U0052606

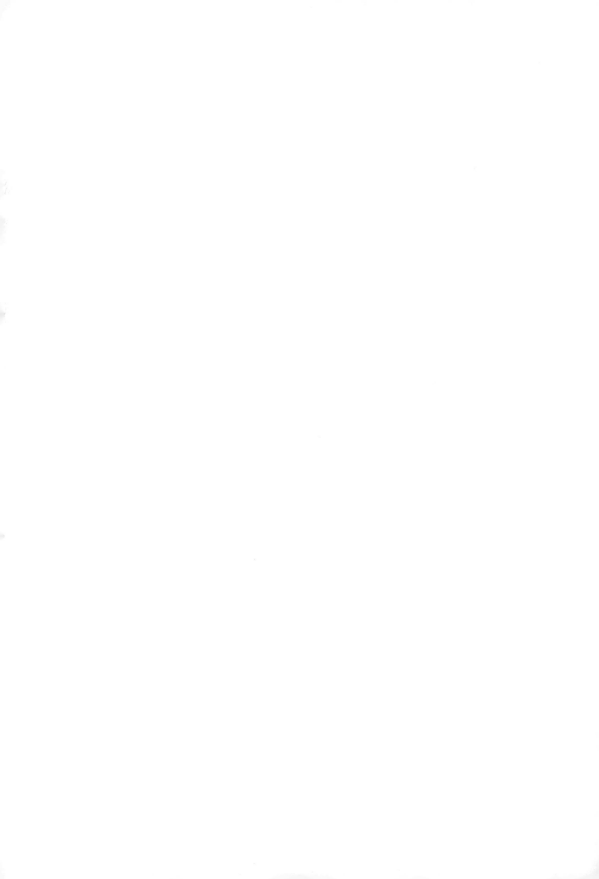

宋代園林及其生活文化

侯迺慧 著

三民書局

再版序

園林，作為一個模擬自然山水的可居可遊的藝術化空間，確實是古往今來人們都嚮往企盼的生活場域。不僅如孔子所定位的精神生活實踐藍圖：志於道，據於德，依於仁，遊於藝──悠遊於各種各樣藝術情境之中，該是生命圓融融通後所整體呈現的從容優雅。而園林，正是一個融合多樣藝術於一體的空間，正是讓生命全然遊化其中的場域，是遊於藝的飽滿實現。中國古代文人從園林得到生命安頓的歸宿，從中體現了主體生命的精神價值，也融貫了道藝為一的生命內涵。這些園林實踐的精神價值，在魏晉南北朝萌芽，到宋代正是蓬勃繁盛的花期，可以在眾多文人園林築造與書寫的作品中，品味到中國園林文化的精髓與動人的生命情意，值得一再進入其中遊賞。

現代人閱讀或欣賞這些園林文學作品，可以開啟樂園的想像，滿足樂園的企盼。尤其臺灣現有的堪稱為園林的藝術空間極為稀少，閱讀宋代園林的生活文化，神遊於其中，可以怡情養性，滋潤心靈。在獲得文化知識，進行藝術品賞之外，毋寧更是悠遊樂園與逍遙道境。期盼透過本書，我們能與古人一起體驗潤澤而舒緩的生命情味。

本書自二○一○年出版至今，歷經九個寒暑，如今售罄，即將再版。在這九年之間，中國古典園林的研究日趨熱絡。回想撰寫博士論文《詩情與幽境──唐代文人的園林生活》時，中文學界尚無人涉足此領域，臺灣只有

少數建築系與園藝系的學者研究中國古典園林，主要是探究園林本身的設計和藝術成就，較少從文學書寫等文獻資料切入，因而較難進入古代園林居遊者的審美體驗中，也較難就園林主人的情志與道境領會加以詮解。在中文人較全面的文獻閱讀與園林文學的解析之後，中國園林文化中生動而深刻的生命精神得到了充分的抉發。尤其近十年來，中文學界對園林的研究明顯活絡起來，其成績也越加豐碩。本書的出版，正逢這一波研究流脈的小小源頭，展望未來，值得期待。

但是，因為中國現存的古典園林，大多為明清兩代以後的作品；而古典園林的研究，也以明清兩代為多。宋代則可能因為時間久遠，且少有實體園林遺蹟提供線索，因此目前尚少有個別園林的深入研究。本書的再版，希望能為宋代園林的研究開啟活絡的契機，提供寬廣的基礎，在不久的將來能看到更為豐碩而精采的成果。

侯迺慧

二○二○六月一日

宋代園林及其生活文化

緒 論

一、研究動機

（一）筆者曾於七十九年撰成《唐代文人的園林生活──以全唐詩文的呈現為主》❶一書。於其中深深了解到園林自唐代開始，已成為中國文化中一個非常重要的內容。首先，因為它的興盛，使它成為中國生活傳統中非常重要、非常普遍、與日常生活密切相關的環境背景。富豪權貴固然可經營廣大宏偉的山水環境，普通的市井小民、乃至貧賤之家也可以在房屋周圍種植花木，以盆山盆池布置成簡易小園，如《吳風錄》所載：「雖閭閻下戶，亦飾小山盆島為玩。」其次，這麼普及的生活環境，和在其間活動的人之間必然產生緊密的互動關係，深深地影響著他們生活的形態，甚至影響他們的人生看法、選擇和天人觀。再其次，具體生活中的各個部分又是互動的網路，這樣一個生活環境所籠罩下的各種活動，都可能在無形潛默之中受到其中山水氛圍的移化，進而產生文化意義上的深刻影響。

基於這樣的認識，明瞭園林與園林生活的研究不能僅止於唐代這個中國園林開始興盛的階段，更應該研究中國園林史上最典型也是進入藝術高峰時期的宋代。因此延續唐代既有的研究成果，期望能藉由本書清晰地論明宋

❶
此書已由東大圖書公司出版，書名為《詩情與幽境──唐代文人的園林生活》。

代園林的文化意涵，展現中國文化特色在宋代園林中實踐的情形。

（二）金學智在《中國園林美學》中提到：「在宋、元特別是明、清時期，古典園林藝術臻於鼎盛和升華的階段。」❷ 而宋代是這個階段的起步和出發，可說宋代是中國園林進入藝術化典型化的重要時期。張家驥的《中國造園史》對於宋代園林便有這樣的評論：「『鬱鬱乎文哉』的宋代，不但是繪畫藝術中山水畫的成熟與高度發展時代，也是造園藝術中模寫山水達到最高水平與最佳狀態的時代。」❸ 由此可知，宋代是中國園林史上的一個重要的轉型、突破的時代，也是明清園林更加發展的重要基礎。基於這樣的園林史意義，基於和上一點結合所產生的文化史的意義，對於宋代園林一個更全面的研究便成為深入認識中國文化全貌所不可或缺的重要課題。

（三）當代研究中國園林的學者專家在中國園林史的研究上已有豐富的成果。尤其自宋代開始，因為資料漸多，以及一些可見的園林遺跡，使得研究的成績愈見精準、具體和豐碩。然而，相較於明清時代，宋代尚未出現系統的園林理論專著，學者可採用的資料多見於筆記叢談和傳記等一類史料，以及極為稀少模糊的園林遺跡。但是基於第一點所論，園林因為與生活日常息息相關，成為情思觸發的重要時空背景，故而發為詩詞文作的情形相當普遍。因此，詩文資料實在蘊藏著非常豐富的中國園林訊息，是研究園林者一個非常珍貴而重要的資源。而宋代延續著唐詩發達的餘緒，詩歌創作仍然十分旺盛，而且又有新興的詞作。金學智《中國園林美學》也說：

宋詞和唐詩的區別之一，幾乎可說是有無「園林情調」。但是到了宋詩中，有些作品的「園林情調」則相當

❷ 見金學智《中國園林美學》，頁三二一。

❸ 見張家驥《中國造園史》，頁二一七。

濃……宋詩中這類寫景作品的「園林情調」，與其說是受了宋詞的同化，還不如說是取決於宋代宅園數量之多，園林美的普及面之廣。❹

二、研究範圍

本書題為「宋代園林及其生活文化」，因此，在時間上是以宋代為其研究範圍。而所謂的「宋代」，並非以宋王朝政權的建立和消失為界線，而是以文獻資料上被分屬為宋人的作品及記載宋人故事者為主。

至於在內容上，則是以園林及園林生活為研究範圍，於此必須先為園林的範圍做一說明。因為在閱讀宋代園林相關的資料時，可以發現很多詩文在標題或數句之間無法顯示出其為園林，為避免讀者對論證的例證產生懷疑，故於此須先為園林做一解釋。

今日學界通常使用「園林」與「庭園」二詞。兩者本有其定義上的差別❺，然因今日使用者已將兩者的範圍

❹　同❷，頁三九。

❺　例如樂嘉藻《中國建築史》以庭園為城內之別院，園林在城外。參頁一〇陽面—一三陽面。黃長美《中國庭園與文人思想》以庭園為小型園林。參頁五一。又不著撰人《中國建築史論文選輯·漫談嶺南庭園》以為庭園是以適應生活起居要求為主，所以

姑且不論唐詩與宋詞的區別之一真否在於園林情調之有無，但是宋詩與宋詞作品中充滿了園林情調則是確實的。因此作為一個中國古典文學的研究者，尤其是身為一個對中國園林有所了解的中國文學研究者，便應該、也有責任來整理宋代大批的文學資料，配合上其他相關的史料，來呈現宋代園林更完整、更全面的風貌和文化意義。

那麼，研究宋代園林若遺漏或忽略了其文學作品這一部分的資料，則是相當可惜的。

混同，有以「庭園」一詞指涉園林者❻，亦有以「園林」一詞含蓋庭園者❼，因而兩詞的分別已不甚嚴明。本書之所以採用「園林」一詞，乃是因為在宋代詩文及相關載籍中，並無「庭園」一詞出現，而「園」「林」二字連用者則甚為常見。首先是「園林」一詞已是確指山、水、花木與建築的組合，義同今日之「園林」，如：

并寨園林古（韓琦《後園春日》六二四）

五畝園林都是詩（方岳《秋崖集・卷九・山中》❽

園林遊興未應闌（蘇頌《次韻程公闢暮春》五二六）

日暮園林灑微雨（韓維《和晏相公小園靜話》四二九）

水竹園林秋更好（邵雍《秋日飲後晚歸》三六五）

像這種以「園林」二字為名的例子還有很多。再徵諸中國園林最早的系統性理論專書《園冶》，其書中也是用「園林」而無「庭園」之詞。大抵「園林」一詞較諸「庭園」更屬於中國園史的傳統用法。因此，在尊重宋代當時用語習慣，並衡量現今常用稱名的雙重考慮下，本書遂採用「園林」一詞。

❻一般說來，現今大陸上學者多採「園林」一詞，日本則均用「庭園」，臺灣雖兩者皆用，但「庭園」更普見。使用「園林」者如大陸學者馮鍾平《中國園林建築研究》，安懷起《中國園林藝術》等，其內容包含了稱「庭園」者。

❼使用「庭園」一詞者，如程兆熊《論中國之庭園》，黃文王《從假山論中國庭園藝術》等，其所論內容亦同於「園林」者。

❽冊一一八二。

建築空間是主而山池樹石等則從屬於建築。反之，園林規模較宏大，是為了遊憩觀賞，則山池樹石是主。參頁四八九。

園林之外，宋代還有很多以「園」為名的稱法，其意同園林。有稱「林園」者，如：

張方平有〈城南林園避暑示道友……〉詩（三〇七）

更賞林園入畫圖（呂祐之〈題義門胡氏華林書院〉五四）

有稱「園池」者，如：

誇示園池妓妾之盛，有驕色。《宋史・卷三五七・梅執禮傳》

洛下園池不閉門（邵雍〈洛下園池〉三六七）

有稱「園亭」者，如：

韓琦有〈寄題致政李太傅園亭〉詩（三三六）

石延年有〈金鄉張氏園亭〉詩（一七六）

有稱「園圃」者，如：

家人鬻其服馬、園圃，得錢十萬以葬。《宋史・卷二六二・張燾傳》

堤上亭館、園囿、橋道，油飾裝畫一新。(吳自牧《夢粱錄·卷一·二月》) ❾

有稱「園囿」者，如：

凡園囿之勝，無不到者。(魏泰《東軒筆錄·卷三》) ❿

治園囿臺榭，以樂其生於千戈之餘。(《宋史·卷四三六·儒林傳·陳亮》)

其他如：

漸治園廬，號武林居士。(高晦叟《珍席放談·卷下》) ⓫

洛中公卿庶士園宅，多有水竹花木之勝。(邵伯溫《聞見錄·卷一〇》) ⓬

這些不同的名稱若以嚴格的定義標準來看，容或各有其強調的主題內容，如有的強調水景，有的強調建築，有的強調農植，有的強調居住功能。但是正如彭一剛先生所說：「這些不同的名稱雖然可以反映出造園手段上的差異，

❾ 冊五九〇。
❿ 冊一〇三七。
⓫ 同上。
⓬ 冊一〇三八。

例如有的以花木構成主要景觀；有的以山景為主；有的以水景為主，但在多數情況下都不外綜合運用建築、花木、水、山石等四大要素來組景造景，所以用一個『園』字便可以概括其餘。」⑬

若是與唐代做一比較，可以發現，園林和林園的稱呼一直是唐宋兩朝較常見的，而園林較林園更普遍。至於園池、園圃則在宋代漸多稱用，唐代十分稀少⑭。至於唐代常見的「別業」一詞，宋代則大大減少使用，而仍保有「別墅」一名的頻繁用法⑮，大約「別業」一詞所含帶的大片田地的經濟意義已不被宋人所強調，而且宋代時興小巧精緻、藝術化的園林，已漸擺脫廣大莊田的模式。因此，從歷史發展中檢視這些名相上的變化，一方面可以了解園林內容重點的發展，一方面也可以確定「園林」一詞在中國園居的發展歷史中所具有的代表性。

值得注意的是，在許多宋代資料標題中顯現不出「園」的內涵，實際上卻是指涉園林的，這也都是在本書研究的範圍內。首先是以局部代全體的現象。如以園林中的建築物為主，「曜庵」，像是一間簡陋的房屋而已，但是周必大《歸廬陵日記》說它是「名園也」《文忠集・卷一六五》⑯。子章子的「大愚堂」竟然「環互百畝，亭觀相臨，經術相錯，仰有蒼翠，俯有清泚。」（曾協《雲莊集・卷四・大愚堂記》⑰而蘇舜欽在吳郡著名的「滄浪亭」是當時至今日均非常著名的名園。其多半以園林中某一著名的或主要的建築或景點作為全園的名稱。因此，宋代資料中一些看似平凡簡單的某齋、某樓、某館、某堂、某池、某泉者，其實大部分均是園林資料。

⑬　見彭一剛《中國古典園林分析》，頁二〇—二一。

⑭　李春棠《坊牆倒塌以後——宋代城市生活長卷》頁五六曾說：「宋代私園一般叫園池或園圃。」這只反映了部分實況而已。

⑮　如宋祁有《和鑒宗遊南禪別墅》詩（二〇九），文同有《蒲氏別墅十詠》詩（四三二）。

⑯　冊一一四八。

⑰　冊一一四〇。

其次是只顯現普通居住功能的資料，其中也常包含了園林的內容，如邵雍的「天津弊居」有詩云：「重謝諸公為買園，買園城裡占林泉。」（《天津弊居蒙諸公共為成買作詩以謝》三七三）宋尚書的「山居」有日涉園、虛靜堂、息齋、見南山亭、賦梅堂、卓然堂、亦樂堂、醉陶軒等八景（方岳《秋崖集·卷四·次韻宋尚書山居》）。而歸來子「緡城所居」則有松菊堂、舒嘯軒、臨賦軒、遐觀臺、流憩室、寄傲庵、倦飛庵、窈窕亭、崎嶇亭等九景（晁補之《雞肋集·卷三一·歸來子名緡城所居記》）[18]。這些資料也都是園林的範疇，因其稱名只顯現出是普通的居住場所，也容易被忽略。

其他有只稱呼大的地名，如北谷、東湖、竹洲、北村等[19]；有的園林稱名十分特別，如藏春峽、藏春塢、盤隱、釣隱、小蓬萊等[20]。這些例子太多，無法一一舉明，它們都是十分珍貴的園林資料，都是本書研究的對象，都值得細心解讀與分析。以下本書在舉證的過程中因篇幅的限制以及避免旁出紛瑣，而無法一一將引證詩文的全文錄出以顯示出其園林身分，故均於此綱舉其範圍原則如上。

[18] 冊二一八。

[19] 如文同有〈庶先北谷〉詩（四三四），祖無擇有〈袁州東湖記〉（《龍學文集·卷七》，冊一〇九八），吳儆有〈竹洲記〉（《竹洲集·卷一〇》，冊一一四二），葉適有〈北村記〉（《水心集·卷一〇》，冊一一六四）。

[20] 如王汝舟有〈藏春峽〉詩（七四七），司馬光有〈寄題刁景純藏春塢〉詩（五〇九），姚勉有〈盤隱記〉（《雪坡集·卷三五》，冊一一八四），張栻有〈題邢使君釣隱〉詩（《南軒集·卷四》，冊一一六七），羅願有〈小蓬萊記〉（《羅鄂州小集·卷三》，冊一一四二）。

三、研究方法

園林，今於中國大陸可見而著名者，多為明清時代之作品，宋代遺留者僅一二，且均如滄浪亭一般已經過明清的改造重修❷。因此，研究宋代園林，文字資料就成為最重要的探析尋索的對象。而生活實況與生活文化均隨著時間之流而消逝，也只能從遺留的文字資料或繪畫作品去尋索分析。

在眾多文字資料中，歷史典籍可資窺曉宋代整個大環境，了解宋人生活的背景和時代風尚，及宋人生活受到時代背景和時代風尚的影響情形。而擷異搜奇的筆記叢談，雖不免傳說輾轉所致的誇張聳聽，卻更加接近當時生活的細部實況，可資更深微、更切要地呈顯宋人生活的種種，更清楚地展現宋代園林的具體內容、特殊造景。而方志的文字和圖片可幫助了解宋代著名的園林概況及其周圍的自然環境與人文環境，還能了解當時某些名園的著名景觀，以及園林的分布情形。這其中尤其像《洛陽名園記》、《東京夢華錄》、《吳郡志》、《夢粱錄》、《武林舊事》之類載籍，均設有園圃一類專篇，詳細且系統地記述兩宋南北著名的園林及遊賞盛況，是十分珍貴有價值的資料。

然而史地的資料終究是比較概略而僵硬的記載，且多出自傳聞、後人之筆，終隔一層。若得園居者親身的描繪敘述，當可更進一步深入貼切地掌握宋人的園林及具體生活的實境，尤其是能從其感受領悟中去了解其文化意涵。而宋人親身描繪敘述其園林經驗的便是詩文作品。詩文往往是作者生活當下有所感，故而抒其情、敘其事、寫其景、言其志，我們因而可以經由詩文進入作者所在的場景、所歷的事況、所興的情意。因此本書擬以全宋的詩文作為核心資料，期由宋人親留的筆墨中了解他們所在的園林，造設的成績，以及其在園林內生活的情形，進而了解宋代在中國造園藝術的發展歷史上所居的地位，以及其園林活動所含具的文化意義。

❷ 歸有光的〈滄浪亭記〉可清楚看到雖為同名同地點之園林，但已經過多次改建的歷程。

然而，詩文，作為一種抒情表意的藝術形式，誠摯真實的情感自是可信的。但當詩文已普遍成為社會上廣行的應制酬酢工具時，在人情、聲譽及利害的顧全下，難免有流於矯情歌頌、浮誇不衷者，此為引用詩文之危險。但由其形式化、僵硬化的歌頌內容，適足以彰顯當時世人生活的風尚和心態。因此引用詩文若能善加觀察辨析並推繹，應是了解宋人園林藝術理念、園林生活形態與意義的直接且重要的資料。

在臺灣島上沒有宋元明清等時代的北方與江南園林可資參證，但是尚有如板橋林家花園之類的嶺南園林可親臨。嶺南園林雖較窄小精緻，但諸多布局手法及原則均與江南、北方的園林相通，置身其中依然可以感受親近山水、自成一個小自然的氣氛及與自然交流的喜悅。此外，如溪頭、太平山之類的山林勝境，寄宿於林間木屋，休憩於山腰亭臺，也可以略領山居丘園的悠遊之樂，並會心於深林裡光影交錯灑落的幽邃祕靜及光影悠悠漫漫移轉的出世時間感。又遊走南橫，在埡口山莊長坐石上靜聽流泉松濤、默看青山浮雲，在利稻山莊俯視山谷平臺上的世外桃源般的小村莊。興至太魯閣溪谷，蹲踞石灘上，仰看上流的泉水咽咽滾過白灘，翻騰為雪浪瞪瞪……這些山林經驗也都有助於對文人吟詠詩文的情境深切細緻的了解和領悟。

因此，本書即以宋代詩文為主要依據，透過對詩文整理、解讀和分析，證以其他史籍地志、筆記叢談的記述，加以親身的山居園遊體驗，來探討宋代的園林藝術成就以及園林生活內容和文化意涵。

至於所謂的全宋詩文，因為截至筆者收集、整理資料為止，《全宋詩》只出版至第十五冊，其未出版的部分則從《四庫全書》的宋代集部去錄用。至於文的部分，則全由《四庫》採錄。特此說明。

在引用資料時，凡出自《全宋詩》者，均在題後標明卷數；凡出自《四庫》者，均加注標明冊數，惟同一節重複出現者不復加注。

對於資料的處理，首先是翻檢並引錄出與園林相關的部分，做成資料卡。其次是仔細反覆地研讀，解構這些

資料。在這個階段，一些宋代園林的重要問題已一一顯現，待進一步解析、整理，則其重要的問題意涵與結構便愈趨秩序地建立。而就符號的解析而言，大抵筆記叢談與方志的說明性文字已十分明顯展露當時的園林境況與活動實況。而詩文則可由寫景句及靜態意象的呈現，析論出其園林造景的概況和理念；可由敘事句及動態意象的呈現析論出其園林生活的內容特色與生活態度；由其抒情寫意的句子和意境的呈現，可析論出其追求的園林意趣和蘊含的文化意義。

至於本書的結構，第一章乃是時代大環境的呈現，是最基本的底色與背景。第二章以當時幾個著名的大型園林為例，說明宋代園林所提供的廣泛且普及的遊賞機會，並條列著名人物擁園情形，以顯現宋代園林的眾多與宋人頻繁普遍的園林經驗。第三章則在前二章的基礎上見出宋人的山水美感與造園理念。第四章與第五章分別說明宋代造園與宋人遊園的創新特色。這兩章均省略與唐人相同的部分，只論及創新部分，以避免諸多與筆者《詩情與幽境——唐代文人的園林生活》雷同複沓之處。第六章則總結討論宋人園林的文化意涵。而最後有「餘論」，特別用以比較唐宋兩代園林及園林生活的異同，藉以彰顯出宋代造園與園林生活在中國歷史發展中的承先啟後情形，確定宋代在園林史與文化史上的地位。

第一章

宋代園林興盛的背景

宋代是中國園林發展史上開始大量展現詩情寫意、高度藝術化的文人園時代，而且在數量上，園林作品更多，更深入普及到一般平民士庶的日常生活中。王振復在《中華古代文化中的建築美》一書中曾說宋代因為商品經濟的進一步興起，致使「大量私園湧現」❶。張家驥也在《中國造園史》中說，因為商業繁榮，生活奢靡，所以宋代的「私家園林非常興盛」❷。

宋代園林的興盛，可由下列資料略窺一二：

天下郡縣無遠邇小大，位署之外，必有園池臺榭觀游之所，以通四時之樂。(韓琦《安陽集‧卷二一‧定州眾春園記》❸

洛陽名園不勝紀，門巷相連如櫛齒。(司馬光《題太原通判楊郎中新買水北園》五○一)

荊州故多賢公卿，名園甲第相望。(陸游《渭南文集‧卷一七‧樂郊記》❹

士大夫又從而治園圃臺榭，以樂其生於千戈之餘，上下晏安，而錢塘為樂國矣。(《宋史‧卷四三六‧儒林‧陳亮》)

大抵都城左近皆是園圃，百里之內，並無閒地。(孟元老《東京夢華錄‧卷六‧收燈都人出城採春》❺

❶ 見王振復《中華古代文化中的建築美》，頁一三○。
❷ 見張家驥《中國造園史》，頁二一八。
❸ 冊一○八九。
❹ 冊一一六三。
❺ 冊五八九。

天下的郡縣，不論大小遠近，均有園池臺榭以供四時遊觀之樂。這說明宋代園林的興盛沒有地域的限制，遍及天下各地。其中以洛陽園林自古即著名，其園林之多已經到了無法數清紀錄的地步。而南方遠至四川荊州及東南錢塘、吳縣一帶均有高密度的園林。而京城所在的汴梁，園林更是密集到無閒地。這些資料同時顯示出宋代園林的數量多與分布廣。

如此興盛的園林，自然也會出現熱絡的遊賞風尚，如：

（洛中）都人士女載酒爭出，擇園亭勝地，上下臺池間，引滿歌呼，不復問其主人。（邵伯溫《聞見錄·卷一七》）❻

次第春容，滿野暖律暄晴……紅粧按樂於寶榭層樓，白面行歌近畫橋流水……（孟元老《東京夢華錄》同上）

杭州苑圃俯瞰西湖，高挹兩峰，亭館臺榭，藏歌貯舞，四時之景不同，而樂亦無窮矣。（吳自牧《夢粱錄·卷一九·園囿》）❼

成都遊賞之盛，甲於西蜀。蓋地大物繁，而俗好娛樂。（元·費著《歲華紀麗譜》）❽

青州富庶，地宜牡丹，春時遊樂之盛不減洛陽。（元·于欽《齊乘·卷四·古蹟亭館》引元豐時語）❾

❻ 冊一○三八。
❼ 冊五九○。
❽ 同上。
❾ 冊四九一。

可以看到洛陽、汴京、青州、杭州、成都各地均有遊賞熱潮，可說是自北至南、從東到西均有此風尚。這樣的遊賞風潮雖以春天最鼎盛，但基本上是四時無窮的；尤其是一年四季中的歲時佳節。而如此眾多普及的園林，如此頻繁興盛的遊園活動，究竟是在怎樣的時空背景之下形成的？本章將從不同的角度來解析、展現其背景，藉以說明宋園興盛的原因。

第一節
歷史背景——宋代以前園林已成熟漸興

一、前言

宋代是中國園林已臻藝術化、典型化的重要時期。但它不是突如其來的成就，而是經過漫長的演進歷程，逐漸成熟而興盛的。到了唐代，園林已慢慢地成為文士生活中重要的遊息空間。由於文人的參與，園林已擺脫過去帝王苑囿及六朝莊園式園林的廣大綿互、富麗堂皇的風格，漸次地向著文人園林在發展。宋代園林的巔峰成就是在這樣的基礎之上水到渠成的。

為了清楚呈現宋代園林成就與興盛的歷史背景，本節將依時代先後簡要地說明宋代以前園林發展概況。又因筆者博士論文正是研究唐代文人的園林生活，於《詩情與幽境——唐代文人的園林生活》一書中，已詳細地舉例證整理出唐代以前中國園林發展的情況，並對唐代園林的造園、園林活動有多方面的分析討論。為了避免重複贅論，浪費資源，本節將非常精簡扼要地摘錄該書重點來介紹宋以前的園林歷史。若欲了解更詳細的內容，可參看

二、唐代以前的園林發展

（一）神話中的園林

中國園林最初大抵是由皇家苑囿開展而來的。目前可見的文字記載中，最早的園林大致是神話中黃帝的玄圃。神話中的玄圃坐落在崑崙山之上，似乎是附屬於崑崙山的一片蔬圃。而整個崑崙山是更廣大的一座宮城苑，為黃帝的下都，或者仍可以玄圃之名指稱這座含有宮城、寶樹、山、水及蔬圃的大園林。這座神話園林有幾點值得注意：

其一，這座黃帝的行宮別館，建築物頗為雄偉密集，但這組建築群並不過分顯露，因其四周各生長了不同的樹木，可算是林木掩映的園林。

其二，這是一座以大自然既有地勢為主的園林，但是卻又充滿了燦爛耀目的珍木寶樹及雕飾華美的建築，顯得富麗堂皇，還不算純粹的自然山水園的雛形。

其三，這是一座神仙樂園，由地面往上升，須先經過不死的層階，才能至此靈仙之地，而上與天帝神所相鄰。在此可食鳳卵、飲甘露，凡其所欲，其味盡存，一片歌舞和樂。因而，玄圃也就每每成為後世文人嚮往的園林典範。

其四，這裡有一條清泠明澈、纖塵不染的淫水流過，又有許多玉檻之井，不僅水源充沛，也顯示園林中的水流以潔淨清澈者為上。

其五，玄圃之下有涼風之山，這座四季不斷吹拂著涼風的山嶺，對其上的玄圃應也發生清涼的作用。這些清

激、潔淨、涼爽的環境條件，一直是後代園林的重要品質。

雖然玄圃是以神話的姿態出現在載籍中，其真實性令人懷疑。然而這些神話想像的背後，可能暗示著某種想望與嚮往。在往後實際的生活中就會有人模擬和實踐這種想望，所以漢賦以玄圃來譬喻帝王苑囿，南齊文惠太子直接以玄圃為其園林之名，而唐代文人也屢以玄圃為園林之喻。可見玄圃這個神話園林對後來中國園林的發展發生了真實且深遠的啟示和影響。

（二）先秦園林與神仙思想的加入

神話之外，中國歷史上第一座可考的園林，通常被認為是周文王的靈囿。同時，當時在各國之中也都有諸侯所享擁的園囿。就是這些皇家苑囿構成了周代的園林。其發展情形大體為：

其一，最初以蓄養動物、提供狩獵的實質經濟效益與祭祀之名為基本功能，甚至還有專為某種動物而造設的園囿。

其二，狩獵之餘，王侯們也利用園囿作為遊賞觀覽的場所。這些娛樂性活動有的在田狩後進行，有的則獨立進行。

其三，園囿中也用來款待賓客、設置宴席，甚至提供住宿。可以想見，建築的比例因漸受重用而在增加之中，而娛樂與居息的功能也日漸加重。

其四，在自然的山林地裡，水的重要性除飲用灌溉或洗滌等實益外，也因娛樂及美感而被肯定。建築與水結合，證明建築技術的成就，也顯示水景美感的受重視。

其五，雖然囿與圃的名稱已相通用，但由許多資料不難看出，囿仍以田獵為主，蓄養動物的工作非常重要；圃則比較被利用為遊宴休憩與交際的場所，林木的栽植與建築物應是比較重要的。因為順著《周禮‧地官司徒第

二》「囿人掌囿游之獸禁、牧百獸」、「場人掌國之場圃而樹之果蓏珍異之物，以時斂而藏之」的制度，也可以證明這一點。

其六，園林的發展至此還是帝王諸侯階層的特殊產物，一般百姓不能擁有，但住家堂前的庭地大約也有一點花木，尚不足構成園，但也可能在逐漸擴展中。由庭而院而園的發展也許是園林在私人平民間的開展路線。

其一，建築物的比例大大地提高。在大自然環境中，依順原有地勢加入龐大密集且曲巧縟麗的建築組群。由商周至此，人為文飾的成分迅速地增加。

其二，大量以迴廊來連結建築，顯示營建修繕技術的進步，而且在遊賞動線的安排上已注意到纖婉靈活的空間布局，在豐富的變化中增加空間感。

其三，開始了人工挖池引水，並在池中築造假山，是可見資料中的第一座假山，屬人工堆製的土山。

其四，模擬假想的蓬萊仙島，秦始皇已將園林視為生活享樂的仙境，神仙思想於此具體地實踐在造園上，與神話樂園的園林源頭一脈相繫。

其五，園林功能的重心已由田獵漸轉至娛樂宴遊和居息等方面。

（三）漢代園林與私家園林的出現

園林到了漢代有顯著的發展，除了帝王苑囿之外，公卿列侯、皇親近臣也開始擁有個人私屬園林，甚至平民中的富人（如袁廣漢）也享有私家園林。此期園林發展的要點為：

其一，園林的建造不再只是帝王特有的，貴族大臣們已群起仿效，連庶民都開始建造私人園林。

其二，帝王的御苑偶而開放給百姓觀賞舞戲表演，以示與民同樂。貴族們的園林也廣泛地對文士麗人開放。

至於平民園林，應該更有一般百姓的往來。可以說整個漢代的園林活動正朝向平民參與的方向發展。

雕飾。

其三，無論哪個階層的園林，都極盡雕麗瑰奇之能事，以為權勢或財富的象徵。因此，園林的風格比較奢華

其四，園林活動已明顯地以遊賞娛宴為主。神仙思想於此更進一步地應用於帝王園景中，不僅有海上仙島，還有仙人塑像，因而創造了世界園林史上第一個噴水池景。

其五，造園的重點也擴展到林植與山水。假山的堆造漸受重視，土山和石山都有，但以土山較為普遍，石山較為新奇。挖鑿大池以養魚、植花、築島、積洲的情況也逐漸出現。

其六，開始見到追求幽隱趣味的品質考量。

其七，由於園林活動的重點及參與者的改變，人們的注意力由早先的動物、建築漸轉向花草樹木及山水。在園林名稱上也有相應的轉變，由圃圃而苑而園。

（四）六朝園林與文人雅集的漸興

六朝園林在私家園林方面迅速發展，同時因佛道的興盛，寺院園林也興盛起來。其發展的要點如下：

其一，依園林所屬，可分為皇家、私人與寺觀園林三類；依園林所在，則可分為自然山水園與城市園林兩類；以營造風格來看，則有宏麗雕飾（皇家及部分私人）與自然樸素（文士及寺院）之別。

其二，皇家園林大抵承襲漢代，但園中遊賞玩樂的活動愈加新奇，甚至是粗俗藝玩的遊戲，人工石山更常見，卻塗以彩色，呈現絢麗繁縟的風格。神仙嚮往的思想仍然濃厚。總之，進步不多。

其三，自然山水園中發展出耕種經濟型的莊墅、別業，又有與隱居生活相結合的丘園，其風格較樸素自然。

其四，城市園林由於地理空間的限制，出現了小中見大的集中化典型化手法，表現紆曲盤迴之趣，及借景入

戶的空間深化。這是文人園的開端之一。城市園林因與居住的日常生活相結合，故多以園宅稱之。

其五，自然美的呈現與鑑賞漸受重視，簡樸是文士們追求的園林品質。開始注意遊賞者觀想神遊的精神性審美活動，可以創造人與山水精神相應的會心境界，園林意境遂也呈現，這是文人園開端的又一。

其六，花木栽植方面，已顯出對脩竹清松的特別喜愛，花藥的栽培也漸普遍。

其七，因大量文人的參遊，文學性雅集在園林活動漸成重點，使園林生活與文學創作產生互相刺激推進的正面關係。

其八，寺院園林的興盛，以及文人雅集的經常參與，公共園林就此形成，一般平民的園林遊賞活動必也隨之普及。

總結唐代以前園林的發展，可以看出由先秦到六朝發生了許多變化與累積：

其一，皇家園林由玄圃、靈囿到陳後主後宮的御苑，規模在逐漸縮小之中。其活動重點也由狩獵生產轉移為觀賞、娛樂和休憩。私家的自然山水園則因與耕植生產結合，仍然保存頗大的空間範圍；而城市園林則比較小，卻對園林美感經驗的觸發、覺醒都有正面啟示，為日後園林生活的精神境界之提升做好準備。

其二，園林已由特權產物轉為娛遊、交際的場所，甚至已是生活精神的象徵。園林風格也由雕琢華麗走向簡樸自然，前者在帝王園中一直存在，後者則正由文人們廣大地推展著。

其三，神仙思想表現在造園設計中，一直是皇家園林的特色。一般文人則因隱遁自潔或修行的追求，也視園林為超俗潔淨的世外逍遙地（陶淵明的郊園成為日後文人們的典範）。兩者具有異曲同工之妙。

其四，從真山實水的大苑囿發展到城市中的園宅，人工堆山與引水挖池的造園設計日漸普遍。堆山技術以土山為先，石山晚出且漸成主流。引水技術開展得早，水中築洲島、水上建屋等手法是以後水與建築種種新奇結合

設計的穩固基礎。

其五，園植由最早的自然生成或經濟性栽種，發展為權勢象徵的珍花奇木，到六朝大批文人參與後，卻轉而對竹松等清雅花木有較深的喜愛，這才形成了中國園林一直保持的傳統。

其六，園林活動由帝王貴戚推展向權臣寵宦、而後豪富大族與文人名士，竟而連無資財造園的人都可以參與園林宴遊。所以園林逐漸與廣大民眾的生活連繫起來。進入唐代，園林生活更普遍地融入文人的世界，不必是佳節良辰才特有活動，而是日常生活。

其七，園林的空間布局由開闊廣遠的大山大水，漸趨向幽隱曲折，造園的藝術性不斷提高，文人園林已得到很好的發展基礎。

三、唐代園林的發展概況

根據上述可知，園林在唐代以前已發生過非常多的變化，進展豐富。進入唐代，在這深厚的基礎之上，由於更多的文人參與，園林便開始朝向文人化且更普遍更興盛的路上發展。唐代不但擁有私家園林的文人化比例大大提高之外，而且還出現了像長安曲江這樣一種大型的公共園林，提供了社會上下各階層的人民遊園的機會，使平民百姓更普遍地拓展了園林經驗。

茲依園林的五大要素，分條列明唐代園林在造園上的成就概況。

（一）在山石方面

其一，由於唐代文人對山有深刻喜愛，希望能終日坐看、臥看青山，因此在園林選址相地時，能考慮巖嶺與屋廬之間的位置關係；往往以門庭直接面對青山，以便於長看，或邀請青山入門對飲談心。

其二，為了配合看山的嗜好，唐人也以鑿開窗牖的方式延請山景入室，而把它當作一幅畫來欣賞。有時窗上加設簾幕，捲簾看山就像展閱卷軸的山水畫。這就使園林的賞景活動與賞畫品畫有異曲同趣之妙，同時也使賞山加上了時間流動的因素在內，富於時空縮現的機趣。

其三，在造山方面，石山較土山普遍。他們喜歡攢疊怪石以成假山，欣賞其巍峨崢嶸的雄奇氣勢。還常引泉水作成懸崖飛瀑，帶來流動飄逸之感，使假山能展現剛柔並濟的美。

其四，假山疊放的位置，有的擺置門前，有的則在窗口，與其欣賞真山的處理方式一致。有時則設置於彎曲小徑之旁，給遊者山形步步移的不同面貌和驚喜。也有置於水岸池中，以擬似蓬萊仙島。

其五，假山有由龐大體型轉為片石小山的趨向。大山求其形似，小山則強調求其神似，這是假山史的一個重要轉捩期。

其六，唐人已開始將太湖石立為園中的假山，或堆疊或獨立。而石山的盛興與其能生雲的特質有關，石旁常縈繞雲煙正符合真山的美感。他們或者將石當作藝術品獨立地賞玩，並賦予生命，視同親友賢哲來對待，與之生活共處。

其七，作為獨立藝術品，唐代文人看到石頭本身「百仞一拳，千里一瞬」的象徵、集中、典型的特性，這些特性使它富於寫意山水畫的藝術性，這使園林充滿了詩情畫意，園林的寫意傾向也於此萌露一端。

（二）在水景方面

其一，水在園林中因具備灌溉花木、供給飲水、調節溼度等實質功用，並能形成各種景觀，所以成為園林的重要內容。在唐人心目中，其重要性超過山石。

其二，水還具有明淨澄澈的性質，文人因而喜愛其淡泊清恬的性情，並肯定其具有滌盪洗濾的功能，可令人

胸次也隨之潔淨靈明；因而待之如友。

其三，由於重視水的園林功能及欣賞其動人美感，唐人盛行引泉鑿池的造園工作。為了遷就小空間的限制，小池已經出現，甚至出現了盆池的水景形式，這遂為園林的寫意化、象徵化提供了藝術化的契機。

其四，不論是天然或人工的溪池，為了模糊岸界以使空間通透空靈，通常在水畔種植竹樹及花木，以掩映水脈；並砍樹引風以製造水波，設洲島使穿錯縈迴，這都使水面顯得無限遼遠，而且富於精神氣韻。

其五，積水可以引來飛禽棲戲，其群聚、飛上飛下的種種活動，也為園林增添景觀。同時流行砌石阻流或引泉作飛瀑以製造泉聲，泉和萬籟鳴，成為園林中可聆賞的聽覺景。

（三）　在花木方面

其一，花與木在詩文中有對舉的傾向，認為樹木使園林清爽陰涼、蓊鬱深邃；花卉使園林明媚光采、燦爛活潑。樹木是園林的常態；花卉是春天的精采。樹木是園林的本質；花卉則近於文采裝飾。唐人已有以栽樹為主，養花為次的先實後文的造園理念。

其二，唐代園林的樹木以竹最為常見，並以「水竹」二字為園林的代稱，白居易以水竹為園林本質。文人愛竹的程度難以比擬，他們欣賞竹如玉般的青翠鮮潔及潤澤；嬋娟曲柔、蕭散飄逸的風姿；含煙滴露的蘊藉迷濛之美；如雨的竹聲及清涼；尤其欣賞它虛心、剛勁、貞定等樹德、與化龍棲鳳成仙的神話傳說等象徵之美，因那象徵把園林的時空拉展開去，變成無限。

其三，在栽植理念上，種竹以作為天然的分隔空間的屏障；植於水邊以掩映水流以斷其脈，來增擴水景的遼遠景深；栽於窗前以捲簾品賞，而月光照灑下來，竹影映於白紙上，成為搖曳動態的墨竹佳畫，捲簾遂似展讀卷軸畫。白居易還強調種竹須要以自然相間的方式種列，而不採排列的呆板形式，才能扶疏。

其四，松也是重要園植，文人愛其蒼古遒勁之美，也愛松濤滌濾胸襟的精氣。松樹的栽植較多在巖澗，並以松與石的並置為美，強化松石之清、之蒼、之勁。

其五，在花卉方面，唐人狂愛牡丹。愛牡丹鮮燦豔麗的色澤；愛其繁富雍容、豐厚典重的形態；愛其濃烈特異的香氣；更愛它富貴的象徵及高昂嬌貴的身價。其他如荷花、桃花也是常見的園花，且各具佛與道的象徵意涵。

其六，已注意到蘚苔的作用、象徵及養植。文人以為綠苔的存在帶給園林幽深僻靜與古樸陰涼的氣質，並顯示園林與世隔絕、不染世塵的隱密特質。因而常在水邊、竹徑、砌階、窗臺等處保持潮溼，甚至以水潑灑，使苔蘚能濃密滋長。

其七，園林動物也是景觀，具有美感與造園價值。其中唐代文人尤其強調鳥和魚，以之對舉，凸顯牠們的快樂自足、逍遙自由、無猜悠閒，以及種種動態之美。給園林增添了快樂安閒的氣氛及盎然活潑的生氣，也為園林製造開展的動線，曲柔流暢。

其八，有些園林特別重視鶴之挺俊及翔姿，也愛其仙道隱逸的象徵，故鶴成為園禽中最常見的主人好友。鹿群亦然，常以靜眠的姿態來呈現園林的寧謐及對主人的信任友好。

（四）在建築方面

其一，唐人認為園林的建築，是為了山水而存在的。它們是山水的眼睛，能框點出山水最美的景幅。進而清人耳目、暢人神氣，使人胸臆為之寬闊宏肆。

其二，建築本身可以視為風景之一，與整個自然景觀結合為一個整體，加以欣賞。有人還認為加上建築的園林景觀較諸純粹只山水林木的景色更富有情味。因而肯定建築具有點化山水的作用。

其三，唐代文人重視建築與自然的和諧統一的美感，所以儘量使建築園林化。首先，以花木來掩映建築，使

建築不致突兀、壓迫、強烈，而能在幽深隱密中與大自然完全和諧地融合為一，所以常見松齋、竹閣、竹軒、蘿屋等名稱。

其四，建築也常和水相配合，成為水景的一部分，池亭是普遍的水上建築。另有自雨亭、涼殿之類由屋頂灑垂水簾的方式，十分新穎而表現高技術。在空間布局上，還很流行在水池四周築造建築，成為一種向內封閉的水景空間。

其六，園林建築以亭最為普遍。「亭」的指涉範圍很大，可以代表一座園林，可以統稱各類型的建築；可見亭是園林中最重要且常見的建築。而亭的形製由漢代發展下來，多以有牆有門窗的密閉式為主，到唐代在欣賞景色及園林化的要求之下，文人故意不安上四面牆壁，使其通透流暢，而逐漸成為今日常見的只有基臺、柱子與屋頂的亭式。

其五，園林建築有華麗的畫樓，也有就地取材而強調簡樸原始的自然風格。前者是皇族豪富的喜好，後者多半是文人們的追求。但是畫閣也有只畫寫意山水的，在園林山水之外增添另一度可資神遊臥遊的山水空間。

（五）在空間布局方面

其一，在嚮往大自然名山勝水的心理下，唐園林喜愛模仿江南或勝地的風景。但囿於空間及地形的限制，只能以縮移的手法來寫意其景，從而引導遊賞者在小中觀想大山水。

其二，遊園最主要的動線是路徑，通常採用紆曲盤折的形式來增加空間感，使園景變得幽邃莫測。他們並且由自然山水園中發現動線曲折的「之」字原則。紆迴的園路常常製造似無還有、忽然轉出新景的驚喜，富於戲劇起伏的律動之美。同時也在園林或建築的入口擺置或栽種花木，造成先抑後揚、壺中天地的情趣。

其三，廊道是高山崖澗的常見動線，用以聯繫建築，因其能適應崎嶇坎坷的山勢而或高或低地盤迴，故而迴

廊或高山廊成為園林裡靈活變化並聯繫貫串的脈絡動線。此時已出現複廊的形式。彎曲如虹的橋梁也是水面重要的動線血脈，均以委婉曲折的方式來增加視覺美感及園林空間深度。

其四，為了空間的通透交流，借景手法已相當普遍使用。遠借、近借、仰借、俯借等方式均能推擴園林的空間、增添園林景觀，它們皆被後世造園家推為重要的造園原則。

其五，分隔空間的牆垣或以窗櫺來流通空間；或以素白粉壁的易隱沒在煙雨虛無中來泯化被截劃割閡的空間阻礙；同時以粉牆為畫紙，其前立以奇石花木，以形成山水圖繪，或者以茂密的花木來掩映牆垣，使其隱約含斂。

凡此種種均是園林空間布局上的通透流暢、遼遠飄渺的手法，使園林空間得以推展成無限。

四、唐代園林的文人活動概況

園林在唐代既已逐漸興盛，文人們廣泛地參與園林活動，使園林成為生活中十分重要的舞臺，使園林能夠深入到日常生活中，這對園林能在日後更興盛有非常重要的影響。其概況可分列如下：

（一）宴遊與文學創作方面

其一，園林宴遊屬於人際交往應答的酬酢事務，一切活動皆以人為主，園林退居為人文活動的背景。這類活動使園林充滿俗情世故，十分入世。

其二，宴遊的內容包括宴飲、歌舞音樂表演、遊園、賦詩，氣氛熱鬧歡娛。而一切的和樂愉悅，多為了建立良好人際關係、交流情誼等人事目的而展現。園林山水沒有獨立的生命與美感，只是社交入世的方便，只是主人雅興的標榜而已。因此宴終席散後，園林也被深鎖在靜寂落寞之中。

其三，宴遊賦詩的動機，大多來自外在的指定，或為展現文才，或為圓融人際關係，或為娛樂助興。但在詩

文中文人賦予宴遊創作的名義是，記錄歡樂時光，展示太平盛世，以資千載留存，四海得知。

其四，就宴遊而產生詩文的創作動機及作用而言，園林仍是背景，在以人事為主的創作目的下，園林提供的是意象資源，景物自身卻沒有直接露面，呈現完整獨立的生命。亦即，在應制酬答的要求下，園林通常是幫助表達情志的意象，而比較不是興發情志的觸動根源。

（二）詩書與談議方面

其一，唐代文人在園林中讀書，一部分是習業以為科舉考試做準備，具有非常入世的精神。一部分則是為了個人修養，以默契至道為讀書最自然的成果，具有向內收束的隱逸傾向。

其二，無論出於何種動機而讀書，讀書都是他們的生活日常。園林一方面以其幽靜清涼的特質來助成讀書時所須的專注和清明。；另方面又以其優美景色的陪伴，使讀書成為一件怡然喜樂、充滿情趣的智與美的饗宴。

其三，園林裡因有山水美感的調節，可消解掉思考判辨的冷硬嚴峻和緊張，因而文人多以隨興自由的態度讀閱；表現為形式上的書帙散落凌亂，表現為方法態度上的不求甚解，追求陶潛的冥契忘言、心領神會。而園林通透開放與迴環不盡的空間及花木山水的生生、無言，都有助於中國學問之契入文人生命中。

其四，談議是讀書的向外延伸，同時也從交談的往返中調整或豐富加深自己的識見內涵。談論的內容或是宴席上的閒聊談笑，或是主題式地玄談清言，或是正式的講經說法，也或是閒逸地品議名山，討論詩文創作及作品也是其一。這些都使讀書生活在獨學之外，還能得友共學，得到生命的交流契應。

其五，對弈是文人另一種形式的談議，以行棋的智謀來表現他們對天下事的權衡能力，尤其是藉下棋的專注凝神、觀局審勢，以涵養沉潛純靜、翛然自在的精神，終而達到入神的境界，呈現的是藝進於道的中國藝術特質。

其六，園林對弈喜歡選在竹林裡，以竹的清氣來醒腦明神，以竹的共鳴來迴盪棋聲，使園林縈繞著靜寂幽邃

的氣氛，並顯出隔世離塵的閒逸特色，更而進入羽人仙客的仙境象徵。

（三）納涼獨坐與高臥閒行方面

其一，唐人將園林視為避暑佳地，炎夏常在樹蔭水亭納涼，以祛除伏暑酷熱。而園林在山、水、花木、建築乃至空間布局等安排設計上，都恰能為納涼之需提供良好的環境。

其二，唐代文人更珍視納涼避暑的精神意義，園林各方面集聚的冷涼之氣，經由肌膚的拂洗，進入體內而滌盪五臟六腑，更而通達頭腦心神，以澄汰萬慮、澹寂耳目，使人清醒靈明、虛靜安住。

其三，標榜隱逸無爭者則在園林時常終日閒坐、高臥、漫遊，這並非呆駿僵滯的無聊，而有其觀照賞覽的豐富性與變動性；因此無所事且慵懶成為文人歌頌的高行，引以為自得。他們的生活在隨興順勢中充盈著各種機趣及禪味。因此，文人們常以疏懶慵散的情態度日，強調疏放朴野可與道同在，於是「養閒」遂成為文人園林生活的修養工夫之一。

（四）耕植藥釣方面

其一，農耕與藥釣都同具有經濟生產效益與隱退的象徵意義。這類生活使園林成為自給自足、不假外求的向內收束、定靜自得的怡樂世界。

其二，不論布衣隱者或擁祿士大夫都視農耕為閒逸的資源。宦者或大地主文人不必躬耕，卻也偶而在督視慰勞之中親近農事，這雖只是他們生活的點綴，卻能在當下真正地放下塵務機心，感受到的是農事的野趣與自己閒逸的表態。

其三，造園栽植具有藝術創造性，文人比較能以恬靜投入的坦然態度從中獲得深刻的樂趣，由人間退回，暫忘挫折憂傷，並對大自然生命發出純真的情意與關愛之心，欣賞其美，且創造其美。

其四，在園林中文人頗致力於種藥、採藥，並服食草藥或丹藥。其目的可能是治病，但養生及延年企仙才是更普遍的用心，他們服藥行藥的生活使園林成為他們心目中的仙鄉樂園。

其五，垂釣具有悠閒自在、忘機無爭的特質，使垂釣成為唐代文人筆下隱逸的常見象徵之一，只要是具有釣磯釣灣的園林，便被視作幽邃隱密、孤絕超世的世界。

（五）彈琴飲酒方面

其一，琴與酒同為唐代文人隱退的園林生活內容，它們更向文人內心幽深的角落退回，表現出孤絕寂傲的生活型態和心靈，極其涼冷而又蕭索；而它們被用於三五好友或野叟山人的聚賞，又保有一些溫馨情誼。

其二，在園林中彈奏的琴曲多以「曲景」為題，大自然的山水景色在琴絃的撥弄中翻躍而出。這些以山水內容為主的琴樂，使時間（聲相）的山水與空間（色相）的山水彼此產生轉位的妙趣，也使作曲者、彈奏者與聆賞者在山水的貫串之下流動著一脈相連的默契。〈醉吟先生傳〉也有同類內容，把琴、酒和詩的關係串連起來。

其三，琴樂的山水內容、孤絕清極的情調、樸淡疏拙的特質，皆有助於彈聞者能夠致中和、滌萬慮，而以清靜之心觀照天地之心，靈覺天地之機，在了然會心之中文人遂強調彈琴聽琴的契道修行的境界。

其四，飲酒因有輕盈飄逸的體感可鬆弛平日的束縛壓抑，文人每每在春光爛漫、光采乍現乍落的季節裡藉酒以慰其不遇的困頓之情與無常短暫的生命悲劇感。

其五，琴與酒同樣可以引領文人臻於渾化忘境，其酣暢淋漓的化境正是神思的最佳境勢。因此，文人每每在園林中以琴酒詩三友為伴，進而提出了琴──→酒──→詩的藝術創作的曼妙神思歷程。

```
琴
 │
 ↓
園林
```

五、結 論

依據上述所摘錄的宋代以前園林發展的概況可以了解，中國園林發展到唐代已經相當成熟，大部分中國園林所具有的特色已經開發出來。而且園林已逐漸興盛，成為日常生活中普遍可接觸的空間，加以公園的出現，使一般人可以自由遊觀，增加園林經驗。

宋代園林就在這樣的歷史基礎之上，很自然而便利地更加興盛、更加普遍地成為一般人日常生活中重要的活動空間。而且這樣的歷史基礎也使宋代園林朝向更精緻、更藝術化的方向進步。整個中國園林文人化、典型化的藝術造詣於焉展開❿。

❿ 因本節乃節錄拙著《詩情與幽境──唐代文人的園林生活》的成果要點，故而全節無注。詳細的析證過程請參看該書第一章與第三、四章。

第二節
社會背景——私園開放與公園眾多

一、前言

宋代園林的興盛和宋代的方便遊賞玩的環境有密切的關係。因為便利的遊觀環境讓廣大的民眾得到了觀摩的機會，產生了嚮往的心理，並養成了遊賞的生活習慣，致使園林成為大眾生活中接觸頻繁的一項。高度的需求自然會造成園林的大量建造，而使園林更加興盛。

而所謂便利的遊觀環境，在宋代有兩種情形，一是私家園林的開放，縱人遊觀。一是公共園林眾多，提供地方居民休閒遊玩的場所。這兩種情形造成宋人無所阻礙的遊園環境，只要興之所至，可以盡情遊賞，因而遊園的風潮大盛，園林的需求也大為增加。這是遊園與造園之間的循環性影響。

二、私園開放縱遊的情形

在宋代詩歌中時常可以見到某些人遊某園的作品，如：

宋庠有 《春晚獨遊沂公園》（一九七）

韓維有 《同辛楊遊李氏園隨意各賦古律詩一首》（四二三）

宋祁有《閏正月二十五日送客尋春集裴氏園》（二一五）

晏殊有《寒食遊王氏城東園林因寄王虞部》（一七二）

蘇軾有《攜妓樂游張山人園》（七九）

這些私家園林有的人是獨自前遊，有的是約同一二好友共遊，有的則是群集宴遊，更有攜帶妓樂前去「山人」之園），還有寒食遊後作詩寄知朋友的。除了獨遊於春晚之外，多數的情形都顯得相當熱鬧，這些私園儼然成了群眾遊樂的公共場所。究竟這些私園是在什麼情況下讓這些人進入的呢？是主人限制性的邀請？或是開放任其參觀呢？當然，毫無疑問地，受邀的情形必然有的，然而開放任民眾自由參遊的情形卻也非常普遍。如：

蘇人多游飲於此園（蔣堂《過葉道卿侍讀小園》詩自注·一五〇）

游人醉不去，幽鳥語無時。（釋契松《書毛有章園亭》二八〇）

課兒子分藝松菊……春月桃李分士女傾城。（黃庭堅《山谷集·卷一·王聖涂二亭歌》）❶

士女蜂蟻來，蠟香散經帙。（張鎡《南湖集·卷一·自廣巖避暑西庵》）❷

藝此百畝園，池亭粗供遊。（張鎡·同上《次韻答張以道茶谷閒步》）

葉道卿的小隱堂、秀野亭❸是蘇人常遊的地方，依常理判斷，葉道卿不可能多次地邀請大部分的蘇人到他的小園

❶ 冊一一一三。

❷ 冊一一六四。

遊賞，應是蘇人主動前去。同樣地，稱「游人」、「士女傾城」、「士女蜂蟻來」❹，都間接表示這些私園是開放供人參觀的，主人不可能邀請傾城的士女蜂蟻而來，而且，若是受邀而來，應稱為「賓客」，而非「游人」。而「供遊」二字則更清楚地說明茶谷本身的建設也以供應遊觀為目的。由此看來，宋代私園對外開放參觀的事實已經隱約浮現。

下面的資料能更清楚地呈現出私園開放的情形：

名園雖是屬侯家，任客閒遊到日斜。（穆脩〈城南五題·貴侯園〉一四五）

溪頭凍水晴初派，竹下名園晝不關。（韓維〈和朱主簿遊園〉四二五）

一任人來往，茲懷亦浩然。（徐璣《二薇亭詩集·題陳待制湖莊》）❺

西都名園相望，誰獨障吾遊者？（袁燮《絜齋集·卷一○·秀野園記》）❻

（方子通）嘗徑造一園亭，不遇主人，自盤礴終日。（元·陸友仁《吳中舊事》）❼

這裡說明即使是貴侯之家的名園也往往在白晝時候開著門，一任人們作客閒遊到日落時分方罷。徐璣稱讚這樣的

❸ 范成大《吳郡志·卷一四·園亭》在小隱堂秀野亭一條下面載有蔣堂此詩，並引錄其自注之語，是知葉道卿此園即小隱堂。

❹ 西庵是張鎡南湖園的一部分。

❺ 冊二一七一。

❻ 冊一一五七。

❼ 冊五九○。龔明之《中吳紀聞·卷三》有相似之記載。見冊五八九。

做法是主人胸懷浩然的表現，表示這種做法在當時並非每一家私園都有，所以受到讚美。但是袁燮說長安城的名園眾多，沒有誰會單單阻礙他前去遊賞，則又表示這種私園開放的情形在長安城一帶是極普遍的常態，算是一種慣例。至於《吳中舊事》所載，方子通在未通報的情形之下徑訪一園，不遇主人卻又盤桓終日，將此事記錄下來成為一件特殊的事故以為談資，表示在蘇州一帶也有私園開放的事況，也顯示方子通性情的自在。

宋代許多詩人為了強調自己縱遊的閒適與自得，也在詩歌中透露了私園開放的消息：

為憐瀟灑近城闉，來往何曾問主人。（祖無擇〈張寺丞鳴玉亭書事〉三五六）

洛下園池不閉門……遍入何嘗問主人。（邵雍〈洛下園池〉三六七）

往來何見主人，主人自是亭中客。（方惟深〈遊園不遇主人題壁〉八七五）

有花即入門，莫問主人誰。（陸游《劍南詩稿·卷七·遊東郭趙氏園》）❽

何必遊園問主人，只尋花柳鬧中春。（陳文蔚《克齋集·卷一六·壬申春社前一日晚步欣欣園》）❾

他們共同強調進入某人園林遊賞不必詢問主人是否答應，亦即不須經由主人一一許可就可入園。這表示一般遊客縱或與主人不相識，只要想參觀，都可以自由進入。而事實上，園林既為私人所有，外人進入當然必須經由主人允許，所以這種開放縱遊的情形是主人一開始就採取的決定，也就是一種原則性的許可，在此前提之下遊客就可以自由地出入而不必個別一一地詢問主人了。這個現象在洛陽也十分普遍，邵雍描述洛陽的著名園池都是不閉門

❽ 冊一一六二。
❾ 冊一一七一。

三、私園開放的原因——分享、成名與營利

園林的興建、整修與維護是非常複雜且辛勞的。開放給廣大的民眾參觀，以至於士女傾城蜂蟻地前來遊玩，這對園林所可能造成的損壞很大，而後續的整理清潔與維修都會耗費相當多的人力與精神，而且喧鬧與歌舞等娛樂也會破壞幽寂美妙的園林氣氛。園林主人為什麼甘冒破壞的可能與損傷的負擔而將他私人擁有的優美景色開放供人觀遊呢？其原因約有四個。第一個原因是，園林主人較諸遊客反而更少有機會享受他的園林景色，所以分享眾人：

虎節麟符拋不得，卻將清景付閑人。（賈昌朝〈曲水園〉二二六）

伊人何戀五斗粟，不作淵明歸去來。（梅堯臣〈依韻和希深遊樂園懷主人登封令〉二三二）

主人歸未歸，誰省曾遊樂。（梅堯臣〈暮春過洪氏汝曲小園〉二四二）

洛下名園比比開，幾何能得主人來。（韓琦〈寄題致政李太傅園亭〉三三六）

主人貪紬績，未暇答驚猿。（宋祁〈蘭皋亭張學士充別野〉二三〇）

主人往往忙碌於功業或宦遊他方而無法時時居息遊賞自家園林，反而將美麗景色、動人猿啼都閒置或送給閒暇的

的，所以他可以在不曾問主人的情形下遍賞洛下名園。而從陸游有花即入門，莫問主人誰的遊賞經驗裡也可以知道，在四川劍南一帶也是普遍開放私園供參觀的。由這些例證可以了解宋代私園開放自由參觀的事實，也可以了解它對遊賞風氣的促進與助益。

遊客，主人根本無從了解有哪些人遊過他的園林。由此可以明白，由於主人無暇觀覽，私園往往閒置荒廢，而園林美色的荒置是主人極不願意的事，不如開放供人參遊以發揮園林的意義與價值。故此有善盡物用和與人分享的兩重心態與因素在內。因此即使主人罕至，洛下名園卻都是毗鄰著開放的。在吳坰的《五總志》中記載了一件事，說司馬光在西京時，每日與文彥博等人攜妓行春，一天來到他自己的獨樂園，園吏見到他便嘆息著說道：「方花木盛時，公一出數十日，不惟老卻春色，亦不曾看一行書……公深媿之。」⑩這顯示司馬光為了遊賞長安不盡的園林春光，而疏遠了自家園林，所以遊客至獨樂園當然見不到主人。這條資料除了說明園林開放與主人時常不在的對比情況之間存在著互相促進的循環關係，也間接說明了園林開放的另一個好處是可以在自家園林之外享有更多園林的遊賞機會與樂趣，並收到互相觀摩的效果，這隱然也是私園開放的另一個原因。而與人分享的同時也能得到像上述徐璣所稱美的「茲懷亦浩然」的聲響，可以算是一舉數得。

第二個原因是開放供人參觀之後，園林景致自然會在人們口中受到描述、流傳與稱揚，而得到「名園」的聲響。所以私園的開放也有一點競賽爭名的意味：

稍晴春意動，誰與探名園。（歐陽修〈對雪十韻〉二九四）

春色先從禁苑來，侯家次第競池臺。（沈遘〈依韻和韓子華游趙氏園亭〉六三〇）

於是雪齋之名浸有聞於時，士大夫喜幽尋而樂勝選者過杭而不至則以為恨焉。（秦觀《淮海集‧卷三八‧雪齋記》⑪

⑩ 冊八六三。

⑪ 冊一一一五。

名園新整頓，樽酒約追隨。（趙汝鐩《野谷詩稿·卷四·劉簿約遊廖園》）❷

宴於郊者，則就名園芳圃、奇花異木處。（吳自牧《夢粱錄·卷二·清明節》）❸

第一條資料清楚地敘述春天來臨時，貴侯之家陸陸續續地競現其池臺之美。「競」字說明有互相較量之意，較量誰家的園林最美最巧妙。既然要較量，總須有人來評判，而越多人來評賞，其園林之好就越能聲名廣播，而成為所謂的名園。而從遊客的立場來看，遊覽賞玩當然要選擇景色優美怡人、造景特殊的園林，所以上列資料顯現的大都是以名園芳圃為其遊觀的場所，對於名園過而不至則深以為恨，可見當時的名園已成為人們遊憩活動所高度需求的生活空間，已經非常生活化了。

園林在中國最初的發展中本是權貴特有的，直到唐宋仍然是權貴拿來當作盛衰的象徵。而文人參與造園之後，它更是家風與主人風範格調的代表。就園林主人而言，園林在精神與聲名的意義上的價值是最可寶貴的。因而開放參觀雖然在整修與維護上會耗費人力與錢財，但是能因而得到美好的聲名——包括園林的、主人的、家族的❹美好聲名，仍是園主所樂見且樂於從事的。

第三個原因是遊賞宴集活動之後時常有吟詠作品完成，這些作品往往被題於園林的壁柱或石頭上。而題詠的內容多是由描寫園林景色開始，由於詩境的優美也同時展現園林之美好，而且基於應酬情面上的需要而多加誇頌園林之奇美，更由於題詠的詩與書法也可成為園林中的特殊景觀，製造詩情畫意與書藝的效果❺，所以園林主人

❷　冊五九〇。

❸　冊一一七五。

❹　關於園林的家族性意義可參閱本章第三節園林理論的肯定與促進。

非常喜歡遊者留下詩文作品。而園林的開放有助於多方人才的題詠，這是與園林聲名有關的另一個原因。因為題詠問題將在第六章第四節詳論，故此不復贅論。

第四個原因則是非常具體的營利因素。不過這在文字資料中顯示得並不多：

魏氏池館甚大，傳者云：此花（指魏家牡丹）初出時，人有欲閱者，人稅十數錢，乃得登舟渡池至花所，魏氏日收十數緡。（歐陽修《洛陽牡丹記·花品敘第一》）⓰

獨樂園，司馬公居洛時建……（有園丁呂直）夏日遊人入園，微有所得，持十千白公，公麾之使去。後幾日，自建一井亭，公問之，直以十千為對，復曰：「端明要作好人，在直如何不作好人。」（張端義《貴耳集·卷上》）⓱

洛陽牡丹號冠海內……其人若狂而走觀，彼餘花縱盛弗視也。於是姚黃花圃，主人是歲為之一富。（蔡絛《鐵圍山叢談·卷六》）⓲

魏氏池館開放供人泛舟欣賞牡丹是要收取費用的，每日可獲取十數緡。而司馬光的獨樂園也採取收錢的方式，遊人方得入園，雖說只是微有所得，卻足以建造一座井亭，可見亦頗有補益。至於園中種有奇異牡丹者，則甚至可

⓯ 關於題詩與書法問題可參閱第四章第三節書藝、詩情與道境交融。

⓰ 冊八四五。

⓱ 冊八六五。

⓲ 冊一〇三七。

以在一次的花季中就靠遊賞人潮而致富，可見收入豐贍。司馬光將收入賞給園丁呂直以作好人的事況來看，有些園林主人是不在意也不依靠這些錢來維持園林或幫助生活的。但是酌收費用可以為辛勞維護園林的僕丁們增添一點外快，至少可以在某種程度上維修園景。然而為何稱之為營利？為何這類資料鮮少？文人寫詩作文，尤其是記錄其遊園經歷與心得的作品，就一般的心態來講，為了營造詩文的深遠意境、呈現優美意象、抒發動人的情感或讚揚主人優雅脫俗的格調，即使入園必須收繳費用，應該不需要也不適合寫入詩文。試想以司馬溫公的身分地位尚且收費，那麼一般人家的園林收費開放應是十分普遍。而就普通人家而言，其收費的原因應是含有營利的成分，就像魏氏園池收費供賞牡丹的日入十數緡便是如此。

四、私園開放促進遊園風尚

由於私園的開放造成遊園活動的便利，所以促進了遊園活動的熱絡，如：

司馬光有〈和子華喜潞公入覲歸置酒遊諸園賞牡丹〉詩（五一一）

共挈一尊諸處賞，誰家得似故園春。（蘇舜欽〈寒食招和叔遊園〉三一六）[19]

陸游有〈花時遍遊諸家園〉詩《劍南詩稿·卷六》[20]

時通判謝絳、掌書記尹洙、留府推官歐陽修皆一時文士，遊宴吟詠未嘗不同。洛下多水竹奇花，凡園圃之勝無不到者。（魏泰《東軒筆錄·卷三》）[20]

[19] 冊一一六二。

[20] 冊一〇三七。

間與浮圖、隱者出游，洛陽名園山水無不至也。（《宋史·卷二八六·王曙傳》）

遊諸園與諸處賞等描述，說明他們常常在一次出游的過程中就一口氣遊了好幾座園林。而陸游在一個花季中能夠遍賞諸家園，一方面說明了他遊園的嗜好，同時也說明了私家園林開放遊玩的普遍性，他才有機會遍賞每一家。而如前所述，遊賞在他生活中的重要性與頻繁度，因為洛陽名園不閉門，所以歐陽修和王曙等才能無所不到地把洛陽園囿之勝景賞盡。歐陽修、尹洙和謝絳等是文士，而與王曙同遊的則是浮圖或隱者，這顯示出遊園的嗜好與習慣是廣泛地流行於不同身分不同階層的人的生活中。

遍遊諸園的活動因為可以自由進出，不必詢問主人，不必與主人酬對應答，只是隨著興之所至而行遊，所以遊賞活動顯得相當自在愜意：

洛陽交友皆奇傑，遞賞名園只似家。卻笑孟郊窮不慣，一日看盡長安花。（邵雍〈和君實端明洛陽看花〉三七三）

過地園林同己有，滿天風月助詩忙。（邵雍〈依韻和王安之少卿六老詩仍見率成七〉三七三）

乘興東西無不到，但逢青眼即淹留。（司馬光〈看花四絕句〉五○九）

日日尋春春欲還，園林遊興未應闌。（蘇頌〈次韻程公闢暮春〉五二六）

可觀可樂，知者勸遊，遊者忘歸。（陳造《江湖長翁集·卷二一·寓隱軒記》）[21]

輪流遊賞所有的園林都不會因為為客而有所不便之處，反而因為主人不聞問而覺得十分自在，好似自己家園一般

[21] 冊一一六六。

適意。所以會日日前往，會因而忘歸。可以想見，自在如家的遊賞活動也會促使遊園的風氣更加熱絡。以上的資料十分清楚地顯示，由於私園開放的方便，由於這些遊賞活動的自在，使得園林遊賞活動在宋代變得非常普遍且熱絡，幾乎成為生活日常中不可或缺的部分。

以下尚可從兩個角度更廣泛地呈現私園開放造成宋人遊園的普遍性。其一是在宋人的行錄一類的資料中往往可以看到文士在宦遊或旅行的過程中一面前進一面遊觀的習慣，如：

（庚辰）遊惠氏南園（周必大《文忠集‧卷一六五‧歸廬陵日記》）[24]

（淳熙二年四月）初三日游劉氏園，前枕溪，後即屏山。（呂祖謙《東萊集‧卷一五‧入閩錄》）[23]

辛亥，同辛大觀遊楊氏園、紫極宮。（張舜民《畫墁集‧卷七‧郴行錄》）[22]

這是隨著廣大空間上的遷徙而一路遊賞的例子，顯示遊園的方便及其在空間分布上的普遍性。其二是遊觀者不只是文士貴遊，而且還包括眾多的平民百姓，如：

春時縱郡人遊樂（周密《癸辛雜識‧吳興園圃‧丁氏園》）[25]

[22] 冊一一七。
[23] 冊一一五〇。
[24] 冊一一四八。
[25] 冊一一〇四〇。

內侍蔣苑使住宅，側築一圃，亭臺花木最為富盛。每歲春月放人遊玩。（吳自牧《夢粱錄·卷一九·園圃》）❷⑥

南園，吳越廣陵王元璙之舊圃（後屬蔡京所有）……每春縱士女游觀。（范成大《吳郡志·卷一四·園亭》）❷⑦

（朱）有園極廣……春時縱婦女游賞。（元·陸友仁《吳中舊事》）❷⑧

都人爭先出城採春……大抵都城左近皆是園圃……並縱遊人賞玩。（孟元老《東京夢華錄·卷六·收燈都人出城採春》❷⑨

這些廣大的群眾多半在春時爭相遊賞，雖然在春去之後這股熱潮也隨之消退，但是由於眾多私園的開放縱遊才使得這麼多的各階層的人都能自由地賞玩，都能參與並體驗園林活動。

由以上所論可以知道，宋代的私園普遍地開放供人參觀遊賞，使得宋人擁有便於遊賞的環境，他們不分階層不分身分地享受這種便利，而展開了遊園的風潮。這股熱潮使園林成為生活中不可或缺的遊憩處所，一方面大大地提高了園林的需要量，一方面也使遊人在互相觀摩與刺激之中創造更多佳園。這是宋代園林興盛的一個原因。

五、公園眾多促進遊賞之風

宋代在中國園林史上另一個重要特色是公共園林的廣設。本文於下一章討論幾個宋代著名的園林時，將特別

❷⑥ 冊五九〇。
❷⑦ 冊四八五。
❷⑧ 冊五九〇。
❷⑨ 冊五八九。

為西湖這個在宋代興盛的巨型園林組群式的公共園林做一詳細的介紹，並對宋代郡（縣）圃興盛的情形做一分析，以呈現各地方政府所屬辦公單位園林化與地方政府提供民眾遊憩場所的情形。這些都是為廣大的民眾開放的公共園林。而本節所論的私園開放的情形事實上也是一種公園化的傾向，可見宋代的公園之眾多與普及。由於下一章將對郡圃及地方性公園的興盛原因做詳細的分析，此處只針對一些地方官致力於公園的興建與整修的事況做一簡要的呈現，以為宋代人民遊園賞玩風氣之所以興盛的基本說明，再在此背景之上進一步討論其對園林興盛的循環性影響。

而所謂地方性公共園林一般說來包含幾種內容：

(一)園林化的地方政府治政中心，亦即所謂的郡（縣）圃。

(二)郡圃以外由地方政府建設或管理的公共園林，通常有特定的名稱，如定州眾春園。(見下引文)

(三)園林化的古蹟名勝，如南京的烏衣園。(周應合《景定建康志‧卷二二‧城闕》)[30]

(四)園林化的名山勝水，如滁州豐樂亭。(梅堯臣〈寄題滁州豐樂亭〉二四七)

這些都是地方政府所掌管的公共園林，也是其治政的內容之一。

在宋代的資料中不難看到地方官致力於公共園林的興建與整修，首先是興建工程，如：

[30] 冊二一七二。

[31] 冊四八九。

魏了翁有《眉州新開環湖記》(《鶴山集‧卷四〇》)[31]

蒲宗孟有〈新開湖詩六首〉(六一八)

44

舒亶有《和新開西湖十洲之什》（八八九）

姚勉有《次楊監簿新聞小西湖韻》（《雪坡集·卷一九》）㉜

這是完全開設新景的興建工程，另有整修增補者，如…

凡棟宇樹藝前所未備者一從新意……於是園池之勝益倍疇昔。（韓琦《安陽集·卷二一·定州眾春園記》）㉝

近移溪上石，怪古蒼蘚惹，芍藥廣陵來，上卉雜天治。（梅堯臣《寄題滁州豐樂亭》二四七）

選置東湖最佳處……頓覺亭臺增氣色。（祖無擇《題袁州東湖盧肇石》三五九）

又如蘇軾增築的西湖蘇堤、六橋等景，都是在既有的公園中增造新景物，使其遊樂的內容更為豐富可遊。地方官致力於公共園林的興建與增修在宋代是不遺餘力的。在眾多的記文與詩歌中可以了解他們視園林為太平盛世的產物，唯其政修治善、國泰民安，人們才有餘力、有心情、有閒暇可以遊賞嬉樂，也才有財力可以建造園林。而地方官也往往強調在治務完善、訟稀無事之後才致力於公園的興修。這樣的工作對上可以讓百姓體會皇帝的仁政德澤，表現平治盛世，所謂「知為太平民，歡語競聚首」（韓琦《康樂園》三一九）；對下則有教化百姓，使其在耳目的調暢之中寬闊其胸襟，平和其性情而敬順自然，所謂「寓閑曠之目，託高遠之思，滌蕩煩紲，開納和粹……吾以敦朴化人……兼存為政之體」（余靖《武溪集·卷五·韶亭記》）㉞；對地方官自己而言則可以

㉜ 冊二一八四。

㉝ 冊一〇八九。

因此受到歌頌並留下聲名，所謂「為湖始何人，人賢物亦久，所以甘棠名，百年猶不朽」（蘇頌〈補和王深甫潁川西湖四篇·甘棠湖〉五二一）。這種種因素都使各任的地方官努力地興修公共園林，因而造成公園的興盛。

公共園林除了由地方政府管理者之外，還包括眾多的寺廟園林。寺廟或基於清修的需要而建築在山林幽寂處，或基於招徠遊客以便傳教並增添香油錢等因素而往往致力於園林的興修，如釋智圓〈孤山種桃〉詩自詠道：「我欲千樹桃，天天遍山谷……奪取武陵春，來悅游人目。」（一三九）為了招來遊人，怡悅其視覺而遍種桃樹以擬武陵春色，這說明了寺院致力於園造景的事實與其原因。因此寺觀多擁有優美的園林景致，也成為人們時常遊賞的公共園林，如蔡絛《鐵圍山叢談·卷五》曾論及宋代皇帝「嚮道家流事，尊禮方士，都邑宮觀因寢增崇侈。於是人人爭窮土木，飾臺榭，為游觀，露臺曲檻華僭宮掖，入者迷人」[35]。這一方面說明了道教廟觀園林興盛的原因，一方面也展現了廟觀園林的華麗精美。至於寺院園林在《武林梵志》中也清楚地展現其園林部分與遊客盛多之情形。這從六朝時期便已成為傳統，《洛陽伽藍記》有詳細的記載和描繪。宋代寺院也繼承此傳統。郭祥正在《青山集·附錄·青山記》中記述了青山白雲院的園林的造設之後說：「遊人無日不來。」[36] 由以上資料可見宋代的寺觀園林相當興盛，宋人遊賞寺觀園林的風氣也非常熱絡。

下面資料可以見到宋代寺觀園林的遊賞活動分布的季節也頗廣泛，如：

[34] 冊一○八九。

[35] 冊一○三七。

[36] 冊二一六。

春遊千萬家，美女顏如花。三三兩兩映花立，飄颻盡似乘煙霞。（張詠〈二月二日遊寶曆寺馬上作〉四八）

予暮春行樂僧舍，涉其中園，見其牡丹數十本。（宋祁《僧園牡丹》二三四）

（任中正）張筵賞花於大慈精舍，時有州民王氏獻一合歡牡丹，任公即圖之，時士庶觀者闐咽竟日。（黃休復《茅亭客話·卷八·瑞牡丹》❸❼）

（楊汀）天祐初，在彭城避暑於佛寺。（徐鉉《稽神錄·卷一·彭城佛寺》❸❽）

（淳熙元年九月）三日游外氏園，有梅坡、月臺……（呂祖謙《東萊集·卷一五·入越錄》❸❾）

春天在遊春的風尚下，寺觀園林也成為士女嬉遊的去處，而且萬紫千紅的花景和妝扮豔麗的女子之間相映成趣。這個季節正是園林闐咽終日的時候。夏天裡寺觀園林的清寂幽深又成為人們避暑的勝地，而秋冬又有季節性花木的賞玩活動，呂祖謙便是在秋天前去欣賞梅與月景。而第五章第一節論及宋代四季皆游的特色時，亦可看到滿覺寺因桂花盛開而遊人甚盛。這些景象都說明寺觀一類公共園林大量提供了宋人的遊賞活動空間。

公園的盛多造成遊賞的便利，所謂「吏民隨意賞芳菲」（韓琦《王辰寒食眾春園》三二二），因而也就促進遊賞的盛況。在資料中可以看到很多公園的熱鬧場面，如：

一旦維新既成，偕賢士大夫相與置酒而落之，游人士女摩肩疊趾聚而觀者不下數千人。（鄭興裔《鄭忠肅奏議遺集·卷下·平山堂記》❹❿）

❸❼ 冊一〇四二。

❸❽ 同上。

❸❾ 冊一一五〇。

四時盛賞得以與民共之，民之遊者環觀無窮而終日不厭——宴豆四時諠畫鼓，遊人兩岸跨長虹。（錢公輔〈眾樂亭二首並序〉五三四）

嘉時令節，州人士女嘯歌而管絃。（歐陽修《文忠集·卷四〇·真州東園記》）[41]

於是游者日往焉，予樂州人之觀遊是好。（祖無擇《龍學文集·卷七·袁州東湖記》）[42]

時時四方客，顧此亦躑躅。（劉敞〈石林亭成宴府僚作五言〉四六四）

不只是公園新落成之日，遊人士女摩肩疊趾地聚觀著，而且在一年四季的嘉時令節也是環觀無窮，終日不厭。遊者日往焉、時時四方客等描述說明日日時時都有遊客前往，所以遊園活動在時間上與人數上都顯得十分密集。這樣的遊賞風潮必然致使園林成為日常生活中不可或缺的部分，也會促使更多的人在生活的空間裡追求園林化的居家天地，進而創造更多的園林。金學智認為宋代開始，「群體游園之風走向熾盛」，這與園林的開放有密切關係。

此外，從接受美學的角度還認為作為審美客體的園林「培養著善於接受園林美的公眾」[43]，而劉天華在《園林美學》中也認為「公共遊憩的風景園林的發展就具有更大的普遍性，更大的社會意識」[44]這樣的接受態度與社會意識對園林的興盛勢必具有正面的催促作用。這是園林與遊園之間的循環性因果關係。

[40] 冊一一四〇。
[41] 冊一一〇二。
[42] 冊一〇九八。
[43] 見金學智《中國園林美學》，頁四一一一四六。
[44] 見劉天華《園林美學》，頁六三二。

由以上所論可以得知宋代的遊賞環境對園林的興盛產生的正面影響是：

其一，宋代的私家園林普遍地開放供民眾參觀遊玩，民眾可以不必詢問主人就自由出入其園，使得私家園林也半具著公共園林的性質。

其二，私園對外開放的原因有：㈠讓園林美名遠播而得以成為名園。㈡眾多遊客留下題詠可為園林增添詩情書藝等美景，並助於聲名遠播。㈢可酌收入園費用以幫助維護、整修、增添園景或營利。㈣園林主人在功業奔走中荒廢園林美景，故將之分享眾人，主人之胸襟氣度與造園風雅也可得到讚揚。

其三，由於地方政府視公共園林的興修為太平治世的象徵，並以此為治政之功績，故多致力於公園之興修，造成宋代地方性公園的普及與眾多。

其四，寺廟往往附有景致優美的園林，也成為宋人遊賞的勝地，使宋代的公共園林益形眾多。

其五，基於上述幾點，宋人的遊園環境十分便利，因而造成遊賞風尚的盛潮。人們不分身分地位、男女老少，一年不分四季時日，總有遊賞活動在各處進行著。這種遊賞風尚使園林成為生活中不可或缺的必需品，自然會更加提高園林的需求量與製造量，而循環性地促進園林的興盛。

第二節

美學背景——園林理論的肯定與促進

一、前　言

雖然中國的造園理論要到明代計成的《園冶》才真正系統地被表述，正式成為一套專業的學問。但是在這之前，在園林的逐漸發展過程中，六朝、唐代、宋代的許多資料已顯示出，一些熱愛遊園或積極參與造園的人已在即興的情況之下表達出他們的園林理念。這些園林理念雖然不成系統，卻有極敏銳的審美眼光與對園林價值的高度肯定。

尤其唐代，在園林已進入漸興時期，正逢隱逸風尚的蓬勃，加上詩歌成就的輝煌，使我們在唐代的詩歌作品中看到大量歌詠園林的作品。文人們以其豐富的美感經驗與敏銳的山水感受和啟悟融入詩歌之中，時時於其中透露出他們的園林理念。例如白居易對其履道園的喜愛與自得，對於園林生活不厭其煩地描述，使我們在他的詩歌之中看到很多經營園林的法則與透顯山水精神的要訣。又如王維的詩歌在禪與畫的境界之中，也展現了輞川別墅主題景點式的設計理念與園林境界的經營。再如杜甫晚年在四川成都浣花草堂的四五年悠遊生活，在詩歌中對於親手栽植與造園的細部記述，也充分表達了杜甫對質樸園林的心匠。其他尚有很多例證與零星片段的理論，已大致勾勒出中國園林特有的風貌❶。

❶ 唐代文人出現的園林理念，其詳細情形請參拙著《詩情與幽境——唐代文人的園林生活》第二、三、五章。

宋代園林就在唐代文人的這些園林理念的基礎與指導之下更加蓬勃地發展，而且宋代文人也繼續在其文學作品中更明顯更有意識地發表其園林見解，於是又更大大地促進園林的興盛。由於唐代文人的園林理論已於筆者其他書中詳細論述過❷，故此不復贅述。本節將專由宋代文人的作品中論析宋人的園林理念，以呈顯出宋代園林臻於鼎盛其理論基礎及其理念支持之所在。

園林理論的範疇甚廣，在實際的造園技術與一些空間布局手法方面較為細瑣，將留待第三章再行討論。本節將就園林功能論與部分造園美則來討論，以顯現由於宋人對於園林的修養功能、涵泳功能、家族傳承功能的肯定，使創治園林成為賢智的重要表現，因而促進了園林的需求與興盛。同時由於美學的日趨成熟，因而幫助宋代園林更加展現藝術成就，也就促進其園林造詣的提升與興盛。

二、從格物窮理出發的園林修養論

園林具有修養功能，這在唐代詩文資料中已有提及。而在宋代文章中有直接稱說其造園目的即在修養者：

於所居之側築齋於松竹間，以為修身窮理之地。（陳文蔚《克齋集·卷一〇·浩然齋記》）❸

名之曰頤，用易頤養之義也……帶以飛泉，縈以磴道，翠光紫霧，潮汐之聲，日在觀聽，有以養其德性。（華鎮《雲溪居士集·卷二八·溫州永嘉鹽場頤軒記》）❹

❷ 即上一注釋所錄之書。

❸ 冊一一七一。

❹ 冊一一二九。

居息的軒齋蓋築在松竹之間，帶以飛泉，縈以磴道，如此優美而貼近自然的居所，他們說可以在居息遊觀之際修身窮理。這修身窮理，就是君子治園的用意之所在，並非苟為逸樂。

然而園林山水只是以人工點化、集中的方式將大自然中的美景與人文建築的居息空間做一個美的組合與布局，可謂為藝術品，又怎能對人產生德性修養的作用呢？陳文蔚所說的修身窮理，剛好是《大學》八條目裡的格物與修身，這是一個漸進的修養歷程。從格物開始，對宇宙間的事物有精確如理的認識，是修身的最基本工夫❻。而園林是一個濃縮精緻的小自然，其中豐富的物色正是格物工夫的最佳實踐場所。宋代文人對這一點是自覺且大加宣告的：

> 君子之為園，必也寬閒幽邃，繚繞曲折，爭奇競秀。可以觀，可以遊，可以怡神養性。（袁燮《絜齋集‧卷一○‧是亦園記》❺

夫天壤間一卉一木，無非造化生生之妙。而吾之寓目於此，所以養吾胸中之仁，使盎然常有生意，非如小兒女翫華悅芳，以荒嬉媟樂為事也。（真德秀《西山文集‧卷二六‧觀莳園記》❼

天壤之間，橫陳錯布，莫非至理。雖體道者，不待窺牖而粲焉畢睹。然自學者言之，則見山而悟靜壽，觀水而知有本⋯⋯其登覽也，所以為進修之地，豈獨滌煩疏壅而已邪？（同上卷二五〈溪山偉觀記〉）

❺ 冊二一五七。

❻ 此處採用的是朱熹的解釋系統。

❼ 冊二一七四。

今夫水生於天一，根固有也；含蓄群象，該萬善也；潤澤百物，惻隱仁也；不舍晝夜，純不已也；盈科後進，毋自欺也；入纖介之隙，巽也；幹鼇極之運，健也。余因之以翫此性之理，豈獨恣心目之娛哉……子今與予臨是水也，不獨鑑形，於以鑑心；不獨觀物，以之觀性。反稽中省，久焉有得。則異日遊是園也，波光水色，無一非性矣。(周應合《景定建康志·卷二一·使華堂·戴楠記》) ❽

然而寓吾仁智之所樂凡十有五，而三樂實主之。(黃裳《演山集·卷一四·東湖三樂堂記》) ❾

天借使君仁智地，此來山水更相親。(宋祁《步藥北園》) 二二二

這裡說明天地間的一草一木皆有其存在的道理，皆有其質性以呈現「道」，用心去格物者必能自其中體悟造化至理，由體道進而修道。例如園林中重要的因素之一是水，而君子細觀水的種種性質，竟然可以領受到有本、該萬善、惻隱、毅力、不自欺……等等的啟示。因為君子在觀物之時，不僅是觀看其物形，而且還格思其物性，並反觀自照。如此一來，從格物窮理而能進入類比推衍、反躬自省，達到悟道、修養的境地。這樣的修養論，在中國其實有很長的傳統，從《論語》裡仁者樂山、智者樂水的山水比德論，到六朝清士的山水悟道說，都使中國文人認肯天道至理是無所不在地存蘊於山水自然中的。所以這裡可以看到乾脆用「仁智地」來稱喚園林。既然是仁智之地，就須善加體悟領受。姚勉在《雪坡集·卷一四·溪山堂翫月》一文中就特別提醒：「動智靜仁須有得，欄干莫只等閒憑。」 ❿ 在憑欄觀賞景物時，不可泛泛作物形物態之欣賞，應在景物的動靜之間對仁智之德有所領受，

❽ 冊四八九。
❾ 冊一二〇。
❿ 冊一一八四。

才是造設園林的深意所在。這樣切切叮嚀的語氣，告示著宋代的文人士大夫對園林居息遊賞所抱持的一分悟道修道的責任感。

下面一些資料可以顯現宋代文人在園林的居息遊觀或營造之時，無不時時謹記著悟道修德的責任：

園東鄉，中為志堂，序分十舍：曰求仁，曰立義，曰復禮，曰崇仁，曰請益，曰由頤，曰履信，曰窮理，曰近思，曰篤志……（魏了翁《鶴山集·卷四八·北園記》）⑪

非特仰喬木修竹而俯幽花怪石，中有經史百氏之書……視此數物猶善人君子，而吾室乃芝蘭之室也。（晁說之《景迂生集·卷一六·蘭室記》）⑫

人徒知其接花藝果之勤，而不知其所種者德也。（蘇軾《種德亭》詩序·七九九）

亭沼如爵位，時來或有之；林木非培植根株弗成，大似士大夫立名節也。（《宋史·卷三三一·盧革傳》）

抱甕荷鋤非鄙事，栽花移竹似清談。（劉克莊《後村集·卷七·即事四首》）⑬

從園中堂舍的命名開始，便處處提醒園居者窮理、修身、立德的責任。而草木竹石的種種特性都具有善人君子之德，也無所不在地砥礪著居遊其間的人。這樣一種恭敬勤懇的心，加上栽植營造工作所需的耐性，對用心的人而言，栽花移竹不啻是一種「種德」的修養實踐。而且更可以將花竹當作靈應的君子，與之有一來一往的對談，從

⑪ 冊二一七二。
⑫ 冊二一一八。
⑬ 冊二一八〇。

中領受諸多修身立節及天地至道等豐富內含。這樣的悟道環境，清楚地告訴我們，宋代文人對於園林悟道的自覺性要求具有很深切的自我期許。

這樣深切的園林悟道理念，雖不是宋人獨創的，誠如葉適在《水心集‧卷九‧沈氏萱竹堂記》中曾追溯孔子樂山樂水、登泰山、嘆逝水等等事例來說明君子有所謂「游觀之術」[14]。可見山水格物悟道的說法源遠流長，是有所秉承的。只不過因為宋代是理學盛朝，所以這樣的格物修身之論更被強調出來。在《書院與中國文化》一書中曾論及：

事實上在理學家那裡，天理本身已非一個神祕的東西，無非是世俗倫理的上升與概括。天地之性即是人性本身，那麼，人自身的完善，自然也可以通過體悟天地萬物之靈秀而實現。[15]

就是這樣的時代背景，加上悠遠的歷史承傳，使得宋代文人在生活中對於園林景物寄與如此深重的責任，對於園林的居息生活或遊觀活動賦與如此深重的期望。由此可以想見，宋代文人在布置自己的生活空間時，自然會花費心思去經營一個模擬自然天地、有山有水、有豐富物色的園林環境。

三、從怡神養氣出發的園林涵泳論

園林物色可以啟發道理，幫助德性修養；而園林整體環境品質、氛圍、情境則可以怡養人的精神，涵泳人的

[14] 冊一二六四。

[15] 見丁鋼、劉琪《書院與中國文化》，頁一九九。

性情。這一點，宋人比較強調的是空間的通暢特性可以使人氣順神明：

湫陋必氣鬱，爽塏則神瑩。(韓琦〈安正堂〉三二○)

時盛夏蒸燠，土居皆褊狹，不能出氣。思得高爽虛闊之地以舒所懷……形骸既適，則神不煩；觀聽無邪，則道以明……予既廢而獲斯境，安於沖曠，不與眾驅，因之復能見乎內外失得之源，沃然有得。(蘇舜欽《蘇學士集·卷一三·滄浪亭記》)⑯

非得蕭散之地、休偃之樂，則何以胖勤體，旺勞神，徬徉日出，專氣閒實，入寥天之域哉。(宋祁《景文集·卷四六·西齋休偃記》)⑰

人之志於道者，在乎去煩釋累，靜慮和衷，視聽勤息，不汨不誘。然後以居者則安，以學者則專。自非離塵絕俗不能至於是也。(余靖《武溪集·卷一八·書譚氏東齋》)⑱

堂在縣圃之東北隅，與翠陰亭相望。堂之虛靜可以清人心，高明可以移人氣。(黃裳《演山集·卷一七·閱古堂記》)⑲

這些議論主要是從園林空間的虛敞通透特性⑳、園林地點的偏僻絕塵以及建築物的高明虛敞來帶引園林之內的

⑯ 冊一○九二。
⑰ 冊一○八八。
⑱ 冊一○八九。
⑲ 冊一一二○。

「氣」能夠流動通暢。因為在中國人看來，人的氣息是與整個宇宙天地之間的氣息相流動連通的，所以居息環境的氣息會深深地影響居息者的血氣、神氣。因此，從反面言之，當空間湫隘窘迫之時，整個園林環境會有壓迫鬱悶之感，氣得不到疏通，人之氣因而也會糾結閉塞，造成精神的煩懣躁鬱。因此這裡可以看到他們強調，園宅亭堂的虛曠爽塏讓他們精神清朗瑩潔，懷抱得以舒展，氣韻得以流動寧和。

當人之氣從外在環境得到最通暢平順的調節之後，不僅精神胸臆會有奕奕朗朗的明快感，而且也能輕易自然地契合於道。所以園林的怡神暢氣的功能，最終仍是以明道體道為目標的。

所以蘇舜欽的滄浪亭在他最初注重調氣的要求之下經營得高爽虛闊，而且讓他形骸舒適，神不煩而道以明。

由虛明爽朗的環境以怡養人的神氣，使神氣清靈明暢，而靈動的精神狀態與暢順的氣韻又使人易於自由無阻地在天地萬物之間悠遊，臻於一種忘我、齊物的渾沌境界⋯

方其寓形於一醉也，齊得喪，忘禍福，混貴賤，等賢愚，同乎萬物而與造物者遊。（蘇軾《東坡全集·卷三六·醉白堂記》）[20]

家園休息敝虛堂，直造希夷境外鄉。（韓琦〈題致政趙剛大卿宴息堂〉三二九）[21]

默室之中盤踞而獨坐，寂然而言忘，兀然而形忘，杳杳為天遊⋯⋯與忘形交於此，為談笑以寓道情之至樂。（黃裳《演山集·卷一七·默室後圃記》）[22]

至於宋代園林空間的通透特性將於第三章第五節空間布局部分細論。

[20] 冊一一〇七。
[21] 冊一一〇。
[22] 冊一一二〇。

安知一斛水，坐得萬里心……獨觀物性得，鵬海均牛涔。（韓維〈和原甫盆池種蒲蓄小魚〉四二〇）

每適意時，徜徉小園，始覺風景與人為一……蓋光明藏中，孰非游戲。若心常清淨，離諸取著，於有差別境

中，而能常入無差別。（周密《武林舊事·卷一〇上·張約齋賞心樂事序》）㉓

韓琦特別指出虛堂的敞闊可以直接連通無盡的塵外世界，可以令人的心神通達無礙地直造幽美仙境。那是環境空

間的虛敞通透引導人的神氣「以無間入有隙」，故而能夠恢恢乎悠遊徜徉於寬綽有餘、豐富變化的天地，進而臻於

東坡所述的平齊渾忘的境地，或是黃裳所說的心齋坐忘的境界。這些杳杳無際又逍遙渾然的心靈境地就是莊子所

描述的道境。而張鎡所領受的則是以一種遊戲自在三昧的定境去參遊園林，則處處皆得法味。而所謂的道境或法

意，都需要由一顆清淨靈明而鬆動的心去感應，這需要園林環境的通透性空間來促成，需要類似於天地萬物的縮

影的園林環境來配合。

而渾然泯化、無所分別的悠遊境界，是一種心靈的意境，而非道理的啟悟與德性的修養，也非神聖的責任擔

當。它純然是一種美的、樂的體會。因而文人們從中領受的是和樂至樂，是精神最大的享受與怡悅……

窮通雖百變，何往不自得。茲亭聊寓名，和樂在胸臆。（司馬光〈同子駿題和樂亭〉五〇一）

心閒生浩氣，味薄得真經。鑿沼觀魚樂，開樽與酒盟。（陳襄〈留題表兄三哥養浩亭〉四一三）

當其暇也，曳杖逍遙，陟高臨深……雖三事之位，萬鍾之祿，不足以易吾樂也。（朱長文《樂圃餘稿·卷六·樂

圃記》㉔

㉓
冊五九〇。

㉔

志倦體疲，則投竿取魚，執衽採藥，決渠灌花，操斧剖竹，濯熱盥手。臨高縱目，逍遙徜徉，唯意所適。明

月時至，清風自來，行無所牽，止無所柅，耳目肺腸悉為己有。踽踽焉，洋洋焉，不知天壤之間復有何樂可

以代此也。（司馬光《傳家集·卷七一·獨樂園記》）㉕

北村畝餘三十，中涵五池，大半皆水也……余謂公沖約有清識，既以天趣得真樂，而又能挹損其言……（葉

適《水心集·卷一〇·北村記》）㉖

這裡同樣都提到園林生活所能領受到的是樂：和樂、魚的至樂、真樂。這快樂的體驗，不是一般的聲色口耳或四

肢安佚的享樂，而是純然地契悟至道、體味真意、逍遙茫洋地與天地為一的至樂。司馬光說這種境界是在「志倦

體疲」之後才徜徉進入的，可見它並非用邏輯推理或道德涵養等令人疲倦、耗損心力的格物窮理與修身等儒家德

性修養的系統，相對地，它是以垂釣採藥等悠閒的活動以及縱目徜徉等欣賞品玩的態度去居遊園林的，比較切近

於道家。所以非但不會以神聖莊嚴的道德責任帶來壓力，而且更能在涵泳陶蘊之中使人的心力得到最飽滿寧和的

休息怡養。上一目所述是一種仁智的訓練，而本目所述則是一種心靈的滋潤。

相對於儒家的修身治國的外王事業而言，事實上道家的心靈自由的涵泳、悠然深美的生活情味，更貼切於中

國文人在具體生活中的喜好和追求。因為園林是居息、遊觀的場所，是生活的環境，文人對它的要求是更貼近於

道家情態的。因此這種由怡神養氣出發所建立的渾沌至樂的園林涵泳論對中國文人是深具吸引力的。而宋代文人

㉔ 冊一二一九。
㉕ 冊一〇九四。
㉖ 冊一一六四。

對此的強調也可以顯示出這樣的園林理論對宋代園林興盛發展所產生的正面促進作用。

四、以教育承傳為基礎的家族功能論

園林既為可居息的生活空間，它也是一個家。因為它的空間通常較為寬敞，有充分的餘地可安排起居建築的次第，所以它也適合家族的大型居家形式。對於注重家庭倫理的中國人，提供家族團聚共居又能各不干擾的園林是深具倫理意義的㉗。

在繁雜細密的家族倫理中，家風的傳續、子弟的教育是十分重要的部分。宋人在有關園林的詩文中便一再地強調園林中教育子弟的事況：

詩書教子雍容外，琴酒娛賓笑傲間。(呂陶〈題致仕袁成均燕申亭〉六六八)

詩書誨兒侄，籩豆燕逢遇。(文同〈王會之秀才山亭〉四三四)

以讀書自娛，教其姪孫。(范成大《吳郡志·卷一四·園亭·逸野堂》)㉘

課兒子分藝松菊 (黃庭堅《山谷集·卷一·王聖塗二亭歌》)㉙

迎風揖月，課兒觴客，洒然無累於外。(黃仲元《四如集·卷二·意足亭記》)㉚

㉗ 關於中國園林的倫理內含，可參閱黃長美《中國庭園與文人思想》第二章。

㉘ 冊四八五。

㉙ 冊一一三。

㉚ 冊一八八。

對於兒侄子孫加以教課，這些家族教育工作應是大部分家族都會進行的，似乎無關乎園林。但是上列資料顯示的是在園亭中進行教育的，這有一些原因。首先，他們教誨兒侄的是詩書。就詩這一門類而言，不僅是教他們讀詩、解詩，更重要的還須教他們寫作吟創。而園林裡的山水花木、豐富變化的物色正是詩歌創作時最重要的觸媒和意象資源。園林景物的經營並非苟為玩樂而已。所以文彥博有一首詩標題為〈初泛舟新池觀子弟輩作詩因為此示之〉（二七六），在園中新砌一池開始啟用泛舟之初，便命子弟輩前來觀賞並練習作詩。而文彥博不但在泛舟的同時要督導驗收子弟們的作品，同時也要隨手吟詠以為示範，並在詩中教示為詩之道。這例子非常清楚地告訴我們，園林物色是家族教育中非常重要的教學資源。而上兩目所論的園林格物窮理功能與怡神養氣功能也都是教育子孫不可或缺的內涵。從這些角度看來，園林在家族教育中確實扮演著十分重要的角色。

園林具有教育功能除了豐富的物色有助於詩歌創作、格物窮理、怡養神氣之外，還表現在功能性專區的設計上。園林作主題性的分區是到了宋代才普遍的，而其中讀書堂的設立往往成為園林景點特色之一，可見讀書教育在園林中的重要性。如：

又闢其後為堂，聚先世所藏之書，以遺其子孫。（楊時《龜山集・卷二四・樂全亭記》）[31]

堂中儲書數百千帙，先生當前，子弟群植。（蔡襄《端明集・卷二八・葛氏草堂記》）[32]

二軒之制，不侈不陋。聚書萬卷，足以示子孫。（楊傑《無為集・卷一〇・二軒記》）[33]

[31] 冊一一二五。

[32] 冊一〇九〇。

[33] 冊一〇九九。

宋代是私家藏書開始興盛的時代。數以萬計的典籍需要專設的建築來貯藏，這在園林的廣大空間中比較容易安排布置，又能為園林山水的自然氣息增添一點人文成分。而這些藏書最主要的目的並非裝飾、誇耀，而是為示其子孫、遺其子孫、子弟群植的教育目標而設的。在園林中專設教育子弟的讀書堂、藏書樓已可看出宋人對教育的重視和具體實踐，也可看出園林是其實踐過程中的一個重要助因。甚且在資料中可以看出這樣的園林見解：

程氏園，文簡公別業也。去城數里，曰河口。藏書數萬卷，作樓貯之。（周密《癸辛雜識・吳興園圃》❸）

（余友衛君湜）酷嗜書，山聚林列，起櫟齋以藏之。與弟兄群子習業於中。夫其地有江湖曠逸之思，圃有花石奇詭之觀，居有臺館溫涼之適，皆略不道，而獨以藏書言者，志在於學而不求安也。（葉適《水心集・卷一・櫟齋藏書記》❸）

有一子，其材性以嗜學，家亦幸歲入有羨，可卒就業。後時欲於此飾賓館，於此敞書室，於此開謙堂，於此闢射圃，使四方名人聞士或至即舍此，相與朝夕講肆評議，將贍給之無厭。（文同《丹淵集・卷二三・武信杜氏南園記》❸）

❸ 冊一一〇二一。

❸ 冊一〇四〇。

❸ 冊一一六四。

家多藏書，訓子孫以學。予為童子，與李氏諸兒戲其家，見李氏方治東園⋯⋯（歐陽修《文忠集・卷六三・李秀才東園亭記》❸）

雖一子，不敢不教。某所燕息之室曰竹窗，環以竹。而教子讀書之室有閣焉，曰芳潤。閣之前雜蒔四時花……

取陸士衡〈文賦〉所謂漱六藝之芳潤者。（姚勉《雪坡集·卷三四·龔簡甫芳潤閣記》）❸

這裡很清楚地說明，為了教育子弟而特別築造了某園某閣。那麼，園林的教育功能與教育目的是十分明顯了。尤其像葉適所說的，園林內雖然有江湖曠逸之思，有花石奇詭之觀，有臺館溫涼之適，但都不被園主人所重視。園主獨獨對其藏書和教育弟兄群子之事特別強調，原因是當初造園的志意便在於學。可見園林確實在習業方面具有良好的功能。其原因除了上述的園林物色有助於作詩、窮理、養神以及藏書有助於學習之外，此處還指出園林內的賓館、講堂、射圃可以招待（事實上還有優美的景色可以吸引）四方名人賢士，以與園主、子弟朝夕講肄評議，這些師友對於受教的子弟而言是非常重要的學習資源。由此看來，園林主人苦心孤詣地經營園林景點，是存有一分家族教育的特別期待的。

在嚴肅的教育內涵之外，園林也提供家族共同的休閒娛樂空間：

手栽園樹皆成實，引著兒孫旋摘嘗。（李昉〈更述荒蕪自訪閑適〉一三）

皤腹老翁眉似雪，海棠花下戲兒孫。（滕白〈題汶川村居〉二一）

兩後看兒爭墜果，天晴同客曝殘書。（蘇舜欽〈夏中〉三一四）

仙翁晚歸來，子孫笑牽衣。（姚勉《雪坡集·卷一六·王君猷花圃八絕·鑑池》）❸⑨

❸⑦ 冊一〇九六。

❸⑧ 冊二一八四。

這裡展現的是輕鬆、和樂、趣味的生活瑣事。翁孫可以一起嬉笑，一起摘嘗父祖手栽的樹果，或者爭拾墜落的果實，可以拉著祖父的衣襬撒嬌。園林裡的賞景、嬉玩以及種種有趣的活動，是不分年齡老少的，是不分身分男女的，它適合全家一起生活、一起活動、一起休閒。老的少的，有了園林的豐富物色、優美風光，都不會覺得寂寞無聊，全家人可以安住於此，同享天倫之樂。所以許多資料也顯現出園林裡的大型家族團聚的場面：

幽芳啼鳥，愛之而不可勝名；老木脩竹，蔭之而不可勝筭。每晨昏燕閒，親族咸集，老者坐於上，稚者戲於下……（楊傑《無為集‧卷一○‧采衣堂記》）❹

凡海陵之人過其園者，望其竹樹，登其臺榭，思其宗族少長相從愉愉而樂於此者，愛其人，化其善，自一家而刑一鄉，由一鄉而推之無遠通。（歐陽修《文忠集‧卷四○‧海陵許氏南園記》）❹

今為精舍於斯，欲吾子子孫孫欽奉其先之祀；又為亭於斯，欲吾子子孫孫畢其先之祀而相與會聚於斯亭。勸酬歡洽之餘，追念本始。（真德秀《西山文集‧卷二四‧睦亭記》）❹

如此園池如此壽，兒孫滿眼慶無涯。（邵雍〈延福坊李太博乞園池詩〉三六九）

晨昏燕閒之時親族咸集，宗族少長相從愉愉而樂，子子孫孫祀畢而相與會聚勸酬歡洽，追念本始……這些展現的

❹ 同上。
❹ 冊一○九。
❹ 冊一一○二。
❹ 冊二一七四。

是十分壯觀的家族團聚圖，在和樂歡洽中有家族香火承遞不斷的訊息，有積善多慶的成就。什麼樣的居家空間可以容納如此龐大的親族晨昏咸集？可以讓長者有序地分坐於上而稚幼孫童又可以興味盎然地嬉戲於下呢？可以讓親族聚居在一起而各房之間又因山水花木的配置分隔而有各自獨立的空間呢？無疑地，園林是相當理想的一種空間。張鎡南湖園裡有東寺一區為報上嚴先之地，有西宅一區為安身攜幼之所，有北園一區為娛宴賓親之地❹，這些分區可以清楚地證明園林所提供的家族團聚功能。

海陵許氏的南園能夠讓前往遊觀者在登覽之際就會思羨其家族少長相從的愉愉和樂景象，可見得海陵許氏的慈孝融洽的家風與其南園之聲名均名聞遐邇。當其慈孝和睦的家風成為一鄉或更遠者的模範表率足以感化鄉黨之時，其南園便成為這慈孝和睦家風的一個最鮮明最具體的表徵了。

這種以園林為家風的表徵或為家族的代表的觀念，除海陵許氏的南園深具典型之外，其他例證尚如：

日與其子若孫周旋其間，考德問業，忘其為貧……與其增膏腴數十畝而傳之後裔，孰若復三畝之園而不墜其素風乎？（袁燮《絜齋集·卷一〇·秀野園記》）❹

此園者，先光祿之所遺，吾致力於此者久矣，豈能忘情哉？凡吾眾弟若子若孫，尚克守之……毋類爾居，毋伐爾林，學于斯，食于斯，是亦足以為樂矣……千載之後，吳人猶當指此相告曰：此朱氏之故園也。（朱長文《樂圃餘稿·卷六·樂圃記》❺

❹ 南湖園的詳細內容可參看第五章第一節。

❹ 冊一一五七。

❺ 冊二一一九。

余深顧長慮而冀永年，子孫孫子勿替引之。（黃仲元《四如集·卷二·意足亭記》）⁴⁶

某座園林一旦有了家風聲名，就是這個家族最彌足珍貴的傳家至寶，即使只有三畝大小的素樸之園，也較之增膏腴數十畝更值得家族珍守。所以園林主人往往殷殷告戒子孫後裔不能荒廢家園，連一棵樹一拳石都不能傷損，這才是孝順的表現。從這些告戒的話語中可以明白，園林在宋人看來，是家族的象徵，是家人精神力量的來源和凝聚點，是一個家族代代傳承不衰的有力證據。作為人子者，如何能不努力持守住一個園林呢？作為人父母者，如何能不努力去營設開創一個有家風的園林呢？朱長文說他致力於樂圃的經營久矣，便是這樣一片孝順先人、承繼家風的苦心。這是宋代園林興盛的另一端由。

五、以點化山水之美為賢智的表現

在園林發展的早期，擁有園林是有權、有錢者的專利。等到園林興盛普遍之後，只要有若干錢就可以擁有。在宋代再加上小園的流行與園林藝術化手法的大量運用，不需要有廣大的土地，即或是三畝一畝也可以創造美園。尤有甚者，像邵雍在當時是德高望重的學者，有二十戶人家爭著出錢替他營設天津園居，他沒有花費分毫錢財便坐享勝景。所以在宋代的園林觀念裡往往也強調擁園、創園者的賢智德性：

噫！山林泉石之勝，必待賢者而後出。（劉攽《彭城集·卷三一·寄老庵記》）⁴⁷

⁴⁶ 冊一一八八。

⁴⁷ 冊一○九六。

噫！天下佳處賞藏於眾人不識之地，而臭腐化為神奇。且物有是理，則茲境也未必不待我而顯，又烏知僕之意不出於造化之所使耶！（宗澤《宗忠簡集·卷三·賢樂堂記》❹

園林固足勝，景著必人賢。（梅堯臣〈依韻和李密學會流杯亭〉二四七）❹

原來山林泉石之美好似一塊玉璞，在一般人眼中只是一塊普通的石頭，看不出它的珍貴。所以佳地最初總是潛藏在眾人不識之處，必待賢者以其慧眼靈心才能識賞，才能用心琢磨點化出一片優美出眾的園林勝景。之所以稱之為賢者，是因為他們能明白天心，能依順且實踐天意，化臭腐為神奇，將天地之美原現於世人之前，供世人玩賞。此豈非賢者？

其實園林的五大要素之中，山石、水、花木屬於自然景物，而建築與布局則是人工產物。所以園林是將大自然素材加以人工的點化與安排，基本上是需要相當的人心經營設計的。宋人便相當強調其中的人力作用：

只知造化隨人力，豈覺光陰換歲華。（馮山〈戲題辛叔儀花園〉七四五）

物色隨心匠，形容記繪圖。（吳中復〈西園十詠·方物亭〉三八二）

勝概本天成，增營智亦精。（韋驤〈橫翠亭〉七三三）

擇地為亭智思全……目逆千山秀色邊。（韋驤〈丁承受放目亭〉七三三）

風景只隨人意好，昔賢何事厭湘沅。（孔武仲〈西園獨步二首〉其二·八八三）

❹ 冊一一二五。

即或是石水花木等自然生成的要素，在園林裡依然是要經由人心意匠的安排布置，彼此之間才能組成一個不僅可觀、可居而且可遊、可玩的藝術化、有機化的活空間。於此而言，即使勝概形勢本自天成，園林仍是人力、心匠、智思的成果，園林的成敗仍是隨主事者的賢智來決定的。甚至從擁有者、欣賞者的角度而言，眼中的風景是好是壞，是否值得賞玩，也完全是由人意來決定的。因此可以說，造就一個形勝的園林，懂得品賞園林的美好，都被宋人認可為賢智之人。

受到賢智的稱譽是人們所喜愛的，尤其文人士大夫。在享受優美的景觀、適逸的居息空間以及悠閒自在的生活步調的同時，又能創造美的藝術作品，獲得賢智的榮譽，園林的經營價值實在很高而且是多重的。尤其以具創造性、藝術性的原因來看待園林，將對文人創園有很大的鼓舞。

然而賢的稱譽通常似乎來自於德性的美好表現，是對人們有所助益的行為，此處卻將造園的優異成就也看作賢者之行，其間的意味頗為有趣。除了上述實踐天意天美的貢獻之外，事實上中國人心目中的賢者應進有所為、退有所守，出處之道把握得宜。自魏晉開始，隱逸之風興起，在六朝的正反招隱議論中，隱逸無論是心或跡的表現，都被認肯是潔義之行，致使唐代文人沉浸在希企隱逸的風尚中。宋代雖是新儒學時代，卻也繼續著這樣的生活習尚。因此，園林的功能之一便是提供仕宦大夫們在其政治抱負的實踐過程中同時能滿足對自己不慕榮利、淡泊有節的心志的表白。於此，在塵世裡，忠國愛民、利益眾生是為賢者，而在公餘個人生活上，仍是開創天地美景的賢智者：

⑭
冊二一〇七。

開門而出仕，則趺步市朝之上；閉門而歸隱，則俯仰山林之下。（蘇軾《東坡全集‧卷三六‧靈壁張氏園亭記》）⑭

乃知仁智樂，不與冠蓋妨。（劉敞〈奉和府公新作盆山激水若泉見招十二韻〉四七一）

人生富貴無不成，都門坐置山林觀。（蘇轍〈遊城西集慶園〉八五四）

近市而有山林趣，花竹成陰，啼鳥鳴蛙，常與人意相值。（黃庭堅《山谷別集‧卷四‧張仲吉綠陰堂記》）❺⓪

此山林之景，而洛陽城中遂得之。（李格非《洛陽名園記‧董氏西園》）❺①

把園林當作吏與隱、都市與山林的兼容並蓄者，這樣的觀點在唐代已非常盛行❺②。這對宋代人而言是極具吸引力的一種生活方式。築造一座都市裡或近郊的園林就可以同時擁有仕宦與隱逸的生活內容，就可以同時完成濟民經世與創造山水的雙重賢智之理想。即或是完全遁身在山林之中，過著純粹隱逸的生活，只要用心思去點化山水、築設園林，依然是賢智者。這種以造園為賢智工作的理論，對於宋代園林的興盛也具有相當的促進作用。

六、造園美則創作更多佳園

中國園林經過長時期的發展已逐漸在揣摩試驗中匯集出許多造園法則。尤其中間經過唐代文人的高度參與，並以審美眼光歌詠入詩，更使許多園林美的原則被一一彰顯出來，這對宋代園林的發展與成就是一大助益。宋代文人因而也在詩文資料中記述了他們的園林美學理念。

❺⓪ 冊一一三。

❺① 冊五八七。

❺② 同❶第六章。

的眼光：

首先，他們認為在造就園林的成就方面，能夠以最少的力量製造最大效果者是最被嘆賞的。他們有如下這樣

心營目顧，因高就下，而作堂於中……工不罷人，作不費財……於是邑人見之，咸以謂忽生頓出，而不以為故所有也。（張嵲《紫微集‧卷三一‧崇山崖園亭記》❸

《蘭軒初成，公退獨坐，因念若得一怪石立於梅竹間以臨蘭上，隔軒望之，當差勝也……尋命小童置石軒南，花木之精彩頓增數倍……》（宋祁‧二一四）

亭以山搆而能盡山之美，其名韶云。（余靖《武溪集‧卷五‧韶亭記》❺

為堂於其中，一境遂清絕。（韓琦《虛心堂會陳龍圖》三二○）

瘷郎真好事，溪閣展新開。水石精神出，江山氣色來。（穆脩《魯從事清暉閣》一四五）

心營目顧，是先進行一番相地的工夫。對於相地這個程序，宋人相當重視❺。先了解園地的形勢地脈才能因順其既有的高下特色，才能在工不罷人、作不費財的情形之下讓人有耳目一新、以為是忽生頓出的驚訝。其實其中景物多半是「故所有」的，只要一點點的增損，就可以達到點化的神效。而所謂的點化，就像宋祁在軒南立置一塊石頭就可以讓所有的花木精彩頓增數倍；搆一山亭就可以盡山之美；築一虛堂就能使一境皆為之清絕；開一溪閣

❸ 冊一一二一。

❺ 冊一○八九。

❺ 宋人的相地之說詳見第三章第五節。

便足以使水石精神頓出、江山氣色全來。這好比手指輕輕一點就能頑石化金一般。這種在相地的基礎之上所宣揚的點化工夫論，可以幫助園林營造所花費的人力、物力得到很多節省，對園林的興建是一大幫助，對經濟不寬裕者而言，擁有園林也是易為之事。這無形中也促進園林的普遍與興盛。

其次，在長期累積的經驗中，一些美的原則已逐漸確立，什麼樣的情況適合什麼樣的植造都已成為原則。所以宋人治園時，心中已有「法」的理念了。例如周必大在其〈歸廬陵日記〉中就曾經這樣評論道：

惠氏南園，葺治極有法。溪流正貫園中。隔街即大第。（《文忠集‧卷一六五》）[56]

姑且不論周必大此處所指之法為何，但可知治園有法無法已成為評鑑的一個重要標準，亦即宋人造園時已明確地注重一些法則並加以遵循了。

而所謂的園法為何？周必大此處指的是園林以水脈為其組織結構的主軸。而宋人尚有許多以水為園林主角的造園理念：

有水園亭活，無風草木閒。（邵雍〈小圃睡起〉三六二）[56]

有山無水山枯槁，有閣無書閣未清。（方岳《秋崖集‧卷一一‧寄題鹽城方令君搖碧閣》）[57]

為園池，蓋四至傍水，易於成趣也。（周密《癸辛雜識‧吳興園圃‧倪氏園》）[58]

[56] 冊一一四八。
[57] 冊一一八二。

薛野鶴曰：人家住屋須是三分水、二分竹、一分屋，方好。此說甚奇。(同上，續集〈水竹居〉)

在園林的五大要素中，水最為靈活、柔軟、流動、滋潤；沒有水的園亭顯得堅硬、乾枯、呆滯。所以說有山無水，山就顯得乾枯。相反地，園亭有了水就生氣活潑，水的流動或波紋的推移讓園林有了「氣」，猶如血脈的流動，園林便活起來了。而且水的倒映特質能讓園林增加雙倍的空間感，能讓景物在倒影中得到柔化，能增加園林的亮度和滋潤感，能讓各景經由水流的連繫作用而成為有組織的空間結構，能增加水上活動……因而說園林多水則易於成趣。至於三分水二分竹的說法雖然白居易早已有類似的說法❺❾，但此處又大大地提高了水與竹的比例，可說是更大幅度地增加了園林化的程度。在這些論說之中可以見到宋人造園理念中對水的重視，而且可以知道他們善於運用水的種種特殊優質以營造鮮活有韻的園林。這對園林的進步提供了正面的指導作用。

再次，宋人也從經驗中歸納出一些園林美的原則，如：

因相地而措其宜。曠而臺，幽而亭。(劉宰《漫塘集·卷二一·秀野堂記》❻⓿)

窈而洞，崇而壇，位置略如京洛好事家。(牟巘《陵陽集·卷九·蒼山小隱記》❻❶)

❺❽ 冊一〇四〇。

❺❾ 白居易在〈池上篇〉的序文中自述其履道園是「屋室三之一，水五之一，竹九之一」《全唐詩·卷四六一》。雖然比例與此不同，但都強調水與竹的重要性。

❻⓿ 冊一一七〇。

❻❶ 冊一一八八。

這是相地之後配合地形而形成的美則：地勢高者宜築壇，地形空曠而視野開闊者宜築臺，較為幽靜偏僻的地方宜建亭，地勢深窈幽陷者宜為洞。這些所宜的情況其實是依循著相地工夫之下的「因隨」原則而決定的。又如：

繞岸便須多種柳（蒲宗孟〈新開湖詩六首〉其二‧六一八）

夾岸近教多種柳（張詠〈曲湖種柳〉五〇）

這是湖岸種柳的美則。用柳條低垂柔軟的線條來美化水岸分隔線，以柳條拂掠水面來製造漣漪波紋，使柳浪與波浪相連成趣。「便須」二字，顯現出這已經是個公認的定則，故應須如此造設。又如：

映軒臨檻特為宜（梅堯臣〈依韻和新栽竹〉二五七）

朱閣偏宜翠柳籠（范純仁〈和王樂道西湖堤上〉六二四）

兩個「宜」字也是頗具力量與信心的論定。又如：

這是建築物四周的布置，用柳或竹的蕭散姿態來掩映堅硬的建築物，使人為的建築物自然化，得到園林化的效果。

後牆皆密竹，軒檻太敞，宜夏不宜冬。（呂祖謙《東萊集‧卷一五‧入越錄》）❻❷

長夏宜高明（宋祁〈錦亭晚矚〉二〇六）

❻❷
冊一一五〇。

這是建築物形製與大自然之間氣息的互動情況所造成的季節適應特性，對於建築形製的設計是一種提醒。又如……

勝景更新數步間（徐億《巾山廣軒》六八九）

更遠更佳唯恐盡，漸深漸密似無窮。（歐陽修《西湖泛舟呈運使學士張掞》三〇一）

望中千里近（蘇頌《補和王深甫潁川西湖四篇·宜遠橋》五二一）

這是視覺原理的發現，在曲折的動線中，每走數步，由於角度已轉變，景物的姿態面勢也隨之而改變，所以曲折的動線可以創造豐富變化的景觀，產生遊覽時的心理期待與落差等戲劇性效果。此外登高遠眺時由於視野的廣闊使景物盡收眼底，會造成望中千里近的視覺效果。這些描寫對於園林造景是很精要的提點，也會對較後的造園產生示範與啟示。而這些視覺原理在宋代畫家的畫論中已被系統條理出來，可信宋代畫論對於園林造設亦有極正面而典型的啟示，如郭思《林泉高致集·山水訓》中有如下的理論：

山以水為血脈……故山得水而活……（水）以亭榭為眉目……（故水）得亭榭而明快。

山近看如此，遠數里看又如此……每遠每異，所謂山形步步移也。山正面如此，側面又如此……每看每異，所謂山形面面看也。

可行可望不如可居可游之為得。何者？觀今山川地占數百里，可游可居之處十無三四，而必取可居可游之品，君子之所以渴林泉者，正為佳處故也。

這些雖是山水畫的原則，但卻與上述的宋人園林理論相切合。這主要是因為園林是由山水花木亭臺等組合成的，自然是要符合山水美學。而宋代的山水畫作中又有為數不少的園林繪畫，但看山水畫家的園林生活經驗❸與其山水繪畫結合的情形❹，便可了解山水畫論與園林理論之間的共通性。而宋代山水畫論的成熟正可給予園林的興建提供一些指導與提升的良機。

總之，無論是造園所適宜的美則或是山水畫論，都可以看出，到了宋代，園林美學的發展日趨成熟。無疑地，這將幫助園林的設計與營造，使園林作品更形成熟而更臻於藝術化的境地。

七、結　論

綜觀本節所論，可以了解宋代的園林理論對其園林的興盛產生如下的正面影響：

其一，以園林中豐富的物色具有格物窮理的功能出發所發展出來的園林悟道功能論，在宋代理學的背景之下，使宋代文人對園林的居遊賦與深重的責任與期待。此其興盛原因之一。

其二，以園林空間的氣之特質可以怡養精神、調節人氣的理論出發，園林成為可以渾然逍遙真樂之鄉，使人的精神心靈得到最大的休養與滋潤。這樣的園林涵泳論也促進了園林在文人契道生活中的重要性。此其興盛原因之二。

其三，由於強調園林的教育功能、家族和睦相處共聚的功能以及象徵家風與家族興衰，致使園林在一般家庭生活中的重要性更具普及性。此其興盛原因之三。

❸ 可參閱米芾《宣和畫譜》中畫家生平的記述。

❹ 如李公麟有〈龍眠山莊圖〉，乃其自家園林的寫生圖。參蘇轍〈題李公麟山莊圖並敘〉八六四。

其四，由於認肯設計、興造形勝優美的園林乃是賢智的表現，也由於主張園林具有兼融吏與隱、城市與山林等兩難的包容力，使進退出處的智慧與操守得到最適分的兼融，使文人士大夫對於園林產生很大的需求與期許。此其興盛原因之四。

其五，長期的園林發展，宋人已歸納出許多造園的美則，再加上已成熟的山水畫論的啟示，促使宋代園林作品更臻藝術化的境地，使宋代園林達到中國園林史上的巔峰。

第四節
文學背景——詩文創作的需求

一、前　言

唐代雖是中國詩歌史上成就最高、最輝煌的黃金時代，但其遺留至今的詩歌作品在數量上卻比宋代少得多。宋代的詩歌數量龐大，而且在風格特色上也與唐詩各有勝場，仍是中國詩史上一個重要的時代。

詩歌數量眾多所包含的意義之一就是，在宋代文人的生活中，寫詩已成為相當生活化的事，可以遇事即寫，也可以無所不入詩。而從詩風來看，宋詩的特色之一即是在意境、氣韻、情味方面不像唐詩那麼深遠、生動、蘊藉，使人迴盪品味無窮，而是顯得直接、說明性強、沒有太多藝術化的構思。劉大杰先生在《中國文學發展史》中集合前人對宋詩的指責為「多議論」、「言理不言情」、「以文作詩」、「理俗而不典雅」，他認為這是宋詩的缺點也是長處[1]。造成這種現象的原因之一便是詩的生活化，直接地記述生活事物，抒發生活感慨。只要有所感、有所需，生活中可見的、所遇的，不論其能否營造或呈現深美的意境，都將之拈入詩中，這是作詩生活化、頻繁化的結果。無論如何，宋詩這種以文作詩及數量眾多的情形都說明宋人比較隨興自在的作詩態度和構思過程，作詩是更普遍地、更大眾化地在文人生活中進行著。

宋代在文學史上雖然以詞為代表性文體，但是作為流行歌曲的歌詞，作為青樓歌女演唱的內容，詞在文人心

[1] 見劉大杰《中國文學發展史》第二十章，頁六八八。

目中仍舊不似詩歌那麼典雅，可以廣泛地抒寫各種情意和理念。因此詩歌仍是表現文學成就的重要內容和指標，詩歌仍是文人創作的重要項目。因此擁有良好的、有益於詩歌創作的環境對文人而言是十分重要的。而園林的景致、物象正是詩歌創作的有利環境與觸媒。宋人對此的自覺也促進了園林的興盛。

二、五畝園林都是詩

園林是經由人工布局設計而將山、水、花木與建築等物組合成的優美景色。美景不但愉心悅目、令人心曠神怡，而且常常帶給人莫大的感動，產生無限的情意與妙悟，這些感興是文學創作的豐沛資源。因此在宋人的園林經驗中不斷地強調著園林對文人創作的刺激與支援，如：

騷人得助是江山，千里幽懷一憑欄。（李覯《留題歸安尉凝碧堂》三五〇）

新火飛煙上柳梢，天供好景助詩豪。（張先《次韻清明日西湖》一七〇）

遍地園林同己有，滿天風月助詩忙。（邵雍《依韻和王安之少卿六老詩仍率成七》三七三）

誘引吟情終不盡，裝添野景更無過。（李盼《齒疾未平炙瘡正作……》一八三）

情知天也眷詩人，借與林園別樣春。（史彌寧《友林乙稿·林園》❷）

這裡說明文人騷客在吟詠創作的時候得到江山大地很大的幫助，因為江河大地充滿了上天提供的美好景色，而園林正是大自然的縮移，滿天的風月，千里的山水，在憑欄觀覽之際都能引發文人不盡的興懷與吟情，進而題寫下

❷ 冊二一七八。

78

詩歌作品。豪、忙、不盡等字表現出園林山水景色對詩歌情感的觸發之強力與豐沛，是源源不斷的詩歌活水，讓文人浸淫其中。因此史彌寧說園林（尤其是園林春色）的存在是上天對詩人的眷顧，好似園林是特別為詩人而設似的。

江山可以幫助騷人抒發情興，園林不僅縮移了江山，或者可以眺望江山，它更提供了欣賞、神遊、沉吟山水美景的舒適視點——一個平臺、一座亭榭或樓閣，讓人在遮風避雨、坐臥憑倚的舒適的狀態之下去賞玩、感興、沉思，在從容餘裕之中進行構思、吟詠、創作。所以較諸大自然天成的江河大地，園林是更適切地幫助墨客們創作的。

園林中的美景是經過布置設計的，一草一木都含有人的情意在裡面，因此細微的景物也都能引發情思，觸發創作靈感，如：

多謝此君意，牆頭誘我吟。（王禹偁〈東鄰竹〉六三）

吟懷長恨負芳時，為見梅花輒入詩。（林逋〈梅花三首〉其一‧一〇六）

從此添詩景，為題好共分。（魏野〈謝馮亞惠鶴〉八〇）

水晶宮裡石奇哉……都與先生助吟賞。（趙抃〈寄題導江勾處士湖軒〉三四三）

斜陽更起題詩興，還喜重來或未能。（趙湘〈登杭州冷泉亭〉七七）

雪引詩情不散慵，來登高閣犯晨鐘。（王禹偁〈雪後登靈果寺閣〉六四）

連搖曳於牆頭的鄰家的竹叢也能誘引詩情而發為吟詠。一個誘字表示並非王禹偁主動刻意地苦思詩材，而是在不

經意的情況下被牆竹所勾觸，自然地生湧出情思來。同為園林中的重要花木的梅花亦是作詩的良好觸媒，林逋每見到梅花就會有所感興而吟詠出作品。園林中的動物，通常象徵清高隱者的鶴，也被視為是「詩景」，可以召喚眾人來分題吟詠。此外一塊湖石也可以幫助吟賞活動，至於像斜陽、飛雪等時間性景象也會引起詩情詩興。由於園林包含許多優美的景物，組成一些優美的景致，而這些景物與景致又會隨著時間而成長變化，所以其所能產生的觸動就更加多樣而豐富。華岳〈池亭即事〉詩便自述道：「詩懷攪我丹心破，節物催人白髮侵。」（《翠微南征錄·卷七》）❸他在池亭之上感受到節物的推移而詩懷攪動不已。所以園林無論是單一的景物或組成的景境或日月時分的流動下兩者的變化，無一不是觸發詩情的資源，所以文人們深有感受地說：

五畝園林都是詩（方岳《秋崖集·卷九·山中》）❹

滿眼皆詩足勝吟（姚勉《雪坡集·卷一四·題百花林書堂》）❺

不論大小，整座園林在文人們看來都是詩，可以說放眼看去，滿眼所見皆是詩，足以讓詩人吟玩不盡。園林是詩的說法確有其根據，其一如上所述，園林組成的要素，無論是一山一水，一花一木或是一座亭榭，一個角度，都是優美的物色。而對文學創作而言，物色是觸發情思的觸媒，也是提供意象的基本材料，這劉勰在《文心雕龍》中特別以〈物色〉一篇來加以討論，在寫作中是非常重要的。而園林中到處是優美的物色，也即是豐富的意象所

❸ 冊一一七六。

❹ 冊一一八二。

❺ 冊一一八四。

三、乍登頓覺詩毫健

園林既是豐富的詩源詩材，文人到此自然會創作出詩歌，留下作品。吟創也就成為他們園林活動中重要的部分：

好景盡將詩記錄（邵雍〈安樂窩中吟〉三七〇）

林泉好處將詩買（邵雍〈歲暮自貽〉三六八）

一首詩吟一種花（史彌寧《友林乙稿‧再賦晏子直百花林》）❻

江山好景吟新句（何若谷〈頂山寺〉二六六）

〈那日獲詣芳園竊見新栽叢竹蕭然可愛，不能無詩輒獻五章望垂台顧〉詩（李至‧五三）

❻ 冊二一七八。

在，所以說滿眼皆詩。其二宋代園林在設計建造上已經是以詩情畫意的境界為目標，所以傳統詩典在造園上也常常發揮啟發、指導的作用。這種園林境界的追求與營造也會使五畝園林都是詩。這樣如詩如畫的園景，自然會教文人情思湧動，那是一種情境、氛圍的完全浸染與包圍。邵雍面對〈盆池〉時「幽人興難遏，時遶醉吟哦」（三六三），梅堯臣欣賞〈泗守朱表都官創北園〉時，不禁「令人忘羈旅，灑慮起微吟」（二五七）。都是園林的詩情畫意讓文人產生不可抑遏的情思。因此園林提供了文人豐富的詩源詩材，也就成了非常重要的創作環境與資源。對注重創作成就的文人而言，尤其對寫詩生活化、頻繁化的宋代文人而言，如何擁有、或如何遊觀優美的園林就變成非常重要的事，這必然也會促使更多的文人致力於購買、營造園林，這也是園林興盛的原因之一。

眼前不盡的好景，種種遊賞的好處都讓人感動喜悅，文人便使用他們習慣的、熟悉的、在意作品成就的詩歌加以吟詠、加以記錄，好似用這些作品來酬答園林的美好。在園林裡不斷的產生新句，也不斷地磨鍊創作能力，更也不斷細觀移情於景物而產生雋永的情趣。李至在詩題中說，遊園時見新栽的叢竹蕭然可愛故而不能無詩。「不能」兩字表示叢竹對他產生的感動與觸發是盈滿的，有湧動溢出之勢，以至於不能不抒寫下來。這說明園林對詩歌創作的推動力量之強大。「盡」字與「一首詩吟一種花」則說明園林對詩歌創作的力量之持久，可以源源不斷地創作。邵雍在我們印象中，是宋代著名的理學大家。理學家，似乎是嚴謹的，岸然的。然而園林對生活中的邵雍卻展現悠然的、趣味的、感興的、富於情意的情調，而且詩歌創作豐富。園林對文人的沐浴力量及文學影響於焉可見一斑。

由於園林觸發作詩的力量強大持久，所以文人在園林中的經驗充滿了美妙愉悅，其一是創作數量的眾多：

好景自嗟吟不盡（湛俞《靈峰院》三四七）

好景吟何盡（陳堯佐《林處士水亭》）

惟有詩情麼不盡（席羲叟《憑欄看花》七三）❼

園林蕭爽閒來久……此日閒襟吟不盡。（孟賓于《贈顏詡》三）

不可窮吟思，將須列畫屏。（張詠《登崇陽縣美美亭》四九）

不盡的好景，不盡的詩情，不盡的吟思，對文人而言是神奇美妙的經驗，也是他們期望的。楊徽之《宿廖融山齋》

❼ 《西湖志纂·卷二二·藝文》，冊五八六。

因為「別有堪吟處」，所以「相留宿草堂」（一一）。這說明園林不盡的美景對文人產生的吸引力以及文人對此現象

的企求。某些文人容或不把文學創作的成就當作第一志願，但這終究是他們心靈境地、人生見地、文字能力的重

要展現，是生命的痕跡。當蘇軾說「詞源灩灩波頭展」（《次韻曹子方運判雪中同游西湖》八一六）❽時，當文同

說「好酒滿樽詩滿軸」（《劍州東園》四三九）時，都是充滿喜悅與滿意之情的。這些經驗的愉悅與重要性必然造

成他們對園林的更加親近。這是園林吟創活動在數量上的優異成績。

園林裡吟創的第二個美好愉悅的經驗是作品造詣的優異傑出：

寫景不須搜畫筆，詩參化匠自天成。（強至《依韻和判府司徒侍中雪霽登逸休臺》五九五）

不費思量自有神（陳文蔚《克齋集・卷一六・壬申春社前一日晚步欣欣園》）❾

詩得幽奇句（趙某〈涼軒〉六八九）

吟得新詞敵夜光（青陽楷〈題玉光亭和章郇公韻〉二六六）

坐來詩句清人骨（強至〈依韻奉和司徒侍中西園初暑之什〉五九五）

園林裡創作所得的詩詞可以參化匠，可以敵夜光，可以超逸高絕得清人肌骨，可以幽奇清俊。而這些卓絕的作品

不是苦思搜索得來的，而是在自在輕鬆的情況下自然天成的，不費思量就能句有神。雖然這些資料有的在唱和酬

酢的需求之下不乏誇張頌揚的成分，但是置身在園林優美深遠的情境中，涵泳在大自然與人文巧妙的結合中，人

❽ 詞在廣義的範疇之下是歸屬於詩。

❾ 冊二一七一。

的心靈與情性得到高度的滌蕩與澄汰，其中雋永的情味，高遠的境界，凝聚且精敏的心靈都會助人洞燭許多事態和意趣，其對文學創作及作品的境界都有提升的作用。而且一路眾多資料閱析下來，可以印證這種神奇的成績有其某種程度的真實。這是園林對詩歌創作的品質所產生的正面影響力。

源源不盡的美景詩情，讓文人在詩歌的數量與造詣上得到莫大的助益，所以創造的過程與迅速就顯得暢通無阻：

乍登頓覺詩毫健（沈立《判官廳新建壽樂堂》三○四）

景對雲山詩筆健（余靖《靜臺》二二八）

詩豪健筆題（劉過《龍洲集·卷七·吳尉東閣西亭》）❿

毫健得新題（韓維《和太素大雪苦寒》四二七）⓫

「健」字，含有文思充沛、強勁、流暢之意，「豪」字還表示文思飄逸駿放，不可抑遏。它們同時表現文人創作的敏捷迅速，內容的豐富，以及作品成績的優異傑出。「頓」字則說明這些令人振奮的創作現象不須費力經營尋覓，是自然而然湧現的。彷彿文人的才華在園林中不自禁地就橫逸輝煌了。

園林對文學的質與量有如此大的助益，對文人的詩才有如此美妙的提升，可以想見文人對園林的倚重，其對園林的需求必會促成園林的增加和興盛。

❿ 冊一一七二。

⓫ 此詩題目顯不出園林的內含，但有「旋委清池失，偏欺翠竹低」之句。

四、強烈的文學創作意圖與作詩專區的設立

正因園林對詩歌創作有如上的種種助益，所以有些文人前往園林遊賞的目的就是作詩：

不因行藥出，即為覓詩來。（陸游《劍南詩稿·卷六八·舍南雜興》❶❷

爭得才如杜牧之，試來湖上輒題詩。（王安國《西湖春日》六三一）

有花即入門……借花發吾言。（陸游·同上卷七《遊東郭趙氏園》）

日午亭中無事，使君來此吟詩。（文同《郡齋水閣閑書·湖上》四四六）

設席芳洲詠落霞（文同《邛州東園晚興》四三八）

為覓取詩材詩思，就前來園中，這是園林提供創作資源的功能所造成的人為反應。甚至為了達到杜牧一般的才華和成就，就試著到西湖題寫詩歌，這是園林提升詩歌造詣和文人才華的功能所造成的人為反應。似乎園林已變成了文人創作的利器和祕訣。所以當陸游想要借花觸發詩情時，看到有花之園，不問主人為誰便即入門，這是極為明顯的以詩為強烈目的的遊園行動。

以作詩為強烈意圖的遊園行動還典型地表現在園林督課的內容裡。文彥博《初泛舟新池觀子弟作詩因為此示之》詩，在園林新景之中督導子弟輩作詩，不但自己隨手拈取眼前景象入詩以為示範，還在最後的主題中「借問阿連春草句，何人先把紫毫擒」（二七六），充滿了鼓勵督促的意味。這積極的督促口吻正顯露出其園林新景的詩

❶❷ 冊一一六三。此詩題目顯不出園林的內含，但有「莎徑依山曲，柴扉並水開」之句。

歌目的性。汪莘在〈夏日西湖閒居〉時感嘆道：「幽人不趁槐花課，收得西湖幾句詩。」（《方壺存稿·卷三》）[13] 雖有「不」字的否定意，但卻反映出一般人在西湖等風景優美的園林中忙於課詩的辛苦景象。這種在園林中課詩的情形正反映出宋代文人以作詩為目的的園林活動，也說明宋人視作詩為園林的重要功能。

園林對文學創作的助益更神奇地是一種神遊作用。歐陽修在〈答西京王尚書寄牡丹〉詩中說：「西望無由陪勝賞，但吟佳句想芳叢。」（二九四）雖然無法親自參加遊賞勝景的聚會，但是只要一想起芳美的牡丹花就能夠吟思創作，而得出佳句。而釋智圓〈寄題聰上人房庭竹〉說那些庭竹足以令他「遙想添吟思」（一四〇），也是用想像神遊的方式就可以增添詩情。這一方面再度展現園林觸發創作的神奇效力，一方面表示宋代文人的園林活動已成為他們生活中頻繁而熟稔的一部分，以至於用想像的方式就能夠活現園林景境而得到情思。而這兩方面又存在著互相促進的循環性關係。

為文學創作而遊園的人，往往有其特別喜愛的或習慣的吟詩景點，甚至特別為吟詩而設景點，來進行他們的吟詩工作：

而舍旁列植竹、桂、梅、蘭、蓮、菊，名曰六香吟屋，日吟其間。（歐陽守道《巽齋文集·卷一四·六香吟屋記》）[14]

賦閣并塵掩，詩階伴藥紅。（宋祁〈詠苔〉二〇八）

水穿吟閣過（寇準〈巴東縣齋秋書〉九〇）

⓭ 冊一一七八。

⓮ 冊一一八三。

流過吟窗濺著燈 （趙湘〈山居引泉〉 七七）

靜齋播風雅。自注：詩齋。（盧革〈校書朱君示及園居勝概……〉 二六六）

旋移吟榻並池橫 （陸游《劍南詩稿·卷六七·池上》）⑮

吟屋、賦閣、詩階、吟窗、詩齋、吟榻等稱謂表示這是詩人們常據以吟詩創作的所在，也表示文人們在園林中吟創的需求度甚高，所以必須為此特設適合的空間場所。更也說明園林之所以較諸原始大自然更適於吟創歌詠是因為它提供了文人舒適的環境以便長時間從容地觀覽賞玩並構思創作，尤其像賦閣吟閣者便於遠眺縱懷，吟窗便於觀覽，詩階也是向外放射的視點，而吟榻則更是可以便利地遷至任何美景處，而後舒適自在地吟詠。這種特為作詩而設立的功能性專區也更進一步證明在宋人心中園林強烈的創作意圖及對其文學功能的高度認肯和倚重。

在創作上的倚重甚至導致文人對園林產生依戀之情與沉迷：

何事閒鄉住三日，吟情難捨竹邊池。（王禹偁〈閒鄉縣留題陶氏林亭〉 六五）

憑鑑不能去，澄澄發靜吟。（釋智圓〈冷泉亭〉 一三四）

日於詩雅轉沉迷，尤愛憑欄此構題。（林逋〈水軒〉 一〇八）

兩衙簿領外，盡日吟望時。（王禹偁〈北樓感事〉 六一）

遠夢有時尋水寺，孤吟終日對莎池。（寇準〈夏日晚涼〉 九〇）

⑮ 冊一一六三。

五、交遊酬唱

　　園林提供文人的文學創作上的幫助還包括交遊酬唱的部分。酬唱在中國文學的創作方面也是很重要且頻繁的一種進行方式。園林提供交遊酬唱非常便利的場地，首先，在交遊方面，如：

治園池，藝花卉，日與賓客相樂：飲酒、圍棋、鼓琴、嘯詠，翛然忘老。（李綱《梁谿集·卷一三二·畏陵張氏重修養亭記》）[16]

躬築別墅⋯⋯日與平生故人徜徉圖畫壺觴之樂，四方賓客如歸焉。（晁說之《景迂生集·卷一六·王氏雙松堂記》）[17]

闢徑通幽，而亭乎其中，主人日與客遊焉。（王十朋《梅溪後集·卷二六·天香亭記》）[18]

在吟情的牽絆下難以捨離竹池，而連續停留三日。因為澄澈水鑑能夠發引靜吟，所以憑守不能去。因為沉迷於詩詠而摯愛憑欄以便構題。既然不忍離去，所以會吟望終日，會留連三天，甚至於因為園林的「四時園林愜詩家」（韓維《寄題蘇子美滄浪亭》四二四）。也就是說文人往往將大量的時間和生命投入園林中，其目的之一是為文學。由此可知園林在文人的創作生命中扮演多麼重要的角色，如此深度的倚重和大量時間的投注，造成文人對園林的強烈需求，必然促使園林增加，更興盛。

在吟情的牽絆下難以捨離竹池，而連續停留三日。因為澄澈水鑑能夠發引靜吟，所以憑守不能去。因為沉迷於詩詠而摯愛憑欄以便構題。既然不忍離去，所以會吟望終日，會留連三天，甚至於因為園林的「歲華全得屬文章」（韓維《寄題蘇子美滄浪亭》四二四）的豐腴條件，乃至於可以「歲華全得屬文章」（韓琦《次韻和滑州梅龍圖寒食溪園》三二三五）

[16] 冊一一二六。

[17] 冊一一二八。

帶園為宅……日與賓客遊適其上。(劉跂《學易集·卷六·歲寒堂記》)

中為小圃，購花木竹石植之，頗與朝士大夫游。(王闢之《澠水燕談錄·卷九》)[19][20]

與平生故人或賓客的交遊若是在普通的屋堂之上將會較為乏味、窘迫而無法長期持續。在園林裡則有優美的風光、多變的物色可以賞玩，可以行遊，可以嘯詠、飲宴，各種風雅、趣味的活動可以不拘形式和儀範地進行，賓主可以在輕鬆自在的情態下充分交流情誼，所以園林是很適宜於交遊的場所。而這些擁有園林的主人也常常在此進行交遊活動，甚至是日日如此，可見其頻繁性。

有時候還可以看到有些人建造園林的目的之一即在於交遊，如：

以愉賓友，以約親屬，此其所有也。(朱長文《樂圃餘稿·卷六·樂圃記》)[21]

為逕為臺，為庵為亭，以出眺而入息，以與賓客坐而談笑為樂。(晁補之《雞肋集·卷三〇·清美堂記》)[22]

有別館軒宇，前有池榭之觀，中堂設圓床環榻，以與朋友共食。(鄭俠《西塘集·卷三·溫陵陳彥遠尚友齋記》)[23]

[18] 冊一一五一。
[19] 冊一一二〇。
[20] 冊一〇三六。
[21] 冊一一一九。
[22] 冊一一一八。
[23] 冊一一一七。

作小圃，時蒔花木以待遊子。（趙令畤《侯鯖錄·卷二》）❷❹

外設客舍，庖廩廄庫，殆將百楹。（范純仁《范忠宣集·卷一〇·薛氏樂安莊園亭記》）❷❺

四個「以」字說明這些園圃臺亭、池榭及花木是用來愉賓客的，讓賓客在出可以眺覽而入可休息的怡悅和舒適中談笑為樂，進而交流情感。而且還特地設有客舍以招待賓客留宿，或作長期的遊賞。這種特地為賓客的遊息和留宿而造設的齋舍園圃，正說明交遊活動是頗受園主注重的，而園林正提供這個重要的功能。

一般說來，營造園林所提供的交遊活動並非苟為玩樂而已，尤其對文人而言，交遊的內容尚包括切磋學問、見地和文藝等學習項目，如文同《武信杜氏南園記》記載杜氏於南園開讌堂，闢射圃，其目的是「使四方名人聞士或至即舍此，相與朝夕講肄評議」（《丹淵集·卷二三》）❷❻，又如張守《植桂堂記》載明蔡子「即居之南圃築為游息之地，士大夫過之，則受館置醴，將考德問業以卒其老焉」（《毗陵集·卷一〇》）❷❼。這說明有些園林在築造之初用心經營，是為了以優美及舒適的遊息空間來吸引四方的名人聞士及士大夫，在他們停留期間得以相互討論或向他們考德問業❷❽。這是交遊活動中較為嚴肅的一面。然而詩文資料中提及更多的園林交遊的內容則是詩歌創作。

❷❹ 冊一〇三七。
❷❺ 冊二一〇四。
❷❻ 冊一〇九六。
❷❼ 冊一一二七。
❷❽ 本章第三節論及園林的教育功能時亦討論過此問題，可參看。

園林既為作詩之佳地，又宜於交遊活動，所以在園林交遊活動中往往有詩歌酬唱的內容，如：

藝蘭種竹其下，日與賓客飲酒賦詩，徘徊周覽，蓋將老焉。（汪藻《浮溪集·卷一八·翠微堂記》）❷❾

於此乘興而閒行，興盡而宴坐，與所交遊從事於文酒間，以度其生焉。（黃裳《演山集·卷一八·風月堂記》）❸⓿

脫俗且將詩送酒（韓琦〈辛亥上巳會許公亭〉三三二）

使君詩藻無窮思，賓席誰堪奉唱酬。（沈遘〈七言渭州新修東園〉六二八）

《九月十日西園會，范內翰、李紫微已下諸公惠雅章，謹成拙詩仰答厚意》（文彥博·二七五）

可以看出園林裡時常舉行一些聚會活動，聚會往往在宴遊中進行。遊而宴之中，有酒佐興，伴隨著便有吟詠賦詩的餘興節目。賦詩一方面是一種餘興節目，另一方面也含有情誼交流、禮尚往來的應酬功用，同時更也是才華名聲展現的機會。趙汝鐩〈范園避暑〉詩記述到：「小童供筆硯，醉客競賽詩。」（《野谷詩稿·卷五》）❸❶便清楚地說明園林宴集酬唱是具有競賽的意味的，這種意味使酬唱者為了表現佳績與才華而慎重構思經營，所以也是琢磨詩藝、提升文學造詣的方法。

園林中的文學活動其頻繁性與範圍之廣泛性，幾乎是無事無物不可吟詠的，只要一有宴集，必然會有分韻探題或就某景物某事賦詠之類的活動展開❸❷。而且有時候連邀約、答宴遊都採取唱和的方式。如張鎡有〈園桂初發

❷❾ 冊一二八。
❸⓿ 冊一二〇。
❸❶ 冊一一七五。

邀同社小飲〉詩（《南湖集·卷四》）[33]，文彥博有〈留守相公寵賜雅章召赴東樓真率之會次韻和呈〉詩（二七

七），韋驤有〈和留守以詩約賞南園牡丹〉詩（七三二）。因此可以知道整個園林交遊活動中包括了相當密集的詩

歌創作，而且還是交遊活動中非常受到重視的部分。園林的內容及特色正適合這類交遊宴集與酬唱應和的需求，

所以在文人的生活中倍受倚重與喜愛。這是宋代園林興盛的原因之一。

六、以園命名詩文集所代表的意義

在處理宋代的資料時，可以發現一個有趣的現象，那就是很多文人的字號和作品集名稱都以其所居住的園林

來命名。不論這些作品集的命名是由作者生前自己決定，或是身後由子孫、朋友根據其字號和行跡所決定的，這

個現象都顯示出很多文人的園林生活經驗對其一生行跡或詩文創作乃至整體人生觀有著非常重大而深遠的影響。

不論其園居生活經驗的時間有多長，這些經驗的情境或記憶都常潛藏在文人的心中、情感和行徑裡發酵著，從而

間接表現在其詩文作品中。這就形成當時的人（包括作者和其子孫、朋友）一個基本的共識：那就是園林——文

人——詩文之間存在著互相觸動、互相啟發的密切關係。這也能更進一步讓我們了解到園林在文人詩文創作中的

重要地位，間接地衍示出宋代的文學風尚對園林的特殊需求。

以下將條列宋代文人——作品集——園林名的關係表，藉以展示園林在文學創作上所位居的重要身分及對文

人生涯所具有的重要意義。至於此表所根據的資料來源與其園林的詳細情形，可參考本書第二章第四節宋代名人

擁園情形表。

㉜ 關於園林中歌詠的內容可參看第六章第四節。

㉝ 冊一二六四。

蘇軾 ——《東坡志林》—— 東坡園

黃庭堅 ——《山谷集》—— 寅山谷之寅庵

沈括 ——《夢溪筆談》—— 夢溪

沈遼 ——《雲巢編》—— 雲巢

朱長文 ——《樂圃餘稿》—— 樂圃

呂南公 ——《灌園集》—— 灌園

李綱 ——《梁谿集》—— 梁谿

陳與義 ——《簡齋集》—— 簡齋

曹勛 ——《松隱集》—— 天台松隱

李彌遜 ——《筠谿集》—— 筠莊筠谿

程俱 ——《北山集》—— 北山山居

郭印 ——《雲溪集》—— 雲溪

劉子翬 ——《屏山集》—— 屏山潭溪

曾幾 ——《茶山集》—— 茶山給孤園

王銍 ——《雪溪集》—— 雪溪亭

胡宏 ——《五峰集》—— 衡山五峰亭

鄭剛中 ——《北山集》—— 北山小園

吳芾 ——《湖山集》—— 湖山園（小西湖）

鄭樵——《夾漈遺稿》——夾漈草堂

吳儆——《竹洲集》——竹洲

朱熹——《晦庵集》——雲谷晦庵

陳傅良——《止齋集》——止齋

王十朋——《梅溪集》——梅溪

王炎——《雙溪類稿》——雙溪

洪适——《盤洲文集》——盤洲

范成大——《石湖詩集》——石湖園

楊萬里——《誠齋集》——誠齋

張鎡——《南湖集》——南湖園

戴復古——《石屏詩集》——石屏山園

曹彥約——《昌谷集》——昌谷湖莊

劉宰——《漫塘集》——漫塘

魏了翁——《鶴山集》——鶴山書院

真德秀——《西山文集》——西山睡亭

其他尚有非常多詩文集作品在名稱上顯現出園林意義，但因在考證上沒有非常明顯的例證，於此不便一一列錄。

但是光是上列的諸例就足以展示上述的園林對人、對文學的重大深遠的意義了。

七、結　論

根據本節所論可以得知，在宋代文學創作與園林之間存在著重要關係，其要點如下，將對園林的興盛產生正面的影響。

其一，園林中存在著優美、豐富又具時間變化性的物色以及詩化的造境，對詩歌情感、意象與意境提供相當大的觸發與相當多的資源，宋人甚至認為園林是上天對詩人特別眷顧的產物。

其二，在上述原因的基礎之上，宋代詩人往往在園林中產生詩思敏捷豐沛、創作數量眾多的美好經驗，並且認為園林中創作的詩歌常有神奇曼妙的驚人造詣，所以園林對詩歌創作的量與質有相當大的助益。

其三，基於上述的理由，宋代很多文人往往為了覓發詩思、橫逸才華而特別前往園林，甚至在園林特為吟詩而營造功能性專區，使詩歌創作成為園林存在的意義和功能之一。

其四，園林既對詩歌創作產生上述各種助益，因此詩人往往以其作為交遊的場所，既可以從事多方面的遊樂賞玩，又可以在豐富物色中進行文學酬唱活動，達到交流友情、琢磨詩藝的多重效果。

其五，園林對詩文創作的重要影響還表現在宋代文人詩文作品集的名稱上，他們常常以園林之名來命名其人的字號與作品，顯示出園林對於其人、其行、其情、其創作均具有深遠的啟發和影響。

其六，在上述的情況之下，文人對園林產生高度的倚重和需求，進而促使園林成為文人生活中幾乎不可或缺的部分，這將造成文人大量購園、造園、遊園，促進園林的興盛。

第二章

宋代著名園林及名人擁園情形

宋代園林的興盛與優異成績不僅表現在一些著名的私家園林，而且也表現在廣大眾多的公共園林方面。在所有的公共園林中，又以杭州西湖這個巨型的園林組群最是當時遊賞的著名勝地。其風光之豐富，遊風之鼎盛，更勝於唐代長安的曲江。此外，皇家御園中也出現了艮岳這座特殊的人工山水園。這些著名的園林不但展現宋代造園的傑出成就，也呈顯出宋代園林興盛普及與遊園風尚流行的事實。因此本章將就西湖、郡圃等各地方公園、艮岳及宋代名人擁園情形等幾個重點來呈現宋代園林的盛況。

第一節
巨型園林組群——西湖

一、前　言——歷史與地理的簡介

西湖為中國著名的山水勝景，不僅擁有奇峻幽絕的山群林澗，浩淼遼闊的湖水，花木扶疏如煙，而且樓臺亭閣錯落，景點眾多，是一座引人入勝的天然的巨型公共園林。劉天華在《園林美學》中就說：「整個西湖及四周的群山本身就是一個大園林。」❶而在這巨園之中還有不計其數的個別私家園林、寺觀園林以及官設的園區，可見其可資遊賞的景點內容非常豐富，是一個典型的園林群區。

這麼優美的園林群區並非在形成之初即受人注意與賞愛，根據明田汝成《西湖遊覽志・卷一・西湖總敘》與明朱廷煥《增補武林舊事・卷三・西湖遊幸、都人遊賞》所載：

❶ 見劉天華《園林美學》，頁四。

六朝已前，史籍莫攷……遠於中唐而經理漸著。代宗時李泌刺史杭州……至紹興建都，生齒日富，湖山表裡點飾浸繁。離宮別墅、梵宇僊居、舞榭歌樓形碧輝列，豐媚極矣。

西湖巨麗，唐初未聞。

這裡說明西湖在六朝以前乃至初唐尚不受人們的注意，所以史料上也沒有詳細的記載與考察。可以想見到此來遊賞的人尚屬稀少，而人力的造設亦應不多。一直到中唐才漸漸地有所經營開發而聲名漸播，開始成為著名的景區。

這主要還是因為山水之美的欣賞與關注要到六朝才逐漸受重視，而到唐代，雖然遊賞自然山水與園林的風氣已經流行，但與兩都長安洛陽相比，杭州是稍為偏遠的離心地帶，較少有留心山水之美又能大力營造的文人仕宦參與，而且奢侈享樂的生活形態亦尚未進入西湖。而整個唐代正有長安的曲江滿足著京城士女的遊賞需求。到宋代，因為城市經濟的繁榮，加以南宋建都臨安，西湖成為京城門外的近鄰，京城的繁華生活浸染西湖，於是使西湖成為極為炙熱囂鬧的名勝，成為一般市民的行樂之地、著名的銷金鍋兒。

唐有曲江，宋有西湖，雖然兩者均為極負盛名的公共園林，但是在園林呈現的形態、景致特色及遊賞的內容等方面，宋代西湖確實比唐代曲江更具豐富性，且增添了創新的發展。因此本節擬就西湖的園林概況、景致的特色以及遊賞活動的內容等三部分來討論。而在進入主題之前，將先為西湖的地理位置與形勢做簡要的介紹，以為下文三個主題的基本資料。

關於西湖的地理形勢與名稱，在清梁詩正等的《西湖志纂·卷一·西湖全圖》與《西湖遊覽志·卷一·西湖總敘》中各有一段記載：

西湖古稱明聖湖。在浙江會城之西。方廣三十里。受武林諸山之水，下有淵泉百道，瀦而為湖，蓄潔渟深，圓瑩若鏡。中有孤山，傑峙水心。山之前為外湖，山後曰後湖。西互蘇隄，隄以內為裡湖。湖分為三……迤

蘇軾則有臨安眉目之喻，至比之西子，遂稱西子湖。後樓鑰復因倪思之論，以西湖似賢者湖，更名賢者湖。明

孫一元著高士服樓隱湖壖，明人復稱高士湖。又有以西湖比明月者，亦稱明月湖。擬議形容，篇什浩衍，皆

不足殫西湖之勝。

西湖故明聖湖也。周繞三十里。三面環山，谿谷縷注，下有淵泉百道，瀦而為湖。漢時金牛見湖中，人言明聖之瑞，遂稱明聖湖。以其介於錢唐也，又稱錢唐湖。以其輸委於下湖也，又稱上湖。以其負郭而西也，故

稱西湖云。西湖諸山之脈皆宗天目。

從大的地理形勢而言，西湖所處的位置正當浙江與杭州城交會的西方，亦即就在杭州城的西面。其範圍約為周迴

三十里，東面為杭州城與浙江入海處，北西南三面則是環山。這三面山統稱為武林山，為天目山的支脈，綿延甚

廣遠。中間這一潭湖水主要是由三面環繞的武林山上的泉澗之水下流貫注而匯集成的。

而就西湖範圍內的地形而言，又可分為三個區域。湖水北邊有一座島嶼名曰孤山，將湖面分隔成南北兩區，

南面為西湖的主要湖區，稱為外湖。孤山以北則稱為後湖。又在外湖的近西岸處有蘇軾築造的蘇堤，堤岸為南北

走向，故將外湖分隔成東西兩個湖區，東面較大，即為外湖。西面較小，稱為裡湖。

至於西湖的名稱則非常多。有明聖湖、錢唐湖、上湖、西湖、西子湖、賢者湖、高士湖、明月湖等，不能殫

記。這麼多的稱號，有的在顯西湖的地理位置，有的記述一段神話傳說，但愈往後代就有愈多的比擬形容，多半

在顯示西湖的景致風韻之美以及它所引發的人文內含（包括浪漫的想像、人文的活動、賦與的情意品格等）。但最

主要的是這麼多稱名正顯示西湖已成為眾多人們欣賞讚嘆的對象了。

二、密布的個別園林

（一）不計其數的私家園林

西湖雖為一大型公共園林，但由於其周迴三十里，範圍非常廣大，所以其中還分布了無數的私人園林和寺觀園林，形成了園中有園的有趣現象。也由於西湖區域廣大的山群是圍繞在浩淼的湖水四周，幾乎每一座山都有一些角度和面勢可以眺望湖光景色，因此在周匝的山群谷澗中很容易就能截取到優美的山光水色，在造園的工作上深具因順和點化的方便，因此處處可見園中之園。加以西湖緊臨杭州城（尤其為南宋的京城），正是權貴富豪聚居之地，這些權貴富豪之家，除了京城內的宅第之外，也往往會就近郊之處購置別墅（這在唐代已經成為風尚）。所以整個宋代的西湖區域出現的園中之園，數量就相當地龐大，其情況也相當普遍。以下的資料可略見端倪：

岸岸園亭傍水濱，裴園飛入水心橫。（楊誠齋〈泛舟賞荷〉）❷

溪山處處皆可廬，最愛靈隱飛來孤。（蘇軾〈遊靈隱寺得來詩復用前韻〉）❸

煙柳畫橋，風簾翠幕，參差十萬人家。（柳永〈錢塘形勝・望海潮〉）❹

───

❷ 見清・梁詩正等輯《西湖志纂・卷一一・藝文》，冊五八六。

❸ 同上卷十二〈藝文〉。

❹ 同上。

楊誠齋泛舟於西湖賞荷時，沿途所見的是西湖四周的岸邊，到處都有依傍水濱而建築的園亭。「岸岸」一詞描摹出西湖的輪廓線曲折彎轉，增加了水岸線的長度。小舟在沿著水岸而行時，每一次轉彎都會豁然呈現出限隩裡的許多園亭，給人無窮無盡、目不暇給的感覺。那麼西湖這個大園林中的個別園林之多，是難以計數的。這最主要的原因還是因為西湖的勝景太多，隨處隨地都有可觀之景足以點化成園，所以杭州附近錯落參差的十萬戶人家，在風簾翠幕之中便可坐享煙柳畫橋美景，因此蘇軾才會很自然地吟詠出「處處皆可廬」的詩句來。正因處處可廬，所以這十萬戶人家，幾乎就是十萬座園林圍繞著西湖。這主要還是因為整個西湖景區是以湖水為中心而三面環山，因此分布在群山中的第宅多能俯覽湖水，環觀山色，產生無數個錯綜的對景關係。所以在這個巨型的公共園林中，很自然地能形成大量的園中園。

而這些園中園，有的是私人園林，有的則是寺觀園林。在私人園林部分，有大量的名園是出自權貴之手，他們以其特殊的身分地位優先坐享西湖景色：

西林橋即裡湖，內俱是貴官園圃，涼堂畫閣，高堂危榭，花木奇秀，燦然可觀。（吳自牧《夢粱錄·卷一二·西湖》）

湖邊園圃，如……皆臺榭亭閣，花木奇石，影映湖山。兼之貴宅官舍，列亭館于水隄；梵剎琳宮，布殿閣於湖山。週圍勝景，言之難盡。（同上）

萬松嶺上多中貴人宅，陳內侍之居最高。（潛說友《咸淳臨安志·卷九二·紀遺》）

自紹興以來，王公將相之園林相望。（《西湖遊覽志·卷三·勝景園》）

第一條記載的是蘇堤以西的裡湖地區，其範圍內都是貴官的園圃。第二條指的則是外湖地區（即孤山以南的主要

水域地帶），在湖岸的四周及水堤之上，羅列著許多貴宅宦舍的亭館。第三條則是湖區東南角鳳凰山上的萬松嶺，

也存在著許多中貴內侍的宅園。裡湖、外湖和東南角萬松嶺三個地區已經幾乎包括了整個西湖風景區的大部分，

在這麼廣大的範圍內處處可見貴官園林，所以第四條資料說自南宋開始，其園林的密度更加到了「相望」的地

步。這麼多的園中之園，表示西湖雖是公共園林，但其內仍有很多私人所擁有的土地及運用權利。而這些私人土

地及使用權自是貴官勢人最容易取得的。他們以其功業或寵幸，獲得了帝王的賜予或是自行強占，著名的例子是

賈似道：

景定初，詔以魏國公賈似道有再造功，命有司建第宅家廟。賈固辭，遂以集芳園及緡錢百萬賜之……又以為

未足，於第左數百步，瞰湖作別墅……通名曰養樂園。（《增補武林舊事‧卷二‧恩澤》）

理宗以賈似道有再造之功，便將孝宗的御園賞賜給他，賈似道猶以為未足，再加以大工程修造，成為著名的後樂

園。後來又在左近建造了一座養樂園。此外在有關的資料中，還可見到他在西湖尚有水樂洞和水竹院落等園[5]。

這些都是他得寵掌權的結果，所以周密《齊東野語‧卷一二‧賈相壽詞》批評他這些治園的行為「名為就養，其

實怙權固位，欲罷不能也」[6]。又如《增補武林舊事，卷二‧恩澤》載：楊和王想要引西湖水環繞他的居第，孝

宗首肯卻又恐臺臣責劾，便教他「宜密速為之」。楊和王便督濠寨兵數百，並募民夫，夜以繼晝，將湖水引入，

[5] 參見明‧田汝成《西湖遊覽志‧卷三‧水樂洞》，冊五八五。

[6] 冊八六五。

「蜿蜒縈繞，凡數百丈。三畫夜竣事。未幾，臺臣果有疏言擅灌湖水入私第以擬宮禁者。」但是孝宗卻坦護辯解道：「諸將有餘力給泉池園圃之費，若以平盜之功言，雖盡以西湖賜之，曾不為過。況此役已成，惟卿容之。」言者遂止。

這段記載很清楚地揭露兩個事實：其一，凡是有功於國者，得皇帝寵幸者，多能運用其權勢，在房第的經營上得到諸多方便，不唯在西湖擁地蓋園，連引灌湖水等只有宮禁才能享有的特權，也能肆無忌憚地加以逾越。其二，違法禁而造設園池者，只要他先行暗中進行，一旦已完工成為事實，往往不為帝王或有司所糾懲。這些都是在帝王的默許甚至暗中指導之下形成的。如此的事實必然引起諸多權貴的欣羨與效法，必然使在西湖營園成為權勢高下的象徵和指標。為了表示自己的權高勢重或得寵承恩，必然費盡巧思以營園，以相互爭誇園林的奇勝。長此以往，即使未親自獲得帝王的許可，大家也都競相違法犯禁，想盡各種方法取得西湖最佳的位置、最好的土地，以至於強取豪奪了。《咸淳臨安志・卷九三・紀遺》便記述了這個現象：

臨安西湖舊傳南北兩山僧寺大小合三百六十。兵革之餘，又為軍營、禁苑、勢人園圃之所包占，今存者不滿百。

從僧寺數量劇減的情形便可看出勢人包占湖山造園圃有多普遍了。也因為這種情形的嚴重泛濫引起了地方官的重視，故而早在慶曆初年，太守鄭戩便曾經一度「發屬縣丁數萬人，盡闢豪族僧寺規占之地」[7]。（至此可知，那些被軍營、禁苑和勢人園圃所包占的僧寺原來也多有違法規占土地的）然而事到南宋，因西湖緊臨京城，連軍營和

❼ 見《咸淳臨安志・卷三一・山川十一・西湖》。

苑囿都帶頭包占，其示範作用不可謂不大，更不可能懲處這類情事了。權貴們也就更安心更方便於奪取強占了。

從以上的資料與分析可知，無論朝貴寵臣是依恃皇恩御賜或是特權違法，抑或經由正當管道買取，可信他們

較諸一般平民百姓更容易獲得西湖的土地以建築風景勝美、雄偉富麗的園林。加上他們藉此競相較量權寵的心理

作用，所以很自然地就造成了西湖景區裡權貴園林的盛多。

雖然權貴中多有強取包占西湖以營造園林者，但其中也有不少依法的買賣活動。亦即廣大的西湖景區之中包

含了為數眾多的私人土地，這應也是西湖園中多私園的原因。例如水樂洞原屬楊郡王家別圃，而「賈似道嘗用厚

直得之」（《西湖遊覽志‧卷三‧南山勝蹟》）。又如寶慶二年，安撫袁韶想在西湖蓋築先賢堂，於是向朝廷請示道：

「近聞南山之北，新堤之上，居民有以屋廬園池求售者，因捐公帑以酬其直。」（《咸淳臨安志‧卷三二一‧西湖》）

同樣的情形，咸淳三年，安撫洪燾建湖山堂也是「買民地創建」（《夢粱錄‧卷一二‧西湖》）的。可見西湖裡有眾

多的平民土地與屋廬園池，遇有需要時便會有買賣的變動，而且官方也往往與平民之間有買賣的情形。

土地既為私人所有，因此，只要有錢，即或是平民百姓，也能坐擁西湖的勝景，借納入自家

的園中，成為優美的景點。因此西湖中的私園，除了貴宅宦第之外，儘有的是普通百姓家。如…

今其民幸完安樂，又其俗習工巧，邑屋華麗，蓋十餘萬家，環以湖山，左右映帶。（歐陽修〈有美堂記〉）❽

堯臣以前所錫萬金築園亭于西湖之上，極其雄麗，今所謂陳待御花園是也。（《咸淳臨安志‧卷九一‧紀遺》）

數年閒作園林主，未有新詩到小梅。（林和靖〈山園小梅〉）❾

❽ 見《西湖志纂‧卷二一‧藝文》。

❾ 見《咸淳臨安志‧卷九六‧紀遺》。

歐陽修提及在西湖的四周，環繞著十餘萬華麗的人家，這是其民生活富完安樂的結果。可信這麼多的富民華屋，在湖山景區應該大多是園林形式。又，像陳堯臣因罪被罷了官，以平民的身分，用得寵時皇帝所賜予的萬金築園亭於西湖之上，極其雄麗，這是富豪平民的例子。至於林和靖則是知名的隱士。他沒有萬金，並非富豪，只是一個生活簡樸清逸的高士，但是在孤山所居住的是「一徑衡門數畝池，平湖分漲草含滋」（《園池》），是「雪後園林纔半樹，水邊籬落忽橫枝」（《梅花》）⓿的景勝之地。不但有現成的西湖山水，還有籬落之內挖鑿而成的池水以及梅樹綠草。難怪他一再地稱呼這衡門為「園林」，而要自稱為「園林主」了。連這樣一位清簡的隱士都能在西湖孤山擁有一座園林，更遑論一般生活富足的人了。

由以上所論可知，不論是權貴寵臣，或豪族富民，乃至清貧的隱士，都足以為西湖私園的主人，則西湖這個巨型的公共園林中的個別私人園林之眾多，便可想見。那麼，「岸岸園亭」與園林「相望」的描寫便極其寫實了。所以《夢粱錄·卷一九·園囿》在介紹完一些西湖著名的園囿之後還說道：「其餘貴府內官，沿堤大小園囿，水閣涼亭，不堪其數。」這「不堪其數」便是西湖園中園的最佳寫照。以上是西湖中私園興盛的情形。

以下依據《夢粱錄·卷一九·園囿》的記載，輔以《咸淳臨安志》、《武林舊事》、《西湖遊覽志》以及筆記叢談等資料，條列尚可追索到的西湖的私家園林於下，以略見概況之一二：

外山　錢塘門外：擇勝園、新園、隱秀園（劉鄜王府）、謝府玉壺園、秀野園（謝府）、史園（史右屏孫園）、喬園（喬幼聞園）、楊府雲洞園、西園、楊府具美園、飲綠亭、楊和王水閣、裴府山濤園、錢氏園、劉氏園（內侍劉公正所居）、秀邸新園。

湧金門外：一清堂園、張府詠澤園、環碧園（清暉御園）、大小漁莊、張府七位曹園、楊府駙馬抱秀園、廖藥洲園、賈府上船亭、大吳園、小吳園、迎先樓。

城北西門外：趙郭園、水丘園、張氏園、王氏園、萬花小隱園（謝府園）、瑤池園（呂氏園）、梅花莊（韓蘄王別業）、聚秀園、養樂園、後樂園（史衛王府）、小隱園、香月鄰（廖瑩中園）、半春園。

孤山：張內侍總宜園、水竹院落、和靖廬、嬉遊園。

葛嶺：趙秀王府水月園、張府凝碧園。

武林山：朱墅。

九里松旁：斑衣園（韓世忠別墅）、香林園。

南山　嘉會門外：包家山（桃花關）內侍張侯壯觀園、王保生園、張府真珠園、謝府新園（湖曲園、甘氏園）、羅家園、霍家園、方家塢、劉氏園、方家谿、水樂洞、趙翼王府園（華津洞）、楊王上船亭、盧園（內侍盧允升小墅）、南園（韓侂冑園）、冰壑、書堂（樞密金淵園）。

三堤：雪江書堂（胡桃所居）、松窗（張濡別墅）、楊園（楊和王府）。

以上所錄多半僅為達官貴人園宅中較著名者之園，尚有一般眾多的仕宦之第未列錄，如《都城紀勝・園苑》所說：「其餘貴府富室，大小園館，猶有不知其名者。」⓫又如在周密的《齊東野語・卷一六・菊花新曲破》中曾記載道：孝宗朝有菊夫人者善歌舞，但因不獲際幸而以為恨。既而稱疾告歸，宦者陳源乃以厚禮聘歸，蓄於西湖之適安園。這適安園在以上諸資料中並未提及，可見尚有宦者園池未被收錄，更遑論普通平民百姓家了。可信今日可

⓫　見《武林掌故叢編》第一冊，頁五七。

見的西湖中的私園名稱和數量都遠比宋代時的真實情況少了不計其數。另外一個難以窺見當時西湖私園的重要原因在於其園林之興廢易主非常頻繁，易主之後又往往更換名稱，造成一園多名或數變面貌的情況。

(二) 錯落相望的寺觀園林

西湖中園的另一個重要的成分是寺觀園林。由於三面環山，使得西湖的周邊多為深幽靜寂的山林，適於修行養練，因此西湖的寺觀為數眾多。在諸多資料中均顯現西湖的寺觀密布，可謂為佛道勝地。例如：

西湖招提三百六，佳處如春有眉目。(僧慧洪〈遊西湖〉)

三百六十寺，幽尋遂窮年。(蘇軾〈懷西湖寄晁美叔同年〉)

三百六十古精廬，出游無伴藍輿孤。(蘇軾〈再和李杞寺丞〉)

臨安西湖舊傳南北兩山僧寺大小合三百六十。(《咸淳臨安志‧卷九三‧紀遺》)

一樣樓臺圍佛寺，十分煙雨簇漁鄉。(林和靖〈酬畫師西湖春望〉)

梵刹琳宮，布殿閣於湖山。週圍勝景，言之難盡。(《夢粱錄‧卷一二‧西湖》)

今浮屠老氏之宮遍天下，而在錢塘為尤眾。二氏之教莫勝于錢塘，而學浮屠者為尤眾。合京城內外暨諸邑寺以百計者九。(《咸淳臨安志‧卷七五‧寺觀》)⑫

在西湖的諸多寺觀園林當中，又以寺院較道觀為盛。所以第七條資料說明宋代雖然浮屠老氏之宮遍天下，且以錢塘為尤眾，但是學浮屠者尤眾於老氏，所以在整個臨安府治內，光是寺院以百計者便有九處之多。因此在這一節

⑫ 第一一二五例皆出自《咸淳臨安志‧卷三三‧西湖題詠》，而第三例則出自《咸淳臨安志‧卷九六‧紀遺》。

的討論資料中，寺院的記載豐富得多。因此前四條資料皆直稱西湖有僧寺三百六十座。而這些招提依慧洪的感

受而言，其中風景佳美者，猶如春天是西湖最美麗的季節一般，使整個西湖有了眉目，情韻精神為之鮮亮起來。

足見這麼多的寺院往往自身有優美的景致，使寺院建築與周圍山水之間產生掩映烘托的美感效果，再加上如第五、

六條所述，寺院的附近或其內往往亭臺樓閣錯落，就使得這些園林可資細細遊賞久而不厭了。因此蘇東坡在憶懷

西湖時，印象最深刻的便是到寺院尋幽訪勝，而三百六十座寺園一一玩細賞，竟花費了偌長的時間，耗盡了年

光。由此可知，西湖中的寺觀園林為數眾多，而且是遊賞的佳處。

這些眾多的寺觀園林借納了西湖的自然美景，使其成為京城士女遊覽訪勝的熱門對象，除了像蘇軾的「幽尋

遂窮年」的追述之外，像倪文節在為淨相院所寫的〈重建佛殿記〉中也敘述道：「始予在學館，遇勝日或休沐，

時時遊焉。蓋院占湖山之勝而處地最僻，又距城闉不遠，此余所以樂數往也。」[13] 凡有假日良辰便往淨相寺遊玩，

其原因有三，而最重要的是「占湖山之勝」。而事實上西湖的寺院多半均占有湖山之勝，擁有優美的景色。例如：

薦福寺有宜對亭……湖山至此，幽邃極矣。（明·吳之鯨《武林梵志·卷五》）

普福講寺寺有十景……芝雲臺……（同上）

頭陀庵在慈雲嶺下華津洞側。本宋趙翼王園，疊巧石為之者，水石奇勝，花竹蕃鮮。（同上卷三）

延恩衍慶院元豐三年……始鼎新棟宇及游覽之所，有過溪亭……山川勝概，一時呈露。（《咸淳臨安志·卷七八·寺觀》）

下天竺靈山寺大凡靈筑之勝，週迴數十里，而巖壑尤美，實聚千下天竺靈山寺。（同上卷八○）

❸

見《咸淳臨安志·卷七八·寺觀》。

上天竺靈感觀音寺寺內堂軒亭館幾五十所（同上）

這裡透露出寺觀的園林美景主要來自兩方面的配合：一類是「湖山至此，幽邃極矣」、「山川勝概，一時呈露」、「巖壑尤美」等攝取自西湖的大自然美景；另一類則是疊巧石、蕃花竹、鼎新棟宇、堂軒亭館等人工的營造設計。兩相配合，便成為可觀、可遊、可憩的園林了。所以其中往往一座寺觀擁有多處景點，如普福寺有十景，而堂軒亭館幾五十所的觀音寺似乎就有五十處景點可遊賞了。由此可知，西湖有頗多風景優美的寺觀園林，且賞點接連不絕。

在西湖中有如此大量的寺觀園林，其中又多勝美絕妙之景，其經營的力量究竟從何而來呢？衍慶院的資料透露了第一個原因：辯才大師在元豐三年退休到下天竺，便整修棟宇及遊覽之所。這「游覽之所」四個字說明，佛寺之建在山林幽邃處，一方面是為修行之需，另方面則為提供遊覽之所以招徠善男信女或廣大的民眾，因為遊覽之人眾多不僅有助於傳教及寺院聲名的傳播，亦可增添香油錢。這傳教及經濟的原因關乎寺觀的經營與存續至為重大，是以不難了解為何西湖勝地裡的寺觀常常是景致優美且經營用心的園林勝地了。第二個原因可自第三條資料中得知：頭陀庵的水石奇勝、花竹蕃鮮，並非完全出自寺院僧尼之手，而是其原先為趙翼王的園林，在成為寺院之前已是景色奇勝巧致了，這主要還是緣於善男信女因虔敬或積福立功德的信念而捨宅園為寺的風尚。西湖的寺院中由私園捨建的例子尚如永寧崇福院「元係內侍陳源花園」；洞明庵乃「咸淳六年朱端卿捨宅為庵，且捐田以助」❹。既然原本為私園，則其內之建築、花木、水石、布局等造景必已經過一番營造設計，這也是寺觀園林多優美景觀的原因。第三個原因則是奉佛的帝王貴族與高官出於愛西湖美景及宗教信仰的實踐，往往在西湖捐建

❹ 以上二例各見《咸淳臨安志》卷七十九與卷八十二的寺觀部分。

寺院或提供香火，使得寺院有足夠的財力勢力以選地造設。如：

崇真道院咸淳四年，太傅平章賈魏公給錢創建。（《咸淳臨安志・卷七六》）

下竺靈山寺咸淳三年，太傅平章賈魏公領客來游，命築亭其處，為名曰天香。（同上卷八〇）

寶德院楊和王存中舍地創建，請今額。（同上卷七八）

水樂淨化院咸淳三年，太傅平章魏國公修復水樂勝概，乃為葺治寺宇。（同上）

中興觀理宗御書東岳之殿四字以賜（同上卷七六）

明真觀寧宗御書明真二字（同上）

上清宮理宗御書清淨道場⋯⋯（同上）

旌德顯慶寺嘉定初恭聖仁烈皇太后建，充后宅功德院。寧宗皇帝御書。（同上卷七八）

常清宮沂靖惠王府香火院（同上）

普寧寺奉成肅皇后香火（同上）

法因院嘉定十三年，充景獻太子欑所。（《咸淳臨安志・卷七八》）

薦福寺為徽宗吳太后葬所，高宗書額，太后手書金剛經置塔中。（《武林梵志・卷五》）

修吉寺安穆皇后、成恭皇后、慈懿皇后、恭淑皇后欑所皆在其地。（同上）

不論是給錢建造、舍地修築或是御書賜字，都使寺院擁有不虞匱乏的財力及雄厚的依恃勢力，這在選取西湖勝地以及設計建造可遊可觀的園林方面，無疑是提供了諸多的方便與助力。此外由於西湖景美，致使帝王、皇后、太

子或諸王本身熱愛其地，遂指定某寺為其死後的葬所；或者皇帝御筆親書額扁以賜院觀等風尚，更使帝王的力量多方面地加入寺觀之中。上一節曾引證西湖的土地多為權勢所侵占，以至於慶曆初太守鄭戩發縣丁數萬人盡關豪族僧寺規占之地，便是僧寺依恃其特有的助力而違法取得西湖公有土地以擴增其寺園面積的例證。西湖的寺觀便在這多方助力之下興盛蓬勃地發展著，也使西湖中的個別公共園林多得令人目不暇給。

以下謹將《咸淳臨安志》中有關西湖的寺觀資料加以整理歸納之後，條列其中景點於下，以略見其景勝之概：

旌德觀：虛舟亭、雲錦亭皆枕湖。（卷七五）

顯嚴院：峰頂有通元亭、望湖樓。

淨相院：無盡意閣、一段奇軒。

興教寺：齊雲亭、清曠樓、娛客軒、米元章琴臺。

廣果寺：虛悅軒、棲鳳軒、山龕羅漢。

寶林院：可賦軒。

修吉寺：西湖奇觀。

榮國寺：華光寶閣，門廡齋堂，亭臺等屋，一切整備。

延恩衍慶院：過溪亭、德威亭、歸隱橋、方圓庵、寂室、照閣、趙清獻公閒堂、訥齋、潮音堂、滌心沼、獅子峰、薩埵石。

崇恩演福寺：清釐亭、靖雲亭。（卷七八）

水心保寧寺：思白堂、好生亭、陸蓮庵。

興福院…心淵堂、清蓮堂、凝碧軒。

定水院…水鑑堂、湖光堂。

菩提院…南漪堂、迎薰堂、澄心軒、涵碧軒、甋斾軒、玉壺軒。

九曲法濟院…明軒、爽軒。

壽星院…寒碧軒、此君軒、觀臺、杯泉。

寶雲寺…寶雲庵、清軒、月窟、澄心閣、南隱堂、妙思堂、雲巢。

寶嚴院…垂雲亭、借竹軒。

廣化院…竹閣、柏堂、水鑑堂、涵輝亭、凌雲閣、金沙井。（卷七九）

下竺靈山教寺…枕流亭、七寶普賢閣、香林洞、曲水亭、回軒亭、西嶺草堂、日觀庵、七葉堂、登嘯亭、客兒亭、跳珠泉、楓木塢、大悲泉、石梁翻經臺、天香亭、重榮檜、石面靈桃。

上竺觀音寺…寺內堂軒亭館幾五十所。寺外有蕭儀亭、梅峰庵、琮老橋、楊梅塢、金佛橋、復庵、流虹澗、夢泉、植杖亭、謝展亭、凝翠泉、觀音泉、雲液池。

永安院…有小圃、清芬亭。

報先明覺院…虛心軒。

護國仁王禪寺…龍洞。（卷八〇）

（三）　宏麗奇偉的御園與官園

西湖的園中園另一個特色便是有多處的皇家御園。茲將整理自《咸淳臨安志‧卷一三‧苑囿》、《都城紀勝‧

園苑》、《武林舊事・卷四・御園》等資料所得的御園情況條列於下：

聚景園（西園）、玉津園、富景園、翠芳園、玉壺園、慶樂御園（南園）、屏山御園、集芳園、四聖延祥御園、下

竺寺御園、小隱園、瀛嶼、鳳凰山禁苑⑮御圃（含香蓮亭、射圃、金沙井、六一泉堂、香月亭、挹翠堂、清新堂、

香遠亭、梅亭、上船亭、檜亭、聚遠樓、瑪瑙坡）

這樣的數量是很驚人的，其空間範圍加起來的總量也是異常可觀的。在上一目的引文中已經看到禁苑本身帶頭規

占西湖的寺地，而其獨特至高的地位，使其在享有西湖景觀及土地方面較諸其他權貴勢人更具有絕對的便利與滿

足。又如《咸淳臨安志・卷一三・苑圃》在聚景園一處記載：「孝宗皇帝致養北宮，拓圃西湖之東，又斥浮圖之

廬九以附益之。」這九座浮圖之廬在卷七十九寺觀部分提及的有慧明院、水心保寧寺、興福院、定水院、法善院

等五處。光是一座聚景園就拆了九座寺院，則其範圍之寬廣遼闊，其氣勢之宏偉真是難以想像了。而西湖裡的御

苑又是那麼眾多，則帝王皇族在西湖所坐擁的景致遊地實是特別豐贍而富於變化的。這主要還是緣於其至尊的地

位所致。然而帝王在上，其嗜好之所在多亦為民所爭效，所謂上行下效，則（尤其南宋）這些眾多而廣大宏偉的

皇家御園，對於西湖園中園的興盛，可信是具有潛默的帶領示範作用與影響力的。

在大量地興建苑囿之後，帝王們臨幸西湖賞玩的機率仍高。例如《武林舊事・卷三・西湖遊幸、都人遊賞》

中記載：「淳熙間，壽皇以天下養，每奉德壽三殿遊幸湖山……時承平日久，樂與民同，凡遊觀買賣皆無所禁……

小舟時有宣喚賜予。如宋五嫂魚羹嘗經御賞，人所共趨，遂成富媼。」這段記載以一個「每」字說明帝王臨幸西

⑮ 皇城中的禁苑因在臨安城的南面鳳凰山上，而鳳凰山又有一大部分是矗立伸展到城外的臨西湖岸上的，因此亦可屬於西湖上之
御園。

湖遊玩的頻率是頻繁的。而且每至其地，均不禁遊觀買賣之人活動，反而宣喚賜予一些買賣的小舟，這對宋人遊湖活動必然產生鼓勵促進的作用。但看一經御賞，宋五嫂的魚羹便成為人所共趨的熱門吃食，便知上行下效之不虛。而這對西湖園中園的興盛自然也會產生正面的影響。又如葉紹翁在《四朝聞見錄・卷三・憲聖擁立》中記載道：「高宗經始東園，蓋恐頻幸湖山，重為國費。」**⑯** 這「頻幸湖山」四個字直接說明了高宗喜愛西湖山水 **⑰** 也

喜愛遊賞其景，以致頻頻臨幸其地的事實。因此為了避免頻幸湖山造成的國費損耗，乃營造東園以為其遊憩之地。

然而事實證明，東園營造之後，高宗雖然多了一處西湖的賞景御地可稍自在而心安地前去一遊，然而他還是會超越御園的範疇而往西湖的其他景點玩覽，如同書同卷還記載了這樣一件事：「高宗居德壽，到靈隱冷泉亭閒坐，有一行者奉湯茗甚謹……明日孝宗恭請太上帝后幸聚景園……」這一回是退位之後前往靈隱寺遊玩，而在冷泉亭裡閒坐。那麼，即使在多造了御園之後，帝王還是會忍不住前往廣大的西湖地區遊玩。由此可知，西湖裡不僅有為數眾多的皇家御園可供帝王娛樂，帝王還喜歡到西湖的名園勝地去遊覽，而且毫不避諱地接觸市井小民，這樣的嗜好與活動，必然會帶動在下者的仿效。而西湖裡的園林之所以密集且興盛，此亦為重要原因之一。

西湖尚有眾多著名的官設景點和亭榭。雖然這些景點往往沒有明顯的圍牆籬笆以確定其範圍，但是因其選地與造設之時均經過景觀的考慮與設計，且在其左近用心經營花木水石與建築，以形成許多可遊之地，創造了很多優美的景點，成為遊賞的勝地，故而也可算是公共園林。

宋代臨安的官府和首長也頗樂於在西湖創造景觀或修造建築物與花木水石，使得西湖在時間的流嬗與累積中，

⑯ 冊一○三九。

⑰《武林舊事・卷四・御園》的聚遠樓中記載：「高宗雅愛湖山之勝，恐數蹕煩民，乃於宮內鑿大池，引水注之，以象西湖冷泉。疊石為山，作飛來峰。」亦可說明帝王對西湖山水的喜愛。

景點不斷增加，景色愈加變化。其中為西湖創造新的景區者，著名的例子為蘇公堤與小新堤：

蘇公堤：元祐中，東坡既奏開浚西湖，因以所積葑草築為長堤，起南迄北，橫截湖面，綿亙數里。夾道雜植花柳，中為六橋……

小新堤：淳祐三年，趙安撫與籌築……夾岸植柳如蘇堤，路通靈竺，半堤作四面堂一、亭三，以憩遊人。❶⑧

這兩座堤不僅為遊人開創了遊覽行走的空間，為西湖的其他景點增加很多的欣賞角度，而且由於堤之本身遍植花柳，又架橋，又築亭堂於其上，使得堤也成為甚有可觀之景區。尤其蘇堤更是遊西湖時重要項目之一，其上常遊人如織且攤販雲集（詳見下文）。至於在以建築群為主體的造設方面，著名的例子如：

豐樂樓：樓據西湖之會，千峰連環，一碧萬頃。柳汀花塢，歷歷欄檻……顧以官酤喧雜，樓亦卑小，與景弗稱。淳祐九年，趙安撫與籌始撤新之。瑰麗宏特，高切雲漢，遂為西湖之壯。其旁花徑曲折，亭榭參差，與茲樓映帶。搢紳多聚拜於此。

三賢堂：嘉定十五年，安撫袁韶上書請於朝：「近踏逐到廢花塢一所，正當蘇堤之中。前挹平湖，氣象清曠，背負長崗，林樾深窈。南北諸峰，嵐翠環合，遂以此地築疊基址……」其祠堂之外，參錯亭館，因植花竹，與以顯清概。

先賢堂：寶慶二年，袁韶又向朝廷請示修建先賢堂以祠先賢高士。其概況為：「祠宇雖濱湖，入其門，一徑縈紆，

⑱ 以上二資料均見《咸淳臨安志・卷三一・山川・西湖》。

湖山堂：咸淳三年，安撫洪燾買民地創建。棟宇雄傑，面勢端閎……後三年安撫潛說友增建水閣六楹，又縱為堂

花竹薇翳，亭相望五六，來者縠振衣、歷古、香循、清風、登山亭憩流芳而後至祠下。」

四楹……邐延遠挹，盡納萬景，卓然為西湖最，遊者爭趨焉。

江湖偉觀：外江內湖，一覽在目。淳祐十年，趙安撫與籌重建。廣廈危欄，顯敞虛曠。旁又為兩亭，可登山椒。

這五處官造的公共園林，資料中透露出以下幾個事實：

其一，官府在取地方面擁有選擇的優勢與方便，故而這些公園往往都處在西湖視野最好的地點：據西湖之會，

故能欣賞到千峰連環，一碧萬頃，柳汀花塢，歷歷欄檻；正當蘇堤之中，前挹平湖，故而氣象清曠；背負長崗，

故而林樾深窈，南北諸峰，嵐翠環合；面勢端閎，故能邐延遠挹，盡納萬景，甚至能外江（指錢塘江）內湖，一

覽在目，卓然為西湖最。這些選取地點上的優勢，使得官園在先天上就具有挽攝自然勝景的優點。

其二，由於官資的雄厚，在選取土地之後，建築物的修造上，多具有雄偉富麗的特色：豐樂樓的瑰麗宏特，

高切雲漢，為西湖之壯；湖山堂的棟宇雄傑；江湖偉觀的廣廈危欄。這一點似與中國園林普遍追求建築物深窈掩

映、通透虛靈的特色不同。這主要還是因其為官修公園之故。

其三，這些以建築物為主體的景點，往往在其附近造設許多建築群，以形成對景與相互映帶的效果。所以有

亭榭參差，與茲樓映帶、參錯亭館、亭相望五六，旁又為兩亭的現象，往往成為頗為龐大的建築群。

其四，由於在位的官員每每因各人的欣賞領會、審美觀點、財力掌握及是否用心於此等不同因素，而在長期

的時間流動與主事者調遷之下，這些官造的公共園林之內容也常常隨之擴大增設。例如原本卑小的豐樂樓被撤新

成為瑰麗宏特者；湖山堂園區增建了水閣六楹與四楹之堂；而江湖偉觀在經過重建之後，也增築了兩亭。這裡更

加清楚地顯現出園林隨時間變化的特質，而官園在這方面的特質是更加強烈的。

其五，除了建築群的修築以為園之主體外，還注意到建築與自然景物之間的搭配，以使其更具有美感。所以其附近花木遊徑的經營很用心，創造了富於景深的空間幽邃美感。如花徑曲折、植花竹以顯清概、一徑縈紆，花竹薇翳。這些都使人工硬體的建築得到柔化，也使之自然化。而且迂曲的花徑為遊覽園林的活動增長了動線，也就增加了空間與景觀。所以一座先賢堂雖然緊臨湖濱，過於顯露，但是經過布局上的設計之後，便須依循曲折的小徑，遊歷過六座亭子，才能到達主建築體。所以這些官園由於經費與人力上的優渥，往往能設計出深美的園林來。

其六，基於以上五點，官造的公園因為風景優美而空間布局佳，且因其出入方便，所以成為當時遊人熱門的玩覽勝地。搢紳聚拜，遊人爭趨。因此《武林舊事·卷三·西湖遊幸、都人遊賞》在敘及都人遊賞的熱鬧場面時便說：「如先賢堂、三賢堂、四聖觀等處最勝。」❶

三、造園與景致特色

西湖本為一天然的大型公園，其山水花木等方面的園林要素，在先天上原已富贍而優美。因此其中的個別園林在造園方面也多吸納這些來自大自然的美景，就大體的形勢而言，不需大費周章亦能自成園林。例如處士林和

❶ 西湖中的官造園林建築，見於資料者尚有：
候山亭：守韓僕射皋建。
翠微亭：韓蘄王世忠建，安撫周淙重建。
放生亭、泳飛亭、枕山亭、德生堂：安撫趙與簷建。

靖隱居所在的孤山之廬，其結廬擇居的過程也如處士的生活一般是清簡樸素的，其物境也十分自然，並未經過複雜的人工營造。但是林和靖卻屢次稱喚其廬為園林（詳上）。這主要是因為：「湖水入籬山遶舍」（林逋〈湖上隱居〉）[20]、「山色凝嵐水色清」（蔡襄〈經林逋舊居〉）[21]。有西湖的青山環繞，有西湖的清水流入籬內；山隨嵐煙而風貌萬變，水隨季節而漲落深淺。流入籬內的湖水，和靖又簡單地加以挖引貯蓄，成為數畝之大的水池：「一池春水綠於苔」（林逋〈池上春日〉）[22]、「一徑衡門數畝池，平湖分漲草含滋」（林逋〈園池〉）[23]。這樣的山水景色，便是優美的園林了。所以和靖自得地說：「我亦孤山有泉石」（〈聞靈皎師自信州歸越以詩招之〉）[24]。所以由和靖的處士廬看來，其園林即是擅於應用西湖自然美景而略加點化的素樸園林。

因此，依園林的五大要素：山（石）、水、花木、建築與布局來看，資料上顯示西湖的園中園在山與水的兩大要素方面用力營造的跡象較不明顯。故以下謹將山與水合為一目，其餘三要素則各立一目討論，以見其景致特色。

此外，由於自然地形的影響，西湖的煙雲變化迅速莫測，也造成景觀上的多樣變化；加以各種活動製造出的聲音對西湖情境頗有影響；而且在多人反覆的遊覽經驗與畫家作畫的觀察後對某些特定的景致有所深愛，形成了西湖十景。以下將分點討論。

（一）山石與水泉

[20] 見《咸淳臨安志·卷三三·題詠》。

[21] 見《西湖志纂·卷一二·藝文》。

[22] 見《咸淳臨安志·卷九六·紀遺》。

[23] 同上。

[24] 同上。

西湖的園林在山景方面，多半直接借納自然的山群，或者利用山勢山質的特色來布局。故而在堆造假山方面的工程顯得非常少。資料中僅見者如雲洞（又稱古柳林、楊和王園）的洞景乃是「築土為之，其上為樓……洞之旁為崇山峻嶺，有亭曰紫翠，間尤可遠眺。」（《咸淳臨安志·卷八六·園亭》）雲洞原來是由土所築構而成的，也就是先以土堆積成山，而使其中空，成為可相互往來行走的洞穴。這工程是需要相當高難度的技巧的。首先是如何讓鬆軟的土能夠凝聚成為一座堅固挺立的假山而不會崩塌流失；其次是如何讓這些土製之山能中空，而懸空部分的泥土如何固定穩妥；再次是這些懸空成洞的泥土又如何能在固定穩妥之後更在其上立基為樓，而能承受住這樓的重量。在在顯示這假山人工洞的造園成就之高且巧。

又如南山分脈的頭陀庵，在慈雲嶺下華津洞側。本是宋趙翼王園，「疊巧石為之者，水石奇勝，花竹蕃鮮。」（《武林梵志·卷三·頭陀庵》）而水樂洞在為楊郡王家別圍時，「礨石築亭」。這裡既然謂之為「巧」石，且石既然可以且值得疊壘，應指太湖石一類形狀奇巧的石頭，那麼疊巧石所成者，則應是象徵峻巖的假山，是模擬山水的手法。又如陸游為韓侂冑的南園（原為勝景園）所寫的〈南園記〉記述其園林各景時提及「其積石為山曰西湖洞天」（《西湖遊覽志·卷三·勝景園》）。可知南園內堆造了一座假山。這山以石為材質，故能營造出奇突崢嶸的山勢，因石之本身起伏凹凸、波折稜角的形狀特質，有如西湖自然景色中的洞崖巖壑㉕。取名曰「西湖洞天」似有模擬西湖山水之意，則是取法自然，縮移真山水的造山手法。

然而既然這些個別園林有西湖的自然山水可資借納、可資欣賞，為什麼還要模擬真山水疊造石山呢？這主要還是為了滿足玩賞園林時的想像與神遊，提供心靈自由馳騁的對象和空間。這是園林創造與欣賞的一個重要部分。

纍疊石頭以成假山之外，也有頗多單個石頭作為欣賞對象而成為一景的。因為西湖的山群中頗多巉巖之類的

㉕ 從唐代開始，園林已漸喜愛使用太湖石，宋代造園更普遍使用太湖石。而太湖石具有皺、瘦、透、漏等形狀特色。

山，而有「怪石玲瓏」（《西湖遊覽志‧卷三‧南山‧南屏山》）的現象。所以在整個西湖的大公園中原有的、或人造園的擺置取材，石景的內容都相當易見。如韓侂冑的南園「清流秀石拱揖於外」（陸游《南園記》）；又如勝果禪寺有晦夜放光石、飛龍石、觀微石、臥醉石、題石（《武林梵志‧卷二》），法相寺有夢化石（《武林梵志‧卷三》）。這些石頭應都是未經堆疊而保持自然原形的。因為它們的形勢頗有姿態（如拱揖），形狀特殊（如飛龍等），以及遺留了時間歷史的痕跡（如題詠）等因素，而成為園林中一個景點。法相寺另有種石軒一建築，從「種」字可知，他們是將石頭當作一種會生長變化的生命體來看待的。所以，雖然這些單石的景點基本上並沒有什麼造園工夫，然而園中置放石頭的時候應是經過一番布局考量的。因為在中國園林中作為觀賞用的立石，往往具有皺、瘦、透、漏、醜等美感，單個石頭的本身已有相當可觀、可賞玩的內容，以讓遊人在休憩或遊走之時欣賞❷。所以對欣賞者而言，無論是形勢姿態看似有情味，或是特殊形狀的形似，抑或是歷史痕跡的遺留，基本上都是遊園時一個非常廣大的遐思神遊的天地。從園林選地選景的角度而言，這些以自然存在的獨立石為景點的事實，正也反映園林設計與建造時對意境的追求與遊賞園林的審美趣味。

在水景方面最引人注目的應是湖水區。整個西湖園區就是圍繞著這一片湖水而形成的，可謂為西湖的核心所在。所謂的「一湖春水綠漪漪」（周紫芝《湖上戲題》）、「十里青漪菱草蕩」（魏了翁《領客泛湖》），正顯現西湖水的碧綠隨風波動，具有深湛靈動又擴散的美感，是西湖的眉目精神。而上文提及的「岸岸園亭」正說明，眾多的園林是圍繞著湖水四周，借取其一角一灣之景以成趣的。所以湖水正是西湖景致與園林造景的重要對象。此外，它也是遊覽的重點，所謂的「烏榜紅舷早滿湖」（蘇軾《寒食未明至湖上太守未來兩縣令先在》）、「滿湖風月畫船

❷ 至於石頭的皺、瘦、透、漏、醜甚或是清、巧、頑、拙等美感之詳細內容，為避免本文旁出太多，不復細論，可參看諸多有關中國園林之著作，如劉天華《園林美學》，頁二七一~二七二，或金學智《中國園林美學》，頁二二二~二三一。

「歸」（陳襄〈和子瞻沿牒京口憶西湖寒食出遊見寄〉）[27]。正說明來到西湖遊覽的人多半會泛舟湖面，因此從湖上往四周作放射性的觀賞所得到的景色，應是遊湖的另一個重點所在。這是西湖水景中最重要也最廣大的自然景致，屬於平遠遼闊的景區。

湖水區雖是自然生成的景觀，但西湖的個別園林卻有以人工手法利用湖水加以造景者。如第二部分的第一目就曾經引述資料記載楊和王在孝宗的指導之下，模擬宮禁引灌湖水以環繞他的居第。這說明不但宮禁本身引湖水造園，皇族權臣也有僭仿者。而且還「蜿蜒縈繞，凡數百丈」。則整個園林裡應有多處的建築為水所圍繞，可四面眺覽流水之景。若還積貯成池，則又將是重要的園景核心了。又如《西湖志纂·卷一·花港觀魚》介紹在花家山下有園林為內侍盧允升別墅，「鑿池甃石，引湖水其中，畜異魚數十種，稱花港觀魚。」則是應用湖水積蓄成池的工程，使之成為珍異魚類的蓄養所，變成西湖著名的景觀之一。這些都是運用湖水，加以人工營設而成的水景。

此外，在西湖周圍的廣大山區裡，尚有無數大小的澗泉在山谷峰巒之間流動。其中尤以寺院中有水泉因與宗教的神奇傳說有關而具有特色。如勝果禪寺有「許僧泉，泉不盈握，大旱如注」（《武林梵志·卷二》）。如許多的寺院的開創因緣故事中自然湧現的靈泉，像靈泉廣福寺「有靈泉一泓，覆之以亭」（《咸淳臨安志·卷七七》）。像明性院初為湧泉庵（同上）；又如法因院的「錢王古井，其水至甘，遇旱不竭」（同上卷七八），而大慈禪寺「有泉甘冽」（《武林梵志·卷二》）等滋味特別的泉井，至於像仙芝泉、葛翁泉（《武林梵志·卷五·普福講寺》）、靈泉井（《咸淳臨安志·卷七九·寶雲寺》）等，則觀其名便知含有神奇傳說。因此這些水泉作為寺園中的一景，頗能使空間之景與時間之歷史故事以及曾在這時空交疊之下出現過的特殊人物也成為玩賞時的內容。這是泉景的特色所在。

[27] 見《西湖志纂·卷二二·藝文》。

西湖最著名的澗泉便是冷泉。例如在《西湖志纂‧卷一》之中介紹西湖的名景時，其中一景便是「冷泉猿嘯」。在宋代，冷泉便已經是著名的奇勝景觀。高宗對西湖十分喜愛，除了在其上造御園之外，葉紹翁的《四朝聞見錄‧卷二‧駐蹕》中還載有高宗：「聖廬暨觀錢塘表裡，江湖之勝，則歎曰：舍此何適？」遂定都於此。這說明高宗對西湖的讚嘆與喜愛，故頻頻遊幸。而在西湖諸多美景之中，高宗最愛飛來峰冷泉。除了上文引述高宗之幸冷泉亭獨坐的事之外，更在「宮內鑿大池，引水注之，以象西湖冷泉。疊石為山，作飛來峰。」[28] 則更可見出高宗對飛來峰與冷泉的特殊偏愛了，以至於希望能方便於隨時見賞到它的景色。冷泉，據《西湖志纂‧卷一‧冷泉猿嘯》所載：

冷泉即石門澗之源。一名靈隱浦。漢志所稱武林山出武林水是也。在雲林寺前，環飛來峰。

原來這泉水源遠流長，從重峻深幽的武林群山裡沿著谷澗蜿蜒流向漸次開闊的平湖，而在靈隱山飛來峰曲折環繞，與峰相合成為奇景。葛天民在《西湖泛舟》，環視西湖的景色時，便欣賞到「澗遶飛來小朵峰」的景象。而蘇軾在《聞林夫嘗從靈隱寺寓居戲作靈隱前一首》詩中對冷泉的描繪是：「靈隱前，天竺後，兩澗春淙一靈鷲。不知水從何處來，跳波赴壑如奔雷。無情有意兩莫測，肯向冷泉亭下相縈回。」[29] 這說明冷泉的源遠流長讓人不知水從何處來，產生了神祕幽邃的美感及悠悠漫漫的時間感。在歷歷的路途中，因山勢石形的阻隔而往往有分分合合（如兩澗）的變化，以及跳波赴壑如奔雷的壯闊瀑布景觀，與落聚平池後縈迴亭側的依依。可知一條泉水在西湖群山

❷❽ 見《武林舊事‧卷四‧御園》。

❷❾ 兩首詩均見於《西湖志纂‧卷一二‧藝文》。

之間流轉所形成的景致有多麼地豐富，風貌韻致又有多大的變化。而其引觸的情感又是多麼地深窈撼人。

在人工泉澗的設計方面，較具巧思的有趙翼王園中的華津洞。不但疊巧石為洞，而且還「曲引流泉灌之」（《西湖遊覽志‧卷五‧南山勝蹟》）。還有賈似道整修水樂洞，使其「洞中泉自愛此引貫其下，入漱石，匯于聲在，達于玉淵。山之窪為泉以受之。每一撇捷伏流，飛注噴薄如崖瀑然」（同上）。基本上都是模仿真山水，讓泉水在山洞凹窪之間奔流。尤其水樂洞以亭子（愛此、漱石、聲在、玉淵）為基點，引泉水流貫其中，並且製造落差以形成瀑布。又使泉水在洞巖之間或伏或露，遇狹窄洞口則飛注噴薄，形成宏壯奇妙的景觀。而這樣精采高卓的水泉設計與營造技巧，仍然是依循著模擬自然、縮移真山水的原則而構築的。

總地看來，不管是自然景致或造園內容，西湖的水景部分是非常奇勝而傑出的。

（二）花木栽植

在園林的五大要素中，花木是最能展現活潑生命力的一個，也是最能顯示時間性的一個。對於園林整體風貌質感的影響至大。西湖園林在花木的栽種上呈現出幾個特色，討論如下：

1. 煙柳蔥蒨

現有的資料顯現出，西湖的花木景色中，栽植最普遍且予人印象最深刻而被歌詠最頻繁的，應屬柳樹。首先在貫穿湖面的著名的蘇公堤上，於築堤之初便已「夾道植柳」；接著是與之相望的小新堤（趙公堤）也是「夾植桃柳，以比蘇隄」（詳上）。這是遊人常走的兩條觀覽路線，其夾道而植的柳樹，在遊人觀景時透過款款搖擺的柳條所得的風景將也產生依依柔柔的韻致。而堤岸本身應也更具有生動的美感。此外宋時在豐豫門外尚有「沿隄植柳，地名柳州，上有柳浪橋」（《西湖志纂‧卷一‧柳浪聞鶯》）的地方，以及錢塘門外有古柳林（《夢粱錄‧卷一‧二月望》）。實則蘇公堤與小新堤既然都沿岸植柳，必也同柳州柳浪一樣⋯柔款的柳條隨風輕擺，仿若一陣一陣起

伏搖盪的波浪，十分富於情致；而下垂彎曲的柳條則拂動湖面，掀起一陣陣微小的漣漪波浪，將柳綠深情也傳向較遠的湖面，是一幅動人的圖畫。另外堤岸的邊界線也因這些連綿的柳樹遮蔭而消泯，這就化解掉過於鮮明僵硬的分界線，產生柔和自然的美感。

這樣看來，柳樹在西湖景區所占有的空間是漫延廣泛的，以至於成為遊者印象最深刻的景色之一，而頻頻成為吟詠的對象。如：

煙柳畫橋，風簾翠幕，參差十萬人家。（柳永〈錢塘形勝‧望海潮〉）

蘇公隄遠柳生煙（楊萬里〈沈虞卿祕監招遊西湖〉）

寫的是西湖柳樹密集而蕭鬱、恰如朵朵綠雲。其葉形細長蕭散常讓人有如煙之感。加上臨近水面的地形位置，使其附近常縈繞迷濛蒼茫的煙氣，煙水相映襯，產生了深窈莫測而淒迷虛渺的美感。而更多的時候詩人也注意到它們沿堤而列的景象：

西湖兩岸千株柳，絮不因風暖自飛。（楊萬里〈西湖晚歸〉）

畫舫參差柳岸風（王洧〈蘇隄春曉〉）

風前柳作小亞手（周紫芝〈湖上戲題〉）

岸柳自敧斜（梅堯臣〈西湖閒望〉）

柳拂長隄月滿汀（蔡襄〈西湖〉）

垂楊影斷岸西東（辛棄疾〈與客遊西湖〉）**30**

放眼望去，西湖兩岸盡是柳樹，羅列遮蔭不盡，萬條呼應。尤其暮春時節，柳絮飄飛滿天，成為一幅浪漫美妙的景觀。而更多時候是隨風款擺，反映其敏銳的風感，故曰柳岸風；日風前柳作小垂手。即使平日無風時，其纖細的枝幹多曲折而彎腰向水面的姿態，像似在拂弄堤岸，也給人欹斜兀自玩逗之感。這是列岸楊柳的情態風姿的多變。至於像影斷岸西東這樣的詩句，則描寫出另一種視覺經驗：向下垂掛而親地親水的楊柳，因為遮覆了堤岸湖岸，使得水岸線若續若斷。這勢將在視覺心理的作用下使水岸線加長。如畫家郭熙在《林泉高致集》中所云：「水欲遠，盡出之則不遠；煙樹斷其脈則遠矣。」**31** 這裡的水脈猶如湖岸線，因被煙樹遮斷了，而遮斷的部分就變成一個個遐想神思的對象，產生了無限可能性（包含長度上的無限可能性），於是遂感岸線加長了。間接地也使西湖水柳之景的賞玩空間推擴增加了。而岸線的若續若斷，加以煙水瀰漫，也就使得柳樹彷若是浮生於湖水之上，而有「寺在湖心更柳中」（楊萬里〈晚至西湖惠照寺石橋上〉）的詠嘆。這些視覺心理與視覺誤差導致遊人在欣賞西湖景色時，因柳樹的作用而增加了許多曼妙神奇的美景。

至於個別園林中的柳樹栽植，如水月園「中有水月堂，俯瞰平湖，前列萬柳」（《咸淳臨安志·卷八六·園亭》）等則在技巧審美的追求上皆與西湖公園相似。故不復贅述。

2. 十里香荷

西湖另一種令人印象深刻的花木景色是荷花。

30 以上均見《西湖志纂·卷一二·藝文》。

31 冊八一二。

荷屬於水生植物，西湖遼闊的水域為荷的生長栽植提供了先天的優良條件。而宋代西湖也確實善加應用這個

卓越的條件，在廣大的水域裡養植了一望無盡的荷，以至於柳永在寫〈錢塘形勝〉時詠嘆著「重湖疊巘清佳，有

三秋桂子，十里荷花」（《西湖志纂‧卷一二‧藝文》）。荷花十里，是如何壯觀撼人的景象！紅綠交映在隱隱水波

中，而清挺阿娜的身姿時在微風輕拂中捲翻著綠襬、舞動著粉容，將清涼的耳語傳遞向水天，又是多麼活潑的

畫面。這樣的氣息正合遊者的心意，所以常常泛舟憩息在擎荷之下。如楊誠齋〈泛舟賞荷〉詩的第三首所說的：

「旁人莫問遊何許，只揀荷花鬧處行。」（《咸淳臨安志‧卷三三‧西湖題詠》鬧處可有兩層意思，一指荷花的盛

茂密擠，給人一分熱鬧多采、目不暇給的感覺；一指賞荷者眾多，畫舫遊舫往往泛集於荷葉荷花之下，有一股熱

鬧歡騰的氣氛。因此曾覿〈游湖‧柳梢青〉歌詠道：「波光萬頃，溶溶人面，與荷花共紅。」（《西湖志纂‧卷一

二‧藝文》）波光連延萬頃的浩壯湖面上盡是如水流般的人面與荷花相映其紅顏，亦是荷花與遊人交織其熱鬧繽

紛。荷花是被賞的美景，風姿綽約萬千；遊人也成為可賞的風光，於是人花共同成就了一幅幅氣氛歡愉而生動活

潑的美麗景致。

荷花的美，不僅來自於視覺上的：姿態的綽約阿娜，色彩的粉紅嬌媚，時間的隨風搖舞；更也來自於嗅覺與

觸覺。在嗅覺上，「荷花夜開風露香」（蘇軾〈夜泛西湖〉其二），這樣的香氣，在十里荷花的大數量的放送下，自

然也會使整個湖面飄逸著「十里香風」（曾覿〈游湖‧柳梢青〉）❷，為湖水的風光增添了幽幽淡淡的香甜寧馨之

美。而在觸覺上，則如曾南豐〈西湖〉其二所云：「一川風月荷花曉，六月蓬瀛燕坐涼。」（《咸淳臨安志‧卷三

三‧西湖題詠》）在炎暑的六月伏天裡，宴坐於臨湖的亭閣中，眼前盡是粉嫩盛放的荷花。湖水清清、晨風清清，

高擎的枝莖與伸展的花朵將水與風的清涼交傳遞送到宴遊者的身上。且荷葉本身平展如傘的形狀、翠綠的顏色以

❷ 以上二詩見處同上。

及因擎舉而具有遮蔭覆蓋的姿態，還有瘦長的枝梗易於搖曳擺動的敏銳風感，也都使大片的荷花水面產生清爽蔭涼的感覺。這是荷景在觸感上的怡人特色。

正因荷景在視覺上、嗅覺上與觸覺上的多層美感，所以荷花也是西湖勝景內容之一。如在宋代時，西湖十景中便有曲院風荷一景，而著名的御園也是「集芳園下儘荷花」（楊誠齋《泛舟賞荷》其五）。這些勝景也成為遊客喜愛臨賞的對象，楊誠齋說：「湖上四時無不好，就中最說藕花時。」（同上）而趙汝愚的《柳梢青》則敘述道：

「正十里荷花盛開，買個小舟，山南遊遍，山北歸來。」㉝說明荷花盛開時是遊人最愛的賞景之一，可以為了賞荷而雇舟遍遊整個湖。正顯現十里風荷是西湖景致的重要特色之一。

3. 桃花與其他

西湖的花木景色中，桃與梅也是具有特色的。它們都是春天的賞景。桃花在春天以其紅豔奪目的色彩為西湖的層山清水點綴了繽紛光輝的面貌。其較著名的地區有蘇堤的「蘇堤一帶，桃柳陰濃，紅翠間錯」（《增補武林舊事·卷三·祭掃》）。還有小新堤的「夾植桃柳，以比蘇隄」（《西湖志纂·卷一·玉帶晴虹》）。這是桃與柳交錯相間而植的情形，產生紅綠相映，襯托對比的效果。因為桃之美不似柳樹之在於葉片枝條，給人蕭散疏朗而又柔情依依的感覺，所謂的「弱柳新縑萬縷絲」（《西湖志纂·卷一二·王洧·柳浪聞鶯》）；桃之可觀乃在於花朵綻放時的豔麗燦爛，所以兩堤柳桃交植可以形成強烈對比。而在西湖的包家山則是純以桃花聞名的。《夢粱錄·卷一二月望》記述二月十五日為花朝節，都人均往西湖的一些個別園林去「玩賞奇花異木。最是包家山桃開，渾如錦障，

極為可愛」，這就是所謂的桃關。因為整片山園都栽植桃樹，所以仲春花季最盛時，桃花滿目，鬱鬱纍纍，猶如錦

障，一片純粹的紅豔，有欲燃之勢。其他個別園林中也多植有桃樹，如楊誠齋《寒食雨中同舍約游天竺十六絕呈

㉝ 以上三詩均見《西湖志纂·卷一二·藝文》。

陸務觀〉之十二說：「西湖北畔名園裡，無數桃花只見梢。」（《咸淳臨安志·卷八○·紀遺》）寫個別園林中的桃花在春天的充滿生氣、欣欣向榮的陽氣中怒放，連籬牆都無法完全遮擋它們的美豔，而要伸露出牆頭之上。而西湖北畔的無數名園中，放眼望去的最深刻印象便是這些無盡的桃花梢頭嵌空分布的景象。這是西湖幽邃澄明的園林景致中較為活潑躍動的一景，也是多采多姿的一季。

所以文人寫西湖的春景時，桃花便成為典型的花木，如柳永〈木蘭花慢·清明〉寫清明時節傾城之人出城尋春，看到了「正豔杏燒林，湘桃繡野，芳景如屏」的景象。如周紫芝〈湖上戲題〉曰：「一湖春水綠漪漪，臥水桃花紅滿枝。」（兩例均見《西湖志纂·卷二一·藝文》）桃紅開滿枝頭，似乎把整個綠野都織繡起來了，可見其鬱密簇集。至於臥水桃花，則將其紅豔映染春綠的湖水，看來是充滿熱情與喜氣的。這與春天的氣息正好相合，所以王希呂在〈湖山十詠〉其三就說：「落盡桃花春事退。」（《咸淳臨安志·卷九七·紀遺》）正可證明桃花是西湖春天的重要賞景，因此在桃花落盡之時也就是春天過完的表示。

至於一般在中國古典園林中常見的竹與梅，在西湖似乎較少被提及，比較不在著名的勝景中出現。如林和靖處士盧的梅林雖在和靖詩詠中常有，但作為寫意的對象，其園林特色並不明顯。而竹子則描寫更少，故於此不擬也無法細加討論。

（三）建築特色

西湖雖是巨型的自然公園，但其中的人工建築卻是為數眾多且十分精巧，很能突顯人為力量與人文精神在西湖園林的景觀上所具有的明顯影響力。到西湖遊玩的人首先得到的整體印象之一，便是建築物的眾多。如：

佛宮高下裹巖烏 （蔡襄〈西湖〉）

樓臺高下自鳴鐘（葛天民〈西湖泛舟〉）

古寺東西，樓臺上下，煙霧冥濛。（曾覿〈游湖·柳梢青〉）❸❹

寺內堂軒亭館幾五十所 《咸淳臨安志·卷八○·寺觀·上天竺靈感觀音寺》

光是一個觀音寺就有將近五十所的堂軒亭館，而西湖有三百六十寺與更多的個別私園，其中的建築物加起來，其數量之多就更難計數了。所以詩人們在泛舟遊湖時便看到了西湖周圍的山群懷抱中，散布著許多寺觀樓臺，高高下下地錯落對望著，點綴著巖局，使山林幽寂之中有了人煙人事，有了情意，有了生活。

1. 風格特色

從資料看來，西湖較著名而為遊人熱門休憩的建築物有許多宏偉高麗者，如前一部分所介紹的官造公園，其中的豐樂樓瑰麗宏特，高切雲漢；湖山堂是棟宇雄傑，面勢端閎；江湖偉觀則是廣廈危欄，顯敞虛曠。這大約是因其為遊客自由休止的公共場地，須有較大容量的空間，也因其為官造公園的主體，成為可賞的景觀內容之故。

然而個別園林也多有這一類壯麗的建築，如：

真珠園：內有高寒堂，極華麗。（《都城紀勝·園苑》）

慶樂園：內有十樣亭榭，工巧無二……堂宇宏麗。（《夢粱錄·卷一九·園囿》）

裡湖：內俱是貴官園圃，涼堂畫閣，高堂危榭。（同上卷一二〈西湖〉）

勝景園：飛觀傑閣，虛堂廣廈，上足以陳俎豆，下足以奏金石。（《西湖遊覽志·卷三·南山勝蹟》）

❸❹ 三詩見處同上。

集芳園：飛樓層臺，涼堂燠館，華遠精妙。(同上卷八《北山勝蹟》)及中興以來，衣冠之集，舟車之舍，民物阜繁，宮室鉅麗，尤非昔比。(《咸淳臨安志·卷三二·西湖》)

高、危、飛、傑、虛、廣、層等字都顯現出亭榭樓館等建築物在體積上所具有的宏壯高廣的特質。而華麗、工巧無二、畫、精妙等字則說明其建築具有精雕細琢的巧緻特質。而十樣則表示這種宏壯精巧的建築之多。這都呈現出其人為的色彩十分強烈，表現了高官權貴的園林特色，也表現了南宋京城一帶衣冠駢集、民物殷富故而奢麗豪華的風貌。

2.地勢與觀景特色

在地勢與觀景上，西湖的建築多居高臨湖或緊臨湖岸以擁有盡納萬景的優勢。如《夢粱錄·卷一九·園囿》中直接說明「杭州苑囿俯瞰西湖，高挹兩峰，亭館臺榭，藏歌貯舞」。既然苑囿本身是俯瞰西湖的，那麼其中的臺榭亭館自然也就多俯瞰西湖。這樣的地勢與取景才能充分享有湖光山色。而在俯瞰湖景的地勢中，又有一些絕佳的點與角度是大家爭取的，結果還是官造公園最能得其便，如豐樂樓「據西湖之會，千峰連環，一碧萬頃」(同上)。其地點面勢恰是西湖美景會集可一目了然的點，故而見得千峰連環，一碧萬頃。所以建築物所在的地勢對其所能觀賞的景色影響至鉅。有好的地點，便能適切地收納好的視野與景致，因此湖山堂能夠「邐延遠挹，盡納萬景」(同上)；而有美堂能夠「山水登臨之美，人物邑居之繁，一寓目而盡得之」(《西湖志纂·卷一一·藝文·有美堂記》)。此外在建築物的取名上，如雲洞有堂曰「萬景天全」(《咸淳臨安志·卷八六·園亭》)，這樣的稱號更直接地說明宋人在西湖的建築物上所強烈追求的觀景與美化景致的效用，以及其在建築上所表現的審美趣味。

3. 園林化的特色

與文人園林所追求的意趣相同的，西湖的建築也注意到園林化、自然化的經營。如：

寺藏修竹不知門（蘇軾〈宿水陸寺寄北山清順僧〉其二）

寺在湖心更柳中（楊萬里〈晚至西湖惠照寺石橋上〉）

青山斷處塔層層（蘇軾〈望海樓〉其三）❸❺

香月亭，亭側山椒環植。《夢粱錄·卷一二·西湖》

（孤山涼）堂規模壯麗，下植梅數百株以備游幸。《咸淳臨安志·卷九三·紀遺》

（水月園）中有水月堂，俯瞰平湖，前列萬柳。（同上卷八六〈園亭〉）

這裡顯現的許多建築物多隱身在花木深處，有的是全部藏掩在修竹林叢裡面，有的是若隱若現地掩映在垂柳背後，有的則是半隱於青山交疊斷處的谷凹中，嵌空露出上半部的數層塔頂。這大約是先有花木地勢的考察之後，再選擇能遮翳建築體的地點與面向，而後才營造建築物的。至於像香月亭側環植山椒、涼堂下植梅數百或水月堂前列萬柳等，則是先有建築而後栽植花木以局部遮蔽。然而不論程序如何，其表現的造園觀念則是相同的，那就是希望建築物本身不要完全呈露在遊人的視線中，那會使園林景物變得堅硬且人為的痕跡過於明顯，故將其隱藏在花木山林之中，與大自然的景物交融在一起，不但建築本身得到柔化而具有生命感，而且可與整個園林的景色和諧統一。這就是建築園林化、自然化所追求的天人渾和統一的情境與意趣。

❸❺ 三詩見處同上。

4. 專用功能化的特色

西湖建築中頗有一些專為某種遊憩功能而造設者，如有些亭子專為欣賞某種花木而建造：

梅莊園：又有澄綠堂、水閣、梅坡、芙蓉堆及四時花木各有亭。（《咸淳臨安志・卷八六・園亭》）

雲洞：桂亭曰芳所，荷亭曰天機，雲錦皆號勝處。（同上）

梅莊園裡為四時的花木各設有亭，則這些亭是專為欣賞某種花木而設的，是其專用功能性至為明顯。雲洞也是如此，有芳所專為賞桂，有天機專為賞荷。這除了是建築園林化、自然化的展現外，同時也因為花木有極為規律而明顯的季節性，致使這些亭子的功能發揮也具有了季節的遞嬗特色，使人為的建築也具有了時間的內容。

此外在休憩的提供上，也有建築物具專用的功能性，那就是避暑納涼的作用：

自誇清暑堂中景（趙抃〈清暑堂〉❸

涼堂燠館，華邃精妙。（《西湖遊覽志・卷八・北山勝蹟・集芳園》）

裡湖內俱是貴官園圃，涼堂畫閣，高堂危榭。（《夢粱錄・卷一二・西湖》）

此外尚有上引孤山涼堂等。清暑與涼，最基本的是為遊人提供一個適愜暢爽的賞景與休憩場所，同時也為遊人清心滌垢、澄明思慮以達身心的清明靈淨提供最適宜便利且具引導作用的客觀物境。因此這樣的建築對遊園活動而

❸ 見同❸。

言是一種心靈薰化沐浴的暗示與引導。可以想見的，這一類建築必然在形製上追求通透虛空且簡素的風貌，以完成清涼的功用。

至於在空間布局方面，西湖主要的特色是以湖水為中心的向內集中借景的手法。其餘在空間通透性與幽邃性兩兼等特色則與一般私園沒有兩樣，可見於本書第三章第五節，故此不作細部說明。然而值得一提的是，空間的增擴容易產生散漫之弊，但西湖這個巨型公園裡的空間卻沒有這樣的問題。首先外山內湖的地形很自然地就有向內凝聚的力量，無渙散之虞。其次是其景物之間有著強烈的連繫，其中最明顯的一點便是對景關係的產生，如：

（水樂洞）洞中泉自愛此引貫其下，入漱石，匯于聲在，達于玉澗。《西湖遊覽志·卷五·南山勝蹟》

（先賢堂）亭相望五六，來者絲振衣、歷古、香循、清風、登山亭憩流芳而後至祠下。《咸淳臨安志·卷三一·西湖》

（水樂洞）洞中泉自愛此引貫其下，入漱石，匯于聲在，達于玉澗。《西湖遊覽志·卷五·南山勝蹟》

此外尚有前引的佛宮高下裹巖扃、古寺西東、樓臺上下等景象。這樣就上下相望，左右映帶。而兩兩相望的景物之間便產生呼應，也就產生情意，彼此之間便緊緊連繫起來了。同時在一群建築體或景點中，由小徑的縈紆或由泉水的引貫帶領遊客一座座亭子遊憩、一個個景點賞遍，這也就等於是把散落不同地點的景觀連繫起來，使整個西湖各景結合成一個有機的生命。

所以西湖園林的空間，向內是無限深窈幽邃，向外是敞曠延展，而整體又是緊密結合。總地說，其空間是深具無限性又凝聚成一體的有機生命。

（四）富於時間內容的景致

西湖風景最大的特色在於隨著季節與時間的遞嬗，其景色也有很大的變化。首先在季節的更迭上，西湖展現

了明顯而截然不同的風景面貌。如：

夏潦漲湖深更幽，西湖落木芙蓉秋，飛雪暗天雲拂地，新蒲出水柳映洲。湖上四時看不足，惟有人生飄若浮。

（蘇軾〈和蔡準郎中見邀遊西湖〉㊲

春則花柳爭妍，夏則荷榴競放，秋則桂子飄香，冬則梅花破玉，瑞雪飛瑤。四時之景不同而賞心樂事者亦無

窮矣。《夢粱錄‧卷一二‧西湖》

杭州苑圃俯瞰西湖，高挹兩峰，亭館臺榭，藏歌貯舞，四時之景不同，而樂亦無窮矣。（同上卷一九〈園圃〉）

且湖山之景四時無窮，雖有畫工，莫能摹寫。（同上）

蘇軾說西湖春天到處是垂柳與新蒲，夏天湖水上漲深浩渺，秋天是落葉飄零芙蓉枯索，冬天則雪花紛飛雲堆迫

地，一片昏暗。而吳自牧印象中較注意的是春天花柳鮮發妍麗，夏天有荷花榴花競放耀眼，秋天到處飄散著桂花

香，冬天則有梅花瑞雪的一片潔白清芬。無論如何，四季的遞嬗使西湖的景色有明顯的變化，而展現不同的風格。

或者有人說，中國的四季風光本來就是這些變化，上述者並無特殊之處。然則因其為巨型公園，廣大的山光水色

與花木，其所呈現出來的季節變化特別大且給人遍地皆是季節景致之強烈感受，所以四時皆有可觀者。此外人為

的營設也配合著季節時間的變遷，如慶樂園的堂宇宏麗，野店村莊「裝點時景，觀者不倦」（《夢粱錄‧卷一九‧

園圃》）。這裡有人工的裝設點綴來加強其景色的時間性與季節性，那麼其景觀所具之時間內容便更豐富了，所以

㊲ 見同㉝。

令人目不暇給而觀者不厭倦。因其景色「四時無窮」，因此觀遊者也隨之有不同的賞心樂事而樂亦無窮矣。總之，西湖的景色與觀景活動是明顯地含有時間的特性以至於內容豐富多樣。

（詳下）

另一個時間內容來自於白晝的遊人如織而午後至黑夜的岑寂，使湖面的畫舫歌舞景象有著大起大落的變化。

西湖另一個更具特色的時間性景致就是煙雲的迅速變幻。宋人描繪西湖景色時，往往令人對其煙雲瀰漫的景致印象深刻。如：

綠派連雲翠拂空 （辛棄疾 〈與客遊西湖·小重山〉）

蒼山半帶寒雲重 （林逋 〈秋日湖西晚歸舟中書事〉）

山雲常與水雲平 （蔡襄 〈經林逋舊居〉 其二）

雲連合抱前村樹 （葛天民 〈西湖泛舟〉）

山邊花霧曉氳氳 （參寥子 〈清明日湖上呈秦少章主簿〉）

晚煙深處蒲牢響 （王洧 〈南屏晚鐘〉）

春雲漠漠雨疏疏，小艇衝煙入畫圖。（武衍 〈正元二日與菊莊湯伯起歸隱陳鴻甫泛舟湖上〉） ❸

大約因為三面環山一面向海，致使中央這一潭巨型的湖水的水氣蒸散不易，所以水面時常瀰漫著煙霧甚或是凝聚成更厚的雲團，到了綠水幾乎與雲相連的地步。而周圍的山群也與一般的山峰一樣常有雲嵐縈繞，所以見到蒼山

❸ 以上除第五例見《咸淳臨安志·卷九七·紀遺》之外，餘五詩均見同 ❸。

半帶寒雲重的景象。而山雲水雲在陰雨天裡往往連成一氣,而讓人有山雲常與水雲平的感覺。在水氣較薄的時候

則煙霧輕罩,尤其早晚日升與日落產生氣溫的變化,往往可見煙霧氤氳、煙水茫茫的景象,使西湖沉浸在一片迷

濛幽渺而空寂的深美中。

在這「雲水國中」(楊萬里〈沈虞卿祕監招遊西湖〉),煙雲景色最具奇特性的莫過於其隨時間而迅速變化的面

貌,使人產生驚奇莫測的詭譎感受。如:

似寒如暖清和在,欲雨翻晴頃刻間。(楊萬里・同上)

易晴易雨,看南峰淡日北峰雲。(楊萬里・同上)

去住雲情渾不定,陰晴天色故相欺。(周密〈木蘭花慢・兩峰插雲〉)

朝曦迎客豔重岡,晚雨留人入醉鄉……水光瀲灔晴偏好,山色空濛雨亦奇。(蘇軾〈飲湖上初晴後雨二首〉)[39]

晚晴曉雨如翻手,有底虧儂不好來。(楊誠齋〈寒食雨中同舍約游天竺二十二絕呈陸務觀〉)[40]

在晴日與陰雲之間常常是頃刻就翻臉了,有時候甚至在同一個時刻裡南高峰晴日而北高峰卻是陰雲,這就是地形

的起伏多樣所導致的易雨易晴的特色。所以周紫芝忍不住半瞋地數落雲情是善變而猶疑的,竟故意欺弄遊人,將

陰而忽晴,欲晴而忽陰,其變易之快猶如翻手一般。而蘇軾則認為陰景晴景皆各有其美。但是無論如何,這變幻

莫測的景象之本身使西湖景色隨時間而迅速變動,其景致的時間內容之豐富實難以計量。

[39] 以上四詩均見同[33]。

[40] 見《咸淳臨安志・卷八〇・寺觀》。

（五）聽覺景致的豐富

西湖有深山有平湖，乃為自然生成的大公園。所以在此能夠聽到大自然的種種天籟。如梁詩正等介紹冷泉猿嘯時，追述飛來峰在六朝時僧智曇畜猿山中，故有呼猿洞一景，可時時聽聞猿之嘯聲（《西湖志纂‧卷一》）。既為嘯聲，其聲必然迴盪遠傳；既為猿嘯，則迴盪的必然多淒涼悲傷之音。故周密在《木蘭花慢‧兩峰插雲》中有「武鷙啼猿」之歌詠，而毛寶文的〈冷泉亭〉詩說：「試尋櫓響驚時變，卻聽猿啼與舊同。」（《咸淳臨安志‧卷二三‧城南諸山》）陳允平對此感興地說：「鷙嶺猿啼，喚人吟思起。」（《南屏晚鐘‧齊天樂》）在南屏山仍可聽見北高峰鷙嶺上的猿啼聲，可見其傳聲之遠，而空間的遠隔將可使猿啼聲更顯悲涼感。此外尚有「如簧巧囀」的鷙啼（王洧〈柳浪聞鷙〉）與鳩語（陸游〈與兒輩泛舟遊西湖一日間陰晴屢易〉），其聲音則展現的是輕鬆活潑愉悅快樂的氣氛。而像曾蘭墅〈西湖夜景〉所述的「一湖春月萬蛙聲」（《咸淳臨安志‧卷三三‧西湖題詠》），以及蘇軾〈次韻述古過周長官夜飲〉所描繪的「已遣亂蛙成兩部，更邀明月作三人」（《咸淳臨安志‧卷九六‧紀遺》），則由繁碎的蛙聲反襯出西湖夜晚的寂靜。此外尚有「江上潮音曉暮聞」（趙抃〈清暑堂〉）[41]的錢塘潮澎湃震耳的怒音，在經過一小段水程與山群的迴響之後，變得規律而有些靜默。

不管是悲涼的猿嘯、悅樂的鷙鳩語唱或是碎亂的蛙鳴、寂遠的潮音，都是大自然的天籟，原始質樸而與自然融為一體，並不特別讓人感受到它的突兀。在西湖比較具特異性而能突顯在自然景物之上的聲音則是來自於人為的音響內容。首先，在白天，我們會聽到喧雜的玩樂之聲，熱鬧非凡。如：

畫橈疊鼓聒清眠（蘇軾〈次韻劉景文寒食同遊西湖〉）

[41] 以上引詩未見出處者均見同[33]。

羌笛弄晴，菱歌夜泛……乘醉聽歌鼓，吟賞煙霞。（柳永〈錢塘形勝‧望海潮〉）

詞源灩灩波頭展，清唱一聲巖谷滿。（蘇軾〈次韻曹子方運判雪中同遊西湖〉）

鼕鼕鼓聲踘場邊，鞦韆一蹴如登仙。（陸游〈西湖春遊〉）❷

一曲誰橫笛（林逋〈北山寫望〉）

在遊人如織的湖面上（尤其春天），到處都可以聽到鼓聲，那是節奏明朗輕快而傳播廣遠的聲音，那是船上歌舞娛樂用的歌鼓，往往終日不絕。加以簫笛齊鳴或是歌女的唱聲，以至於聒擾了局外人的清眠。這樣的聲音呈現的是一片熱鬧昇平而人文突顯的景象。

此外尚有鼓聲是來自陸地上各種遊藝表演或競賽，其聲必然震天轟耳，配合著的當是群眾吆喝歡呼或鼓掌喝采的聲音，應是高潮迭起、歡騰鼎沸的場面。這些都是西湖的人為聲音，其所喚起的視覺轉換形象該是喧騰光鮮的人群正津津有味、笑意濃厚地在湖光山色中嬉遊享樂，形成一幅姿采豐富、昂揚鼎沸的景致。西湖的景色彷彿在這些熱鬧的聲音襯配之下退為背景了。

然而這樣喧騰的景象正如其聲音特質是驟起驟落的。陳允平〈南屏晚鐘‧齊天樂〉仔細地記述其起落：「戲鼓纔停，漁榔乍歇，一片芙蓉秋水。畫橈催艤，漁板敲殘，數聲初入萬松裡。」（《西湖志纂‧卷一二‧藝文》）從戲鼓到漁板疏殘，到一片芙蓉秋水以至萬松裡，由熱鬧到稀落到靜謐到幽寂，情境的轉變實在是太大了。所以姜白石〈湖上寓居〉就感嘆地吟詠道：「遊人去後無歌鼓，白水青山生晚寒。」（《咸淳臨安志‧卷三三‧西湖題詠》）那是多麼清寂寒涼的一分孤獨。

❷ 以上均見同❸。

院的鐘鼓：

西湖的空寂不只表現在幾聲疏殘的漁板或是默然無言，它還經由一種人文的聲音襯顯得更深更遠，那就是寺

孤山落日趁疏鐘（王洧《蘇隄春曉》）

樓臺高下自鳴鐘（葛天民《西湖泛舟》）

為傳鐘鼓到西興（蘇軾《望海樓》）

長嫌鐘鼓聒湖山（蘇軾《宿水陸寺寄北山清順僧》其二）❹

（永明院）寺鐘一鳴，山谷皆應，逾時方息。蓋茲山隆起，中多巖壑，嵌空瓏靈，傳聲獨遠，故稱南屏晚鐘。

《西湖志纂·卷一·南屏晚鐘》

單聽一座寺院的鐘鼓，在每一聲響之間持續著的是深沉而悠渺的迴盪，所以王洧聽到的是疏緩從容的鐘聲。但是西湖有三百六十寺，所有的寺院在相近的做早晚課或用膳及其他的時間裡敲擊鐘鼓，將會予人不絕綿綿的感覺。因為在湖上看不到敲擊者，所以葛天民覺得是錯落的寺院樓臺自己自然地鳴響起來。這時其他的聲音都消退在靜默中，整個西湖只聽見遠近高下互相呼應的鐘聲，這相應相答的鐘聲傳遞向遠方的蒼穹，無限莊嚴悠遠又無限空寂。然而東坡對於這些延續迴盪的鐘聲有時候會以旁觀的立場譏嘲其為聒噪，其詩之意乃是要讚揚水陸寺的岑寂，但也間接說明西湖時常縈盪著梵鐘寺鼓。而在南屏山特殊地形作用下，其鐘聲傳送獨遠，逾時方息，則又是一個特殊的聲音景致。

❹ 同上。

這是西湖景致中的一大特色。

（六）西湖十景略說

西湖景致中最著名的大約就是十景。時至今日仍沿用這個具有概括性、代表性的審美結論。十景在今天仍然是標舉西湖風光的典型代表。這十景的評賞與概括性的論定早在宋代便已完成了。祝穆在《方輿勝覽·卷一·臨安府》中記載：「好事者嘗命十題，有日平湖秋月、蘇堤春曉、斷橋殘雪、雷峰落照、南屏晚鐘、曲院風荷、花港觀魚、柳浪聞鶯、三潭印月、兩峰插雲。」[44] 這裡只說是好事者的題名，至於好事者為何人，則並未言明。但是吳自牧在《夢粱錄·卷一二·西湖》裡則追憶道：

近者畫家稱湖山四時景色最奇者有十，曰蘇堤春曉、麴院荷風、平湖秋月、斷橋殘雪、柳岸聞鶯、花港觀魚、雷峰落照、兩峰插雲、南屏晚鐘、三潭印月。

兩人所錄的十景除順序與曲院一景之外，並無差別。但是吳自牧則比較具體地指出十景的概括是出自畫家們。南宋在西湖附近設有畫院[45]，畫工終日置身湖山美景中，以便其觀察湖光山色。鎮日終年的觀察，其對西湖的了解應是入微的，應是較一般遊樂的人更真切而全面。因此其所歸結出來最奇勝的十景當是深具代表性，真有其奇勝絕妙之所在。但是祝穆稱其為十「題」，也有可能是畫院取士或訓練的題目。然而這仍然還是出自

[44] 姚瀛艇《宋代文化史》，頁四四三：「南宋畫院設於杭州東城新開門外之富景園，畫家們或在臨安北山或在西湖風景佳麗之地從事畫作，創造了西湖十景等大批優秀作品。」

[45] 冊四七一。

畫者的專業眼光與長期觀察的結果。

以下茲依據《咸淳臨安志‧卷九七‧紀遺》中所錄的王洧《湖山十景》詩，並參考《西湖遊覽志‧卷一》的

介紹，簡略說明十景的概況如下❻：

蘇堤春曉：以南北貫連而偏西的長堤為主體，其上夾植花柳。春時遠望一片煙柳遮岸，鶯鳴鳩語斷續其間。遊人

多半在落月疏鐘的清晨，泛舟於柳蔭之下，賞春景，聞鳥音。

斷橋殘雪：斷橋為白沙堤第一橋，隔開前後兩湖，為通往孤山必經要道。橋上有望湖亭。在春雪未消之時，積雪

如玉，晶瑩耀目。

雷峰落照：雷峰乃南屏山支麓。在黃昏時落日映照，滿峰的紅光奇彩。其上有著名的雷峰塔，尤以塔影與落照相

❻ 茲將王洧的《湖山十景》詩錄於下：

蘇堤春曉：孤山落月趁疏鐘，畫舫參差柳岸風。鶯夢初醒人未起，金鴉飛上五雲東。

斷橋殘雪：望湖亭外半青山，跨水修梁影亦寒。待伴痕邊分草色，鶴驚碎玉啄闌干。

雷峰落照：塔影初收日色昏，隔墻人語近甘園。南山遊遍分歸路，半入錢唐半暗門。

曲院風荷：避暑人歸自冷泉，步頭雲錦晚涼天。愛渠香陣隨人遠，行過高橋旋買船。

平湖秋月：萬頃寒光一席鋪，冰輪行處片雲無。鶯峰遙度西風冷，桂子紛紛點玉壺。

柳浪聞鶯：如簧巧囀最高枝，苑樹青歸萬縷絲。玉輦不來春又老，聲聲許與落花知。

花港觀魚：斷汊惟餘舊姓甘，倚欄投餌說當年。沙鷗曾見園興廢，近日游人又玉泉。

南屏晚鐘：竦水崖邊半綠苔，春游誰向此山來。晚煙深處蒲牢響，僧自城中應供回。

三潭印月：塔邊分占宿湖船，寶鑑開溪水接天。橫玉叫雲何處起，波心驚覺老龍眠。

兩峰插雲：浮圖對立曉崔巍，積翠浮空霽靄迷。試向鳳凰山上望，南高天近北煙低。

四、遊賞活動的盛況及其內容

園林遊賞的活動在中國早先是以貴遊的形態出現的：最早者可上溯至帝王的苑囿遊獵及賜宴群臣的應制活動，而著名者則可推漢代梁孝王的梁園活動。其後在日漸普遍的園林發展中，公共園林尤其寺觀園林提供更多的

映最美。

曲院風荷：取金沙澗水造麴以釀酒。因金沙澗水聚集成池，中多荷花，隨風散播陣陣芳香與搖曳的姿態。

平湖秋月：秋水清澄，秋月皎潔，水月相照在闃黑靜寂的秋夜中，恬靜而虛明。有絕世超塵之感。

柳浪聞鶯：在豐豫門外的沿堤皆植柳樹，柳條隨風款擺形成起伏不定的波浪。其上常有鶯禽啼鳴。

花港觀魚：在蘇堤第三橋與西岸第四橋斜對之間的一片水名曰花港。靠西岸的花家山下有盧允升別墅，鑿池引湖水而畜奇魚數十種。觀者倚欄投餌觀魚戲，並賞其奇特之形色。

南屏晚鐘：南屏山慧日峰下永明院，因山勢隆起嵌空，巖壑多變，故寺鐘一鳴，傳聲獨遠，逾時方息。因其為聲音景致，故遊者少親至此山觀聽，而是就湖中遠聞其音之餘杳迴盪。

三潭印月：舊傳湖中有三潭深不可測，故建浮屠以鎮之。又傳三塔是蘇軾所立，蓋因其浚湖，為防菱草堙覆，乃立塔以為標記，禁止侵植其內。塔影如瓶，浮漾水中，月光映潭，常影分為三。常有遊船為觀印月之

兩峰插雲：兩峰指西岸的南高峰與北高峰遙遙相望。山腰常有奇雲繚繞，唯峰頂露峙，高出雲表，猶如插立雲間，顯得山高近天，雲低近人間。而煙雲的多變化，常使兩峰之間的氣候與景色有迥然不同的差異，形成南峰淡日北峰雲的奇異景象。

景而泊宿三塔之旁。

平民加入遊宴活動。到了唐代，這種情形更加風行[47]，尤其是都城長安東南角的人工公共園林曲江，往往是上自帝王下至販夫走卒都常到此地遊樂，在春天時更是「滿國賞芳辰，飛蹄復走輪」（許棠《全唐詩·卷六○三·曲江三月三日》），全城之人皆為之瘋狂馳走，可見其遊賞活動的普遍。

南宋的西湖正有似於唐代的曲江，也是京城士女喜愛遊賞的重要大型公園，且「宋代踏青風俗遠比唐代盛行」[48]。但經過時間的遷移，其遊賞的內容與娛樂活動則與唐代頗有差異。本部分將先討論西湖遊賞活動的盛況，再討論其遊賞與娛樂的內容。

（一）遊賞盛況

唐代曲江遊賞主要集中在春天的賞花，而西湖的春天遊賞活動內容則很多樣，而且夏天避暑納涼的活動同樣是遊人如織，秋天的水月及冬雪也都是其吸引遊人的勝景。前文已引述載籍與詩文證明西湖「四時之景不同而樂亦無窮矣」。且唐代的曲江在夜禁及其內少私人園林的情況下以白晝活動為主，而西湖則因周圍私園眾多與寺院林立，加以西湖勝景從雷峰落照、平湖秋月、三潭印月到蘇堤春曉多須夜止西湖，所以其遊賞活動可謂一天到晚、一年四季不斷。

在《夢粱錄·卷四·觀潮》中曾評述道：「臨安風俗，四時奢侈賞翫，殆無虛日。西有湖光可愛，東有江潮堪觀，皆絕景也。」又《武林舊事·卷三·西湖遊幸、都人遊賞》也云：「西湖天下景，朝昏晴雨，四序總宜。」說明臨安以都城之資盛行奢侈賞玩之風，此風延及四時，幾乎沒有一天停止過。而西湖與錢塘潮正是其奢侈賞玩的主要對象。其中西湖堪稱天下奇景，雖然以春遊最盛，但是不論早晚晴

[47] 請參拙著《詩情與幽境——唐代文人的園林生活》第二章第四節。

[48] 見鄭興文、韓養民《中國古代節日風俗》，頁一七○。

雨、不論四季變化，無時無刻沒有人到此遊賞的。尤其「南渡後英俊叢集，昕夕流連，而西湖底蘊表襮殆盡」（《增補武林舊事・卷三・西湖遊幸、都人遊賞》）。姑不論這樣地呈露西湖底蘊殆盡對西湖而言是幸與不幸，這種「相與極遊覽之娛」（歐陽修《有美堂記》）**㊾** 的現象，正表現出南宋偏安縱樂的一面，也說明西湖遊賞之盛正進入鼎盛時期。

從遊人的角度來說，到西湖遊賞的並不只是富家貴官或文士騷客而已，而是各行各業各色人等均愛遊湖。以下兩則資料可見出一二：

（二月）初八日，西湖畫舫盡開，蘇堤遊人來往如蟻……湖山遊人至暮不絕。大抵杭州勝景全在西湖，他郡無此。更兼仲春景色明媚，花事方殷，正是公子王孫、五陵年少賞心樂事之時，詎宜虛度。至如貧者，亦解質借兌，帶妻挾子，竟日嬉遊，不醉不歸。（《夢粱錄・卷一・八日祠山聖誕》）

且高僧真士又得與達官長者唱和逍遙。故妝點湖山愈加繁媚。（《增補武林舊事・卷三・西湖遊幸、都人遊賞》）

西湖不僅是公子王孫、五陵年少獨享的賞心樂地，而且高僧道人也能一起逍遙其上，甚至連貧者亦不惜典當借資以使全家人都能竟日嬉遊，至醉方歸。貧者尚且為了遊賞西湖、趕趁美景而解質借兌，盡情暢意地玩樂至醉，那麼尚有什麼人自外於這樣的良辰芳景？因此蘇軾《懷西湖寄晁美叔同年》詩說：「西湖天下景，遊者無賢愚。」（《西湖志纂・卷一二・藝文》）難怪蘇堤上會出現遊人來往如蟻的盛況。

從個別園林的角度來看亦然。在《武林梵志・卷二・報先庵》中錄有樊良樞的《鳳凰山報先庵記》曾感嘆地

㊾ 見同 **㉝**。

描述當時的西湖寺觀：「予觀虎林招提之在湖山者，未有不以湖山累者也。叢雲香閣飾以丹璇，碧澗竹林雜以金翠，則中央渾沌鑿矣。市聲喧囂，車塵霧起，歌舞雜遝，壺觴交錯，遂令淨土化為火宅，良可憫歎。」則不僅可以看到西湖寺院為了招徠遊客香火，將其建築采飾得金碧輝煌，且將其園林中自然的澗竹裝點得熠亮耀目，十分富貴之氣。而遊客至此亦非清淨禮佛，素淡其行，而是歌舞雜遝，壺觴交錯，猶如市集街逵般喧鬧，致使寺院清修之地淪為塵濁惡世。那麼，宋人如痴如狂的遊賞活動不僅是在廣大的湖區，更連周圍山林裡的寺院也成了鼎沸之地，則宋人遊西湖的盛況可見其一斑。

西湖遊賞的興盛如潮，除了西湖如畫的風光吸引人以及經濟的繁榮之外，官府的提倡與協助也是一項推動的力量。《夢粱錄‧卷一‧二月》敘及二月一日為中和節，州府為了慶祝這個節日，「委官屬差吏卒、雇喚工作修飾，西湖南北二山堤上亭館、園圃、橋道，油飾裝畫一新。栽種百花，映掩湖光景色，以便都人遊玩」。原來官府本身會在特殊的節日裡雇派卒工修飾裝點湖山與西湖西岸一帶的亭館等建築，並栽種百花，使整個西湖煥然一新。其目的是要便利並吸引都人，使其前往遊玩時有更多可嬉玩的內容與欣賞的對象。如此可謂官府對於西湖遊賞的活動是抱持鼓勵提倡的態度的，並在實際的行動上大力資助遊賞活動的進行。那麼，宋人遊賞西湖的活動實有官方力量在推助。由此不難想見其西湖遊賞風尚之鼎盛與場面之熱鬧非凡。

（二）四季遊賞概況

前已述及西湖的遊賞風尚到了宋代達於鼎盛，但以春遊尤盛。這大約是延續自唐代遊春的風尚，而宋人稱之為「探春」：

都城自過收燈，貴遊巨室皆爭先出郊，謂之探春，至禁煙為最盛……都人士女兩堤駢集，幾於無置足地。水

面畫楫櫛比如魚鱗，亦無行舟之路。《武林舊事·卷三·西湖遊幸·都人遊賞》

既是探春，當取得先機微兆，因此爭先恐後地出郊去尋訪，以至於兩堤的遊人駢集幾乎到了無所置足的地步，而水面的畫船也多得沒有行舟之路。這樣的爭遊場面著實驚人。而這驚人的春遊活動從正月十五開始一直到寒食節達到頂點，即使是三日後的清明節亦然：「是日傾城上塚，兩山間車馬闐集，酒尊食罍，或張幕藉草，並舫隨波，日暮忘返。」《增補武林舊事·卷三·祭掃》「宴於郊者則就名園芳圃、奇花異木之處；宴於湖者則綵舟畫舫，款款撐駕，隨處行樂。」《夢粱錄·卷二·清明節》清明節趁祭掃出郊之便，仍然不忘就名園、泛湖上，所以隨處可見行樂之人，乃至車馬闐集在兩山之間（南高峰與北高峰之間的西岸山林與蘇堤一帶）。可知，西湖春遊活動的盛況是持續著整個春天的。

到了夏天遊湖者仍然非常熱絡，因為西湖的十里香荷與煙柳覆堤正是避暑納涼的佳處。《夢粱錄·卷三·四月》記載：「四月謂之初夏，氣序清和。畫長人倦，荷錢新漲，榴火將然，飛燕引雛，黃鶯求友。正宜涼亭水閣……以賞一時之景。」說明入夏之後由於畫長天熱，人感昏倦；又值荷葉浮綠、榴花燃紅之景，因此正是到涼亭水閣以憩以賞的時候。而整個夏天最熱的三伏炎暑正是西湖納涼的鼎盛期。《夢粱錄·卷四·六月》即載有：「（六月初六日）是日湖中畫舫俱艤堤邊，納涼避暑，恣眠柳影，飽挹荷香。散髮披襟，浮瓜沉李……蓋此時爍石流金，無可為歡，姑借此以行樂。」而《武林舊事·卷三·都人避暑》除載有六月六日避暑之遊的內容之外，並謂「入夏則遊船不復入裡湖，多占蒲深柳密、寬涼之地，披襟釣水，月上始還。好事者則敞大舫、設蘄簟，高枕取涼，櫛髮快浴，惟取適意。或留宿湖心，竟夕而歸」。這裡說得很清楚，原來是因為盛夏到處爍石流金的，無可為玩。只有西湖柳影深密、荷香十里以及廣大的水域，正是寬涼之地，又有湖光山色可資賞玩。因此只好借西湖這塊清

涼地以行樂。所以前一部分我們看到「船入芰荷香處去」、「溶溶人面，與荷花共紅」的熱鬧場面，原來是為了避暑取涼。而在避暑當中仍有可資賞玩的美景，所以梅堯臣〈西湖閒望〉時曾讚嘆道：「夏景已多趣，湖邊日更嘉。」（《西湖志纂·卷一二·藝文》）足見夏日的西湖遊賞除了避暑取涼的切要功能之外，仍有如春日般地賞景嬉遊的內容，無怪乎其依然遊人如織了。

秋天西湖景致中的三秋桂子、平湖秋月、三潭印月皆為清佳美景，仍受遊人鍾愛。如《武林梵志·卷三·滿覺院》在此院「深澗茂竹，漸與世遠。八月桂花盛時，游人甚盛」。至於冬天則以賞雪為主。《夢粱錄·卷六·十二月》載：「如天降瑞雪，則開筵飲宴，塑雪獅，裝雪山……或乘騎出湖邊，看湖山雪景」。則是湖山一片白雪皚皚，別有一番風味，因此也就成為一些清雅之士的去處。蘇軾便有〈次韻曹子方運判雪中同游西湖〉詩描繪西湖冬景：「天欲雪，雲滿湖，樓臺明滅山有無。」（《西湖志纂·卷一二·藝文》）這樣的景致多麼奇幻，色調又是多麼灰沉，與平日光采的西湖形象是截然差異的。

然而雖說冬天的奇特清景仍然有清雅之士賞愛，但就廣大眾多的一般人而言，畢竟是過於疏澹的。因此西湖的遊賞活動仍然是以春與夏最為沸騰。而就西湖的明媚山水而言，在四季的變換中，展現各有可觀的景色，所以時時均有賞宴的活動不斷地進行著。

(三) 遊賞內容

1. 欣賞湖山風光

到西湖遊玩最初且最普遍的目的應是為了欣賞湖光山色。因為西湖乃天下聞名的勝景，其風光之美是它吸引遊客的最直接因素。在宋代遊西湖的作品中，多以圖畫來比喻西湖的美景。如蔡襄〈西湖〉詩云「春送人家入畫屏」，林逋〈西湖〉詩云「匠出西湖作畫屏」。這是以圖畫來比擬。因為圖畫是人為的產物，經過畫家的構思、布

局、筆繪、上色等安排，所以創作出來的應是理想性的景色。現在將西湖比擬成圖畫，則顯示其景色之美具有理想性、典型性。而林逋《北山寫望》則更謂北高峰的日夕之景「圖畫亦應非」（以上引詩均見《西湖志纂・卷一二・藝文》）。連圖畫的理想性的美都比不上，可見西湖西岸一帶的美景具有完美無缺的特色。此外更有蘇軾著名的將西湖比擬為西施的說法，更傳神地顯現西湖之美在形色也在氣韻情味。所以可以確定到西湖一遊的人最基本的遊賞內容便是欣賞其湖山風光。

在欣賞西湖的自然景致的活動中，如前所述的，有著名的十景，有四季皆吸引人的不同景觀，有變化迅速豐富的具有時間內容的景象。亦即西湖一年到頭，分分秒秒皆有可資欣賞的美景存在。而在諸多西湖的美景中，除了十景之外，最普遍地為人所賞愛的景色又以春天的奇花異木與夜晚的水月映照最具代表性。

總之，到西湖遊賞的人最基本而最普遍的活動是欣賞山光水色，這是容易理解而不待多說的。至於其風光之內容與特色則已見於上文，此不復贅論。然而從資料上來看，大約以西湖十景、蘇堤一帶、冷泉亭、官設公園及湖中柳荷深密處較為宋人所熱衷遊賞。可見在自然景觀較為優美雄奇之處，建造可供休憩的建築，栽植可供蔭蔽賞玩的花木，提供遊人開闊視野、優美景色同時還具有休憩、遮蔽效果的景點，是最受遊人喜愛的。但因到西湖遊玩的人，有時是為了觀賞遊藝表演、買賣或遊戲、競賽，所以遊賞的熱門景點並非完全是因為造園之特色或美感而引來遊人。

2.泛舟遊湖

西湖遊賞活動中，乘船遊湖可謂為一大特色。在載籍中提及西湖遊賞時，令人印象深刻的便是到處都是畫船遊舫。如《武林舊事・卷三・西湖遊幸・都人遊賞》記載都人在西湖探春的景象時說：「水面畫楫比如魚鱗，亦無行舟之路。」說明泛於湖面的船隻楫比如鱗，多到幾乎無法行走的境地。那真是驚人的密集擁擠景象。所以

邱道源〈錢塘〉詩寫他從南屏山俯瞰西湖時只見到「畫舸千艘共醉迷」（《咸淳臨安志·卷九七·紀遺》）的景象。畫船有千艘之多，是十分熱鬧擁擠的。而蘇軾〈寒食未明至湖上太守未來兩縣令先在〉詩則看到天色尚未全亮的時候已經是「烏榜紅舫早滿湖」（《西湖志纂·卷一二·藝文》）了。這麼多畫船證明宋人遊西湖時喜歡選擇泛舟的方式。

而這麼多的遊樂用畫舫多半配合其玩樂的功用而以彩麗的形相出現。因此在資料中提及湖上的舟船時多用畫船、畫舫、畫楫、畫橈等詞，至於像烏榜紅舫或吳船越棹這樣的描述則進一步描繪這些船隻在色彩上、形製上的豐富變化，多采多姿。其中較特殊的例子是《夢粱錄·卷一·八日祠山聖誕》所載的「龍舟六隻戲於湖中」以及《增補武林舊事·卷三·西湖遊幸、都人遊賞》的「宋時湖船大者一千料，約長十餘丈，容四五十人……賈似道車船不煩篙櫓，但用關輪腳踏而行，其速如飛」。這裡可以看出西湖泛舟不僅盡力修飾其外表形貌，以及模仿一些特殊的物象，並且還追求舟身的巨大，可以容納四五十人，以使遊湖增添熱鬧活絡的氣氛（當然船家的第一目的應是為了可以賺取更多的租費）。而賈似道所發明的迅速省力的腳踏船，可以使船行的速度加快，還為湖面遊賞活動製造一種新奇的畫面。所以宋人泛舟遊湖的活動不僅使西湖湖面充滿彩麗的船隻，還為西湖創造了新鮮奇特、活潑熱鬧、富貴氣的景象。

泛舟遊賞有其方便之處，也在其方便之上創造了一些趣味：

其一，西湖周圍三十里，要以陸路繞行一周須花費頗長的時間，而且當遊客只想往一個既定的景點時，沿著曲折的湖岸繞行是很不經濟的，坐船前行可穿過湖面，直達目的。趙汝愚的〈柳梢青〉說「買個小舟，山南遊遍，山北歸來」（《咸淳臨安志·卷三三·西湖題詠》）以及林逋〈贈錢唐邑高祕校〉的「輕舟遠湖尋佛宮」（同上卷九六〈紀遺〉），都給人一種輕快流利的感覺。

其二，沿湖岸賞須循已鋪設好的既定路線前行，且賞景時又受到角度的限制。加以西湖煙雲變幻甚大，景物多有遮障。乘舟賞景就能突破這些限制。武衍《正元二日與菊莊湯伯起歸隱陳鴻甫泛舟湖上》的「春雲漠漠雨疏疏，小艇衝煙入畫圖」（《西湖志纂·卷一二·藝文》）、楊萬里《晚至西湖惠照寺石橋上》的「船於鏡面入煙叢」（同上），衝與入字都說明泛舟湖上的靈動性，可自由超越視覺上的障礙。此外尚可進入蒲深柳密、芰荷香處而不受阻擋。所以《夢梁錄》描述畫舫款款撐駕，可「隨處」行樂。

其三，泛舟湖中，接近水面，四周皆為浩水所包圍，正是清涼的遊賞方式。所以楊誠齋〈泛舟賞荷〉其八說「人間暑氣正如炊，上了湖船便不知」（《咸淳臨安志·卷三三·西湖題詠》）。

其四，坐船可以隨處宿眠。《夢梁錄·卷四·六月》寫六月湖中畫舫「恣眠柳影」，《武林舊事·卷三·都人避暑》寫入夏好事者「留宿湖心」，王洧詠西湖十景的三潭印月時說「塔邊分占宿湖船」。這些都證明泛舟有留宿湖上的便利，可以欣賞西湖著名的水月夜色，無怪乎西湖題詠中可以屢見夜泛之作。

其五，船上可以攜帶諸多器物，可以同時進行更多的娛樂活動，其中尤以炊飲煮食最為車馬所難取代者。《咸淳臨安志·卷九六·紀遺》載一故娼老姥追述東坡遊湖之事，言「公春時每遇休暇，必約客湖上早食」。而東坡則自己在詩中述及，他的〈有以官法酒見餉者因用前韻求述古為移廚飲湖上〉云：「欲膾湖中赤玉鱗……好將魚釣追黃帽。」（《西湖志纂·卷一二·藝文》）而〈和蔡準郎中見邀遊西湖〉其三也說：「相攜燒筍苦竹寺，卻下踏藕荷花洲。船頭斫鮮細縷縷，船尾炊玉香浮浮。」（同上）則是浮水垂釣，又可隨處斫筍、摘藕，立刻趁其新鮮而就船上炊燒膾煮起來。這移廚船上的做法，讓一趟泛舟遊湖的活動增添了更多的情趣。

這是宋人泛舟遊湖的情景。

3. 宴賞以吟詠創作

對大部分的文人而言，美麗的物色常會觸動他們的詩思，而不覺地面對清景吟詠起來。所以西湖美景往往也成為文人創作的重要思源。因此董嗣杲有《西湖百詠》，而《咸淳臨安志》介紹宋代的西湖時也錄有許多詩人的題詠。

蘇軾在《六一泉銘》的序文中引述僧慧勤的一段話說：「而奇麗秀絕之氣常為能文者用，故吾以謂西湖蓋公（指歐陽修）几案間一物耳。」《西湖志纂·卷一一·藝文》指出奇麗秀絕之景色是能文者可資運用的好對象，所以西湖遂常成為歐陽修寫作的內容之一。這是直接說明西湖美景入文入詩的事實。所以文人們在西湖賞景而有創作時，也會在詩文中表白西湖對他們創作的觸動。如：

好景吟何盡，清歡畫亦難。（陳堯佐〈林處士水亭〉）❺

乘醉聽歌鼓，吟賞煙霞。（柳永〈錢塘形勝·望海潮〉）

有眠月閒僧，醉香遊子，鶯嶺猿啼，喚人吟思起。（陳允平〈南屏晚鐘·齊天樂〉）

吟懷長恨負芳時，為見梅花輒入詩。（林和靖〈梅花〉）❺

林逋是見到他園中的梅花就會心有所感，每次都能援梅入詩。陳允平是見到眾人遊賞的景象、聽見晚鐘猿啼而喚起他的吟思，相信往下將有新作產生（或即此闋〈齊天樂〉）。而柳永眼前的西湖勝景在煙霞的姿摩中多風貌，使他不禁在賞嘆之餘吟詠起來，心中充滿怡悅。陳堯佐則更強烈地感到西湖好景是源源不絕的情思與題材，永無吟

❺ 以上三詩均見同 ❸。

❺ 見《咸淳臨安志·卷九三·紀遺》。

盡之時。

對景吟詠創作，有的是在宴樂群聚的場合裡展開的。如楊誠齋有一首詩題為〈西湖雨中泛舟坐上二十八人用遲日江山麗四句分韻賦詩余得融字云〉，這是二十個人同坐一條大船浮泛在西湖之上，一面雨中賞景，一面飲宴，同時展開分韻賦詩的活動。這裡的賦詩應是在分韻之後針對眼前的清美之景與宴樂之事而詠的，不但可以表現每一個人才思的敏捷與作品的造詣，而且這吟賞的活動也成為遊賞過程中的一項娛樂。所以蘇軾在〈次韻述古過周長官夜飲〉說：「二更鐃鼓動諸鄰，百首新詩間八珍。」（《咸淳臨安志·卷九六·紀遺》）把百首新詩和食用的八珍並列，並說它們相間交錯。可見百首新詩的吟詠同飲宴一樣都是他們享受愉悅的內容。在這種群聚宴飲的場面下創作的詩詞，往往有樂工或歌女在旁立即演奏歌唱。像蘇軾〈次韻曹子方運判雪中同游西湖〉詩記敘他們在遊湖宴席上的情景說：「詞源灩灩波頭展，清唱一聲巖谷滿……尊前有酒只新詩，何似書魚餐蠹簡。」（《西湖志纂·卷一二·藝文》）這裡酒席上不僅有文人相酬唱的和詩，而且座旁有歌女清唱，演唱的內容或為舊作或為新聲。從文字看來，似乎席上作詩的態度也是極用心的，在他們的心中，這一趟遊湖活動似乎目的之一即是要有新作產生。

更有甚者，在《咸淳臨安志·卷二三·城南諸山》中錄有石林葉夢得詩并序曾追述：「〈張景脩〉往嘗以九月望夜……與詩僧可久泛西湖……可久清癯苦吟，坐中淒然不勝寒。」一群人在月圓之時前往西湖，本應是去欣賞水月澄景的。結果留給人印象深刻的卻是詩僧可久清癯苦吟良久，使滿座之人為之淒然飽受寒苦。那麼不但可久本人無心欣賞西湖夜色，連在旁的人也不能輕鬆悅樂地享受這一趟西湖行了。所以這一場遊湖活動雖有賞景的內容，但恐怕所賞者只是為吟詠創作而服務。

以上是群聚宴遊而賦詩的情形。至於獨行者也常常有對景吟創之事。如林和靖〈西湖春日〉詩說：「爭得才如杜牧之，試來湖上輒題詩。」（《咸淳臨安志·卷三三·西湖題詠》）在他想要展現和杜牧一樣的文才時，想到的

辦法便是到西湖來試試身手。而每次到臨湖上，面對廣大奇秀的景致，看到豐富多變的物色，他便自然地吟詠出

作品來。所以西湖是刺激他詩才文思的重要觸源，來到這裡，他的才華便縱橫洋溢。而高菊澗《西湖暮歸》詩則

記述道：「買斷小舟休喚客，暗岸萍葉載詩歸。」（同上）他泛舟湖上尋找靈感詩思，不喜歡有人吵擾，所以買斷

小船，不願有人與他分租。在獨自泛遊了一天之後，在傍晚時分載著他的心血靠岸。給我們一種滿載而歸、收穫

豐碩的悅樂之感。

有的時候，新得佳句則希望公諸於世，而不像高菊澗般默默攜帶回家。《武林舊事‧卷五‧湖山勝概》介紹豐

樂樓時曾經記載：「吳夢窗嘗大書所賦《鶯啼序》於壁，一時為人傳誦。」而蘇東坡在其《行香子‧懷舊》詞中

憶及在守杭州的日子時說：「尋常行處，題詩千首。」（《西湖志纂‧卷一二‧藝文》）而提供他如此泉湧的詩思的

是「湖中月、江邊柳、隴頭雲」。可見他在西湖遊玩時也是隨處題詩不少。這在他留下的作品中可得到印證。至於

陸盤隱《春遊孤山》詩自述他在「獨遊無伴踏芳塵」時吟作的情形道：「不妨笑我矜持意，吟到孤山句更新。」

（《咸淳臨安志‧卷二三‧城南諸山》）則是一路行吟不斷，走到孤山又作了一次修改。這在分韻次韻的即席群體

創作時較不可能。而獨遊獨吟時一再地字斟句酌、不斷地修改，可見其遊賞吟詠的態度十分慎重。相信當時在西

湖遊賞的人往往可以看見一些文人一路不斷行吟、思索的有趣景象。

由此可知，對文人而言，遊賞西湖更切要的一個活動內容（或目的）是吟詠創作。

（四）遊藝表演、買賣與遊戲

西湖遊賞活動中最具特色的是有很多趕趁人的遊藝表演與店舍攤販的買賣以及各種遊戲活動。這些內容也是

西湖之所以遊客如織的重要吸引力。其所展現的是南宋京城繁華歡騰的氣象。

在前引的《夢粱錄》中曾有一段文字說：「臨安風俗，四時奢侈賞玩，殆無虛日。西有湖光可愛……」西湖

便是這「奢侈賞翫」的所在之一。雖說殆無虛日，但是每逢春天或特殊的節日則這些奢侈賞玩的活動更為浮誇，且更為普遍地實踐在一般市井平民的身上。

首先，在遊賞西湖時伴隨而來的是歌舞表演與欣賞。《武林舊事・卷三・祭掃》載臨安每至寒食祭掃之日傾城上塚，順道往城外園林尋芳討勝，極意縱遊之事，曾感嘆地說：「概輦下驕民，無日不在春風歌舞中。」而上文論及西湖豐富的聽覺景致時亦曾引證諸多詩詞與載籍資料，說明西湖白晝的遊賞常伴隨不絕於耳的簫笛鐃鼓歌舞之聲。這正顯示西湖遊賞活動往往加以欣賞舞樂表演的娛樂內容，呈現歌舞昇平的氣象。

這一點在唐代的園林活動中已經多見，但比較特殊而未在唐代園林中發展成風的則是喧騰的遊藝表演，其場面之驚人、其內容之豐富多樣，略如以下資料所載：

至於吹彈、舞拍、雜劇、雜扮、撮弄、勝花、泥丸、鼓板……起輪、走線、流星、水爆、風箏不可指數，總謂之趕趁人。（《武林舊事・卷三・西湖遊幸、都人遊賞》）

蘇堤一帶，桃柳陰濃，紅翠間錯。走索、驃騎、飛錢、拋鈸、踢木、撒沙、吞刀、吐火、躍圈、觔斗、舞盤及諸色禽蟲之戲紛然叢集。外方優伎、歌吹、覓錢者，接踵承應。（《增補武林舊事・卷三・祭掃》）[52] 這些百戲的表演者被稱為趕趁人，應是

這裡可以看出，幾乎所有的百戲內容都在這個巨型的公園裡上演著。《宋代文化史》論及百戲時說：「隋唐至兩宋，百戲歷演不衰，而且種類越來越多，成為城市娛樂的重要內容。」臨時於特殊節日在蘇堤一帶搭設露臺或尋覓寬廣的空地來進行的。大多是民間組成的社火或游動的路岐人在進行

[52] 見姚瀛艇編《宋代文化史》，頁四九四。

的。但是就《夢粱錄》等書以及《西湖遊覽志》所附宋代西湖圖看來，西湖內有多座瓦子，這些瓦子內應有更多的勾欄，均是提供專業藝人在固定場所做表演活動的。那麼西湖在特殊的節日之外，平常的日子裡也是有固定的場所固定的遊藝表演活動。這些遊藝表演必也吸引了不少人專為參觀欣賞而前去西湖。而這麼多遊藝表演的項目，細細看來恐怕還須花上一天以上的工夫。可以想見在表演的過程中精采、刺激、緊張的內容應會引起喧然讚嘆之音，喝彩、掌聲此起彼落，使西湖一帶顯得喧譁歡騰。

西湖除了幾座瓦子及臨時趕趁人的遊藝表演之外，還有各色各樣的店舍或臨時趕集的路邊買賣，使兩堤成為琳瑯滿目的街市。如：

時承平日久，樂與民同。凡遊觀買賣皆無所禁。畫楫輕舫，旁午如織。至於果蔬、羹酒、關撲、宜男、戲具、閒竿、花籃、畫扇、彩旗、糖魚、粉餌、時花、泥嬰等謂之塗中土宜。又有珠翠冠梳、銷金彩段、犀鈿縏漆、織籐窯器、玩具等物，無不羅列。（《武林舊事·卷三·西湖遊幸·都人遊賞》）

又命小瑠內司列肆，關撲、珠翠冠朵、篦環、繡段、畫領、花扇、官窯、定器、孩兒戲具、閒竿、龍船等物，及有賣買果木、酒食、餅餌、蔬茹之類，莫不備具，悉倣西湖景物。（同上卷二〈賞花〉）

這裡所列西湖買賣的種類十分繁多，包含了食物、飾物、器物與玩具，還有各地的土宜特產，真是包羅萬象。可以想見到西湖一遊的人應有不少是抱持著逛街購物或看熱鬧的心情而來的。在此，西湖的景致與園林之趣都隱退為一個陪襯的背景而已，而消費娛樂等極高度的人文活動才是主角。自然美景與規範度高的人文活動之間似乎無法融合為一。

而皇帝在禁中諸苑賞花之時也命宦官擺設肆店以買賣諸多商品，而這些擺置與買賣的內容完全是模仿西湖的景象。可見得在亭榭花木之間列肆買賣，正是西湖最為獨特的遊賞內容。

在所有的肆店之中，以賣酒的店家與遊賞風景的活動較能結合。因為遊湖往往需要休憩或進食渴飲，而遊宴者也需要水酒、佐食，所以酒店成為西湖買賣中與遊賞美景的活動較能相互佐助的一項。在資料中可以看到西湖酒店為遊湖之後提供休憩、談笑、飲宴的場地。如：

（林外）暇日獨遊西湖幽寂處，得小旗亭飲焉……明日都下盛傳某家酒肆有神仙至云。（同上）

周文璞、趙師秀數詩人春日薄遊湖山，極飲西湖林橋酒壚，皆大醉熟睡……酒家圖其事於壁，目為遇仙酒肆，好事者競趨之，遂為湖上旗亭之甲。（《增補武林舊事‧卷三‧西湖遊幸、都人遊賞》）

暢遊湖山之後在酒肆中極飲，其心境應是異常舒暢爽快的，往往有率性倜儻的縱逸事態，所以頗能傳為美談。這些酒肆就成為文人雅士享受或展現風雅的所在。這些酒肆有的在幽寂之處，是簡單的小旗亭，如林和靖〈西湖春日〉詩「春煙寺院敲茶鼓，夕照樓臺卓酒旗」（《咸淳臨安志‧卷三三‧西湖題詠》）❸或賈似道〈天竺山行舊題〉的「山北山南雪半消，村村店店酒旗招」（同上）所描繪的是西湖處處可見酒旗而不見酒店的有趣畫面。而有的酒店則俯臨湖水，在視野最佳的地點。如豐樂樓這個官設的主體建築即為一個著名的酒樓，瑰麗宏特，高接雲霄，那麼在此飲酒正可以一面飲酒一面欣賞湖光山色的宏闊奇偉。但也因為這個酒樓本身的壯麗，於此飲宴賞景的遊客應是眾多群集的，所以整個酒樓會充滿熱鬧嘈雜的氣氛。

❸ 本詩亦見於《全宋詩‧卷六三一》王安國作品中。

總之，遊園宴飲的活動在園林發展之初即有，但是像宋代西湖這樣在公園中有無數大小酒肆提供遊客宴遊或

休憩方便的則未曾有過，連唐代長安的曲江亦然。這是西湖遊賞中富貴玩樂的一面。

在遊藝表演與買賣之外，西湖也有一些遊戲的活動。陸游〈西湖春遊〉詩曾描述「蓬蓬鼓聲踘場邊，鞦韆一

蹴如登仙」(《西湖志纂·卷一二·藝文》)。寫的是清明後上巳前的西湖遊樂。蹴鞠比賽有著鼓聲助陣，而鞦韆打

盪在空中有如飛仙一般，這都是十分悅樂的遊戲。《中國古代節日風俗》介紹清明節的風俗時說：「清明的娛樂活

動如擊球、蹴鞠、鞦韆、鬥雞等在宋代均十分流行。」[54] 既然西湖有遊藝表演與買賣活動，那麼這些遊戲的出現

也就更容易理解了。很顯然這些遊戲除了鞦韆可同時欣賞湖山風光，並使風景在坐者的擺盪中旋轉多趣之外，其

他幾乎都必須十分專注地投入其遊戲中，幾乎是與西湖的美景之間無關連的獨立活動。它們使西湖美景退為一個

平面模糊的背景，卻也使西湖成為一個盡情行樂的地方。在宋代的話本小說當中有不少小說出現行樂的情節時往往

是在西湖上演的（如《西山一窟鬼》)，可見西湖在宋代確實是一個行樂之地的典型代表。

西湖在宋代是個盡情享樂行樂的地方，與當時的社會風氣是息息相關的。在《宋代城市生活長卷》提及：「隨

著社會經濟的發展，宋代的高消費風氣越來越濃烈。占有高級消費品的居民慢慢地超出了高官豪富的範圍。」[55]

可知在宋代奢侈消費的風氣普遍地流行在一般平民生活中，而西湖遊賞便是這種風氣實踐時一個大眾化的典型。

《武林舊事·卷三·西湖遊幸、都人遊賞》曾載：

西湖天下景……皆華麗雅靚，誇奇競好。而都人凡締姻賽社、會親送葬、經會獻神、仕宦恩賞之經營、禁省

❺❹ 見鄭興文、韓養民《中國古代節日風俗》，頁一七〇。

❺❺ 見李春棠《坊牆倒塌以後——宋代城市生活長卷》，頁五〇。

臺府之囑託，貴瑞要地，大賈豪民，買笑千金，呼盧百萬，以至癡兒騃子密約幽期，無不在焉。日糜金錢，靡有紀極。故杭有銷金鍋兒之號，此語不為過也。

這裡說明西湖正是奢靡享樂的所在，而至此地來「銷金」的人各色各樣；至此來「銷金」的事由則千奇百態，可說無人無事不到西湖來走一遭了。那麼西湖遊賞活動真可謂是宋代奢靡行樂的典型淵藪。

金學智《中國園林美學》說：「從歷史上看，最典型的公共園林莫如杭州西湖……不過，西湖的真正園林化，是在南宋。」❺❻ 這說法在本節整體（包括園林與遊園）的論述中可以得到印證。

五、結 論

依本節所論可知宋代的西湖在造園、景致與遊園方面具有以下幾個特色：

其一，園林組群：西湖是巨型的公共園林，其內尚有不計其數的個別園林，包括權貴富豪或隱居高士的私人園林、寺觀園林以及官設的公園，形成了園中有園的特殊園林組群。

其二，造園特色：西湖中園的造園藝術主要還是繼承傳統園林的發展重點，但官設的公園則著重富麗宏偉的氣象。而兩者同樣都利用西湖原有的自然美景加以借納入園，所以借景的手法特多。

其三，多變的自然景致：西湖的自然景致四時皆有可觀，而最具特色的應是煙雲的瞬息萬變，欲晴還雨，欲雨還晴，使其景致呈現豐富的時間內含而多面貌。

其四，十景形成：因為畫院畫家的長期觀察與繪畫，西湖中最美的景致已被歸納提點成著名的西湖十景，且

❺❻
見金學智《中國園林美學》，頁四三。

成為文人題詠的組詩主題。

其五，泛舟遊賞：西湖遊賞的方式多半以泛舟縱遊來進行，使其遊賞勝景具有諸多便利，且能在遊賞的同時釣取魚鮮、採藕斫筍，立就舟上炊煮飲食，饒富趣味。

其六，遊藝表演：西湖遊賞的內容非常豐富，其中最具特色的莫過於百戲遊藝表演與觀賞。宋代西湖不但有瓦子勾欄提供專業固定的遊藝表演，還有在節日裡就兩堤搭設棚臺的各路趕趁人的表演，使西湖的遊賞充滿喧譁熱鬧的場面，山水美景退居為背景。

其七，買賣遊戲：西湖遊賞的另一個具有特色的活動是琳瑯滿目的買賣活動，使西湖成為一個逛街購物的臨時市集。同時還有各種流行的遊戲活動在此進行，使西湖盈溢著消費享樂的活動內容。

總的來說，在宋代不論賢愚、貧富、貴賤，各色人等均常遊西湖；不論婚喪喜慶、請託幽會團拜賦詩，各種事務多喜就西湖進行。幾乎使西湖遊賞成為南宋京城之人日常生活的一部分。而這具有普遍性的遊賞場所所展現的遊賞風格卻是奢靡喧囂的，使西湖成為奢靡行樂的藪澤。而也因為大眾化、奢靡化，其遊賞活動便與身邊的山水美景逐漸遠離，這與此前的園林遊賞活動是大異其趣的。

第二節
各地公共園林——郡圃

一、所謂的郡圃

宋代園林已普遍地深入一般人的生活之中，其最典型的例證之一便是在各級地方政府的辦公單位所在地以及地方官吏的宿舍內，大多都造設有廣大的園林，並局部地開放給民眾參觀遊賞。這樣的園林，不管是州（園）、郡（圃）或縣（圃），本文一律以郡圃統稱之。此外，在各地方的山水優美處也往往有官方建造的大型公園供民眾遊樂，其治理管轄權也歸地方政府所有，地方政府也常常在此建造一些可供官吏住宿休憩的住所，因而也在廣義的郡圃範疇之內。韓琦《安陽集·卷二一·定州眾春園記》載：「天下郡縣無遠邇小大，位署之外，必有園池臺樹觀游之所，以通四時之樂。」❶ 說明不論郡縣的大或小，偏遠或近都，除辦公府署之外，都必然有四時觀遊行樂的園林。可見郡圃是普遍地存在宋代每一個郡縣之中。

這種地方政府所有的園林，稱謂頗多。較常見者，有稱為郡圃者，如：

❶
梅堯臣有〈泗州郡圃四照堂〉詩（二五七）
宋庠有〈郡圃洗心亭宴坐對春物〉詩（一九〇）
冊一〇八九。

蘇頌有〈和簽判郡圃早梅〉詩（五二八）

有稱郡齋者，如：

俞德鄰有〈吳郡齋遣懷〉詩（《佩韋齋集‧卷一》）

呂陶有〈郡齋春暮〉詩（六六六）

宋庠有〈郡齋無訟春物寂然書所見〉詩（一九六）

這些詩雖標題為郡「齋」，但其描述的景象有泉水、庭花、芳圃、花柳、疊嶂、幽禽等，故而實質內容仍為園林。大體上，稱郡圃者，指涉的範圍較大，含括州郡統轄的整座園林；而郡齋則是郡圃中的局部建築，但從齋中仍可往外觀眺園圃的景色。故而郡齋或郡圃兩稱謂有關的詩文所描述的仍多半是園林景物。同樣地，較低一層的地方政府園林，也是有縣圃與縣齋的稱謂，如：

陳耆卿的《赤城志‧卷六‧公廨門》介紹寧海縣的松竹林就在「縣圃」中。[2]

黃裳《演山集‧卷一七‧閱古堂記》記其「堂在縣圃之東北隅」。[3]

張舜民《畫墁集‧卷八‧郴行錄》記載其「與李令射會食於縣圃」。[4]

❸　冊一一二〇。

❷　冊四八六。

顯然都是指縣府所在地所設的園圃。而稱縣齋者則如：

寇準有〈巴東縣齋秋書〉詩（九〇）

許棐有〈招高菊澗時在縣齋〉詩（《梅屋集》）❺

趙湘〈贈蘭江鞠明府〉詩有「縣齋深在白雲間」之句。（七七）

同樣地，從其描述的內容也可確定其指稱的重點是縣圃中的局部建築，仍是縣府的園林所在地。

此外，由於郡圃（包含縣圃，以下皆然）是民眾可自由參觀的公共園林，也由於地方政府常在風景優美的地方興造公園，所以有時候也稱為某州的某園，如：

梅堯臣有〈真州東園〉詩（二五六）

文同有〈閬州東園十詠〉（四三五）、〈邛州東園晚興〉（四三八）、〈劍州東園〉（四三九）等詩

沈遘有〈滑州新修東園〉詩（六二一）

這些詩作的標題看起來好像只是某州的公園而已，但事實上有些內容可以證實是地方政府辦事或宿舍所在。如范仲淹〈絳州園池〉詩即明白地說：「絳臺使君府，亭閣參園圃」（一六五）。而在第三部分論述的引用詩文中也可

❹ 冊二一一七。

❺ 冊二一八三。

以多方證實這一點。

又由於地方官吏的宿舍也往往建在郡圃中，因此有些標題為官舍一類的詩文，也涉及園圃，仍是本節討論的範圍。如黃庶《和柳子玉官舍十首》分別歌詠心適堂、思山齋、小池、新泉、竹塢、土榻、怪石、茴香、蜜蜂、芭蕉（四五三）；而司馬光《和利州鮮于轉運公居八詠》則分別寫桐軒、竹軒、柏軒、巽堂、山齋、聞燕亭、會景亭、寶峰亭（五〇一）。從這些官舍公居的內容看來，很顯然地是景致豐富的園林，所以劉敞有詩題直接稱《鳳翔官宅園亭》（六〇七）、文同的《彭山縣君居》詩說「公館靜寥寥，園亭景物饒」（四三八）。可見得宋代的地方官員在各級州縣政府所居住的宿舍往往是「園亭景物饒」的佳境。

事實上官園宿舍之所以是風景優美的園亭，主要的原因在於這些官舍多半就位在郡圃內。如文同在洋州任內有一組詩《守居園池雜題三十首》（四四五），這文同的守居在蘇軾的唱和之作中稱為「洋州園池」，蘇轍稱為「洋州園亭」，呂陶稱為洋州的「公園」❻。可見這洋州太守的居止之所就在州園之內。這州園是開放給普通民眾遊賞的公園，實則即為洋州的郡圃所在。

綜上所論可知，宋代在各級地方政府廳廨的所在地往往造設了景致優美的園林，總稱之為郡圃。這些郡圃一方面提供官員舒愜的辦公環境，也為他們公退的餘暇生活提供了悠遊賞玩的家居環境，更還為廣大的民眾的休閒遊憩創造了寬廣的空間。這證明宋代園林不僅深具普及化、生活化、公共化等特性，而且也可能意味著園林與政治活動正緊密地結合著，也或者意味著園林被賦與了一些嚴肅的政治意義。

以下節文將分成三個部分討論：先分析郡圃的園林結構，以作為對這一類園林的基本認識以及本節討論的基

<hr>

❻ 蘇軾詩題為《和文與可洋川園池三十首》（七九七），蘇轍則題為《和文與可洋州園亭三十詠》（八五四），呂陶則題為《寄題洋川與可學士公園十七首》（六七〇），觀其所詠景點，應為同一地，故疑洋川應為洋州之誤。

二、郡圃的園林結構

作為園林，郡圃也同樣具有山石、水、花木、建築和布局等五大要素。以下茲依此五要素分別討論，以見郡圃的園林結構。

（一）山 石

在諸多詩文中顯現出宋代郡圃的所在地，有很多依山傍崗的情形。如：

半醉秋登宅後山（趙湘〈贈蘭江鞠明府〉七七）

延平據山為州，軍事判官廳處其山之半。後枕重阜，前把大溪。（真德秀《西山文集·卷二五·溪山偉觀記》）[7]

及吳興施侯之來為知軍也，政成俗阜，相地南山，得異境焉。前望龜山……乃築傑屋……（陸游《渭南文集·卷二〇·盱眙軍翠屏堂記》）[8]

德清縣治枕山，山特高……舊有臺，下直令舍……（劉一止《苕溪集·卷二一·縱雲臺記》）[9]

[7] 冊一一七四。

[8] 冊一一六三。

[9] 冊一一三一。

據山、傍山或面山而建，並不能成為園林的充足條件，但卻為園林的造景提供了諸多的方便。如山林中本具的優美景色，天然的泉澗，茂密的花草樹木，曲折起伏的地勢動線等。只要些微的點化工作，適當的借景安排，就可以產生效果不錯的園林。在造園的工夫上，最基本、也是顯現造園造詣與識見的一點便是相地、選地。可以說宋代許多郡圃在造設之初是經過相地、卜地的設計的，所以這些郡圃也往往可以借納得視野寬闊的山景，以為園林景致之資。如：

群峰高擁碧嶙峋 （文同《劍州東園》四三九）

四望逶迤萬疊山 （司馬光《和趙子輿龍州吏隱堂》五〇六）

一境山形天際望 （蘇頌《金陵府舍重建金山亭二首》其一・五二四）

公堂伴語山光入 （趙湘《寄蘭江鞠評事》七七）❿

疊嶂隱簷牙 （俞德鄰《佩韋齋集・卷一・吳郡齋遣懷》）

從這些描述當中可知，借納進園圃中的山景是綿延逶迤的群峰疊嶂，甚至於整個境內所有的山都可盡收眼底，或是隱約地遮蔽在簷牙之後。這些自然天成的山峰雖不在郡圃的範疇之內，卻能成為郡圃內可資賞玩的景致。即使是坐在公堂上，也能因山光的投射而享有優美沉靜的山色，品玩「疊嶂互陰晴」（范純仁《簽判李太博靜勝軒二首》其二・六二二）的變化。這是攝取自然山景的結構。

宋代郡圃也多有人工營造的假山，其中又以石山最為常見。這正符合中國園林的發展歷史。如：

❿ 冊一二八九。

延石象眾山（劉敞〈石林亭成宴府僚作五言〉四六四）

屏山疊石色蒼翠，我疑巨靈掣斷岷峨峰。（毛漸〈此君亭歌〉八四三）

潤極雲猶抱，坐看小終南。（韓琦〈長安府舍十詠·石林〉三二八）

山上草中多怪石，近取得百餘枚，於東齋累一山，激水其間，謂之濺玉齋。（文同〈寄題杭州通判胡學士官居詩四首·濺玉齋〉序·四四〇）

累石為山，上有一峰穿竅如月，謂之月岩齋。（同上〈月岩齋〉）

疊與累二字說明這些假山是由諸多甚至是百餘枚石頭組合而成，它們往往在堆疊之初已預先構思好模擬一些名山，所以說象眾山、令人懷疑以為就是岷峨、或者說是小終南。而從「上有一峰穿竅如月」的描述可以知道其中也有一些造形相當複雜巨大，一座假山可以具有好幾個峰頂，已是綿延的山嶺，其氣勢應是雄偉的。除了堆疊成山之外，他們也在山上加以多種設計，如韓琦〈閱古堂八詠·疊石〉說「疊疊雲根漬古苔」（三三三），廖剛的〈滌軒記〉記載嘉禾儀參舍廳旁「其中疊石為峰巒，植以花木，森蔚可愛」（《高峰文集·卷一一》）❶。這裡用苔蘚的鋪長和花木的遮映，讓石山的表面變得青綠，顯得生意盎然、韻致雋永。此外，這些堆疊成的人工石山，其雄偉的程度也超乎人們的想像，如建康府治內「疊石成山，上為亭日一丘一壑」（周應合《景定建康志·卷二四·官府志一》）❷。在假山上還能建造一座亭子，讓亭子猶如在一丘一壑之間，可見這人工石山幾乎與真實自然的山沒什麼大差別了。可見其巨大、堅固、逼真。

❶ 冊一一四二。

❷ 冊四八九。

相反地，也有以簡單的獨個石頭作為山景加以欣賞的，如文同〈興元府園亭雜詠·桂石堂〉說「嘗聞陽朔山，萬尺從地起。孤峰立庭下，此石無乃似」（四四四）。這是以單個石頭來模擬陽朔山水的特殊景觀。而司馬光〈和邵不疑校理蒲州十詩·涌泉石〉之序文記載道：「樞密學士蔣公知府事，得片石大如席，上有數十竅……乃於飲亭下鑿地為坎，置石其上。」（四九八）這是單片石頭的設置。因其本身多孔竅，大約是太湖石一類具有透漏形質而可資欣賞者，所以值得單獨設置。又王禹偁有一首詩標題為〈仲咸因春遊商山下得三怪石輦至郡齋甚有幽趣序其始末題六十韻見示依韻〉，欣賞的正是石頭的「怪」：怪形質、怪姿勢、怪氣韻，這容易引起人的種種遐思而猜想它是「海山低岌嶪，華岳小麒麟」。而且還在這如山的單石周邊加以「映合移紅藥，遮須剪綠筠」（七〇），用紅藥和綠竹來映襯它，使其富於生機生趣以及柔婉綽約之美。而韓琦〈長安府舍十詠·雙石〉則是「藤蘿穴任穿」（三三八），讓石頭本身的凹穴中含著土壤，可以生長並攀附藤蘿，如此一來這「怪醜」「嵌空」的石頭便彷彿是深幽的山林了。有些單獨的立石並非取其如山的形勢，而是欣賞其近似於實物的特殊形狀。如范仲淹描寫〈絳州園池〉有「醜石鬥貙虎」，這是以立石的形狀特色引發人的想像而得到多種趣味。

有時郡圃立石，並非為了其形狀姿態之美，而是取其實用的價值，如：

倦則撫石看王鄭字法（馮山〈愛石堂〉序·七三八）

孤吟刻幽石（王禹偁〈揚州池亭即事〉六二）

中惟一詩石（文同〈興元府園亭雜詠·照筠壇〉四四四）

郡齋欲立題詩石（田錫〈池上〉四二）

題詩刻記應採用平面整齊平順的石頭，不太可能是多皺多漏的怪石，所以此處應該是只品味其上的詩文情意，一面映照眼前的山水景色，一面契入詩文的悠遠意境。至於梓州的愛石堂，其立石雖然也是刻寫著建堂的記銘與詩作，但因為是書家王克真、鄭文寶的手筆，所以變成了賞玩書法字法的對象。總之，這一類立石只是其他賞玩內容的工具而已，其自身並非是園林美感的焦點。

（二）水 景

郡圃的園景中最令人印象深刻的當為水景。其中當然也有自然天成的溪流，如文同〈劍州東園〉的「溪明夜閣軒窗月」（四三九）⓭，歐陽修〈張主簿東齋〉的「溪流穿竹過」（二九一），應是未經人工造設的天然溪流，其對園景具有滋潤灌溉、點景美化、連繫綰結等功能。此外，以人工的挖鑿接引所造成的人工流泉則是十分常見的，如：

遙通寶水添新溜（宋庠〈郡齋無訟春物寂然書所見〉一九六）

清泉繞庭除（文同〈守居園池雜題·書軒〉四四五）

水穿吟閣過（寇準〈巴東縣齋秋書〉九○）

「遙通」與「添」字說明這是人工創造的水溜景觀。這樣的工程應是在附近已有現成的泉溝，挖鑿出一個連通的渠道，將水接引過來。既是人營造出來的渠道，其行走的路線應是依照人們的意思而劃定的，因此它們和園中其他的景點之間就容易有比較緊密的連繫，可以穿繞過建築物，可以近在庭除之下，與建築物之間產生並濟互彰的

⓭ 另外馮山有〈和劉明復再遊劍州東園二首〉其二的「危亭飛閣照寒溪」（七四四），應描寫同一景色。

效果。尤其當這些人工水泉與山石結合造景時，其產生的效果則更為特殊。如：

並山鑿渠，上引湖水，悍波合注，如怒如奔。縈流西行，數步一折，眾石回阻，激為湍聲，其響泠泠……（唐詢〈題曲水閣〉序·二七二）

於東齋累一山，激水其間，謂之濺玉齋。（文同〈寄題杭州通判胡學士官居詩四首·濺玉齋〉序·四四〇）

置石其上，夏日從旁激水灌之，躍高數尺，以清暑氣。（司馬光〈和邵不疑校理蒲州十詩·涌泉石〉序·四九八）

在人工石山上挖鑿渠道，引入水流，並讓山的崎嶇起伏形勢或石頭的阻礙來激觸水流，使其奮激奔竄，噴濺水花，形成奇險激越的景觀，發出泠泠如玉的鳴響，顯得十分精采撼人。而且還特意讓山渠縈紆曲折，水流蜿蜒繞進，又具有豐富變化、出人意表的趣味。第三則詩例是在假石山的周沿灌水，並激阻水流，使之濺躍向上達數尺之高，一方面清涼之氣足以消暑，一方面也製造了特殊的噴泉景觀，是十分進步新巧的水景設計。

是什麼樣的技術能夠營造出如此新奇的水景呢？在平面的接引水源方面比較簡單，是以竹筒為傳送輸導的工具的。如蘇頌有一首詩的標題即不厭其煩地敘述這樣的引水方法：〈石縫泉清輕而甘滑傳聞有年矣前此數欲疏引入州治久不克就予至則命工人尋舊跡相地架竹旬月而水懸聽事又析一支以給中堂一支以入西閣其下流則醒出外廡往來取汲人以為利因作長篇以紀其功云〉（五二二）。這麼長的水流完全是以竹筒來接引的，所以其詩云「剪裁竹千竿，接聯覓萬尺」。至於在起伏多變的山勢，水的流動或高或低，就需要更高深的技術。這在文同〈興元府園亭雜詠·激湍亭〉中描寫道：「高輪轉深淵，下瀉石蟾口。」（四四四）原來由下往上抽引水泉，其動力來自於轉輪，藉由轉輪上的竹筒將深淵裡的泉水傳遞到較高的山上，再沿人工設計的水道一路奔瀉下來，最後由人造的石

170

蟾口中吐瀉出來，其間應該經歷過幾個高度上的落差而形成瀑布景觀。由此可以看出宋代郡圃在水的造景方面之巧思與技術之高超以及其效果之精采。

以上是動態的水景。靜態的水景則是較為普通常見的池沼。如蘇軾〈次韻子由岐下詩〉的序文中自述其在岐下廨宇以北的隙地建亭，「亭前為橫池，長三丈……廊之兩傍各為一小池，皆引汴水，種蓮養魚於其中。」（七八六）造設這些靜態的水池，並不在製造激越驚人的精采景象，而是追求沉靜閒雅的怡人景致，所以往往在水中種蓮。所謂「掘沼以秧蓮」（梅堯臣〈真州東園〉二五六），所謂「一丈紅蕖綠水池」（王安石〈籌思亭——在江東轉運司南廳後園〉五五七），都是以蓮藻的形色和特性來營造池沼的靜雅之美。但為了不讓其靜閒之氣氛顯得過於死板沉寂，所以種柳養魚也是常見的水景配置，如「竹遶亭臺柳拂池」（王禹偁〈留別揚府池亭〉六七），「池魚或躍金，水簾長布雨」（范仲淹〈絳州園池〉一六五），以垂柳拂動水面造成微微擴散的漣漪，而且也以魚的悠游和躍動為池水帶來活潑的動力。

郡圃中的水也常常和建築物相結合，如：

砌迴波流碧（張詠〈登崇陽縣美美亭〉四九）

水邊臺榭許題詩（趙湘〈寄蘭江鞠評事〉七七）

溪上危堂堂下橋（宋庠〈新春雪霽坐郡圃池上二首〉其二・一九七）

危閣飛空羽翼開，下蟠波面影徘徊。（文同〈題晉原舒太博清溪閣〉四三八）

這些建築都是蓋在水邊或是水上，讓水就在砌階旁邊流動，讓建築的身影倒映在水面上而顯得徘徊扭曲，讓建築

為水氣所浸染而變得清涼怡人，讓人在建築之內以休憩舒適的姿態就能欣賞到水的景色，更還讓人可以臥聽水聲，

如寇準〈九日群公出遊郊外余方臥郡齋聽水因寄一絕呈諸官〉所寫「何似虛堂聽水眠」（九一），悠哉愜意地躺在

虛堂之內，聆賞著近在耳邊的潺湲水聲，是無限美好的經驗，所以寇準認為這比群官出遊郊外還要美妙。這是水

與建築結合所產生的美感。

（三）花 木

花木是園林中最富生意的一項，也是最方便點化景物、點化功能最強的一項。在宋代郡圃中出現很多以花木

為主要欣賞對象的景區，如：陳耆卿《赤城志·卷五·公廨門》介紹了郡圃中有桃源一景，植桃百餘⑭，又洋洲

園亭中有竹塢、荻蒲、蓼嶼、菡萏亭、荼蘼洞、篔簹谷、寒蘆港、金橙徑等⑮。而蒲州園池有槐軒、芙蕖軒、惜

花亭、竹軒等（司馬光〈和邵不疑校理蒲州十詩〉四九八）。又成都運司園亭有玉溪堂「花木四面圍，如立復如侍」；

有翠錦亭「華構饒花品。紅紫鎮長春，四時如活錦」；有小亭的「花木皆周匝」，有海棠軒等（吳師孟〈和章質夫成

都運司園亭詩〉五七九）。興元府有垂蘿徑「垂蔓已百尺」（文同《興元府園亭雜詠·垂蘿徑》四四四）。不論是與建築、

島嶼、山谷或動線（如路徑等）等結合，這些景區或景點都是以花木為主題，以花木的美作為主要的賞玩內容。

而且還趨向於只以單一種花木作為主題。除了翠錦亭一景是以饒富多樣的花品來製造萬紫千紅的效果，以使四時

長春如錦之外，其他幾乎均是欣賞純一的花木，以龐大數量的清一色的花形的聚集為美。可知，除了松竹一類長

青樹木之外，其他景點應都具有明顯的季節性。

在眾多以花木為主題的景點中，又以花木與建築的結合最為常見。如：

⑮ 同⑦。

⑭ 冊四八六。

172

面面懸窗夾花藥，春英秋蕊冬竹枝。(梅堯臣〈泗州郡圃四照堂〉二五七)

深深竹林下，圓庵最幽僻。(杜敏求〈運司園亭〉八七四)

密密樓臺花外好 (韓琦〈寒食會康樂園〉三三五)

面竹者為亭，作室於花間。(韓元吉《南澗甲乙稿·雲風臺記》)⑯

又為亭曰仰高，環其四旁植梅與桂，間以修竹。(真德秀《西山文集·卷二五·溪山偉觀記》)⑰

花木與建築的結合，一方面方便於坐臥在建築的蔽護之下以舒適的姿態來欣賞花木之美，一方面又能使建築體在花木的掩映之下若隱若現，減低建築體的堅硬性，使人工的建物能得到充分的園林化、自然化的效果，臻於剛柔並濟、天人交融的境地。所以說密密的樓臺透過視線在花叢之外更顯得美好，而在深深的竹林下圓庵更為幽僻深靜。除了上引的以花木為主題的景區例證之外，這裡尚有幾個例證可以進一步說明與建築物結合的花木也常常是以單一的花木為主題的，如建康府總領所的園圃內有使華堂，堂後「復締三亭：曰種花，以牡丹名；曰金粟界，以丹桂名」(周應合《景定建康志·卷二一·城闕志二》)⑱。而慶元府郡圃內有翁方亭「前植杏，三面植月丹」，清瑩亭「前植以李」，春華堂「環植以桃」，秋思亭「根菊、芙蓉相為掩映」(梅應發、劉錫同《四明續志·卷二·郡圃》)⑲。

⑯ 冊一一六五。
⑰ 冊一一七四。
⑱ 冊四八九。
⑲ 冊四八七。

在花卉方面，郡圃也繼承唐代以來一般園林的傳統，以牡丹花為珍尚，並以專賞牡丹花為重要的活動。如王

禹偁《牡丹十六韻》中記述了他在滁州公署內「池館邀賓看，衙亭放吏參」（六七）的賞牡丹活動。由於牡丹花嬌

貴易受風雨折損，所以在它開放最美、及時賞玩之後，往往也剪取下來插瓶。韋驤有一首詩在標題上便記錄了這

樣的事：《州宅牡丹盛開蒙翦欄中奇品見贈仍屬為短歌於席上》（七二七），這是在宴席聚賞的活動中，當場剪下

珍奇的品種分贈給與席的賓僚。此外由於宋代在花木栽培改良技術方面有相當大的進步，所以在暮春時節才匆匆

開放又迅速凋零的牡丹也有冬日開放的情形發生。王禹偁有一首詩《和張校書吳縣廳前冬日雙開牡丹歌》便描寫

冬日牡丹引人興奮奔相走告而紛紛來賞、紛紛「醉折狂分」的景象。

在樹木方面，郡圃最常見且予人印象較深者是竹。這和六朝以來一般園林的喜好傳統是一致的。如：

誰種蕭蕭數百竿（王禹偁《官舍竹》）（六五）

幽亭虛敞竹森聲（毛漸《此君亭歌》）（八四三）

移作亭園主，栽培霜雪姿。（黃庶《署中新栽竹》）（四五三）

玉枝相戛竹風清（強至《依韻和判府司徒侍中雪霽登休逸臺》）（五九五）

只要土地夠廣大，竹子的種植常常是成百上千的一大片，所以給人森聳幽密的感覺。加上竹子本身清涼多風的特

性，隨風搖曳撞擊所發出的如玉如雨的清響，就更加寒氣逼人了。宋人更進一步地欣賞霜雪降覆時竹子依然青翠

挺勁的風姿。所以在園林中，竹子的栽植始終是最為普遍的。郡圃也不例外。

在郡圃的花木中，有一種植物常常受到文人的注意與歌詠，苔使得郡圃也感染了一種特殊的氣氛，如：

苔逕乍行侵展綠 （王禹偁《移入官舍偶題四韻呈仲咸》 七○）

煙逕樹清苔蘚長 （趙湘《贈蘭江鞠明府》 七七）

掃逕綠苔靜 （歐陽修《暇日雨後綠竹堂獨居兼簡府中諸僚》 二九六）

莓苔滋宿雨 （俞德鄰《佩韋齋集·卷一·吳郡齋遣懷》 [20]

蘚色青綠砌 （文彥博《和公儀隱廳書事》 二七四）

因為苔蘚通常生長在陰涼潮溼的地方，足跡的到達會破壞它，所以苔蘚所在之處常代表著幽寂、偏僻、靜謐。因而對郡圃這樣一個包括辦公、訴訟、公共遊憩等官民出入的公共場所而言，苔蘚的出現便呈現了郡圃的傳統園林特性。而且苔蘚的受強調與歌詠更也意味著文人對郡圃政治內涵的特殊心態與期待。

（四）建築

建築是園林中人工成分最重的一項，它們的大部分是人為的創造，而且它們的存在幾乎都是為了人的活動需求而造設的。在園林的遊賞活動中提供了休憩觀覽的舒適空間，所以建築所在的位置通常應是景觀優美值得細加賞玩的地方。郡圃亦不例外，如：

憑欄堪入畫 （王周《和程刑部三首·清漣閣》 一五四）

景美臺榭臨 （梅堯臣《泗守朱表臣都官刱北園》 二五七）

滿耳江聲滿目山 （趙眾《題倅廳吏隱堂》 五一六）

[20] 冊一二八九。

秀色四時好，探春來此亭。（錢颺《睦州秀亭》七四七）

堂前對花柳，堂後曨沼沚。（杜敏求《運司園亭》八七四）

可以看出這些建築物的地點是經過選擇的——地形的實地勘察與考量，而後加上人工的設計製造，使建築的周圍附近具有優美景象：前有花柳，後有沚沼，滿目江山，秀色四時，因而說是美景如畫。梅堯臣因此歸納造園的經驗與理念，說景美便有臺榭臨。也正因為這樣的緣故，所以許多景區都是以建築物為基點而展開來的。如：洋州園池的三十景中就有書軒、披錦亭、望雲樓、待月臺、二樂軒、儻泉亭、吏隱亭、霜筠亭、露香亭、涵虛亭、過溪亭、禊亭、菡萏亭、野人廬、此君庵、天漢臺、溪花亭等十八景是以建築名稱命名的。又如興元府園亭的十四景之中有甚美堂、武陵軒、綠景亭、激湍亭、照筠壇、桂石堂、四照亭、北軒、山堂、靜庵等十一景是以建築物為中心。又如成都運司園亭十景中有玉溪堂、雪峰樓、月臺、翠錦亭、潺玉亭、茅庵、水閣等八景是以建築來命名的❷。再如瀛州河間旌麾園有高陽臺、經武堂、來賢堂、流潤亭、存景臺、種德亭、成趣亭、繁華亭、惠風亭、和樂亭等十景是以建築物稱名的（王安中《初寮集·卷六·河間旌麾園記》）❷。這些景點雖然都是以建築為名，但多半是與其他景物如花木、溪山、雲月等相結合，可見這些建築物雖然其本身的造形也是觀賞的內容，但是其主要功能還是提供遊人安坐其內以欣賞園林中山水花木與設計，以期能長久從容地細品其美。所以建築物的面勢、能夠收納的景物範圍，就變成設計與建造時的一個重點。所謂「高明平曠，一目千里」（陸游《渭南文集·卷二〇·盱眙軍翠屏堂記》）❷，「凡一郡之山無逃焉」（韓元吉《南澗甲乙稿·卷一五·雲風

❷ 此處所列景點其引詩均已於上文出現，故不復注明。

❷ 冊一一二七。

臺記》[24]，便是從建築之中可以視野寬廣地將夐遠綿延的景色盡收眼底。這樣的造設對郡圃而言似乎是特別需要且切合的。

此外由於郡圃的財力人力資源較豐富而方便，且為了與其特殊的身分相配合，其中的建築物常常追求雄偉壯麗的風格，如：

層臺逾十尋（文彥博《寄題密州超然臺》二七三）

螺榭岌嶪營高崗（韓琦《又次韻和題休逸臺》三三二）

朱樓華閣府園東……楚臺高迥快雄風。（文彥博《留守相公寵賜雅章召赴東樓真率之會次韻和呈》二七七）

蔣公堂來為牧……人徒駭其山立鼉飛，嶪然摩天，不知此閣已先成於公之胸中矣。（陸游《渭南文集·卷一八·銅壺閣記》）[25]

雲與危臺接，風當廣廈清。（梅堯臣《依韻和許發運真州東園新成》二五〇）

層、岌嶪、高迥、山立、嶪然摩天、危、廣、與雲接等形容，充分描摹了這些建築的高壯雄偉。在氣勢上不僅為郡圃這樣的公家園林營造了莊嚴肅穆的氣象，如寧參在白水縣的《縣齋十詠》序文中所說「邑大夫總理之庭，民版圖系瞻之地，苟壯麗弗取，則威儀匪修」（二二六），也象徵了地方官府的高卓地位，而且還能在建築內開拓一

[23] 冊一二六三。
[24] 冊一二六五。
[25] 冊一二六三。

望無際的視野，收納透迤千里的景色，以符合郡圃掌握治境範圍的要求。更重要的是，這樣氣勢恢宏的建築可以

展現主持修建者的見識與氣度。所以陸游稱述銅壺閣一旦完成，人徒驚駭其高偉摩天，這樣雄壯的建築在營造之

前，蔣堂心中早已擘劃定案，這正是蔣堂心胸襟懷的展現，並以一般民徒的驚異來映襯蔣堂的心量。在徐度的《卻

埽編・卷下》就曾經發表了這樣的建築見解：「韓魏公喜營造，所臨之郡必有改作，皆宏壯雄深，稱其度量。」㉖

足見在當時人們心中就已有這樣的觀點，認為主事者在郡圃中的營造成就與風格，正和其個人的風範、見識、氣

度相應。無怪乎當時郡圃中的建築常有雄偉壯麗者。

(五) 空間布局

園林的空間布局主要由具有引導或暗示性的遊覽動線來呈現，也由動線將各景做一個整體的連繫綰結。而園

林的動線通常由路徑、水流、廊橋來擔任，其中又以路徑最為普遍。

為了使園林的空間感增大，產生景物豐富而無窮盡的感覺，路徑通常以曲折的方式來鋪設，郡圃亦不例

外，如：

移石改迁徑（劉攽〈鳳翔官宅園亭〉六〇七）

縈棧入雲林，詰曲如篆字。（文同〈子駿運使八詠堂・巽堂〉四四四）

縈流西行，數步一折。（唐詢〈題曲水閣〉序・二七二）

循橋而西，有數徑詰曲相通。（施宿《會稽志・卷一・西園》）㉗

㉖ 冊八六三。

㉗ 冊四八六。

自老香堂為步廊數十間，周迴而至。（梅應發、劉錫同《四明續志·卷二·郡圃》）❷❽

小徑是迂曲前行的；棧道是沿著山勢的起伏而繚繞詰曲地深入雲林之中的，有如篆字一般；水流是縈迴的，頻頻轉折；透過橋的連接之後，數條小徑詰曲彎折，終而相通，造成循環相續，永無止境，即使是步廊的建築也是周匝迴繞，產生深邃雋永之美趣。這些曲折的動線使得遊觀的路程增長，也就增加了空間感。而且曲折轉彎的動線將帶領遊人由不同的角度觀覽同一景物，無形中也增加了景物的可欣賞內容，同時也增加了驚喜意外的戲劇效果。

如呂祖謙《東萊集·卷一五·入越錄》所記述的郡圃西園中的假山：「山蓋版築所成，繚繞深邃，曲徑回復，迷藏亭觀。乍入者惶惑不知南北。」❷❾這樣的趣味是中國園林在空間布局上一項精湛的傳統。

此外，動線本身造成的線條，其曲折性雖然符合自然的原則，但線條本身的過於明顯，會產生強烈的分隔感。因此，路徑的兩旁以各種植物來加以掩蔽，如前引的興元府的垂蘿徑、洋州園亭的金橙徑等，也是園林空間自然化的表現。

其次，郡圃也和一般園林一樣追求空間的通透交融，因此建築物本身牆面的儘量減少，以去其遮障性，也是郡圃所致力的。如：

新葺公居北，虛亭號養真。（韓琦〈題養真亭〉三三二二）

何似虛堂聽水眠（寇準〈九日群公出遊郊外余方臥郡齋聽水因寄一絕呈諸官〉九一）

❷❽ 冊四八七。

❷❾ 冊一一五○。

幽亭虛敞竹森聲（毛漸〈此君亭歌〉八四三）

軒楹高明，戶牖通達。（黃庭堅《山谷集・卷一七・北京通判廳樂堂記》）❸

堂之虛靜可以清人心，高明可以移人氣。（黃裳《演山集・卷一七・閱古堂記》）❸

「虛」字描繪了堂亭的形狀沒有牆壁與外界隔離，顯得十分虛曠通透，與外界保持著高度的交流呼應，這樣整個園林的空間可以沒有阻礙而融合為一體，一氣呵成。而其他高壯雄偉或結構較為繁複的建築則如前所論，常常藉著花木的掩映遮蔽，以使其強大的阻隔感、人工感得以消泯。所以建築物園林化的同時也是空間的融合通透。這對於遊憩居處於其中的人而言也是一種涵泳。

至於像對景的處理、尺寸比例的安排等問題，在郡圃有關的詩文中較少被文人注意或提及，本文只能略而不論了。

三、郡圃中的人文活動

郡圃的存在一方面提供官吏們公務之暇的休憩賞覽，一方面也是他們公退休沐等時候的居家生活空間，此外還擔任地方官吏招待賢達士紳等賓客的場所，同時也提供了當地居民遊樂的去處。因此造成了「香入遊人袖，紅堆刺史家」（吳中復〈西園十詠・錦亭〉三八二）、「足以會賓僚、資燕息」（同上序文）的公園與私家同在的現象，所以郡圃內的人文活動就變得多樣化。

❸ 冊一一一三。
❸ 冊一一一三。
❸ 冊一一二〇。

（一）縱民遊樂

郡圃作為公共園林，當然會開放給廣大的人民群眾參觀遊玩，所以普通的平民百姓都可自由出入，所謂「與民同雉兔，邀客醉蓬瀛」（余靖〈寄題田待制廣州西園〉二三一七），說這廣州西園是田待制與民共有的。雖然未必真的人人都前來雉兔芻蕘，但是至此欣賞景色、享受遊樂，則是人人自由可得的。這在許多詩文中都有清楚的描繪：

都人士女從如雲，絲竹清音兩岸聞。（王益柔〈遙題錢公輔眾樂亭〉四〇八）

人煙擾擾事嬉游，落花啼鳥更汀洲。（吳充〈眾樂亭〉五三四）

邑民攜觴連帟幕，或歌或舞何歡欣。（邵雍〈內鄉天春亭〉三七五）

以其近而易至，四時盛賞得以與民共之，民之遊者環觀無窮而終日不厭——宴豆四時諠畫鼓，遊人兩岸跨長虹。（錢公輔〈眾樂亭二首並序〉五三四）

草軟迷行跡，花深隱笑聲。觀民聊自適，不用管絃迎。（蔡襄〈開州園縱民遊樂二首〉其一·二九一）

如雲、人煙擾擾，可以看出在郡圃中遊樂的人十分眾多；宴豆四時、終日不厭，則敘述這麼多人的遊宴活動在一年四季之中經常是整日不斷地進行著。這是遊樂時間的持續不斷。他們到郡圃中除了賞景之外，通常還配合著各式各樣的人文娛樂活動。這些娛樂以宴席為基本形式，飲酒談笑之際，尚佐以絲竹清音，或歌或舞等表演，這就使得郡圃內的嬉遊活動顯得諠雜熱鬧。所以郡圃遊樂者除了「吏民隨意賞芳菲」（韓琦〈壬辰寒食眾春園〉三二三）的吏與民之外，也常會有表演音樂歌舞的妓女進出，這些娛樂的提供者本身也喜歡遊賞園林美景，而有「蝶

「隨游妓穿花徑」（楊億〈郡齋西亭即事十韻招麗水殿丞武功從事〉一一五）的景象出現。可見郡圃內的遊賞活動是不分身分地位的，這為宋人帶來了快樂繁榮的氣象。呂陶在〈北園〉中說「欲知民樂否，處處是笙歌」（六七○），郡圃竟成了民樂與否的標幟。所以蔡襄為了讓邑民能夠盡情遊樂而特別開設州園，並歌頌此事引以為榮。

官便常常以主人之身分邀客宴集遊賞，如：

是地方吏的宿舍所在，地方官終日在其內辦公、居家，所以他們往往被認為就是郡圃的主人翁。因此一些地方

（二）宴客禮賢

郡圃作為地方性公園，雖然平民士女任何身分皆可自由出入，但它畢竟是歸地方政府所有，又況其中有部分

騎山樓下水軒東，一室初開待台公。（文彥博〈招仲通司封封府園避暑〉二七六）

池館邀賓看，衙庭放吏參——自注：皆公署內所有。（王禹偁〈牡丹十六韻〉六七）

中間載酒下，各到客前住。（文同〈興元府園亭雜詠·武陵軒〉四四四）

千騎丞遊賞，賓蓋紛相隨。（宋祁〈和延州經略龐龍圖八詠·飛蓋園〉二二一）

郡治之西有廢圃，遂培塓基建堂……以享賓客，以合寮類，以接士民。（洪皓《鄱陽集·卷四·中和堂記》）❸❷

他們邀請賓客前往府園，或是避暑納涼，或是賞玩牡丹，但仍多是以酒宴為基本方式。酒宴也如一般士女平民的一樣，常常間雜著音樂歌舞等娛樂節目。宋庠〈立春日置酒郡齋因追感三為郡六迎春矣呈坐客〉詩描寫他與賓客「更聽美人金縷曲」（一九八），而文彥博〈留守相公寵賜雅章召赴東樓真率之會次韻和呈〉詩則描繪在東樓的宴

❸❷
冊一二三三。

會情形是「四絃清切呈新曲，雙袖蹁躚試小童」（二七七）。這些都和一般民眾的宴遊活動沒有大差別。宋祁還以賓從之多作為讚頌的內容，因而洪皓記述鄭元任治理博羅時特別為了享賓客僚屬等而重修郡圃、築造中和堂時，其讚頌的成分仍然很濃。

受邀的賓客通常都是地方官們認識的友人，但也有輾轉介紹或是素昧平生的人，然而多半以具有雅興情趣、識見高超、氣度非凡者為主。他們常在郡圃中進行著雅緻的活動，如：

時引方外人，百憂銷一局。（文同〈興元府園亭雜詠・棋軒〉四四四）

卷幕知客來……棋響入花深。（釋希晝〈寄題武當郡守吏隱亭〉一二五）

這是與客對弈，藉著全神投入棋局中而銷除百憂。當落子之聲在叢花深處迴響時，更顯得清幽寂靜，符合「吏隱」的意境。興元府園還為走棋而特別設有棋軒這一功能性專區。又如：

飄飄壺中仙，亹亹物外談。（孫甫〈和運司園亭・西園〉二〇三）

賓主高談勝，心冥外物齊。（歐陽修〈張主簿東齋〉二九一）

日攜嘉賓清談池上，又以知公之理其多暇也。（張方平〈姑蘇蔣公北池詩〉序・三〇八）

這是清談。談的內容當然是超乎世俗瑣碎的物外心境，是超乎是非比較的泯化境地，所以是高談。賓與主均能高談勝，則顯現賓與主識見之高卓。而曾丰《緣督集・卷一八・博見亭記》記述「來視丞事，葺而居焉……客至，

相與茗飲、手談、意行、燕坐，眷焉忘歸」❸。可以看出一次的聚宴，所進行的活動是多樣的，或者煮茶品茗，

或者下棋，或者冥想神思，或者只是無所事事地舒適地坐著……不論做什麼，總是一副悠然自在、超逸俊雅的樣

子。正如文彥博在《和公儀隱廳書事》詩中所說：「愛君高雅趣，琴酒屢相親——自注：廳在池南，景物幽邃，

予屢接公儀觴詠于此。」(二七四) 因為公儀有高雅趣，所以文彥博才會屢屢招請他來。因而這些地方官縱使是日

攜嘉賓悠遊於郡圃中，也不會招來非議。他們可以高聲地說「斯亭不獨與民樂，樂得賢者同登臨」(金君卿《寄題

浮梁縣豐樂亭》四〇〇)。這樣一來，就使招待賓客、遊宴郡圃成為禮賢的、請益的、資政的活動。有這麼正大的

理由，也就難怪乎宋代地方官們在郡圃中如此頻繁地宴集了❹。

除了邀請賓客，地方首長也常與群吏僚屬一起聚宴遊賞。如梅堯臣《和十一月十二日與諸君登西園亭榭懷舊

書事》記述道：「冬日蕭條公府清，獨將諸吏上高城。」(二四九) 是在辦公的時間內，因為公府冷清，無何治務

訟事，所以帶領群吏登上西園亭榭臨賞。而劉一止《苕溪集·卷二二·縱雲臺記》敘述沈次仲「退與僚佐休於臺

上，危坐劇談，或隨時觴豆、舉酒相樂」❺。是退公之餘的休憩狀態，從容地宴豆劇談，甚是歡樂。而在節慶假

日，他們還會有例行的正式的宴集，如韓琦有一首詩題為〈重九以疾不能主席因成小詩勸北園諸官飲〉(三二四)

可知這類聚宴通常是由單位首長主持，所以當他因疾無法主持宴席時，還特地寫成小詩來勸諸官飲酒。不管是辦

公時間內的閒暇、退公之餘的休憩或是節日的正式宴集，郡圃都為地方官吏同僚之間提供了一個最方便的遊憩場

所，使他們在公務之中也能同時享有悠閒愉悅，也能鬆動自在。所以郡圃既是莊嚴肅穆的政務中心，也是令人逍

❸ 冊一一五六。

❹ 除了地方官的主動邀請外，也有賓客主動攜帶作品求見者，有似於唐代盛行的投剌。

❺ 冊一二三二。

（三）官吏的居家生活

許多郡圃既然也作為官吏們的宿舍，其中當然會有更具普遍性、日常性的活動，亦即是家居的生活。有時候公務簡少，鎮日閒暇，官員們就近地做個人的遊賞休憩，其熟悉度與適愜度就像在自己老家一般。文同的〈郡齋水閣閑書·獨坐〉中所抒發的「獨坐水邊林下，宛如故里閑居」（四四六），即可證明這種實情。

家居生活是隨興自在的，是私底下的，所以悠閒的情趣更濃。首先作為郡圃的局部，其風景自是優美怡人的，所以獨自欣賞風景的閒情逸致每每出現在這一類詩文歌詠之中，如：

吏散收簿書，公館如山居。歸來換野服，攜策將焉如。園亭極瀟灑，陰森竹林下。（文同〈此樂〉四四七）

公餘時引步，一徑靜中深。（王周〈和程刑部三首·碧蘚亭〉一五四）

這是公退之後回到如山居一般的官舍，帶著杖策與悠閒純樸的心境在園亭四處散步，沿著深靜的小徑欣賞瀟灑的園景。而更多時候則是靜態的坐觀，如：

一境山形天際望，四時風物坐中來。（蘇頌〈金陵府舍重建金山亭二首〉其一·五二四）

盡畫山楹坐，居然物外身。（宋庠〈郡圃洗心亭宴坐對春物因書所見〉九〇）

青山日相對，閑看白雲生。（祖無擇〈袁州慶豐堂十閑詠〉其四·三五九）

遙自在的優美之地。

蘇頌一年四季時常默默地坐在山亭內觀覽金陵全部的山景，賞盡了四時風物，顯現出生活的從容閒逸。而宋庠說他整日坐在山檻裡，自然也是坐觀山景，欣賞大自然。祖無擇則說他對望青山、閒看白雲的生活是每天都在進行的。此外，同樣展現官舍生活的閒逸，更有一些跡近於慵懶的形態：

吏散鈴齋掩，閒眠到日斜。（祖無擇〈袁州慶豐堂十閑詠〉其一·三五九）

使君寂無事，閉閣臥終日。（楊怡〈成都運司園亭十首·玉谿堂〉八四一）

一整天閉門而臥，偶而入眠，一副無所事事的樣子。這不僅顯現其家居生活的舒適閒逸，可以終日懶散地閒眠，同時也暗示著郡圃這種優美嫻雅的地方對治政有著難以言喻的正面意義。以上是十分自在的個人家居式的生活。因為喜愛賞景，對郡圃中的景觀也頗有自己的審美意見，所以許多地方官吏也親自參與郡圃的造設工作，甚至親自動手栽植花木：

強誇力健因移石，不減公忙為種花。（王琪〈絕句二首〉其二·一八七）

對植同奇樹，扶疏對近軒。（宋祁〈公齋植竹〉二三四）

繞初看君栽小圃，已報新花著桃李。（穆脩〈希言官舍種花〉一四五）

手自除荒手自鋤（梅堯臣〈和石昌言學士官舍十題·蔬畦〉二四九）

幾日無公事，山堂與頗清……斸石新棱出，澆蔬晚甲生。（文同〈山堂偶書〉四四四）

移石、植竹、種花、斸石、鋤荒、澆蔬等工作或者是為郡圃的山水花木景觀而採取基本的栽植、潤飾和變化造形的工作，或者是農家田園生活的模擬與農居趣味的嘗試。這表示他們對於郡圃的造景有自己的見解，並親自動手去實踐這造景理念。而有時候投身於造景的工作竟比起公務來還要忙碌。但看他們公退餘暇時常在郡圃內閒步賞景，就不難想見其對園景有所感受，應當也會引起改進或增設景點的想法。所以在郡圃中造景，享受體力勞動與審美觀點相結合印證的趣味，也就成為他們津津樂道的活動了。

其他的家居活動當然很多，但是宜於優美林亭中做的、宜於入詩的，較常見的有：

一篇楚客〈離騷〉，讀罷卻彈流水。（同上〈流水〉）

看畫亭中默坐，吟詩岸上微行。（同上〈自詠〉）

盡日推琴默坐，有人池上亭中。（同上〈推琴〉）

日午亭中無事，使君來此吟詩。（文同《郡齋水閣閒書·湖上》四四六）

園林景物適宜於入詩文，是創作的豐富物色資源，而使君又是博學多文才的，所以閒居時漫步默坐之間便是吟詩創作的好時機。園林又是自然的模擬與縮移，其中有人文的巧思情意；中國琴曲亦多模擬自然聲音景象，其中也有人文的巧思情意和超玄的境界。而彈琴聽琴又是中國文人生活的優雅高遠的傳統之一，因此郡圃中彈琴也成為仕宦者體證天人合一境界的生活日常。又因園林景色如畫，因而看畫賞畫也往往在園中進行，以與自然山水相對應。至於讀書一事，更是文人不可或缺的生活內容，園林的幽邃寂靜更宜於讀書。

然而不論做什麼事，進行什麼活動，這些地方官員在如此深靜優美的園地中，強調追求的多半是類似於隱身

大自然的高士們的生活情調。陳襄《常州郡齋六首》其二說：「山亭側畔構山房，便是耕雲釣月鄉。」（四一五）耕雲釣月即是大部分悠遊於郡圃中的官吏們所樂於浸淫、炫示的生活情趣。

四、郡圃營造與遊憩的政治意涵

郡圃是具有遊憩功能的園林，不免讓人懷疑它只是享樂放逸的藪澤，尤其可能對地方官吏的執行職務造成阻礙。但是宋代詩文卻一再強調郡圃的修建或遊歷都是政治成績的表徵，其所富含的政治意涵是十分多面而深刻的。

（一）政成俗阜的產物

在消極面來說，宋代文人最基本地否認修建郡圃會導致政務的荒廢。他們幾乎異口同聲地強調這些修建郡圃的地方官都是在分內職務已經圓滿達成之後才致力於此的。如：

政成治東圃，於焉解賓榻。（趙抃《留題劍門東園》三三九）

居數月，上承下撫，政克有聞，於是即其廳事之右，荒燕廢圃之中，擇地而構堂焉，以為燕休之所。（鄒浩《道鄉集·卷二五·東理堂記》❸

政和，乃浚沼開圃，陸藝桃李，水植菱藕……（黃庭堅《山谷集·卷一七·河陽揚清亭記》❸

政成有暇日，始作新堂，治燕息之地。（黃庭堅《山谷集·卷一七·北京通判廳賢樂堂記》❸

❸ 冊一二二。
❸ 冊二二三。
❸ 同上。

政成俗阜，相地南山，得異境焉。（陸游《渭南文集・卷二〇・盱眙軍翠屏堂記》[39]

治政有成了，才有餘暇相地浚沼，才有心情開園作堂。這是在強調他們是多麼認真於治務，多麼用心於職守，甚至於是在「脩飾庶務，宣道乾坤之澤」（鄒浩《道鄉集・卷二五・雙寂庵記》[40]之後，才敢喘一口氣，謀設一個略可休息放鬆的地方。所以郡圃的興建或修改都可算是對群僚辛勤治政的一點點慰勞罷了。因此郡圃的存在與興建，從消極面而言，它不代表官吏怠忽職守，放逸享樂；反而積極地標幟著勤政愛民。

從嚴格的標準來看，政成應該不只是指分內職務的完成，更還包括教化的普遍完成，以致民俗淳厚，所以有關郡圃的詩文還進一步描述道：

關郡圃的詩文還進一步描述道：

政平訟簡日多暇……旋治東園敞軒閣。（金君卿〈寄題浮梁縣豐樂亭〉四〇〇）

居數日，訴牒無十之七八……訟庭幾可張雀羅，官舍與僧舍無異……乃闢其東，伐雜木數百株，得地十餘畝……（李之儀《姑溪居士前集・卷三六・分寧縣廳雙松道院記》[41]

遂號無事。民則歲豐而義重，吏則日閒而興長，始有公餘之計，為堂於山水間。（黃裳《演山集・卷一七・公餘堂記》[42]

[39] 冊一一六三。
[40] 冊一一二一。
[41] 冊一一二〇。
[42] 同上。

平政歲豐，士民康樂，迺作亭於北城之上……（陳師道《後山集·卷一一·忘歸亭記》）❹❸

歲收豐盈了，士民康樂了，風俗淳厚了，民情重義了，所以訴訟的情事大量減少，甚至到了號稱無事的境地。因而日常閒暇，會計寬綽，就有充分的餘裕來治理園圃，就有充分的理由來遊賞了。蘇舜欽就說：「年豐訴訟息，可使風化釀。遊此乃可樂，豈徒悅賓從。」（《寄題豐樂亭》三一二）這裡說明了一連串的因果關係：年成豐收而後民無所爭，無爭則訴訟息，訴訟息則風化淳濃，臻此境界才能真正享受遊賞活動的樂趣，郡圃的興造也才有意義。所以郡圃的修建消極地說並未占用治民的時間，反而積極地標幟著民化俗阜，而且它也會再進一步去涵泳默化人民。趙某就認為「賢宰」所構築的〈涼軒〉能使「居民陶美化」（六八九）。郡圃如何陶化居民呢？

其居於是財數月爾，而發揮山川之勝如恐不及……天壤之間，橫陳錯布，莫非至理……其登覽也，所以為進修之地，豈獨滌煩疏壅而已邪？（真德秀《西山文集·卷二五·溪山偉觀記》）❹❹

堂之虛靜可以清人心，高明可以移人氣。（黃裳《演山集·卷一七·閱古堂記》）❹❺

有亭如是，甚非所以壯士民之觀。（鄭俠《西塘集·卷三·連州新修都景樓記》）❹❻

❹❸ 冊一一一四。

❹❹ 冊一一七四。

❹❺ 冊一一二〇。

❹❻ 冊一一一七。

太守曰：吾以敦朴化人，無事於侈⋯⋯崇曰：明使君之言，非唯集事，兼存為政之體。（余靖《武溪集‧卷五‧

韶亭記》）[47]

山水自然在仰觀俯察之間莫不有至理可以啟發人心，可以提供人進修之資源。連建築物的形製尺寸也莫不對於觀遊者的視聽、識見、氣質、心境有提振、壯闊、清滌、靈明的作用。此外，造園時以淳朴渾厚的風格為尚，也是無形之中對人民的潛移默化，所以余靖認為太守造園能夠存守住為政之體。這就是郡圃與教化之間產生了良性的循環。

總而言之，郡圃是治政績優、時局清平的產物。文同〈運判南園瞻民閣〉說得很明白：「民吏安閑財賦足，管絃時復在層空。」（四三九）在人民安閒、吏員安閒、財富充足的條件前提下，運判南園才得以修建，才會歌酒喧鬧。而韓琦認為「後之人視園之廢興，其知為政者之用心焉」（《安陽集‧卷二一‧定州眾春園記》）[48]。這就使郡圃的興廢情形變成考核為政者績效的一個重要的評量標準，致使郡圃的修建成為為政之要務。

（二）與民同樂、禮待賢士

郡圃的興建，更積極的意義之一在於它的公共性，也就是一般平民均可自由進出。因而主事者喜歡強調郡圃的修造是為了平民：

　　欲識芳園立意新，康辰聊以樂吾民⋯⋯朝來必要升平象，請繪輕綃獻紫辰。（韓琦《寒食會康樂園》三三五）

[47] 冊一〇八九。

[48] 同上。

榜以休逸豈獨尚，與眾共樂乘春和。（韓琦〈休逸臺〉三一九）

熙然與民共，所喜朋儔俱。（趙抃〈鬱孤臺〉三三九）

野老共歌呼，山禽相迎逢。（蘇舜欽〈寄題豐樂亭〉三二二）

府公經構民偕樂，魚鳥猶知喜躍迴。（蘇頌〈金陵府舍重建金山亭二首〉其一．五二四）

原來郡圃不僅是為官吏的享樂而營造的（所謂獨樂），更重要的是奉行孟子與民同樂的政治理念。為了讓百姓共同沐浴在德政之中，呈現昇平之治的景象，郡圃的修建就變成治政事務中很重要的一項。為此韓琦在〈再題康樂園〉詩中說：「病守縱疲猶強葺，欲隨民適醉東風。」（三三○）即使是抱病在身，也要勉強支撐著來修葺康樂園，藉此似乎可以顯現出太守的勤政愛民之至。而且為了讓這分與民同樂的政績、勤政愛民的用心能傳知於天子並永遠存留下來，還特別請人繪畫下來。他還把這分與民同樂的用意向上推至天子，在《安陽集．卷二一．定州眾春園記》中說：「不有時序觀游之所，俾是四民間有一日之適以樂太平之事，而知累聖仁育之深者，守臣之過也。」原來這與民同樂的政策竟還能標示出天子仁育之深，是天子德澤恩廣被的結果。這就使得郡圃的興修與遊宴具有了嚴肅宏大的政治意義。又由於園林是大自然與人文的結合，所以連魚鳥也能感知這分和樂太平的氣象，進而欣喜躍動，使整個郡圃更增添了鮮活的快樂氣氛。我們彷彿看到了文王靈臺靈沼於牣魚躍的境界之重現。

在廣大的民眾之中，地方官吏時常以主人的身分邀請賓客宴膳參遊，並且視這些賓客為賢者，因此這些邀請招待就變成是與賢士的交遊，而郡圃也就被賦予了禮待賢士的責任。如：

❹ 同上。

斯亭不獨與民樂，樂得賢者同登臨。（金君卿〈寄題浮梁縣豐樂亭〉四〇〇）

侯之此意寧自樂，夷情勞士俱忘疲。（梅堯臣〈泗州郡圃四照亭〉二五七）

我來亭早壞，何以待英游……亭焉詎可廢，願此多賢侯。（范仲淹〈覽秀亭詩〉一六五）

賓僚尊酒，笑語詩書，是宜為賢者有也。（黃庭堅《山谷集‧卷一七‧北京通判廳賢樂堂記》）[50]

所以安吾賢者而佚夫民事之勞，使之清心定慮，湛然於事物紛至之中而無淆亂憤懣之病；非厲民之力以為己之奉也。（吳儆《竹洲集‧卷一〇‧愛民堂記》）[51]

與賢士一同登遊是太守治務中的一大樂事。黃庭堅認為這宴賞活動本來就宜為賢士所有。何以如此？梅堯臣認為這有慰勞賢士之意，范仲淹認為地方上多賢士是地方的福音，大約可對人民發生師表模範的作用，或為地方造福祉。吳儆更認為郡圃活動可以使賢者得到安愜，使之清心定慮，而得以在紛沓繁雜的事務中處理得妥貼切當。韓琦曾自述郡圃對其政務的幫助：「新葺公居北，虛亭號養真。所期清策慮，不是愛精神。」（〈題養真亭〉三三三）這說明園林能涵養人的精神，澡雪其思慮，對於政務的辦理大有幫助；而一般的賢士到此亦能產生同樣的效果。因此以郡圃為招待宴遊之地以禮敬賢士，與政績的優劣有著密不可分的關係。

在中國地方治務的推展、百姓力量的掌握，地方賢達是具有舉足輕重的地位的。因此以郡圃為招待宴遊之地以禮敬賢士，與政績的優劣有著密不可分的關係。

不論是與民同樂或是禮敬賢士，抑或是清滌對治務的思慮，郡圃在地方上均左右著政績，因此對郡圃的興建增修，實含具了地方官吏的治政苦心。在上引韓琦自述他修葺養真亭的緣由之後，還概括地說：「滿目林壑趣，

[51] 冊二一四二。

[50] 冊二一一三。

（三）紀念賢官之所在

郡圃既是地方官一心忠義的展現，它也就成為人們歌頌或懷念地方官的所在。如：

邑境人歌令尹賢，構亭裁址俯清漣。（張岷〈如歸亭〉二○二）

勝遊惠政成雙紀，乞與州圖後世傳。（宋祁〈寄題滑臺園亭〉二一四）

賢侯新葺水雲鄉，虛閣崢嶸綠渺茫……從此郡圖添故事，歲時遺愛似甘棠。（吳中復〈眾樂亭二首〉其一‧三

八二）

許公作此意，吾亦見其權……不獨利於己，願書棠樹篇。（梅堯臣〈真州東園〉二五六）

瀛之有此適，自公始，固將以榮公之來，故又取杜子美「十年出幕府，自此持旌麾」語合而名之曰旌麾園。

（王安中《初寮集‧卷六‧河間旌麾園記》）❺❷

為什麼人們會歌頌吳江縣的令尹賢呢？因為他構築了如歸亭，所以如歸亭就成了他被歌讚的所在。滑臺園亭的興建開創了一州的勝遊，這和惠政一樣都能列入功績的紀錄之中。眾樂亭與真州東園的建造也被歌頌為甘棠遺愛的表徵，而且前兩者還將被繪入州圖之中，傳布廣遠，流芳後世。而旌麾園是瀛州河間的第一座令百姓適意的郡圃，所以取名旌麾以表彰興造者之功，以其為榮耀。所以地方官對郡圃加以興修也是惠政之一，將受到人民的擁戴歌頌。

❺❷ 冊一一二七。

由此進一步，宋人還以郡圃中的某些建築物來具體地紀念地方官之德惠。如：

願無忘公之德，宜曰來賢堂。（王安中《初寮集·卷六·河間旌麾園記》）

民歌德惠，穆如清風。（晁說之《景迂生集·卷一六·清風軒記》）(53)

作堂曰愛思，道僚吏之不忘宋公也。（王安石《臨川文集·卷八三·揚州新園亭記》(54)

丞相臨人以惠和，三年鄉校起絃歌。至今旌旆曾遊處，猶道當時樂事多。（蘇頌《和梁簽判潁州西湖十三題·去思堂》五二五）

甘棠人去想儀形。自注：呂許公所建。（韓琦《上巳會許公亭二首》其二·三三二）

來賢、清風、愛思、去思為建築物名，在名稱上都明顯地表露著人民對於良吏的期待、喜愛、幸福的感受和思念之情。人們來到這些建築物所在，一面遊賞一面懷思，而眼前的景色也常引起他們津津樂道一些賢官當時宴遊此園的景象。蔣堂在〈清陰館種楠〉之後放心地說：「還期莫道空歸去，留得清陰與後人。」（一五〇）可見有郡圃中的建築花木存在，有石碑記文的記載，惠政德澤就可以長久地流傳，歌頌與懷思也就可以長久地存在人心。蘇舜欽在《蘇學士集·卷一三·處州照水堂記》中很明白地說：「且將以風跡留遺乎後人，景與意并止，獲乎元規之地，遂構廣廈。」(55)這裡明白地說出建造郡圃之初衷即含有留名後人，受後人景慕風跡的用意。而事實也證明

(55) 冊二一八。

(54) 冊一〇五。

(53) 冊一〇九二。

郡圃真的發生這樣的功能。劉攽《彭城集·卷三二·兗州美章園記》載：「吾問於耆舊老人，其遺風餘烈蓋罕傳焉。獨府舍園池亭榭樹得二三公之遺事。」

都為政治與政聲創造了長久的痕跡。[56] 因此，不論是從地方官個人的聲名的考量或是經過時間的證明，郡圃

另外值得一提的是，郡圃的興建既然是政績表徵，而升貶遷徙的宦涯中，所到之處已有前任者修建的大型郡

圃或多處的公園，並無創建之需時，也往往有重修改建的情形，如：

郡圃森森幾閱春，一番太守一番新。(陳淳《北溪大全集·卷四·和傅侍郎至臨漳感舊十詠》)[57]

本朝皇祐間，蔣堂守郡，乃增葺池館。(范成大《吳郡志·卷六·官宇》)[58]

樓臺重拂前人記，池圃更新此日遊。(沈邁〈七言滑州新修東園〉六二八)

固有亭焉，基大而制卑……乃即其舊而新之，增卑以崇，易蔽以完。(鄭俠《西塘集·卷三·連州新修都景樓記》)[59]

韓魏公喜營造，所臨之郡，必有改作。(徐度《卻掃編·卷下》)

之所以常有改建，以至於一番太守就會使郡圃一番新，個人的喜愛營造如韓琦者，當然是一個原因。文人對於景

[56] 冊一〇九六。
[57] 冊一一六八。
[58] 冊四八五。
[59] 冊一一一七。

物美感的敏銳度與高要求也是一個原因。而郡圃在歷經時間的流蝕之後的壞舊，或是經費識見上的差異等情況，也都是改建的原因。然而在知道興建郡圃的政治意義之後，我們也不難了解改建增大的工程事實上也是一種政治表現。

最後引錄劉敞《公是集・卷三六・東平樂郊池亭記》的一段文字來作這三點的總結，以見郡圃的政治大義：

士大夫無所于游，四方之賓客賢者無所于觀，吏民無所于樂，殆失車鄰、駟鐵、有駜之美。❻

（四）為政可以清閒安逸

由於宋人強調郡圃的興建增修是政成俗阜的結果，郡圃活動是在太平無事的情況下進行的；也由於郡圃風景優美，是大自然勝景的典型化，可以使人放鬆自在。所以不論是辦公時間或公退之餘，郡圃中的遊宴活動或是家居生活多被強調成清閒安適。如：

開軒納清景，為吏似閒居。（范純仁〈簽判李太博靜勝軒二首〉其一・六二二）

民含古意村村靜，吏束刑書日日閒。（趙眾〈題倅廳吏隱堂〉五一六）

萬井笙歌遺俗在，一樽風月屬君閒。（歐陽修〈和劉原甫平山堂見寄〉三〇二）

訟簡歲豐盈，鈴齋竟日清。（趙抃〈次韻孔憲山齋〉三四〇）

幾日無公事，山堂興頗清。（文同〈山堂偶書〉四四四）

❻
冊一〇九五。

如此清閒的郡齋生活，其所引發的政治意義就是，為政可以像是賦閒在家的無事人，心清意閒。而郡圃中的種種美景就是清閒時取代政務的心靈寄託。這就形成一個有趣而弔詭的局面。為政與清閒向來似乎是難以相提並論的，而政績佳惠、受民歌頌懷思的賢官似乎應是為民奔走而不遑暇寢的；如今反倒是垂手悠閒。道家的政治理想境界在此彷彿隱隱地浮現了。

此外，由於清閒，由於郡圃的風景美好幽靜，所以郡圃這個帶有濃厚政治性的地方又在空間上形成另一個有趣的弔詭特性：

野興漸多公事少，宛如當日在山家。（文同〈北齋雨後〉四四四）

民淳無訟聽，縣僻類山居。（邵雍〈內鄉兼隱亭〉三七五）

只憐郡池上，不異山林居。（梅堯臣〈汝州〉二四七）

潭潭刺史府，宛在城市中。誰知園亭勝，似與山林同。（杜敏求〈運司園亭〉八七四）

誰知郡府趣，適有林壑幽。（梅堯臣〈早夏陪知府學士登疊嶂樓〉二四五）

因為民淳無訟公事少，因為園亭勝美幽僻，郡圃官舍竟然與山林沒有兩樣。郡圃有治政之廳廨，應該是侍衛森嚴、辦事者或進或出之地；山林則是荒僻幽靜、人跡罕至的地方，而今兩者被等同起來了。這一方面固然應是居於其內的官吏心境超越，另一方面則是園林造設的成就。然而宋人何以要強調這些呢？除了炫示政績，除了欣喜讚嘆政治生涯也能享有清閒幽靜的野趣，還有下一節的重要原因。

（五）吏隱雙兼的實踐場所

由於郡圃內的生活，不論是辦公時間或是公退之暇都可以像是山居，所以隱居的情調就產生了，隱居的感受也一再地被強調。如：

跡貴雖軒冕，心閑似隱淪。（文彥博〈和公儀隱廳書事〉二七四）

自得真隱趣，不慚吳市為。（梅堯臣〈隱真亭──烏程史尉署〉二四四）

病枕方行藥，公門似隱居。（趙湘〈官舍偶書〉七六）

官舍掩寒扉，聊同隱者棲。（歐陽修〈張主簿東齋〉二九一）

這裡明顯地將行跡與心境分開來，客觀的行跡事實上是貴為軒冕，但是主觀的心境卻深得隱淪之趣，那是自得的，而非客觀事象上眾人的認同。所以這樣的歌詠其主要的目的其實是在讚頌心靈的超越與潔淨。既然身為官吏，又心得隱趣，這就又將兩種看似矛盾的情態加以兼攝統合起來。早在晉朝就有「大隱」之說，到了唐代又發展出「吏隱」之詞。而今宋代的郡圃生活就承襲這個傳統而被大量地冠上吏隱的稱號。如：

鈴齋長寂得吏隱，便是道家虛白堂。（韓琦〈再和題休逸臺〉三三二）

郡亭傳吏隱，閒自使君心。（釋希晝〈寄題武當郡守吏隱亭〉一二五）

江城吏隱敞朱扉，旋築高臺望翠微。（余靖〈靜臺〉二二八）

逍遙成詠歌，吏隱欣得地。（楊傑〈至游堂〉六七三）

誰謂留都劇，翻同小隱年。（宋庠〈西都官屬咸備尹政得以仰成暇日池圃便同塵外因書所見以志一時之幸仍以東園吏隱命

學而優則仕是中國讀書人的追求，是實踐經世濟民、兼善天下的政治理想的途徑；隱逸則是中國士人在心境上對天地自然的孺慕，對自由逍遙境地的追求，對執守正道與節操所作的選擇。這兩者同樣是著重修養的士人所願具有的。但兩者往往猶如魚與熊掌不可兼得，不論選擇何者，都將有失落。如今郡圃的幽美如同山林，更方便更與隱的統合兼得。所以郡圃的存在，圓滿地提供了傳統士人在政治意義上的兩極化希求。

這種吏隱兼得的追求也反映在郡圃建築物的名稱上。如洋州園亭三十景中就有吏隱亭一景，而在本節上引諸例中也出現過隱廳、兼隱亭、真隱亭、吏隱堂之類的建築，都非常清楚地表達出宋代仕宦者在政治理想的實踐過程中仍然惦念著對隱逸生活的嚮往與追求。而且也試圖以仕宦生活環境的造設（郡圃）來完成這分追求。

吏隱既是兼得政治理念上的兩極追求，也就把兩種追求所可能遭遇的困難避免掉而各取其利。吏，不僅是外王兼善理想的實踐，也為個人生活的經濟資源謀得基本保障，避免了隱者常見的貧窘困境；隱，則保守住某種心靈的品質或節操，且享有自由自在的生活方式，避免了仕宦常有的奔波塵垢與世故應酬。如此一來，吏隱在物質需求上不虞匱乏，在精神層次上又逍遙悠遊，簡直是圓滿的人生了。於是宋人又把郡圃中的官居生活視為神仙生活：

不出公庭得仙館，豈同徐福絕雲濤。（吳可幾〈和孔司封題蓬萊閣〉二六六）

祗此便堪為吏隱，神仙官職水雲鄉。（章得象〈玉光亭〉一四三）

已茸吾園似仙府，莫教歸信苦沉沉。（韓琦〈再代（郡圃）答〉三三三）

主人便是神仙侶，莫作尋常太守看。（趙抃《次韻程給事會稽八詠·鑑湖》三四三）

誰知吏道自可隱，未必仙家有此閒。（司馬光《和趙子輿龍州吏隱堂》五〇六）

性，讓政治生涯可以變得如神仙般快樂無比。

他們得意欣樂地說，不必走出公庭，更不必像徐福那樣橫越重洋歷經艱險地去尋覓仙境，他們辦公的地方就是仙府仙館，就可以過神仙生活、擔任神仙官職、作神仙太守。神仙是圓滿如意的。正因為郡圃的特殊的多重空間特

（六）鄉思與宦遊

郡圃生活在詩文的歌詠之中雖是清閒安適、自在逍遙，甚至是快樂如神仙。但是作為地方官，不是固定的工作，不是固定的地點，更也不是自己所能選擇和決定的，隨時都有可能被調動，變動性相當大。這就是宦遊生涯。

上文已論及一些地方官在郡圃中栽植花木，修造建築，是含有留予後人紀念（所謂甘棠之思）的用意的，這樣的用心實也建築在宦遊的變動性基礎之上。

因此，作為地方官無論其如何專致於政務的修善，如何努力為民造福，在他們心中多少含藏著不安定的情愫。

雖然他們會愉悅地讚頌著郡圃：

枝棲亦云穩，何用憶吾廬。（劉攽《鳳翔官宅園亭》六〇七）

雖有舊林泉，何須嗟去晚。（文同《子駿運使八詠堂·山齋》四四四）

誰知故園興，閒在使君家。（張伯玉《西樓晚望》三八四）

這些文句表面上好像對於官宅園亭已經滿意，可穩棲其中。認為故園之情興已在郡圃中可以獲得，所以不必急著回鄉。但是事實上，當一個人不思鄉、不眷念故園、不嗟嘆晚年尚未歸回舊林泉時，他是不須要強調也不須要提醒自己「何用」「何須」憶念故園的。所以這樣看似滿足現狀的詩句，事實上適巧相反地透露這些宦遊各地為吏者內心深處思鄉的情懷。這是對於飄泊各地、遷徙浮沉的宦海生涯的一種極深微甚或是不自覺的慨嘆。至於這分宦遊的慨嘆比較自覺而明顯的時候則如：

> 軒冕去來皆外物，雲山早晚是歸期。（呂陶〈郡齋春暮〉六六六）

> 而時時慨然南望，思淮而莫見之也。（張耒《柯山集·卷四一·思淮亭記》）❻

> 信美非吾鄉，歸心屬蘭杜。（俞德鄰《佩韋齋集·卷一·吳郡齋遣懷》）

> 使君待客多娛樂，只有醒時覺異鄉。（李覯〈東湖〉三五〇）

雖然在公園中接待賓客多是娛樂欣悅的，但是在宴散酒後、清醒時分，異鄉飄泊的感覺就清楚地浮現上來。是否意謂著，如果沒有郡圃中各式宴遊活動，則時時刻刻都將墮入異鄉的失落悲愁中呢？俞德鄰便很真實地表白，吳郡齋雖然優美，但無論如何，終究不是自己的鄉園，終究是無心久留。而張耒則是時時眺望、時時思念淮地而慨嘆不已──慨嘆洛陽壽安的官居雖「遊而樂之，漱濯汲引，無一日不在其上」，似乎是快樂的仙鄉。但是其內心深處畢竟還是歸向故鄉的，早晚終究是要歸去的。

因此郡圃雖然是政成俗阜的表徵；雖是與民同樂、禮待賢士等仁政的實踐場所；雖然是提供吏隱雙兼、如神

仙眷侶般快樂逍遙境地的所在，但是仕宦者的內心並非長久地安住於此，並非常常眷戀於此。它只能算是古代士人實踐政治理想的階段性空間，而非私人的心靈歸宿。

由此我們可以看出，宋代仕宦階層的讀書人在政治外王事業的抱負以及內心企盼自在逍遙、潔淨無染的生活境界兩者之間是極力想要加以調和兼融的。但在現實的事象上又往往難以避免兩者的衝突。而有時郡圃的逍遙快樂的表象也只是仕宦們用來作其政治失路的慰藉罷了。

五、結　論

根據本節所論可知，宋代郡圃在園林及政治文化意義上，其要點如下：

其一，宋代各地均有地方政府經營的公共園林，可統稱為郡圃。而郡圃的存在形式是園林。

其二，在園林的基本結構方面，郡圃以其優渥的條件創造了各種傑出美景，不僅繼承了中國園林的傳統特色，也和整個宋代文人園的發展一起進步。其中尤其以山石與水景的設計特別精采，唯獨建築物則由於其郡圃的身分而趨向雄偉壯觀的特色，這是與園林文人化的發展相背的，但是仍然注意到這些建築的園林化要求。

其三，在人文活動方面，作為公共的園林，郡圃開放給一般的民眾前來觀賞遊玩，所以四時宴樂不斷，而且顯得熱鬧諠雜。此外地方官也常以主人的身分招待邀宴賓客僚屬，或歌舞娛樂，或棋弈清談，與一般私家園林中的活動沒有大差異，所以顯現出清雅超逸的情境。

其四，作為地方官的住宅，郡圃中也常出現個人色彩濃厚的家居生活內容，或者是官吏的高臥、獨坐、散步，一派清閒無事的氣氛；或者是造設園景，栽植花木，灌溉蔬圃，享受農藝的生活、田園的情趣。所以郡圃也成為地方官享受私人園林生活的所在。總之，由於郡圃的角色與功能的多元化，其內的人文活動也就變得非常多樣。

其五，宋代的文人刻意地在詩文中彰顯郡圃正面的政治意涵。首先強調郡圃是政成俗阜之後的產物，所以是優良政績的表徵。其次強調地方政府修建郡圃不是為了個人的逸樂，而是與民同樂的王政之實踐，同時還能負起禮待賢士的使命。復次，在前兩點的基礎之上又以郡圃的興建是地方官遺愛於民的表現，所以以郡圃中的建築物作為紀念賢官的所在。這是政績上面的意涵。

其六，在地方官個人的政治心境上，郡圃不但是官吏對政治游刃有餘的表現，還能彰顯他們風雅從容的政治風範，強調從政是可以悠然輕鬆自在的。其次又以郡圃幽靜如山林的環境氣氛來成全他們對於隱逸生活的高潔超逸的嚮往，把郡圃當作是吏隱的最佳場地，從而化解了傳統中國士人在仕與隱的抉擇上的兩難。

在個人的政治心境上，雖然宋人不斷地刻意強調，郡圃是讓他們的仕宦生活如意快樂如神仙的一個美好場所，表面上好像是相當滿意現狀。但是仔細究察，其中也有是對不順意的政途的一種自我安慰與面子。因此可以說，郡圃的園林結構使其含富悠然自在的情調以及和樂安泰的表象，因此很容易披上太平盛世一類的政治意義，也很容易被靈活的士人彩繪成個人政治路途上的超然標記。

第三節 汴京御園——艮岳

一、興建緣由及地點

在宋代諸多著名的園林中，最特殊的一座該是宋徽宗在汴京所建的艮岳。其特殊性主要在於這是完全由人工建造出來的一座巨型假山，山上築造了精彩的園林景色。可算是造園史上的一大創舉。尤其帝王對遊園的喜好與熱衷，促使許多人積極勤奮地、費盡思量地參與這個造園工作，更把園林藝術推向一個劃時代的里程。

艮岳之所以建造的根本原因應是徽宗本身的「頗留意苑囿」（張淏〈艮岳記〉）❶，他是中國歷史上熱愛藝術、拙於為政的著名帝王之一，對於園林的築設不遺餘力。然而促成艮岳開造的外在緣由則是堪輿風水的傳說：

初，徽宗未有嗣，道士劉混康以法籙符水出入禁中，言京城西北隅，地協堪輿，倘形勢加以少高，當有多男之祥。始命為數仞岡阜。已而後宮生子漸多，帝甚喜。於是命戶部侍郎孟揆於上清寶籙宮之東，築山象餘杭之鳳凰山，號曰萬歲山。既成，更名曰艮岳。（明·李濂《汴京遺蹟志·卷四》）❷

❶ 冊五八七。

❷ 同上。

這段記載說明了最初是道士將風水地形與子嗣吉凶加以連繫，使堆山疊阜的工作額外地背負了傳宗接代的神聖使命，因而也意外地驟盛起來。由於頗為靈驗，徽宗歡喜，因而進一步展開一連串大規模的造山造園活動。

而在建造的過程中，諸多逢迎邀寵、謀權斂財者無所不用其極地費盡巧思，以取得各種珍奇美石、奇花異草、珍禽異獸加以進貢的事況，更實質地促使艮岳以驚人的面貌誕生。

至於艮岳的位置，根據上面引文，是在上清寶籙宮之東。而寶籙宮的位置，據和維的《愚見紀忘》，說是在汴京宮城東北景龍門複道的次東❸，也就是宮城的東北東方向。又因宮城位於京城的北方偏中央，所以艮岳也可說是在汴京的東北角。正因在東北隅，以八卦的方位來看，屬於艮，因此在興建完成之後便改名為艮岳。

艮岳有山有水，有各式各樣配合地形地勢而建造的建築物，又人工設計栽植的花木，又大量運用具有象徵意義的石頭，是一個經過充分設計且可遊可憩可賞的園林。以下分由其造園技術、造園理念及石頭的運用三方面來探討艮岳的藝術境界。

二、造園技術

在造園技術方面，將依一般對園林要素的分類來討論，亦即分為山石、水、花木、建築與布局五方面。因為布局設計屬於理念部分，所以放在下一目討論。

（一）掇山技術

李濂的《汴京遺蹟志·卷四》記載艮岳的大小：「周迴十餘里，其最高一峰九十步。」❹而僧祖秀的《陽華宮記》則記述道：「驅散軍萬人築岡阜，高十餘仞。」❺以舊式營造尺來算，一步約等於五尺，則九十步約為四

❸ 同上。

百五十尺；而以東漢以來的制度來算，一仞約當五尺六，則十餘仞，保守估計約是五百六十尺。所以艮岳的高度大約在四百五十尺到五、六百尺之間，相當於一座三、四十層樓房的高度。以人造山的角度來看，這樣的高度著實驚人。它需要相當程度的物理知識與築造技術，人力財力物力的配合更是不可少。這是從整體呈現上來看艮岳的掇山技術，無可置疑地，是中國造園史上的一大成就與進步。

至於艮岳本身為石山或土山呢？徽宗御製的〈艮岳記〉說是：「累土積石，設洞庭湖口絲谿、仇池之深淵，與泗濱、林慮、靈壁、芙蓉之諸山，最瑰奇特異。」**❻** 而僧祖秀的〈陽華宮記〉也說：「舟以載石，輿以輦土，驅散軍萬人築岡阜。」是則艮岳的堆掇是土與石混合運用的土石山。這其中整座山的造形主要又是依據石頭的形狀來加以點化的，如〈陽華宮記〉的描述：

石皆激怒觚觸，若踶若齧，牙角口鼻，首尾爪距，千態萬狀，殫奇盡怪。輔以磻木縈藤，雜以黃楊對青，竹蔭其上。又隨其幹旋之勢，斬石開徑，憑險則設磴道，飛空則架棧閣。疊石為隱捍，任其石之怪，不加斧鑿。因其餘，土積而為山，山骨暴露，峰稜如削，飄然有雲姿鶴態，曰飛來峰。

❹ 因艮岳在落成之後，徽宗為其正門取名為陽華，所以艮岳也別稱為陽華宮。是以此處的〈陽華宮記〉即是〈艮岳記〉。《汴京遺蹟志·卷四》：「岳之正門名之曰陽華，故亦號陽華宮。」而〈陽華宮記〉也說：「其餘勝跡不可殫紀。工已落成，上名之曰陽華宮。」

❺ 同 **❶**。

❻ 同 **❶**。

開東西二關，夾懸巖，磴道隘迫，石多峰稜，過者膽戰股栗。

可知艮岳的外形大體上是運用了石頭本身崢嶸骨瘦、突奇多變的形狀，不加斧鑿，是以展現的是巖山的陡峭險峻。這表面上看來，似乎並不需要什麼技巧，但是石頭與石頭之間的堆疊、固定，事實上是需要高度的技術與造形設計的。在石與石之間，艮岳採用了土來填補與連接，並注意到了不使土掩蓋了石頭的奇異形態，所以才能山骨暴露，峰稜如削。

然而，他們也注意到，雖然土會造成山形的拙重平駿，但是石頭形狀的完全暴露，固然可以營造奇峻的山勢，卻又容易有尖銳碎亂之感，因此在石上攀繞了樹木、爬藤、竹叢，使得山勢得到一分柔化和無比的生命力。而在技術上，藤蔓或木竹應是栽植在山石之間的土壤上。而如何使土壤堅實地固著在石頭之間又能令栽植的植物生長，且植物如何能從土石間覆蔓出一番姿態，這都是他們在掇山時已然克服的技術難題。

另一項更艱難的掇山工程是在土石混合的人造山上開設磴道、小徑、棧道。首先，必須斬開石頭，在突奇的石頭之中鋪設出小徑來，而如何在堅硬的石頭身上斬開平徑，又如何在擊敲石頭時保持山的穩固堅實，都是技術上的一大考驗。其次，是沿著山勢鋪設磴道。這原只是「琢石為梯」（〈陽華宮記〉裡描述朝真磴的話）的工作，

但因其為「憑險」且「磴道隘迫」、「過者膽戰股栗」，則其鋪設時的驚險艱鉅，又非一般技術所能勝任。徽宗的〈艮岳記〉也描述道：「復由磴道盤行縈曲，捫石而上。繼而山絕路隔，繼之以木棧，倚石排空，周環曲折，有蜀道之難。」說明了所謂的憑險鋪設磴道，其艱難是攀爬巨石而上，一點一點地敲鑿石頭，一點一點地鋪展出一條步道。等到到了懸崖峭壁之處，無從鋪設磴道，便必須借重其他的材料──木材來製造木棧。棧道是飛空架設

的，而且又周環曲折，有蜀道之難，難於行走，如何在懸巖峭壁之上站穩、移動，如何在懸巖峭壁上安插一根根

的木樁，結構成穩固的棧道，又是技術上的一大突破。

另外，周密的《癸辛雜識》記載了艮岳的一點山勢形態，說「萬歲山大洞數千」。萬歲山是艮岳的初名，整座艮岳上有數千個大洞，吾人不難想像其勢必然更加奇險。在原理上它是擅巧地運用石頭怪異突稜的外形。而在築造的技術上，這主要須靠黏接石頭的方法得當，其中有不少是黏接漏空、懸空的部分，並不符合山洞形狀的要求，則又要進一步對其採取琢磨或挖敲的工作。總之，人造山的洞穴之製造，需要有擅用石頭特性的巧思，還要高度的製作技巧[7]。

此外，艮岳的造山工程在初步完成之後，還為山的神韻風姿，做了一番美化。《癸辛雜識》在提及萬歲山的數千個山洞時說：

其洞中皆築以雄黃及爐甘石，雄黃則辟蛇蝎，爐甘石則天陰能致雲霧，翁鬱深山窮谷。後因經官拆賣，有回回者知之，因請買之，凡得雄黃數千斤，爐甘石數萬斤。

其實太湖石本身，在天陰之時，因為溼氣甚高，而容易滋生煙霧。這裡為了讓整座山縈迴在一片雲嵐縹緲之中，因而應用了科學知識，在既已完成的洞穴中加築以爐甘石，使其霧氣能集密地湧現，猶如大自然真山的嵐氣是由洞岫深谷所生成一般。當然，爐甘石築在洞中，也有視覺美觀上的考量。從技術層面來看，這雖不是什麼至艱的工程，但在造園史上，這卻是應用科學知識結合掇山技術所完成的一項大突破。

（二）運石技術

❼ 同❶。

因為艮岳是以山為主體，掇山的工程十分浩大。而山勢造形又以石頭為主要材料，因此石材的獲得就變得分外重要。又根據上文得知，艮岳的高度非常驚人，其採用的石頭頗多巨大者，而這些石材又多來自靈壁、太湖，所以巨石的搬運，實為建造艮岳的重要環節。

靈壁、太湖之石的特質是形狀突奇、多稜角、多凹洞，而石質則較脆，易斷裂折損 ❽，因此搬運工作就變得異常困難。《汴京遺蹟志‧卷四》記載了當時載運太湖石的艱鉅情況：「初，朱勔於太湖取石，高廣數丈，載以大舟，挽以千夫，鑿城斷橋，毀堰拆鋪，數月乃至。」這裡告訴我們，艮岳所用的太湖石，高廣都有數丈，相當於一幢房屋那麼大。這樣的巨石，當然必須載以大舟，挽以千夫，鑿城斷橋，毀堰拆鋪，才能搬運移動。可是這樣的記述，只能說明他們對於巨石體積、重量等問題的解決，只要力氣足夠，人數眾多，就能克服重量難題；只要有決心、有魄力，就能讓體積龐大的巨石通過城橋。然而搬運時震動對石頭所可能產生的破壞問題，就不是單單人力足、有魄力所能解決的。當中需要高度的技術，以及對石質的基本認識。

究竟當時他們是怎樣從江南浩浩蕩蕩而又長途跋涉地把湖石完好無傷地運到汴京來的呢？周密《癸辛雜識》有詳細的記載：

當聞汴京父老云：艮岳之取石也，其大而穿透者，致遠必有損折之慮。乃先以膠泥實填眾竅，其外復以麻筋雜泥固濟之。日曬極堅實。始用大木為車，致於舟中，直俟抵京，然後浸之水中，旋去泥土，則省人力，而無他慮。此法奇甚，前所未聞也。

❽ 關於太湖石的特質可參閱范成大《吳郡志‧卷二九‧土物》中對太湖石的介紹。而關於靈壁石則可參閱杜綰《雲林石譜‧卷上‧靈壁石》的介紹。

原來，他們思考到，湖石之所以易受損是因為其形狀奇突多稜，尤其越是有凹陷漏空部分，就越容易受到折損。

所以如何使石頭的凹陷洞穴之處也能變得質實圓緩，如何使整個石頭變成滾圓而無稜角突兀的體形，又如何使搬運完成的石頭回復原狀，這些都是必須克服的問題。因此他們找來既能固結又能溶解的材料——膠泥，先以膠泥填實所有的洞穴凹處，化解掉石頭的奇突稜角部分，以減少搬運時可能產生的震動。再以麻筋雜泥封裹整個石頭，使其完全保護在雜泥麻筋之內，以防止搬運過程中的直接磨損與碰撞。再將裹敷上去的雜泥曬乾到極堅實的程度，以免搬運時包裹外層的剝落，而失去保護效果。最後，在經過長期艱辛的搬運之後，剩餘的便是恢復原狀的工作了。他們將整個包裹保護過的石頭浸泡在水中，經過水的軟化與溶解作用，雜泥、麻筋、膠泥便自然地脫落，而回復了石頭的突奇原貌。

這樣花費低廉而又節省人力的防止石頭損壞的搬運技術，實在是造園史上的一大進步與貢獻。

（三）理水技術

山與水是自然風光中最重要的兩大要素，也是造園時重要的兩大工程。艮岳雖然名之曰艮「岳」、壽「山」，但是仍然沒有遺漏掉水景的配置，在理水方面也有優異的成績和重要的進步。《汴京遺蹟志‧卷四》提到了艮岳的池沼：

關下有平地，鑿大方沼。沼中作兩洲，東為蘆渚、浮陽亭，西為梅渚、雪浪亭。西流為鳳池，東出為鴈池。中分二館，東日流碧，西日環山。

在平地部分挖鑿大方沼，是十分平常的工程；而沼中作洲渚、洲上植花木、建亭閣，這些造景都是早在唐代園林

中已多見的，故無甚特殊。只是，此地沼水又向兩邊流展，成為鳳池和鴈池。而鴈池正在壽山兩峰之間的山谷

裡❾，因此，方沼與鴈池之間的水流實穿布在山石之間。艮岳既是人工掇造的土石山，那麼山間一切的溪澗流水

當然也都不是自然原有的，而是經過人工引導出來的。所以可以確定的是，當時在水流的引注技術上是精湛的。

徽宗御製的《艮岳記》另外也記載了一段景色：「北俯景龍江，長波遠岸，彌十餘里。其上流注山澗，西行潺

湲。」既然景龍江大部分是蜿蜒在平原上，艮岳一面俯視其景觀，長波遠岸，彌十餘里，另一面則引注其水，潺

湲湲地西行山澗。山勢既然有起伏轉折，引水自然也要隨之或高或低地變化。這就較諸平地的引水困難很多，

也可見艮岳在理水的技術上之精進。

引水在山澗中潺湲而行，隨山勢而起落，那麼，遇逢落差較大的澗谷時，便會形成瀑布景觀：

其南則壽山嵯峨，兩峰並峙，列嶂如屏。瀑布下入鴈池，池水清泚漣漪，鳧鴈浮泳水面，棲息石間，不可

勝計。

壽山是艮岳南部的山群，主要有兩個較為突出的山峰，兩峰之間形成溝澗，應是和沼水相連的水流所穿行的路線。

水流至此兩峰，大約是到了較高點，接著便是直線墜落的谷底。偌大的落差、奔瀉的水流，自然形成了瀑布景觀。

這在理水的技術上似乎並無太多的費事工程，主要還是控制著讓引水能隨山勢而行的問題。至於瀑布下落而能成

為鴈池，需要的是先在兩峰山根之處築造出一個凹陷的水池，這個凹陷應是在掇山的過程中因石頭的形狀而自然

形成的，或是掇山之後再予挖鑿的❿。因此，在艮岳的理水部分，有很多還是和掇山的工作密切相關的。因為艮

❾ 徽宗〈艮岳記〉

❿ 徽宗〈艮岳記〉：「其南則壽山嵯峨，兩峰並峙，列嶂如屏。瀑布下入鴈池。」

岳的水景主要是沿著山勢而布置的，在往低處流的部分，並不須費太大的工夫，只要疊山時能運用湖石的突奇形狀造出溝澗；但是遇到要往上流或最初水從平地上引注上山時，就是比較複雜麻煩的工程了。這一部分的技術，古籍中並無詳細的記錄，但是從艮岳山勢的峻峭及水流的分布來看，其理水的技術已是相當進步了。

在艮岳中，較特別的水景之一是由龍淵、濯龍峽，徽宗記述道：

自南徂北，行岡脊兩石間。綿亙數里，與東山相望。水出石口，噴薄飛注如獸面，名之曰由龍淵、濯龍峽。

由龍淵 ⑪ 與濯龍峽兩個水石交用的景點，引水從石間縫隙開成的口裡噴薄而出，四面飛注，猶如飛龍噴霧吐雲，飛騰翻躍在淵峽之間。引水原是流走在山石間，設計者及築造者利用先阻塞再給予開口出路的方法，讓水流因阻礙而爭竄而噴薄，於是形成了這個精采生動而又具有寫意美感的特殊景觀。

另外在僧祖秀的〈陽華宮記〉中較為詳細地記敘了另一個瀑布的製造方法：

又得紫石，滑淨如削，面徑數仞，因而為山。貼山卓立。山陰置木櫃，絕頂開深池，車駕臨幸，則驅水工登其頂，開閘注水而為瀑布，曰紫石壁，又名瀑布屏。

因為這是一塊紫石，與其他大部分的湖石在顏色和質感（滑淨如削）上相差太多，不能用土填的方法與其他湖石 ⑩ 不過，因鴈池在兩山之間，是瀑布落下之水所形成的，因此大部分應是疊山時自然留下的谷地。

⑪ 此景徽宗文章中記為「由龍淵」，而《汴京遺蹟志‧卷四》則記作「白龍沇」。

連接成同系的山，因此令其貼山卓立，成為一座卓然獨立的山。是以不能用引水方法令水流注其上，且其本身的滑淨也不易引水而上，因此單獨地在石頂開鑿出一個深池，平時是一個封閉不流動的貯水池，等到徽宗駕臨的時候，才打開閘門，水流直下為瀑布。這裡並沒有對貯水的技術有進一步的敘述，大約可以想見的是，深池的水源除下雨之外，就只能靠著人力來貯存了。在紫石卓立的情況下，他們只好採用這個比較原始樸素的方法；不過，在紫石材質的限制下，為了營造水簾透隱著紫色的特殊視覺美感，這樣的設計與工程也是別具巧思與特色。

(四) 栽植技術

花木是園林中最具生命力與時間特質的要素，它使園林搖曳生姿，增添了盎然的生氣。尤其是湖石堆疊成的山，更需靠花木來柔化其堅硬之感。艮岳在花木的栽植上也是不遺餘力的。憑藉著帝王權勢的優越，花木的取得特別方便，因此，「四方花竹奇石，咸萃於斯；珍禽異獸，無不畢有矣」(《汴京遺蹟志·卷四》)。這裡花木的種類，應是匯集了各地的精華，有似於植物園，可供賞奇。

此外，艮岳植物的特色還在於每一種類多採取集中式的栽植，景觀雄偉壯闊。例如：

其東則高峰峙立，其下植梅以萬數，綠萼承跗，芬芳馥郁。

又西半山間，樓曰倚翠，青松蔽密，布於前後，號萬松嶺。

(景龍江) 北岸，萬竹蒼翠蓊鬱，仰不見天。有勝筠庵、躡雲臺、消閒館、飛岑亭。無雜花異木，四面皆竹也。(以上徽宗御製《艮岳記》)

北幸擷芳苑，堤外築壘衛之，瀕水蒔絳桃、海棠、芙蓉、垂楊，略無隙地。(僧祖秀《陽華宮記》)

萬株梅樹，萬松嶺以及仰不見天、無雜花異木的萬竹，略無隙地的垂楊等，都是大規模的栽種。其中像梅樹，是種在艮岳東峰的山下，而萬竹蒼翠則是四面環繞在景龍江的北岸，或是堤外衛瀕略無隙地的垂楊，這些都是平地的栽植，在技術上應無甚特別困難之處。至於蔽密蔭布的青松，卻是在半山之間，而艮岳又是湖石堆疊而成的土石山，在半山間栽植松樹，等於是養植在石間的土裡，其技術上的課題大約是如何使石縫間的土壤固實不流失，令松根深入其間繼續伸展。當然，在掇山之初，他們應已對理水、植木、建築等問題做一通盤的考量，在掇山時已有適當的配合處置。例如：

高於雉堞，翻若長鯨，腰徑百尺，植梅萬本，曰梅嶺。接其餘岡，種丹杏鴨腳，曰杏岫。又增土疊石，間留隙穴，以栽黃楊，曰黃楊巘。築修岡以植丁香，積石其間，從而設險，曰丁香嶂。又得賴石，任其自然，增而成山，以椒蘭雜植於其下，曰椒崖。接水之末，增土為大陂，從東南側柏，枝幹柔密，揉之不斷，葉葉為幢蓋、鸞鶴、蛟龍之狀，動以萬數，曰龍柏坡。循壽山而西，移竹成林，復開小徑，至百數步，竹有同本而異幹者，不可紀極，皆四方珍貢。〈陽華宮記〉

這段話清楚地告訴我們，在掇山之初便已設計好梅嶺、杏岫、黃楊巘、丁香嶂、椒崖、龍柏坡等植物特區，因而在掇山時便配合著增土疊石以成可植樹的橫嶺或岡坡。而且在增土疊石的時候，便已間留隙穴以栽植花木。這些預留的隙穴，大約不止容納根幹而已，應該有相當的容積可以填入多量的培植用土，以方便花木的生長及樹根的伸長。丁香嶂及龍柏坡兩處也是特別建築修高的土岡以適合丁香的生長，又特別增土為大陂以供龍柏的生長。然而這些都仍屬於掇山工程的配合，在植物的栽種方法本身，並未顯示出特殊的技巧，唯獨徽宗的〈艮岳記〉提及

了花果的移植：

即姑蘇武林明越之壤，荊楚江湘南粵之野，移枇杷、橙柚、橘柑、椰栝、荔枝之木，金蛾、玉羞、虎耳、鳳尾、素馨、渠那、茉莉、含笑之草，不以土地之殊，風氣之異，悉生成長，養於雕闌曲檻，而穿石出罅。

這一群受載的花果都來自江東壤野，荊楚湘粵一帶。在季候和地質方面，汴京與南方楚粵皆相距甚大，因而對栽植技術形成一大考驗。這些南方花果，從平壤郊野被移植到石山縫隙間，從溼熱的南方被移植到乾冷的北方，竟然能不以土地之殊、風氣之異而悉生成長，並且穿石出罅，展現出強韌的生命力，這表示了當時栽植技術的精進。

其中「養於雕闌曲檻」說明了這些來自異方的花木，確實是經過特別精細的照顧養護，須用雕闌曲檻將之範圍起來，與其他部分分隔開來，以供應特別的環境條件──大約是阻擋寒風，或覆蓋布罩以保溫等工作，因而盡量提供這些花木近似其家鄉的生長環境。總之，在艮岳這座人造的土石山上，栽種全國各地進貢來的珍奇花果樹木，形成各具特色的植物景區，其本身便已說明當時栽植技術的高明與進步。

（五）建築技術

在討論艮岳的建築技術之前，我們可以先瀏覽一下艮岳的建築內容：

蕚綠華堂、龍吟堂、三秀堂。

書館、八僊館、流碧館、環山館、消閒館。

覽秀軒、漱瓊軒。

介亭、囃囃亭、巢雲亭、蟠秀亭、練光亭、跨雲亭、浮陽亭、雪浪亭、揮雪亭、環山亭、飛岑亭。

倚翠樓、絳霄樓。

巢鳳閣、清斯閣。

煉丹凝真觀。

勝筠庵。

瓊津殿。

躡雲臺。

高斯酒肆。

其後群閣興築不已，於是山林巖壑日益高深，亭榭樓觀不可勝紀。（《汴京遺蹟志·卷四》）

而景龍江外則諸館舍尤精。（同上）

在文字資料中完整地記載了名稱的建築共有三十幢左右。另有藥寮、西莊等建築組群以及模擬的村居野店。此外，在艮岳完工之後仍然群閣興築不已，以致亭榭樓觀不可勝紀。其中又以景龍江北岸的諸多館舍尤為精美，這些都未在文字資料中仔細描述其名其形。因此，艮岳前後興築的建築物實在非常眾多。除了量的大之外，也可從名稱中看出建築種類形製的多樣化。在一座人造的土石山上及其四周，能有這麼多量及多類型的建築物，不得不令人讚嘆其建築技術之能事。

進一步來看，在文字中尚可見到某些建築的較細部分，如：

攀躋至介亭，此最高於諸山……北俯景龍江，長波遠岸，彌十餘里。（徽宗〈艮岳記〉）

介亭坐落在艮岳的最高峰，如《汴京遺蹟志》所說：「其最高一峰九十步，上有介亭，分東西二嶺，直接南山。」在這麼高聳的人造土山上興造介亭，其地基的穩固性是最令人疑慮的，也是最艱難的部分。艮岳既是由湖石為主體，加以泥土的填塞黏合，那麼介亭所坐的地基必是突奇多穴的堅石與較鬆軟的泥土交錯而成的。如何在不損傷石頭堅度與完整性的前提下挖石立基，又如何在鬆軟的泥土中立穩基樁，是艮岳建築所必須克服的技術難題。

至於在建築本身的形製構造方面，〈陽華宮記〉略略提及：

築臺高千仞，周覽都城，近若指顧。造碧虛洞天，萬山環之。開三洞為品字門，以通前後苑。建八角亭於其中央，橡椽窗楹皆以瑪瑙石間之。

千仞應是誇張的描寫，不過，從躡雲的名稱及千仞的描寫可知，這座觀景用的高臺確乎是矗立高聳的。其技術上的難度不僅是地基穩固的問題，還牽涉到臺子本身的重心處理穩當。在高臺的建築基礎之上，八角亭的建構就不算新奇了[12]。另外徽宗〈艮岳記〉尚有建築形製的記載：

有屋內方外圓，如半月，是名書館。又有八僊館，屋圓如規。

❶ 在唐代已有八角亭了。《中國園林建築研究》，頁一四八，根據唐代敦煌莫高窟壁畫證明當時已有八角亭。

基本上書館與八僊館的建築形製是相同的——在外觀上它們都是圓形的建築。以木造材質來看，構造出一幢圓形的建物是十分新穎而精巧的工夫，每一塊木板的弧度的控制，圓板與圓板之間的接合等都是建築技術的考驗。

總之，在掇造艮岳之後，還能在其上構造出如此多樣且大量的精美亭榭樓館，已說明了艮岳在建築技術上的輝煌成就。

三、造園理念

園林之所以能成為藝術門類之一，不僅僅因為其建造技術之精湛。因為技術無論如何精緻細膩，終究是形質上鍛鍊熟習的結果，仍然不離工匠技能的範疇。園林的設計、建造還追求美感效果，給人悅目愉心的快意；還追求幽遠的意境，帶引人神遊向一個無限的世界。

今天，我們已無法親臨艮岳遊賞，無法品鑑其美景，無法領受其意境。唯獨僅存的幾篇文字，可以略為得知當時設計者（包括徽宗）的造園理念，從而了解他們所追求的園林意境，蠡測艮岳的藝術造詣。

根據文獻資料，艮岳的築造理念，一方面可從記述艮岳各景觀的文字中離析出來，另方面更可由遊賞讚頌的文字中清楚地獲得。茲將文獻資料中所呈現的艮岳的造園理念條析如下：

（一）崇尚自然渾成

園林的存在，最初應來源於人類孺慕愛戀大自然卻無法捨棄文明舒適的人文環境所造成的兩難的化解。為了化解此兩難而有了兼具人工建築和山水花木的園林。因此園林本身肩負了大自然涵泳怡悅性情的功能。如何使其臻於大自然的渾然天成境地，便成為建造園林時所追求的目標，也是其必須完成的使命。

隨著文人的參與以及園林本身的發展，這種崇尚自然的造園理念在文人園中愈來愈加清晰明確。艮岳雖為徽

宗所命造的苑囿，卻也在理念上對這一點清楚地追求。首先，在具體的形象上，艮岳起初便以具體的自然山水為模擬的對象。如前所引《汴京遺蹟志》所載「築山象餘杭之鳳凰山，號曰萬歲山。既成，更名曰艮岳。」說明建造之初便以餘杭鳳凰山作為模擬對象，希望艮岳能築構成鳳凰山的樣子，使人一見，便認出其形態是或誤以為是鳳凰山。鳳凰山既然是西湖岸邊自然天成的山峰，是宇宙大化的成績，那麼艮岳的模仿正是學習大化，期待造就出相似的成績，希望提供遊者相同的涵泳鑑賞的享受。另外前引御製的〈艮岳記〉也說明其工程是：「設洞庭湖口絲谿、仇池之深淵，與泗濱、林慮、靈壁、芙蓉之諸山。」這些都是江南最靈秀優美的山水風景，也都是艮岳模仿的對象。可見艮岳四個方位的山群盡都極力地仿造大自然既有的名山秀水——或者模擬其山形水勢，或者擷取其景致的特質加以創造。總之，艮岳吸取了大自然山水風光的優美精華，創造具有典型性、集中性的山水風光。

關於這一點，徽宗在文章中更清楚地表白道：

而東南萬里，天台、鴈蕩、鳳凰、廬阜之奇偉，二川、三峽、雲夢之曠蕩，四方之遠且異，徒各擅其一美，未若此山并包羅列，又兼其絕勝。颯爽溟滓，參諸造化，若開闢之素有。雖人為之山，顧豈小哉。

他以為東南各地的風景名勝，雖然有其奇偉曠蕩的特色，但是終究也只是各擅一美，徒具某方面的景觀特色而又各自分散在不同的地點，不如艮岳的兼羅并包，匯集各景的勝絕奇妙於一處，成為美景的典型。而且造成之後又彷彿是大地上素有的，可謂為參諸造化。這說明了艮岳的造園理念中，確實以契合自然為其追求的最高理想目標。

因為建造之初即追求合於自然的效果，是以造成之後也頗符合這項要求。徽宗在文章的最後總結性地讚賞道：

中立而四顧，則巖峽洞穴、亭閣樓觀、高木茂草，或高或低，或遠或近，一出一入，一榮一彫，四面周匝。不知京邑空曠坦蕩而平夷也；又不知郛郭環會紛萃而填委也。

真天造地設，神謀化力，非人所能為者。

這段文字先稱美艮岳的山、水、花木與建築在布局上面的高低變化、遠近層次感及四時運化的季節性展現等都呈顯出錯落有致的美感，這是合於自然的表現。而後又描述置身其間，若在重山大壑、深谷幽巖之底，忘卻京邑郛郭的空曠紛萃，這說明艮岳的構築效果也確實達到臻於自然天成的境地，同時也表示在體積的量上，艮岳所追求的巨大宏偉，實與其崇尚自然渾成的理念有關。《汴京遺蹟志》有「周迴十餘里，其最高一峰九十步」、「山林巖壑日益高深，亭榭樓觀不可勝紀」的記載，在在顯示艮岳的高大雄壯，其背後所支持的理念也是崇尚自然——為使艮岳逼肖於自然界的真山水，因此擬造出等同或近似的尺寸大小，才能產生重山大壑、深谷幽巖的效果。

但是從藝術的角度來看，這種形似甚且連體積大小都相近的模仿，實在過於質實執著，缺乏想像的空間，也缺乏象徵性，藝術化的成就便淡薄了很多。

總之，儘管艮岳追求自然渾成的境地做得多麼成功，終究是人工造作出來的產物。因此從客觀的事實來看，艮岳最終是做不到天與人的合一。這一點又是徽宗所自覺的：「夫天不人不因；人不天不成，信矣。」（〈艮岳記〉）

因而，可以說，天人合一的境界也是艮岳的最高建造理念。

（二）提升生活境界

園林以帝王的苑囿為開端，最初便肩負著祭祀與娛樂的責任。然而往後文人園林的發展與蓬勃，則使園林的功能轉向生活境界的提升。艮岳雖為帝王苑囿，已無祭祀功能，其享樂的成分仍濃；但身為藝術家兼文人的徽宗，

依然注重艮岳的怡情悅性的涵泳功能。他在描述夏景之後感興地說：「使人情舒體墮，而忘料峭之味。」在描述夏景之後則說：「清虛爽塏，使人有物外之興，而忘扇筆之勞。」至於秋天冬天則說：「逍遙徜徉，坐堂伏檻，曠然自怡，無蕭瑟沆寥之悲」、「離榭擁幕，體道復命，無歲聿云暮之歡。此四時朝昏之景殊，而所樂之趣無窮也」。春天原本是料峭還寒的，如今置身艮岳卻令人忘卻料峭的況味，夏日原本是炎熱酷暑，如今卻令人清虛爽塏；而秋天沒有蕭瑟寥落之悲；連冬天也沒有歲暮年逝之嘆。這既說明艮岳具有調節四季氣候的作用，化去嚴峻尖刻的天候，使一年四季皆得以溫和舒爽。同時也說明在如此具有調節性的溫和舒暢的環境中，人們主觀的心境也會受到相近似的調節。因此春天的艮岳可以使人情舒體墮，在鬆放自在的情態下悠遊無礙，逍遙自得；夏天可以使人忘卻扇筆之勞，在清虛爽塏的情態下，神遊無垠而有物外之興；秋天冬天更無蕭索枯寂、寒凍死滅的悲涼愁懷，而是以清靈虛靜、曠然自怡的心去體道復命，悟覺宇宙生生之理而欣然地縱浪大化。這些在在告示著艮岳的設計與完成都肩負起了怡情悅性、涵泳性靈、提升生活境界的任務，使得置身其間的人能夠自然而然地致中和，達於平和恬靜而條暢自如的境地。

因此徽宗接著描述他遊艮岳的親身體驗：「朕萬幾之餘，徐步一到，不知崇高富貴之榮，而騰山赴壑，窮深探嶮，綠葉朱苞，華閣飛陛，玩心愜志，與神合契，遂忘塵俗之繽紛，而飄然有凌雲之志，終可樂也。」這說明了艮岳與大自然山水同樣具有洗滌淨化人心的作用，可以使人忘卻繽紛雜錯的擾擾塵務，可以使人拋卻尊崇的富貴榮華。終而飄然凌雲、超絕世宇，臻於愜神契天的境界。雖然成仙的追求通常是指壽命的無限延長，但因仙人在人們眼中具有充分的神通，能夠輕鬆自由地去來，他們沒有世事瑣務的塵擾，沒有功名利祿的追求與失落，沒有庸情俗愛的牽絆糾纏，因此仙人生活是卓然超拔而全然自在的生活。生活品質的最高表徵是仙化生活。

艮岳在築造之初，即在理念上追求如仙的生活情調，如八僊館、紫石岩、棲真磴和煉丹凝真觀的設置。八僊，很明顯地在字面上已表白出仙人生活的嚮往與追求，而紫和真字皆為道教仙意的象徵字眼，至於煉丹凝真觀則注重長生不死的成仙追求，發為具體的養生修煉等工夫。艮岳為此修煉成仙的追求提供了專用的區域。另外在上文已討論過的掇山技術，提及他們使用大量的爐甘石以使艮岳時時縈繞著煙霧，其目的除了模仿山嵐氤氳之外，也是為了讓艮岳瀰漫神祕不可測的氣氛，以使其栩栩如仙境。凡此，都表示艮岳在理念上極盡巧思地為遊者居者的心境的提升提供了直接而有力的設計。

（三）功能性專區的設置

八僊館、紫石岩、棲真磴三景集中於艮岳東側❶，因為三處的功用相同，都是在景致特色或名稱上帶引遊者居者在遊賞或生活時能感受到如仙的生活境地，因此將三景接續在一起。這樣布置的目的是讓遊者或者居者能集中地感受和神思如仙的境界。所以這三景可算是特設的功能性專區。

在艮岳各景之中，有許多為某些專門的生活內容或功能而設計的景區，其生活的功能甚為專門且明確，其設計的用意也甚為清楚。這種功能性專區的設置，說明艮岳的築造理念中，確實也認肯艮岳的生活機能，不僅僅將其視為只供遊人玩賞的休閒遊憩地點，不僅僅是人們茶餘飯後品鑑的對象而已；它更可以是帝王貴族的生活空間，十分日常。

在艮岳西側有兩個明顯的功能性專區——藥寮與西莊。徽宗〈艮岳記〉記載道：

❶ 如《汴京遺蹟志・卷四》：「山之東有萼綠華堂、書館、八僊館、紫石岩、棲真磴……」

其西則參、朮、杞、菊、黃精、芎藭，被山彌塢，中號藥寮。又禾、麻、菽、麥、黍、豆、秔、秫，築室若

農家，故名西莊。

藥寮的四周圍種滿了各種各樣的藥材，中央部分又結構了建築以供養植、照護、採收、甚至是曬製、煉製、封藏或煎煮等處理事宜的工作場所。這種以種藥及採收、製藥為主要目的的建築專區，在唐代時已經出現了❶。不過當時造設藥院這一類功能性專區的，多是一般私人園林及寺院園林，其目的除了自家養身治病之外，主要還是為了生產以獲利，具經濟效用。而此處的藥寮及彌山被塢的大量栽植，作為皇家苑囿的景區之一，恐怕經濟效益的原因還是次要的，最直接的作用應是皇家養生補身的藥材供應，而最重要的初衷應是帝王模仿或追求魏晉以來文人服食風尚及仙道情調的具體實踐。

而西莊的設置，則是以各種農作物的種植為主要目的，當然還包括收割收藏等工作內容。這裡也不僅只是以生產經濟性食糧為唯一的目的，但看其築室若農家的建築形貌，便知其目的主要還是想造設出一個鄉野村舍一般的生活空間，讓徽宗偶而在心血來潮時，也能體驗一下耕織勞力的布衣生活，領受一下黎元生民的生活滋味，享受一下純樸粗簡的生活情趣。在《宋史》本紀中記載了宋代各朝帝王均常常前往御苑去觀稼，其意不外在宣揚帝王的勤政愛民，能深體民生之辛勞，能關心百姓生活資源的豐齊。但是事實上，帝王更樂意將此類觀稼活動視為娛樂的一環，以極其好奇的心去開放其生活的範疇。因此，艮岳之中，每多為村野之景。僧祖秀的〈陽華宮記〉便載有：

❶ 唐代已有藥院、藥堂。如常建〈宿王昌齡隱居〉：「藥院滋苔紋」、李咸用〈苔〉：「藥院掩空關」、錢起有〈藥堂秋暮〉、姚合有〈題金州西園九首・藥堂〉。

因令苑圃多為村居野店，每秋風靜夜，禽獸之聲四徹，宛若山林陂澤之間。

另外尚有高陽酒肆一類的建築，它們同樣是徽宗在好奇新鮮的心態下，為追求平民百姓生活趣味而設的專區。而像梅嶺、杏岫、黃楊巘、丁香巘、椒崖、斑竹麓等景區，一方面具有觀賞的作用，一方面又具有經濟效益的景區，也都可算是功能性專區。這些都說明，艮岳的築造，在理念上有很明顯的功能性規劃。

（四）理念的矛盾與困限

艮岳在構築的技術和成就上是優異卓越的，在理念上也有頗為傑出的水準和理想性的追求。但是細究其整體內容，將不難發現其間有某些自相矛盾而缺乏統一的地方，例如艮岳雖然極力追求合於自然，參諸造化，「天造地設，神謀化力，非人所能為者」（徽宗〈艮岳記〉），但是在建築物的建造方面卻又極力地雕琢裝飾，使其展現出富麗堂皇的風貌：

造碧虛洞天，萬山環之。開三洞為品字門，以通前後苑。建八角亭於其中央，榱桷窗楹皆以瑪瑙石間之。（曾祖秀〈陽華宮記〉）

在亭子的榱桷窗楹之上都鑲嵌了美麗晶瑩的瑪瑙石，八角亭必然洋溢著燦爛光潤的色澤，顯得富麗輝煌。在萬山環繞的碧虛洞天中央蓋了這麼彩麗的亭子，必使八角亭在這一片山靈氣清之間顯得特別突兀，而不能取得統一和諧的整體感。

相同的情形也發生在景龍江外的「諸館舍尤精」，以及睿思殿應制李質和曹組二人所寫的〈艮岳賦〉中將艮岳

各建築寫得輝煌奪目，「眾彩迭耀」❺。則艮岳在建築物方面的建構理念仍不乏依附迎合帝王家喜愛縟麗彩燦的心態，這和掇山理水時所秉持的崇尚自然渾成的初衷是相違背的。這也與文人園林在建築物上儘量求其樸質而融入自然的藝術化手法在境界上相距頗遠。

另一方面，為了模仿真山實水，儘量在艮岳的尺寸大小上面逼近於真山的做法，其實也潛蘊著帝王家喜好巨大、氣派的意識。不僅在山的體積上極力堆高加大，更在各種動植物和建築物的安排上窮力追求龐大的數量。所謂的「山之上下，致四方珍禽奇獸，動以億計，猶以為未也」、「植梅萬本日梅嶺」、「動以萬數日龍柏坡」（僧祖秀《陽華宮記》），所謂的「及金人再至，圍城日久，欽宗命取山禽水鳥十餘萬，盡投之汴河，聽其所之。拆屋為薪，鑿石為砲，伐竹為篦籬。又取大鹿數千頭，悉殺之」（《汴京遺蹟志》）。珍禽奇獸何以會動以億計而猶以為未足呢？假如禽獸只是以其珍異稀奇為養護的原則，何以在國危時有數以千計的大鹿必須殺滅呢？這些在在暴露出帝王造園時窮奢極侈、揮霍無度的習染，也在在顯示出艮岳在建造理念上雖然一再強調自然天成的境地，而事實上又無法擺脫喜人為造作、奢華堂皇的意念。

四、石頭的運用

艮岳最主要的特色和最大的成就應算是石頭的運用了。在討論掇山技術時，已經可以看出艮岳主要是利用湖石的奇特形狀，營造出巉巖險峻峭的山勢，在中國的造園史上是掇山技術的一大進步。此外，為了使用江南的巨型湖石，又發明了巧妙安全的運送方式，在建材的應用和控制上，也是一項成功的創舉。石頭在艮岳的作用除了用來與土混合著造山之外，還有許多單獨的造景功用，是艮岳裡最最重要而出色的主角，倍受「頗垂意花石」的徽

❺ 李質的《艮岳賦》見《揮塵後錄·卷二》，冊一○三八。

宗的寵愛。以下僅由幾點來說明艮岳對石頭的運用情形。

（一）窮力搜索奇石

因為徽宗本身頗垂意花石，一些蓄意趨炎謀勢者便想盡辦法投其所好。宋史《筆斷》[16]對此有詳細的敘述：

> 初，朱勔因蔡京以進，上頗垂意花石，初致黃楊三四本，上已喜之。後歲歲增加，遂至舟船相繼，號曰花石綱。專置應奉局於平江，每一發輒數百萬，故花石至京師者，一花費數千緡，一石費數萬緡，此花石綱之始也。繼而作萬歲山，運四方花竹奇石，積累二十餘年，山林高深，千巖萬壑。

花石綱確實在造園史上留下一些成就是可以肯定的。他們不僅在艮岳正式建造的六年裡四方搜索，更在往後的十幾年之中不斷地增運花石來添置艮岳之景。其中雖然包括花木與石頭，但因花木的配置在文獻資料上只顯出大量栽植的專區設計，並無更奇特而超越的處理，因此此處只討論石頭的部分。而事實上，各種資料所顯示的也是以石頭的搜羅、搬運、設置和鑑賞為主題，說明這是朱勔等人窮力搜索的主要對象。張淏〈艮岳記〉提及朱勔的花石綱時說：

> 調民搜巖，剔藪幽隱……護視稍不謹，則加之以罪。斲山輦石，雖江湖不測之淵，力不可致者，百計以出之，至名曰神運。舟楫相繼，日夜不絕。廣濟四指揮盡以充輓士，猶不給。

蔡京與朱勔是北宋兩個著名的奸佞之臣，他們以逢迎諂媚的手法來贏得皇帝的寵幸，而花石綱也只是他們迎合的工具之一而已。然而姑不論其動機如何，也姑不論所遭致歷史評價為何，

[16] 同[1]。

在人力方面調用了普通百姓，連管理水運的官吏也被派用充當為拉挽力士，動員之廣，難以估計，也可見朱勔花石綱在名與實上，皆取得莫大的權勢，影響力極廣。而這麼多人力的參與及四處剔搜，連幽隱之地也不稍為放過，可以說所有的美石奇石皆在他們的掌握之中。即使是江湖不測之淵，力不可致者，即使是蹈險赴危，他們也要千方百計地挖鑿探取，可謂無所不用其極。而且在挖取與搬運的期間，只要有人護視稍為不夠謹慎，便會招致罪罰，而惹禍上身，正如洪邁《容齋續筆》所述：「豪奪漁取，士民家一石一木稍堪翫者，即領健卒直入其家，用黃封表識。或未即取而護視不謹，則加以大不恭罪。及發行，必撤屋決牆而出。」因此可以想見所有參與者的戒慎恐懼、戰戰兢兢。幾乎所有的美石奇石都不曾被他們遺漏掉。也由此可知，艮岳的建造確實是集結了當時天下所有的石頭極品，而且謹慎加以運用。

（二）石頭的運用

石頭在艮岳除了用來掇山之外，也被用來鋪排為磴道。這兩者都是把石當作艮岳山景的製造材料而已。雖然掇山時確實也運用了石頭本身體形和質感的特色以築造出富於崢嶸氣勢的山形，但是石頭於其中終究只是構組成山的一部分材料而已，並非被視為獨立的景觀加以鑑賞。而事實上，艮岳的景觀設計上已經運用了單個石頭的形式美感，將其獨立，當作艮岳的景觀之一來欣賞了。例如徽宗的〈艮岳記〉就記載著：

（介亭）前列巨石，凡三丈許，號排衙。巧怪巉巖，藤蘿蔓衍，若龍若鳳，不可殫窮。

這一塊巨石是單獨列置在介亭前面的，把它當作獨立的巉巖來處理。而其造景原理乃是運用石頭形狀的巧怪來直接引導遊賞者做一番想像神思，而在目遊神遊之中，這塊巨石自然而然地便在賞者眼中成為巉巖高峰了。此外還

在其上植養了藤蘿，一方面柔化了奇石本身形相上的奇突稜角及過於剛硬的線條，使其剛柔陰陽並濟；另方面也為了造形上的方便，石頭已有自然生成的形狀，雖然可因想像的加入而隨人指目，但其客觀之形相畢竟是如石般堅定不易的，因而用藤蘿等易於蔓衍而又柔韌的植物來加以造形，也是一番匠心。《汴京遺蹟志》還載有另一則造景手法相近的石景：

初，朱勔於太湖取石，高廣數丈……數月乃至。會得燕地，因賜號昭功敷慶神運石，立於萬歲山。其旁植兩檜，一夭矯者，號曰朝日升龍之檜；一偃蹇者，名曰臥雲伏龍之檜。皆以玉牌填金字書之，巖曰玉京獨秀太平巖，峰曰慶雲萬態奇峰。

把石頭命名為「昭功敷慶神運石」，是因為石頭運抵京城時適逢朝廷初取得燕地，於是兩相附會，石頭變成祥瑞吉慶的化身，得到了光采威風的賜號，更進而獨立地被置立在艮岳之上。從文字的敘述看來，可知石頭不只一枚，有的稱為玉京獨秀太平巖，有的稱為慶雲萬態奇峰，矗立的石頭在這裡被視為獨巖奇峰等完整而獨立的山來看待，足見石頭本身獨特的形態確實引領觀者遐想，在神遊的作用下每一枚石頭都是獨立而完整的山，這是藝術鑑賞的境地了。只可惜每一塊石頭都用玉牌填金字書寫上所賜的名稱，雖然有命名者的想像趣味在其中，但卻限制或干擾了遊賞者的品鑑和神思的空間。另外，石頭是天地間最自然的存在者之一，在中國人眼裡看來又是經過亙古時流的蘊化所形成的天地精華[17]。這麼宏美自然的石頭如今竟被加以華麗的玉牌金字，兩相並置便顯得格格不入，

[17] 如劉禹錫〈和牛相公題姑蘇所寄太湖石兼寄李蘇州〉：「震澤生奇石，沉潛得地靈。」白居易〈太湖石〉：「煙翠三秋色，波濤萬古痕。」

可算是對石景的氣質神韻的一種破壞。事實上把艮岳這座仿自明山秀水的山園和政治的功績兩相比附，也是在意念上對艮岳的一大貶損。

但是值得注意的是，在神運石的兩旁栽植了一棵檜木，則是造景上值得稱許的做法。石頭的形狀是固定的，具有穩定固執的氣質，而樹木本身的姿態則會與時俱長，隨著風息而搖曳生姿，具有靈活變動的氣質。因此檜木的配置在此也能達成剛柔並濟的造景效果，用檜木使景境產生靈動、柔化的風韻，一方面又能使石頭在檜木枝葉的交錯中增加掩映之美。而且兩棵檜木的形狀各具特色，一棵夭矯遒健，展現騰揚超逸之俊美情態；一棵則偃蹇伏臥，展現蘊藉沉穩的幽美情態。一高一低，一矯一蹇之間的強烈對比，再加上石頭形質上的特色，便形成錯落有致、豐富多樣的姿情。尤其可以看出艮岳在石景的設計安排上確實有其極為精緻細膩的美感鑑賞及設計成就。

（三）對石頭的偏愛與造境成就

艮岳中用石頭為造景主題的景觀除上一節所論極具藝術成就者之外，還有許多獨立的石景，均可看出造園者對石頭的偏愛。首先，是一處極特殊的石景區：

於西入徑，廣於馳道。左右大石皆林立，僅百餘株，以神運昭功敷慶萬壽峰而名之。獨神運峰廣百圍，高六仞，錫爵盤固侯，居道之中。束石為亭以庇之，高五十尺。御製紀文親書，建三丈碑附於石之東南陬。其餘石或若群臣入侍帷幄……又若傴僂趨進，其怪狀餘態，娛人者多矣。（僧祖秀〈陽華宮記〉）

這裡更進一步說明在進入艮岳的徑道（廣於馳道）的兩旁羅列了百餘枚大石，這不異是石林景觀。文中未載明其作用，可信是用來供給觀賞品鑑的，所以單個獨立。在進入艮岳的行徑上列置石頭，可見其十分注重石頭的賞玩

功能，也顯示其對石頭的偏愛。而且為了庇護石頭不受風吹雨打，還特別建了五十尺高的亭子來保護，其寵愛之情不言可喻。在神運峰的四周還有成群林立的石頭，在體量上較小於神運峰，在形勢上則似眾星拱月般地圍繞護衛著神運峰，在姿態上則或卑微恭敬而低伏地同趨向神運峰，猶如群臣入侍，聽命指揮。凡此種種都是以人世的君臣政治關係來比譬，顯示良岳的建造因出於帝王之意而難以逃脫淪為取悅帝王的工具之命運。這不異是把這些個個獨立的石頭的各別美感予以抹煞，而一意地將其整體地歸結引導向一個狹隘的想像比喻的範圍裡。但是其他部分還有很多石景卻能超越此處的限制與浪費的情況，而達於優越的藝術化境地。例如：

其他軒榭庭徑各有巨石棋列星布，並與賜名。惟神運峰前巨石以金飾其字，餘皆青黛而已。此所以第其甲乙者。乃命群峰，其略曰朝日昇龍、望雲坐龍、矯首玉龍、萬壽老松、棲霞……疊翠、獨秀、棲煙……而在於渚者曰翔鱗，立於淡者曰舞僊，獨踞洲中者曰玉麒麟……立於沃泉者曰留雲、宿霧，又為藏煙谷、滴翠巖……括天下之美，藏古今之勝，於斯盡矣。

在其他軒榭庭徑也都棋列星布了各種巨石，並且均題上徽宗所賜名，可喜的是均以青黛書之，在格調上面較近諧於石頭。而且這些石頭的命名都依照其形態神情而取定的，很能從中窺見當時鑑賞的境界。如朝日昇龍、望雲坐龍、矯首玉龍、萬壽老松、疊翠、棲煙等皆能顯現立石的神態和一種欲動的形勢與流動的情意，進而幫助賞者遐想，引生出一些悠遠的趣味。

再者，此處的命名又能依照石頭所立的位置與四周景色而取定，頗能切合於立石所營造出來的情境。如水渚

上的稱為翔鱗，涘邊的稱為舞僊，立於沃泉的稱為留雲、宿霧等，很能將石頭的姿態配合四周景致加以想像，在石頭身上貫注了生命與情意，進而使這些石頭的姿態情意點染了四周的景物，水渚因而充滿躍動靈活的生命力，涘邊也因而儼然像冷然縹緲的仙境。因此立石與題名的交互作用便營造出深遠的意境。這是艮岳中最傑出的造園手法也是艮岳藝術化的最高表現之一。

五、結　論

綜觀本文所論，艮岳在造園上的特色，其要點可歸納如下：

其一，在技術方面主要表現在掇山技術的高難度的克服與完成。其主要展現在大量利用突奇多稜的湖石堆疊成多座高大險峻的山群，並在其上鋪展出盤縈的磴道與排空環曲的木棧。

其二，這些人工土石山的堆掇成就尚在於水景的造設。掇山時不僅克服了湖石堆疊的穩固問題及形狀態勢的美化，而且還完成水道的鑿引貫穿，並運用落差和水力而造成瀑布景觀與噴薄飛注的效果。

其三，與此相關的則是運石技術的新奇與完善。

其四，栽植方面，艮岳成功地在湖石為主材的人工山上養植了江南異地的奇花異果，超越了天候、土壤等條件的限制，而能森森茂茂地生長，表示當時栽植技術的精進。

其五，造園理念方面，掇山的成就不僅在於高峰奇山的堆疊完成，同時還在於為山的神韻風姿做一番美化，利用爐甘石以營造出煙霧瀰漫、山嵐氤氳的效果，使山峰縈迴在一片虛無縹緲之中。

其六，艮岳也繼承唐代文人園崇尚自然、追求渾成的境界。在擬造之初便以模仿江南各地明山秀水並以創造具集中性、典型性的山水風光為最高目標。而在造成之後也果然達到高低變化、遠近層次感及季節性展現等合於

自然的效果。

其七，功能性專區的設置是園林生活化的一個具體實踐，同時也幫助園林生活者專注凝聚於工作與修養內容的完成，顯示艮岳雖為帝王苑囿，卻也仍顧及生活日常的便利與境界的提升。

其八，艮岳最值得注意的成就在於大量運用石頭的形質之美與神態之美而營造出許多意境深遠，充滿神思的景觀，引領遊賞者神遊無垠。這是艮岳高度藝術化的造園成就之一。

但是作為一座帝王命造的苑囿，也不能避免地在造園表現上遭受許多限制與破壞。這主要表現在巨大形製幾近自然的山水，以及富麗華靡的建築等，與艮岳崇尚自然渾成境地及對江南山水集中概括性的追求都產生互相矛盾、缺乏統一的問題。同時神運石等的安排、置放與賜名填字限制了遊者的鑑賞，浪費了石頭之美，也把園林拉墜到俗世政治的塵網裡，解消了園林逍遙世外、自在超越的境界。

無論如何，艮岳的確是一座傑出的園林作品，尤其在造園技術的進步與發明上，更是中國造園史上的一大成就[18]。

[18] 關於艮岳的造園評論尚可參閱馮鍾平的《中國園林建築研究》頁一四與張家驥《中國造園史》頁一二一─一二二。

第四節　宋代名人擁園情形表

人物	園名	地點	園林景物	參考資料
李昉		洛陽萬安山下 園林十餘畝	亭臺、修竹百竿	《全宋詩》卷十二、十三詩名均太長，不錄
王禹偁	南園	吳州 原為廣陵王舊園	桃樹、立石假山、流盃旋螺亭、醉鄉堂、藥田、瓜田、池沼、船、荷、魚	《中吳紀聞·卷三》、《秋居幽興》六五、《池上作》六七
寇準	西園	岐下	小池、池亭、松、篁、蘭、菊	《岐下西園秋日書事》九○、《憶岐下小池》九○、《雪霽池上》八九
錢惟演		武夷	琴堂、水閣、竹林、紫梨、桂、荷	《懷舊居》九四、《小園秋夕》九四
林逋	孤山園	西湖	西湖景色、數畝池、梅、鶴	《園池》一○六、《小園春日》一○六
蔣堂	隱圃	吳郡 靈芝坊	水月菴、煙蘿亭、風篁亭、香巖峰、古井、貪山、溪館、南湖臺、巖扃	《隱圃》一五○、《吳郡志·卷一四》

人物	園名	地點	景物	出處
范仲淹	小隱山		桃徑、竹林	〈小隱山書室留題〉一六九
富弼	富鄭公園	洛陽	第宅、探春亭、四景堂、通津橋、方流亭、紫筠堂、蔭樾亭、賞幽臺、重波軒	《洛陽名園記》
宋庠			鳥、魚禽、池沼、荷、高明臺、花柳、小山林、竹塢、溪齋、白鷺	《洛陽名園記》、〈溪齋春日〉一九六、〈小園春畫〉一九七、〈後園新水初滿坐高明臺遠眺〉一九八、〈題高明臺後池雜景〉一九八
宋祁	西園		拳石假山、池沼、蓮、舟、柳、繁花、亭、竹、鶴、楓、見山臺、西齋、堂庭多竹樹	〈庭石〉二〇九、〈池上〉二〇九、〈西園晚眺〉二一〇、〈西園晚秋見寄〉二一〇、〈晚秋西園〉二三四、《景文集·卷四六·西齋休偃記》一〇八八
梅堯臣	北園		臺榭、高齋、禽鳥、池沼、竹軒、藥圃	〈步藥北園〉二一一、〈晚秋北園〉二一二、〈種藥〉二四七、〈新沼竹軒〉二四七
文彥博	東莊	洛陽建春門附近、數畝	盆池、重臺蓮、石山、盆池、仰見嵩山、俯臨伊水	〈南軒盆植重臺蓮移種池〉二五一、〈疊石〉二五六、司馬光《和君貺題潞公東莊》五〇九

蘇舜欽	歐陽修		魏野	
滄浪亭	畫舫亭			
吳郡郡學之東 縱廣五六十尋	滑州府署之東			臨伊堂
三向皆水 構亭北碕，前竹後水，水之陽又竹無窮極 可泛舟 竹、柑、橋	舟形建築 山石嶙崒 左山右林 佳花美木	非非堂、池沼、魚 棋軒、山、竹	樂天洞 草堂 竹、清泉環繞	臨伊堂 新舊二池相連、可泛舟、橋、柳 酴醿洞 華亭鶴一隻 喬木脩竹、森然四合 菱、蓮、蒲、芰、蘆葦 淵映堂、澶水堂、湘膚堂、藥圃堂、水渺瀰甚廣
梅堯臣〈寄題蘇子美滄浪亭〉二四八 《吳郡志》 《蘇學士集·卷一三·滄浪亭記》	《文忠集·卷三九·畫舫齋記》	《文忠集·卷六三·養魚記》 《新開棋軒呈元珍表臣》二九七	《宋史·卷四五七·隱逸傳》	〈和副樞吳諫議寄題廣化寺東軒〉自注二七五 〈初泛舟新池觀子弟輩作詩因為此示之〉二七六 〈家園酴醿自京寄至奉送提舉列司封〉二七六 〈梅公儀見寄華亭鶴一隻〉二七四 〈余於洛城建春門內循城得池數百畝……〉二七七 《洛陽名園記》

人名	園林	地點	景物	相關詩文
周敦頤	濂溪書堂	廬阜間	竹軒、竹百竿；魚；小山、幽徑；危臺；濂溪、書堂；廬山山色	梅堯臣《蘇子美竹軒痴王勝之》二四五；《滄浪觀魚》三一六；《滄浪亭》三一六；《滄浪懷貫之》三一五；趙抃《題周敦頤濂溪書堂》三三九
韓琦			醉白堂、池沼、千竿修、；茨、菱、蓮；古榭、魚岫、曲池；牡丹；盆池、蓮、石峰、芳卉、；東池；狎鷗亭、芍藥；觀魚軒；清泉、柳；鶴；西亭；虛心堂、萬竹紫列	《醉白堂》三三〇；《立秋日後園》三三一；《新植花開》三三三；《首夏西亭》三三七；《狎鷗亭同賞芍藥》三三七；《狎鷗亭》三三〇；《觀魚軒》三三〇；《放泉》三三〇；謝丹陽李公素學士惠鶴》三二二；《虛心堂會陳龍圖》三三〇
呂蒙正	呂文穆園	洛陽		《邵氏聞見錄》；《洛陽名園記》
刁景純	藏春塢	洛陽	餳瓜亭、池；木茂竹盛；為池亭三座；萬松山嶺	司馬光《寄題刁景純藏春塢》五〇九
邵雍	安樂窩	洛陽	長生洞、鳳凰樓；修篁、流水、各色花木	三；《宋史·道學傳》四二七；《天津弊居蒙諸公共為成買作詩以謝》三七

人物	園林	地點	景物	出處
文同	西園		墨君堂、竹叢、竹徑、松亭……	蘇轍《文與可學士墨君堂》八五七；《晴步西園》四四四；《近日》四四一
劉敞	石林亭		群石萬峰、激流水；盆池、荷蓮、小魚；修竹……	《新作石林亭》四七一；《小圃春日》四八九；《新置盆池……》四九○；《池上》四八七
司馬光	獨樂園	洛陽	二十畝；讀書堂、弄水軒、釣魚庵、種竹齋、采藥圃、六欄、澆花亭、見山臺；酴醾架	《傳家集·獨樂園記》七一；《南園雜詩·修酴醾架》五○一
	花庵		一畝；牽牛花；林木	邵雍《和花庵上牽牛花》三六九；《花庵獨坐》五○八；《花庵》五○八
蔡襄	疊石溪莊		青溪、千峰	《新買疊石溪莊再用前韻招景仁》五○九
	南墅		竹、池、石……	《墨客揮犀·卷五》；《夏晚南墅》三八八
王安石	半山園 / 昭文齋	建康 / 定林	米芾題字；花草圃畦；池、金沙、酴醾……	《景定建康志·園苑》三二；《昭文齋》五六三；《窺園》五六四
方勺	小圃	西湖	桃數千株；湖、山	《泊宅編》上

劉攽	蘇軾	蘇軾	蘇轍	晏殊	祖無擇	黃庭堅	張耒	米芾	鄭俠	沈括	沈遼
	東坡園	小園	南園	西園	申申堂	寅庵	西園	米老庵	來喜園	夢溪	雲巢
	黃州	鳳翔		洛陽		寅山谷			大慶山		湘川山下
假山、松竹、苔徑；步瀛閣、方塘十畝；亭樹……	雪堂、池、碧草、斜徑	竹、池、杏	千竿竹、花木；一畝	小軒、山石、花	翠柳、碧沼、芳卉	長林巨麓、危峰四環	醲醸、池；三畝	米老庵	花木藥蔬數十種；臺軒、惠淑堂、孚尹堂、尚友亭、思古軒、步月徑；沼渠；岸老堂、簫簫堂、竹、溪池……	泉、茂木美蔭……；池……	山、川、林；假山
〈幽居〉六〇六；〈步瀛閣〉六一二	《東坡志林》四	《新葺小園》七八六	《初得南園》八六七；《葺居五首》八六八	歐陽修〈晏太尉西園賀雪歌〉二九八；韓維《和晏相公小園靜話》四二九	〈戲別申申堂〉三五八	《山谷外集·雙井敝廬之東得勝地……》六	《柯山集·臘日步西園》二二	《寶芳英光集·登米老庵……》二	《西塘集·來喜園記》三；《簫簫堂自記》；《長興集·岸老堂記》一一；《簫簫堂記》一二	《夢溪自記》	《雲巢編·居雲巢》四

人物	園名	地點	景物	出處
晁補之			池、東皋	《雞肋集·家池雨中》一四、《東皋十首》二一
朱長文	樂圃	吳郡	逾三十畝、起居堂、邃經堂、米廩、鶴室、蒙齋、見山岡、琴臺、詠齋、池水、墨池亭、筆谿亭、釣渚、招隱橋、草堂、華嚴庵、西邱、花木數十種	《樂圃餘稿·卷六·樂圃記》
朱動	養種園	汴京	各式珍奇花木、甲第名園幾半吳郡、牡丹數千本、假山、水閣、九曲路	《玉照新志》四、《吳中舊事》
李之儀		姑溪		《姑溪居士前集·後園》六
李復	灌園		池	《潏水集·後園小池》一四
呂南公				《灌園集》
劉安上			花蹊、竹徑、藥圃、蔬畦	《給事集·山中四偈》四
李綱	梁谿	惠山	中隱堂、棣華堂、文會堂、九峰閣、舫齋、怡亭、心遠亭、濯纓亭	《梁谿集·和陶淵明歸田園六首序》一二、《梁谿八詠》二一

姓名	園林（別號）	地點	景物	出處
葛勝仲			一畝、清池、佳樹小亭、溪	《丹陽集·幽居書懷六首》二〇
陳與義	簡齋		溪、山、木	《簡齋集·卷齋二首》五
葉夢得	為山亭		為山亭、小池、叢石、冬青	《建康集·為山亭後……》一
曹勛	松隱	天台	山、小圃、松隱、竹、蕉……	《松隱集·山居雜詩》二一
李彌遜	筠莊		筠亭、筠堂、筠庵、筠樹、筠溪、釣臺、西山、筠莊、筠谷	《筠谿集·筠莊亭軒皆以筠名學士兄有詩次韻》一六、《次韻林仲和筠莊》一九
朱翌	歸去來園			《灊山集·歸去來園南鄰……》二
郭印	雲溪		雙清亭、浮翠橋、虛舟齋、遠色閣、忘機臺、龍淵、蘭坡、和光亭	《雲溪集·溪雜詠并序》八
王庭珪		盧溪	惜春亭、酴醾、悠然堂、海棠洲、醒心泉、懷新亭、宴坐巖、山館、涼陰軒、橘林、蓮池、南溪	《盧溪文集·中夜起坐惜春亭……》一八
劉子翬	潭溪			《屏山集·漂溪十詠》一二
魏彥成	龍停谿園	鄱陽	眾山面內、楊桂、茂林、藏書府、客館、跨涯閣、水榭……	《鴻慶居士集·魏彥成湖山記》二三

姓名	園名	地點	特徵	出處
孫覿			假山、池	《鴻慶居士集・累石作小山鑿池引水注之》六
曾幾	茶山園		松風亭、清樾軒 山房、竹徑	《茶山集・松風亭》二《清樾軒》二〈山房〉二
呂本中				《東萊詩集・小園》一〈閒居〉一〇
胡宏	五峰	衡山紫蓋峰	連峰疊翠、西池 五峰亭、松竹、菱蓮	《五峰集・小圃將成》一〈五峰亭〉一
胡寅				《斐然集・治園二首》五
鄧深			貧樂軒、花	《大隱居士集・諸人集予貧樂軒賞花……》上
鄭剛中		北山	園亭、花竹	《北山集・無詩》二二《幽趣十二首》二三
吳芾	小西湖		湖、山、假山 十畝園、花木繁茂	《湖山集・湖山遣興》三《池上近作假山……》七〈再和四首〉八
黃公度	西園		十畝 華堂、怪石、老木 林泉	《知稼翁集・西園二首》下
陳淵			池臺足、草樹繁 存誠齋	《默堂集・存誠齋夏日呈龜山先生二首》四
周紫芝	白湖		湖、亭、蘆葦……	《太倉稊米集・將歸白湖而雨》二〇《湖居春晚雜賦八絕》一九等……

人物	園林	位置	景物	出處
鄭樵	夾漈草堂		幽泉、怪石、長松、修竹、草堂	《夾漈遺稿·夾漈草堂并序》一
吳儆	竹洲		洲數畝、竹千竿、四小沼、流憩亭、靜觀齋、直節庵、靜香亭、仁壽堂、梅隱庵、小圃、堤遐觀亭、風雲亭	《竹洲集·竹洲記》一〇
朱熹	武夷精舍	武夷山	精舍、仁智堂、隱求齋、止宿寮、石門塢、觀善齋、寒栖館、晚對亭、鐵笛亭、釣磯、漁艇	《晦庵集·武夷精舍雜詠》九
朱熹	雲谷	屏山下	茶圃、晦庵、草廬、雲社、桃蹊竹塢、茶……	《晦庵集·雲谷二十六詠》六
周必大	平園		數畝園、海棠、蜀錦堂	《文忠集·蜀錦堂記》五八
周必大	南園		花木數十、玉和堂、流杯亭、二典閣、凡花、疏竹小池塘、半畝園林、數尺堂	《玉和堂記》五九 《南園築小堂……》八
李石	海山		海山堂、小池、數小山、疏竹幽花	《方舟集·海山堂》一

作者	園名	地點	園景	出處
王銍	雪溪		雪溪亭	《雪溪集·雪溪亭觀雨》五
陳傅良	止齋		山、竹、茭蓮、叢石、止齋	《止齋集·止齋即事二首》八；《戲題止齋叢石》八
王十朋	小小園		小小園、便便閣、青青徑、娟娟林、揚揚畹、鮮鮮砌、四時花卉相續	《梅溪前集·予有書閣……理成小園》七；《小小園十月杜鵑……》後集六
	梅溪	溫州樂清縣	家於其上已七世；梅……	《梅溪後集·梅溪》六；《用前韻題東園》七
喻良能	亦好園		亦好亭、磐湖、釣磯、菊徑、海棠	《香山集·亦好園四詠》一二；《九日亦好園小集》一一
	錦園		不到十畝	《香山集·錦園小春》一三；《園中即事二絕》一二
虞傳	南坡		梅徑、松澗、蓮池、柳亭、丹桂	《尊白堂集·南坡雜詩》四
王炎	雙溪		竹、幽徑、小樓、山、舟、橋、花	《雙溪類稿·雙溪種花》九；《雙溪即事》九
袁燮	秀野園		三畝花、竹	《絜齋集·秀野園記》一〇
	是亦園		二畝山、水、竹、花	《絜齋集·是亦園記》一〇
洪适	盤洲		洗心閣、有竹軒、雙溪堂、藏舟壑、橤齋、柳橋、釣磯西汙、飯牛亭、枅櫚屋、鵝池、墨沼、一詠亭、種	《盤洲文集·盤洲記》三二

姓名	園林名	地點	主要景物	出處
范成大	石湖園	吳郡	農圃堂、北山堂、石湖、千巖觀、天鏡閣、壽櫟堂、其他亭宇尚多；秥倉、索笑亭……共三十景	《吳中舊事》
楊萬里	泉石膏肓		怪石假山、小方池、噴泉、小軒、芙蕖、藻荇、小魚	《誠齋集·泉石膏肓記》七五
陸游	南湖	浯溪	釣雪舟、雪臥庵；松、泉、山、湖、梅	《誠齋集·幽居三詠》二七、《劍南詩稿·雜書幽事》六〇
陸游	東籬		草堂	《草堂》六一、《渭南文集·東籬記》二〇
張鎡	南湖園	杭州	詩禪堂、書葉軒、綠畫軒、宜雨亭、滿霜亭、水湍橋、澄霄臺、古雪巖、中池漪、嵐洞、登嘯臺、約齋等八十餘景；五石翁池、芙蕖；草、木	《武林舊事·張約齋賞心樂事》一〇上
戴復古		石屏山		《石屏詩集》
曹彥約	湖莊	昌谷	湖、雲山疊嶂、溪、松檜、楊柳、堤、書樓、魚儀、鞦韆	《昌谷集·湖莊雜詩》一、《春到湖莊》二、《湖莊述懷》二
張栻		長沙城東	梅萬株、十畝園	《南軒集·舊聞長沙城東梅塢甚盛近歲亦買園其間……》三

	城南書院		竹坡、荷池、柳堤、山、湖、松、蕉、樓臺……	《南軒集·題城南書院三十四詠》六
劉宰	漫塘		池塘、舟、川、小橋、菱、茭菰蒲	《漫塘集·漫塘口占》一《漫塘晚望》二
趙國材	醉愚堂		醉愚堂、可三十畝、百卉、荷池、亭、秀石山立、碧潭	劉宰《漫塘集·醉愚堂記》二〇
李允甫	北園	眉州北郊	志堂、讀書巖、時臺、東樓、西閣、麗澤堂、方池、儒相精舍、忠諫精舍	魏了翁《鶴山集·北園記》四八
魏了翁	鶴山書院		修竹緣坡、高閣、小圃、池、亭、卉木	《鶴山集·書鶴山書院始末》四一
劉克莊			古梅、新竹、花亭、斜徑、池、小橋	《後村集·為圃二首》七
方岳			經史閣、省齋、中隱洞、丹桂軒、乳泉、瑞萱堂、湛然亭、松關、石門、石徑、仙人洞、聖僧巖、石峽、釣磯、漁翁岩、草廬、延月臺	《秋崖集·山居七詠》四
姚勉	靈源天境		蓮沼、石屏、桃源、梅谷、松塢、蘭畹、瑞香徑、流觴曲水	《雪坡集·靈源天境記》三五

姓名	園名	地點	景點	出處
真德秀	觀蒔園		四時之花無一闕焉	《西山文集·觀蒔園記》二六
童仲光	盤隱	盤松山	意延亭、洲、盤隱庵、雨淨室、雪香室、遙碧亭、怡雲亭、不波亭、松陰好處、蕭齋、靜寄軒	姚勉《雪坡集·盤隱記》三五

第三章

宋代園林的造園成就

宋代園林是中國園林史上重要的成熟期，其造園的成就已達圓熟精湛的藝術化境地。為了具體且有秩序地說明這些成就，本章將依園林組成的五大要素為綱，一一析論宋代園林造景、造境的概況及其藝術成就，並在每節的結論處歸納出其承繼傳統的部分與創新開展的所在。

園林的組成要素，一般分為山石、水、花木、建築與布局五點。以下將依此五要素分為五節析論。

第一節 山石造景與其藝術成就

一、前 言

山石，是園林五大要素之一，其中，石頭可算是山的縮移、集中、模擬，仍然是出於對山的喜愛所換變出來一種藝術化的欣賞對象。因此，在中國古典園林中，石頭是很重要的造山材料。金學智在《中國園林美學》中就說：「石是園之『骨』，也是山之『骨』。」[1] 這樣的理論見解早在宋代就有了。如汪莘《方壺存稿·卷二·竹澗》詩云：「呼匠琢山骨」[2]，就表達了這種以石為山之骨的見解。

從早初神話中將山視為天帝、天神與人間交通的重要驛站和道路開始，山的神祕深不可測；山的高聳入雲、莊嚴峻拔；山的遠離塵囂、超俗堅毅……等特質就在人心中深深植

[1] 見金學智《中國園林美學》，頁二二七。

[2] 冊一二七八。

下令人崇敬，嚮往卻又有些畏怯的情感，之後又因審美的自覺，對於山水之美有所領受與喜愛，想接近它又因現實的困難而不易實踐。所謂的困難是指山林的登涉居住時飲食物質的不便，孤獨寂寞，這使許多愛山者裹足不敢實踐山居的想望。因此，一種近山的或創製小山、假山的居住環境的選擇或設計便應運而生。

其中，選擇近山環境居住者，可以就近享受山林的幽靜與優美，在造園上花費小小的力氣便可獲致良好的山林氣息。於此，借景手法的應用最為重要，而相地，因隨的工夫是主導借景手法的重要關鍵。因此，這類山水自然園的佳勝之處就在設計的巧思心匠，而非營造的巧妙精緻。李復〈遊歸仁園記〉曾經描述洛陽一地：

青山出於屋上，流水周於舍下，竹木百蘤茂美，故家遺俗多以園圃相高。《潏水集·卷六》❸

因為青山高聳圍繞四周，家家戶戶的屋簷門窗均可見到嵩山、少室等峻拔蒼翠的山色，又有伊洛、竹木的配合，因此這裡的人家在造園方面十分便利省力，才會造成故家遺俗多以園圃相高的現象和傳統。由此可見，自然的山峰在園林中的重要性和對景致情境所具的影響力，也可看出宋人在造園時對山的倚重。

然而，對更多園林或園中景區而言，借得自然山景的地勢不是那麼容易獲致，於是只好以人為的力量去創造山景。假山有土山、石山之別，在中國園林歷史的早期是以土山為多見，但唐以後，石山便取代土山成為重要的材質。其中又有堆疊多石為山，以及單立獨石為山的差別。單立一石為山主要是選材取勢的工夫，加以品賞者的想像神思；而堆疊假山則在此之外尚需堆疊的技巧，兩者同樣都在無中創生出山質、山勢之美，使園林能超越地理特質而擁有山林之美，也使人們同時享受山林居息的經驗與便利的生活機能，平衡也消溶了山居的兩難。這也

❸ 冊一二二一。

更彰顯出山在園林景致中的重要性。

本節將分從借景、疊石與立石三個方面來分析宋代園林中山石的造景特色與成就。

二、相地工夫與借景手法

宋代園林中的自然山水式園林見於資料者比藝術化的文人園少，但文人高士們卻非常喜愛自然山水園，因為它告示著隱逸清高、遠離塵穢的潔行。因此他們往往強調並揭示以山為目的的造園心態，如：

買宅錢多為見山（陸游《劍南詩稿‧卷六‧卜居》）❹

買宅從來重見山（邵雍〈留題水北楊郎中園亭〉三七七）

仲長買宅近高山……門臨嵩室足雲煙。（蘇頌〈龍舒太守楊郎中示及諸公題洛陽新居……〉五二八）

錢氏園在毗山，去城五里，因山為之。（周密《癸辛雜識‧吳興園圃》）❺

為了能夠見賞山色，陸游寧願多花錢財買得見山之宅。而邵雍讚揚楊郎中買宅一向（表示不只一次）注重見山的功能。而見山、近山之宅，一方面可以產生煙霞高逸之趣，一方面則可以在一切「因山為之」的大原則下，造園便利簡省。總之，這些資料明白地揭示了宋人在造園上的以山為目的的重山愛山的態度。

在以山色為重要考量的自然山水園中，首先，能克服種種困難而直接造設於山中的，是最為事半功倍的。這

❹ 冊二六一。

❺ 冊一〇四〇。

種情形如：

依山築屋先栽柳（宋伯仁《西塍集·張監稅新居》）❻

為堂於蜀岡之上，負高眺遠，江南諸山拱揖檻前。（鄭興裔《鄭忠肅奏議遺集·卷下·平堂記》）❼

繞遍林亭山上頭（文同〈近日〉四四一）

一逕抱幽山（蘇舜欽〈滄浪亭〉三一六）

直接造設於山中、山上，首要的原則是依山而為之，一切都必須依照牽就山形山勢而因順之。這樣可以造成錯落高下的變化和趣味，而且可以負高眺遠，景觀遼遠，氣象壯觀，至於近景則有山林自然的景物，可以算是事半功倍的園林。

在近山造園方面，園林與山的關係則有各種形式，如：

劉氏園前枕溪，後即屏山。（呂祖謙《東萊集·卷一五·入閩錄》）❽

半醉秋登宅後山（趙湘〈贈蘭江鞠明府〉七七）

故有小亭，對溪山最佳處。（真德秀《西山文集·卷三五·溪山偉觀記》）❾

❻ 冊一一八三。
❼ 冊一一四〇。
❽ 冊一一五〇。

前有山石瑰奇琬琰之觀（蘇轍《欒城集·卷二四·王氏清虛堂記》）❿

（居）旁對雪山，景趣幽絕。《宋史·卷四五七·隱逸傳·魏野》

有的園林是背後枕山，此種形式最為穩固安定。雖然不能前眺，卻可以成為園林延伸的空間，在園林遊賞之後繼續攀遊後山，故可增添園林空間深度。前對山石則是可以在坐臥之間眺覽山色之美，比較是視覺欣賞與神遊之趣，而欠缺可身遊之空間。旁對雪山與此相似。但更多時候，採取的形式是環繞：

四面山迴合（戴昺《東野農歌集·卷三·項宜父涉趣園》）⓫

遠舍青山看未足（林逋《西湖春日》一〇六）

千峰環聚翠模糊（韋驤《和會峰亭》七三〇）

四望透迤萬疊山（司馬光《和趙子輿龍州吏隱堂》五〇六）

四睍環聳千高岑（金君卿《寄題浮梁縣豐樂亭》四〇〇）

後枕、前眺、旁對雲山的方式都屬於一個面向的借景，而四面環繞則是四個面向的借景，等於三百六十度均有山景可觀賞，這對園林造景取景有最大便利，可說是園林中優異的先天條件。而在這些環繞的山群中又以能產生層

❾ 冊二一七四。
❿ 冊二一二二。
⓫ 冊二一七八。

層景深的層巒疊嶂最能在借景效果上創造無限的空間，萬疊千繞的山峰使園林可賞的景色、可遊的空間在延伸向遠方的同時，是轉折透迤前進的。所謂「千峰若連環」（王琪〈秋日白鷺亭向夕有感〉一八七）正說明這曲折循環不盡的層疊山峰所造成的視覺和情思的特色。迢遙的距離，縹緲的物色和婉曲的動線都引發人無窮的情思和遐想。這是園林在選地取勢後所得無限資源。

為了充分且從容地賞覽這豐富的山色景觀，看山樓、見山臺等功能性景區便應運而生。使人有山在室內的感覺，如：

半窗山色來雲外（吳感〈如歸亭〉一七七）

面面盡來峰（劉瑾〈越山四見亭〉六二〇）

高迎遠峰入（金君卿〈留題楊子陸清照亭〉四〇〇）

卷簾山入戶（李濤〈題處士林亭〉一）

築臺建亭，盡攬四山之勝。（韓元吉《南澗甲乙稿・卷一・萬象亭賦》）❶

半窗山色來雲外、面面盡來峰、高迎遠峰入、卷簾山入戶、攬等字正將山色仿如在室內的感覺點出，這是亭榭及窗戶通透的空間設計所製造的效果，讓人在捲簾倚窗之際，乍然迎見山入戶，這是空間延伸與視線流動在交會之際的感受。這近在咫尺眼際的山色，可以在高臥閒倚的悠哉情態下盡情從容地賞玩，這是建築體的安全舒適加上精當的借景角度所提供的，因而居息者可以隨地享受山景，如：

❶冊二一六五。

憑欄盡日看山色（郭祥正《重題公純池亭》七七七）

隱几飽看山變態（劉克莊《後村集·卷一〇·寄題趙廣文南野》⑬

看書繞了又看山（楊萬里《誠齋集·卷一〇·閏六月立秋後暮熱追涼郡圃》）⑭

且須時擎看山胠（高斯得《恥堂存稿·卷七·園中讀書》）⑮

憑欄、隱几、擎胠等姿態顯示人工造設的空間提供了舒適的看山場所，因此可以盡日看山，時時看山，可以看書看山交替率意而行。如此長時的看山，以至於產生了「當戶小山如舊識」（徐鉉《和蕭少卿見慶新居》七）的既親切又熟稔的情感。

然而山巒穩固篤定地矗立，沒有移動變化，如何能夠坐賞終日，挂腮細觀呢？劉克莊說山是變動不居的，所以他要隱几細看其變態。而所謂的變態，其一，是范純仁所說的「疊嶂互晴陰」（《簽判李太博靜勝軒二首》其二·六二三）。因為山勢的起伏變化，加上疊嶂的遮覆作用，使得陽光的照射不能普落每一點，所以產生了陰晴交錯的山色變化。而時間一點一滴流逝，陽光也一點一點移動位置，這些或陰或晴的山色也隨著不斷變換。讓人有瞬息萬變，應接不暇的感覺，自然可以坐賞終日。其二，是祖無擇所說「列岫曉昏雲郁郁」（《張寺丞鳴玉亭書事》三五六）。由於雲靄的浮游摩挲，使山色從早到晚產生多變不定的面貌。如果再考量四季的山色神韻，則可觀的內容將會更多。由此可以了解，因為山勢的特質和時間流動的因素，使得山色神氣有著豐富多樣的變化，成為園林借

⑬ 冊二一八〇。
⑭ 冊二一六〇。
⑮ 冊一一八二。

景中不盡景資源，也是造園中一項便利且巧妙的取景原則。

在造園的技術上，這種借取自然山景入園的方法主要有兩個原則需把握。一個是相地工夫，精細地考察地形地勢，衡量其特點所適合的園林形式以及如何與之配合園林分區與動線，以產生最佳的空間應用和布局。另一個則是每一個景區的核心（通常是建築體）如何取勢才能攬攝最好且最完全的景觀入目。這一點仍是在相地的工夫之上進行的。兩者重點都在巧思匠意。

從整個園林發展的歷史來看，這種借取自然山景的造園手法在唐代已相當優秀，宋代並無特別的成就和進展。

三、堆山疊石的特色與成就

假山的製作是為方便愛山者賞山的需求，不必一定宅於自然真山也可以賞玩山之美。同時它更增添了想像神遊的情趣。假山發展到宋代，雖然也有「累土以抗峻峰」（葉適《水心集·卷九·沈氏萱竹堂記》）⑯一類的土山作品，但是為數已經很少。大部分都是以石山為主。在《中國園林建築研究》一書中論及宋代園林時曾說：「到了宋代⑰，造園之風大盛，特別開始大量利用太湖石堆砌假山。」而⑱認為宋代不僅造園大盛，而且最大的特色在於大量堆疊石山。而《中國傳統園林與堆山疊石》一書則進一步說：「宋代疊石始於江南。」⑲意謂江南是疊石之風特盛之地，且漸次傳到其他地方。這些發展，在宋代周密《癸辛雜識·假山》條中已略說脈絡了⋯

⑲ 見潘家平《中國傳統園林與堆山疊石》，頁五。其實疊石在中唐以後已頗可見到，此處所謂「如於」應指特別興盛而漸染他方。

⑱ 見馮鍾平《中國園林建築研究》，頁一七。

⑰ 原文作「秦代」，但依上下文所論園林史的發展內容，應為「宋代」之誤。

⑯ 冊一一六四。

前世疊石為山，未見顯著者，至宣和艮岳始興大役……然工人特出於吳興，謂之山匠，或亦朱之遺風。蓋吳興北連洞庭，多產花石，而弁山所出類亦奇秀，故四方之為山者皆於此中取之。浙右假山最大者莫如衛清叔吳中之園，一山連亙二十畝，位置四十餘亭，其大可知矣。

疊石為山在宋代之前已經開始，只是沒有顯著的著名的作品。一直到宋代，尤其是徽宗創造艮岳，又特設花石綱之後才有跳躍性的進展，巨型假山往往有驚人的構製。此處所舉之例，一座假山連亙二十畝，上面安置四十餘亭，直是超越了一般的山巒，由此可見宋代堆疊假山的技術之精進與成就之優異。

而整個宋代的疊山之風，又以吳興最為特出，其原因有二，一個是此地多產花石，取材便利；另一個是在此基礎上，此地多優異傑出的疊山工人（山匠）。這兩個條件結合起來，對宋代疊山成就將產生相當大的影響。而宋代的山石除了洞庭一帶的湖石從唐朝便受重視[20]之外，還有杜綰的《雲林石譜》所載各地所產的各式石頭，都可疊山，都具質與勢之美[21]。從這些資料中可以清楚地看出宋代運用石頭疊山造園的興盛，以至於在實踐之餘已產生了理論與記載列譜的整理與總結。

以上的資料可以見出宋代園林疊山風氣的興盛與成就的卓異。而這一切都在技術的精進基礎之上發展成的。

這從吳興山匠的特出優異已可略知，此外在張鎡的《南湖集·卷三》中還有一首詩，題目為〈撤移舊居小假山過桂隱〉[22]，記載了他撤卸假山並遷移至南湖園一事，可知當時不但已有疊堆假山技術，而且還進步到可以撤卸、

[20] 此可參閱宋·范成大《吳郡志·卷二九·土物》所載。見冊四八五。

[21] 其所列之石種甚多，多可堆疊成山，如宿州靈壁石「峰巒嶇寶，嵌空具美」。餘可參見冊八四四。

[22] 冊一一六四。

移動、重裝。由此可知宋代造山的技術之精湛純熟。

在宋代的詩文資料中，明白記載出疊石為山的例證非常多，如：

累石以為山（楊傑《無為集·卷一二·軒記》❷

累石為山，上有一峰……（文同《寄題杭州通判胡學士官居詩四首·月岩齋》四四〇）

疊石連山麓（趙汝鐩《野谷詩稿·卷五·劉幹東園》）

危峰疊疊起丸泥（韓琦《中書東廳十詠·假山》三三六）

屏山疊石色蒼翠（毛漸《此君亭歌》八四三）

累疊石頭而成假山，其中雖沒有細部形貌態勢的描寫，但其材質為石，其形態是經過人工造設構思過的，則是可以確定的。在呂陶〈為山〉詩中說：「累石封泥一餉間，層巖疊嶂盡迴環。」（六七〇）可知其堆疊的方法多半是在石頭與石頭之間用泥來黏合。這也可參看宋徽宗在汴京築造的艮岳（第二章第三節）。至於所堆疊成的山景其藝術成就如何呢？首先在整體的態勢上是十足峻奇的，如：

叢石千巖秀（劉攽《靈壁張氏園亭二首》其一·六〇九）

疊山角勢危相挨（郭祥正《留題方仮秀才壽樂亭》七五〇）

聚集奇險成千峰（梅堯臣《慈氏院假山》二五二）

態足萬峰奇，功纔一簣微。（王安石〈次韻留題僧假山〉五七六）

陰穴覷杳杳，高屏立巉巉。後出忽孤聳，群奔沓相參。（歐陽修〈和徐生假山〉二九九）

在形貌上產生千巖萬峰的視覺感受，這不必一定要具足千塊石頭，主要在於「態足」，亦即石頭疊出的態勢要完足。在深窈的洞岫與高巘的峰崖之間製造出危墮與孤聳的對比，產生高與深之間無限的落差，奇險之勢於焉突顯出來。聚集數個如此令人驚心的險勢，便能產生千巖萬壑的奇峻感。所以王安石說只要態足就能萬峰奇，而其所費的人工才一簣微。足見宋人疊山在態勢的創造與掌握上所完成的高卓藝術成就之一斑。

在石頭本體態勢上完足之外，假山的效果也靠許多外加添飾的工夫。宋代於此也相當細緻。

其一是假山上的花木植栽，如：

疊石連山麓，栽桃擬洞天。（趙汝鐩《野谷詩稿·卷五·劉幹東園》）

其中疊石為峰巒，植以花木，森蔚可愛。（廖剛《高峰文集·卷一一·滌軒記》）❷❹

其前累石為山⋯⋯依山植丹桂六。（袁燮《絜齋集·卷一〇·是亦樓記》）❷❺

左山叢古木，縈帶多美竹。（蘇軾〈初創二山〉七一九）

巉巉萬石間，修筠間新篁。（衛宗武《秋聲集·卷一·小園避暑》）❷❻

❷❹ 冊一一四二。
❷❺ 冊一一五七。
❷❻ 冊一一八七。

不論是栽以桃樹、丹桂、古木、竹篁或各式花木，都能使假山增添綠意和生氣，更逼近於真實的山貌，好似群山之間的林木一般。這種用一般花木來配飾的假山，通常都是堆疊得龐大的，這樣用正常大小的花木來配置，在比例關係上還能顯出山之高峻。若是單石或小山，就會在這些花木的比對下顯得矮小而失去奇險的氣勢。第二種添飾的方法是以苔蘚來潤養，如：

石是青苔石（梅堯臣〈寄題開元寺明上人院假山〉二五六）

苔徑三層平木末（梅堯臣〈寄題徐都官新居假山〉二四四）

雲穴呀空蘚暈銜（宋祁〈賦成中丞臨川侍郎西園雜題十首・雙假山〉二三四）

疊疊雲根漬古苔，煙縈隨指在庭階。（韓琦〈閱古堂八詠・疊石〉三三三）

蒼蒼古崖色，疊疊老苔痕。（梅堯臣〈疊石〉二五六）

因為很多疊山的石頭採用湖石，其本身在長久的浸潤中或者在人工特意的浸潤下已覆滿苔蘚。而苔蘚的包覆可以在色澤上使山石蒼翠，近於山色；可以在質地上使山石鬆柔，近於山林；可以使石頭更富含水氣而易生煙嵐氤氳之感。所以苔蘚的潤生是堆疊假山工程中一項生動的設計。第三種添飾的方法是山與水的結合，如：

乃於眾峰之間縈以曲澗，甃以五色小石，旁引清流，激石高下，使之淙淙然下注大石潭上。（周密《癸辛雜識・假山》）

每疏泉自筒入池中，伏之假山之趾，仰而出於石罅，閉而激之則為機泉，噴珠躍玉，飛空而上，若白金繩焉。

（楊萬里《誠齋集·卷七五·泉石膏肓記》[27]

碧甕為潭立涎石，直疑巖底藏蛟龍。（梅堯臣《慈氏院假山》二五二）

忽騰絕壁三千丈，飛下清泉六月寒。（楊萬里《誠齋集·卷三一·酷暑觀小僮汲水澆石假山》

林林銀竹注潺湲，迸玉跳珠亂縈間。（郭祥正《予家小山四首·雨》七七八）

在堆疊成的群山谷壑之間引出泉水，使其曲縈迴繞於眾峰之間，並且時時以石阻塞使其激蹦湍險，甚至向上飛成為噴泉。這樣精采的山水景觀，需要精巧的構思與高超的技術。從描述當中大約是以竹筒一類的管子的銜接來引導水流，竹筒的埋設可以使水流或伏或出，因此可以依照人的設計而流動。比較靜態的石水結合則是山下為池潭，雖不似上述澗的精采，然可因疊石的山勢使水產生藏蛟的幽深之感。最後兩則則是一種暫時性的山水結合之景：汲水澆灌石假山，讓水在飛落之際成為崖壁的泉瀑；或因下雨而造成澗壑潺湲，都能使假山在短時間乍然生動起來，尤其前者還含著一分人工造景遊戲的趣味。

如此逼真生動的山水造景，其實是有其理論根源的，在第一章園林理論部分曾引述了姚勉的詩：「山無水則枯。」認為水的潤澤可使山色更鮮活。雖然湖石本身富含水氣，易生雲嵐，常覆苔蘚等特質也讓其不致有枯槁的弊病，但是流動的泉水，跳動的水珠噴泉可以讓山石更具靈動生氣，更呈現出園林景觀所含具的有機組合特性。

其他還有許多巧妙變化的添飾手法，如：

疊山嶞勢危相挨，木人圍棋或負柴。虎臥洞壑猿攀崖，好鳥上下鳴聲喈。（郭祥正《留題方俗秀才壽樂亭》七

[27] 冊一二六一。

在假山上放置木刻小人或圍坐弈棋或負柴芻薪，不但在比例上可以對比出出山的高峻雄偉，還可以引人產生仙境縹緲的美感。而刻出巖洞則在山勢與意境上可產生深窈不可測之感。曲欄、石磴等棧道的製作一方面模擬四川，一方面則有險峻絕崖的態勢。至於灑粉成雪山，則是嚴冬與高絕的意境。凡此種種添飾都在在顯示宋人造山的精巧與意匠。

此外，可以用人工添飾的方式也可以由自然生成的煙雲籠罩的景象，也是宋代石山的特色。如：

片雲生石冷多稜（趙湘《登杭州冷泉》七七）

剛被閒雲生罅隙（蔣之奇《生雲石》六八七）

蒼翠正含煙霧濕（郭祥正《予家小山四首·曉》七七八）

惹煙籠月一窗開（趙抃《寄題導江勾處士湖石軒》三四三）

霏微起煙素（錢惟演《和司空相公假山》九五）

呼工刻巖洞，應手出庭除。（司馬光《假山》五〇五）

《小山之南作曲欄、石磴、繚繞如棧道、戲作二篇》（陸游《劍南詩稿·卷四》）

累石以為小山，又灑粉於峰巒草木之上，以象飛雪之集。（秦觀《淮海集·卷三八·雪齋記》）❷⑧

（五〇五）

❷⑧

冊二一五。

這是自然生成的景色。由於湖石含富大量水氣，容易蒸發為煙霧，如梅堯臣所說的「石根雲常蒸」（〈和持國石蘚〉二四八）。所以在晨昏氣溫變化之時，山石附近常有煙雲湧動之感。所以在造園上提供山石大量的水以及控制溫度的變化，便可使山石產生嵐煙，製造高深縹緲的深山感。這也是宋人詩歌中常歌頌的山石景觀。另外由人工製造煙氣的情形則如第二章所論的艮岳，就在山洞中放置數以萬斤計的爐甘石以生煙。而朱熹在《晦庵集・卷二》中即有一首詩標題為〈汲清泉漬奇石，置薰爐其後，香煙被之，江山雲霧居然有萬里趣，因作四小詩〉❷，晁迥的〈假山〉詩也說：「雲淡爐煙合」（五五）。這些都是用暗藏香爐或爐甘石的方式來製造假山的氤氳效果，可知宋園假山的逼真生動。

從以上的析論可以了解，宋代堆疊假山在造景態勢上的奇險，花木苔蘚配置以及山水結合的精采生動等方面都顯示出其堆疊技藝的精湛，以及設計構思的匠心獨具。正如郭祥正所描繪他家中的小山一般，是「迥與真山意思同」（見上引詩）的。宋在疊山方面的成就可謂已達出神入化之境地了。

四、獨石的運用與造景特色

在堆疊成山之外，宋園也大量利用單獨的石頭造景。這主要是因為宋人酷愛石頭，很能欣賞石之美。下面的資料可以看出其愛石的情態：

❷ 冊二一四三。

嗜奇石，募人載送，有自千里至者。（《宋史・卷四六四・外戚傳・李遵勖》）

（米芾）蓄石甚富，一一品目，加以美名，入書室則終日不出……曰：「如此石，安得不愛？」楊（傑）忽

曰：「非獨公愛，我亦愛也。」即就米手攫得之，徑登車去。(明．何良俊《何氏語林·卷二六·簡傲》)[30]

(陳亞有)怪石一株尤奇峭，與異花數十本列植於所居。為詩以戒子孫：滿室圖書雜典墳，華亭仙客岱雲根，

他年若不和花賣，便是吾家好子孫。(王闢之《澠水燕談錄·卷一〇》)

年來賞物多成病，日繞蒼苔幾遍行。(胡宿《太湖石》一八二)[31]

吾之好石如好色，要須肌理膩且澤。吾之好石如好聲，要須節奏婉且清。(曾丰《緣督集·卷四》)[32]

嗜愛奇石，故而可不遠千里載運而來，可以日繞數遍，可以頻頻移坐。無怪乎《宋代的隱士與文學》一書，論道：「酷愛花石本是時代的風尚。上至皇上，下至普通士人都是些石迷。」[33] 而米芾愛石的程度更甚，他不但蓄石眾多，各加美名，而且還終日耽溺玩賞，以致荒廢公務，引來楊傑的監察，但米芾不但不知避飾，反而再三取出袖中各種奇石以示楊傑，證明自己愛的可理解性，不料楊傑以督察上司的身分，竟然攫奪奇石，揚長而去，一點也不避諱自己愛石的事實。至於陳亞則是把石當作傳家之寶，吩咐子孫即使在他死後也不能變賣。以此作為子孫的孝逆的考量。曾丰則乾脆說自己好石如好色。這些事例都充分顯示宋人酷愛奇石的時尚，不但是「石迷」，已經到達石痴的境地。

愛石、迷石，除了珍藏書室之內加以把玩之外，因為石的特質近於山，因此也常常被列置於園林中當作一景

⓾ 冊一〇四一。

㉛ 冊一〇三六。

㉜ 冊一一五六。

㉝ 見劉文剛《宋代的隱士與文學》，頁五一。

來欣賞。如：

堂之南運石洲大湖甲品列千前七，奇拔端凝、可敬可友。（李昂英《文溪集·卷二·元老壯猷之堂記》）❸

（劉氏園）園多奇石，乃符離土產。（張舜民《畫墁集·卷七·郴行錄》）❸

環蒔芳樹，間以怪石。（華鎮《雲溪居士集·卷二八·溫州永嘉鹽場頤軒記》）❸

泗濱怪石，前後特起。（洪适《盤洲文集·卷三二·盤洲記》）❸

黃庶〈和柳子玉官舍十首〉有「怪石」一景。（四五三）

這些景觀雖然不止一個石頭，但是並非堆疊成一座山，而是各自單獨立於一處，讓遊者單獨欣賞石頭本身之美。

但是為了使這些石頭的賞點較為豐富且足以形成一個獨立的景區，所以往往共立多石，以產生相互呼應的對景效果，所以石林一類的景觀於焉產生。然而單獨一顆石頭有何可觀可玩之處呢？首先，是愛其形狀之怪奇，如：

點頭石（范成大《石湖詩集·卷三一·虎丘六絕句》）❸

❸ 冊二八一。

❸ 冊二一七。

❸ 冊二一九。

❸ 冊二一五八。

❸ 冊二一五九。

鸚鵡石、柘枝石、狻猊石……（文同〈山堂前庭有奇石數種其狀皆與物形相類在此久矣自余始名而詩之〉四四三）

這些是以石頭形狀與物形相似的特色，加以觀者豐富的想像力所產生的觀覽趣味。這些石頭雖然多半是天然生成的形狀，但偶而也加有人工的裝飾，點化而成，如狻猊石的「巨尾蟠深草，豐毛覆古苔」，如柘枝石的「紫蘚裝花帽，紅藤纏臂構」等，可知其中仍有人為的意匠巧思與技術加工。其次，是愛賞其色澤，如：

愛此堂下石，青潤挺琅琳。（韓維〈初春吏隱堂作〉四一七）

翠石瑯玕色（劉敞〈東池避暑二首〉其二・四八七）

石多穿透嶙絕，互相附麗。其石有如玉色者……（周密《癸辛雜識後集・遊閱古泉》）

石色青青潤不枯（韓維〈和三兄游湖〉四二六）

至陽州，獲二石，其一綠色，岡巒迤邐，有穴達背；其一正自可鑑。漬以盆水，置几案間。（蘇軾〈雙石〉詩敘・八一八）

翠綠青潤的色澤有如各種各類玉石，含溫潤的玉氣，能夠浸攝人的神氣，使之清明振奮。若復細觀，當可玩賞其色澤變化之間造成的紋理趣味。猶如舒岳祥有一首詩，在標題上便細說得一片零陵石「方不及尺，而文理巧秀，有山水煙雲之狀」《閬風集・卷二》❸，而宋祁也有〈水文疊石〉詩（二〇五），都是在石頭的紋理之中神遊而得山水煙雲變化的美景。

❸ 冊一一八七。

園林中立石造景，最重要的賞點還是來自於石頭如山的態勢：

小英石峰》⓵

雖然一拳許，有此數峰青。崪嵂驚凡目，堅剛悖世情。墨卿相指似，只尺是蓬瀛。（徐鹿卿《清正存稿·卷六·

泥沙洗盡太湖波，狀有嵌崆勢亦峨。可笑尚平游五嶽，不如坐視一拳多。（韓維〈新得小石呈景仁〉四三〇）

拳石翠峰新（晁迥〈假山〉五五）

孤峰立庭下，此石無乃似。（文同《興元府園亭雜詠·桂石堂》四四四）

（郭祥正）舊蓄一石，廣尺餘，宛然生九峰，下有如巖谷者，東坡目為壺中九華。（朱彧《萍洲可談·卷二》⓶

即使是單獨一顆立石，由於其嵌崆之勢，如山的紋理、形態和青翠的色澤，也是足以成為一座嵯峨挺拔的孤峰；或者因其繁多的起伏變化，彷彿是數峰崷崒，谷壑深窈，而被視為蓬瀛九華。他們甚至認為坐視一拳小石勝於親遊五嶽，表示坐觀臥遊之際有無窮盡的想像空間，令神思恢恢乎悠遊不盡。這是精神情思的莫大享受。這種單石假山最關鍵的地方在於石頭態勢而不在其大小，所以《雲林石譜》孔傳題的原序就說：「雖一拳之多，而能蘊千巖之秀。大可列於園館，小或置於几案，如觀嵩少而面龜蒙。」因此單石假山往往可以讓人凝觀、賞玩良久，無怪乎米芾一旦品賞，便終日不出。

在石頭的態勢方面，最主要的是取其如山的峻峭嵯峨，有時也取其情態之特殊者，如王珪〈新館〉詩的「狂

⓵ 冊二七八。

⓶ 冊一〇三八。

石欲奔如避人」（四九七），徐鉉〈奉和右省僕射西亭高臥作〉的「庭幽怪石攲」。都是在其特殊的態勢中感到趣味

或某種姿情，讓人也感染到其強勢的情緒。

宋人賞愛石頭，還有其獨到的審美意念。其中最特殊的是他們已歸納出石頭的「醜」性，並大加珍惜賞愛其

「醜」。如：

醜石門貔虎（范仲淹〈絳州園池〉一六五）

醜石半蹲山下虎（蘇軾〈題王晉卿畫後〉八一六）

家有粗險石……醜狀欻去不可攀。（蘇軾〈詠怪石〉八三一）

君王愛石醜，百孔皆相通。（梅堯臣〈石詠〉二六○）

皺、漏、瘦、透、醜是石頭美的五大要素。醜，卻深得主人的喜愛，意味著醜之中隱含的趣與美。其實從資料的描繪中可以看出宋人所謂的石之醜已包含了漏、皺等特質，使這些單石富於山巖的質感和猛獸遒勁的態勢，並充滿了時間感與光影陰晴的變化，此外其凹凸多樣形狀也足以使人從不同的角度獲得豐富多樣的石貌。這些醜性都能引人深深喜愛。尤其在它多穴洞的透醜之中可以加以許多造景的設計，如：

嵌空危砌下，怪醜好花前。名氏坳猶刻，藤蘿穴任穿。（韓琦〈長安府舍十詠·雙石〉三三八）

竅引木蓮根，木蓮依以植……以醜世為惡，茲以醜為德。（梅堯臣〈詠劉仲更澤州園中醜石〉二六一）

空穴雲猶抱，坳紋溜欲穿。（宋庠〈醜石〉一九五）

醜石危松半綠蘿 （范仲淹 〈過太清宮〉 一六六）

在多孔穴的醜石上可以穿引各種藤蘿蔓生類的植物，使爬覆於石面，或在凹窪之處留水生雲，置土植栽。所以石醜之處正也是石美之處，正是造景構思所集中的對象，將怪醜之石列置好花前以對顯出其怪醜，可見宋人正是愛賞其怪醜，視其為美感的來源。

除了「醜」的美則之外，宋人也喜歡石的怪與瘦的特質，如「怪石遠從商舶至」（劉克莊《後村集·卷三·寄題李尚書畫秀野堂》）[42]，「石瘦長人立」（郭祥正《登清音亭》七六九）。怪與瘦已被視為石頭的美的特質了。

單獨的立石，既然也常被視為高峻的山峰，因此，也和堆疊的假山一樣加以種種添飾的造景手法，如司馬光《和邵不疑校理蒲州十詩》中介紹〈涌泉石〉的由來之後便記述「鑿地為坎，置石其上，夏日從旁激水灌之，躍高數尺，以清暑氣」（四九八），這是水景的配置；而「映合移紅藥，遮須剪綠筠」（王禹偁〈仲咸因春遊商山下得三怪石……〉七〇），這是花木的配置。因其與上述堆疊之假山無異，故此不贅論。

五、山石布局美則的創立

上文所論為山石之美與造景，均為對其本身的造設與欣賞。但在此之外，山石本身置放的位置則影響整體園林的空間布局以及園林整體的藝術成果和氛圍。因此本目將討論宋人置設山石的空間布局手法。

宋園的山石最常見空間所在是建築物的旁邊，如：

[42] 冊二一八〇。

怪石如排衙，羅列亭兩畔。（蔣之奇《排衙石》六八八）

遠亭怪石小山幽（楊萬里《誠齋集‧卷八‧禱雨報恩因到翠園》）

立於新亭面幽谷（蘇舜欽《和菱磎石歌》三二三）

試將簷畔累，尚帶故山雲。（余靖《謝連州沈殿丞惠石》二二七）

堂後簷前小石山（楊萬里《誠齋集‧卷二一‧酷暑觀小僮汲水澆石假山》）

羅列繞亭的布置在空間上可以產生幾個效果：其一，從外向建築處觀看，山石立於建築之前，可以遮蔽掉一些堅硬死板的直線條，如亭臺基座與地面銜接的水平直線或柱壁轉角的垂直直線。線條較柔和自然，而空間顯得較為深遠有層次。其二，山石之美有神思神遊的趣味，需要長時間的品玩，建築於此提供一個舒適從容的欣賞空間，所以歐陽修《和徐生假山》詩可以「畫臥不移枕」（二九九）地細玩幽齋外的假山。其三，建築本身的窗洞提供了畫框的框幅作用，使山石透過窗洞生山水畫意。這一點宋人最為津津樂道：

窗扉列岫連（宋祁《李國博齋中小山作》二二四）

窗排群石怪（趙抃《次韻孔憲山齋》三四〇）

窗岫讓吟情（宋祁《詠石》二二〇）

軒前桐柏陰交加（蘇轍《方筴西軒穿地得怪石》八六九）

累石小軒東（張方平《寄題都下知友山亭時在新定》三〇六）

軒窗本身的漏空部分猶如一張空白的畫紙，而其四面的邊界猶如畫紙上繪畫的形象，怪奇的山勢加上花木的遮映，留有一方小天空，便是一幅優美的山水畫。山石立現於窗洞中猶如畫紙上繪畫的形象，怪奇的山勢加上花木的遮映，留有一方小天空，便是一幅優美的山水畫。宋人認為這是山石最好的安置，宋祁有一首詩標題甚長，就仔細敘述這個觀點：〈蘭軒初成，公退獨坐，因念若得一怪石立於梅竹間以臨蘭上，隔軒望之，當差勝也⋯⋯〉（二一四）隔軒望之四字便說明其對畫框作用的喜愛，並努力在造園上實踐。後來當他獲得一怪石，置於軒南之後，果然「花木之精彩頓增數倍」。而《雲林石譜‧卷上》論及平江府的太湖石時，也綜合得到「惟宜植立軒檻，裝治假山」❹的美則。可見山石的置立與空間布局的美感，在宋代已經確立了一些普及的原則了。

除了窗山的結構布局之外，其次常見的是山與水的結合，這在堆山疊石一目已細論，此不復贅咨。但除山石上添水泉，在湖池之邊立石也是中國園林傳統中一個重要的美則，見於宋代的如：

選置東湖最佳處，四面澄波映天碧。（祖無擇〈題袁州東湖盧肇石〉三五九）

池邊怪石間松筠（錢若水〈詠華林書院〉八八）

池南甃太湖三大石，各高數丈。（周密《癸辛雜識‧吳興園圃‧南沈尚書園》）

旁引清流，激石高下，使之淙淙然下注大石潭上。（同上〈假山〉）

每疏泉自筒入池中，伏之假山之趾。（楊萬里《誠齋集‧卷七五‧泉石膏肓記》）

選置湖池岸邊，可以產生多種視覺效果，主要是柔化水陸交界線，使水面的輪廓更自然。而且遮蔽水岸可以使水

❹ 冊八四四。

面產生無限邈遠、無邊無際之感，進而使山石成為水上山。對山對水都是很好的造景手法❹。明計成《園冶‧卷

三》論掇山時曾說：「池上理山，園中第一勝也。」而這一美則，在宋代園林中已廣被實踐了。

由於山石常是一拳寓千峰，因此，小巧的石頭在山水結合的布置上非常便利，宋人便創興了盆山的造景法：

青泉盈池底白石，中有高山高不極⋯⋯山下清波清淺流，魚龍浩蕩芥為舟。（劉攽〈盆山〉六○四）

小盆小石小芭蕉，水面紋生暑氣消⋯⋯山下無塵枕簟涼，綠池水滿即瀟湘。（郭祥正《西軒點懷敦復二首》七八）

濃靄萬疊碧，懸流百尋長。列峰映落落，遠溜含蒼蒼。氣爽變衡霍，聲幽激瀟湘。（劉敞《奉和府公新作盆山激水若泉見招十二韻》四七一）

庭中碧石盎，上結三重山。（梅堯臣〈史氏南軒〉二五三）

片石玲瓏水抱根，巧栽松竹間蘭蓀。（史彌寧《友林乙稿‧客舍瓦池》）❹

從資料所述可知，所謂盆山即是以盆盎等器皿裝水，於中立石，石上往往加以花木激泉等配飾，使成為自然山水林泉的景觀。在芥舟花木等的配置上注意比例的適中，加以豐沛的神思以造成瀟湘衡霍的感覺。由於盆山的體積較小，又以盆為裝盛的器具，因此可以自由安置，隨意移放，或於園庭，或於几案，使人俯仰之間便可飽遊山川，非常便利，在宋代非常盛行。這是在唐代盆池的新興基礎之上，宋代園林的一項創新。

❹ 山石與水的各種結構原則可參閱❶⑲，頁三二一─三二三。

❹ 冊二一七八。

山石的布局上尚有一項優點，就是在位置移動上的方便：

重移砌畔新栽石（李昉〈齒疾未平灸瘡正作……〉一三）

強誇力健因移石（王琪〈絕句二首〉其二·一八七）

移石遠分嵩嶠色（韓維〈奉同景仁九日宴相公新堂〉四二五）

移石改迁徑（劉攽〈鳳翔官宅園亭〉六〇七）

張鎡有〈撤移舊居小假山過桂隱〉詩（《南湖集·卷三》）

有時為了改造景觀上的需要，有時純為了變化和新鮮感，有時則因遷居等因素，而將山石移動位置。由於移石的工作在宋代並不少見，所以園林變化風貌就顯得非常頻繁。又由於山石在造景上常有化龍點睛的奇妙功效，如前引宋祁想隔軒立石的詩歌長題中所說：「置石軒南，花木之精彩頓增數倍。」又如前引祖無擇〈題袁州東湖盧肇石〉詩說選置東湖最佳處之後「頓覺亭臺增氣色」。因此移石常可為園林景觀增添各種不凡的氣象。是造園造景中一個事半功倍的方法。由此可知，山石造景在空間布局上具有靈巧變化的特色。宋人不但已建立此理念，而且也在實際的造園活動中廣為實踐。

六、結　論

根據本節所論可知，宋代園林在山石方面的造景特色與成就，其要點如下：

其一，宋園的山石造景有所承襲亦有所創新。

其二，對於自然的山景，在相地的工夫、因隨的原則基礎之上，採取多方的借景手法，迎山入戶，以便臥遊。這是承襲唐代固有的造園傳統。

其三，堆疊石山雖在唐代已興，但是到宋代，尤其是江南，此風才大為興盛。不但在堆疊、拆卸、遷移、重裝等方面技術純熟，而且在山景的添飾配置上至為精巧，使山勢、山形、山色皆栩栩如生。所以這一點是有承襲有創新。

其四，宋人酷愛石頭，在園林中大量植列單石以為獨立的景區。這種石景主要是觀賞其特殊的物形、青翠如玉的色澤紋理，以及崎嵜嵯峨的態勢。此外也和堆疊的假山一樣裝飾配置許多山林景物，使之如山。這一點也是有承襲有創新。

其五，宋人在賞玩單石之中已經綜合歸納出石頭的美則。他們尤其稱愛石之「醜」，而瘦、怪、透、漏等特質也被一一提出。在石頭的美學上，宋人大有開創與貢獻。

其六，宋人已在豐富的造園經驗中歸納出一些山石的空間布局的原則：與建築物相配置，透過窗框形成山水畫幅；與水相結合以及置於湖池邊岸；指出山石空間布局上的靈巧變化特質等。這是山石造景上的創新與貢獻。

其七，以盆山的方式，配置出一個完整的山水景觀，靈巧地與園林室內室外的空間相結合。這也是山石造景上的一大開創。

第二節 水景造設與其審美經驗

一、前 言——重視水景的理論已建立

水在中國園林中的地位十分重要。耿劉同在《中國古代園林》一書中就認為理水是中國古代園林的「命脈」❶。金學智的《中國園林美學》也稱理水比疊山更為重要，說這是中國園林的「血脈」❷。因為水不僅可以作為被欣賞的對象，而且可以灌溉花木、提供飲用水、調節空氣的乾溼度、降溫助涼，兼具著多重造景功能與生活機能。

水的兼具多重功能使其在造園上變得十分重要。關於這一點，宋人已經非常清楚。在許多方面都可以看出宋人造園對水的重視。首先，他們常以水組成的詞作為園林的代稱，如「園池」：

洛下園池不閉門（邵雍〈洛下園池〉三六七）

於是園池之勝益倍疇昔（韓琦《安陽集·卷二一·定州眾春園記》）❸

❶ 見耿劉同《中國古代園林》，頁六五。

❷ 見金學智《中國園林美學》，頁二五四。

❸ 冊一〇八九。

如「池亭」：

王禹偁有〈揚州池亭即事〉詩（六二）

宋祁有〈集江瀆池亭〉（二〇八）

如「池臺」：

侯家次第競池臺（沈遘〈依韻和韓子華游趙氏園亭〉六三〇）

花發池臺草莽間（歐陽修〈和劉原甫平山堂見寄〉三〇二）

如「池館」：

滄浪亭在郡學之東，中吳軍節度使孫承祐之池館。（明·龔明之《中吳紀聞·卷二·滄浪亭》）❹

魏氏池館甚大（歐陽修《洛陽牡丹記·花品敘第一》）❺

如「林泉」：

❹ 冊五八九。

❺ 冊八四五。

又如以「水竹」來表述園林：

林泉好處將詩買（邵雍〈歲暮自貽〉三六八）

林泉清可佳（歐陽修〈普明院避暑〉三〇一）

水竹園林秋更好（邵雍〈秋日飲後晚歸〉三六五）

無限名園水竹中（穆脩〈過西京〉一四五）

這些園林代稱是以局部代全體的稱法，顯現出水在園景中所具有的重要性與代表性。而最後兩例說明在當時人們印象中，園林望去儘多是水與竹。由此可見在宋人心目中，水景已是園林中相當重要的組成。其次，在論及造園或園林結構時，他們也表現出對水的倚重。如：

園無三畝地，四面水連天。（徐璣《二薇亭詩集·題陳侍制湖莊》⑥

北村畝餘三十，中涵五池，大半皆水也。（葉適《水心集·卷一〇·北村記》⑦

一逕衡門數畝池（林逋〈園池〉一〇六）

而伊水尤清澈，園亭喜得之。（李格非《洛陽名園記·呂文穆園》⑧

⑥ 冊二一七一。

⑦ 冊二一六四。

乃圖山泉美好處，奠居柏林。（李覯《旴江集・卷二三・虔州柏林溫氏書樓記》）❾

前三例可看出在園林構成中，水所占的比例之大。像林逋在西湖孤山的簡樸園林就有數畝池。這說明他們喜愛水景，大量運用水景，製造水景，顯現出造園時對水的倚重。後兩例說明在造園之初，覓得好的水源是一件重要的工作，對園林的成就有莫大的影響。如此倚重水，表示宋人在觀念中已清楚確立了水的重要地位。復次，在簡述園林造景工作的內容時水景常是不可或缺的，如：

架泉龕石構幽樓（李昭述《書用師庵》一五三）

不以植大稻、藝葩卉，乃鑿池築亭，以當水月之會。（李流謙《澹齋集・卷一五・綿竹縣圃清映亭記》）❿

闢小圃：鑿池築室、藝卉木，為遊息之所。（魏了翁《鶴山集・卷四一・書鶴山書院始末》）⓫

藝花、種竹、疏沼、架亭，若將終身焉。（高斯得《恥堂存稿・卷四・溫樂堂記》）⓬

為亭於堂之北，而鑿池其南，引流種樹，以為休息之所。（蘇軾《東坡全集・卷三五・喜雨亭記》）⓭

❽ 冊五八七。
❾ 冊一〇九五。
❿ 冊一一三三。
⓫ 冊一一七二。
⓬ 冊一一八二。
⓭ 冊一二〇七。

由這些描述可以看出，水、亭、花木為宋人造園最常見的內容，也是在論及園林構成時最受重視的。因此在山與水兩個代表大自然的元素之中，宋人園林重視水景的程度顯然遠超過山很多，為什麼會如此呢？原因在於上文所論述的水的多重功能，在美與實際造景的助益上甚多，而且宋人也已在理論上建立了水的重要性。

宋人在理論中已明白地論評了水在園林中的重要性，如：

人家住屋須是三分水、二分竹、一分屋，方好。（周密《癸辛雜識續集·水竹居》引薛野鶴語）

有山無水山枯槁（方岳《秋崖集·卷二一·寄題鹽城方令君搖碧閣》❶）

為園池，蓋四至傍水，易於成趣也。（周密《癸辛雜識·吳興園圃·倪氏園》❷）

有水園亭活（邵雍《小圃睡起》三六二）

他們認為水的流動變化的特性能讓園林鮮活起來，充滿生命力，也能讓園林容易釀造特殊趣味，而水的溼性也能讓園林顯得滋潤光澤，所以應該在造景時加強水的比例。這些理論不但說明水在造園上的種種好處，也展現了宋人造園對水的倚重。在此前提之下，可以想見他們在處理水景時所花費的心思。

園林水景可大略分為動態與靜態兩種。動態指流動的水，如泉、溪澗、渠等；靜態指聚集不流動的水，如池、潭、湖、沼等。以下將分從這兩種形態來討論宋園水景造設的概況與成就。

❶ 冊一○四○。
❷ 冊二一八二。

二、動態水景的造設與動線導遊作用

動態流水有其始，有其末。但一般即使是封閉性的園林，也很少有自創水源的情形。他們多半是自園外或地下開引既有的水流進入園內，如：

遙通實水添新溜（宋庠〈郡齋無訟春物寂然書所見〉一九六）

泉始居地中，隱塞未如此。（劉攽〈題歐陽永叔新鑿幽谷泉〉六○一）

自引靈泉勝取冰，入雲窮穴始因僧。（趙湘〈山居引泉〉七七）

水分林下清泠派（伍喬〈題西林寺水閣〉一四）

分得前溪水，營紆繞砌流。（魏野〈疏小渠〉八一）

這些水流有的引自山穴，有的引自既有的溪實、地下或林間。總之通、引、分等字說明是就既有的水源引導而得，既然是經過挖引的，表示園內原本沒有這些水，既然原本沒有，那麼其在園內流動的路線便完全是經過人為的設計、依照人的意願所完成的。因此由宋園流泉溪渠的流動路線可以了解其園林造設的理念和美學傾向：

橫槎波水繞一葦，繚徑出林凡幾曲。（劉敏〈竹間亭作〉六○五）

流泉詰屈動青蛇（文彥博〈小園即事〉二七四）

循庭始演漾，走圃輒縈紆。（宋祁〈小渠〉二○五）

溪流回合引方池 （趙抃《題毛維瞻懶歸閣》三四二）

回環引細泉 （孫甫《和運司園亭・漱玉亭》二○二）

繚徑、幾曲、詰屈、縈紆、回合、回環等描述充分展現水流在園內流動的形態是曲屈多彎折的。這一方面不但增加了園內水流的長度，亦即增加了水景的內容和空間，另一方面同時也使水景產生豐富的變化，依照地形和流經的景物的特質加以配合造景。此外，在美學原理上，曲弧的線條較諸直線更具美感與活力。而且對於遊者而言，可以產生動線回互循環或轉出意外景致的趣味效果。顯然宋人造園時已掌握此空間布局的美則並深得其中的美趣，故而多加歌詠。

因為曲折縈紆的動線，所以使水得以與園內其他景物高度結合，如：

落澗通池繞郡廳 （趙抃《新到睦州五首・玉泉亭》三四三）

繞檻走清泉 （韋驤《琅邪三十二詠・石流渠》七三一）

溪流穿竹過 （歐陽修《張主簿東齋》二九一）

津津出石齒，泠泠縈竹根。（梅堯臣《汝州後池聽水》二四七）

泉分入座渠 （司馬光《奉和大夫同年張兄會南園詩》五一○）

就在其曲折縈紆的轉動路線中，經過較多的地方，流過較多的景觀，故而可以和眾多的景物之間取得配合呼應的機會。例如與建築物相配合時，可以繞郡廳，繞檻，甚至於入座；與植物配合時，可以縈根穿流而過，所以水在

園林中分布的比例就特別高，似乎可以隨處見到。這是水的柔軟、不拘固定形狀等特性在造園上所含具的便利。

由於水具有這種縈紆巧轉而與景物配合呼應的特色，所以它就成為貫串園中各景的一個主軸，如：

惠氏南園，葺治極有法，溪流正貫園中。（周必大《文忠集·卷一六五·歸廬陵日記》）⑯

引水北流貫宇下，中央為沼，方深各三尺。疏水為五派注沼中，狀若虎爪。自沼北伏流出北階，懸注庭下，狀若象鼻。自是分為二渠繞庭四隅，會於西北而出，命之曰弄水軒。堂北為沼，中央有島……（司馬光《傳家集·卷七一·獨樂園記》）⑰

且疏泉自山趾，以為九曲池。游者必道池中曰橫舟者以入……又益進，則島泚縈環，有船出孤蒲中。桃花流水，試尋源而問……（牟巘《陵陽集·卷九·蒼山小隱記》）⑱

自東大渠引水注園中，清泉細流，涓涓無不通處。（李格非《洛陽名園記·松島》）

引水繞園，可以泛舟，名曰環溪。（司馬光《和子華遊君貺園》注·五一一）

溪流貫穿園中，是「極有法」⑲的造設，這評論顯示宋人視流水的串結園景是一種造園法則，是值得讚賞與學習的法則。而司馬光的獨樂園也是以流水為串組園景的重要連結線，當他沿著水流來介紹園中各景時，也表示在遊

⑯ 冊一一四八。

⑰ 冊一○九四。

⑱ 冊一一八八。

⑲ 「正貫園中」之「正」字，並非正中直貫的、一條直線的中央主軸式的流貫，而是正好穿流貫串之意。

園時移動的路線就是沿著流水而走動的。所以這條流水正是引導遊者前進觀覽的動線，牟巘介紹的蒼山小隱也是憑藉著水舟的流動來遊園的，並以溯流舟行比喻桃花源。清泉涓涓無不通處表示沿泉流可以遊盡園中各景至於引水繞園，泛舟而行，也表示這條環溪是遊園的動線所在，扮演著暗示導遊的角色。正因為水流具有動線導遊的功能，所以魏野在《春日述懷》詩中記述他從茅亭出發，一路上是「攜笻傍水行」（七八）的，可見流水在園林中所具有的布局組織功能和所扮演的導遊角色。

這些曲折的水流若是天然的溪河，似乎不需人為造設，就談不上有動線的設計和組織全園景區的功能，也就不能說是導遊的暗示。這可分從兩方面來討論。一方面若水流為天然的溪河，則造景時根據水的流動，沿水而設置景點，便是一種事半功倍的布局組織，水流依然是遊觀的動線所在。另一方面若是人為挖引的溪渠，因為宋人已有接引水泉的技術，則更能依照人意而轉布其水。這一點如：

筒分細細泉（宋庠·句·二〇一）

架筒引流泉（蘇頌《次韻蔣穎叔同遊南屏見惠長篇》五二二）

危梯續磴穿松下，細竹分泉落石前。（薛昌朝《紫閣》八七五）

剪裁竹千竿，接聯筧萬尺。派別起中阿，架空遹下槷……公堂及燕寢，股引各疏脈……環流隨啟處，玉音聞几席……（蘇頌《石縫泉清輕而甘滑……相地架竹旬月而水懸聽事又析一支以給中堂一支以入西閣……》五二一）

就用連接竹筒的方式來接引水流，不但可以隨意流動，還可以在高下起伏的水道變化中製造懸流、落泉、飛瀑等挖引水道固然可以依照設計的意匠而曲轉其動線，但是在平地之外尤其是「危梯續磴」等石質堅硬的地方引水，

特殊的景觀效果。如：

園之西即曲水，先入數榮門，右轉至右軍祠，穿脩竹塢，遂登山……山背有流杯巖，鑿城引鑑湖為小溪，穿巖下，鍵以橫閘，激浪怒鳴。過閘遂為曲水，長廊華敞……（呂祖謙《東萊集·卷一五·入越錄》**❷**

並山鑿渠，上引湖水，悍波合注，如怒如奔。縈流西行，數步一折，眾石回阻，激為湍聲……聚流為池，至於正俗亭，又從而西……（唐詢〈題曲水閣〉序·二七二）

水四向噴瀉池中而陰出之，故朝夕如飛瀑而池不溢。（李格非《洛陽名園記·董氏東園》）

百尺井底泉，激輪作飛流。潺湲入庭戶，宛轉如奔虯。（劉敞〈同客飲涪州薛使君佚老亭〉四六六）

除了靈活轉折起伏的水道接引之外，還利用閘鍵、阻石與轉輪的配置運作，使水流產生激躍、噴射、飛瀉等效果。這些造園手法顯現出宋人在動力控制方面的成就，以及運用於造景方面的精湛。此外，韓琦有一首〈放泉〉詩（三三

這些變化的景觀，使一向注重幽靜，深寂境質的中國園林也含富了激越、活潑、衝勁、生氣盎然等氣氛。這些造

○），可以知道宋園在水流的阻塞和放通之間是運用自如的。因此可知水流的動線和導遊作用完全都在人為的控制

和設計之下展現的，也完全與園林整體布局緊密配合著。

由上析論可知動態水流在宋園的造景與布局，遊觀暗示中扮演著十分重要的角色。

❷

冊一一五○。

三、靜態水景的造設

靜態水景多指積聚眾水所形成的池沼湖潭。這類池水在園林中多非孑然孤立於某一點，而多是與泉渠相通的。

否則一潭死水，不僅不美觀，也會增添整理者很多的麻煩，所以在造園手續上多為「疏泉為沼」（施宿《會稽志·卷九·山》）[21] 的活水，也就是這些池沼多半為人工挖成的，再注入溪泉之水。既然是人工挖掘成的，那麼，其形狀也就根據人為的構思意匠來構圖。

宋人在池沼的形狀構圖上，追求自然，所以其池多為曲池，如：

閑吟面曲池（祖無擇《袁州慶豐堂十閑詠》其七·三五九）

曲池波暖睡鴛鴦（陳襄《春日宴林亭》四一四）

更引餘波遶曲池（趙抃《次韻孔宗翰水磨園亭》三四二）

細溜沙渠逗曲池（宋祁《小池》二三三）

茅棟山椒抱曲池（宋庠《東園池上書所見五首》其二·二〇〇）

曲池，顧名思義乃是池岸曲折，並非直線構成的方池，也非曲轉成圓池，而是自然自由的，非幾何形亦非物形的曲線構成的不規則形。這樣的曲池不但自然，而且能增加空間與視覺的深度，如歐陽修《西湖泛舟呈運使學士張揆》詩描寫畫舸在曲渚斜橋間行走的感覺是：「更遠更佳唯恐盡，漸深漸密似無窮。」（三〇一）這就是曲折岸線

[21] 冊四八六。

所造成的深遠感。

挖鑿成的池沼往往還在水岸植栽花木，以使水岸的分界線得到美化。其中宋人最常栽以柳與竹，如：

繞岸便須多種柳（蒲宗孟《新開湖詩》六一八）

夾岸近教多種柳（張詠《曲湖種柳》五〇）

環堤柳萬株（韓琦《眾春園》三一八）

翠柳和煙籠碧沼（祖無擇《戲別申申堂》三五八）

竹遠亭臺柳拂池（王禹偁《留別揚府池亭》六七）

萬箇碧琅玕，兩傍陰潭沼。（蘇頌《天禧寺竹》五二〇）

欲分溪上陰，聊助池邊綠。（梅堯臣《雨中移竹》二三二二）

藕花池上竹梅陰（陳著《本堂集·卷一八·詠孫常州飛蓬亭》）㉒

聚為小潭，其上有亭，環以修竹。（張耒《柯山集·卷四一·思淮亭》）㉓

煙篠環曲堤（宋祁《壽州十詠·清漣亭》二〇四）

柳竹均為習溼的植物，宜於種在水邊。它們不但可以覆蔭池岸，使水岸的交界線得到遮蔽，消泯掉空間被截然分

㉒ 冊一一八五。

㉓ 冊二一一五。

割的阻隔感，使園林線條更趨自然。而且它們翠綠的色澤倒映水面，可使水色也浸染得油綠深潤。而且垂拂的柳條或彎曲的竹桿對於水面波紋的產生以及趨身映照的有情姿態也能為水景製造柔婉的美感。其彎曲的身姿與水潤形成相互呼應的姿態，也能產生情意交流的感覺，這是池邊植柳、竹諸其他植物更合宜的地方，而宋人應也感受到、注意到這些美則並將之實踐於園林中。這些池湖無論在形或色方面都得到很好的創造。

柳竹之外，池邊也栽以彩度較高的花，如：

波面繁花刺眼紅 （韓維 〈紅薇花〉 四三〇）

數方池面悉如丹 （張冕 〈海棠〉 八四〇）

移傍清流曲岸西 （張詠 〈新移蓼花〉 五〇）

下照平湖水 （釋智圓 〈孤山種桃〉 一三九）

匝岸植雜花果樹 （祖無擇 《龍學文集·卷七·申申堂記》）❷❹

這些花讓水岸展現的是亮麗錦繡般的姿采，連水面也染漬了鮮豔色澤。低矮的叢花雖也發揮消泯水岸邊線的功能，卻又可以造成水面面勢的空曠遼遠。這種空曠又燦爛的造景，對通常以深幽為主的中國園林而言是一種較為特殊的表現手法。

池岸之外，在池面也有造景設計，如：

❷❹ 冊一〇九八。

芰荷十里綠萼華（姚勉《雪坡集・卷一九・次楊監簿新闢小西湖韻》）㉕

一丈紅蕖綠水池（王安石《籌思亭》五五七）

掘沼以秧蓮（梅堯臣《真州東園》二五六）

疏池育蓮芰（韓琦《康樂園》三一九）

去土為池，種青白蓮、蘘荷、菱芡。（張侃《拙軒集・卷六・四并亭記》）㉖

尤其是大型的池湖，其水面若空無一物則顯得單調呆板。因此適度地加以栽植花木，可以讓水景增加變化、增添可賞的景物。而荷蓮不但花形優美，連其葉片也展現「風沼荷傾鈿扇翻」（宋祁《秋日射堂寓目呈應之》二一三）的風姿。而且荷花蓮花還能飄散香氣，所謂「池面有蓮風氣馥」（韓維《題下大夫翠陰亭》四二五）、「生荷水亦香」（戴昺《東野農歌集・卷三・納涼即事》）㉗，把整個池面都薰得香馥盈溢，因此，成為池面造景的重點。

池中養魚，也是一種常見的造景設計，因而也成為遊者觀賞的對象，如：

跳躍池魚戲（楊傑《至游堂》六七三）

游鱗時對擲，雙破碧漣漪。（祖無擇《袁州慶豐堂十閑詠》其七・三五九）

浪輕魚喜擲（宋祁《公園》二一〇）

㉕ 冊二一八四。

㉖ 冊二一八一。

㉗ 冊二一七八。

魚游細浪來（宋祁〈水亭〉二一一）

魚動池開暈（蔡襄〈夏晚南墅〉三八八）

蓄養魚類於水中，其悠游的形態優美，而且會帶動水面的波動而產生漣暈細浪，增加動態變化並產生空間推移擴展的視覺效果，倍增活力。而且游魚時而跳出水面，騰躍翻落的景象，或雙雙對擲的嬉戲，都會為平靜的池沼增添無限的趣味。而魚兒的游躍常帶給人嬉戲快樂的感覺，觸動觀者的情懷，如：

瑟瑟清波見戲鱗，浮沉追逐巧相親。我嗟不及群魚樂，虛作人間半世人。（蘇舜欽〈滄浪觀魚〉三二六）

鑿沼觀魚樂（陳襄〈留題表兄三哥養浩亭〉四一三）

自歌自笑遊魚樂（劉宰《漫塘集·卷二·寄題戴氏別墅》）❷❽

池魚得意自成群（陸游《劍南詩稿·卷八一·獨至遜庵避暑庵在大竹林中》）❷❾

吾心大欲同斯樂（韓琦〈觀魚軒〉三三〇）

魚樂的形象早在《莊子》書中已討論過，但見其悠游滑順、搖頭擺尾的模樣，就給人如意自得的感覺。而其追逐、跳躍的嬉戲情態，也給人快樂無憂的印象。這些景象不僅可以作為賞景的內容，逗人怡悅笑樂，而且也可作為園林主人生活心境的象徵。韓琦說想要和魚一樣快樂，表示人從魚戲魚樂之中受到啟示，而對自己的生活有所反思。

❷❽ 冊二一七〇。

❷❾ 冊二一六三。

因此特別築造觀魚軒一景正表示園主嚮往至樂的境地，也是園主心境、人生志趣的表達，所以這種簡易方便的造景頗為常見。

在空間、地形的限制下或為了空間移動上的便利，宋人也往往將池景縮小成盆池：

狹地難容大池沼，淺盆聊作小波瀾。（程顥〈盆荷二首〉其二‧七一五）

涵星泳月無池沼，請致泓澄數斛盆。（王禹偁〈與方演寺丞覓盆池〉七○）

濆水不入園，庭有三尺盆。（蘇轍〈盆池白蓮〉八六七）

三五小圜荷，盆容水不多，雖非大藪澤，亦有小風波。（邵雍〈盆池〉三六三）

數鬣游魚繞及寸，一層綠荇小於錢。（鄭獬〈盆池〉五八四）

這裡說明因為種種客觀條件的限制——狹地難容大池沼、水不入園、無池沼等，因而改以盆甕容器來取代。做成的小池沼也將之裝點得猶如一般的池沼，有荷蓮、魚荇等，又如劉敞有一首詩題為〈新置盆池種蓮荷菖蒲養小魚數十頭終日玩之甚可愛偶作五言詩〉（四六六），魏野有〈盆池萍〉詩（七八），邵雍〈盆池吟〉還提及養蝌蚪（四七四），這麼豐富的內容簡直與大池沼沒有兩樣。而且在這些養植的動植物之中，還特別注意選擇尺寸比例上相得宜的，所以養的是才及寸的小魚、蝌蚪，植的是小於錢的荇萍，如此一來，在互相對比映襯之下，盆水就顯得寬廣。所以韓維和梅堯臣唱和劉敞的詩說：「安知一斛水，坐得萬里心。」（四二○）「江海趣已深」。可知宋人造園已十分注重比例的配置，使園林空間變得深廣，而且也能在對比的視覺原理與神思想像中得到悠遊的樂趣。

四、水的美學經驗

宋人造園既然如此重視水景，表示他們已經深體水的美，深愛水的美。從文字資料中也確實證明了宋人擁有豐富深刻的水的審美經驗。

水，沒有固定的形狀又是透明虛淨的，因此在聚積成廣闊的湖沼時，其「澄虛」「涵虛」[30]的特質便展現了明鏡的形象：

漣漪四面鏡涵光（韋驤〈鑒亭〉七三三）

平湖風靜開菱鑒（釋智圓〈初晴登疊翠亭偶成〉一三一）

幽池明可鑑（韓維〈崔象之過西軒以詩見貺依韻答賦〉四一八）

泒泉作豐湖，百頃湛明鏡。（劉攽〈惠州豐湖〉六〇〇）

鏡面平開三萬頃（劉宰《漫塘集・卷一・題明秀軒》[31]

靜態的水面猶如一面明鏡，可以鑑照臨近的物象，給人光照明亮的滑順感與空靈感。觀賞者因而舒朗明暢、心曠神怡；被鑑照者也因線條受到柔化而顯得柔婉優美，更因倒影的虛幻不可及而帶有深遠悠悠的美感。而且在水面

⑩ 蘇轍〈題滑州畫舫齋贈李公擇學士〉詩有「波浪澄虛兩岸平」之句（三二八）。余靖〈寄題宋職方翠樓〉詩有「潭影涵虛落照深」之句（八五一）。

⑪ 冊二一七〇。

的虛靜浸染下，所有的景物都映襯得閒靜了，所以釋智圓說「平湖景色閑」（〈題湖上僧房〉一四二）。而當水面微

有漣漪波浪時，倒映的景物被扭曲變形，則又另有一番特異的趣味。

在所有映照的景物當中，尤以天上的景物最具意味，如：

寒池清照日（劉攽〈黃知錄園池〉五○九）

水底見微雲（梅堯臣〈澄虛閣〉二五○）

湖光空闊水天秋（席羲叟〈憑欄看花〉七三）

若空行而無依，涵天水之一鏡。（真德秀《西山文集·卷一·魚計亭後賦》**❸**）

揩磨一玉鏡，上下兩青天。（楊萬里《誠齋集·卷七·池亭》**❸**）

湖池除了映照岸邊的景物之外，最大範疇的映照應是天空。所以池面所展現的正是一片天空，天水無別。水中有

青天，有微雲，有日陽，那些悠遠不可觸及的天景都涵攝到腳下。一切顯得悠渺又富情趣。

當風吹雨落而致波起的時候，水的形狀起了變化，也是一種美，如：

堆疊琉璃水面風（范純仁〈和王樂道西湖堤上〉六二四）

點勻池面起圓波（韓琦〈北塘春雨〉三三三）

❸ 冊二一六○。

❸ 冊二一七四。

鏡沼清淺吹文漪 （梅堯臣 〈泗州郡圃四照堂〉二五七）

綠水搖虛閣 （葉清臣 〈東池詩〉二二六）

湖光淡澹涵殘照 （釋智圓 〈夏日薰風亭作〉一三一）

以上是水形所造成的美趣。而在水光方面，宋人也注意到：

池光兼日動 （宋祁 〈晚秋西園〉二二四）

波光版底搖 （蘇軾 〈次韻子由岐下詩〉七八六）

清暉照寒浪，飛影動窗紙。（文同 〈夏秀才江居五題‧枕流亭〉四四〇）

水紋滿屋浮清簟 （劉敞 〈寄題友生水閣〉四八三）

入座湖光浮蕩漾 （江衍 〈和孔司封題蓬萊閣〉六八九）

波浪漣漪讓整個水面搖盪起來，使水景更添動態與活力，也使波浪的起伏產生推移的視覺誤差，感覺水似在流動，因而感覺水量在增加，空間在推擴，而有無限悠遠之感。連帶地，池邊的景物也因立基處的變動而有搖晃的錯覺，產生一連串的動態美感與趣味。

水的反光度極高，在日陽的照射下，不僅波光粼粼，碎金閃耀，十分亮麗迷離。而且水光還會投射向水邊的建築物或其他景物，以至於橋版也波光搖盪，窗紙也光影飛動，屋內清簟與席座都浮漾著水紋波光。由於水波有波峰、波谷的部分，所以水光所反照成的波光便有光與影交錯的現象。當水邊的建築物也搖盪在一片光影交織的流動時，

很能產生沉靜、夢幻的境感。

水形、水光之外，水色也是倍受宋人讚賞的：

一池春水綠於苔（林逋〈池上春日〉一〇五）

沒篙春水綠於苔（司馬光〈和子華遊君貺園〉五一一）❸

十畝龍池春水綠（蘇頌〈清暉茅亭〉五二〇）

溪水方綠淨（劉攽〈邠園水閣煎茶〉六〇一）

寒泉湛碧，鑑如也。（楊傑《無為集‧卷一〇‧采衣堂記》）❺

水色是碧綠的，比苔還青綠。這色澤一方面來自青天的蔚藍，所謂「曲沼揉藍通底綠」（司馬光〈獨樂園新春〉五一〇）；一方面來自於岸邊的竹柳樹。而水量愈大，堆積成的綠色也就愈深湛，愈純淨無染，也就給人清涼寒意。這種色澤特質，就如碧玉一般，所謂「碧玉為池白玉隄」（范純仁〈雪中池上〉六二四），可以想見這如玉的水色之優美潤澤。

由於水色的澄碧淨綠，給人清涼之感，因而水的質感也成為宋人的歌讚。

❸ 此詩互見於《全宋詩‧卷六三二》王安國作品中。

❺ 碧玉波光四面寒（陳堯佐〈鄭州浮波亭〉九七）冊一〇九九。

滿眼寒波波映碧光　（文同　《西湖荷花》　四三七）

激灩波光入座寒　（王隨　《鄭州浮波亭》　一一四）

山泉飛出白雲寒　（葛閎　《羅漢閣煎茶應供》　二六二）

碧溪寒韻落幽池　（祖無擇　〈題魏野園〉　三五六）

碧綠的色澤本就給人清涼之感，加上水的本身便具清涼降溫的特性，尤其泉水流過高山深谷白雲間，更給人寒冰之感。這些寒涼的特質不但清人神腦，還能發揮實際的消暑去熱的功能：

池上暑風收　（梅堯臣　《新秋普明院竹林小飲得高樹早涼歸》　二三三）

平波炎赫變秋光　（韓維　《和景仁同游南園》　四二六）

不知天上有炎曦　（劉述　〈涵碧亭〉　二六七）

盡日清虛全卻暑，一川搖落似輕秋。　（蔡襄　《和吳省副北軒湖山之什》　三九二）

臨波飛閣迓層飆，溽暑狂醒此併銷。　（宋庠　〈題江南程氏家清風閣〉　一九九）

坐在水邊感覺涼氣襲人，所有的炎熱溽暑全都消褪，更甚者還讓人感到秋意已現，所以水邊池上就成了避暑納涼的好地方。而人在清涼之境，不會煩躁，情緒較為平和安定，思力較為敏銳清晰，心境較為明淨清靈，所以韓琦說「心為水涼開」（《郡圃初夏》三二三），徐鉉說「更要巖泉欲洗心」（《和陳洗馬山莊新泉》七）。韋驤說「來當滌萬緣」（《琅邪三十二詠·石流渠》七三一）。從這個角度看，中國園林一向注重境質的清與洗滌心靈的作用，則

水景的造設與重視正符合這種要求。水在中國園林的重要性之所以高於山石，其原因於此可略見一二。

水聲也是宋人愛賞的園林景色：

泉逕潺湲聽 （趙抃 〈張景通先生書堂〉三三九）

細聽泉聲和式微 （張栻《南軒集·卷六·題城南書院三十四詠》）❸

賴有泉聲發素琴 （劉筠 〈苦熱〉一一一）

何似虛堂聽水眠 （寇準 〈九日群公出遊郊外余方臥郡齋聽水……〉九一）

坐石聽泉日已斜 （石介 〈訪竹溪呈孟節兼有懷熙道〉二七一）

泉聲潺湲，給人幽靜深寂之感，猶如置身在無人的空谷深壑之中，是聽覺與精神上的愉悅享受，心將隨之而平靜、滌盡萬緣。所以蘇轍說「聽之有聲百無憂」（《和子瞻東陽水樂亭歌》八五三），難怪石介要終日坐聽不倦，直到日已斜落。這種幽靜深寂的感覺，在夜晚之時更加明顯，所以「孤枕聽泉」（趙湘 〈宿成秀才水閣〉七七），「枕上聞流水」（胡宿 〈寄題徐都官吳下園亭〉一八二）的審美經驗便油然成為文人津津樂道的詩境。

欣賞水景時，宋人也掌握水月合觀的美則：

疏泉浴月華 （李覯 〈夏日郊園〉三四九）

洗池秋得月 （趙湘 〈自樂〉七六）

❸
冊一一六七。

月影碎金玉 （李覯〈池亭小酌〉三四九）

迴波逗月深 （宋祁〈泉〉二二一）

月明波面更溶溶 （張栻《南軒集・卷六・題城南書院三十四詠》）

為了欣賞水中月色而洗池疏泉，使潔淨明澈的水更能映照出月色的皎潔光亮，而水中觀月除了迢遙虛幻、引人遐思之外，波浪搖盪所造成的碎金變化也是一種趣味。如前論西湖十景於宋代已被歸納確立，其一便是平湖秋月，而且泛舟湖心、覽月終夜也在當時盛行。可知水月合觀也是一種既定的美則了。

五、結 論

綜觀本節所論，可知宋園有關水景的理論、造設成就與鑑賞經驗，其要點如下：

其一，從宋人對園林的別稱，以及園中水所占的比例可看出宋人造園對水相當倚重。而且他們也在理論上確立了水在園林中的重要地位。

其二，宋人造設流動的水景，注意其流走路線的曲折，並沿途與其他景物互相呼應緊密連繫。

其三，在園林空間布局方面，宋人常常以流水作為導引遊者遊行的路線，又因接引挖通水道的技術十分進步，因此常能創造曲折宛轉、高低起伏的動線，使園林空間更富變化，更具深遠趣味。

其四，流水的通暢或阻塞等技術控制的純熟，使宋園的水景能創造噴泉、飛瀑等景觀。

其五，在靜態湖池方面，宋人造設的重點為：水岸的曲折、水岸植栽、水中養魚種蓮等景物的配置，使水景深遠遼闊又富生氣。

其六，為超越空間與地形的種種限制，宋人大量造設盆池，其一切景物配置與大池無別。且因尺寸比例掌握得當，亦能產生遼闊之感。

其七，宋人在水景的審美趣味方面，已注意水形、水色、水氣及其他種特質所產生的美感。且因這些美感特質與中國園林所追求的境質相符，故而水景在宋人造園中已倍受重視。

第三節
花木栽植與其造景原則

一、前　言——最具季節特色與時間感的景物

花木，是植物，具有生命。因此在園林五大要素中最具生命力，是活力盎然的景物。又因其能生長，會隨時間而成長變化，因此是最能顯現時間感的景物。又因花木的榮悴有其季節適應性，因而也是標示季節輪替的指標。園林有了花木，才成其為園「林」，也才成就其欣欣向榮的生命氣象與深幽隔塵的品質。所以花木是園林要素中十分基本也非常重要的一項。

在花木之中又以花最具季節特性，為了使園林能夠一年四時皆有美景可賞，花栽就成為造景時的重要配置考量，宋人對此非常重視並細心實踐：

閣之前雜蒔四時花，使以序榮。（姚勉《雪坡集·卷三四·龔簡甫芳潤閣》）❶

清賞備四時，花辰復青陽。（衛宗武《秋聲集·卷一·小園避暑》）❷

自餘四時之花實有未備者，蒐求增益，無一闕焉。（真德秀《西山文集·卷二六·觀蒔園記》）❸

❶　冊二一八四。

❷　冊二一八七。

桃、杏、李、來禽列植區分，以競春妍，而殿之以金沙、酴醾、牡丹、芍藥。紅葉冒水、嘉菊凌霜，以適炎夏，以稱秋清。而江梅、山茶、松杉之植，亦以備歲寒之友。（劉宰《漫塘集・卷二一・秀野堂記》）❹

為了清賞備四時，為了使春妍歲寒等四時的季節特色能明顯地區分展現出來，雜蒔各種花木是最好的方法。但花木品類太多又容易雜亂混濁，因此區分列植便成了宋人採用的植栽方式，使其多而不雜，季節分明而四時長榮。然而就眾多的花類觀之，大多數的花仍然開在春季，所謂「北望翟園春正鬧，海棠錦繞雪荼蘼」（楊萬里〈連天觀望春憶毗陵翟園〉）❺。所以花景的盛放基本上仍屬於春季，而其他三季則是木葉密蔭的清景，如「杏梅實實夏陰濃」（韓維〈紅薇花〉四三〇），這則是中國園林雋永的常態。由此可知，花木的存在為園林的四季創造了變化不同的景色。所以劉天華在《園林美學》中說：「植物的首要功用是給園林塗上了豐富的色彩。」❻

於花木引起的時間感，除了四季的明顯變化，還來自於與人事的對比：

園林猶有前朝木，冠蓋難尋故主花。（程師孟〈次韻元厚之少保留題朱伯元祕校園亭三首〉其三・三五四）

〈石湖芍藥盛開，向北使歸過維揚時買根栽此，因記舊事二首〉（范成大《石湖詩集・卷二五》）❼

❸ 冊一一七四。
❹ 冊一一六〇。
❺ 冊一一六四。
❻ 見劉天華《園林美學》，頁二八〇。
❼ 冊一一五九。

花木的成長顯現時間流動的痕跡，所以范成大見到以前栽植的芍藥已經盛開，便深感時光不再，人事已變，而對舊事有所感慨。同時其長期根固於同一個地點也能作為恆常不變的指標，所以與前朝留下的園林相對照，冠蓋權勢就顯得虛渺無常。

由此可知，花木不僅是園林造景的重要元素，也是興發情意的重要觸媒，而且它還是園林所有景物中最富變化的，它使園林的姿采風貌隨時在變動而顯得豐富有趣。

二、精湛的接花技術與造景原則

由於花木對園林有如上的重要性與特別性，所以宋人園林表現出對花木栽植的重視：

園地雖狹，種植甚繁。海棠盛開，聞牡丹多佳品。（周必大《文忠集‧卷一七一‧乾道壬辰南歸錄》）❽

平畦淺檻，佳花美木，竹林蕃草之植，皆在其左右。（曾鞏《元豐類稿‧卷一八‧思政堂記》）❾

減俸惟將買樹栽（李昉〈宿雨初晴春風至……〉一二）

買地為園旋種花（宋伯仁《西塍集‧張監稅新居》）❿

茂林修竹、奇葩異草可以舒憂隘而快窺臨者，靡不備。（葛勝仲《丹陽集‧卷八‧錢氏遂初亭記》）⓫

❽ 冊一二四八。

❾ 冊一○九八。

❿ 冊一一八三。

⓫ 冊一一二七。

在小小的園地上種植甚繁，各種佳花美木均精心養植，花木的栽植應算是費力較少而見效頗快的一項工程。所謂買地為園旋種花，雖然花不見得立即綻放，但其枝葉卻能馬上呈現眼前，迅速發生裝點園景的作用。再加上花木是有生命的植物，其存活的情形、成長的疏密都足以表示出園林的興廢隆替，所以花木的精心植栽就備受重視，所以他們不論富裕拮据，均極力去蒐羅花木植栽。

而在花木之中，宋人尤其表現出對花的高度喜愛與重視，如：

洛陽之俗大抵好花。春時……（歐陽修《洛陽牡丹記》）**12**

吳俗好花，與洛中不異。（元·陸友仁《吳中舊事·卷三》）**13**

洛陽春日最繁華，紅綠陰中十萬象。（司馬光〈看花四絕句〉其三·五〇九）

每歲必一至洛陽看花，館范家園。春盡即還。（明·何良俊《何氏語林·卷二五·任誕》）**14**

有花即入門，莫問主人誰。（陸游《劍南詩稿·卷七·遊東郭趙氏園》）**15**

洛陽與吳是宋代兩個園林興盛的城市，所以說兩地之俗均好花。這好花之俗與園林興盛正互為因果，當司馬光春

12 冊八四五。
13 冊五九〇。
14 冊一〇四一。
15 冊一一六二。

日在洛陽各地看花時，整座洛陽城正是紅綠陰中十萬家，可謂家家戶戶均圍繞在一片花海之中，所以吸引人專程前來賞看。此外，在陶穀的《清異錄‧卷上‧百花門》中載有張翊「戲造花經，以九品九節升降次第之。時服其允當」的事，而且各種各樣的花譜也相繼寫成❶，在在顯示出宋人喜愛花，並細加觀察辨析、研究、賞鑑的精緻態度。

由於精細的賞鑑與研究的態度，使宋人在花的品種上面不但能深入地了解辨析，而且還進一步發為積極的創造和改良的技術。范仲淹有一首《和葛閎寺丞接花歌》記述了一位花匠的技藝：

（一六五）

家有城南錦繡園，少年止以花為事。黃金用盡無他能，卻作瓊林苑中吏。年年中使先春來，曉宣口敕修花臺。奇芬異卉百餘品，求新換舊爭栽培。猶恐君王厭顏色，群芳只似尋常開。幸有神仙接花術，更向都城求絕匹。梁王苑裡索妍姿，石氏園中搜淑質。金刀玉尺裁量妙，香膏膩壤彌縫密。迴得東皇造化工，五色數華異平日。

一個只以花為事的少年成為瓊林苑中的花吏，為了討得君王的歡心，為了不讓君王對花厭煩，想盡各種辦法，在百餘品的奇芬異卉之中求新換舊，以其神仙般的接花術將各處索來的珍品加以接枝改良，因而創造出各種侔於造化的特異花種，取悅君王。如此一來，新的品種出現之後，再成為被接枝改良者，新品奇花便會源源不絕地產生。

皇家如此，平民百姓家亦然。在歐陽修的《洛陽牡丹記‧風土記第三》中也載有「接花尤工者一人，謂之門

❶ 冊一○四七。

❶ 如王觀《揚州芍藥譜》、劉蒙《劉氏菊譜》、范成大《范村梅譜》、趙時庚《金漳蘭譜》、陳思《海棠譜》……並見冊八四五。

園子。豪家無不邀之」。從「尤工者」三字可知，當時接花工匠甚多，而有平常與尤工者的差別。豪家爭邀尤工者為其接花，而一般平常人家則依其經濟財力或其他因素而各請接花工匠改換品種。由此可知，宋人不但擁有精湛的花種改良創新技術，而且自君王至庶民都熱衷於這些新奇穎異的花品創造遊戲中。

宋人從事的花品改良創造工作，其具體仔細的內容並未被完整記錄下來，今天只在一點詩歌資料中見到一二，有桃花菊與末利菊：

誰測天工造化情，巧將紅粉傅金英。武陵溪上分佳色，陶令籬邊得異名。不使秋光全冷落，卻教陽豔再鮮明……氣得清涼開更早，色霑寒露久逾明。(韓維《桃花菊》四二五)

起視籬下花，灼灼天桃容。(李洪《芸庵類稿·卷一·桃花菊》**⑱**)

嫩粉殷勤換淺黃，鬱金叢裡見新粧。(呂本中《東萊詩集·卷三·桃花菊》**⑲**)

化工將末利，改作壽潭花。寒露團佳色，鵝黃自一家。(洪适《盤洲文集·卷八·雜詠·末利菊》**⑳**)

奪胎移造化……能令桃作梅。(洪适《盤洲文集·卷六·觀園人接花》**㉑**)

顧名思義，桃花菊是由桃與菊接枝所產生的。它不但在金黃色的花瓣上鋪展著粉紅色，更加嬌豔亮麗，使冷落的

⑱ 冊一一五九。
⑲ 冊一一三六。
⑳ 冊一一五八。
㉑ 同上。

秋光增添活潑鮮麗的春色；而且提前開放、延後凋謝，使整個花期延長很多。程顥在同為〈桃花菊〉詩中自注：此花近歲方有（七一五）。所以是宋人創新的新品種。至於未利菊則是茉莉花與菊花的花色成為趨柔和的鵝黃色，而且也使秋天的花景增添多種品色與變化。至於洪适所說的桃變作梅，究竟是什麼花品，在其他資料中並未看到，可信也是桃花菊一類改良的新品種。李春棠論宋代城市生活時曾提及：「兩宋時期生物學上有一個大進步，就是發現並且掌握了植物變異的一些規律。花農們把牡丹、芍藥以及菊花的品種加以改造，使其花形變異、顏色變異，培植出許許多多新品種。」[22] 這些都是宋人在花木栽植方面的具體成績與精湛技術，其對造園必然產生許多正面的助益。

在栽植的技術之外，配置花木的設計巧思也是裝點園林景色的方式。周密《武林舊事·卷三·禁中納涼》條載有兩種巧思：

寒瀑飛空下注大池，可十畝。池中紅白菡萏萬柄，蓋圍丁以瓦盎別種，分列水底，時易新者，庶幾美觀。又置茉莉、素馨、建蘭、麝香、藤、朱槿、玉桂、紅蕉、闍婆、簷蔔等南花數百盆於廣庭，鼓以風輪，清芬滿殿。[23]

以瓦盎養成的菡萏分列水底，造成寒瀑飛落的水面也能遍是荷花。而且時常更換瓦盎，可長保荷花的盛開鮮活，這種設計和一般的盆栽不同，所有的盆盎都藏沒在水中，宛如自然生成於水的荷花。而且又可依自己的意思來排

❷❷ 見李春棠《坊牆倒塌以後——宋代城市生活長卷》，頁五三。

❷❸ 冊五九〇。

列擺設，是花景設計中的巧思。第二種是聚集眾多的盆花，用風輪的轉動來傳送芳香，造成花香四溢的芳馨效果。

這是氣味上的造景。

在花木造景方面已有許多原則形成。首先是花與木的對照配置原則，如：

亭記》❷

洗竹移花吾事了（蘇轍〈初得南園〉八六七）

去土為池，種青白蓮、蘘荷、菱芡，左右列嘉葩名卉，又植竹數十挺在墻陰。（張侃《拙軒集·卷六·四并

移花莫傷根，種竹不改翠。（梅堯臣〈題吏隱堂〉二五○）

種花植竹以資歲時燕游之好。（楊時《龜山集·卷二四·樂全亭記》）❷

林花四繞餘何稱，好種青青竹萬竿。（王隨〈鄭州浮波亭〉一一四）

花與竹往往成為園林植栽的代表。而其兩相對比之下，花色的彩麗與竹色的青翠互相輝映襯托，使園林在沉靜之中又不乏活力。同時竹木的挺拔與花卉的低附又形成偃仰高下的錯落景觀。此外花色的豔綻有著季節輪換的新鮮與變化，而竹木則是恆長青青，貞定如一。兩者在園林並置配襯，可以產生許多美趣與加強。

第二個原則是以茂密眾多為美的栽植方式，在樹木方面如：

❷ 冊一一二五。

❷ 冊二一八一。

古木碧參天（劉攽〈黃知錄園池〉五○九）

種樹亦蒼蒼（劉敞〈新作石林亭〉四七一）

檻風叢篠密，畦雨晚松繁。（宋祁〈萬秀才園齋〉二二一）

其木則松檜……柯葉相蟠。（朱長文《樂圃餘稿・卷六・樂圃記》）㉖

則有二好樹徘徊對簷，茂密可喜。（鄭剛中《北山集・卷五・小窗記》）㉗

從茂密「可喜」的反應，可知宋人認為樹木景觀以茂密為佳，所以古木參天、蒼蒼繁密、柯葉相蟠的樹景都是令人讚賞的。文天祥〈蕭氏梅亭記〉中讚其「亭館日以完美，草樹日以茂密」（《文山集・卷一二》）㉘，可見樹木茂密了才算是造景的完成，才是完美的景色。像劉攽〈游李氏園池〉所見的「樹密渾成塢」（五○九）則更是一種壯美的偉觀，是圓熟完美的景致。

樹木茂密不僅成就景色的優美，還能美化整個境質。宋祁說「茂樹交軒地不塵」（〈題翠樾亭〉二二三），是茂樹發揮了隔離塵囂的功用，所以園地潔淨無塵。因為隔離了塵囂，茂樹內的世界自成天地，顯得幽深寂靜。因此寇準〈微涼〉詩說：「高桐深密間幽篁」（九○）。而茂樹的遮蔭廣闊，可以納涼庇護，因此韓維「開樽蔭密樹」（〈三月十三日遊卞氏園〉四一九），而姚勉〈盤隱記〉中所描述的：「古松千章，六月無夏，坐其陰，雖不亭可。」（《雪坡集・卷三五》）古茂的松樹還可以代替建築物遮蔽保護與休憩的功用，自成一個特殊的空間。職是，

㉖ 冊一二九。

㉗ 冊一三八。

㉘ 冊一一八四。

園木以茂密為其美則。

在花卉方面，雖然比較低矮無遮蔭、隔離、幽深的效果，但是仍以眾多為佳。如：

吳俗好花……藍叔成提刑家最好事，有花三千株，號萬花堂。（元・陸友仁《吳中舊事》）

醉向萬株花底眠（邵雍〈錦帿春吟〉三七五）

放教十里紅將去，不盡溪流不要回。（楊萬里《誠齋集・卷四一・南溪上種芙蓉》）

有海棠、南天竹、有茶柳、月季花、亭之後架茶蘼，東西則木香、刺紅，而那悉茗四繞其旁，蘭松雜花百餘本……（黃仲元《四如集・卷二・意足亭記》❷

中島植菊至百種，為菊坡。（周密《癸辛雜識・吳興園圃・趙氏菊坡園》❸

花的眾多有兩種類型，一種是數量上的龐大，使人放眼所見盡是無邊無際的花海。這是「數大為美」觀點的實踐。

另一種是以花的品類之眾多取勝，讓人在花海中目不暇給地辨賞其不同的花色、花形與花態。這是「變化為美」觀點的實踐。基本上宋人認為不論是單種或多種花色均以連接成一大片的花海為佳，故其中儘量避免被大樹或他物阻斷。所以歐陽修《洛陽牡丹記・風土記第三》說明道：「大抵洛人家家有花而少大樹者，蓋其不接則不佳。」

至於木類花景則能兼有茂樹與花海兩種特質。如陶穀《清異錄・卷上・百花門》記載了許智老在長安居處：「有木芙蓉二株，庇可歕餘……命僕厠群採，凡一萬三千餘朵。」這種花景不但創造幽寂深靜的境質，還綻放彩豔繽

❷　冊二八八。

❸　冊一〇四〇。

紛的美麗景象。凡此種種都顯現宋人在花木栽植造景上已建立的美則。

此外花木造景在宋代已進入主題景區劃分的階段，往往以單一種花木為主要欣賞對象加以設計建造。這在第四章第二節將會細論。

三、常用的樹木與造景原則

在樹木的植栽造景方面，宋代幾乎完全繼承唐代既有的傳統而少有創新。可以說，中國園林在樹木造景方面成熟頗早，故而在往後的發展歷史中並無多大變化。

（一）竹

和唐代一樣，宋園栽植的樹木仍以竹為最普見，這是文人長久以來已然建立的愛竹傳統的繼承：

無竹不成家（王禹偁〈閑居〉六五）

買地種花多種竹（宋伯仁《西塍集·安居》）❸

千竿綠竹好生涯（石介〈訪竹溪呈孟節兼有懷熙道〉二七一）

新晴竹林茂，日夕愛此君。（歐陽修〈暇月雨後綠竹堂獨居兼簡府中諸僚〉二九六）

地接伊渾宜水竹（蘇頌〈龍舒太守楊郎中示及諸公題詠洛陽新居……〉五二八）

對於竹的癖好，乃至無竹不成家的激烈觀點，都在魏晉以至唐代的文人行徑中見過。因為癖愛竹，所以千竿綠竹

❸ 冊二一八三。

便足以渡好生涯──包括經濟與精神上的資源。以至於以水竹代稱園林。因為愛竹，所以常常大數量地植栽：「養竹成萬箇」（劉攽《題劉義叟著作澤州園亭》六○三），以至於像「有竹纔百箇」（梅堯臣《蘇子美竹軒和王勝之》二四五）、「種竹纔添十數竿」（張景脩《題竹軒》八四○）等不以為足的心態便油然產生。由此可知，在歷史傳統的承繼上，宋人以竹為重的園林栽植觀念十分明顯。

對於竹子的美，宋人比較不注重其形貌上的蕭散美，而強調其色澤之美與其特質所象喻的精神之美。其中唐人常常吟頌的煙露罩竹景象已大為減少，宋人轉而殷切地讚揚竹為雪覆的景象，亦即由唐人注重竹林的情境氛圍之美轉向愛賞竹子清勁堅毅的精神。

首先，在竹子的色澤上，如玉的碧綠是受到人們愛賞的重要原因：

窗竹森森綠玉稠（李昉《小園獨坐偶賦所懷寄祕閣侍郎》一二）

竹窗初臥滿床青（王禹偁《移入官舍偶題四韻呈仲咸》七○）

竹箭晴來依舊碧（劉敞《正月二日雪後到小園》四八八）

翠光秋影上屏來（梅堯臣《和公儀龍圖新居栽竹》二五八）

移得煙溪竹數竿，閑庭栽處綠陰寒。（釋智圓《湖西雜感詩》一三三）

竹色青翠碧綠，竹皮又光滑清亮，有如碧玉般美麗。還會將其明亮光潤的色澤映照在他物身上，使其也浸染了一身一片的青翠。所以上一節論水池造景喜歡沿岸栽竹，其原因之一便是借助水的倒映作用來借用竹色，使水色更加碧綠。青翠碧綠的色澤給人平和、安定、清涼的感受，這和竹的其他特質正相契應。

竹受人喜愛的另一種原因來自於它的質感膚觸上的特色，即清涼之氣：

半簾綠透偎寒竹（譚用之〈途次宿友人別墅〉三）

寒生綠竴上（梅堯臣〈縣署叢竹〉二三七）

清風不去因栽竹（徐鉉〈和蕭少卿見慶新居〉七）

涼風千箇竹（劉敞〈東池避暑二首〉其一‧四八七）

入竹風逾冷（戴昺《東野農歌集‧卷三‧納涼即事》）❷

寒涼是置身竹叢中的舒暢感受。它一方面是遮阻陽光的去暑效果所致，同時是碧玉青翠的色澤所引發的清涼，一方面則是竹竿強韌敏銳的風感與竹葉蕭娑的風姿風聲所製造的冷風習習的環境所致。因此「多植美竹為清暑之所」（司馬光《傳家集‧卷七一‧獨樂園記》）❸的造景設計或「披叢爽醉魂」（宋祁〈玉堂北欄叢竹〉二一八）的遊憩祕訣都是利用竹的清涼氣質應運而生的。

竹不僅在暑夏天氣中展現清涼的氣質，贏得人們的愛賞，而且在歲末寒冬中依然不改其青翠色澤，成為冬季中少有可資欣賞的景色，所謂「惟有庭前歲寒竹」（王珪〈依韻和范景仁內翰留題子履草堂二首〉其二‧四九六）。因此它不畏嚴寒的習性特質與其有節的形貌結合，便成為備受敬仰與歌頌的操行：

❷ 冊一一七八。

❸ 冊一〇九四。

竹之美於東南，以節不以文也。（黃庭堅《山谷集·卷一·對青竹賦》序）

竹繞書堂氣節殊（呂祐之《題義門胡氏華林書院》五四）

清節良自如（宋祁《種竹》二○五）

勁直之節、清遠之標、鏘然鳴玉之聲、蒼然不老之色。（袁甫《蒙齋集·卷一四·東萊書院竹軒記》❸

清之勁者莫如竹（姚勉《雪坡集·卷三五·竹溪記》）

所謂氣節殊是指其勁直有節的形狀，再加上一年四季長青挺茂、清冷無塵的特質，給人不畏寒霜、堅毅不拔的印象，所以一直受到比德的看待❸，成為文人所歌詠讚頌並自我比附的重要對象，而在園林中、起居處廣為種植。韓琦《後園閑步》詩還認為「近竹花終俗」（三三三）。使竹子在園林中居於脫俗超越的地位。準此，宋人最喜歡寫雪竹之景：

移作亭園主，栽培霜雪姿。（黃庶《署中新栽竹》四五三）

俱霑雨露恩，獨無霜雪辱。（邵雍《乞笛竹》三六七）

已任雪頻灑，未禁風苦吹。（魏野《新栽竹》八六）

王令《竹賦》最能見出竹子比德的現象，其云：「色盛氣充，膚理有光，臨臨兮其高其可仰也；挺挺兮其直其不可以枉也，毅毅兮其群其不為黨也。其立自樹而不倚，其長絕眾而不離，恬無盛衰以聽四時……」（《廣陵集·卷一》，冊二一○六。

❸ 冊二一一三。

❸ 冊二一七五。

❸ 冊二一○六。

霜雪是冬天氣候嚴寒的典型表徵，在霜雪頻灑覆蓋下尚能青青如常，尚能勁拔依舊，這些現象最能展現竹子的氣節。而且雪白與竹青在顏色上相互對比所形成的出色清美也別有一番視覺上的美感。有別於唐人喜歡歌詠煙竹、露竹的朦朧迷離、清潤剔透之美，宋人所愛賞的竹景是更趨於清冷淨潔、超毅明覺的智美。

猶得今冬雪裡看（王禹偁〈官舍竹〉六五）

深雪放教青（張詠〈庭竹〉五〇）

以上是宋人對竹之美的鑑賞要點。至於在造景方面，宋人常見的幾個原則是：

其一，就溪池的岸邊列植，此已論於上一節。

其二，與其他花木一樣仍以數多為美，常常一種便是萬箇、千竿。

其三，但是當竹叢太過密集，產生雜亂紛煩的現象時，便要加以刈除削減，以恢復竹子蕭散疏朗之美，因而有所謂「洗竹」的整修工作，如：

竹枝宜靜應分洗（李至〈早春寄獻僕射相公〉五二）

低垂非我好，冗長要人刪。（曹彥約《昌谷集·卷一·課園丁洗竹》）㊲

其四，以竹叢與亭軒結合造景，創造清幽素靜的休憩空間，如：

㊲
冊二一六七。

映軒臨檻特為宜（梅堯臣〈依韻和新栽竹〉二五七）

夾堂脩竹抱幽翠，森森擁檻竿逾千。（韓琦〈醉白堂〉三二〇）

（二）松

僅次於竹的園林樹木是松❸。文人們常常以松竹、松筠、松篁並稱，表現出兩者同為園林的重要植栽，如：

松亭臨曠絕，竹徑入欹斜。（文同〈晴步西園〉四四四）

竹遶長松松遠亭（邵雍〈依韻和陳成伯著作史館園會上作〉三六六）

朱門畫戟間松筠（張伯玉〈州宅〉三八四）

池邊怪石間松筠（錢若水〈詠華林書院〉八八）

一院松篁影（李宗諤〈詠華林書院〉一〇〇）

松與竹在形狀上差異頗大，竹竿瘦長而直勁，松幹厚實而虯結欹倚；竹葉蕭散如煙，松葉密實如雲。然而其在色、氣等特質上卻有許多相似之處。其一，它們都具清涼特質，所謂「北窗松竹度涼颸」（張方平〈涼軒秋意〉三〇七）。其二，它們都四季長青，所謂「松竹蔽虧，不受風日，不改冬夏」（劉跂《學易集‧卷六‧歲寒堂記》）❸。其三，它們都不畏風霜嚴寒，表現高毅節操，所謂「霜雪見松篁」（范師道〈題隱圃贈蔣希魯〉二七二），「松篁經晚節」

❸ 柳樹雖也常見，但因比德傳統與道仙長壽等象喻習慣，使松樹更受到歌讚，更常成為營造園林幽深意境的樹木。

❸ 冊一一六一。

（寇準〈岐下西園秋日書事〉九〇）。其四，因為上述特質，它們都成為園主悟道修養的重要觸源促力，所謂「築齋於松竹間，以為修身窮理之地」（陳文蔚《克齋集·卷一〇·浩然齋記》❹。基於此，宋人認為松竹搭配是不錯的植栽設計，所以釋智圓〈新栽小松〉便認定「淡煙疏竹便相宜」（一四一）。兩者成為宋人造園時植栽的最愛。

因此，劉敞〈幽居〉詩說「住處必松竹」（六〇六）。

對於松樹的栽植造設，宋人喜歡應用它的隔離作用，如：

寒松夾幽徑（趙抃〈張景通先生書堂〉三三九）

栽松成徑百餘尺（蘇洵〈次韻和繒叔遊仲容西園二首〉其二·三五一）

萬松當籬落（楊萬里《誠齋集·卷七·晚歲南溪弄水》）

面闊廣庭，架松為蔭。（周應合《景定建康志·卷二一·涼館》❹

松樹常常是枝葉扶疏，伸展遮蔭極廣，所以具有隔離的作用。將它植列於幽徑的兩旁，自成一條幽深隧道，其景深遠而優美，神祕而引人遐思。此外，以它為天然的屏障，作為籬落或蔭棚，清涼美觀、省力閒適、壯觀又別緻。再加上松樹比德等種種特質，常常能為園林營造優雅幽深、潔淨超塵的特殊境質。

四、花卉的栽植與造景

❹ 冊一一七一。
❹ 冊四八九。

（一）牡　丹

宋人繼承了唐代的牡丹熱潮，上自帝王，下至販夫走卒均然。在宋代相關的資料中往往可以看到帝王喜愛、宴賞、賜簪牡丹的記載，宋詩中也頗有一些人臣應詔唱和牡丹的作品。而《洛陽牡丹記‧風土記第三》也載述：宋代開始徐州每年進貢姚黃、魏花三數朵，備極仔細地包裝載運，足見宋代君王對牡丹的喜愛，以及在下位者投其所好地經營。

流風所及，一般的士庶均以欣賞牡丹為勝事。富者則效法帝王的賜簪活動，如張鎡在其南湖園舉辦牡丹會，其「名姬十輩皆衣白，凡首飾衣領皆牡丹，首帶照殿紅……客皆恍然如仙遊」❷。至於小康的平民則是爭相就名園遞賞，如：

　　盡日玉盤堆秀色，滿城繡轂走香風。（司馬光〈和君貺寄河陽侍中牡丹〉五○九）

遇其一（開），必傾城，其人若狂而走觀……於是姚黃花圍主人是歲為之一富。（蔡絛《鐵圍山叢談‧卷六》）

此花（指魏家牡丹）初出時，人有欲閱者，人稅十數錢，乃得登舟渡池至花所，魏氏日收十數緡。（歐陽修《洛❸

在眾多的花卉中，宋人喜愛栽植於園林的有牡丹、梅、海棠、荼蘼、菊、桂等。其中牡丹是繼承唐人狂熱的愛賞牡丹風尚而來的，而梅、菊則雖亦有所承，但是較諸唐代，宋人對之有更多更強烈的愛賞情感。至於海棠與荼蘼則是宋代新興的潮流。以下依序分論之。

❷ 見明‧何良俊《何氏語林‧卷二九‧侈汰第三十二》，冊一○四一。

❸ 冊一○三七。

此外，宋詩中約賞牡丹的作品甚多。傾城之人為賞牡丹而奔走若狂，有些人家在開放供人參觀的時候還收取費用，以至於一個春天便能因此而為之一富。可以想見前去觀賞的人潮之擁擠。這種為牡丹而若狂的現象與唐人並無差別，可見牡丹在唐宋均是轟動誘人的花種。宋人這種痴醉於牡丹的愛賞風尚，促使他們在花品的改良、創造、研究上不遺餘力，在品種的改良創新方面，牡丹的變化甚多，如：

> 走馬魏王堤上看（梅堯臣《再觀牡丹》二六○）

> 客言近歲花特異，往往變出呈新枝……四十年間花百變，最後最好潛溪緋。（歐陽修《洛陽牡丹圖》二八三）

> 四六

> 四色變而成百色，百般顏色百般香。（邵雍《牡丹吟》三七七）

> 韓君問我洛陽花，爭新較舊無窮已。今年誇好方絕倫，明年更好還相比。（梅堯臣《韓欽聖問西洛牡丹之盛》二

> 此花就中最穠麗，姚家黃兼魏家紫。花王更有王中王，看卻姚魏千家降。（楊萬里《誠齋集·卷四二·題王晉輔專春亭》

> 常以九月取角屑硫黃碾如麵，拌細土，挑動花根……故花肥，至開時，大如碗面。（陶穀《清異錄·卷上·百花門·抬舉牡丹法》）

經過特殊技術培植出來的牡丹不但肥大穠麗，而且品種、花形、花色、花香變化豐富。經由接枝結合，可以從四色增殖為百色，花香也隨之展現為百般芬芳。這種爭新較舊的現象無窮無止，繼續發展下去，就造成特高的淘汰

率。今年才新創造的絕倫品種，馬上在明年的創新成績中黯然失色，花王更有王中王，人們鍾愛歡賞的對象也立刻隨之轉移。讓人在牡丹的變種歷程中也看盡了人情世態。

由於牡丹的改良創新技術的不斷變化，使牡丹的品種也隨之增加，因而有《牡丹記》，《牡丹譜》一類的載籍產生。朱弁《曲洧舊聞·卷四》說歐陽修《牡丹記》只有二十四種牡丹，到錢思公時有九十餘種，而宋次道在《河南志》中以歐陽修的為基礎又增二十餘種。直到張峋撰《牡丹譜》時已有一百一十九品。以後又有所增益，只是無人圖譜了[44]。蘇軾〈牡丹記敘〉說熙寧五年的吉祥寺圃有牡丹花千本，其品種以百數（《東坡全集·卷三四》）[45]。由此可知牡丹在宋代似乎較諸唐代更榮興，而為園林花卉栽培中的王者。

（二）梅 花

梅花在唐代雖已可見，但是到了宋代初隱士林逋的梅妻鶴子典故之後，才逐漸受到文士的重視，尤其宋末的文士特別對梅產生特殊的敬愛情感，而大加頌揚歌詠。

對於梅花，宋人並不注意它的形狀和色澤，因為梅花的花形簡單平凡，花色則紅白之外無它變化，所謂「不御鉛華別是花」（吳泳《鶴林集·卷四·和虞滄江賦梅》）[46]，所以並沒有引人愛賞讚嘆。反倒是其暗香勝過其形色，如⋯

天桃穠李不可比，又況無此清淡香。（梅堯臣〈資政王侍郎命賦梅花用芳字〉二四七）

[44] 冊八六三。
[45] 冊一一〇七。
[46] 冊一一七六。

冰冷特性：

梅花的香氣不濃，是幽幽淡淡的清香，其香耐人尋味而沒有穠馥易煩膩之虞，尤其在沒有豔麗花形與鮮彩色澤的吸引掩蓋之下，其芳香更易令人印象深刻。這種清淡的香氣又與梅花的整體特質是一致的，那就是其不畏寒霜的

　　就中紅香清且妍（舒岳祥《閬風集·卷二·十二月十七日歸故園酌紅梅花下》❹）

　　滿檻風飄水麝香（蘇頌〈和籤判郡圃早梅〉五二八）

　　冷香宜醉寢（戴昺《東野農歌集·卷三·次韻屏翁觀梅》）

　　薄薄遠香來澗谷（梅堯臣〈梅花〉二四九）

　　更喜連朔雪，飛花為辟塵。（戴昺《東野農歌集·卷三·次韻屏翁觀梅》）

　　雪後園林繞半樹，水邊籬落忽橫枝。（林逋〈梅花三首〉其一·一〇六）

　　待種梅花三百本，請君雪裡訪林逋。（姚勉《雪坡集·卷一二·題小西湖》❹）

　　雪天開看梅（劉過《龍洲集·卷七·登曠軒》）

　　開時不避雪與霜（梅堯臣〈資政王侍郎命賦梅花用芳字〉二四七）

因為這樣的特性，使梅花成為嚴寒冬天蕭索冷寂裡少有的可資賞玩的花景，對注重四季皆遊的宋人而言就顯得特

❹　冊一二七二。

❹　冊一一八七。

別珍貴。也由於在人們一般的印象中花朵是嬌柔脆弱的，因此梅花的耐寒就更顯得堅毅可貴，因此像「丰神高潔自成家」（吳泳《鶴林集・卷四・和虞滄江賦梅》）、「栽成傲骨梅千樹」（諸葛賡《歸休亭》一七五）等等讚譽頌揚便成為梅花受人愛賞的重點。

由於梅花的花期由朔雪嚴冬持續到初春，因此梅花的綻放便被視為春天到臨的訊號：

庭前梅花八九樹，長為春風導先路。（舒岳祥《閬風集・卷二・賦山庵梅花》）

已先群木得春色（梅堯臣〈梅花〉二四九）

梅花冒雪輕紅破，湖面先春嫩綠還。（韓維〈和景仁同稚卿湖光亭對雪〉四二六）

喚覺群芳夢，先鍾萬古春。（戴昺《東野農歌集・卷三・次韻屏翁觀梅》）

我圍唯荒亦有梅，云何也會待春回。（韓淲《澗泉集・卷一三・次韻昌甫》）[49]

梅花開放了，春天才臨人間，所以說是梅花為春風導先路，帶領了春風來，春天的所有景色內容均緊跟著到臨了。所以說梅花先得春色，梅花將群芳喚醒，只要梅花已開，春天就一定快來了。對於喜愛春色的人而言，在被嚴冬封鎖蟄伏多時之後，能乍見梅花，是令人欣喜愉悅的好消息。尤其園林景色在灰黯沉寂之後，又得以重新轉入熱鬧活潑、彩麗多姿的春季，梅花的綻放，在園林中就變成復甦新生的告示。準此，可知，在園林主人或遊者心目中對梅花所抱持的情感之特殊性。

（三）荼蘼

[49] 冊二一八○。

在宋代園林中忽然新興起一種受人矚目的花品，即荼蘼花。這股喜愛荼蘼的風氣在唐代並未出現，宋人有這樣的描寫：

荼蘼花的形狀比較特殊，是在許多垂蔓的枝條上開放著許多細小繁密的小白花，

忽喜千條發瓊蕊，紛如萬鶴出樊籠。（張栻《南軒集·卷四·再和小園荼蘼盛開……》 ⓾

媚條無力倚長風，架作圓陰覆坐涼。（宋祁〈賦成中丞臨川侍郎西園雜題十首·荼蘼架〉二三四）

柔條何啻萬龍蟠（劉敞〈荼蘼二首〉其一·一四九〇）

柔條好為挽雲軿（韋驤〈賦酴醾短歌少留行〉七二七）

半垂野水弱如墜，直上長松勇無敵。風中娜娜應數丈，月下煌煌真一色。（蘇轍〈次韻和人詠酴醾〉八六八）

一棵荼蘼往往可以發出千條柔枝，枝條柔弱下垂，或盤附喬木，下垂者隨風搖曳娜娜，盤附者猶如龍蟠勁勇。所以就其枝幹本身而言，便已展現綽約婀娜的美姿而引發人多種遐想了。而生長在其上的花朵，是「細蓓繁英次第開，攀條盡日未能回」（韓維〈荼蘼花〉四二九）的一片細密密的繁花，加以色澤為白，花形特殊，當其隨風款擺時，形象畫面更加美麗：

茶蘼金沙，生意如鶩，蝶影交加。（洪適《盤洲文集·卷三一·盤洲記》）

酴醾蝴蝶渾無辨，飛去方知不是花。（楊萬里《誠齋集·卷二五·披仙閣上觀酴醾》）

紛如萬鶴出樊籠。（張栻《南軒集·卷四·再和小圓荼蘼盛開……》）

⓾ 冊二一六七。

花形有對稱的瓣蕊，猶似一對翅膀，當其隨風搖曳款擺時，微微顫動花瓣正像展翅振翼的蝴蝶，漫天飛舞，楊萬里甚至於無法分辨是花是蝶，似乎已到渾然無別的境地。同是展翅飛舞的形象，同是潔白的顏色，在張栻看來則像是白鶴迎天。由此可知，荼蘼潔白的花色，張翅飛舞的花形，紛繁的花群，常常引發觀者浪漫美麗的遐思。

荼蘼花也有香氣，但濃淡的體會說法不一：

香傳弱水神（宋祁〈荼蘼〉二二四）

飄然疑與天香同（韋驤〈賦酴醾短歌少留行旆〉七二七）

來春席地還可飲，日色不到香風吹。（司馬光〈南園雜詩六首·修酴醾架〉五〇一）

占得餘香慰愁眼，百芳無得似荼蘼。（劉敞〈荼蘼二首〉其二·四九〇）

平生為愛此香濃，仰面常迎落架風。（韓維〈荼蘼〉四三〇）

大體上其芳香應是濃郁的，所以韓維說是香濃，劉敞認為百芳不如荼蘼香氣之持久有餘。連拂過的東風仍帶著芳香，可見其濃。而天香，水神香則是其香氣的脫俗特殊。但是文彥博〈家園酴醾自京寄至奉送提舉鄧司封〉詩「似到清香洞裡來」（二七六），則說是清清淡淡的芳香。大約各人的喜好有異，體會不同或是品種差別所致。而其共同點則是荼蘼散發的芳香令人印象深刻。

荼蘼另一項特性，就是繁細的小花著枝力不強，容易飄零：

春風一夜吹藤穴，旋落旋銷不成簇。（楊萬里《誠齋集·卷三·再和羅武岡欽若荼蘼長句》）

夜來急雨元無事，曉起看花一片無。(同上卷七〈雨中茶蘼〉)

動地寒風君莫怯，亂吹香雪灑欄干。(同上卷二五〈披仙閣上觀茶蘼〉)

只銷三日雨和風，化作真珠堆錦褥。(同上卷四一〈登度雪臺觀金沙茶蘼〉)

春風零落後，渾似雨天花。(韋驤〈酴醾軒〉七三二)

只要一點風雨，就能夠吹落架上的小花。和其綻放時的繁密景象同樣的是，飄落的花朵也常常是成群結伴的，漫天紛紛密密的雪花在空中飛舞，像是落雪，又像是天女散花，連地面也堆覆著花瓣，十分迷濛美妙，似是一片特異的天地。當人置身其間，也會沾滿一身的落花，所以下引楊萬里詩說「先生醉帽堆香雪，知自酴醾洞裡還」。

因為茶蘼的枝條柔弱無法挺立，所以在園林造景中幾乎都架竹以供其攀附垂掛：❺

縛竹立架擎酴醾 (司馬光〈南園雜詩六首·修酴醾架〉五〇一)

酴醾高架凌春風 (韋驤〈賦酴醾短歌少留行〉七二七)

為憐壓架千萬枝 (楊萬里《誠齋集·卷三·和羅武岡欽若酴醾長句》)

酴醾插架未成陰 (韓元吉《南澗甲乙稿·卷四·韓子師讀書堂置酒見留》)

故作酴醾架 (王安石〈池上看金沙花數枝過酴醾架盛開〉五六三)

❺ 冊一一六五。

這種立架承花的方式，讓人在欣賞荼蘼時，有別於一般花卉的俯視，而是仰望。這也才能讓其枝條下垂，才能讓其繁花隨風飛舞。所以荼蘼的花形與其枝性配合得正好，而立架的造設方式正能充分地彰顯荼蘼之美。當荼蘼長成千萬枝時，那被架高的繁枝密條就形成深密的洞穴了：

京都三月酴醾開，高架交垂自為洞。（梅堯臣〈志來上人寄示酴醾花并壓磚茶有感〉二五六）

面圍植金沙、荼蘼，延蔓而為洞。（郭祥正《青山集·附錄·青山記》）[52]

先生醉帽堆香雪，知自酴醾洞裡還。（楊萬里《誠齋集·卷二一·寄題俞叔奇國博郎中園亭二十六詠》）

酴醾洞口作新軒（郭祥正〈家公香瑩軒二首〉其一·七七七）

芳條雲布，繁英玉坼、垂架飄香，深若洞戶，名曰酴醾塢。（范純仁《范忠宣集·卷一〇·薛氏樂安莊園亭記》）[53]

枝條在高架上攀爬延蔓，下垂的部分則交錯密布，將高架團團包圍成一個深密的洞穴或塢堡。洞塢上面全被繁英細蓓給覆蓋著，異常美麗而奇妙。拱覆成的洞穴自成一個特殊的空間世界，可以遮蔭，可以在其內休息或宴飲。所謂「酴醾擁席端」（司馬光〈用前韻再呈〉五○一），即是坐席為荼蘼團團簇擁的景象。所以荼蘼不僅是單純被欣賞的花景，還可以藉其生長特性作為空間分隔造景的建材，造設出特殊的空間與特殊的景觀。

由上所論可知，荼蘼在花形、花性與造設形態上和其他花木不同，是宋代園林中特殊的景致。

（四）海棠及其他

[52] 冊一一六。

[53] 冊一一○四。

海棠也是宋代園林中新興的受寵者。但其不似荼蘼般特別。吳泳在〈和季永弟賦袁尊固海棠〉詩序中就說：

洛陽牡丹蜀海棠，方謂之花，餘皆草木也。《鶴林集·卷三》

把牡丹和海棠的花位提在眾花之前，意謂其他所有的花都比不上牡丹與海棠的美。可見海棠之美，備受肯定與讚賞。細看海棠的形色之美，徐積〈海棠花〉詩序描述道：「其株修然……其花甚豐，其葉甚茂，其枝甚柔……蓋花之美者海棠也。」（六五三）宋祁有詩標題說〈蜀地海棠繁媚有思，加膩幹豐條，苒弱可愛……〉（二二○），可知其花與牡丹同屬花形豐腴，雍容華麗的類型。宋人對其愛賞歌頌的重點即圍繞在此：

萬蕚霞乾照曙空，……數過繁枝裒裒紅。（宋祁〈海棠〉二三二）
麗于宮錦如新濯，紅甚山櫻恐墜燃。（韓維〈西堂前雙海棠花〉四二七）
華蕚相輝采翠重，幾番濃豔九春中。（蘇頌〈又和內海棠〉五二六）
濯雨正疑宮錦爛，媚晴先奪曉霞紅。（范純仁〈和吳仲庶龍圖西園海棠〉六二三）
滂葩灔灔鬥朝日，露洗蜀錦紅光寒。（韋驤〈追詠西園海棠〉七二七）
穠妝雨後頻來看，尤物年深特地榮。（馮山〈和賞海棠〉七四五）
十畝園林渾似火，數方池面悉如丹。（張冕〈海棠〉八四○）

大抵鮮紅的色澤，繁複的花形讓海棠留給人的印象就是華麗、嬌豔燦爛如火，大有咄咄逼人之勢，所以馮山稱它

為穠妝尤物。而宋人對海棠稱賞大約也僅止於此，並無其他別緻的頌揚，而海棠本身確實也只是由其形色之富麗

而奪目的。這是宋園中新起的豔麗花卉，耀眼但不深雋。

此外，因水景的重要，荷蓮也是宋園中常見的重要花卉，此已論述於上一節。此不贅複。

再其次，菊花與桂花也頗受重視。菊花因陶淵明的典故而享清隱之譽，桂花則以清香可巖植而受賞愛。兩者

同為秋日裡少有的花景，故而自有其特色別緻處，大抵愛敬其節品，而少及其形色之美。

桃花的栽植多被喻比為桃源洞天，亦少及其形色。餘繁不及一一。

五、藤蘿與苔蘚

在宋代園林植栽中，尚有兩物值得略論者，即藤蘿與苔蘚。藤蘿一般說來都是自然蔓生在荒野，無人栽種、

無人養護、攀附盤爬在喬木或地面之間，所以歷來在園林中並無人刻意、目的性地栽植這種植物。然而因其為荒

野幽僻處所有，故而在宋代園林中已可略見栽種，並加設計。如：

煙蘿泉石繞書堂　（呂祐之〈題義門胡氏華林書院〉　五四）

薜荔上陰階　（梅堯臣〈松風亭〉　二五一）

薜荔交加侵瓷牖　（魏野〈依韻和酬用晦上人見題所居〉　八二）

這是讓蘿蔓等攀附在建築物附近，使建築猶如置身在幽僻荒遠的地方，顯得樸野自然。又如：

長蘿託高株，晻曖蔽煙霧。垂蔓已百尺，更引欲何處。（文同〈興元府園亭雜詠·垂蘿徑〉四四四）

薛荔垂堤面（司馬光〈用前韻再呈──飲宋叔達園〉五〇一）

徑與堤都是園林遊賞的動線，在這動線遊走移動的兩旁栽種長蘿薛荔，讓其掩蔽動線兩旁的輪廓線，產生自然幽深的效果，無人工分隔之弊。而且垂蔓柔軟多姿，隨風擺盪時婀娜綽約，也是十分動人的景象。又如：

薛荔攀緣怪石幽（李至〈奉和小園獨坐偶賦所懷〉五二）

薛蘿分蔽虧（劉敞〈石林亭成宴府僚作五言〉四六四）

紅藤纏臂構（文同〈山堂前庭有奇石……柘枝石〉四四三）

藤蘿穴任穿（韓琦〈長安府舍十詠·雙石〉三二八）

這是以藤蘿來裝飾園中的石頭，讓石頭在其蔽覆之下猶如荒遠崖巖，絕無人跡，顯得幽深僻靜。再如：

有喬木數株，藤蔓絡之，蒼然而古。（王十朋《梅溪後集·卷二六·瀟灑齋記》）❺❹

藤籠老木一番新（孫氏〈與周默〉一七）

藤老猶依格（宋庠〈訪宋氏溪園〉一九五）

❺❹
冊一二五一。

這是用藤蔓的繞絡來增顯喬木的蒼老幽寂，使得老木變化另一種新風貌，或者乾脆以人工架設的格，引導藤蔓爬生。以上是宋園花木造設中較具樸野荒蕪趣味的部分。

至於在苔蘚方面，由於唐代園林已經十分細膩地注意這種景物所營造的境質❺，宋人並無超越或特殊之處，故而此不復細論其潠潤、碧綠、清涼、潔淨等特質，只就其最受強調的幽靜特質舉例略說：

蒼苔繞徑深（李濤《題處士林亭》一）

紅藕青苔人跡稀（歐陽修《初夏西湖》三○二）

地靜苔過竹（趙湘《暮春郊園雨霽》七六）

小院地偏人不到，滿庭鳥跡印蒼苔。（司馬光《夏日西齋書事》五○二）

掩關苔滿地（孟貫《夏日寄史處士》一五）

若是人跡頻繁，熱鬧喧囂之處，地面必被踐踏而無法生長苔蘚。因此苔蘚滿地的園林，正是幽寂少人跡的結果。

於此，對喜歡清寂境質的園主而言，是很好的一種造境植物。

六、結　論

綜觀本節所論可知，宋代園林在花木植栽方面，其要點如下：

其一，由於花木具有明顯的時間、季節性，加以宋人注重四季皆可遊園的需求，所以多半以主題分區的方式

❺唐園的苔蘚造景與造境，可參拙著《詩情與幽境——唐代文人的園林生活》第三章第三節。

植栽，使其景色品目繁多，季節分明又能四時可賞。

其二，宋人對於花品表現出精細的鑑賞與研究態度，進而在品種的改良、創新方面積極深入，自君王至庶民都熱衷於新奇穎異的花品創造風潮中，表現出精湛的改良技術。

其三，在花木造景方面，宋人已漸凝聚出一些美則，如花與木的對照配置原則；樹木以茂密蒼古為上的原則；花卉以數大為美的原則；主題式栽植的原則等。

其四，在樹木的栽植與造景方面，宋人並無多大進展，仍以竹為最常見的園林植栽，而其造景原則也已形成。

其五，在花卉的栽植與造景方面，宋人繼承了唐代愛賞牡丹的風尚而不減，並發展出新奇的品種改良技術。此外梅花則在林逋的故實之後，大大地受到歌讚。

其六，宋園新興的熱門花卉為荼蘼與海棠。其中尤以荼蘼的特殊形色、性質，配以特殊的架洞造景，遂成為園林中別緻的花景。

其七，宋人開始注意藤蘿一類蔓生植物的造景造境功效。另外也繼承唐園對苔蘚的注意與歌詠。

第四節
建築造景與其形製特色

一、前　言

園林既為可遊、可賞、可居、可息的藝術化空間，那麼，就其居息的功能而言，建築物當然必不可少，可藉之以提供生活起居的種種需要。然而從遊賞的立場來看，建築仍然是十分重要的景觀與觀景所在，因此晁補之在《清美堂記》中說：「為逕為臺，為庵為亭，以出眺而入息，以與賓客坐而談笑為樂。」（《雞肋集·卷三○》）❶因此，可以說建築是園林五大要素中最具人本特色也完全是人為造作所成的一項。

天華的《園林美學》就說：「園林建築是自然山水風景和遊賞者之間的過渡和橋樑。」❷就清楚地點出建築物向內可以居息，向外可以眺覽，完完全全是人為造作是以人為主體、為出發點而設置的。劉建築提供居息之需，自不待多言；而其所具的賞景功能，由各個主題性景區以建築為核心的結構現象來看，便可了解。如：

規以為圓：面山者為堂，面竹者為亭，作室於花間，置檻於溪涘。（韓元吉《南澗甲乙稿·卷一五·雲風臺記》）❸

❶　見劉天華《園林美學》，頁二八六。

❷　冊二一八。

中檻種竹，便娟蔰葰……故以為風柳軒。西軒之下有山焉……故以為破疑庵……又揭為喬木亭……（毛滂《東堂集·卷九·雙石堂記》❹

景美臺榭臨（梅堯臣《泗守朱表臣都官刱北園》二五七）

西園、玉谿堂、雪峰樓、海棠軒、月臺、翠錦亭、潺玉亭、茅庵水閣、小亭。（豐稷《和運司園亭》七二四）

甚美堂、武陵軒、綠景亭、激湍亭、照筠壇、桂石堂、四照亭、垂蘿徑、盤雲塢、北軒、棋軒、山堂、靜庵。

（文同《興元府園亭雜詠》四四四）

只要景美之處，便要設置臺榭以臨之。景美之處應是園林中的精華，是最值得玩賞的地方。這些地方最是居者遊者需要長時竚立停留的地方，因而築造臺榭以方便眺覽，以便於倚坐休息，在一種舒適自在的形態下進行賞景才能久久細觀，才能深得景美真味。因而不論面山、面竹、花間、溪浃，凡是有可賞之景，必多製築堂軒亭榭，造成園林中大部分的景區或景點都是以建築為核心為名稱的造園現象。上舉後二例即是，而典型者莫如張鎡南湖的「園中亭榭宇名目數十」（《南湖集提要》）❺。準此，建築就代表了園林中的美景，這不僅因其設在景美之處以賞美景，也因為建築形製的精巧別緻可以成為欣賞對象。胡寅《永州澹山巖扃記》說蓋了巖扃亭之後，「然後斯岩之美全矣」（《斐然集·卷二〇》）❻。可見建築所發揮的畫龍點睛的重要效果。劉嗣隆說「一簇亭臺畫亦難」（《宜

❸ 冊一一六五。

❹ 冊一一二三。

❺ 冊一一六四。

❻ 冊一一三七。

春臺〉二二二六），韓琦說「密密樓臺花外好」（《寒食會樂園》三二二五）本身不但是園林美景，而且還各蘊藏著向外攝納進來的豐富美景，所以建築可以說是園林美景所在的指標。

以下將分從宋代園林的建築造景特色、建築空間布局特色與形製特色三方面析論之。

二、建築所結合的造景原則

園林建築為了其居息與賞景功能，在造景時便有所因應，例如為了居息的目的而採用幽深的造景手法，為賞景的目的而採用虛曠的造景手法。

首先在幽深的造景方面，最常用的是在建築四周環植以花木，如：

軒窗環合盡青林（韓維〈題卜大夫翠陰亭〉四二五）

軒檻前臨面翠微（趙抃〈題毛維瞻懶歸閣〉三四二）

巖榭珍臺入翠微（梅摯〈題南園〉一七八）

嘉樹名亭古意同，拂簷圍砌共青蔥。（蘇舜欽〈寄題趙叔平嘉樹亭〉三二六）

這些亭閣遁入嘉樹翠微中，四面環合皆為青木所包圍，則造成建築的幽深特色，從居息角度而言，這樣的造設正符合了居住時隱密、寂靜、遮護、陰涼的需求。從賞景的角度而言，四周的青蔥嘉木正是優美的景色，且近在四面咫尺之地。從遊覽的角度而言，穿過叢密的林徑，忽見「柳行盡處一亭深」（楊萬里《誠齋集‧卷二三‧江下送客》）❼，那分宛轉曲深的氣韻是遊者極大的樂趣。從遠處向這裡觀看，則有「虛空簷宇出林端」（陳堯佐〈鄭州

浮波亭〉）的景象在青林之上竄出一角虛簷，展現靈巧翔動的姿態，富於情趣。所以這種造景手法，可謂兼具了居

息、賞景與遊動三方面功能的精熟手法。

在翠微環合的造景中，宋代尤以竹柳與建築結合最為常見，如：

〈南溪之南竹林中新構一茅亭，予以其所處最為深邃，故名之曰避世堂〉（蘇軾・七八七）

映軒臨檻特為宜（梅堯臣〈依韻和新栽竹〉二五七）

植千株柳，作柳亭其中，聞者咨羨。（《宋史・卷三五一・張商英傳》）

朱閣偏宜翠柳籠（范純仁〈和王樂道西湖堤上〉六二四）

竹柳的形狀姿態非常美，是園林裡常見的植物，在大數量的竹林、柳林中的建築，不獨幽靜，而且景色優美，同時又能藉由竹的曲勁姿態、蕭散氣韻及柳的柔弱情姿等的掩映襯托，而增添其作為景點本身的美感。所以他們肯定地認為竹柳最宜於與建築結合構成景觀。

其次，基於賞景的目的而造設的景，在近景方面，第一節已討論過臨窗立石造山的手法，此不復贅。另外，則是以花為主景的方式，如：

四面花光照殺春（楊萬里《誠齋集・卷二五・郡圃曉步因登披仙閣》）

梅堂名玉雪……杏堂名清華，計九間。牡丹亭名懷洛，計九間。百花亭名芳潤，計八間。（周應合《景定建康

❼ 冊二一六〇。

志‧卷一‧留都錄》⑧

老香堂：前植百桂。（梅應發、劉錫同《四明續志‧卷二‧郡圃》⑨

遠臺依榭一叢叢（李至〈至和獨賞牡丹〉五二）

舍旁列植竹、桂、梅、蘭、蓮、菊，名曰六香吟屋。（歐陽守道《巽齋文集‧卷一四‧六香吟屋記》⑩

花卉一般比較低矮，故而這種建築與花構組成的景點，並沒有掩蔽隔離的效果，其主要是以賞花為重點，建築是為提供賞玩場地而設置的，建築本身的形構之美並不是最主要的目的。在此，建築賞景有兩個特點：其一，所賞的是近景，遠臺依榭的花朵近在眼前，展現的是形麗之景。其二，花卉本身的花期有季節性，則此主題性景區內的建築也將隨著季節性而或用或置。可知建築受到主題景物很大的限制與影響。

其次，以欣賞遠景為主要功能的建築，在造設時以力求曠朗的空間為主要考量，故而這類建築多建造在高處，如：

赫然危構厭崔嵬（蘇舜欽〈杭州巽亭〉三一五）

築亭紫霄上（孫覺〈介亭〉六三二）

亭壓山頭獨有風（李覯〈俞秀才山風亭小飲〉三五○）

⑧ 冊四八八。

⑨ 冊四八七。

⑩ 冊一一八三。

有亭若在天半，掀然孤嶬者，山月也。（楊萬里《誠齋集·卷七五·山月亭記》）

築亭高原以望玉笥諸山（黃庭堅《山谷集·卷一·休亭賦序》）⓫

這種在高山中蓋亭的形式多半是自然山水園。建築及少有的、畫龍點睛式的人為造設是這類園林的特色與關鍵所在。一方面為辛苦攀越山徑者提供休息的場地，一方面又能俯觀遠處景觀，因此這一類造設若能相地選位精當，所得的效果會相當良好，所謂「嵩陽三十六峰者，皆可以坐而數之」（歐陽修《文忠集·卷六三·叢翠亭記》）⓬，所謂「凡一郡之山無逃焉」（韓元吉《南澗甲乙稿·卷一五·雲風臺記》），都是這種建造原則的實踐之下所獲致的美妙效果。

宋代園林建築的造設，最明顯的一個特點是與水景的高度結合，如本章第二節所論宋園對水十分重視（超乎山石），園林中幾乎均有水景造設，所以園林賞景也往往以水為主要對象。既然如此，為賞水而建築坐息的地方，其所設計的建築應與水維持著良好的呼應或結合的關係。宋代園林建築在造景方面就展現了這種與水高度結合的特色。

首先，是將建築蓋設在水的中間，使其深入水域，四不著陸。如：

嶢榭水中央，茲為隱遯鄉。（蔣堂〈南湖臺三首〉其二·一五〇）

淵映、瀘水二堂宛宛在水中。（李格非《洛陽名園記·東園》）⓭

⓫ 冊二一三。

⓬ 冊一一〇二。

336

將建築蓋設在水中央，其基本的難題在於技術，如何在水中奠立屋臺地基，使建築能堅固屹立。一旦解決了技術問題，則這種造景可以產生相當良好的效果。置身在建築內可以體驗四面環水、人在水中獨立的感覺。而且四面皆水等於與外界處於完全隔離的狀態，是一個寧靜不受干擾的獨立空間。所以說是隱遁之鄉，而從外界的陸地向水中望去，建築物浮立在水中，可望而不可及，宛如水中仙境，是以名之曰小瀛洲。由此可知這種水中建築的方式在造景與造境方面都能產生優美而深遠的境地。

其次是將建築蓋設在水邊，枕水而立的情形，如：

> 作堂於私第之池上（蘇軾《東坡全集·卷三六·醉白堂記》）❹
>
> 聚為小潭，其上有亭，環以修竹。（張耒《柯山集·卷四一·思淮亭記》）❺
>
> 室方丈曰小瀛洲，水環其外。（謝翱《晞髮集·卷九·山陰王氏鏡湖漁舍記》）❻
>
> 竹亭臨水美可愛（梅堯臣《湖州寒食陪太守南園宴》二四五）
>
> 臨水起月臺（汪莘《方壺存稿·卷二·竹澗》）❼

❸ 冊五八七。
❹ 冊一一一五。
❺ 冊一一○七。
❻ 冊一一八八。
❼ 冊一一七八。

蕭灑危亭枕碧池（楊億〈留題張蕘憲池亭〉一一五）

飛檻枕溪光（宋祁〈夏日江瀆亭小飲〉二○九）

水邊樓影倒傾人（宋庠〈後園新水初滿坐高明臺遠眺〉一九八）

這種傍水而蓋的建築在技術上較無困難艱鉅處。依其所建的水岸情形——水澳處（即水域伸入陸地所形成的水灣）或島激處（即陸地伸入水域的半島）而使建築內所能見到的水景範疇、角度也各有不同。這種造景不僅提供眺覽水景的最佳立點與角度，而且建築物本身與水接臨的造設情形，也能為從水的別邊觀賞者提供新的景物與無際的水感。

不論是建於水中或水邊，因為建築物至少有一邊接臨水面，所以站臨其上時會有「欄干瞰玉淵」（胡宿〈水館〉一八○）、「俯清漣」⑱的經驗，彷彿自己就置身在水上，為茫茫大水所圍，這也可以引發神遊之趣。甚至於會產生「床下繫舟同醉傳」（呂希純〈王氏亭池〉八四三）、「階脣仍作釣魚臺」（宋庠〈照虛亭〉二○一）的特殊景象與別緻的居遊趣味。

有時為了增添水景的變化，會在建築賞景的方向製造特殊的景象，如：

伏流出北階，懸注庭下，狀若象鼻。（司馬光《傳家集·卷七一·獨樂園記》）⑲

兩山嶔處一泉飛，飛到亭前聚作池。（劉述〈涵碧亭〉二六七）

⑱ 如章岷〈如歸亭〉云：「構亭裁址俯清漣」（二○二），祖無擇〈歷城郡治凝波亭〉云：「耽耽層構俯清漣」（三五六）……等。

⑲ 冊一○九四。

聲落簷牙飛短瀑（韓琦〈北塘春雨〉三二三）

耽然大廈開……池面飛泉落。（韓琦〈長安府舍十詠·涼榭〉三二八）

百尺井底泉，激輪作飛流。潺湲入庭戶，宛轉如奔虯。（劉敞〈同客飲涪州薛使君佚老亭〉四六六）

這是在建築可向外眺覽到的觀景點附近，造設懸瀑飛泉，形成動態激越的水景。這需要精巧的控制水流的技術。

第二例則是自然天成的谷澗飛瀑，其造設的重點則在依景設亭，相地工夫與澗谷架亭的技術是其要點。這種跨澗建築在宋代可見的例子如廖剛〈圓庵記〉所述：「谷之南跨澗為閣，榜曰玩珠。」（《高峰文集·卷二一》）⑳又蘇舜欽〈寄題周源家亭〉所述：「君家有虛亭，跨澗復面山。」（三二二）都是在自然山水間造設居息眺覽的建築，在造景工作上，重點幾乎完全放在建築以及其與山水美景之間位置關係的取攝。可見這種飛瀑臨屋的造景，可營造幽深如谷澗的境質，並創造富動態力道的水景。

以上各種建築與水結合造景的方式，是宋園中最常見的景致。

三、建築形製上的特色

（一）虛透的空間

園林內的建築與一般街市或農村只用來居住的建築不同，在居住、休息之外，更重要的是還要提供觀賞室外景色的功能。因此，園林建築不能是隱蔽封閉性的空間，其空間所著重的應是與室外充分連接流通的開放性，這樣才能充分觀覽收納外面的景色。宋人對這一點已有相當明確的認識和主張。他們或者稱揚建築物本身的「軒豁」

⑳
冊二一四二。

特色，如：

亭臺各軒豁（蘇頌〈次韻約諸君遊長干寺〉五二四）

宴亭軒豁足娛賓（韓琦〈辛亥上巳會許公亭〉三三二）

或者稱揚其「爽塏」的特色，如：

檐宇窮爽塏（王琪〈秋日白鷺亭向夕有感〉一八七）

湫陋必氣鬱，爽塏則神瑩。（韓琦〈安正堂〉三二○）

或者重視其明、虛的特質，如：

燕堂通高明（邵雍〈燕堂暑飲〉三六三）

廊廡悉舒明，瞻望快耳目。（韓琦〈善養堂〉三二○）

亭榭復清虛（文彥博〈次韻和公儀月夕游南湖〉二七四）

軒，指位處高處，可以攝覽廣遠的景色。豁，指明朗，建築物通透開闊的眺覽點，可以清楚明朗地廣攝美景。爽塏、高明意同於軒豁，而舒明與清虛則又意同於豁。而軒高是建築物選位相地的結果，豁爽則是建築物本身形製

設計的結果。由此可知，基於賞景的需要，建築物應力求其造形上的虛透特質，意即建築物的四周不要盡為牆面所圍閉，應儘量減少牆面，使室內與室外獲得最多的連通。因為這原則，宋代便常常以虛字來形容園林建築，如：

未似虛亭面空闊（蘇頌〈和梁簽判潁州西湖十三題・清風亭〉五二五）

虛亭何所賞（余靖〈荔香亭〉二二七）

虛堂明永夜（歐陽修〈詠雪〉二九二）

寂寂虛堂一景閒（釋延壽〈山居詩〉二）

家園休息敞虛堂（韓琦〈題致政趙剛大卿宴息堂〉三三九）

亭之為虛，乃是因為其只在臺基之上樹立柱子，而不加牆面，是完全與外界空間連成一片的通透建築，堂之為虛，則是將四面與外界分隔的隔離牆做成活動的門扇或窗扇，門窗閉關起來時是完全獨立的封閉空間，但當門窗完全開啟時，則只剩幾根棟柱，室內與室外可以充分連通。所謂「開軒窗，四面甚敞」（李格非《洛陽名園記・董氏西園》），這種虛通的建築特性，可以讓室內的人清楚且較全面地觀覽外界的景色，所謂「池亭面面圓荷滿」（韓琦〈再賦〉三三八）的景象，便是建築虛透的美妙結果。所以在宋園中，像四照亭、四照堂一類的建築頗為常見 ㉑，便是虛亭、虛堂普遍化的一種展現。

建築的虛空化特色，除了是因應觀景上的需求之外，也有調節環境氣溫的考量。因為虛透，所以空氣流通，「為愛東園四照亭」（三四三）之句。

㉑ 四照亭堂，便是亭堂的四面均可觀照外界景色的意思。如梅堯臣有〈泗州郡圃四照堂〉詩（一二五七），趙抃〈題郡園亭館〉有

比較涼爽舒暢，呂祖謙的〈入越錄〉曾批評丁氏園「軒楹太敞，宜夏不宜冬」（《東萊集·卷一五》）❷，即是以虛空通透的特性能夠涼化建築空間，所以宜夏不宜冬。楊萬里〈新暑追涼〉詩也說：「滿園無數好亭子，一夏不知何許涼。」（《誠齋集·卷二五》）亭子之所以好，在於它能涼爽宜人，所以滿園有無數的好亭子，就有無限的清涼，這是亭子的虛空形製所得致的涼效與讚揚。另外劉褒在遺留的詩句（題逸）中也稱「冷淡亭臺偏種竹」（一五三），以冷淡形容亭臺，正是園林建築形製的虛敞特性所發生的效果。

（二）飛翹的簷形

宋代園林建築在形製上的最大特色之一，在於屋簷角已大量出現上翹（捲）的形狀，展現一種欲飛的態勢，非常靈巧。其中建築形製最為空靈的「亭」，出現這種簷形的情形最為頻繁，如：

前軒翬翅開（宋祁〈東亭〉二〇七）

業巘虬檐插斗飛（強至〈題錢安道節推環秀亭〉五九四）

華構翬飛一堂中（劉摯〈穿林亭〉六八四）

飛甍比翼參雲頭（焦千之〈謹次君倚舍人寄題惠山翠麓亭韻〉六八九）

碧瓦飛甍勢欲翔（韋驤〈鑒亭〉七三三）

其次是「閣」這種建築也頗多飛翹的簷頂，如：

還有其他建築形製也採用飛翹屋簷，如：

危閣飛空羽翼開（文同〈題晉原舒太博清溪閣〉四三八）

飛甍孤起下州牆（王安石〈清風閣〉五六〇）

池上有虛閣，鸞簷迅若翔。（蔣堂〈和梅摯北池十詠〉一五〇）

危亭飛閣照寒溪（馮山〈和劉明復再遊劍州東園二首〉其二‧七四四）

思得兩翅擘以飛（王令〈寄題韓丞相定州閱古堂〉六九二）

簷牙高揭啄山色（江詠〈涼軒〉六八八）

飛甍臨萬井（歐陽修〈雙桂樓〉三〇一）

殿翼翔空直（劉敞〈迴風館〉四九〇）

從這麼多資料中可以看出，不論是哪一種類型的建築物都可以採用或配合飛翹式的簷宇，這顯示這種形式的屋簷在宋代園林中的建築體已相當普遍地被採用，成為當時一種相當普見的屋簷形式。

這種簷頂形式的特色在於，每一個簷角都做成彎曲上翹的形狀，看來像是展翅飛翔的羽翼，整個建築體在其帶動之下，產生了欲飛的態勢，有一種蓄勢凝聚的強力和動感，所以元絳〈題鼓山元公亭〉詩描寫說：「棟宇飛騰氣象完」（三五三）。說明奮力振翅的形象，騰飛沖迅的態勢，使得飛簷為園林壯闊了恢宏雄偉的氣象，而當一座園林中所有的建築都採這種簷式時，就會形成「列亭相望鬥翬聯」（宋祁〈寄題滑臺園亭〉二一四）的景象。聯

並不斷的簷角，好像滿空奮翼的鳥禽在競逐鬥飛，充滿力美與生動趣味。

因為上翹的簷角有一種欲飛沖天的態勢，所以顯得高揚入天，氣勢高遠，如：

飛甍如翼插蒼煙（韋驤〈丁承受放目亭一首〉七三三）

屋角峨峨插紫煙（曾鞏〈鵲山亭〉四六○）

飛亭插蒼霞（鄭獬〈陪程太師宴柳湖歸〉五八一）

人徒駭其山立翬飛，業然摩天。（陸游《渭南文集・卷一八・銅壺閣記》）❷❸

上翹的屋角不但引發飛翔的視覺聯想，同時逐漸削減成尖的屋角形狀，也給人銳利的感受。兩者結合，就會想像它像是插入蒼天紫煙般，似乎已經超越人間而深入天上，足以與扶搖狂飆相迎逅。所以當人仰視它時，便會深感它的高遠不可及。

這樣的屋簷造形，富含動感、靈巧輕盈、氣象完足。但是這些特色若過分強化，就會產生輕浮不穩的弊病，因此適度的穩定性是很重要的。宋人注意到了這個問題，因此有這樣的描繪：「有亭翩然，其上如張蓋風中，勢欲飛去，有掣而止之者。」（楊萬里《誠齋集・卷七六・喚春園記》）「一翬掀翅壓溪隅」（宋祁〈江瀆池亭〉二一三）、「飛甍孤起下州牆，勝勢崢嶸壓四方」（王安石〈清風閣〉五六○）。掣、止、壓等字都說明飛簷藉著臺基、柱棟的適當比例及本身彎翹角度所形成的凝聚力，都足以在輕靈的飛勢之中含具穩定力，使這飛動之美充分與園林景色結合為一體。

❷❸ 冊二一六三。

（三） 造形特殊的建築

宋代園林建築除了屋簷形式的創新之外，在建築體本身的造形上也有許多的新穎變化。如：

十字亭（《宋史·卷八五·地理志·西京內園》）

三角亭（俞汝尚〈題三角亭〉三九五）

三角堂（文同〈閬州東園十詠〉四三五）
（周密《癸辛雜識·吳興園圃·王氏園》）❷

八角亭（楊萬里《誠齋集·卷三八·積雨新晴二月八日東園小步》）❷

六角亭（李曾伯《可齋續稿後·卷一〇·重慶閫治十詠》）❷

圓庵（杜敏求〈運司園亭〉八七四）

所謂十字亭，乃是臺基部分砌成縱橫交疊的十字形狀。十字亭、三角亭堂、六角亭與八角亭在造形上均有其特殊別緻處，且在屋簷的造設與固定方面比較需要高度的技術。至於圓庵則是牆壁部分較為費事。而在諸多別緻的造形中，宋代最為流行的應是船形建築：

予作一小齋，狀似舟，名以釣雪舟。（楊萬里《誠齋集·卷七·釣雪舟倦睡》）

─────

❷ 冊一〇四〇。

❷ 冊一一七九。

齋如小舫才容住（蘇轍〈和毛君新葺困庵船齋〉）[26]

有此孤舟寄丘壑，可憐平地起風波。（洪适《盤洲文集・卷六・檥齋二絕句》其二）[26]

畫舫規模供燕適（陳著《本堂集・卷一八・詠孫常州飛蓬亭》）[27]

丈亭繫纜待潮生（陳造《江湖長翁集・卷八・丈亭》）[28]

著亭其間……名曰香遠舟。（徐經孫《矩山存稿・卷三・香遠舟記》）[29]

〈廬陵於兩池中作舡亭，名臥蘆。取山谷滿舡明月臥蘆花之句……〉（陳文蔚《克齋集・卷一六》）[30]

〈題滑州畫舫齋贈李公擇學士〉（蘇轍・八五一）

這些造築成舟船形狀的齋亭，大多建在水面或岸邊，只有少數是蓋在平地上。而在水中或水岸的齋亭，其地基使用簡要的支撐力，故而在波浪起伏中，建築也隨之浮沉上下，猶似一隻船舫隨著水浪而浮泛漂流。這在園林建築中是造形相當別緻特殊的一類。這種建築除了取其造形之優美與趣味之外，也有其精神象喻勸勉的意義存在，如歐陽修在〈畫舫記〉一文中說明命名為畫舫的原因除了景色上的相似之外，還因為「舟之為物，所以濟險難而非安居之用也……使順風恬波，傲然枕席之上，一日而千里，則舟之行豈不樂哉」（《文忠集・卷三九》）[31]。那

[26] 冊一五八。

[27] 冊一八五。

[28] 冊一六六。

[29] 冊一八一。

[30] 冊一一七一。

麼，臥居於畫舫齋中，正是浮游於人間世的縮影與象徵了。這就賦與此類建築深刻的意義了。

在建築的造形上，宋代尚有則資料顯現其特殊性的，是在《增補武林舊事·卷三·西湖遊幸》中記述童巨卿：

「行樂湖山，手搆一室，棟宇略具，護以箔幕，小可卷舒，出則攜之。或柳堤花塢當心處，席地布屋，吟酌其中，題目雲水行亭。」[32] 這種可以收捲起來的亭子，方便攜帶，隨其遊賞的行蹤而任意移動位置所在。是最能夠將居、息、遊、賞等功能發揮淋漓的園林建築。但這終究是豪富權貴、奢靡縱樂如童巨卿者，才有其財力、人力、心力去費此巧思，每一次出遊皆勞師動眾，勞民傷財。但不論如何，這種特殊奇巧的建築的出現，正意味著宋代園林在建築技術上的精良與進步。

（四）精良的建築技術

論及建築技術，除了上述可卷舒的雲水行亭之外，宋代尚出現這些記載：

移樓成廣廈（韓琦〈善養堂〉三二○）

自錢塘特地架一亭來，新鑿一池，安其上。(郭熙《林泉高致集·畫記》)[34]

作新基，移舊亭千園池之廉。(劉敞《公是集·卷三六·待月亭記》)[33]

行露亭用斗百餘，數倍常數。而朱實亭不用一斗，亦一奇也。(陳師道《後山談叢·卷二》)[35]

[31] 冊一○二二。
[32] 冊五九○。
[33] 冊八一二。
[34] 冊一○九五。

搆亭材未易致，姑以竹為木，藤為鐵，茆為瓦柱，作駕霄亭，於四古松間以巨鐵絚懸之空半。（明‧何良俊《何氏語林‧卷二九‧侈汰》）❸❼

前三條資料可見宋代建築的遷移技術已相當完善，可以千里迢迢從錢塘將一座亭子運至汴京。而所謂遷移技術並非單指搬運技巧，更重要的是指建築物的拆卸技術與重組技術均已相當精熟。此外，不必使用一斗或以藤代鐵，以茆代瓦柱，不僅是建築形製的新穎，更也是技術的精良，顯示宋代的建築技術之運用已相當靈活自在，可以超越材料的限制，並發明新的符合力學原理的築造方式。而張鎡在南湖園更將亭子懸掛在四松之間，以梯登之，也是技術上的創新。

四、結　論

由本節所論可知，宋代園林的建築在造景與形製上的特色，其要點如下：

其一，由於園林建築具有良好的賞景功能，建築每每造設在風景優美集中的地方，因此建築可以說是園林美景所在的指標。

其二，基於上一點，以及宋代園林景區劃分主題化的發展，所以出現園林中大部分主題性景區或景點都是以建築為核心，為名稱的造園傾向。

❸❺　冊一〇三七。
❸❻　冊一一五六。
❸❼　冊一〇四一。

其三，建築基於居息或遊賞、覽眺等功能的考量，在造景方面採取或幽或曠，或遠或近的原則以相配合，產生各自不同的趣味。

其四，宋代園林建築在造景上最常見的特色是與水景結合，臨水而建的亭榭是宋人最喜愛的方式。

其五，宋代園林建築形製繼承前代，強調通透虛敞的結構特質。在賞景、納涼方面甚為便利。

其六，宋代園林建築在屋簷形式上出現大量的上翹造形，有如迎空飛翔的翅膀，靈巧精秀，凝聚強勁的勢態和力道，氣象完足雄偉卻又不失穩定堅固感。是藝術化成就很高的建築形製。

其七，宋代園林也產生了許多造形特殊的建築，如十字亭、三角亭、畫舫齋、雲水行亭等，並能加以拆卸搬運重組，是建築技術精良有大進步的時代。

第五節
空間布局與其藝術成就

一、前言

園林的第五個要素是空間布局。所謂布局：是指園林內的各個景物之間的位置關係、連繫或呼應等結構安排。

各個景物經過這種布局設計安排之後，不僅是可賞的對象，更還是可遊的趣味化藝術空間。園林的美與趣才能充分呈現，園林也才足以成為有機生命體。《園林美學》一書認為園林之所以能讓人覺得美，主要是「它們所表現出的形式美在起作用……我們說的形式不僅僅是指單個風景形象的形體、色彩等表面形式，而主要是分析深層的形式美，即在藝術整體佈局結構中表現出的形式美」❶。說明園林美與布局之間存有密切關係。

園林的空間布局不同於一般住屋的空間。一般住屋的空間布局以方便生活機能的發揮為主，是以實用為出發點來思考的；是以美為出發點來思考的。一般住屋可以根據其布局上的需要來變化其形狀結構；但園林則須配合既成的地形地勢來斟酌，限制頗多。因此園林的空間布局含有更多的學問和藝術手法，是影響一座園林成就的最重要也最全面的要素。

園林發展到宋代，已經逐漸凝聚完成了些布局結構的美則，本節將依據在宋人的園林論或園林鑑賞文字中所重視的空間布局原理析論於下。

❶ 見劉天華《園林美學》，頁二〇九。

二、相地工夫與因隨原則

造園的第一步工夫在擇地「相地」。這個工作是整個造園的基礎，關係著園林的好壞成敗，非常重要。所以黃長美在《中國庭園與文人思想》一書中說：「庭園的基地環境條件，是每一個園在設計之初即須考慮的因素。」❷宋人在造園之初應也是大部分都經過這個程序，在諸多的園林記文中也提及其發覺、觀察該園地的經過。然而正式在文字中標明「相地」一詞的只有：

因相地而措其宜。曠而臺，幽而亭……（劉宰《漫塘集‧卷二一‧秀野堂記》）

蘇軾〈次韻子由與顏長道同遊百步洪，相地、築亭、種柳〉詩（七九八）❸

所謂相地，是細細觀察地的形勢、左近的景色與角度變化。地形與景色之間的位置及互動關係等。然後才能知道刪芟些什麼或增置些什麼可以使美景更加醒目怡人，可以事半功倍。劉宰說相地之後可以知道一些地點的特性而安置上最最適宜的處理，畫龍點睛的效果於焉呈顯。了解一塊地的種種特性之後，才能針對其特性加以點化，才能瞭如指掌，得心應手地運用它。相地就是基本的了解程序，之後才展開築亭種柳的工作，知道曠處宜臺，幽處宜亭。

相地工夫的重要回應是因隨原則。在相地了解了土地的形勢特性之後，要善加運用就得「因隨」其特性。宋

❷ 見黃長美《中國庭園與文人思想》，頁一四八。

❸ 冊一一七〇。

人也有此意識自覺，如：

因地之宜，構為棟宇。（徐積〈題寄亭〉序‧六四六）

隨地勢高下而為亭榭（元‧陸友仁《吳中舊事》）❹

因高就下，而作堂於中。（張嵲《紫微集‧卷三一‧崇山崖園亭記》）❺

即池之隱起者為亭（羅願《羅鄂州小集‧卷三‧小蓬萊記》）❻

又乘其地之高，附竹之陰，為二小亭。（吳儆《竹洲集‧卷一○‧竹洲記》）❼

因、隨、即、乘等字說明所有人工建築都在一個前提之下進行，那就是依照原有的地形結構，順著其特徵，無所破壞且反加利用。如此不但省卻人力、時間和金錢，收到事半功倍之效；而且符合園林的最高要求——自然。一切均尊重自然樸實的形勢風格，人力只是居於輔助、點化的地位。但這裡必須借重人的智慧，了解地勢並掌握建築的功能特色，加以適切的配合，才能發揚因隨原則的意義。例如韓淲〈鋤治山椒可置胡床遠覽〉詩所描述的：

「更於高爽敞平臺」（《澗泉集‧卷一一》）❽，充分掌握平臺遠眺的功能，那麼因著地勢的高且爽來敞造平臺，在

❹ 冊五九○。
❺ 冊一一三一。
❻ 冊一一四二。
❼ 同上。
❽ 冊一一八○。

簡易輕鬆的工程下其功效當能發揮得淋漓盡致。

另外，宋人在水景的創造上也常常依循著因隨的原則，如：

因坎而為池（華鎮《雲溪居士集・卷二八・溫州永嘉鹽場頤軒記》）[9]

因其地勢窪而坎者，為四小沼。（吳儆《竹洲集・卷一〇・竹洲記》）[9]

因其窪，疏而為池。（謝逸《溪堂集・卷七・小隱園記》）[10]

因流而蓄池沼（王十朋《梅溪前集・卷一七・綠畫軒記》）[11]

不方不圓，任其地形。（歐陽修《文忠集・卷六二・養魚記》）[12]

這裡提出造設水景在因隨原則之下的三種情形：一種是利用地勢較低窪的地方來蓄水成池，可以達到事半功倍之效。另一種情形是利用泉澗溪水，加以引蓄而成池沼。不但便利於取水，而且還能不斷新陳代謝，成為潔淨流動的活水。再一種情形是水池的形狀輪廓線完全依照地形原有的樣勢，不加人為的造作，展現自然流利的風貌，這是因隨原則在水景方面運用的情形。

因隨的原則之把握與實踐，是在相地工夫的完成之下進行的。因為充分地了解園林土地的種種形勢上的特色

[9] 冊一二九。

[10] 冊一一二三。

[11] 冊一一五一。

[12] 冊一一〇二。

之後才能加以配合、應用。而因隨原則不但是省力省事、充分發揮地利地功，而且還能儘量保留園地的原貌，尊重土地的本性，也是自然原則的實踐與發揚。合乎自然，契近山水天地原貌正是中國園林所追求的境地。

相地之後，除了因隨原則的依循之外，選擇最適切的地點來造設最適切的景物，也是造園空間布局的一大要點。宋人有此體認與實踐，如：

惜此眾景會，聊以一亭納。（呂陶〈寄題丹稜李令野亭〉六六二）

宅景物之會為燕遊之所（劉宰《漫塘集·卷二○·醉愚堂記》）

據群山之會作亭（黃庭堅《山谷集·卷一七·東郭居士南園記》）**[13]**

據景之會有亭（胡寅《斐然集·卷二○·雲莊榭記》）

擇地為亭智思全……目逆千山秀色邊。（韋驤〈丁承受放目亭一首〉七三三）**[14]**

相地之後，了解一塊園地中景觀最美的所在，知道從哪個地點、角度及地形來設計適宜舒適的眺覽觀景點。因此上引諸例都是選在眾景會聚、可以飽覽勝景的地方來築造亭榭。這樣的造設原理，使園林成為真正可賞、可遊又可休憩的空間。這是在相地之後的擇地工夫，必須智思精緻周延。

若從園林空間布局的整體考量，將之視為有機一體來看待，則不論因隨原則或應景擇地的方法，其相地的要點，就是精確掌握整個園地的「勢」。宋人有這樣的經驗：

[13] 冊一一二三。

[14] 冊一一三七。

隨宜得形勝（蔣堂〈飛來山〉一五○）

亭館雖蕪勝勢存（韓琦〈立秋日後園〉三三一）

面勢作堂，臨泉之上，盡山之勝。（晁補之《雞肋集・卷三○・拱翠堂記》）❶

移樓成廣廈，面勢壓平陸。（韓琦〈善養堂〉三三○）

如果在每一個景點、景區或動線安排上面，都能依循著相地所得而加以適當的因隨、擇應，使每個造設都能隨其宜，那麼這塊園地的所有形勝之處將能展現無遺。也就是說，掌握了整個園林的形勢，知其勝勢所在，則面其勢，應其勢而造設，將能使人為的造設與自然形勢之間產生良好的呼應，而形成明顯一體的勝勢，而且能助人賞得園林勝景，是為得其勝勢。

然而這樣的成績，有賴於一個先決條件，那就是這塊園地必須是天生的勝勢之地。那麼，在做精細的相地工夫之前，必須先經由適當的選地程序，才能得到佳地勝勢。也就是說，園林空間布局的基礎工作是，先做整體概略的相地，以為擇地的依據。擇定園地之後，再進行細部精詳的相地工夫，而後再做細部的擇地應景、因隨的規劃。這是整個相地工作的完整程序。

三、借景手法與空間通透

園林的土地有限，在其土地上的景物也是有限的。但是中國園林為了開拓更多可賞的景色，延伸更寬廣的美好空間，在園林要素的布置安排上運用了許多巧妙的手法來達成這個目的。

❶ 冊二一八。

首先，最常使用的是借景。所謂借景，是經由特殊的空間處理而將原不屬於這座園林或這個景區內的景色收納進來，使其成為此園此區可資賞覽的景觀，因而豐富了景色，擴展了空間。這種手法在唐代已經相當普遍使用，宋人繼承了這個造園傳統而頗有發揮。例如在遠借方面：

盡借江南萬疊山（劉敞〈遊平山堂寄歐陽永叔內翰〉四八九）

四邊山色入樓臺（吳中復〈眾樂亭〉三八二）

四面山屏疊萬重（畢田〈凝碧亭〉一五二）

四圍山色簷頭出（王奇〈綠蔭亭〉一五二）

入戶好峰誰可畫（韓琦〈再賦〉三二八）❶

江南萬疊山或是四圍山色都是遠在園林之外甚或十分迢遙的景物，原不屬於園林之內所有。然而經由相地及擇地的程序選定景觀最佳的觀景點，再加以建築形式的虛敞設計，便往往可以借納遠處的優美景色以資欣賞。如此一來，雖然園地有限，但是園林的空間與景致便無形中擴展豐富了。這是遠借手法。

至於近借，則形態更多種。舉凡窗戶、牆洞、牆頭的開設多多少少都能借納鄰近處的山石、水流或花草。如：

近挹荷香供几案，遠邀山翠入軒窗。（劉宰《漫塘集·卷二·寄題戴氏別墅》）

卜居非卜鄰，適幸鄰花發。照曜東軒東，喧然二三月。露香送清吹，晨豔開繁雪。（劉敞〈東鄰花〉四七五）

❶ 此題是再賦〈會故集賢崔侍郎園池〉之意。

稚子戲牆根，鳴雞出林樾。（同上）

這是借取鄰家園林或自家園內別處景點的景物，經由虛敞空透的建築特色來就近欣賞。這也突破了既有的空間界線與限制，以豐富可賞的景觀。像本章第一節第三節均討論過宋人喜歡在軒前立假山或湖石，在建築周邊栽植花木，可以隔著窗洞賞玩近處的山石花，就都是近借的手法。

其次是俯借的手法。本章第二節已論證宋代園林十分重視水景，水的出現頻率非常高，這也就促成俯借情形的普遍。如：

碧天寫入柳湖底，天上醉遊春日斜。（鄭獬〈柳湖晚歸〉五八五）

白鳥鑒中立，畫船天上行。（陳舜俞〈弄水亭〉四〇四）

天外晴霞水底斑（司馬光〈奉和景仁西湖泛舟〉五〇九）

涵星泳月無池沼，請致泓澄數斛盆。（王禹偁〈與方演寺丞覓盆池〉七〇）

水底見微雲（梅堯臣〈澄虛閣〉二五〇）

水面具有映照的功能，猶如一面大鏡子，可以把它上面的景物與空間狀況通通投射顯現在水中，在視覺上像是增加了一倍的景物（真物與倒影），也增添了一倍的空間（真實空間與映像空間）。其中尤以天空景象的倒映最有情致：因為一方面地面與天空的距離遙遠無垠，則倒映水中所增益的空間也就無限。另一方面平常高遠不可及的天空、雲霞、星月如今變成腳下的景致，人會產生畫船天上行，天上醉遊的神思聯想，而有極其神妙別緻的美感

經驗。

至於水池周遭的景物，也能經由水面的映照而產生倒影，如「朱樓照影鐘磬曉」（李覯《寄題錢塘毛氏西湖園》三五〇），「樓影動雲霞」（張方平《初春遊李太尉宅東池》三〇七），或「數峰高插水中天」（林東美《西湖亭》六六〇）等，都是因為倒借的效果而使園林景觀得以豐富，園林空間得以延展。

再次為仰借，這多半是指仰首向廣闊無垠的天空借景，則舉凡日、月、星辰、微雲、天色的變化、飛鳥、舞蝶等均屬此。但因其與人工的設計或築造並沒有關係，故而在論空間布局時予以省略。

最後是超乎視覺形象的借景，如「南舍花開北舍香」（劉敞《小園春日》四八九）是嗅覺芳香的飄借；「猶有清風借四鄰」（釋智圓《庭竹》一三六）是觸覺的清涼吹借；還有鳥啼、蛙鳴等聽覺的傳借。然而這一類借景也多半毋須在空間布局上特別設造，故而亦予以省略。

四、曲折的動線與深邃不盡的空間感

空間感可以在兩種形態下呈顯，一種是靜態中呈現的空間感，亦即在居息時所感受到的空間。上一目的借景手法較屬於此類。另一種是動態中呈現的空間感，亦即在遊走時所感受到的空間。本目所論的動線即屬於此類。在園林裡，動線大部分為路徑、堤岸、廊廡和橋。這些動線多半被設造為曲折宛轉的形式。本章第二節已析論過宋代園林常以流水作為遊賞的動線，而水流多被設造成曲折宛繞的。也就是宋園中水的動線以曲折為原則。路徑亦然，如：

曲徑回復，迷藏亭觀。戶入者惶惑不知南北。（呂祖謙《東萊集‧卷一五‧入越錄》⑰

曲徑行委蛇（衛宗武《秋聲集・卷一・賞桂》⑱

委曲松篁迳（施樞《芸隱倦游稿・高園》⑲

徑轉如修蟒（蘇軾《中隱堂詩》七八七）

徑術何透迤（謝絳《小隱園詩》一七七）

路徑當然是遊客行走以觀賞景色的主要動線，將它修築成曲折委蛇，是中國園林素有的手法。首先，是因為曲線比直線更自然，更能與園林景色協調統一。其次是因為曲徑所要帶領前去的景區景物在轉折彎曲中被「迷藏」幽隱，產生神祕的趣味。再次是，每一個轉彎後會有意想不到的景色出現，富於變化，如徐億所說的「勝景更新數步間」（〈巾山廣軒〉六八九），在幾步路之間，只要一轉彎就有新的勝景或同景物的新角度，趣味盎然。再次是曲折的動線可以增加遊賞空間。兩點間最短的距離是直線，愈是曲折愈能增加長度，園林的空間感擴展了，幽深不盡的美感也增加了，所以韓維說：「無端脩竹行不盡」（〈普明寺西亭五絕句〉其一・一四二九）。

在地勢不平的園林中，動線往往會出現棧梯，其設計的重點仍然以曲折盤繞為主，如「疊徑縈迂上小亭」（郭祥正〈辨山亭二首〉其一・七七七），如「繚棧入雲林，詰屈如篆字」（文同〈子駿運使八詠堂・巽堂〉四四四），除了需配合山勢宛轉向上之外，其空間布局的手法及美學原理與上論曲徑一樣。

此外，路徑在曲折的大原則下有時會製造一些敧斜的變化，如：

⑰ 冊二一五〇。
⑱ 冊二一八七。
⑲ 冊二一八二。

竹徑入欹斜（文同〈晴步西園〉四四四）

小寺深門一迳斜（楊萬里《誠齋集・卷二二・題水月寺寒秀軒》）[20]

因存橋樹斜通徑（劉克莊《後村集・卷七・為圃二首》其二）[21]

通常路徑築成欹斜，是為了因隨其土地的形勢，或配合其他景物的連繫功能或是為整體空間的輕重考量。然而這並非犧牲動線的美感，反而因其一段欹斜的變化，使整個動線在曲折幽邃之餘增添了一點活潑、俏皮、特異的變調和姿情。以上是園林路徑的空間特色。

同為園林動線的廊廡也是採取曲折委蛇的形態，如…

廊廡回縈，闌楯周接。(李格非《洛陽名園記・劉氏園》)[22]

為步廊數十間，周迴而至。(梅應發、劉錫同《四明續志・卷二・郡圃》)[23]

周以回廊之壯（歐陽修《文忠集・卷四〇・峴山亭記》）

脩廊環無端（韓維《同鄰幾避暑景德》四二〇）

回廊啟齋扉（姚勉《雪坡集・卷一七・題騰芳書院》）[24]

[20] 冊一六〇。

[21] 冊一一八〇。

[22] 冊五八七。

[23] 冊四八七。

回字形容廊廡的環繞相接。然而廊廡若是直線布設，又怎能回環呢？所以這些廊道都是曲折布置的。人走在其間，不但得到遮蔽保護，而且可以遊賞兩邊的景色，或隨宜休息。其曲宛又回環無端的結構所引發的美趣與上論的路徑相同。此外，所謂的曲欄曲檻，如「為軒窗曲檻，俯瞰池上」（蘇軾〈次韻子由岐下詩〉序‧七八六）。如「畫欄憑曲曲」（文同〈竹閣〉四三八）等，其原理、形態均與回廊相似，只不過它不是園林主要動線，而是一個景點的動線罷了㉕。

此外，尚有一些動線形態，仍是以曲折為美則的。如：

曲塢透迤紫間紅（梅堯臣〈和刁太博新野十題‧花塢〉二四三）

山半樓臺繞曲堤（蘇頌〈次韻奉酬通判姚郎中宴望湖樓過昭慶院暮歸偶作〉五二七）

堂雖不宏大，而屈曲深邃，游者至此，往往相失。（李格非《洛陽名園記‧董氏西園》）

花塢、曲堤、堂道均為遊觀動線，基於美趣與空間的考量，也都設造成曲折透迤的形態。足見這種布局原則在宋代是多麼廣泛、普遍，一致地被應用於造園上。另外值得一提的是西湖樓臺圍繞著曲堤而築造，所形成的是以水景為中心，所有人工建設都向此中心集中視野的空間設計形態。西湖與吳興一帶的園林也都是以西湖與太湖為中心而築造的。這種設計方式在往後中國園林的空間布局中成為常見的典型。

㉕ 冊二一八四。

㉔ 雖然蘇軾在〈正月二十一日病後述古邀往城外尋春〉詩中曾批評說：「曲欄幽榭終寒窘，一看郊原浩蕩春。」（七九二）但那只是他病中侷困室內想望浩蕩舒朗的空間所致。何況這批評正好顯示出當時的人家是普遍以曲欄為建築常態的。

五、消泯分隔線與自然一體感

中國園林最重視自然原則，空間布局不管有再精采美妙的巧思，都須遵循此最高原則。所以上論動線的曲折宛轉也是符合大自然的線條形態的。動線的曲轉雖符合自然線條的規律，然而若其輪廓線過於明顯斬截，則路面與路外的景色之間將形成截然兩個不同的區域，園林空間於此將被分隔切割，減低其氣息通透、渾然一體的生命流動感。為了避免這種空間分隔截斷而瑣碎的弊病，消泯分隔線就成為布局時一項重要工作。

在分隔線的消泯工程方面，宋人主要仍是在動線的兩邊植以生長力強盛的樹木，如：

修竹長楊深徑迂 （司馬光〈題太原通判楊郎中新買水北園〉五〇一）

寒松夾竹幽徑 （趙抃〈張景通先生書堂〉三三九）

一徑穿篠深 （梅堯臣〈寄題滁州豐樂亭〉二四七）

夾逕低枝壓客頭 （楊萬里《誠齋集·卷八·禱雨報恩因到翟園》）

影深幽徑竹新成 （釋延壽〈山居詩〉二）

迂曲的路徑兩旁植以修竹、長楊或寒松，因為枝葉扶疏且自然參差地伸展垂拂，便能將路徑兩邊的輪廓線給遮掩住，消泯掉截然分隔的線條。這種似塢的動線安排，同時能提供遊者可賞的花木美景，給予濃蔭清涼的適感，而且與其曲折的形態結合更能產生幽深不可測的意境。只有當特殊的節候「霜樹葉疏幽徑出」（釋延壽〈山居詩〉二）的時候才看得到這條幽徑的脈絡，否則平時（竹松長青）它是隱密難見的，這樣的人工線條經過消泯遮掩之

後，整個園林就有融合一體的特色了。

修茂的樹木可消泯分隔線，低小的花草亦然，如：

乃于雜花香草中得微徑，委蛇繞岡址以升。（李廌《濟南集·卷七·合翠亭記》）❷⑥

深入春叢一徑微（楊億〈遊王氏東園〉一一八）

俯檻臨流蕙徑深（歐陽修〈留題安州朱氏草堂〉三〇一）

一徑草微分（趙湘〈登程主簿南亭〉七五）

一徑草盤青（林逋〈留題李頻林亭〉一〇五）

這裡只是將路徑兩旁改種為花草，其效果除卻蔭涼之外與樹木是相似的。不過曲徑於此幽深的成分略減❷⑦，轉而因草卉的盤附而微現微隱，似斷似續。泯化消融的特性依然存在。

在園林動線中，橋擔負著重要的聯繫任務，使遊賞的路線可以突破地形的限制，動線的規劃便可自由、靈活。在橋的設計中，宋人也注意到自然化，一體性的要求，首先是以曲折拱弧的形式來造設，如：

飛橋架橫湖，偃若長虹臥。（文同〈守居園池雜題·湖橋〉四四五）

長橋千步截江洄，虹影隨波綠翠開。（王銍〈垂虹亭〉五三四）

❷⑥
冊二一五。

❷⑦
因其曲折委蛇的形式，故尚保有幽深的特質。

飛橋高廡，上下瑩徹。（鄭俠《西塘集・卷三・清懷閣記》）❷❽

曲渚斜橋畫舸通（歐陽修〈西湖泛舟呈運使學士張掞〉三〇一）

短彴透迤渡（文同〈普州三亭・東溪亭〉四三三）

無論是長橋或短彴，幾乎都將之做成如虹如飛的拱弧形，或者敧斜、透迤之狀。這樣的造形線條均符合自然規律，也都能夠與和其銜接的路徑廊廡等動線的曲折特性達成和諧統一的畫境，使園林具有一體感。其次，也是以樹木來消泯其線條，如：

長橋柳外橫（梅堯臣〈依韻和許發運真州東園新成〉二五〇）❷❾

當時手種斜橋柳（范成大《石湖詩集・卷二〇・初歸石湖》）❷❾

柳映危橋未著行（林逋〈酬畫師西湖春望〉一〇七）

虹腰隱隱松橋出（曾鞏〈西湖納涼〉四六〇）

在橋頭的一端或兩端藉由垂柳或敧松的遮掩，使其半邊或局部呈露出來，隱約的美感、斷續的線條都使橋這種純屬人工創作出來的建築能夠融合於園林的自然美景之中。此外，由於飛橋高懸凸起的位置，使其往往具有臨眺的功能，不但能俯臨近處的水景，也能「望中千里近」（蘇頌〈補和王深甫潁川西湖四篇・宜遠橋〉五二一）地遠

❷❽　冊一一一七。

❷❾　冊一一五九。

眺，因此宋人也往往在橋上增築亭子，以成橋亭的形式，如：

橋上危亭在水心 （王琪〈垂虹亭〉一八七）

溪上危堂堂下橋 （宋庠〈新春雪霽坐郡圃池上二首〉其二・一九七）

虛亭跨彩橋 （韓琦〈眾春園〉三一八）

亭橋跨天沼 （姚勉《雪坡集・卷一七・題騰芳書院》）

橋原先是個過道，只為連繫水上的兩岸，算是個過渡性空間。然而因為人們倚橋俯瞰逝水或魚游香荷，或遠眺美景，遂使其往往成為令人佇足的所在。為了提供賞景者從容細觀的舒適環境，橋上築亭的橋亭特殊形製於焉產生。這使得遊賞動線在律動的節奏上得到舒緩性的變化，也使得空間布局的結構組織更符合自然的變動，更具生命力。

六、幽邃與明敞並濟的空間觀

幽邃與明敞是兩個看來似乎相牴觸的空間特性：前者是力求掩蔽隱密，難窺其貌的空間設計，後者則是力求開放明朗，一覽無遺的空間設計。然而宋人在論及其園林的空間布局時，多強調兩種形態的兼具：

君子之為圃，必也寬閒幽邃。（袁燮《絜齋集・卷一○・是亦園記》）[30]

亭臺花木皆出其目營心匠，故邃迤衡直、闓爽深密皆曲有奧思。（李格非《洛陽名園記・富鄭公園》）

[30] 冊一五七。

水竹樹石、亭閣橋徑，屈曲迴複，高敞陰蔚，邃極乎奧，曠極乎遠，無一不稱者。（尹洙《河南集·卷四·張氏會隱園記》）[31]

凡此遊觀，皆爽塏而高明深邃，至今以為美。（劉敞《彭城集·卷三一·兗州美章園記》）[32]

回環紆抱，氣象明遠，形勢寬闊⋯⋯乃為上地。（洪邁《夷堅志丁·卷八·趙三翁》）[33]

寬閒與幽邃、闓爽與深密、高敞與陰蔚、邃奧與曠遠、高明與深邃、明與邃都是兩兩相對反的空間特色），然而這些資料卻都將它們並列為同一個複詞，成為同一座園圃兼具的兩個特點。可見宋代園林無論是在觀念理論上或是造園實踐上都將這兩種相對反的空間特色統一結合起來了。

然而這看似矛盾的兩類空間形態，是如何在造園中實踐出來的呢？以建築這種各主題景區中的核心點為例，它不僅是觀覽景物的觀景點，同時又是可被欣賞的景觀，所以造設之時便兼具高明與幽邃的考量。因其為可欣賞的景觀，所以設計得幽邃，如：

柳行盡處一亭深（楊萬里《誠齋集·卷二三·江下送客》）

桃花迴環蔽深屋（郭祥正《留題九江劉秀才西亭》七四九）

脩竹高松環作清奧，非初望所及。（鄒浩《道鄉集·卷二五·翔風亭記》）[34]

[31] 冊一〇九〇。

[32] 冊一〇九六。

[33] 冊一〇四七。

穹林巨植千霄蔽日，曲欄幽榭隱見木杪。（孫覿《鴻慶居士集‧卷二一‧滁州重建醉翁亭記》）**㉟**

為亭，環以嘉木巧石，使略相蔽虧，望之鬱然。（羅願《羅鄂州小集‧卷三‧小蓬萊記》）**㊱**

建築的四周盡為高茂的叢樹所圍繞，要經過一番曲折的遊動，走到路徑的盡處才赫然出現眼前。這一切都是非初望所及的，富於意趣與驚喜。所謂「幽深有佳趣」（梅堯臣《留題希深美檜亭》一二三三）。有時候是遠遠地見到曲欄幽榭隱若現地彷彿在樹梢之間，產生一種神祕莫測、幽深不盡的美感。這是對所欣賞的對象從事於空間幽深化的設計。然而若從觀景點向外眺覽的立場和需要而言，就著重於高明敞朗的空間特性，如：

為愛東園四照亭，剪開繁木快人情。新秋雨過閒雲卷，十里南山兩眼明。（趙抃《題郡園亭館》三四三）

洗竹遙山出（陳說《和祖擇之學士袁州慶豐堂十詠》其七‧二六七）

須看月明風勁夜，寒聲薄影滿茅居。（王令《洗竹》七○六）

洗出煙姿還雅澹，削開龍影起幽蟠。（韓琦《洗竹》三三○）

遍地冗枝都與去，倚天高幹一齋留。（邵雍《洗竹》三七○）

所謂洗竹，是將過於繁密冗雜的枝幹加以芟除。因為過密的枝葉不但阻礙向外觀眺的視線，而且令人產生窒息鬱

㊴ 冊二一一四。

㉟ 冊二一三五。

㊱ 冊二一二一。

悶的不好感覺。經過一番剪伐之後，豁然開朗了，閒雲、明月、十里南山均清楚可見了。或者有人會疑問，這樣的剪伐，不是會破壞幽深的空間特色嗎？不然。因為樹木就圍繞在建築物的四周，樹木與建築是貼近的，樹木與雲月山水是較遠的，因此恰當地剪開繁木，使其疏密得宜，那麼，從樹林外望向林內，建築是隱密約略的，但從樹林內高處的臺閣望向林外遠景，則可曠遠明朗。這猶如門戶上的一個小孔，當眼睛貼近小孔觀看，可清楚看見孔內情形．；若是隔著一段距離就很難清楚看見小孔中的情形，是一樣的原理。

上論相地工夫時亦提及園林建築往往選建在美景會集的面勢之處。這種建築可以環眺或遠覽夐遠美景，可謂高明閫爽。但只要在建築四周植以花木，便能使其成為幽深掩映的景觀，又不妨礙其高遠的觀景視界。這也是兩種對反的空間特性的統一。

另外，單就建築物本身（不與外界景物之間產生對應的空間關係）的形製空間而言，宋人也往往兼具明敞與幽深兩種特色，如：

　思得寬敞幽邃之宇，以為燕居遊息之地。（李綱《梁谿集・卷一三三・寓軒記》）[37]

　前敞以軒，後邃以檻……（楊萬里《誠齋集・卷七四・真州重建壯觀亭記》）

　軒楹高明，戶牖通達，便齋曲房，兩宜寒暑。（黃庭堅《山谷集・卷一七・北京通判廳賢樂堂記》）[38]

　臺高而安，深而明，夏涼而冬溫。（蘇軾《東坡全集・卷三六・超然臺記》）

[37] 冊一一二六。

[38] 冊一一〇七。

其處理原則大抵是，以觀覽美景的需求為基礎的房間，多以打通開鑿軒窗的虛敞方式來呈現。至於私人燕居休息的房間或行走動線則力求隱密幽深。或者從另一個角度來說，以空間數量而言，追求寬敞宏明的空間，以空間的呈現方式而言，追求的是幽邃靚深。它們同樣可以一起並備於同一建築之中。

七、結　論

根據本節所論可知，宋代園林在空間布局方面的造設重點如下：

其一，宋代在園林空間的布設方面，仍然依循著「自然」的總原則為大前提，一切的造設均以合乎自然原則為依歸。

其二，在自然的前提下，布局的工作首先展開的是「相地」工夫，掌握了整體地理形勢，再依「因隨」原則略加點化，以達事半功倍之效，以尊重自然原貌。

其三，宋代園林空間布局的第二個重要原則是使遊賞的空間感增大擴展，其具體方法主要有二，一是借景以延伸可賞空間，一是曲折動線以增加遊賞路線及景觀。

其四，借景手法在宋園應用極普遍，形態也多樣：遠借、近借、俯借、仰借；視覺借、嗅覺借、聽覺借及觸覺借景。

其五，曲折的動線主要展現為路徑的透迤、棧梯的繚繞、廊廡的迴環等，使遊賞活動饒富美趣。

其六，為使園林空間能夠通透、自然、整體，宋園也致力於消泯分隔線的工作，往往在人工建造的部分，如路徑、橋梁或建築的輪廓線所在，以花草樹木加以遮掩消泯。

其七，宋園在布局上展現出幽邃與明敞並濟的空間觀：對於被欣賞的對象（景觀）造設得幽邃隱約，富於深雋美感；對於眺覽所出發的視點（觀景）則力求高明敞朗，以收得夐遠廣闊的美景。

第四章

宋代園林藝術的創新

由上一章所論，已知宋代造園的種種成就。在這些成就中，有的是繼承前代既有的成果，有的則是宋代才形成的新成績，為了避免與唐代園林的論述產生重複贅沓之弊，為了突顯宋代園林在造園史上的地位，本章將僅就宋代園林創新的部分來論述。

第一節
小園興盛與造園手法的藝術化

園林發展到宋代已經進入典型化、藝術化的階段，不再只是注重粗淺的雄偉富麗的氣派。而所謂典型化是指能夠高度集中園林的種種特色或是使用象徵的手法產生豐富的暗示和引導，以使園林的空間能得到最大的應用並發揮豐富深化的效果。這就是園林的藝術化手法。職此，在小空間中營造，更能集中地顯見出這種藝術化手法的深遠意趣。；而太宏大的空間反而容易散失這樣的效果。因為在宋代園林中，小園逐漸受到重視而興盛，且在詩文中不乏強調園林之小與美者，可見人們正在重視小園林「小中見大」的意趣。

一、小園的漸興及其原因與意義

宋代小園的漸興，首先表現在稱謂上，喜歡以「小」來稱冠園林及其內的景物。如：文彥博有〈小園即事〉詩（二七四），梅堯臣有〈追詠崔奉禮小園〉詩（二四八），蘇轍〈次韻李簡夫秋園〉詩有「小園仍有花」（八五一）之句，劉一止有〈留題呂宣義知命小園〉詩《苕溪集·卷五》❶，戴復古有〈題春山李基道小園〉詩《石

❶ 冊一一三二。

屏詩集・卷四》❷，這是統稱園林之小。而在景物內容上則如：

咫尺見清幽（釋智圓〈留題閩氏林亭小山〉一三五）

鑿池小如斗（許棐《梅屋集・題常宣仲草堂》）❸

小盆小石小芭蕉（郭祥正《西軒默懷敦復二首》其一・七七八）

跨波灣勢小（梅堯臣《和資政侍郎湖亭雜詠絕句十首・小橋》二四七）

小徑小桃深（范仲淹〈留題小隱山書室〉一六九）

數竿雖小亦蕭森（劉克莊《後村集・卷五・移竹》）❹

短樓矮閣小亭臺（王汝舟《藏春峽》七四七）

更小亭欄花自好（邵雍〈洛下園池〉三六七）

小山只有咫尺，池水只有如斗的量，盆池配上小石與低小的芭蕉，小橋跨在略略的灣上，桃樹嬌小，竹子只種幾竿，樓閣亭臺是短小低矮的，連繫整個園林的動線徑道也是窄小的。幾乎構成園林的重要要素都可以造設得小巧。

或者我們可以懷疑這種描繪可能是出自謙稱，如邵雍〈戲謝富相公惠班筍三首〉其二說：「承將大筍來相詫，小園其如都不生。」（三六九）這是與富相公送來的大筍相較，謙遜地稱自己的園圃小而無法生產。這樣的情形是有

❷ 冊一一六五。
❸ 冊一一八三。
❹ 冊一一八〇。

的。但是細究宋代的詩文，這類因謙遜而稱園小的情形很少，事實的成分反而甚多。例如上引詩例有許多是題寫他人的園林，不應該是出自謙虛，此外像楊萬里在其〈上巳同沈虞卿尤延之王順伯林景思游春湖上隨和韻得十絕句成之同社〉詩說：「總宜亭子小如拳，著意西湖不見痕。」（《誠齋集·卷二二》）❺這總宜園是西湖邊一個相當著名的園林，楊萬里是以一個遊客的身分客觀地道出其亭子小如拳的景象，可知這是一個客觀的事實。

造成園林小的原因很多，一般容易想到的如：

卷九》）❻

（李謙溥）晚治第於道坊，中為小圃，購花木竹石植之……貧無以資，圃質於宋延偓。（王闢之《澠水燕談錄·

（內臣孫可久）都下有居第，堂北有小園，城南有別墅。（吳處厚《青箱雜記·卷一○》）❽

先君無恙時，空乏甚矣。而舍旁猶有三畝之園，植花及竹。（袁燮《絜齋集·卷一○·秀野園記》）❼

前兩則可以見出擁有小圃者是貧無以資、空乏甚矣的人。因為窮困而只能營設小圃。第三則是城外別墅之外，在都城內的居第所設的小園，算是平常家居生活中一個簡便的遊賞地點，正式的大型的遊賞活動則到城郊別墅，可見是因空間的限制與生活日常的需求，而因順地點所造的小園。但無論是經濟或空間因素，都給我們一個重要訊

❺ 冊一一六○。
❻ 冊一○三六。
❼ 冊一一五七。
❽ 冊一○三六。

息：宋代園林已廣泛普及在一般家庭且深入生活日常中，乃致於連空乏甚矣的人家都還設有小圃，乃致於擁有城郊別墅者還要就近在城內居第建造簡便的小圃。正如蘇轍在《欒城集‧卷二四‧洛陽李氏園池詩記》中敘述洛陽為古帝都，具有漢唐氣象及貴族習俗，所以「居家治園池、築臺樹、植草木，以為歲時遊觀之好……一畝之宮，上矚青山，下聽流水，奇花脩竹，布列左右」❾。因為家家戶戶都有治園池之習，即使是貧乏的閭閻之人也能在一畝的範疇內，利用借景❿而取得高遠的美景，也能創造青山流水、奇花脩竹的園林。由此可知，小園的存在事實正證明，在宋代，園林已經廣泛普及一般家庭且深入其生活日常之中。

跳開事實層面的空間與錢財的限制等因素，我們發現宋代文人有意特別強調園林之小，似乎意味著園林之小也有理念上的因素在支持著。這種特意的強調如：

荒園才一畝（司馬光《花庵獨坐》五〇八）

種竹繞添十數竿（張景脩《題竹軒》八四〇）

數鬣游魚繞及寸（鄭獬《盆池》五八四）

有亭才衰丈（蘇頌《補和王深甫潁川西湖四篇‧竹間亭》五二一）

齋如小舫才容住（蘇轍《和毛君新葺困庵船齋》八五九）

❾ 冊一一一二。

❿ 洛陽有美麗的自然景物，同文還描述道：「山川風氣，清明盛麗，居之可樂。平川廣衍，東西數百里。嵩高、少室、天壇、王屋，崗巒靡迤，四顧可挹。伊、洛、瀍、澗，流出平地……」這麼多自然美景，所以非常方便於借景。

他們共同都用一個「才」（纔）字來強調園林及其組成要素的小。可以確定的是，他們都沒有貶抑譏嘲的意思，而且是在某種程度的事實基礎之上略加地誇大。那麼這個「才」字的強調應該還有正面讚揚稱許的意味。蘇頌在〈省中早出與同僚過譚文思西軒詠太湖石〉詩就把這個意思表達得很直接，他說：「愛君小軒才丈丈」（五二一）。這樣一個才丈丈的小軒引起他的喜愛，「才」是令他喜愛的重要原因。所以刻意用「才」字強調空間小，是有正面讚揚之意。

為什麼空間小還會受到讚揚與喜愛呢？是讚揚貧乏困窘嗎？當然不是。蘇軾在《東坡志林‧卷四‧亭堂‧名容安亭》裡自述：「陶靖節云：倚南窗以寄傲，審容膝之易安。故常欲作小軒，以容安名之。」[11] 顯見得蘇軾對陶淵明清簡的退隱生活一直抱存著效法學習的態度，而建造一個僅能容膝的小軒以安住其中，正是陶潛生活情境的重現。那麼空間的小，有時是特意用來彰顯生活意境的追求。楊怡〈成都運司園亭十首‧茅齋〉說：「葺茅如蝸廬，容膝纔一丈。」（八四二）使用「容膝」二字應該有仿效陶潛之意。而司馬光《花庵二首》其一說：「誰謂花庵小，纔容三兩人。君看賓席上，經月有凝塵。」（五○八）明白表示花庵雖然只能容納兩三人，但是他經月不宴客、不交遊，花庵自然不嫌太小。這就以花庵的客觀空間的小來襯托出司馬光主觀心境的宏大。由此可知，小園的出現和發展，並不單純是客觀經濟或空間的限制所迫，在大部分的歌詠中，小園更還蘊藏著主人翁生活意趣與心靈境界的追尋。

二、意蘊無窮的藝術化手法

園小，卻富於意趣，這其間有頗大的困難和矛盾，似乎必須依恃主人的心境的超越。但是宋人卻能應用造園

的藝術化手法，使園林狹小的客觀空間產生最大的空間感和無窮的意蘊。其手法可約略分論如下：

（一）借　景

首先，在地勢上，他們善於應用既有的地理特性，使每一寸土地都發揮最大的功用。如邵雍〈和王安之小園五題‧小園〉中描述道：「小園新葺不離家，高就崗頭低就窊。」（三七九）既然是家屋旁邊的地，不管地勢如何起伏不平，如何難以造設，都必須善加利用，所以就因順著既有的地形來設計，充分借用既有的地勢來完成山崗或水窊，使每一寸空間都得到最適切的造景，這是借用園內的景勢。此外，每一個園林之外的景物也要得到最大的利用。如上引蘇轍〈洛陽李氏園池詩記〉中記載洛陽的家家戶戶都治園池，即使只有一畝的大小，也是「上矚青山，下聽流水」。這說明小園善於應用借景的手法，使園林因收納遠山外水而豐富了景致，間接地也增加了空間感。又如上引楊怡寫的〈茅庵〉雖然容膝纔一丈，但是它的造形卻是「規圓無四隅，空廓含萬象」。用圓形又較為空廓的造形，可以收納四面八方三百六十度的景象入室，這也是另一種徹底的借景手法，這使得可觀的景色增加了很多，也使得室內室外的空間能得到充分的交流呼應，融為一體，空間感可以無限地推擴出去。

（二）曲折動線

同樣使空間感增大的手法之一，是使遊園的動線增長，增加遊人行走的空間與時間。如：

入門雖較小，中卻是壺天。委曲松篁逕，清新錦繡篇。（施樞《芸隱倦游稿‧高園》）❶

疊徑縈迂上小亭（郭祥正〈辨山亭二首〉其一‧七七七）

❶
冊二一八二。

這是以曲折縈迂的路徑增加遊者行走時的路線長度，使觀賞的時間加長，使園林的景致豐富了，園林的欣賞性空間也在無形中增大了。又因園林景物在曲折中慢慢地展現出它所有的角度而不易一下子就完全呈露殆盡，所以也就顯得比較幽深。像「屋角園雖小，幽深隔世塵」（王柏《魯齋集・卷二・題適莊茅亭》）❸，像「小亭新構藏幽趣」（焦千之《硯池》六八九），像「有亭才丈，林深隔囂塵」（蘇頌《補和王深甫潁川西湖四篇・竹間亭》五二一），像「半畝清陰趣自幽」（劉一止《苕溪集・卷五・留題呂宣義知命小園》）等都顯示出小園小亭仍可經營得幽深。既然幽深，就顯得意蘊無窮，引人入勝了。

除了以空間感的增加來創造意趣之外，在時間方面，宋人也儘量讓小園的美能延續不斷。如⋯

屋角園雖小⋯⋯開花三十種，相對四時春。（王柏《魯齋集・卷二・題適莊茅亭》）❹

中有一畝宅。花竹分四時。（俞德鄰《佩韋齋集・卷一・閒居遣懷三首》其一）❺

疊拳石為山，鍾勺水為池，植四時花環圃之左右⋯⋯彼株榮，此株枯；後者開，前者落⋯⋯（黃裳《演山集・卷一七・默室後圃記》）❻

在花木的栽植上，注意到季節性的調配，使得在不同季節盛開的花都能齊備。於是有些樹木茂盛時就有另些樹木

❸ 冊一一八六。

❹ 同上。

❺ 冊一一八九。

❻ 冊一一二〇。

枯萎，花朵也是輪流著盛開，如此接遞下去，一年四季就都有花木美景可賞，小園的美也就一年四季興盛不衰，顯得生機盎然。這是增加小園的美景時間。

（三）比例配置

其次，他們也注意到園林景物之間的比例調配，以使景物與景物之間的距離感加大，也就增加了空間感。如：

短樓矮閣小亭臺（王汝舟〈藏春峽〉七四七）

小盆小石小芭蕉（郭祥正〈西軒默懷敦復二首〉其一‧七七八）

拳石以為山，勺水以為池。（方岳《秋崖集‧卷一‧山居十六詠‧小山》）[17]

青泉盈池底白石，中有高山高不極。（劉放〈盆山〉六〇四）

狹地難容大池沼，淺盆聊作小波瀾。（程顥〈盆荷二首〉其二‧七一五）

低低簷入低低柳，小小盆栽小小花。（楊萬里《誠齋集‧卷二三‧題水月寺寒秀軒》）

園林本身的空間狹小，就不宜建造壯麗的建築、栽植高大的花木或營設大山大池，否則不僅會讓園林顯得擁擠不堪，而且兩相對照之下會更襯托出園林的窄小。因此用短樓、矮閣、小亭臺、小盆、小石、小芭蕉、拳石、勺水來裝點景致，不但讓園林顯得空綽有餘裕，而且在比例的對照下，園林也會被襯托得比較廣大。景物與景物之間也是同樣的效果。因為用盆子裝盛泉水，所以立在其中的石頭在比例效果之下竟變得「高不極」。而低矮的軒簷配合低小的柳樹，小盆栽小花的比例安排也讓水月寺的寒秀軒有了「繞身縈面足煙霞」的山林趣味。所以善加運用

[17] 冊二一八二。

景物的大小比例，也可以使狹小的園林變得無窮深廣，意境幽邃。

如上引最後一個例子所說明的，因為小園林的逐漸興盛，所以在宋代，盆景景物的造設十分流行。除了拳石勻水的搭配之外，盆池尚有許多設計。如：

〈新置盆池種蓮荷菖蒲養小魚數十頭終日玩之甚可愛偶作五言詩〉（劉敞·四六六）

鮮魚不盈寸，泳淺安其深。（韓維〈和原甫盆池種蒲蓮畜小魚〉四二〇）

數鬣游魚繞及寸，一層綠荇小於錢。（鄭獬〈盆池〉五八四）

三五小圓荷，盆容水不多。（邵雍〈盆池〉三六三）

盆池裡可以養魚，但魚的體型必須纖小——纔及寸或不盈寸，才能在水中悠游自如，也才能對顯出池水的深洋浩蕩。水面可以種植荷蓮或荇萍，它們當然也必須小巧而且數量少，以使水面顯得廣遠。此外，盆岸也可以種植菖蒲，讓水岸覆蓋在纖柔的蒲葉下，而不見岸線，則不知水有多寬廣矣。這些都是在比例上和視覺原理上加以安排設計，使得盆池也能「瓦盆貯斗斛⋯⋯江海趣已深」（梅堯臣〈依韻和原甫新置盆池種蓮花菖蒲養小魚十頭之什〉二五四）。

（四）「勢」的完足

由於景物之間大小比例的配置得當，使得小園在形勢上也能猶如大園，更能產生無窮之感。因此在單一景物的營造方面，形勢的完足、氣勢的充沛也是小園所注意的。盆山、假山尤然。如：

種竹繞一畝，便有千畝勢。(衛宗武《秋聲集‧卷一‧賦西軒竹》)

瓶膽插花時過蝶，石拳栽草也留螢。(石聲之《閒居》三九四)

泥沙洗盡太湖波，狀有嵌空勢亦峨。(韓維〈新得小石呈景仁〉四三○)

覆簣由心匠，多奇勢逼真……雲淡爐煙合，松滋樹影鄰。(晁迥〈假山〉五五)

濃靄萬疊碧，懸流百尋長……氣爽變衡霍，聲幽激瀟湘。(劉敞〈奉和府公新作盆山激水若泉見招十二韻〉四七一) **⑱**

一畝的竹子能產生千畝之勢，這大約是採用集中的方式，讓人在密集連綿的竹林中產生無際無際的感覺，在形勢氣勢上就變得廣大無垠了。而一拳小石，在上面栽草，引生了螢火蟲，在氣勢上就變成曠野郊林了。而小石在形態上若能選擇或斲砍成峰巒層疊或嵌空之狀，也能營造出嵯峨奇峻之勢。此外，在小石上養松樹、升爐煙、懸長流、激水聲，也能產生深峻高絕、縹緲幽邃的靈山效果。總之，這些都是採取典型化的手法，將山林的種種優美特質都集中設置在小石上，使其具有深山大谷的形勢，很自然地會引人悠遠遐思。這是典型化手法在小園裡所創造的不盡意蘊和趣味。

三、神思之趣與道的境界

上文論及景物大小比例的配置時，引證許多盆池的設計喜歡養小魚，因為魚之纖小，故能對比出池水之浩蕩。許棐《梅屋集‧題宣仲草堂》詩就認為：「鑿池小如斗，水淺魚自深。」意謂從人的立場來看，池水小如斗，當然是狹隘不暢的。；但是站在魚的立場來看，水卻是深廣的。而人在賞玩園林時便須常常超越人的角色去想像。

⑱
冊二一八七。

蘇轍〈次韻李簡夫秋園〉詩便主張「觀遊須作意」（八五一），「作意」二字就是要用自己主觀的意念去想像、去感覺，從而創作出一種神遊於小園的無涯樂趣。再如：

小盆小石小芭蕉……已知吾意在鶺鴒……綠池水滿即瀟湘。（郭祥正〈西軒默默敦復二首〉其一·七七八）

友人即默室後為小園……盤踞而獨坐，寂然而言忘，兀然而形忘，杳杳為天遊……然則圍雖小而仁智者寓焉，則圓甚大矣。（黃裳《演山集·卷一七·默室後圍記》）[19]

意在鶺鴒，即把自己想像是一隻小小鳥兒，那麼，小盆小石小芭蕉就變成了大山大水和茂林了，當水滿時就是一片瀟湘嵐澤了。是則此園豈不幽深夐廣。又試著坐忘，忘掉自己的形體，只以神識在杳渺的天地間遨遊，則小圓可以變得甚大。因此許多歌詠小園的詩文多能寫出一番壯闊的氣象來：

既有蚪蚪，豈無蛟螭；亦或清淺，亦或渺瀰。（邵雍〈盆池吟〉三七四）

山下清波清淺流，魚龍浩蕩芥為舟。（劉攽〈盆池〉六〇四）

誰謂花庵陋，徒為見者嗤。此中勝廣廈，人自不能知。（司馬光〈花庵二首〉其二·五〇八）

予偃息其上，潛形於毫芒，循漪沿岸，渺然有江湖千里之想。斯足以舒憂隘而娛窮獨也。（歐陽修《文忠集·卷六三·養魚記》）[20]

⑲ 冊一二〇。

⑳ 冊二一〇二一。

心寬忘地窄，亭小得山多。（戴復古《石屏詩集·卷四·題春山李基道小園》）

把自己潛形於毫芒，就能享受江湖千里渺瀰、蛟螭魚龍出沒浩蕩的樂趣，園林因而變得無限壯闊，而遊賞的情趣也變得無限深遠。所以司馬光說他的花庵在眾人眼中太小，但在他心中卻勝過廣廈。而戴復古也說亭雖小卻能神遊賞覽多山。因而即使是狹窄窘促的小園也能詩意盎然。方岳因而歌詠道：「五畝園林都是詩」《秋崖集·卷九·山中》[21]，張景脩也能夠「種竹纔添十數竿，題詩已僅百餘篇」《題竹軒》八四〇）。這些都是神遊遐想與小園藝術化相結合所得到的意趣。

由於神思遐想是一種忘我、超越的境地；由於能安住在小園中是一種簡淡的修養，因此在小園中遊賞也就變成是一種體道、修道的實踐。如：

道從高後小林泉（孫僅〈詩一首〉一〇九）

內省不疚，油然而生，此君子之樂也。世俗以外物為樂，君子以吾心為樂。（袁燮《絜齋集·卷一〇·是亦園記》[22]

吾之東籬又小國寡民之細者歟。（陸游《渭南文集·卷二〇·東籬記》）[23]

荒園才一畝，意足已為多。（司馬光〈花庵獨坐〉五〇八）

[21] 冊一一八二。

[22] 冊一一五七。

[23] 冊一一六三。

與其增膏腴數十畝而傳之後裔，孰若復三畝之園而不墜其素風乎？（袁燮《絜齋集·卷一〇·秀野園記》）❷❹

這裡不管是實現老子小國寡民的生活形態，或是知足的態度，抑或是固窮守節的素風，都是自心修養的展現，也都是體道與行道。這種對待小園的態度經由詩文的歌詠讚頌和宣傳，也在文人之間被學習效仿著，如黃仲元《四如集·卷二·意足亭記》記載著：「天叟每誦司馬公《花庵獨坐》詩：荒園才一畝，意足已為多。語兒孫曰：意足二言可命吾亭第。」❷❺ 由此可知，經由詩文的歌詠記載，小園經營與遊賞的理念和境界就在宋代文人之間傳播開來。小園在逐漸流行，而藝術化的造園手法也在進步發展之中。

四、結　論

綜合本節所論可知，宋代在小園的漸興方面其要點如下：

其一，宋代已經出現小園漸興的現象。

其二，小園的漸興不但是因為經濟上與空間上的限制或考量所致，在宋代更有很多文人在詩文中表現出對小園的讚賞與喜愛，顯現出這也是造園理念的肯定與促成。

其三，宋人已注意到在小園中用借景、曲折動線、比例配置與態勢的完足等手法，使小園產生無限深遠的幽趣。這也使宋園表現出藝術化的優美境界。

其四，小園的漸興與藝術化造境，也幫助宋人遊賞園林時體會出一番神思神遊的藝術鑑賞經驗與理論。

❷❹　冊一一五七。

❷❺　冊一一八八。

其五，園林生活的普及促使貧人也時興造園，造成小園的漸興；而小園的漸興則又會幫助更多人參與園林活動。兩者之間存在著微妙的互動關係。

事實上，以上所論之宋代小園的藝術化手法，在唐代有關園林的詩文中已漸受重視，但是由於唐代的園林還是以宏偉雄壯為主，還是多以大自然結構為基本架構，所以一些在文人理念中已注重的園林藝術境界仍然較為分散地被含容在園林之中，而比較無法集中發揮其功效。到了宋代，由於上述的一些藝術化手法已更多地從理念被實踐出來，而且愈趨成熟，愈趨集中地展現，故而造就愈多的小園作品。

而小園的日漸興盛，也同樣會促進這些藝術化手法的精益求精，而有更多的巧思創出。所以馮鍾平編著的《中國園林建築研究》一書在論及宋代園林特色時，曾經有如下一段話：「宋代在園林建築上沒有唐朝那種宏偉剛健的風格，但卻更為秀麗、精巧、富於變化。」❷❻ 這種秀麗精巧的風格，應是小園發展漸興的自然結果。

❷❻ 見馮鍾平《中國園林建築研究》，頁一八。

第二節
主題性景區的設計

一、前言

宋代園林的特色之一就是普遍地設立主題性景區，這在唐代大約只有王維輞川別墅的二十景❶與盧鴻一嵩山草堂的十景❷兩個例子。而在宋代這是一個極為普遍的情形，第六章論及宋代文人在園林中賦詩所產生的特殊詩歌形式——園林組詩時，將錄列文獻資料中可見的宋代園林組詩，於這些組詩的子題中可以清楚地看出宋代園林以主題性景區的設立為基本組成單位的情形，並了解到這種造園特色的普遍性。

所謂主題性景區就是園林中以自然或人為的方式區分為幾個區域，每個區域各有其欣賞、遊玩或品味的主要對象。這樣，一座園林便可以包含好幾個可資賞玩的景區，每個景區的主題不同遊賞起來便能清楚地掌握重點，不會散漫無序或眼花撩亂。這種園林分景區的概況可參看第六章第四節的園林組詩表。

本節將分別討論宋代園林中各景區的主題設計，從而說明其景的特色與營造的意境，而在此討論之中，主題

❶ 輞川二十景為：孟城坳、華子岡、文杏館、斤竹嶺、鹿柴、木蘭柴、茱萸沜、宮槐陌、臨湖亭、南垞、欹湖、柳浪、欒家瀨、金屑泉、白石灘、北垞、竹里館、辛夷塢、漆園、椒園。見《全唐詩・卷一二八》。

❷ 盧鴻一草堂十景為：草堂、倒景臺、樾館、枕煙庭、雲錦淙、期仙磴、滌煩磯、羃翠庭、洞元室、金碧潭。見《全唐詩・卷一二三》。

性景區的普遍情形也將會自然呈現出來。

二、景色主題及其造景意境

園林景區主題最常見也最基本的是景色內容，這種主題區多半以某樣景物為主要的欣賞對象，其中又以花木最為常見，花木之中以竹子為主景的景點最多，如：

竹間亭（歐陽修〈竹間亭〉二九九）❸

修竹臺（盛度〈修竹臺〉一〇九）

吾竹塢（劉敞《公是集·卷二六·東平樂郊池亭記》）

竹徑（范祖禹〈遊李少師園十題〉八八六）❹

竹嶼（舒亶〈和劉瑾西湖十洲〉八八九）

這是欣賞成叢成片的竹林景色所造的景區，沿著整條塢堤、小徑或是整座島嶼種植修密的竹林，也可以在竹叢中搭建亭臺，使人在行走遊觀之中或是在坐臥眺覽之中欣賞到翠碧的竹色，修勁的竹身，蕭散的竹葉、風竹交拂產生的聲姿變化以及微氣候造成的雨露煙霧的韻致。

❸ 在詩歌的標題中雖提示不出其為園林中的一景區，但此種情形多因為詩人以其一景為主題而吟詠而立題所造成，從詩歌的內容或序文、注文中可以看出。

❹ 冊一〇九五。

以植物為主的景，尚有如柏軒、桐軒、松島、蓍葍林、柳汀、碧蘚亭等，種類甚多，其中花景也是時常被採用的，如：

花嶼、芙蓉洲、菊花洲（舒亶《和劉珵西湖十洲》八八九）

雙桂樓（梅堯臣《留守相公新刱雙桂樓》二三三）

萬菊軒（蘇軾《萬菊軒》八三一）

蜀錦堂（周必大《文忠集·卷五八·蜀錦堂》）❺

芙蓉堂（宋庠《夏日晚出芙蓉堂》一八八）

梅岩（牟巘《陵陽集·卷五·題束季博山園二十韻》）❻

這些幾乎都是單以某類花為主題而設的景區，不夾雜其他種花，使得景區在數大之美和純粹之美中展現凝聚而典型的欣賞對象。這種景區多半受限於季節因素而無法長年遊賞，如菊桂是秋天盛開，芙蓉為夏，梅為春，因此這些景區都含具濃厚的季節特色。此外因為花多半具有芳香氣味，因此嗅覺賞玩也成為這類景區的一大特色。

山石為園林的五大要素之一，因而以山為主題的景區也是常見的設計，如：

山亭（牟巘《陵陽集·卷五·題束季博山園二十韻》）

❺ 冊一一四七。

❻ 冊一一八八。

園林中所謂的山景有兩種，一種是園內人工堆造出來的假山，主要觀賞其造勢的陡峭險峻，用聯想神思去品玩山林悠遊之樂趣。另一種是以園林外的真山為主要對象，經由借景的手法去觀覽遠山深幽空靜的美。因為山的高聳、深不可測，因而給人沉靜幽寂之感，加上常有煙雲繚繞，白雪覆蓋等景象，更含富著縹緲空靈的特質，因而坐觀山峰常會引發悠美的情思，是園林中相當展現幽靜美的景觀。

水，也是中國園林中不可或缺的要素，以水為主題的景區也相當重要，如：

山齋（馮山〈利州漕宇八景〉七三五）

雪峰樓（孫甫〈和運司園亭〉二〇三）

疊嶂樓（郭祥正〈明叔致酒疊嶂樓〉七七四）

有山堂（楊萬里《誠齋集・卷三〇・薌林五十詠》）❼

環波亭（曾鞏〈環波亭〉四六〇）

溪亭（張栻《南軒集・卷五・寄題周功父溪園三詠》）❽

漱玉亭（楊怡〈成都運司園亭十首〉八四一）

飛泉塢（馬雲〈踞湖山六題〉六一七）

激湍亭（文同〈興元府園亭雜詠十四首〉四四四）

❼ 冊一一六〇。

❽ 冊一一六七。

由於水的功能甚多，且其形態可以自由變化，在造景上可以靈活運用，因而是園林中相當重要的景物。其中有靜態的湖池、動態的泉湍溪流兩類，再加以各種設計、形態上的變化，就成了姿態萬端的景色。這種主題景區多半能展現靈動澄淨的境質，並在動態產生的聲響與激越之中襯顯出寧靜幽深的境質。

以大自然中的月亮為主題也是常見的設計，如：

月亭　（文同〈庶先北谷〉）四三四

月臺　（呂祖謙《東萊集・卷一五・入越錄》）❾

明月臺　（文同〈閬州東園十詠〉）四三五

水月堂　（黃裳《演山集・卷一三・遊山院記》）❿

月岩齋　（文同〈寄題杭州通判胡學士官居詩四首〉）四四〇

月亮是自然的景物，隨處可見，怎麼可以當作園林景區中的主題？雖然月亮隨處可見，但是欣賞的角度、四周景物的配置以及人以什麼姿態在什麼情境下欣賞，都會影響整體景致的氣氛與趣味。因此，造設一個高聳的平臺或僻靜的亭齋，讓人在寂靜超塵的情況下，以坐臥倚憑的適愜姿態來欣賞月色，特別能呈現出人與天一體的孤絕、皎潔幽冷的境地。若再加上水景的映照，則水月的空明、幽渺將營造出超絕的境界。這對文人而言，實是契心的景致，因而成為中國園林中常見的景區設計❶。

❾　冊一一五〇。

❿　冊一一二〇。

此外，造設假山的重要材料：石頭，也往往以單個立姿的或成群單立的形式作為主要賞景對象，而成為主題景區的，如：

涌泉石（司馬光《和邵不疑校理蒲州十詩》四九八）⓫

醉石（楊萬里《誠齋集·卷三〇·薌林五十詠》）⓬

石林亭（劉敞《新作石林亭》四七一）⓭

石林堂（陸游《劍南詩稿·卷六二·寄題李季章侍郎石林堂》）⓮

桂石堂（文同《興元府園亭雜詠十四首》四四四）

對於石頭的賞玩，唐朝才逐漸多起來，而且經白居易開始在詩歌中多次歌詠太湖石的各層次之美。宋代繼承這股新興的文人風雅，而且在太湖石之外，如杜綰《雲林石譜》中賞析了各地各種可與太湖石媲美的美石⓯，引領宋人欣賞石頭在形狀、材質、姿態、形勢氣韻等各方面的美，使宋人更加喜愛單個立石所蘊含的豐富美。因而以某個特殊立石或群置的石林為主要欣賞對象的景區也成為園林常見的設計。（其造景造境特色可見第三章第一節。）

⓫ 水在園林中的功能如灌溉花木、防火、造景、消暑、飲用、流杯、調節空氣溼度等。

⓬ 此詩序云：得片石大如席，上有數十竅……鑿地為坎，置石其上，夏日從旁激水灌之，躍高數尺，以清暑氣。

⓭ 冊一六〇。

⓮ 冊一一六三。

⓯ 冊八四四。

園林五大要素中完全是人工產物的建築，其本身也往往是景區的主題，如：

三角亭（俞汝尚〈題三角亭〉三九五）

八角亭（楊萬里《誠齋集·卷三八·積雨新晴二月八日東園小步》）

高庵（文同〈寄題杭州通判胡學士官居詩四首〉四四○）⑯

香遠舟（徐經孫《矩山存稿·卷三·香遠舟記》）⑰

浮波亭（陳堯佐〈鄭州浮波亭〉九七）⑱

其實，一般符合標準形製的建築物，其本身已有可賞之處，如欲飛的簷勢，空靈通透的空間或鏤花的窗洞等。而這些景點又是以特殊的造形成為欣賞重點的，如三角、八角亭產生形狀上的趣味和營造上的困難點的讚嘆，高庵則是特異於常態的圓庵，香遠舟是以船形造亭所產生的獨特趣味，浮波亭則是以其奇險之勢引人入勝的。

以上的主題景區，都是以某種景物為主要欣賞對象所形成的，而且這些景區在稱名上均十分質實地表現出其主題內容，所欣賞的主題內容也十分具體質實。此外，有些景區所欣賞的主題雖以某種或某類具體景物為對象，但不是欣賞其形狀樣貌，而是由其特質中的某一點的大量凝聚或其他因素的配合所造成的景象，如：

⑯ 其詩有「眾人庵盡圓，君庵獨云方」之句。

⑰ 冊一一八一。其記文有「蓋以其亭之如船也」之說明。

⑱ 其序文云：「建宇出於波心……勢若浮波」。

環秀亭是欣賞四周環繞的綠樹疇野，重點在其秀色。滴翠亭欣賞的是數岫翠嵐濃欲滴，重點在那濃欲滴的流動翠嵐。翠陰亭是以軒窗環合的青林為主景，愛賞的是青翠涼陰。香瑩軒以醡釀為主角，但重點在其香馥及雪白。而涵碧亭則以飛泉的澄碧涵溶為主題。它們同樣都不以形貌取勝，而是以其特色（或色澤或氣味或動態）所凝聚成的質感為被賞玩的焦點，這種主題景區是以其境質、氣氛引人入勝的。

而同樣以某種景物為主，既非賞其形貌，亦非愛其質感，而是因其他因素的加入而產生趣味的主題，也是中國園林主題景區的勝場，如：

環秀亭（強至〈題錢安道節推環秀亭〉五九四）

滴翠亭（金君卿〈題公定兄滴翠亭〉四〇〇）

翠陰亭（韓維〈題卞大夫翠陰亭〉四二五）

香瑩軒（郭祥正〈宗公香瑩軒二首〉七七七）

涵碧亭（劉述〈涵碧亭〉二六七）

金影軒（文同〈金影軒〉四四四）

聽雨軒（真德秀《西山文集・卷二五・溪山偉觀記》）[19]

霜茂堂，雨淨室，雪香室（姚勉《雪坡集・卷三五・盤隱記》）[20]

[19] 冊一一八四。

[20] 冊一一七四。

這些景區原先是以松柏、竹、梅、芭蕉等景物為主，但因松柏之姿經霜猶茂，故取名霜茂堂，表示賞玩的是松柏蔚然不畏風霜的堅毅精神。因竹經雨裛而淨翠如玉，故喚名雨淨室，表示愛賞其淨挺風姿。因梅經雪覆而幽香，故稱名雪香室，以表示賞慕其冰清玉潔的品質。其他聽雨之音，玩竹月搖曳之影，沐浴南風之和或驚嘆春暉之采，均是在季節時間的流動起伏中產生的景象，含富變動、生命的內容和天候的氛圍。因此這一類景區的主題在於欣賞優美的生命精神和變動的宇宙特質。

與此相似的，是以某種景物的特質為主，並提點出主人造設的用心與啟示的主題，如：

春暉亭（蘇軾〈寄題潭州徐氏春暉亭〉八二八）

薰風亭（釋智圓〈夏日薰風亭作〉一三二）

鷗渚亭（張鎡《南湖集‧卷八‧南湖有鷗成群……》）[21]

飛蓬亭（陳著《本堂集‧卷一八‧詠孫常州飛蓬亭》）[22]

魚計亭（真德秀《西山文集‧卷一‧魚計亭後賦》）[21]

蛙樂軒（范純仁〈王安之朝議蛙樂軒〉六二一）

慈雲亭（范成大《吳郡志‧卷一四‧園亭‧南園》）[23]

[21] 冊二一六四。

[22] 冊二一八五。

[23] 冊四八五。

以鷗的群集暗示主人翁的無心機；以飛動如蓬的浮轙亭來暗喻主人在虛舟世界看浮沉，已悟變常之理，並入定境；以鰷魚的從容夷猶、逍遙閒放為主，啟悟主人生計出處之道；以蛙之鼓鳴題軒，主人能知其樂，表示主人心樂自得；以雲之悠閒來去，暗喻主人之自得超塵。凡此以某種景物為欣賞對象，又加以主人心境的某種暗示的主題，多能傳達出深遠的意涵，創造優美的意境。最是中國園林景區設計中文人深愛且常用的。

以上所論各類型的主題景區，不論是以花木或以山、水、建築、石林的形貌為主，或以這些景物的某種質地為主，或以其含具的特殊的、富於啟示的、象徵的精神特色為主，它們都同樣有具體的欣賞對象。這些具體的主角幾乎都與人工建築相組合，亦即是與亭臺軒堂等建築同時構成一個景區。其中這些建築物雖也可以成為被欣賞的對象，成為景物，但其主要的作用是提供遊賞者在觀賞其主題景色時，能在建築物之內，以舒適的姿態來賞景，進而能夠長時地賞玩。這種景區的設計不但是從可觀、可遊的需求出發，同時也兼顧了園林可休憩、可居住的功能。不但是從主題景物的美的立場出發，還是從遊賞者的遊憩立場出發。照顧到了園林景區動線的流暢，也兼顧到了園林結構的停頓休止。使園林空間在氣韻生動的同時，也有凝聚鍾毓，在動靜的交錯布置中，產生節奏韻律之美。

這種主題景物與建築物組合而成的景區，在視覺原理上，往往使其美景做輻射性的布置，而建築則似是視線的焦點，使所有主題美景向著建築做核心投射，成為向心式的、凝聚式的景物結構。因而每一個單個的主題景區都成為結構非常緊密完整、主題鮮明的賞景點。這種景區的造景設計，也同時體現了園林以人為主體的造園原則。

這是主題景區的造景設計特色。

三、功能性主題及其造景特色

在宋代園林的主題性專區中出現了很多以功能為主題的專區設計。這些專區的功能通常包括生活機能、遊賞和修練涵養等三大類型，其豐富性使得園林的實用性獲得突顯。

在生活機能方面的功能景區，出現在詩文中的多半是文人雅士的生活需求，其中以讀書功能最為常見。以讀書堂為稱名的景區在諸多的園林組詩中多有所見。顧名思義，此堂專供主人讀書，所讀之書應隨手可取得，因而讀書堂多兼具置書藏書的功用。如司馬光〈獨樂園記〉所述的讀書堂便是「聚書出五千卷」（《傳家集・卷七一》）❷。其他還有很多直接提點出藏書功能的景區的，如：

藏書閣（寧參〈縣齋十詠〉二三六）

經史閣（方岳《秋崖集・卷四・山居七詠》❷

樓下為室，以貯圖史。（程珌《洺水集・卷七・勝靜樓記》❷

其東曰三經堂，以藏儒道釋氏之書。（范純仁《范忠宣集・卷一○・薛氏樂安莊園亭記》❷

虛堂布遺經，周孔之文章。自注：遼經堂。（盧革〈校書朱君示及園居勝概……〉二六六）

❷ 冊一○九四。

❷ 冊一一八二。

❷ 冊一一七一。

❷ 冊一一○四。

不論其所藏的書內容如何，需要專設一座樓閣堂室來加以貯放，可見其數量之龐大。故知讀書的功能只是其一，藏書的目的也也是其一。宋代是中國歷史上藏書風氣興起的重要時段，藏書當是文人雅士的所好，而園林除了皇室巨賈之外，也多是文人所坐擁，因此，在園林的營造上自然會特別為讀書藏書的需要而設立專用區。

讀書藏書雖是較為嚴肅的事，但是在景區的設計上仍然注重園林化。如韓元吉〈韓子師讀書堂置酒見留〉詩描述道：「酴醾插架未成陰，水滿高塘數尺深……鳴禽喚客知閒景，舞鶴迎人作好音。」（《南澗甲乙稿·卷四》）[28]趙拚〈張景通先生書堂〉詩描述道：「書屋數百椽，寒松夾幽徑。竹森瀟洒觀，泉逗潺湲聽。」（三三九）

在書堂主建築物的周邊有酴醾架、方塘、鳴禽、舞鶴，有寒松、幽徑、竹林、泉流，依然是風景優美的景區，但其造景境主要是以幽靜深寂為要。這一方面是因為讀書堂既為園林中一區，自然是要整體地配合園林風貌，以求統一和諧。另方面則是園林生活的主要目的是精神的鬆放自在，即使讀書堂亦然，故而讀書所在的環境優美是必需的。再者，從韓元吉的詩可知，讀書堂雖為園主個人的活動空間，要求寂靜幽深，但是招待好友在此置酒閒談（清談或論詩……）也是友誼深摯的一種表現，與友談心，眼前有美景助興啟思，也是讀書堂的功用。因此這類功能性景區仍然在造景的設計上十分著力下工夫。

與讀書藏書功能相似的是練字品字的景區，如孫莘老在湖州州園內的墨妙亭[29]，是收集古文遺刻以便欣賞或解析字體字法的。如李公麟龍眠山莊內的墨禪堂是他繪畫的專用區（蘇轍〈題李公麟山莊圖〉八六四），石蒼舒的醉墨堂亦然（蘇轍〈石蒼舒醉墨堂〉八五一）。楊萬里蘚林中的墨塢（《誠齋集·卷三〇·蘚林五十詠》）、朱校書的筆溪、墨池（盧革〈校書朱君示及園居勝概……〉二六六）等，也應是作書、寫字的專用場所。與讀書堂相同

[28] 趙拚〈張景通先生書堂〉詩（四六〇）。

[29] 如蘇軾《東坡全集·卷三五》有〈墨妙亭記〉，冊一一〇七。曾鞏有〈寄孫莘老湖州墨妙亭〉詩（四六〇）。冊一一六五。

的原因，及作畫題材上的需求、寫字環境的幽寂要求等因素，這些功能性專區的造景造境亦有同樣的特色。但此

類景區在宋代園林雖漸多，卻仍不普遍。

至於文人園林生活中非常重要的賦詩活動，其專用的景區自是不可少，因此吟榭、賦閣、詩階、吟閣、酣賦

亭（楊萬里《誠齋集·卷三四·寄題周元吉左司山居三詠》）等功能性景區亦多見，而其造景造境上對賦詩的物色

意象的助益，使其園林化的要求更迫切。因在第一章第四節中已曾論及，於此不復贅述。以上幾種功能性景區的

設計所含具的文人色彩最濃，也最能顯示出中國園林的文人化傾向。

園林的功能性專區之中，有屬於專為交遊之需而設者。首先，群集的飲酒賦詩活動是文人交遊常有的形式，

因而有流杯的設置，如：

飲亭，亭有流杯渠。（司馬光《和邵不疑校理蒲州十詩》四九八）

曲水亭（林旦《余至象山得邑西山谷佳處……》七四八）

流杯亭（吳中復《西園十詠》三八二）

（宋庠《再葺流杯亭兼得……》二〇〇）

禊亭（蘇軾《和文與可洋川園池三十首》七九七）

這是模仿王羲之等人在蘭亭修禊時的流杯賦詠活動，所以亭內的平臺基上挖出了曲曲折折的水道，以便水流並載動酒杯泛游，以為群友宴集時輪流賦詠的指標，故而有飲、曲水、流杯、禊等種種稱名。既為宴集之所，亭外必

然有可資賞玩的美景，並提供賦詠的意象資源。像韓琦《長安府舍十詠·流杯》所描述的「迢遞穿花出，彎環作

篆來」（三二八）則是在林間花叢下控引水道，則其情境更舒美、更紆深，風景變化更大。此外大部分的流杯亭，因為亭內臺基已挖引水道，沒有桌椅，多是席地而坐，其姿態便更為舒適自在，有似山陰風範。

流杯亭之外，射箭功能的提供，在宋代園林中也是有的，如：

射堂（宋祁〈秋日射堂寓目呈應之〉二一三）

射圃（林旦〈余至象山得邑西山谷佳處……〉七四八）

射亭（王安石〈射亭〉五七六）

習射亭（寧參〈縣齋十詠〉二二六）

（蘇頌〈和梁簽判潁州西湖十三題〉五二五）

這些射亭一類的設計多半出現在郡圃公園之內，一方面提供射箭設備，一方面若在郡圃還有操閱士兵的功用[30]。而且林旦的詩中還敘及「樽罍供樂事，金鼓疊歡聲」。可見習射或射戲的同時，仍有酒宴的擺設，以供輕鬆娛樂，一旁尚有金鼓助陣，相當熱鬧歡騰，是園林內情調迥異的景區。不過，園林化的造景仍是不可少，所以宋祁描寫的射堂有「霜柯橘嫩金衣薄，風沼荷傾鈿扇翻」的景象，這才能達到園林整體的統一。

以上是以交遊為主的功能性專區。而對園林而言，最重要的作用還是提供主（客）人閒居悠遊，因此閒逸居息的功能的提供十分重要。在日常生活的起居方面，園林有如：

[30]

王安石〈射亭〉詩有云：「因射構茲亭，序賢仍閱兵。」（五七六）

西宅為安身攜幼之所，南湖則……（周密《武林舊事·卷一○上·張約齋賞心樂事》）

（樓）上則虛之，以為休燕之地。（程珌《洺水集·卷七·勝靜樓記》）

中日靜居，內外重寢。（范純仁《范忠宣集·卷一○·薛氏樂安莊園亭記》）

外一軒，名靜寄，以自游息。（姚勉《雪坡集·卷三五·盤隱記》）

閒燕亭（司馬光《和利州鮮于轉運公居八詠》五○一）

這些都是園林主人平日閒居燕處之地，通常也會有家人共起居，所以既是安身之地，也是攜幼之所，可以享天倫，但看張鎡的家園四時賞心樂事、有歲節家宴、人日煎餅會、諸館賞燈、安閒堂掃雪、南湖挑菜、聽鶯亭摘瓜、安閒堂解粽、夏至日鵝鱠、霞川食桃、社日糕會、珍林嘗食果、現樂堂煖爐、杏花莊挑薺、冬至節餛飩、安閒堂試燈、二十四夜錫果，便知園林中家族共度歲節以及飲食起居的情景，可知園林所提供的家庭日常生活功能之一斑。

故而燕處閒居的專區之設置必不可少。張鎡的南湖園共有八十餘景[32]，但大舉分為五區，西宅這個安身攜幼之所是其中一區，可知此區中又可依生活各部分細節所需而分為若干功能性景區。因為家中成員、主僕上下人口必多，而且一日之中的活動亦多，故知這類閒居性質的功能性專區應在園林中（尤其是注重家族性與倫理內含的中國園林）占著頗大的比例。

這類閒居燕處的專區依然注重景色的造設，以求園林景境的統一。如上引薛氏樂安莊的園亭中，內外重寢的靜居之所在，有「妍花芳卉交植於前，疏竹蕭蕭，壽石雪頂，開軒對之」。而勝靜樓則可「以延覽溪山之奇，樓之

[31] 《武林舊事》同條又載張鎡「爰命桂隱堂館橋池諸名，各賦小詩，總八十餘首」。

[32] 《武林舊事》冊五九○。

左右，綠水紅葉，雜以他葩」。從描述中可以知道，這些專區的造景較為輕鬆隨意，不似主題性景區那般注重以單一樣或單一類景物為主要賞玩對象而營造出某種特殊的氛圍或意境。

在閒居的生活中，文人雅士們也往往喜愛田園式的農居，除了像上舉張鎡的摘瓜、挑薤等活動外，如方岳〈山居十六詠〉詩中便有田園居一景，薛氏樂安莊「西北隅據垣乘高，下列蔬圃，時使老圃村童引水漑畦，名曰瞻蔬圃」。這些都是模仿農村田園的風光，開設出稻畦菜圃，茅舍桑麻，並雇請農夫圃役或樵老圃村童負責實際的耕種藝植等工作。園林主人便可以在一片農家樂的氛圍中，享受田園村圃的樸簡意趣。有時為了表示親自參與耕作，躬操農務，也只是蜻蜓點水式地略嘗一二，或是像張鎡摘瓜、挑薤般的享受收成樂趣而已。他們以此來展示自己熱愛自然樸素生活，遠離塵囂功利的情懷。因此蓋瑞忠先生在〈元明時期的園林建築研究〉一文中評論道：「中國的園林建築不管是樓閣式或田園式園林，它未必是樵夫農夫所能理解，但是卻可滿足貴族巨賈與文人雅士的脾胃。」[33]

的功能性景區，如：

在閒居的生活中園林為漫長而燠熱的夏日提供消暑清涼的佳地，涼館涼亭一類的建築也成為園林內非常重要

[33]
見《嘉義師院學報》第五期，頁四〇九。

涼榭（韓琦〈長安府舍十詠〉三一八）

涼軒（張方平〈涼軒秋意〉三〇七）

銷暑樓（陳舜俞〈銷暑樓〉四〇四）

無熱軒（史堯弼《蓮峰集·卷二·題無熱軒》[34]

夏雖然是一年四季中的一季而已，園林卻能特別為消暑的功能而建造景區，顯示出園林對此需求的重視。因為中國園林所注重的品質：清、幽正與清涼的需求相配合，而且眾多的林木、山石、水與通透的空間設計原則都能相應配合。何況炎炎暑天裡，出外行走總是燥熱的，靜居於園林可享深徹的涼意。這些涼軒一類的景區多半如淨涼亭一般跨臨池水之上，銷暑樓是「溪上樓臺」，另有上引姚勉《盤隱記》「鑑清流則有不波之亭，古松千章，六月無夏」。水確實能產生降溫的效果，而千章古松的清氣也是涼榭建築常有的搭配，如上引涼軒便是「北窗松竹度涼颸」，以松和竹的涼氣、涼蔭加上搖曳的涼風，其消暑清涼的效果便十分顯著。這種功能性景區不僅能使人在形軀上解熱消暑，更能在心靈上沉靜清明。

在園林中閒居，欣賞景色應是不可少的活動內容，因此像觀魚軒、眺望臺、看山亭、玩芳亭、觀瀾亭等專為主人某種賞玩需求而設的景區也很多。它們不同於主題性景區的地方，在於命名上以一種動作來展現園林主人生活上的意態，也就是專供主人浸淫於某種情境而設的，其功能具體明顯。此外特別能顯現主人平日居息中之閒逸情致的造景也頗為常見，如釣磯、釣臺專供垂釣，茶灶、清芬閣專供品茶鬥茶，棋軒、弈仙專供下棋對弈，嘯亭專為靜坐、養氣、長嘯之地，琴臺、琴軒為彈琴之所。這些活動均需長時間在定靜心境下進行，是園主閒逸情致的表示，因而也是很能展現園主修養境界的功能性專區。

為了某種功能而造設一個專區，自然在美景之外一定也造設了一些專供這項活動所需的設備和相應的環境品

淨涼亭：跨池、面南，為納涼佳趣。（梅應發、劉錫同《四明續志·卷二·郡圃》）❸

❸ 冊二六五。

❹ 冊四八七。

質。因此這種功能性專區的設置正顯示宋人在造園時已注意到人文活動與環境特質之間存在著互動的關係，並實踐應用到造園工作中。

四、修養性主題及其造景造境

園林除了提供遊賞、休息、宴集、閒居等功能之外，在中國文人心目中，更視其為個人修行的道場，這在唐代便已開始，宋代因園林的更興盛更普及而使此種觀念和造園實踐更加常見。在唐代，如盧鴻一的嵩山草堂十景中有期仙磴一景，作為其修道養氣的道場，又王維在《終南別業》（即其輞川別墅）詩中說「中歲頗好道，晚家南山陲」。說明輞川正是他實踐好道的所在，故而他記述自己在「竹里館」中「彈琴復長嘯」，正是修心養氣的活動 ❸。宋人因為在園林中廣設主題性景區，園林分區的設計再配合上修練涵養的需求，因而為此而設的功能性專區就應運而生。

這一類以修養為目的而設的景區，多半是主人專用的。在園林對外開放供遊之時，這一類專區多半在時間上和空間範圍上有較大的限制，甚至是選擇性或拒絕開放的，因為它們對於私密性和安靜性有極嚴格的要求。

首先，在修養的內容上，較特殊的是專對儒家道德內容的遵行實踐而設的景區，如：

仁智堂、觀善齋（楊萬里《誠齋集・卷二八・寄題朱元晦武彝精舍十二詠》）

也賢亭（同上卷三七《寄題萬元亨舍人園亭七景》）

格齋、莊敬日強齋（同上卷三六《題王方臣南山隱居六詠》）

❸ 有關唐代園林的道場理念與修道內容，請參拙著《詩情與幽境──唐代文人的園林生活》第五章第三節。

思齋樓、惟勤閣（寧參《縣齋十詠》二二六）

省齋（方岳《秋崖集・卷四・山居七詠》）

仁智、善、賢、格、莊敬、思齊、勤、省等都是儒家修行的要點或所欲臻達的道德內容，將它們置放在園林內，一方面與園林閒逸超俗的情調追求較難一致，一方面在造景造境上也很難表達出這類主題內容。大約只能以較為嚴整對稱的空間架構以及幽靜無擾的氛圍來輔助。而且這些專區大多是園主較為隱密的個人起居或理事的場所，在命名的意思上多半只是表達其修養的願望或理想，不在賞景上多下工夫。另外此類專區比較常出現在郡圃一類的公園內，作為地方官的戒勵或紀念之用。

其中仁智堂或二樂樹，均是由仁者樂山智者樂水的典故而來，是由山水比德的傳統將山水美景與人的德性做了互動性的連繫。而格景亦是由格景的特質進而推及己身之修養，含有山水悟道的意思。因此，中國園林在情調上和追求的境地上雖然較切近於道家，這類以儒家道德為修養內含的專區雖然與此園林特質看似相左，但是由上述的山水比德、山水悟道的意義來看，其內在仍有相當緊密的互動關係。

在屬於道家的修養內容方面，切近於道教養氣修仙的追求的有：

養真室（黃裳《演山集・卷一三・遊山院記》）[37]

朝真臺（馮山《閬中蒲氏園亭十詠》七四一）

應真亭（林旦《余至象山得邑西山谷佳處……》七四八）

[37] 冊二二○。

養真可以單指涵養真氣，也可以意指修仙鍊氣，兩者均是道教修養的重要內含。或者也可以單純視為涵養精神之地，然而這種修持，依然是道家所重視的。不論是涵養精神或真氣都會對身體的健康產生正面的助益，其與修鍊仙術存在著密切的關係，因此和藥阪、芝壇、丹井等直接從形軀的修鍊著手者終究的目的是相同的。在中國園林中企仙、喻仙的理念一直很發達，唐代已經相當流行⑨，宋代亦然。在景區的設計上除了上述諸例，像蓬萊、桃源一類的典故一再被引用，而望仙亭（梅堯臣〈望僊亭〉二四二）、披仙閣（楊萬里《誠齋集・卷二五・郡圃曉步因登披仙閣》）等一類稱名，更是直接表達出這種渴望與園林為此所提供的慰解。

其他如禪齋（張方平〈禪齋〉三〇七）、精進閣（黃裳《演山集・卷一三・遊山院記》）、華嚴堂、觀音岩（蘇轍〈題李公麟山莊圖〉八六四）等則是專為佛法修鍊而設的專區。然例證不多。

在諸多與修養有關的專區，有很多並非提供修鍊工夫的功能性專區，而是表現修養境界的主題性景區，其中隱逸的主題最為常見。如：

發真塢（蘇轍〈題李公麟山莊圖〉八六四）

藥阪、芝壇、丹井（陳師道《後山集・卷一二・二亭記》）⑧

中隱洞（方岳《秋崖集・卷四・山居七詠》）

吏隱亭（蘇軾〈和文與可洋川園池三十首〉七九七）

⑧ ───
冊一一四。

⑨ 參同⑧，第六章第二節。

訪隱橋（宗澤《宗忠簡集‧卷三‧賢樂堂記》）❹

竹隱（呂祖謙《東萊集‧卷一五‧入越錄‧外氏園》）❹

西隱（楊萬里《誠齋集‧卷三六‧寄題劉巨卿六詠》）❹

隱逸在長時的歷史發展中已換變出許多形態，不論是大隱、小隱、吏隱或中隱❹，園林的隔離獨立的空間與山林化造景都能提供適宜隱逸的環境。而且居息於園林的文士，本多厭拒繁瑣人事而喜愛絕塵超俗的生活情調，因而視園林整體為一個隱逸佳地便成為中國園林的特有傳統，而在其內造設隱逸主題的專區，這也在宋代之後成為中國園林的造設傳統。其他像已矣軒（楊萬里《誠齋集‧卷三四‧題趙昌父山居八詠》）、歸歟亭、濯纓亭（趙抃〈退居十詠〉三四三）等景也都是承繼著這樣的傳統而設的。

這一類隱逸主題的景區在造景上面變化雖多，但是中國歷史上象徵隱逸、潔淨等精神的花木如松、竹、梅、菊、蓮等的栽植是最常見的配置，而造境上則與中國園林傳統的空間布局，如幽深、紆曲等原則相一致。就在這隱逸閒淨的情調和志節的追求下，各種展現園主超塵脫俗、純淨無機、悠遊逍遙的主題的景區便不勝枚舉。如：

清心堂、虛白堂（梅堯臣《和普公賦東園十題》二五三）

❹ 冊一二二五。

❹ 冊一一五〇。

❹ 參同❸，第五章第五節和第一章第二節。

釣雪亭（姜夔《白石道人詩集・卷下・釣雪亭》）**❹**

拙庵（楊萬里《誠齋集・卷三六・寄題劉巨卿六詠》）**❹**

狎鷗亭（韓琦〈狎鷗亭〉三三〇）

醉眠亭（張先〈醉眠亭〉一七〇）

❹ 冊二一七五。
❹ 冊八一二。

五、餘 論——無所不在的閒逸主題與以人為本的造景設計

雖然本節一一詳論了宋代園林中各類以景為主的景區、功能性專區和修養專區，但是不論何者，均或隱或顯地含具著修養的目的性和閒逸的主題。

例如以園林五大要素中的山水為主題欣賞對象的景區，除了實山實水或假山水的造景之外，因為山水已含具有仁智的德性啟悟特質，故而山齋水閣等景區便暗藏有修養的內含。且看山、玩水本身是閒逸的、遠塵的行為，故而亦含帶著閒逸的情調。而在各個景區中無所不在的花木，在中國的悠久歷史發展中也多已帶著象徵和特殊的

其實園林建造的初衷，就如宋代山水畫家郭熙在《林泉高致集・山水訓》中所說的，就是因為對山水自然所抱持的一分孺慕之情，而設法將山水延請入平日的生活空間中**❹**。而愛慕依戀於山水其實就是內心深處對於簡樸、純真、自然、自在的嚮往，對於塵俗機瑣的人事的拒斥。因此隱逸的主題、閒逸的主題始終是中國園林一貫的設計傳統。

德性和脫俗的意義。至於動物主題，如常見的魚、鳥、鷗、鶴等也都是快樂、閒逸、清高的象徵。因此，在景色主題方面，幾乎每個景區都蘊具了閒逸的主題。

又在功能性專區方面，如繪畫、書法專區所提供的靜謐環境與主人從事時的閒定心境；宴集、賦詠等活動的閒情雅致。；田園農居的沖淡簡樸、與世無爭；納涼、垂釣、棋弈、鬥茶、彈琴、長嘯等等，無一不是在長時間從容的情態下悠遊逗玩的，它們依然表現著修養的主題與無所不在的閒逸情致。

這種無所不在的閒逸主題正與上論園林產生的初衷是相應的。

另外本節所論的各類主題性景區在造景方面都有一個共同的現象，那就是以一個建築物為中心的原則，例如每一個景區都是以某景物、某功能、某修養工夫或境地再加上一個亭、臺、堂、榭、塢、磴……等建築體，而後在建築的某一面或四周再加以配置特質或象徵意義相應的景物。這些建築體當然是用來供人休息坐臥的。這一方面說明中國園林中所有的賞景或居息都希望是在舒適、從容、自在的形態下進行，另方面這個建築體是人欣賞景物的視線出發點，所有景物的美都朝這個中心展現、集中，它也是實踐某種功能，進行心靈修養的所在，人所有的精神都在此集中凝聚。因此這個建築的造設完全是為了滿足人的需求，完全是從人文活動的立場出發的，所以這樣的造景原則充分說明這些園林、這些景區共同具有以人為本，以人文為中心的特色。

六、結　論

綜觀本節所論，宋代園林在主題性景區的造設方面有如下的要點：

其一，宋代是中國園林開始盛行主題分區的重要時代。其主題大舉有景色主題、功能主題和修養主題三類，而三類均或隱或顯地蘊具著閒逸的主題。這正與園林產生的初衷相應。

其二，景色主題專區多半專以某一類或某一樣景物為欣賞的對象，採用數大彌望或環繞的方式布置，其中花木是最常見的主題，其往往具有時間性和季節特色。

其三，有些景色主題專區是欣賞景物的形貌、姿態之美，有些則是欣賞其色澤或精神特質所泛漫出來的一種氛圍。此類景區純是以境質或氣氛引人入勝的。

其四，功能性主題專區大約可分為園主私人日常閒居和群體交遊活動兩大類。不論是前者的讀書藏書、作畫寫字、燕處、納涼、農耕等，或後者的宴集賦詠、曲水流觴、射戲等，都充分表現出文人雅士的情趣和品味。

其五，功能性主題專區的設置，一方面代表園林生活化和某種向度的入世化的特質，一方面也表示園林分區設計的專精化要求，宋人開始注意到人文活動與環境特質之間的互動關係。

其六，修養主題專區不論其修養的內容為何，都是視園林為道場的理念的承繼和實踐。其修養的內容不論是儒家的道德或道家的練氣養真，都是切合了園林自然的特質而設的。

其七，隱逸和閒逸是園林最常見的造設目的，它們是修養後的境界也是修養所欲臻至的理想，因而以此為主題的景區最多。

其八，這些主題性景區在造景上面多半採取以某一建築為中心的方式，在建築的四周加以特質相應的景物。而這個建築正是賞玩景色或實踐功能、進行修養的重要場地。顯現出這些主題性景區以人為本的共同特色。

第三節
書藝、詩情與道境交融

中國古典園林的藝術意趣不僅表現在園林本身五大要素的設計上，更還經由其他藝術門類的啟發、取用、配合和交融而創造出深遠豐富的意境。

其中，園林情境對詩歌創作的影響以及對心靈契道境界的正面提升在唐代已非常顯著❶。但是詩情對園林的啟發、書法藝術在園林發揮的美感趣味以及書藝與詩情共同交融於園林、書藝與道境共同交融於園林等更深化多樣的情境，則一直到宋代才普遍而成熟地實踐出來，使中國園林達到高度藝術化的境地。

一、扁榜題名與書法鑑賞

在宋代的詩文資料中可以看見，園林中以建築物為中心的景點已十分普遍地取名，並書於扁榜之上，而加以揭掛。例如：

兹吾治廢園，大揭眾春額。（韓琦〈眾春園〉三一八）

自謂歸來子廬舍、登覽、游息之地……凡因其詞（指陶潛的〈歸去來辭〉）以名者九，既牓而書之。（晁補之

❶ 參拙著《詩情與幽境——唐代文人的園林生活》第五章與第六章。
❷ 《雞肋集・卷三一・歸來子名緡城所居記》

將闓齋舍於其居之後圃，求予為名，榜其齋
並舍闓圃，可三十畝。宅景物之會為燕遊之所，而醉愚堂為最，義取於杜少陵某詩名，揭於樓。（劉宰《漫塘
集·卷二○·醉愚堂記》）❹

《鶴山書院前為荷塘三即其小嶼築亭久矣春後八日始榜曰芙蓉州》（魏了翁《鶴山集·卷五》）❺

大揭眾春園，是大型公共園林的園名題寫於扁額，扁榜應揭懸於園林的入口附近，是遊者進入園林之初所欣賞品
味的第一個對象。而歸來子的私人園林共設有九個景點，每個景點都以陶淵明《歸去來辭》的文詞來命名，並將
之書寫成榜而懸掛於每個景點內的建築體之上。那麼，這是在園林內部遊賞時，對每個景點的意境情趣的提示與
書法藝術的展現。劉宰舍園內的醉愚堂與李復命名題榜的覆簣齋有似於此。至於書院中的園池景觀也與一般園林
一樣，加以立名題榜，使書法成為園林視覺品賞的內容。像劉摯《穿楊亭》中描述道：「華構翬飛一望中，顏間
篆墨颺秋風」（六八四），在仰望中，欲飛的簷頂與秋風中的顏額篆字，形成了一幅印象派風格的繪畫美景。

所以，從公共園林、私家園林到書院園林，從園林整體到個別景點，都是題名懸榜的所在。這些題字往往成
為園林景致與精神特質的簡要提示，至為重要。為求字體的視覺美感，有財有力或有門路者便紛紛設法請得名家
手筆。如：

❷ 冊一一八。
❸ 冊二一二。
❹ 冊一一七○。
❺ 冊一一七一。

米芾題余定林所居，因作。（王安石〈昭文齋〉五六三）

予友蔡君謨善大書，頗怪偉，將乞其大字以題於楹。（歐陽修《文忠集·卷三九·畫舫齋記》❻

我老書益壯，筆落座驚掣。（蘇軾《趙景貺以詩求東齋榜銘昨日聞都下寄酒來戲和其韻求分一壺作潤筆也》八一七）

疏泉注齋前……又得山谷老人舊所書琴堂，揭於樓下。（李之儀《姑溪居士前集·卷三六·分寧縣廳雙松道院記》）❼

又即山之腰而亭之，以今崇清先生大書石城山三字榜其上。（王邁《臞軒集·卷五·盤隱記》）❽

畫得湖山之勝……扁之曰愛方，友人潘君坊筆也。（方大琮《鐵庵集·卷二九·愛方亭記》）❾

米芾、蔡君謨、蘇軾與黃山谷皆為書法名家，其字揭於園林，自會為園林的賞鑑活動增加新的而且饒富趣味的內容。其中，蔡君謨善於大書，其字風格怪偉，所以成為歐陽修園林中新穎景點的求字對象。而其大字可以成為對聯，當會為畫舫齋這一個造形別緻的建築和四周景觀增益更特殊的趣味。而蘇軾自稱其老來書益壯，可以驚掣一座之人，可以想見其題成的榜與銘氣勢之磅礡不凡。第三例則是以山谷舊所書之字揭於樓，這不是特意為某景而求字於名家之人，卻是覓取名家作品之切合需要者，同樣是珍視書藝在園林中所提供的鑑賞與點化功能。至於米芾所題昭文齋的字體與特色雖然未明寫，但以米芾之字藝，可信必為書法佳品。後兩例雖非歷史上的書法名家，但在題記文中會特別聲明大書榜者的姓名，足見兩人在當時應是書藝上頗有造詣者。

❻ 冊一一○二。
❼ 冊一一二○。
❽ 冊一一七八。
❾ 同上。

由此可知，園林景點建築上的扁榜題字，並不只是把名稱書繪成線條符號而已，他們還特別注重其字之書法藝術，好求名家筆墨以豐富園林之美。

除了園林造景的設計上配合景觀特色而題勒景點名稱以成扁榜之外，也有某些專區或景點是以書畫的鑑賞為其主要內容的，而使書藝的品賞成為園林遊賞中的重要活動。如：

池中有亭曰墨池，余嘗集百氏妙跡于此而展玩也。池岸有亭曰筆谿，其清可以濯筆。(朱長文《樂圃餘稿·卷六·樂圃記》) ⑩

上有王舍人克真八分書，鄭祠部文寶玉箸篆……倦則撫石看王鄭字法，清風蕭然，古氣襲人。(馮山〈愛石堂序·七三八〉)

作墨妙亭於府第之北、逍遙堂之東，取凡境內自漢以來古文遺刻以實之。(蘇軾《東坡全集·卷三五·墨妙亭記》) ⑪

好事今推雲溪守，故開新館集琳琅。(曾鞏〈寄孫莘老湖州墨妙亭〉四六○)

朱長文特為賞玩百氏妙跡而築造了墨池亭，特為練字寫字而築造筆谿亭，可信兩亭的簷宇之上應也懸掛著書寫了墨池、筆谿等大字的扁額。所以當他悠遊於百氏妙跡或是縱筆於字法的藝術變化時，尚有扁額的字可以仰觀，應是古今書藝的會集，也是他神思馳縱融貫的美妙空間。而愛石堂園裡的銘記與墨妙亭內的古文遺刻都是石碑上的

⑩ 冊二一九。
⑪ 冊一一○七。

字，其所欣賞的不只是書法字藝，還有刀刻的刀法與力道等等的內容。像孫莘老所集設的墨妙亭之類的建築，在宋代雖不算頻繁，但已約有三四處。諸如此類，都是以欣賞書藝為主要內容而設立的景點，遊者是一心專注於字的。而扁榜則是遊賞山水花木景致的同時賞玩字藝，並以眼前景色與題名的內涵意蘊相互印證。兩者的遊賞形態與趣味不同，兩者在字與造園設計的結合關係上也不一樣，但同樣都顯示出書法藝術的欣賞已成為園林活動的重要內容了。同樣都如金學智所說：「在園林中，書法往往是建築、山水等景觀的眉目，它點醒了建築、山水等沉重龐大的物質軀體，使之分外精神。」⑫這種書法與園林景物相結合而使之更顯精神的做法，是在宋代才流行起來的。

二、以詩命名與詩情的涵泳

既然園林整體與內部各景已普遍地以扁榜題名，表示宋人喜歡為其園林和一些優美的風景取名，以呈現其景境。金學智也說：「在唐代，私家園林是不注重題名的，一般以所在的地名來稱呼……在宋代，一些文人的宅園……都不但有一定寓意的園名，而且園中的風景點也往往有一定詩意的題名。」⑬而他們命名時最喜歡援用詩文佳句或與園景相切合的詞句，這種情形相當多，如：

種蓮植梅，著亭其間。取濂溪香遠益清之說、康節鳳駕寒香遠遠留之句，合名曰香遠舟。蓋以其亭之如船也。

（徐經孫《矩山存稿·卷三·香遠舟記》）⑭

⑫ 見金學智《中國園林美學》，頁三七一。

⑬ 同上，頁五○。

為二山亭⋯⋯其一名靜香，以其前有竹，後有荷花，用杜子美風搖翠篠娟娟靜，雨浥紅蕖冉冉香之句為名。（吳儆《竹洲集·卷一〇·竹洲記》）[15]

類畫手鋪平遠之景，柳子所謂通延野綠，遠混天碧者，故以野綠表其堂。（洪适《盤洲文集·卷三一·盤洲記》）[16]

予嘗讀韓退之《南山詩》有濃綠畫新就之句⋯⋯采其語而名之。（王十朋《梅溪前集·卷一七·綠畫軒記》）[17]

乃易亭曰榭，更其名曰雲莊，取李北海歷下新亭句意，以為奧景之表著焉。（胡寅《斐然集·卷二〇·雲莊榭記》）[18]

這裡都是就景觀特質與情境的相似而截取前人名句的兩三字作為景點的名稱。經過這樣的命名之後，一個景點的意境與情趣就非常清楚簡要地被提點出來，讓遊者經由名稱以及原出處的詩句去領會眼前景色的美趣，感受那分優雅的詩情，並且可遙想神思古詩人的情感與處境。那麼，可以遊賞的空間就伸展向無垠的遠方了。總之，正如胡寅所述，以詩命名正可以表著奧景，一些景致的美妙姿情和氣韻藉著其名稱而切要生動地呈現出來，並浸染出一片細緻雋永的詩情。

另一類以詩文命名者，不是就景色特質的相符，而是對某些詩人詩歌中的境界有所欣羨與仿效而取定的，藉

[14] 冊一一八一。

[15] 冊一一四二。

[16] 冊一一五八。

[17] 冊一一五一。

[18] 冊一一三七。

此展現園林主人生活或遊賞時的心靈境界與情調的追求。如：

使目新乎其所睹，耳新乎其所聞，則其心洒然而醒，更欲久而忘歸也。故即其所以然而為名，取韓子退之北湖之詩云。(曾鞏《元豐類稿·卷一七·醒心亭記》) ⑲

乃治其後為小軒，取王公騎鯨搏扶搖之語以名之。(吳儆《竹洲集·卷一一·騎鯨軒記》) ⑳

作堂於私第之池上，名之曰醉白。取樂天池上之詩以為醉白堂之歌，意若有羨於樂天而不及者。(蘇軾《東坡全集·卷三六·醉白堂記》) ㉑

天叟每誦司馬公《花庵獨坐》詩：荒園才一畝，意足已為多。語兒孫曰：意足二言可命吾亭第。(黃仲元《四如集·卷二·意足亭記》) ㉒

名之曰哦松，取韓昌黎藍田丞廳壁記：對樹二松，日哦其間。(李流謙《澹齋集·卷一五·哦松亭記》) ㉓

醒心，是園居者對自己生活心靈的要求，也是對園林境質與功用的要求。騎鯨搏扶搖，是園林生活可以自在逍遙、神思無垠的一種藝術化想像的呈現。醉白，是對白居易園林生活的樂天與醉化的情趣的嚮往與學習之意。意足，

⑲ 冊一〇九八。
⑳ 冊一一四二。
㉑ 冊一一〇七。
㉒ 冊一一八八。
㉓ 冊一一三三。

是效法司馬光園林生活的心境之恆常廣大與充分的享受。哦松，是契合於韓愈在郡圃中日日吟哦的生活意趣。這些同樣是對古代某些文人詩文中所展現的園林生活形態與心靈境地，發出會心契心的效法之意，因而截取其詩文字句來命名。因此，從亭屋之名正可以帶引人走向典故詩文全整的情境中，走向詩人當時的心靈世界，走向詩人所在園林的境地中，這也是詩情與園林相結合的展現。

像這類以詩文命名的情況，除了是以風景特色的相似以及境界情趣的仿效之外，還有像王安中《初寮集·卷六·河間旌麾園記》所載，為了紀念清河公到河間主政，故將其地的公共園林依杜甫「十年出幕府，自此持旌麾」的詩句而命名㉔。這是以與典故的事況相同而取詩命名的。又如楊萬里《誠齋集·卷七六·喚春園記》所載，取劉夢得聯句而名曰喚春，則是對整座園林的景色特質與氣象作誇張式與期望性的命名㉕。總之，以詩文命名的形態相當多。

然而不論其引詩文形態有多少，這種以詩文命名的園林風尚正呈現出宋代園林的三個特色：

其一，宋代不僅為整座園林取一個總名，而且還為園林內每一個景點每一個建築取名。這意謂著宋代園林的造景設計已經有主題性的追求。在園林內不同的分區中，各有以某些景觀作為核心主題、作為遊賞焦點的構思與創造。而一座園林因此就能夠景致特色分明，而更增添遊賞的豐富性與變化性。這種情形在唐代大約只有王維的輞川別業二十景做到了，而在整個宋代卻是比比可見的普遍情形。這種普及的風尚使中國園林的布局、層次與內容更趨成熟而生動。所以金學智又說：「從宋代開始，園林開始出現帶有文學意味或文化色彩的題名，這是宋代宅園與唐代宅園的一個質的區別，也是古典園林發展史上具有重要美學意義的又一次嬗變。」㉖

㉔ 其詳細內容請看《四庫》冊一二二七。

㉕ 其詳細內容請看《四庫》冊一二六一。

其二，雖然唐代園林已經取名，雖然輞川二十景也已各有名稱，但是其命名均十分質實：不是就園林所在的地點而名，如王維的輞川別業（終南別業）、杜甫的浣花草堂、白居易的履道園、李德裕的平泉山莊等即是；就是就景色的內容而名，如輞川別業裡的鹿柴、辛夷塢、柳浪、椒園等二十景即是。這樣的命名都只能標示出該園林的地理位置和質實的景色材料，並不能呈現出該園或該景的深遠意境與雋美的情趣。然而宋代的園林卻普遍地臻於此境地了。

其三，唐代少有的園林取名，均見於文字圖畫資料，而不似宋代更進一步地加以題寫並懸掛，使其成為園林藝術鑑賞的一部分。

三、詩情、書藝與園境的結合

宋園有扁榜題名的風氣，而其名又多截取詩文佳句，所以這些題名一方面在字形筆畫與結構布局上展現了書法字藝之美，一方面又在內容意涵上展現了詩情意境之美，兩者與眼前園林的景境相印證、相輝映，就使詩情與書藝與園境得到高度的交融與相互引發，對園居者與遊園者而言，是極為深緻豐富而又深具啟迪與喜悅的遊賞經驗。這就使得園林題榜成為多項藝術結合的具體呈現。

上兩節僅各分別就題榜之風以及詩文命名的情況引證論述，今則將以兩種情況結合的例證來說明這種多項藝術結合的園林情境。如：

於是令君取退之《月池》詩二字題其顏，曰清映。（李流謙《澹齋集·卷一五·綿竹縣圃清映亭記》）㉗

㉖ 同⑫，頁四九。

扁之芳潤，取陸士衡《文賦》所謂漱六藝之芳潤者。（姚勉《雪坡集·卷三四·龔簡甫芳潤閣》）

因坡公寄晁美叔詩云：西湖天下景，誰能識其全。扁曰識全。（陳著《本堂集·卷五一·識全軒記》）❷❸

凡因其詞（指陶潛《歸去來辭》）以名者九，既牓而書之。日往來其間，則若淵明臥起與俱仰牓而味其詞。

（晁補之《雞肋集·卷三一·歸來子名緝城所居記》）❸⓿

這裡清楚地敘述了他們不僅取與情境相切合的詩文佳句為名，而且還題寫於扁額之上，最後揭示於建築的顏首等醒目之處。那麼居者遊者便可以像歸來子一般，在往來其間之時，能抬起頭來觀覽題字之神韻，並品味其名之意趣與原出詩文之情境。華鎮《雲溪居士集·卷二八·杭州西湖李氏果育齋記》曾描述道：「仰以視其牓，俯以鑑其淵」❸❶，這仰而視牓的動作告示著，牓之可觀性，有可鑑賞品味的內容；否則滿園美景，何暇仰觀？可遊賞的東西已經目不暇給，怎捨得分神去仰觀牓書？所以當遊者矯首觀扁牓之時，字體的造形神韻、詩情的深摯雋永與景致的深邃怡目，都一起匯集成遊者心靈最大的享受。

尤其像歸來子的園林，整體地以陶潛《歸去來辭》的詞句為名，九個景點不僅各有主題與特色，而且又全部統一在田園隱逸生活的淡遠情趣之中。可惜其未載明九個題扁用的是什麼字體，是完全一致呢？抑或各有體式與

❷❼ 冊一一三三。韓愈《月池》詩有「若不妒清妍，卻成相映燭」之句。

❷❽ 冊一一八四。

❷❾ 冊一一八五。

❸⓿ 冊一一八。

❸❶ 冊一一一九。

趣味？但是可以確定的是，取名的出處一樣，可以使園林的景致在豐富變化中又具有和諧統一的格調，其意境是優美深遠的；而其榜題正是促進這一美感趣味的重要因素。

除扁榜之外，宋園裡詩情與書藝結合的情形尚多，如遊園者有感而發的作品往往直接題於園內：

築臺俯園木……作詩牓門戶。（陳舜俞〈東臺〉四〇二）

吟徑徐行杖卓沙……壁有謝公題好句。（程師孟〈次韻元厚之少保留題朱伯元祕校園亭三首〉其二·三五四）

讀我壁間詩，清涼洗煩煎。（蘇軾〈懷西湖寄晁美叔同年〉七九六）

郡齋欲立題詩石（田錫〈池上〉四二）

每醉而忘返也，皆有詩留亭上……又礱三石，來言曰：其一求文，以記其事，其二請書兩公（指張安道與石曼卿）詩，與記俱傳。（晁補之《雞肋集·卷三〇·金鄉張氏重修園亭記》）㉜

這裡有的題詩在門戶上或門的兩邊而成為對聯，其內容應是與顏首的榜題相配合的。有的則是直接題在亭榭的牆壁上，有的是特別擺立石頭以提供題詩。可見這些題詩在園林裡是處處可見到的。而所題之詩，大多是來此遊賞的人根據園景情境而吟詠創作成的，不但可以欣賞作者的手跡，也可以對照詩情與眼前的景色，所以正也是書藝、詩情與園境的結合。文彥博有一首詩題為〈僕射侍中賈榮過漢上小園兼題嘉句謹成五十六言仰謝貴飾〉（二七五），以詩答謝題詩，顯見其對自己的園林被題詩是心懷喜樂且引以為榮的。又僧文瑩在《湘山野錄·卷下》記載，當時有牛某人「薄有涯產，而身跡塵賤，難近清貴」。一日在僧祕演的安排之下，石曼卿與祕演同遊其在繁臺的別

㉜ 冊一一一八。

第，牛某欣喜異常，特為準備十擔宮醪以招待之。結果「曼卿醉，喜日：此遊可紀。以盆漬墨，濡巨筆以題云：

石延年曼卿同空門詩友老演登此」這一切都是牛某巴望已久而不可及的，所以當石曼卿題寫之時，牛某還特為他

捧硯❸。由此可知宋人確實在理念上與造園習慣上喜歡題詩來點綴其景，而且這種遊園題詩若是出自顯貴之人或

是著名文士，則將成為園林的榮寵與具有特色的景觀。觀宋代書法名家如米芾、黃庭堅、蘇軾等人的集子中多有

題詩書壁一類的作品，可知這種園林裡優美書法與詩意結合的藝術造境是十分普遍的。

雖然大部分的題詩者未必在書藝上有傑出的成就，但是也應各有其筆力、風格上的趣味。而且以宋代的詩文

資料觀之，一些書藝兼詩文的名家如蘇軾者，多有遊閱園林山水的習慣，多有題詠的習慣，在其一生漫長的宦遊

生涯中，所到之處、所題詠之詩銘作品多而難數；何況是一些普通的讀書人的題詠呢。因此，宋代園林中文人名

士題詠詩文的情況必然相當普遍。而且像上引最後一條資料所顯示的，有些園林主人還會將著名文人的題詠再一

次請名家書寫刻石，這樣一來，不僅有名家的詩作提供遊者去欣賞園境中的詩情，又有傑出的碑刻書藝可欣賞，

而且碑石的樹立又可成為園林中特有的景觀。足見書藝與詩情、園境的交融，在宋代的園林中是十分受重視、且

被精心造設的園林境界。

除了時人的遊賞題詩之外，鐫刻前人的詩作的情形也頗可見。如：

堂之前古柏數株，兩序皆以本朝諸公與子野友者奇文新詩，與夫古之有其言，於世切有補者，勒堅抵，寘諸

壁。(鄭俠《西塘集·卷三·吳子野歲寒堂記》)❹

❸ 其詳細內容請看《四庫》冊一○三七。

❹ 冊一二一七。

雲亭先紀長卿詩（張綬《昌國寺來景堂》七八一）

因遊郡園，亭中見詩榜，乃前人詠唐安之什。（不著撰人《分門古今類事‧卷八‧夢兆門下‧元珍贈詩》）㉟

《予作歸鴈亭於滑州後十有五年梅公儀來守是邦因取余詩刻于石又以長韻見寄因以答之》（歐陽修‧二九〇）

將前人詩作（包括歐陽修十五年前守郡之作）勒刻於石，除了如上所論的美趣之外，還能帶引遊者穿越時間之流去想像前人遊園、吟哦時的領受與心境。而對照著眼前具體真實、歷歷生動的景色，以及已經消逝變化的人事，恆常與變動、真實與空幻等等的映襯，使得遊賞的內容增益了時間、歷史的內涵，使得遊賞的心境增加了時間、歷史所造成的無常感興。

四、書藝與道境的結合

宋代在園林命名題榜方面，除了最常見的取詩以顯園林意境的詩情美趣之外，其次，以生活品質與心性修養所呈現的合於道的境界也是頗為常見的。首先，可以看到許多具有涵養意義的題榜，如：

即居之東，闢屋若干楹。花藥在列，蓺竹以為陰，榜曰清軒。（朱松《韋齋集‧卷一〇‧清軒記》）㊱

治齋於其居，榜之曰靜。（李復《潏水集‧卷六‧靜齋記》）㊲

㉟ 冊一〇四七。

㊱ 冊一一三三。

㊲ 冊一一二一。

清遠榜題真有意，登臨聊以裕吾衷。（韋驤〈清遠閣〉七三三）

遂使幡然一覺得佚老於和氣之內，故榜其堂曰玉和。（周必大《文忠集·卷五九·玉和堂記》❸

公即所居之西偏建亭，榜之曰養素。盡以詩刻石，置之亭上。（李綱《梁谿集·卷一三二·毘陵張氏重修養素

亭記》❸

在此，清、靜、清遠、玉和都是園林環境的品質。清，既指環境質地的潔淨無染，又指環境質地的純明涼爽，能讓人靈明醒覺、通暢爽朗。靜，是沒有人為聲響的干擾，使人平和安寧而沉定。清遠，既有清之特質，又有曠遠遼闊的空間，使人通達放曠。玉和，是環境的滋潤和諧，能使人平和適意、放鬆安逸。因此這些榜題不僅標誌著園林的品質，也揭示了主人心靈修養的目標。而養素二字則直接表達了園林主人藉園林以涵養素朴心性的自我期許。

不論是清、靜、清遠、和或是素，都是道家闡揚與追求的契合於自然的道的特質。所以這些榜題實是期待園林與居遊者皆能臻於道的境界的一種理想的表達。當園居者或遊園者仰觀榜額與刻置的詩文時，在鑑賞字法藝術的同時，一方面能感受所置身的道境，一方面又能被帶引出契道的修養努力與自我期許。

道境的展現與提醒，在榜扁的表達上，除了表現環境品質與心靈境地的文字之外，宋園也喜歡以典籍義理作為命名的依據。如：

❸ 冊一一四七。
❸ 冊一一二六。

面峰枕塘，有屋數楹……莊子曰：樂全之謂得志。（鄒浩《道鄉集·卷二六·得志軒記》[40]

今太守張侯創草亭池之北，郡人陳某請以知樂名之，蓋取莊生濠上之意。（陳造《江湖長翁集·卷二一·知樂亭記》[41]

因高構宇，名之曰適南，蓋取莊周大鵬圖南之義。（陸佃《陶山集·卷一一·適南亭記》[42]

然而仲通不取風物之勝、宴遊之樂以名其閣，而取莊子所謂注焉而不盈，酌焉而不竭，不知其所由來，夫是之謂葆光。（黃裳《演山集·卷一六·葆光閣記》[43]

所學則讀莊子之遺言，故以南華命洞；所適則慕樂天之遺風，故以風月名堂。（黃裳《演山集·卷一八·風月堂記》[44]

築室屋舍，旁疏池沼，蒔花竹……得老氏所謂燕處超然者。（孫覿《鴻慶居士集·卷二一·燕超堂記》[45]

此其燕息之趣也……曰申申，非取孔子燕居之義乎？（祖無擇《龍學文集·卷七·申申堂記》[46]

[40] 冊一一二。
[41] 冊一六六。
[42] 冊一一七。
[43] 冊一一二〇。
[44] 同上。
[45] 冊一一三五。
[46] 冊一○九八。

這裡顯示，宋代園林在道境的追求上，以莊子學說的逍遙遊的境界——樂全、得志、魚樂、大鵬南適以及不盈不竭的虛明境地為最主要而常見的目標。而老子的燕處超然、孔子的燕居申申，也都一樣是以放鬆舒展、自在從容的心境而生活，其精神仍近於莊子，其形態正適宜於園林。

此外，題榜常出現歸隱的旨趣者，如「榜以農隱」（李正民《大隱集・卷六・農隱記》）[47]、「榜為清隱」（曹勛《松隱集・卷三一・清隱庵記》[48]、「隨意榜歸歟」（趙抃《退居十詠・歸歟亭》三四三）等，其所追求與實踐的正也是遠離塵世人為造作而歸於清淨素朴、逍遙自在、法於自然的契道生活。這樣的榜題，除在符號上、結構上展現書法藝術美之外，在意涵上則又開展道家理想的心靈境界。

就園林而言，其五大要素之中的山石、水與花木均為大自然之物；中國園林追求的天人合一的境界，就是為隨著歷史的進步而愈趨人文工巧的生活開闢一個親近自然、回歸自然的天地。因此中國園林無論在硬體要素的設施上、在布局結構的安排上、在空間美感與意境的呈現上等方面，都力求因順自然。這正是道家道境的實踐。王振復先生在〈中國園林文化的道家境界〉一文中曾說：

中國傳統之儒、道、釋時空意識、文化觀念、審美情趣、倫理意志以及人格理想等，都曾經對中國園林文化的建構與演變具有深刻的影響。而從自然與人這文化哲學母題進行分析，中國園林文化的哲學之精魂，則無疑是老莊之「道」。[49]

- [47] 冊一一三三。
- [48] 冊一一二九。
- [49] 見《學術月刊》，一九九三年第九期，頁六八。

事實上，中國園林除了在自然與人的關係這一層問題上是以老莊之道為精魂，其他像環境品質上的追求、在園林生活的審美情趣方面，也都展現契近於老莊之道 ❺ 。

由此可知，宋代園林在榜題上，無論就園林品質、主人心性涵養方面都提出了契道的境界，而且還更為直接地援取道家言論為園名景名，在在顯示出園林遊賞或居息者對於道境的重視與追求。而仰觀榜扁，欣賞字體筆法、筆力與字藝的同時，也可清楚地領受到園林所期許的道境，並進一步深深去品味字中所含之境與境中所展現之字。

五、結　論

經由本節論述可知，宋代園林在書法、詩情與道境的結合上，其要點如下：

其一，宋代園林已經普遍地為其園林本身及其內的每一個景點命名。唐代雖然也有園林的名稱，但都只是就其所在的地點來稱呼其園，而且對園內的各景並未出現命名的風氣。

其二，宋園的命名不僅能標示出其園或各景的景觀特質、美感趣味以及活動功能，而且還廣泛地援引詩文佳句以呈現出此園此景的優美意境。

其三，宋園命名也常以景境的品質或心靈明淨的修養為據，尤其喜歡以莊子學說中的典故與境界來命名。這使得園名景名能揭示出園林的品質與身心修養的功能，也顯示園林主人對於園林的契道特性與自身的契道追求是十分重視且運用於造園設計上。

其四，宋園命名都以榜扁題寫的方式揭掛於園首或各景建築之顏首，使得園林景色增添了書法藝術的內容。而且題名的來源又常為詩文或道家義理，便使書藝與詩情、道境以及園景之間產生結合、互相引發的功能，遂使

❺ 可細看上注之論文，或諸多介紹中國園林的書中都可清楚地看出這一點。

園林成為多重藝術的展現與鑑賞地。文人寫意園於焉成熟。

其五，宋人普遍地繼承唐風，喜歡在遊賞園林之際，隨興隨手題寫吟創的詩文，而且更超越唐代，集合前人與當代所有題詠的詩文重新鑴刻成石碑，形成特殊的碑林或題詩石景觀。這使得園林內充滿了可鑑賞的書法藝術，也處處有詩情與園林意境相互印證、相互引發。

其六，總之，宋代園林中大量出現的扁榜題字與題詩，不但使得園林成為多種藝術相結合的美境，而且也時時在帶領、暗示、啟發遊者如何去欣賞這優美深遠又豐富的園林內涵。所以可以說，宋代園林不僅創造優美的園林景致，而且還創造了園林審美要領的教育。

第五章

宋代園林生活的創新

從文字與圖畫資料所顯現的現象來看，宋人在園林中所進行的活動，有很多是與唐人及其以前者相同的。如遊賞、宴集、納涼、飲酒、賦詩、下棋、垂釣等，其活動的內含與形態，其活動的特質與人文意義，均承繼了前人既有的傳統，也均可在《詩情與幽境——唐代文人的園林生活》中見到詳論。然而宋人的園林活動也有其創新之處，因此本章擬就其創新的部分來加以論述，以呈現園林在宋人生活中所發生的影響事實。

第一節
四季皆遊與相應的園林實況

一、前 言——唐宋遊園季節性的差別

由於宋人在園林遊賞時間的分布方面和唐人有所不同，因而造成宋代園林遊賞內容及形態的改變，也間接影響了部分園林審美趣味與造園理念。

唐代是中國園林開始興盛的時期，私人園林漸多，寺院園林普及，但著名的園林卻很少，所以對廣大的人民群眾（擁有私人園林的皇親、貴族及士大夫、富家除外）而言，園林並未普遍深入於其生活的日常之中，所以遊園活動雖有其盛況，卻是具有明顯的受制於時代風尚的大起大落。其中以春天時期的遊春活動最是熱鬧，長安城的曲江是其典型❶。上自帝王，下至販夫走卒，皆在春花開時爭相探賞，一城之人為之若狂。其次，兩都（長安與洛陽）城郊的官貴園囿密集，也是遊春盛地。夏天遊園雖然不似春天般熱鬧喧騰，但是避暑納涼的需求也使園

❶ 參見拙著《詩情與幽境——唐代文人的園林生活》第二章第四節。

林遊賞活動十分頻繁。至於秋冬二季，則因蕭條冷清的景象以及寒冽的氣候，使人多半避居室內，呈現閉鎖的生活狀態，因而遊園活動十分稀少❷。

宋代則不然。雖然春夏的景色、氣候仍然促使遊園活動十分熱絡，但秋冬二季卻也是文人雅士喜愛遊園的季節，所以四季皆遊的情況以及對秋園、冬園的愛賞，就成了宋代遊園與造園的一個特色。

以下便依照四季皆遊、秋遊與冬遊的情況論析其遊賞型態及對造園產生的影響。

二、四季皆遊與相應的造園設計

宋人與唐代無異，對於春天的園林美景具有極高度且強烈的興趣。唐代有遊春風尚，宋代又稱為「探春」、「採春」，如：

秀色四時好，探春來此亭。（錢勰《睦州秀亭》七四七）

（上元）收燈畢，都人爭先出城採春⋯⋯大抵都城左近皆是園圃，百里之內，無非閒地。（孟元老《東京夢華錄・卷六・收燈都人出城採春》❸

由「爭先」二字可看出，宋人對春天遊賞活動的熱愛情況，與唐人無異，也是一股流行的、近於瘋狂的風尚。此外，又如羅濬《寶慶四明志・卷四・郡志》載道：

❷ 唐代園林活動的情況和季節分布，參同❶第四章。

❸ 冊五八九。

亭臺院閣，隨方面勢。四時之景不同，而士女遊賞特盛於春夏。❹

這是春與夏二季皆盛於遊賞的紀錄。而夏天遊賞多以避暑納涼為主，園林裡鬱蒼茂密的林木、幽深沉靜的氣氛以及以水景結合建築等造園設計，正能為盛夏酷暑解燥去熱，因而園林成了夏季的重要休憩賞玩的場所。以上春夏的遊賞情況與唐代無何大差異。

但是宋代由於都市經濟的繁榮，生活的奢華成風，致使遊賞嬉戲的活動在一年四季中持續不斷。吳自牧《夢梁錄·卷四·觀潮》曾論道：

臨安風俗，四時奢侈賞翫，殆無虛日。❺

原來，奢侈賞玩的風俗遍滿臨安❻。既然奢侈賞玩已成風尚，不分一年四季，總是要設法創造可賞玩的空間和內容，以至於達到「殆無虛日」的境地，可見這賞玩的活動已深深融入其生活日常之中，已深深植入其習性之中了。

有了這種發自內心的習慣性需求，宋人自然會在創立居家環境時，會在造園時，設法使其可居可遊的園林具有四時美景不斷的條件。這在宋代園林中歷歷可見。如：

❹ 冊四八七。
❺ 冊五九〇。
❻ 詳見本書第二章第一節西湖部分。

因為園色佳景持續四時，可以與明霞鬥豔，足見其一年四季之美麗精采；因為園林風月可以持續，四時都提供詩家豐富的物色以創作，足見其一年四季之優美動人。為此豐富又多樣的園景，宋人們清賞備四時，以充分享受其怡人景色，因而也就樂無窮。

之所以能夠一年四季均樂於園林遊賞而不感厭煩，必然是景色具有季節變化性，所以杭州「四時之景」，所以韓元吉的〈東皋記〉是「四時之景萬態」（《南澗甲乙稿·卷一五》）❾。郭祥正有一首詩，題目細述為〈阮師旦希聖徹垣開軒而東湖仙亭射的諸山如在掌上予為之名曰新軒蓋取景物新新無窮之義賦十絕句〉（七七六），這是郭祥正對景色變化新新無窮的期許，應也是宋人對園林取景的期許，它不但顯現出宋人的園林審美趣味，也間接告示出宋人造園時的理想追求——四時之景萬態。清賞備四時。

園林景色能夠四時皆美，變化多樣，究竟是怎樣的內容呢？在此，花木發揮非常重要的作用：

四時之景不同，而樂亦無窮矣。（吳自牧《夢粱錄·卷一九·園囿》）❽

清賞備四時（衛宗武《秋聲集·卷一·小園避暑》）❼

四時風月愜詩家（韓琦〈次韻和滑州梅龍圖寒食溪園〉三三五）

四時佳景出山中（馮山〈寄題合江知縣楊壽祺著作野亭〉七四五）

四時園色鬥明霞（石延年〈金鄉張氏園亭〉一七六）

❼　冊一一八七。

❽　冊五九〇。

❾　冊一一六五。

華構饒花品。紅紫鎮長春，四時如活錦。（吳師孟〈如章質夫成都運司園亭詩〉五七六）

聞花三十種，相對四時春。（王柏《魯齋集‧卷二‧題適花茅亭》）⑩

松聲半夜雨，花氣四時香。（郭祥正〈和楊公濟錢塘江西湖百題‧白沙泉〉七七八）

花竹分四時，野鳥鳴格磔。（俞德鄰《佩韋齋集‧卷一‧閒居遣懷三首》）⑪

奇葩異卉，四時相因，吐豔吹香而不絕也。（劉宰《漫塘集‧卷二〇‧醉愚塘記》）⑫

印象中，花朵是春天最燦爛的景物，暮春三月就會落英繽紛，園林又將歸於寂寞。但是在四時清賞的需求下，園林經營得饒富花品，可以四時均如錦繡，可以四時如春般芳華，可以四時縈溢花香。這主要是以花竹分四時的傳遞接續的方式來讓園花不斷開放，吐豔吹香不絕。另外，在栽植技術上，以改良創新的方式來延長花期，也是一種方法（詳見第三章第三節）。這就使得宋代園林幾乎無一日不開花。陳元晉在《漁墅類稿‧卷八‧題新昌蔡尉比春園四時載酒亭》一詩中道：「拚卻百年渾是醉，莫教一日不開花。」⑬如此一來，園林一年到頭每天都有賞不盡的春光美景了。這是四季遊賞風尚對造園產生的影響。

至於花竹分四時（而開）的情形，各園的情況不一，但通常是依季節性來安排的。如：

⑩ 冊一一八六。
⑪ 冊一一八九。
⑫ 冊一一七〇。
⑬ 冊一一七六。

方春，萬花俱紅，萬草俱綠；桃不言而成蹊，杏不粉而成色。千彙萬狀，爭獻其芳；春之秀也。及夏，華者

漸實，茁者漸茂，菡萏盈乎沼沚，籉蒻噴乎巖崖，槐障乎山，萍拖乎水，萬暑皆卻；夏之秀也。

而幽蘭在畹，佳菊在徑，則楚澤陶園之所有……莫非秀也。少焉，雪積於岡，冰起於崖，松挺特而愈高，柏

槎枒而愈壯。其下老梅百本，修竹千竿，如幽人節士相與為朋友，其景其秀，又與三時不同矣。(家鉉翁《則

堂集・卷一・秀野亭記》)⑭

散植紅梅、辛夷、桃李、海棠、茶蘼、紫荊、丁香，冠以牡丹、芍藥，此春景也。前後兩沼，碧連叢

生，東則紅芰彌望，榴花萱草，雜實其間，此夏景也。巖桂拒霜，橘柚蘭菊盛於秋；江梅、瑞香、山茶、水

仙盛於冬。時花略備矣。至如佛桑、躑躅、山丹、素馨、末利之屬，或盛或檻，榮則列之，悴則徹之，而種

植未歇也。(周必大《文忠集・卷五九・玉和堂記》)⑮

萬竹排雙仗，千荷卷翠旗。菊分潭上近，梅比漢南遲。(范仲淹《獻百花洲圖上陳州晏相安》一六七)

于是買產置屋，引水環之。蒔松槐，植蒲荷。藝菊，玩霜之英；種梅，愛雪中之色。(孫覿《鴻慶居士集・卷二

三・華山天地記》)⑯

可以知道，雖然春天繁花多樣，但是並未開盡所有的花。夏天尚有荷、槐、芰蓮、榴花、萱草、籉蒻；秋天有佳

菊、幽蘭、岩桂、橘柚；冬天則有梅花、瑞香、山茶、水仙可賞。至於松竹等四季長青的美樹，也是可以終年賞

⑭ 冊二一八九。
⑮ 冊二一四七。
⑯ 冊一一三五。

玩。至於像素馨、茉莉、山丹、佛桑等則採用活動擺列的方式，榮盛時則排列出來觀賞，悴凋時則收徹而去。所以單是由花木的生長開放情形來看，就可以了解園林賞玩功能的四季兼具性。而此處在詩文當中特意將四季花木的美景介紹出來，可知宋人對四季皆賞的園林功能的重視。

除花木之外，園林景色的內容非常多，宋人也喜歡其豐富的景色變化和多樣的情調：

春有百卉，有遊人，鳥有幽聲。夏有濃綠，有清風蟬噪，噪有新聲。秋有疏林，宜夕陽，宜月。冬有茂松，宜雪中觀，宜風雨中聽。（王十朋《梅溪後集・卷二六・思賢閣記》）**⑰**

春則翠色蒨蒽，練光繚繞。夏則濃陰四合，陂澤如秋。秋則木瘦潦淨，月焉而益清。冬則水落石出，雪焉而愈絕。殆人間稀有之境也。（姚勉《雪坡集・卷三六・仁智堂記》）**⑱**

夏潦漲湖深更幽，西風落木芙蓉秋。飛雪闇天雪拂地，新蒲出水柳映洲，湖上四時看不足，惟有人生飄若浮。（蘇軾《和蔡準郎中見邀遊西湖三首》其一・七九○）

春來忘芳菲，夏至失炎熱，秋深臨嚴霜，冬暮映積雪。（韓琦《虛心堂會陳龍圖》三二○）

朝斯夕斯，往往皆清具。長嘯乎暑風，朗詠乎明月。雨千蓮，雪千屐，敲冰千硯，滴露千筆。（姚勉《雪坡集・卷三四・胡氏雙清堂記》）

這裡四季不僅有靜態景色：春天的百卉芳菲，翠色蒨蒽，新蒲嫩柳；夏天的濃陰茂綠，清風爽人，湖澤深幽；秋

⑰ 冊一一五一。

⑱ 冊一一八四。

天的瘦木疏林，明淨清嚴；冬天的茂松勁竹，露石積雪。還有動態的景象：春天的遊人如織，奔馳穿梭；夏日清風搖樹，光影晃動；秋天夕陽明月升沉於疏林，落木隕擢；冬天飛雪散花，積雪光映。此外尚有聲音的景致：鳥啼清幽、蟬鳴綿長，西風落葉以及風雨滴松。四季各有特色，截然不同，使園林景致豐富多姿，變化明顯，因而也各具有可觀性。無怪乎會終年遊賞不斷。

以下將以張鎡的約齋賞心樂事為例，具體的展現宋園四季皆遊的遊賞形態。並略見其造園上的配合：

在《武林舊事·卷一○上·張約齋賞心樂事》裡記載了張鎡的宅園範疇甚大，共有東寺、西宅、南湖、北園、亦庵、約齋等六區。而在偌大的宅園中，一年十二月各有其行事，其中與園林遊賞有關的如：

一月：玉照堂賞梅、叢奎閣山茶、湖山尋梅、攬月橋看新柳、安閒堂掃雪。

二月：現樂堂瑞香、玉照堂西緗梅、玉照堂東紅梅、餐霞軒櫻桃花、杏花莊杏花、南湖泛舟、綺互亭千葉茶花、馬塍看花。

三月：閬春堂牡丹芍藥、花院月丹、曲水流觴、花院桃柳、滿霜亭北棣棠、蒼寒堂西緋桃、芳草亭觀草、碧宇觀筍、宜雨亭千葉海棠、豔香館林檎、花院紫牡丹、宜雨亭北黃薔薇、花院嘗煮酒、瀛巒勝處山花、經寮鬥茶、群仙繪幅樓芍藥。

四月：芳草亭鬥草、芙蓉池新荷、蕊珠洞茶蘪、滿霜亭橘花、玉照堂青梅、鷗渚亭五色罌粟花、安閒堂紫笑、豔香館長春花、餐霞軒櫻桃、群仙繪幅樓前玫瑰、南湖雜花、詩禪堂盤子山丹花。

五月：清夏堂觀魚、聽鶯亭摘瓜、重午節泛蒲、煙波館碧蘆、綺互亭大笑花、水北書院采蘋、鷗渚亭五色蜀葵、清夏堂楊梅、叢奎閣前榴花、豔香館蜜林檎、摘星軒枇杷。

六月：樓下避暑、蒼寒堂後碧蓮、碧宇竹林避暑、芙蓉池賞荷花、約齋夏菊、清夏堂新荔枝、霞川食桃。

七月：餐霞軒五色鳳仙花、立秋日秋葉、西湖荷花、南湖觀魚、應鉉齋東葡萄、霞川水葒、珍林剝棗。

八月：湖山尋桂、現樂堂秋花、眾妙峰山木犀、霞川野菊、綺互亭千葉木犀、群仙繪幅樓觀月、桂隱攀桂、杏花莊雞冠黃葵。

九月：把菊亭采菊、珍林嘗時果、景全軒金橘、芙蓉池三色拒霜。

十月：滿霜亭蜜橘、煙波館買市、賞小春花、杏花莊挑薑、詩禪堂試香。

十一月：摘星軒枇杷花、味空亭蠟梅、蒼寒堂南天竹、花院水仙、群仙繪幅樓前觀雪。

十二月：綺互亭檀香蠟梅、南湖賞雪、安閒堂試燈、湖山探梅、花院蘭花、瀛巒勝處觀雪、玉照堂看早梅。

幾乎一年四季都有賞花活動，顯見每個季節都有其盛開之花可賞，但其中又以春夏兩季花色最為多樣而豐富。另外嘗果也是遊宴活動中常見的，這是秀實相續的結果。為了這些賞花嘗果的需求，除花院之外，景點大都是以建築物為核心，再配置上各具特色的花木而成的。而且為了享受四季的景物風光，特為觀草、鬥草而設芳草亭；特為聆賞鶯啼而設聽鶯亭等。顯示園林主人對於園林景色的季節特性十分重視，而且對於季節性遊賞活動非常盡心地經營。

三、秋季遊賞活動與造園設計

在四季皆遊的情形中，秋冬仍然盛於遊賞，是宋代異於唐代的所在。唐代的園林活動，在秋天已驟減，而且遊園的心情也顯得蕭索悲涼。宋代則發覺秋園的可賞玩價值仍高，並從中領受其特有的情調而深愛之。如：

中秋天氣雖宜好，來訪南園會隱家。（邵雍〈訪南園張氏昆仲因而留宿〉三六八）

水竹園林秋更好，忍把芳樽容易倒。（邵雍〈秋月飲後晚歸〉三六五）

園林正好愛不徹……儘高臺榭望仍多。（邵雍〈秋盡吟〉三七七）

亭館雖蕪勝勢存。（韓琦〈立秋日後園〉三三一）

秋來饒景物，斟酌費詩材。（戴昺《東野農歌集·卷三·項宜父涉趣園》）

邵雍這位理學大家似乎對秋天園林富有特別深邃的喜愛，他認為秋天的天氣隨宜，總是可愛美好的，所以引起他訪遊的興致。而此時的園林，水竹等主要的景物較之其他季節更好，更蔥綠，更清澄；臺榭則不因季節而盛衰，倒是由於花木的繁華光采的消退以致臺榭更顯露線條、造形上的趣味，就像韓琦所說的，雖然花木顯得荒蕪，但亭館的美好形式依然存在，依然有其可觀可賞之處。這種種景象都讓邵雍喜愛不盡。此外，戴昺也感受到秋天的景物豐饒，有「四面山迴合」、「入門惟見竹，遠屋半栽梅，果熟霜前樹，魚肥雨後溪」，在園林裡仍然處處充滿可歌可詠的詩材。又宋祁在〈西園晚秋見寄〉詩中自述，即使是晚秋時節，也足以讓他「清玩日無窮」（二一○）。由這些描述中可以知道，許多文人發現了秋天園林另有特殊的景致，另有一番氣象，都是饒富詩情畫意的，所以秋園便成了他們賞愛的佳地。

既然秋園景物豐饒，別富趣味，秋天遊賞的活動便十分頻繁。首先，和春日一樣地，宴遊集會的形式，仍是文人雅士的酬應活動，其中又是以大節日最是普遍，如中秋、重九等。至於玩賞的對象，則主要仍以花朵為多。

因為秋天雖不似春日的百卉千采，卻有其各具特色的時花。劉敞在其〈晨至後園〉詩中描述秋天清晨的園林是「晚花秋正繁」（六○六）。這晚歲時節才開放的花在秋天正綻放得繁盛，使得秋園具有可賞性。而晚歲秋花之中，以

菊花最具代表：

書空匠者，乾祐中，冷金亭賞菊，分賦秋雁。（陶穀《清異錄·卷上·禽名門》）⑲

日暮園林灑微雨，一樽猶對菊花叢。（韓維《和晏相公小園靜話》四二九）

翠葉金花刮眼明，薄霜濃霧倍多情。（劉敞《庭前菊花》四九○）

賞菊，可以成為園林活動的主題。在已顯清寂的秋園中，翠葉金花的菊叢仍是耀眼醒目的，仍然可以對之酌飲良久。為此，宋代園林在設計、建造之初，便有以菊花為主景的造設，並在花品的改良上有所創新：

新安劉君良叔於所居讀書之堂，假石為嵒，種菊滿焉。（姚勉《雪坡集·卷三五·菊花嵒記》）

佳本盡從方外得，異香多在月中聞。（蘇軾《萬菊軒》八三一）

高軒盛叢菊，可以泛綠樽。（梅堯臣《和壽州宋待制九題·秋香亭》二四三）

誰測天工造化情，巧將紅粉傅金英。……不使秋光全冷淡，卻教陽豔再鮮明。（韓維《桃花菊》四二五）

仙人紺髮粉紅腮，近自武陵源上來。不比常花羞晚發，故將春色待秋開。（程顥《桃花菊》七一五）

菊花嵒是在堆疊的石山崖巖之上種滿菊花，使菊花傲霜的特質加上克服險惡的毅力，成為這個造景的主角。而萬菊軒和秋香亭也都是以菊花的眾多叢聚來展現秋天的美，而成為以菊為主題的造景。更神奇的是，宋代才改良的

⑲ 冊一○四七。

新品種——桃花菊，是用桃花和菊花接枝而成的，擁有桃花的粉彩鮮豔和菊花的細蕊繁美。這使得秋天的園林憑添無限的春色。有了這麼神奇新穎的花品，無怪乎秋天的園林仍然深受遊者的喜愛，仍然有眾多的遊賞活動。

菊花而外，秋天的花景還有桂花也別具特色。桂花的花形、花色，雖然沒有穠麗繁複、鮮豔亮眼的姿采，但是嬌小纖柔的花形，輕柔明淡的花色卻別具清新疏淡、空靈明淨的美。尤其它散發出淡雅清幽的香氣，可以使整個園林環境氛圍產生變化，使人聞之悅鼻怡神，因此也成為秋天遊園的重要賞玩對象，如：

秋芳俄從天上至，人世有香誰敢誇。纍纍金粟疊為蕊，風韻別自成一家。（衛宗武《秋聲集·卷二·廣南塘桂吟》）**[22]**

花寨巖桂紅，石壁雪根翠，正當秋風來，不見搖落意。（梅堯臣《追詠雀奉禮小園》二四八）

英英晚節叢，芳意滿籬落。（衛宗武《秋聲集·卷一·賞桂》）**[21]**

八月桂花盛時，游人甚盛。（明·吳之鯨《武林梵志·卷三·滿覺寺》）**[20]**

流滿韶光蘭滿砌，婆娑秋景桂成林。（王邁《臞軒集·卷一五·顯惠安輾汝恭溪山風月亭》）**[22]**

《武林梵志》記載得很清楚，每當八月桂花盛開之時，像寺院一類的公共園林裡，有很多遊人蜂擁而至，為的就是賞桂。那麼一般的公園和私家園林的景色應也相似。因此就出現上引的賞桂、詠桂的作品，這都顯示宋人在秋天對桂花的賞愛之情和為此而遊園的活動熱潮。就因為秋天的賞桂需求，因而在造園上也就有相對應的配合設計：

[20] 冊五八八。

[21] 冊一一八七。

[22] 冊一一七八。

這些是以桂花與建築的組合來造景的，建築物當然是用來休憩的，讓遊人能夠用比較舒適的姿態，有比較從容的時間來欣賞景色。而此處欣賞的主景當然是建築周旁的丹桂、雙桂、岩桂。其中又以第一例的天香亭景色最奇，數百株蒼古的岩桂森然成林，覆茂如深洞。再於其中闢徑築亭，營造成一個天然的古老深林，自成一個與世隔絕的特異世界。

在秋花的世界裡，桂的幽香自成一個清雅的境界。此外，尚有其他香氣為秋園裝點芬芳的情致。韓維在〈湖上飲〉詩中描繪「高秋水木變清光」的湖景，同時也「深喜寒花入坐香」（四二五）。所謂的寒花雖未明確指出花名，但可以確知是秋寒才開者，它的芳香散播，令宴遊者喜悅，為園林創造寧馨美好的情境。此外，還有菊花的「借與繁香醒宿醒」（劉敞〈庭前菊花〉四九○），有「蘭菊有清香」（寇準〈岐下西園秋月書事〉九○），更還有夏天遺留的殘荷：「水風猶獵敗荷香」（錢惟演〈小園秋夕〉九四）。這些芳香，使園林環境得到澄汰，空氣中瀰漫著香氣的因子，整個園林的品質都統一在一致的芬芳之中，顯得幽靜而優美。

秋園也有其季節性的聲響，有「蟬啼知露寒」（劉敞〈秋園晚步〉四六八）的秋蟲啼吟，有「秋露滴琴床」（釋智圓〈題聰上人林亭〉一四○）的竹露清響，還有「階閑秋果落」（釋智圓〈寄題聰上人房庭竹〉一四○）

有岩桂數百根，皆古木也。蒼然成林，森然而陰，洞然而深。闢徑通幽，而亭乎其中。（王十朋《梅溪後集·卷二六·天香亭記》）

依山植丹桂六，樓之右復一桂。（袁燮《絜齋集·卷一○·是亦樓記》）[23]

飛甍臨萬井，伏檻出垂楊……淮南多雅詠，歲晚翫幽芳。（歐陽修〈雙桂樓〉三○一）

[23]
冊二一五七。

三五）的果熟落地之聲。這些聲響不僅引帶出秋天大自然的特殊情境，也對顯出秋園的寧靜氣氛。

在視覺上，秋園有「玉井梧傾」（楊億〈小園秋夕〉一二○），有「宿煙荷蓋老」（宋庠〈府齋秋日〉一九七），有「碧蘆巢鳥」（胡宿〈別墅園地〉一八一），有「熠熠螢光草際流」（韓維〈宴湖上呈樞卿〉四二六），更有中秋水月等極具清索明淨特質的景色。

由此可知，秋天的園林，在視覺上有各種花色和改良的花品，有極具特色的景致，在嗅覺上有各種芬芳香氣，足以澄澈園林品質；在聽覺上又有不同的聲響，使園林襯托得寧靜清幽。這些景物特質，正是文人雅士所深愛的幽境；而這些清寂明淨的情境，也正是理學家們修養的外境。所以宋代園林的秋天，仍然深深地吸引著文人們遊賞不倦。

四、冬季遊賞活動與造園設計

宋人認為冬天的園林依然充滿奇景美景，值得遊賞，而且宴集、同遊的形式仍多。如楊蟠有〈初冬同晤賢二師登映發亭望會稽〉（四○九）詩，如梅堯臣有〈和十一月十二日與諸君登西園亭榭懷舊書事〉（二四九）詩，韓維〈同辛楊遊李氏園隨意各賦古律詩一首〉（四二三）便是在「臘近雪容變」的仲冬時節。對於冬天園林的沉寂冷淡，一般人都會與邵雍一樣有「竹遶長松松遶亭，令人到此骨毛清」（〈依韻和陳成伯著作史館園會上作〉三六六）的感受。這令人毛骨清的冬景，自是別有一番刻骨銘心的氣質，也算是園林景致中深富特色的時節，很能引發人感受深刻的喜愛。所以邵雍在〈歲暮自貽〉詩中寫道：「林泉好處將詩買，風月佳時用酒酬。」（三六八）可見在歲暮寒冬之際，林泉風月自有佳時好處，自有令人怡悅、愛賞的詩情畫意。這是冬季遊賞的基本動力。

在眾多冬天的風月泉林之中，最具特色也最受宋人喜愛的就是雪景。吳自牧《夢粱錄·卷六·十二月》記載

宋代杭州的風俗時提到：「如天降瑞雪，則開筵飲宴，塑雪獅、裝雪山……或乘騎出湖邊（指西湖），看湖山雪

景。」對著瑞雪開筵飲宴，表示對飄雪景象存著欣賞的心情；裝點雪山，表示對雪景的喜愛；乘騎出看湖山景，

則是近一步踏進園林去遊賞。宋人對雪園的賞愛也常表現在詩文的吟詠之中，如：

林逋有「湖上玩佳雪，相將惟道林」（《和梅聖俞雪中同虛白上人來訪》）一〇五）句。

梅堯臣有《依韻和資政侍郎雪後登看山亭》詩（二四六）

蘇軾有《次韻曹子方運判雪中同游西湖》詩（八一六）

朱長文有《雪夕林亭小酌因成拙詩四十韻以貽坐客……》詩（八四五）

韓淲有《雪晴南圃放步》詩《澗泉集·卷九》❷❹

不管是雪中之遊或是雪晴、雪後，都同樣是為欣賞雪景，這顯現出宋人對雪景的愛賞，在冬天依然遊宴不斷。從

園林景物的角度來看，一年四季中的春夏秋三季雖有花開花落、碧綠扶疏和枯黃隕擇的不同，但都同樣是大自然

中自然生命的自身變化，不似冬景在白雪的覆蓋之下所展現的景觀特色是外加的，所以冬景就別具異調，特別引

人以不同的心情去欣賞。梅堯臣有《和十二月十七日雪》詩記述自己愛雪的心情：「庭中未許野童掃，林下唯愁

狂吹摧。」（二四九）庭中林下的雪不但不准掃除，還擔憂被狂風吹走，可見他是滿心希望庭院裡的雪景能夠持久

不變，以供他賞玩。王禹偁則更直接說明他愛雪的原因是：「雪引詩情不敢慵，來登高閣犯晨鐘。」（《雪後登靈

果寺閣》六四）之所以讓他興致勃勃地登上高閣去「多時望」，主要的原因是雪能引發詩情，這說明雪能為園林大

❷❹
冊一一八〇。

地增添優美景致，使冬天的園林充滿可觀、可玩、可賞的內容。因此韓維在〈載酒過景仁東園〉時，「銜觴驚歲序，候雪仰雪容」（四二五），歲暮寒冬在園林裡仰著頭觀察雪色的變化，為的是等待雪的降臨。這樣一種痴情仰望的姿態，源自於對冬園雪景的欣愛和痴心。這三例子清楚地證明宋人對園林雪景的特殊愛翫之情，無怪乎冬天遊賞活動依然興盛。

雪，對於園林物色產生什麼樣的變化呢？它能製造什麼樣的園林情境呢？首先，文人喜歡大雪覆蓋下的無分別世界：

寒塘起孤雁，危樹失前山。（梅堯臣〈西湖對雪〉二四六）

鋪平失池沼，飄急響窗軒。（歐陽修〈對雪十韻〉二九四）

旋委清池失，偏欺翠竹低。（韓維〈和太素大雪苦寒〉四二七）

園林過新雪，草木散芳華。物色皆疑似，春歸亦有涯。（劉敞〈雪後遊小園〉四八二）

醉鄉銀作界，詩客玉為家。（黃庶〈次韻和雪霽遊西湖〉四五三）

連續三個「失」字描繪了雪的覆蓋使許多物形物色都被遮蔽而消泯掉了，只剩下大略的起伏線條而已。所以細看來，物色皆相似，沒有什麼差別，是混沌泯化成一片雪白、銀玉的世界。整個園林在雪白的基調之上只有高低和線條的變化，展現的是簡單樸素、純淨無染又渾然一體的沉靜情境，這種高遠的境地，自然深得中國文人的喜愛。

雪的覆蓋累積會使其雪白的色度漸漸凝轉成略帶透明晶瑩的光澤，使園林景物煥然一新：

在詩文的描寫下，在文人的眼中，園林裡的池水、堤岸、千林萬木、平地、花徑等，都變成玉瑤所雕琢而成的精品，剔透光潤，是一座潔淨精緻的玉園。而且雪的亮度高，光映照人，所謂「山川秀色遠相輝」（蘇頌〈和孫節推雪〉五二八），所謂「虛堂明永夜，高閣照清晨」（歐陽修〈詠雪〉二九二），山川、建築都在它的明照之中而互相輝映著光采，如此特殊的景觀，自然會吸引人賞愛的眼光而前去遊玩。

對文人而言，更喜愛雪對園林造成的潔淨化影響和象徵：

> 碧玉為池白玉堤，千林萬木盡花開。（范純仁〈雪中池上〉六二四）
> 初訝後園羅玉樹，卻驚平地璨瑤池。（邵雍〈安樂窩中看雪〉三六九）
> 便開西園掃徑步，正見玉樹花凋零。（歐陽修〈晏太尉西園賀雪歌〉二九八）
> 蘋蒲萬家雪覆瓦，花蹊千樹玉雕籠。（陳襄〈東園觀雪〉四一五）

> 北風掠地盡無塵，惜許林園未有春。（張侃《拙軒集・卷四・雪中獨步家園》）❷⑤
> 山川草木亦精神……於中何處有纖塵。（李曾伯《可齋續稿前・卷四・登四望亭觀雪》）❷⑥
> 時人莫把和泥看，一片飛從天上來。（釋乾康〈賦殘雪〉一）
> 積雪成高臥，故人來在門。（劉敞〈和江鄰幾雪軒與持國同賦二首〉四七〇）
> 悠然詠招隱，何許嘆離群。（林逋〈西湖舟中值雪〉一〇五）

<hr>

❷⑤ 冊二一八一。
❷⑥ 冊二一七九。

雪的冰清潔白，給人纖塵不染的印象；雪從天上飛降，也給人高潔崇貴的感覺；雪的寒冷冰凍的特質，孤絕高遠的情境。因此覆雪的冬園也就特別受到高士隱者的喜愛，整個園林景象正可象徵他們高寒孤絕的節行，正和他們的生命品調相應和。

基於雪和潔行的相應，在雪園中文人雅士又特別對雪梅和雪竹表現出情有獨鍾的喜愛：

有梅無雪不精神（姚勉《雪坡集・卷四・梅花十絕》）

梅花冒雪輕紅破，湖面先春嫩綠還。（韓維〈和景仁同稚卿湖光亭對雪〉四二六）

昨夜雪初霽，梅花破蕾新。（蔣之奇〈梅花〉六八八）

更喜連翔雪，飛花為辟塵。（戴昺《東野農歌集・卷三・次韻憑翁觀梅》）

淨洗曠軒眼，雪天閒看梅。（劉過《龍洲集・卷七・登曠軒》）❷❼

這是對雪中梅花的歌詠。而

修竹仍封雪，交渠已泮冰。（劉敞〈池上〉四八七）

半冬無雪懶吟詩……竹邊聽處立多時。（王禹偁〈喜雪貽仲咸〉六五）

獨守孤貞待歲寒……猶得今冬雪裡看。（王禹偁〈官舍竹〉六五）

❷❼
冊一一七二。

旋移修竹看停雪 （劉攽〈步瀛閣〉六一二）

空園響松竹，霰雪霧霏霏。（韓維〈西園暮雪〉四一七）

則寫的是雪中竹。梅和竹都是歲寒時節不畏風霜的堅毅生命，深得中國文士的讚賞，並每每以其節操自況一己高志。如今雪中梅竹，更是雙重加倍地展現出潔淨清高、堅忍卓絕的志節和氣象。在發自內心的賞愛和自憐之情的催促下，雪中出遊、賞玩梅竹的景象和描寫就成了宋代園林的一個特色。姚勉在〈題百花林書堂〉詩中吟詠道：

「冰雪相看人更好，竹君梅友歲寒心。」《雪坡集・卷一四》寫出冰雪、竹君、梅友和人相對相看時有一分無法言喻的美好感受，那就是四者之間可以融契感通的歲寒之心。這種知己貼心的感覺，這種風雨高寒處不孤寂的感動，是雪中遊園時最最令人怡悅的經驗，可知，冬天遊賞雖無春天的熱鬧喧騰，卻是尋找生命情調相契應的情境最好的時機。這是宋代文人遊賞冬園的悠美心境。

在喜愛雪景的心態下，對於園林造景的設計也產生了影響：

始言師開此軒，汲水以為池，累石以為小山，又灑粉於峰巒草木之上，以象飛雪之集，州倅太史蘇公過而愛之，以為事雖類兒嬉而意趣甚妙，有可以發人佳興者，為名曰雪齋……士大夫喜幽尋而樂勝選者，過杭而不至，則以為恨焉。（秦觀《淮海集・卷三八・雪齋記》）❷⑧

蘇子得廢園於東坡之脅，築而垣之，作堂焉，號其正曰「雪堂」。堂以大雪中為，因繪雪於四壁之間，無容隙

人間熱惱無處洗，故向西齋作雪峰……開門不見人與牛，惟見空庭滿山雪。（蘇軾〈雪齋〉八○一）

❷⑧
冊二一五。

五、結　論

綜觀本節所論可知，宋代在園林遊賞活動的季節上和相互配合的造園設計上其要點如下：

其一，宋代與唐代一樣，在春天的繽紛景色中，盛行熱鬧喧騰的遊春探春活動；在酷熱的夏天，盛行在湖上林下避暑。

其二，但是在秋冬二季，唐人的遊園活動很少，而宋人卻仍熱情地進行遊賞。宋人在欣賞和營造園林的時候，

為了四季都能欣賞到雪景，僧法言特別設計出造雪的方法，在人工假石山上和草木之上灑以白粉，形成飛雪覆集的景象。從雪齋開門一看，映入眼簾的盡是滿山白雪。這樣的景色被東坡讚為意趣甚妙，可以發人佳興。而喜遊賞的士大夫也以一遊此境為要事。可見這樣新奇的造景在當時已聞名，深得文士的愛賞。蘇軾在東坡園堂內則以畫壁方式來製造生活空間裡無所不在的雪景。舒岳祥所喜愛的則是雪中的蕭散清原及蒼茫景象，所以特別栽蘆以待。至於所謂宜雪軒，則是以梅、竹、蘭等耐寒雪的植物為主景，名以「宜雪」，則在冬季以外的時間裡，須以一分想像力和與雪質相契合的情志來欣賞。這些以雪為主的造景，在中國園林發展的歷史中是一項極具特色的創新。

也。起居偃仰，環顧睥睨，無非雪者。(蘇軾《東坡志林・卷四・亭堂》) [29]

欲探春風先插柳，要看雪景更栽蘆。(舒岳祥《閬風集・卷七・卜居》)

萬物莫不病乎雪也。不病乎雪者，梅歟？竹歟？蘭歟？(楊萬里《誠齋集・卷七二・宜雪軒記》) [30]

[29] 冊八六三。

[30] 冊一一六一。

都不斷強調其四時可遊之特性。

其三，在四時可遊的園林需求上，造景時主要以四時變換豐富多樣的花木為主要景物，再以建築的休憩、鑑賞功能加以配合，造成各具季節特性的景點。

其四，宋人在詩文中注意到園林秋季與冬季的景色依然豐饒，而且深具詩情和妙趣。其中秋天對於菊花和桂花的宴賞活動非常熱絡，並在造景和花木的改良上創造秋天獨特的遊賞內容。

其五，在冬天，宋人特別喜歡賞雪，常在雪中、雪後出遊，並讚嘆雪景的渾然、潔淨、明亮的特色，以及雪中梅竹的象徵意義。由此而創造了中國園林史上別具特色的人工雪景。

其六，相對於唐代的園林活動，宋代的四季皆遊顯現出的文化意義是，唐代在春夏的遊賞熱潮和對秋冬的不感興趣正和唐人的生活風格相應，是一種喜愛熱鬧、活潑熱情的文化習性。而宋人對於沉寂的秋冬卻能品味出豐富的情味，尤其對清冷雪景有深刻的喜好，正和宋人收斂、沉靜、理學盛行的文化風格相應。園林和其他門類的藝術一樣，是文化和生活的一個小小的縮影。

第二節
百戲活動——宋代園林活動的通俗化

一、前言——宋代園林活動的兩種迴異情調

園林一般給人幽深寂靜的印象，因此園林內的活動也多半是與此氣氛相應相諧的文雅之事。至少唐代，可見的資料中，園林活動仍然以琴、棋、詩、酒、讀、釣等優雅且具脫俗隱逸情調的活動為主，可以說整個園林活動都是充滿著文人雅士的趣味。

宋代的園林活動一方面繼承了這個屬於文士的生活傳統，不但行以琴、棋、詩、酒、讀、釣等活動，而且因鬥茶文化的新興與書院教育的發達（書院園林亦興盛），使此一傳統脈絡增添了鬥茶與師教等內容。另一方面，因為宋代園林更加興盛與普及，同時因為公共園林的廣設，使得園林經驗普遍於各種階層的人物生活中，對於廣大的民眾而言，文人雅士的風雅活動是他們陌生且不自在的，他們在園林中進行的是通俗輕鬆的娛樂遊戲。這些玩樂、嬉戲的活動因充滿著歡樂喧鬧的氣息，很容易感染人，所以即使連文人雅士也樂於參與。此外，因公園興盛及私園開放，園林的遊客如織，加以玩樂的需要，也招徠了許多作生意的人，因而買賣趕趁的場面也成為宋代園林活動的一大特色。

下面幾則資料可以看出宋人的園林嬉戲娛樂觀：

是足以朝游而夕嬉也。（張侃《拙軒集・卷六・四并亭記》）❶

以為燕游嬉憩之所。（趙鼎臣《竹隱畸士集・卷一三・尉遲氏園亭記》）❷

使君待客多娛樂（李覯〈東湖〉三五〇）

蔣苑使有小圃……且立標竿、射垛及鞦韆、校門、鬥雞、蹴踘諸戲事以娛遊客。（周密《武林舊事・卷三・放春》）❸

從嬉字、娛字可以了解到，當時確實已將遊戲玩樂等活動當作園林的功能之一了。這說明宋代園林活動中玩樂遊戲所具有的重要性，它適合於廣大的民眾，同時也適於文士。人們在這麼歡樂的嬉玩場面中有時會發生失控的事故，如高斯得在《恥堂存稿・卷七》中有一首詩標題即為〈西湖競渡遊人有蹂踐之厄〉❹，因為觀看競賽遊戲人太多了，在推擠之中產生了蹂踐的事況，其熱鬧的場面可想而知，因此，楊萬里〈問塗有日戲題郡圃〉詩便說：「今年郡圃放遊人，懊惱遊人作撻春。」（《誠齋集・卷二五》）❺遊人眾多，且以一種嬉戲玩樂的態度行之，園林春色就會遭到傷撻。這些嚴重的情況就是嬉樂活動所造成的後果。

由此可知，宋代園林活動正存在著兩種迥異的情調，一種是傳統文士活動的風雅閒逸，一種則是大眾嬉樂的

❶ 冊一一八一。
❷ 冊一一二四。
❸ 冊五九〇。
❹ 冊一一八二。
❺ 冊一一六〇。

通俗喧鬧。關於前者可參看《詩情與幽境——唐代文人的園林生活》，本節則專論後者，分為玩樂、嬉戲和買賣三部分。玩樂部分包括歌舞表演、盛妝競豔和談笑等活動。嬉戲則包括百戲活動和水嬉、鬥草等。這些活動共同具有一項特色，那就是活動本身與欣賞優美景色之間存在的關係十分薄弱，甚至是毫無關係。園林只是一個存在的空間，園林種種優美的內容和特色在這些活動面前幾乎是不具意義了。

二、喧鬧爭豔的玩樂活動

在宋代通俗化的園林活動中，最最時興的大約是歌舞表演了。雖然在唐代的宴遊活動中已伴隨著歌妓的表演，但因燕樂這種普受大眾喜愛歡迎的流行音樂和填詞結合而成為歌妓們普遍表演的歌曲，是在中晚唐以後才開始。所以在園林宴遊活動中加上歌舞表演活動正和宋詞的發展歷史一樣，是在宋代方流行興盛的。

因為流行音樂盛行，填詞之風一開，歌唱表演成為人們日常生活常見的娛樂，因此園林宴遊也每每有此活動，如：

樽前隨分絃且歌（韓琦《休逸臺》三一九）

粉黛清歌穿遶閣（祖無擇《題魏野園》三五六）

更聽美人金縷曲（宋庠《立春日置酒郡齋⋯⋯》一九八）

外喧有歌飲（趙抃《鬱孤臺》三三九）

州人士女嘯歌而管絃（歐陽修《文忠集·卷四〇·真州東園記》❻

❻
冊一一〇二。

這裡雖同為歌唱表演，但卻有清歌古曲與嘯歌喧歈兩種。像魏野這種隱逸高士的園林及郡齋地方官宴的歌唱便是清歌古曲；而像真州東園和鬱孤臺這類公園名勝，則是眾多遊人士女的嘯歌喧歈。前者較似於唐以前的園宴活動，而後者則是宋代新盛的園林玩樂活動，但它們同樣都讓聽者享受歌聲曲調之美，從中得樂。此外，因為園林有豐富的創作資源，文人習慣在園林中即興賦詠，且此時文人參與填詞之風已開，因此很多文人即興地寫下歌辭，立即供歌妓唱出，如韓維〈和朱主簿遊園〉詩所述的「旋得歌辭教妓唱」（四二五）、蘇軾〈次韻曹子方運判雪中同游西湖〉詩云「詞源灧灧波頭展，清唱一聲巖谷滿」（八一六），這樣源源不絕的情思和創作，使得園林活動充滿了新聲，在聽歌享樂的同時又能浸淫在先聞新歌發表的趣味中。

有歌、樂的地方往往有舞，何況燕樂傳入中國最初的表演形式乃為舞蹈，因此歌舞同展是園林活動中常見的，如：

四絃清切呈新曲，雙袖蹁躚試小童。（文彥博〈留守相公寵賜雅章召赴東樓真率之會次韻和呈〉二七七）

或歌或舞何歡欣（邵雍〈內鄉天春亭〉三七五）

螢螢歌舞醉中真（韓琦〈寒食會康樂園〉三三五）

緩歌揮白羽，趣舞墮金釵。（劉敞〈九月八日晚會永叔西齋〉四八六）

有歌有舞，場面就顯得更加熱鬧歡愉。在園林宴遊活動中表演的歌舞，自不會太過沉寂驗板，所以有時甚至會跳得墮下金釵。又如劉過在〈吳尉東閣西亭〉詩中描述道「舞忙釵鬢亂」（《龍洲集・卷七》）[7]，可見這些舞蹈多為

❼ 冊二一七二。

輕快或劇烈的動作，音樂必也是輕快明亮的。所以整個表演場面和欣賞場面均是十分喧騰熱鬧的。參與者的注意力和情感都投注在這些華麗輕快的歌舞中，在一片玩樂歡欣的愉悅氣氛中，優美的山水景色都消退得遙遠無蹤了。

由於這種以歌舞來娛樂、助興的風氣在宋代十分普遍，所以妓樂等的準備就成為園林主人或遊客常備的要件。如韓維在《和宋中敬寄題景仁新池》詩所說的「試舞旋裁衣」（四二六），在新修好園池之際，主人同時也將舞妓和舞衣都準備好了，可見歌舞表演在園林活動中的不可或缺性。此外遊客也往往自備妓樂，如：

蘇軾有《攜妓樂游張山人園》詩（七九九）

（張文懿）一日西京看花回，道帽道服，乘馬張蓋，以女樂從。（邵伯溫《聞見錄‧卷一〇》）❾

洛公以地主攜妓樂就富公宅第一會。（王鞏《聞見近錄》）❽

欺壓蓮香載妓船（祖無擇《歷城郡治凝波亭》三五六）

蝶隨游妓穿花徑（楊億《郡齋西亭即事十韻招麗水殿丞武功從事》一一五）

浩蕩的妓樂隊伍跟隨著主人移走於諸家園林之間，甚至於在遊宴之時還得為這些妓樂特別準備一隻載妓船來運輸。這麼麻煩費事的舉動，他們仍舊樂此不疲，可見聽歌觀舞在當時的園林活動中之重要性，人們對此仰賴和需求之殷重。

由於觀舞聽歌活動的盛行，致使宋代園林留給人的印象中常常是歌樂遍響的…

❽ 冊一〇三七。

❾ 冊一〇三八。

絲竹清音兩岸聞 （王益柔〈遙題錢公輔眾樂亭〉 四〇八）

管絲遠近青堤上 （劉渙〈興慶池禊宴〉 二二六）

處處是笙歌 （呂陶〈北園〉 六七〇）

樂聲時復到天津 （邵雍〈天津聞樂吟〉 三七五）

倚風歌管到人家 （章玉民〈留題新建五雲亭〉 二〇二）

前三則為公園眾樂之地，凡是到此遊玩的士女均可攜妓樂，因而公園附近無論是湖岸青堤，遠近皆可聽見樂音，

處處都是歌聲，園林之內顯得十分熱鬧。甚至左近的人家都可時時聽見隨風飄來的歌樂，柳永在其〈木蘭花慢‧

清明〉詞中曾描寫清明的郊園：「風暖繁弦脆管，萬家競奏新聲。」用一個「競」字表現出園林的歌樂，可以想

見這些歌舞音樂的表演聲音多麼大聲喧騰。這些描繪清明地展現宋代園林活動中歌舞表演的常態及其熱鬧場面。

園林最初的設立是為了滿足人對大自然的喜愛與孺慕之情，而後的發展也一直以展現山水自然之美為主。人

們置身在園林中，主要是欣賞其模擬山水、再現自然的美景，並享受其間的靜謐。然而如今在園林中欣賞歌舞表

演，這表示人們雖置身園林中，卻把耳目的焦點集中在歌舞上，如范仲淹〈春日遊湖〉詩所說的「盡逐春風看歌

舞，幾人著眼到青山」（一六九），山水美景於此已退居成一個模糊的舞臺背景，只是一個一般性的空間而已。

由於園林玩樂的內容，使得許多前往園林的人抱持玩樂的態度，注意力放在遊人身上，放在遊樂之上，因而

將自己和隨身物具也刻意妝扮一番，使自己和一些物具也成為被觀賞的對象，如：

遊人春服靚粧出，笑踏俚歌相與嘲。（梅堯臣〈湖州寒食陪太守南園宴〉 二四五）

遊人春遊之時，也將自己妝扮得豔麗明亮，以與春花爭紅。他們還一面笑著踏著應和著俚歌，或是相互嘲弄。看花的成分雖是有的，但是玩樂嬉鬧、爭得眾人注目焦點的心意卻也非常明顯。整個園林看來，人與花、樂事與美景都成了可觀可嘆的景象。那些表演的歌妓在完成任務或閒時也穿梭花間，使這豔麗景象更添幾分縱恣的狂態。

此外，連載人的遊舫也被妝扮一番，使得整個園林（特別是公共園林）充滿彩麗繽紛的熱鬧氣氛。

人在玩樂之中，因盡情地享受和投入而往往忘情地發出各種聲音，加上歌舞表演及賽戲中的各種聲響，園林內就變得異常嘈雜，如：

眾音方雜遝（田況〈成都遨樂詩二十一首·開西園〉二七二）

拍案客爭棋（趙汝鐩《野谷詩稿·卷四·劉簿約遊廖園》❿）

笑倒語彌壯（韓淲《澗泉集·卷二·周景瑜置酒東園看海棠分韻得上字》）❶

上客縱談鬚奮白，佳人醉舞臉舒紅。（范純仁〈和王樂道西湖堤上〉六二四）

看花遊女不知醜，古粧野態爭花紅。（歐陽修〈豐樂亭小飲〉二八四）

春遊千萬家，美女顏如花。三三兩兩映花立，飄飄盡似乘煙霞。（張詠〈二月二日遊寶曆寺馬上作〉四八）

花間有遊妓，醉去墮金鈿。（梅堯臣〈遊園晚歸馬上希源命賦〉二三三）

遊舫已粧吳榜穩，舞衫初試越羅新。（蘇軾〈有以官法酒見餉者因用前韻求迹古為移廚飲湖上〉七九二）

❿ 冊一一七五。

❶ 冊一一八〇。

鼓聲多處是亭臺 （邵雍《春遊五首》其五·三六二）

雜遝，表示聲音的不協，一方面是聲音節奏的參差錯落，異常零亂；一方面則是聲音內容的種類繁多，異常混雜。除了歌舞音樂之外，尚有棋弈紛爭造成的拍案叫罵聲，有戲謔玩笑時的哄然笑聲，也有大聲縱談的振奮話語聲，還有各種比賽喝采的鼓聲。這樣的場面十分熱鬧，氣氛十分歡樂，而遊者的情緒則是十分激動亢奮，整個園林猶如一個熱鬧嘈雜的遊樂場，園林內涵和典型特色已消失隱退。

三、多樣化的百戲活動

由於園林的興盛，遊園活動的普及又正遇逢上百戲的活絡，宋代園林活動中便也常常出現百戲和各種遊戲內容。姚瀛艇主編的《宋代文化史》中曾論及百戲在隋唐至兩宋期間歷演不衰，而且種類越來越多，成為城市娛樂的重要內容⑫。這些百戲表演雖然在隋唐時期便已興盛，但因當時園林並未在各種階層中普遍興盛，而販夫走卒等能熱烈參與的公共園林也尚未普及，所以這種熱鬧又通俗的表演尚未進入園林，成為常見的活動。要到宋代，公園興盛，園林生活普遍深入一般庶民生活中，越形繁多的百戲便也隨之進入園林的空間，如：

人隨百戲波翻海 （蔡襄《十日西湖晚歸》三九一）

蔣苑使有小圃，不滿二畝……且立標竿、射垛及鞦韆、校門、鬥雞、蹴踘諸戲事以娛遊客。（周密《武林舊事·卷三·放春》

⑫ 參見姚瀛艇編《園林文化史》，頁四九四。

至於吹彈、舞拍、雜劇、雜扮、撮弄、勝花、泥丸、鼓板、投壺、花彈、蹴踘、分茶、弄水⋯⋯不可指數，總謂之趕趁人。（同上〈西湖遊幸、都人遊賞〉）

百戲中單項表演如鬥雞、走繩等本已會招致眾人圍觀喝采，如今各項表演都聚集在園林內，此起彼落的歡叫，各各簇擁的人潮，猶如波浪海濤，使園林沸騰洶湧。西湖這個巨型的公共園林不僅吸引了各地的「路岐人」❸前來表演，而且還有固定的瓦子勾欄供其表演❹。此外，連蔣堂的私人小園（不滿二畝）也設立各種百戲以娛遊客，如此狹小的園林空間還容納眾多百戲表演，則其擁擠喧騰之景象可想而知。所以，百戲表演和欣賞、嬉戲的活動雖然大多在公共園林中進行，卻也已經漸染到一般私園、小園了。

在眾多的百戲活動中能夠浸染深入到一般性園林中的有幾項，如射術、投壺、球賽、鞦韆、鬥草、弄禽等。

首先在射術方面，由於其屬於武功，故而上自皇圍，下至郡圃、私園等均有以此為戲的風尚，如《宋史・卷一一三・禮志》載：

太宗雍熙二年四月二日詔輔臣⋯⋯宴于後苑，賞花、釣魚、張樂、賜飲，命群臣賦詩、習射。賞花曲宴自此始。

這是宋太宗開創的賞花曲宴，自此帝王均仿此⋯⋯在後苑中飲宴、賞花、釣魚、聽樂。並命群臣均習射。習射於此

❸ 「路岐人」是指民間游動性的百戲表演者。參見同上，頁四九二。

❹ 西湖內的百戲活動，詳見本書第二章第一節。

只是賽戲，並非訓練，但為在帝王面前有穎異表現，平日居家應多有練習。況且帝王所好，上行下效，在一般私園中也頗以此為樂、為時髦風尚，而在一般郡園中的射術活動，則如：

射堋寬闊習武事（梅堯臣〈泗州郡圃四照堂〉二五七）

因射構茲亭，序賢仍閱兵。（王安石〈射亭〉五七六）

是以習武事的訓練為主，其中也含有序次賢位的意思。其娛樂的成分很低，而一般性的地方園林所設射術場地和活動則如：

闢其後以為射賓之圃（歐陽修《文忠集・卷四〇・真州東園記》）

射者中，奕者勝，觥籌交錯，起坐而諠譁者，眾賓懽也。（歐陽修《文忠集・卷三九・醉翁亭記》）

似乎是比較輕鬆自在的嬉戲，可以諠譁歡躍。至於一般私園則是：

邀射弓鈞開，破的剪羽的。助中聲喧呼，不覺屢傾幘。（梅堯臣〈依韻和韓子華陪王舅道損宴集〉二四七）

樽罍供樂事，金鼓疊歡聲。（林旦〈余至象山得邑西山谷佳處……〉七四八）

大家更加放任縱情地投入射賽中，參賽者傾力以赴，觀賽者也投入加油的行列，為了助長中的的氣勢而喧呼喝叫，

而不自禁地傾折了巾幘也不在意。其間還有金鼓助陣，整個園林活動就在大家的忘情、沉湎中而鼎沸歡騰。這是射術賽戲的情況。而同為賽戰之一的尚有球類活動，如：

（宴）殿西有射殿，南有橫街、牙道、榭徑，乃都人擊毬之所。車駕臨幸觀騎射百戲於此。（明・李濂《汴京遺

蹟志・卷八・金明池》）

蹴鞠孤高柳帶斜（張舜民《東湖春日》）（周密《武林舊事・卷一○上・張約齋賞心樂事》）

群仙繪幅樓前後打毬

掌樣毬場五百弓（楊萬里《誠齋集・卷二三・題北山教場亭子》）

由於宋代園林已採取主題性景區的劃分設計，才使得打球的活動在園林中成為可能；否則飛滾的球可能會打壞園林內的山水花木景觀，所以皇家苑囿的金明池特闢有都人擊球之所。西湖也有教場專供練球、打球，而一般園林也在較空曠的平場上隨興踢打。這種比賽性的遊戲不僅與園林景物無關，而且基本上不宜於幽深曲折的園林空間，並會對園林產生景物的破壞。但是宋人卻在此進行球戲，顯示他們也將園林當作是遊戲場。此外，投壺也是園林常見的賽戲，如：

陪客投壺新罰酒（陸游《劍南詩稿・卷六五・東籬》）

《郡閣閱書投壺和呈相國晏公》（梅堯臣・二四九）

或奕棋、投壺、飲酒、賦詩……（范祖禹《范太史集・卷三六・和樂庵記》）

籌貫壺雙耳（趙汝鐩《野谷詩稿‧卷五‧范園避暑》）

醉輕欣射中（趙抃《春日陪宴會春園亭》三四○）

與射箭、打球比較起來，投壺的活動簡易輕便得多，不需要太多的場地條件來配合，限制性就比較小。司馬光有一首詩題為《張明叔兄弟兩中見過弄水軒，投壺、賭酒薄暮而散，詰朝以詩謝之》，其中有一句是「壺席謹量度」。其自注云：「虎爪泉上覆之以版，每投壺版上，設榻繞之，榻去壺各二矢半。」（五○一）記述了投壺之戲可以在不平坦的地方覆蓋上平版，再置壺設榻，量定投擲距離。可見這種遊戲只要備妥用具，幾乎是沒有什麼地勢上的限制了，又且可以坐在榻上投擲，十分自在方便。

而且因其技術性較低（雖和射箭一樣須瞄準度和投擲力道的控制，但卻更加輕巧易投擲），所以適合於一般人參加，老少咸宜。此外，這種活動，比賽的意味較少而遊戲的趣味較濃，因此它不像球戲、射戲般只適合於公園或大型的園林；在資料中顯現，一般的私家園林也常以投壺為戲樂。

在眾多的賽戲中，比較適於園林，與園林賞景活動相結合的是船賽。《汴京遺蹟志‧卷一三‧宋四園》記載太平興國年間開始在金明池訓練水軍習舟楫，可是卻演變成為「水嬉」，並在池中舉行賽船遊戲以供皇帝觀覽。而後這種賽船活動也流行於民間公園，如上引高斯得的詩《西湖競渡遊人有蹂踐之厄》，西湖的遊人為了觀看船賽而遭致蹂踐之厄，可見這種賽戲的引吸力和在公園中的轟動。但是就一般人的普遍參與船戲而言，平日的泛舟活動不但少掉競賽的緊張激情，還能兼具優雅的賞景內容。但是，在宋代，泛舟在賞景目的之外，還含帶著嬉戲的目的，如上引所謂的「水嬉」，又如田況的《儒林公議》中記載了王建：

作蓬萊山，畫綠羅為水紋地衣，其間作水獸芰荷之類。作折紅蓮隊，盛集鍛者於山內鼓橐，以長籥引於地衣下，吹其水紋，鼓蕩若波濤之起復。以雜綵為二舟，轆轤轉動，自山門洞中出，載妓女二百二十人，撥棹行舟，周游於地衣之上，採折枝蓮到階前，出舟致辭，長歌復入，周回山洞。❶

這完全是模仿水上活動的遊戲，用新奇的手法製造出波濤洶湧的形勢，在沒有翻覆沉沒的威脅下，可以輕鬆自在地遊樂嬉戲。整個過程都是以新穎特異的機關造景特效為嬉樂的焦點。至於以畫舫在湖河之上，一邊欣賞風光，一邊遊玩的情形則十分普遍而平常，此不必細論。

在眾多的百戲活動中，不具競賽性質且適合於園林中的另一項是鞦韆，這是宋代園林活動的一大特色，如：

鞦韆對起花陰亂。（張舜民〈東湖春日〉八三五）

花外鞦韆半出牆。（邵雍〈春遊五首〉其四‧三六二）

三月鞦韆節，西郊蒟蒻洲。（韓琦〈乙未寒食西溪〉三二四）

臨流飛鑿落，倚榭立鞦韆。（田況〈成都遨樂詩二十一首‧開西園〉二七二）

由於鞦韆的製作簡易方便，如同王禹偁在〈寒食〉詩中所述的：「人家依樹繫鞦韆」（六四），而園林中樹木盛多，實為最方便繫鞦韆的地方。所以鞦韆在宋代流行起來的時候❶，便很迅速地廣設於公私大小園林庭院中。尤其在

❶ 鞦韆在宋代的流行，參見鄭興文、韓養民《中國古代節日風俗》，頁一七〇。

❶ 冊二一七五。

寒食清明時節風俗上更是家家戶戶打鞦韆。而鞦韆的遊戲是作高低弧線的擺盪，可以在林木花叢之間時出時沒，有時甚至可以半出牆頭，忽隱忽現，饒富趣味和美感，因而成為園林中相當優美的活動，而時時為文人所頌詠。

而從坐在鞦韆上的感覺而言，如：

鞦韆一蹴如登仙（陸游《劍南詩稿·卷五三·西湖春遊》）

芙蓉深苑鬥鞦韆，身輕幾欲隨風去。（沈括〈鞦韆〉六八六）

華郭春光欲暮時，綵繩爭蹴夜忘歸。佳人不道羅紈重，擬共楊花苦鬥飛。（李覯〈鞦韆二首〉其一·三四九）

綵繩高掛矗青天……花畔驚呼簪珥墜，柳梢時出綵羅鮮。（李曾伯《可齋續稿前·卷六·和劉舍人鞦韆》）⑰

由於人一坐於鞦韆上便是處在一種懸空的狀態之下，所以當它搖擺起來，像是騰空飛翔一般，輕盈如仙。而且因為離心力的作用，又讓人有欲摔飛出去的感覺，雖略帶驚懼之情，卻又令人興奮，想要越飛越高，所以有時候可以鬥賽，看看誰的鞦韆打得最高。因此，即使出現驚呼簪珥墜的受驚鏡頭，卻又在鬥飛矗青天的刺激嬉戲之中忘歸。

從描寫之中可以清楚地看出，鞦韆在當時是女子專有的遊戲。所以用綵繩繫掛，而且女子的怯弱膽小又使這遊戲充滿驚怕叫聲，趣味更是橫生。但也因為這是女子專用的遊戲器具，所以也常寂靜無聲地冷落於園林小角落中，如：

⑰ 冊二一七九。

煮酒青梅寒食過，夕陽庭院鎖鞦韆。（范成大《石湖詩集·卷一一·春日三首》其一）**⑱**

寂寞鞦韆索，無人盡日垂。（趙汝鐩《野谷詩稿·卷四·劉簿約遊廖園》）

不知何事鞦韆下，慶破愁眉兩點青。（王周〈無題〉一五四）

酒旗歌鼓秋千外（方岳《秋崖集·卷四·次韻趙端明萬花園》）**⑲**

一方面因為寒食節已過了，盪鞦韆活動已大大減少；一方面因為鞦韆常常繫綁在花間林蔭，稍具隱約遮蔽性，所謂「酒旗歌鼓秋千外」，所謂「花外鞦韆」（劉放《遊俞氏園亭》六一五），「環植以桃，立鞦韆其外」（梅應發、劉錫同《四明續志·卷二·郡圃》）**⑳**，給人較為幽深之感；再一方面，因為它是女子的遊戲工具，而女子的情緒起伏較大，因此鞦韆很能代表情感的形態和特質。這是鞦韆作為園林嬉戲活動的內容，同時兼具驚悚刺激和寂靜落寞兩種迥異情調的原因。

鞦韆雖為遊戲，但它作為園林活動的內容，卻是與園林景致相應且適合園林的一項遊戲。因為在擺盪之間固然可以享受輕盈翱翔的飛仙妙感，而且可以同時欣賞四周的景色，並在視覺上經驗到景物在擺盪間的迴旋變化，真正領受所謂的天旋地轉的滋味。於此，鞦韆遊戲和園林景物之間有著密切的連繫關係，園林不再只是遊戲的空間背景而已，它同時仍是被賞玩的對象，園林的本質內涵仍然存在且發揮作用。

園林遊戲中略受百戲影響者尚有戲獸禽一類的活動，如：

⑱ 冊一一五九。

⑲ 冊一一八二。

⑳ 冊四八七。

劉敞有〈招鄰幾、聖俞、和叔千東齋飲，觀孔雀、白鷳，及周亞夫玉印、赫連勃勃、龍雀刀、群邪宮璽數物……〉詩（四七二）

巴猿戲前檻，越鳥安深籠。（劉敞《涵虛閣玩玄猿孔雀》四六六）

圃老能呼鶴，樵奴競戲猿。（劉攽《秋園晚步》六〇六）

但這些動物都不是訓練有素的表演者，牠們只是因為種類的稀奇或形貌的美麗或性情的和馴、可愛而討人欣賞愛翫。所以人們並非存著欣賞表演的態度，而是以逗弄嬉戲的好玩心態來玩賞牠們，這也是園林遊戲的一種。

其他的園林遊戲，有梅堯臣《奉陪覽秀亭拋堶》詩所述的：「聊為飛礫戲，愈切愈紛如……誤驚花鳥起，亂破錦苔初。」（二四〇）這是宋代寒食前後的遊戲，猶如現在的打瓦。此外，雪天裡「塑雪獅，裝雪山」（吳自牧《夢粱錄·卷六·十二月》），則是季節天候的特殊遊戲。

園林中屬於兒童的遊戲活動，常見於詩文資料中的是鬥草，如：

青枝滿地花狼籍，知是兒孫鬥草來。（范成大《石湖詩集·卷二七·四時田園雜興六十首》其五）㉑

春暖出茅亭……童誇鬥草贏。（魏野《春月述懷》七八）

與兒鬥草又輸詩（陸游《劍南詩稿·卷六五·東籬》）

盈盈鬥草，踏青人豔。（柳永《木蘭花慢·清明》）㉒

㉑《西湖志纂·卷一二·藝文》，冊五八六。

㉒冊一一五九。詩題所謂的田園即為范成大的石湖園。

芳草亭鬥草（周密《武林舊事‧卷一〇上‧張約齋賞心樂事》）

鬥草的遊戲規則，普遍的方式是雙方各持一根草，雙手抓住草的兩端，草的中間則與對方的草相交，雙手往自己的方向用力拉，草先斷的一方為輸㉓。從上引詩句的描寫中可以了解，鬥草乃是孩兒的遊戲，雖然詩人文士們也記述自己加入這種簡易有趣的遊戲中，但那主要是要展現童心雅趣。成人與成人之間很少有此活動，畢竟它不像琴、棋般優雅深邃，又不似射術、擊球般富含高度技巧，而且這又會折損花草的生命。此外這種遊戲也有季節性限制，所以資料所載均出現於春天芳草芊綿之時。然而兒童的嬉戲總是令人欣羨且疼惜的，這樣的畫面代表著家庭和樂，也洋溢著生命活力和純真，因此像「海棠花下戲兒孫」（滕白《題汶川村居》二二）、「稚者戲於下」（楊傑《無為集‧卷一〇‧采衣堂記》）㉔這樣的描述會使整個園林鮮活起來。因此，在文人眼中，稚子的遊戲活動就格外珍貴，雖然它在園林活動中並非最常見最普遍的。

四、買賣與飲食活動

宋代的園林活動中最具特色且最奇異的應是買賣活動的加入，這使得園林成為大型的市集，嘈雜熱鬧，而且吸引了逛街的人潮，這實是園林的特異現象。

這種園林中的買賣活動大多在公共園林，偶而也有例外者，如：

㉓ 鬥草的詳細玩法及婦女的玩法，請參閱顧鳴塘《中國遊戲文化：鬥草藏鈎》，頁一四六—一四九。

㉔ 冊一〇九九。

禁中賞花非一……以至褲襠設放器玩、盆窠、珍禽異物，各務奇麗。又命小璫內司列肆，關撲、珠翠冠朵、篦環、繡段、畫領、花扇、官窯、定器、孩兒戲具、鬧竿、龍船等物，及有賣買果木、酒食、餅餌、蔬茹之類，莫不備具，悉傚西湖景物。（周密《武林舊事·卷二·賞花》）

至於果蔬、羹酒、關撲……謂之塗中土宜。又有珠翠……等物，無不羅列。（同上卷三〈西湖遊幸、都人遊賞〉）

蔣苑使有小圃……春時悉以所有書畫、玩器、冠花、器弄之物羅列滿前……以娛遊客……蓋傚禁苑具體而微者也。（同上〈放春〉）

帝王平時深居朝上宮中，無法領受閒逛市街的樂趣，所以在苑囿之內羅列店肆以進行買賣，各種雜器玩物、酒食、蔬果無不具備，這就使得苑囿成為市集。據《武林舊事》所稱這一切均模仿西湖景象，可見園林內的買賣活動乃始自西湖一類的大型公園。大約是趕趁的生意人見到公園遊春玩樂的人眾多，正是做買賣的好機會，所以自然而然地聚集起來。而見於資料者，仍以西湖這個巨型的公共園林組群記載得最多。如《武林舊事·卷三·祭掃》所述：

玉津富景御園，包家山之桃，關東青門之菜市，東西馬塍，尼庵道院，尋芳討勝，極意縱遊，隨處各有買賣趕趁等人。

說明在西湖的廣大園區中，只要有人縱遊的地方，便隨處有人買賣，可見這種買賣活動的活絡興盛。其中最大的特色大概就是所謂的「土宜」，頗似今日在各名勝觀光地區均有商販集結，販賣各種玩物和食品，其中尤以各地土

產最著名。此後私園之有財勢者也頗起而效之，不過，像蔣堂的小圃主要是以展示珍玩來吸引遊客。總之這種買賣活動的加入，使宋代園林的氛圍和品質產生很大的變化，所以還是多半發生在公共園林中，這和公園的遊樂性質、熱鬧景象較為相應。

對於遊園踏青的人而言，會引起他們購買的物品多半和遊樂有關，所以買賣趕趁人賣的幾乎是一些珍玩小巧的物具，而非日常民生器具。但是對遊賞玩樂的人更為迫切的則是一些止渴、充飢、設宴的食品飲料。所以園林買賣中最為興隆的應算是食飲了。《武林舊事‧卷三‧西湖遊幸、都人遊賞》還記載了高宗等乘坐御舟遊西湖時，曾宣喚宋五嫂的魚羹，並加以賞賜，而後人便爭相嘗食，致使宋五嫂的魚羹生意大好，遂成富嫗。由此可以了解園林買賣中的飲食攤店之重要，猶如今日在風景名勝區每有眾多飲食店商提供遊客口腹之需一般，其生意和重要性往往超越其他用品店。而在宋代園林的飲食買賣中，似乎以酒最為普遍，如：

夕照樓臺卓酒旗（林和靖〈西湖春日〉一○六）

酤酒向旗亭（蔡襄〈開州園縱民遊樂二首〉其二‧三九一）

時方暮春，鶯酒於（郡）園，郡人嬉遊。（僧文瑩《湘山野錄‧卷下》）㉕

豐豫門外有酒樓名豐樂……湖山壯麗，花木亭榭映帶參錯，氣象尤奇。縉紳士人鄉飲團拜多于此。（吳自牧《夢粱錄‧卷一二‧西湖》）㉖

和氣隨風近酒船。（韓維〈和謝主簿游西湖〉四二六）

㉕ 冊一○三七。

㉖ 冊五九○。

在西湖和地方政府開設的公園中往往有酒店、酒亭的設置，以供遊賞者宴飲之用。在宋代，不論是盛大的群集宴遊或是簡便的席地野餐，都需要有酒相佐，如趙汝鐩《飲通幽園》詩所說「買酒領客尋清遊」（《野谷詩稿·卷三》[27]，他是買了酒再尋清遊的。因為這種宴飲的遊園風尚，使得園林中賣酒的需求大大增加，所以整個湖園區放眼望去便可看見處處酒旗高掛的景象，有的如豐樂樓一般瑰麗奇偉，引來眾多縉紳士人宴集，也有只是泛著酒船賣給遊船畫舫的小本生意。《武林舊事·卷三·西湖遊幸、都人遊賞》也記載了高宗御舟一日遊經斷橋，曾入橋旁一家小酒肆的故事。從這些資料看來，在宋代的公共園林中酒肆的開設或酒船的泛賣十分普遍，是園林內買賣活動中最興盛的一行。

在園林中買賣商品，不免使園林淪為嘈雜凌亂的市集，可信對於園林景觀將會造成某種程度的破壞，而且也可能吸引來一些專為購物、閒逛或看熱鬧的人潮，他們並無心欣賞園林景致，也無法領受中國園林幽美之所在。因此這些擁擠的人潮與園林之間只存在著空間上的關係，而無心靈交契相應的互動關係。所以買賣活動的出現徒使中國園林的品質和園林活動的意趣遭受重大傷害。所幸，這僅止於公共園林，一般私家園林依然保有園林和園林活動的典型美。

然而，類似園林中買賣活動這種世俗化的改變，也許是公共園林普及之後很難避免的趨勢。

五、結　論

綜觀本節所論可以了解，宋代園林活動的通俗情形，其要點如下：

其一，宋代園林活動展現了兩種截然不同的路向：其一是繼承傳統的屬於文士的風雅活動；另一則是新增的

屬於普通民眾的通俗娛樂活動。

其二，宋代園林活動的通俗化乃是宋代公共園林興盛普及下的必然發展。因為社會上各種階層的人物都能夠自由進出公園，廣大群眾的參與，自然將園林活動帶入世俗化的路上。

其三，宋代園林的通俗性活動大約可分為玩樂——歌舞欣賞、盛妝競豔、談笑；嬉戲——百戲活動、射術、投壺、球戲、水戲、鞦韆、弄禽、鬥草；買賣活動——珍玩、土產、飲食等買賣。

其四，這些通俗性活動除少數幾項尚含有欣賞景色的部分內容外，幾乎都是把活動的焦點放在玩樂、遊戲等事物上，園林的優美景觀於此消褪為一個無意義的空間背景而已。

其五，這些通俗活動因以玩樂、嬉戲和買賣活動為主，給園林帶來的是嘈雜喧鬧和混亂，致使園林的特質和意趣遭受嚴重的破壞，是中國園林的異數，卻也將中國園林帶向更平民化、大眾化、公共化的路上。

第三節
鬥茶活動與其道藝境界

一、宋代茶風興盛

茶，是中國飲食生活中很重要的一部分。比起酒，更為廣泛普遍地存在於一般人的生活日常之中；比起酒，更適宜於各種不同身分角色的人。劉昭瑞在《中國古代飲茶藝術》中說：

中國飲茶史上向來有「茶興於唐，盛於宋」的說法，這主要是就以品為主的藝術飲茶來說的。北宋蔡絛在《鐵圍山叢談》中也說茶之尚，蓋自唐人始，至本朝為盛。而本朝又至祐陵（即宋徽宗）時益窮極新出，而無以加矣。❶

茶興於唐而盛於宋，這是當代人對中國飲茶歷史加以研究之後得到的結論。姑且不論喝茶最早可追溯何時，但宋代飲茶之風十分興盛則是可以確定的。除了蔡絛《鐵圍山叢談》的記載之外，下面兩條宋代留下的資料可以更進一步證明這一點：

❶ 見劉昭瑞《中國古代飲茶藝術》，頁一八。

二、宋園時與喝茶

既然宋代普遍地流行喝茶，而園林又是很多人家日常生活的所在，那麼在園林中飲茶也就是一個常見的現象。

然而茶既然與米鹽的重要性無異，是生活日常不可或缺的內容，那豈不是就不能算是園林生活的特色了嗎？主要的問題在於，煮茶喝茶最宜於園林中進行，這在宋代詩文中有直接說明的例子：

要須臨水榭，滿啜一甌玉。（胡寅《斐然集・卷一・送茶與陳霆用賈閣老韻》）❹

尤其喝茶發展到宋代已經完成一套藝術化的品鑑程序和標準，形成宋代特有的鬥茶形式，它也就成為宋代園林的特殊活動了。

需品。

因此，所謂「茶盛於宋」，並非只是某些階層的風尚而已，也非只是生活的點綴品而已，它是無所不在的生活日用必需品。

人不可一日不喝茶，甚至說它的重要性已到了與米鹽同等的地步，可見喝茶在宋代是十分大眾化、日常化的。因此，所謂「茶盛於宋」，並非只是某些階層的風尚而已，也非只是生活的點綴品而已，它是無所不在的生活日用必需品。

東坡論茶云：除煩去膩，世故不可無茶。（趙令時《侯鯖錄・卷四》）❸

夫茶之為民用，等於米鹽，不可一日以無。（王安石《臨川文集・卷七〇・議茶法》）❷

❷ 冊一一〇五。
❸ 冊一〇三七。
❹ 冊一一三七。

竹上松間敲玉花，最宜石鼎薦靈芽。（鄒浩《道鄉集·卷六·雪中簡次蕭求團茶》）❺

花竹叢間著，開樽淪茗宜。（李曾伯《可齋續稿後·卷一〇·重慶圃治十詠·六角亭》）❻

也宜飲酒也宜茶（徐鹿卿《清正存稿·卷六·再續前韻（指《府判社日招飲蔣園座中索賦詩三絕句》）》）❼

為公飲春茶，日日來新亭。（同上《林府判和前韻見示且約暇日論茗次韻為謝》）

在胡寅送茶給朋友的時候，還殷殷交代對方，這些茶必須在身臨水榭之時來品啜。而鄒浩向朋友索求團茶時也說，身在竹上松間最宜煮茶。其中三個「宜」字，以及為了飲茶而日日前往亭園，都說明飲茶最適宜於園林中進行了。

所以雖然茶在宋代與米鹽同為生活日常不可或缺的必需品，但它的盛行卻含著特別的意義，而它進行的形態也別具美趣與道藝的境界。因為它的整個程序不像煮飯作菜一般只是為了填飽肚子以維持生存而已，它主要還是一種休閒、一種享受、一種品味、一種境界。劉兼〈從弟舍人惠茶〉詩有「珍重宗親相寄惠，山亭水閣自攜持」（一六）的自述，因為珍重從弟寄贈的茶，所以總是攜帶著在山亭水閣之處品飲。說明飲茶最美好的境地應是在山水佳美之地。

在園林中飲茶的情形雖然已在唐代出現，但因飲茶風氣的趨於鼎盛，所以園林飲茶在宋代更為頻繁。詩文的描述很多，如：

❺ 冊一二二一。

❻ 冊二一七九。

❼ 冊二一七八。

野石靜排為坐榻，溪茶深煮當飛觥。(伍喬〈林居喜崔三博遠至〉一四)

幽池明可鑑……興盡煮吾茗。(韓維〈崔象之過西軒以詩見貺依韻答賦〉四一八)

就簡刻筠粉，浮甌烹露芽。(歐陽修〈普明院避暑〉三〇一)

棋局移依石，茶爐坐蔭松。自注：公自作藥寮、潞公庵、臨伊庵，皆在龍門。(司馬光〈潞公遊龍門光以室家病不獲參陪獻詩十六韻〉五一〇)

卻歸林下飲 (王十朋《梅溪後集·卷七·啜茶》) ❽

這裡有的是自述在自家園林中煮茶代酒，坐飲野石之上；有的是前去參訪寺院園林而就地煮茶。這些都是親身經驗的記述。但是有的 (如司馬光) 卻是想像友人 (文彥博) 在其自家園林中煮茶飲茶的情景，這顯現出當時的園林活動中，飲茶深具普遍性與代表性，所以會進入未參與遊園者的想像之中。而王十朋則想像並期盼能回歸家林去啜茶，以享受一分難得的悠哉清閒。這表示他們體會到喝茶與園林居遊是同情調的閒逸生活。再如胡仲弓甚至於在〈陳氏溪亭次韻〉詩中歌詠道：「喚回魂夢敲茶臼」(《葦航漫遊稿·卷三》) ❾，他想像溪亭對人所具有的召喚力量之一竟也是茶事，似乎在回想起園林生活時，令人深味難忘的就是飲茶過程中的每一步驟。猶如劉摯〈次韻輅氏東亭書事四首〉其三中也說：「茶憶新團碾」(六八一)，這也是園林中飲茶帶給人的難忘回憶。足見在宋代的園林活動中，飲茶是非常重要的項目之一。

宋人園林活動喜歡品茶的事況還常常表現為在遊他人或公共園林時的攜茶同往，如：

❽ 冊一一五一。

❾ 冊一一八六。

范蜀公與司馬溫公同遊嵩山，各攜茶以行。（明·何良俊《何氏語林·卷一九·箴規》）❿

攜茗仍來試煮泉（喻良能《香山集·卷一三·題煮泉亭》）⓫

《華幹攜茶入園晚坐柔桑下》（朱翌《灊山集·卷二》）⓬

《二月九日北園小集烹茗奕棋抵暮……》（李光《莊簡集·卷五》）⓭

登祥源東園之亭，公期烹茶，道滋鼓琴……（歐陽修《文忠集·卷一二五·于役志》）⓮

遊賞他人之園，還不嫌麻煩地攜帶著茶茗、茶具前往，這裡顯示出兩個重要的訊息：其一是園林中喝茶已經成為一個非常重要的遊園習慣，以至於可以如此費事地攜茶遊園。其二是遊者如此做，應該是他們已確定所遊的園林中有可以煮茗的設備，否則燒柴火所造成的園地破壞當為園主所不允許的。可以想見，當時的園林中普有茶灶一類的設施，這可以證知煮茶品茗在宋園的活動中的重要性。

三、園林提供喝茶的便利條件

飲茶之所以適宜於園林中，其原因很多，但可以歸納地說，園林能夠提供煮茶所需的重要材料，還能配合飲

❿ 冊一〇四一。
⓫ 冊一五一〇。
⓬ 冊一一三三〇。
⓭ 冊一一二八。
⓮ 冊一一〇三〇。

茶所追求的優美境地與清靈境界。首先，園林往往可以提供煮茶最重要的水，如：

鑿得新泉古砌頭，煮茶滋味異常流。（釋智圓〈湖西雜感詩〉一三三）

泉味最便茶（司馬光〈清燕亭〉五○五）

汲來聊煮茗，風味故應同。（牟巘《陵陽集‧卷五‧題束季博山園二十韻‧小谷簾》）❶

酌泉烹茗白雲間（金君卿〈留題分宜前山吳隱士白雲亭〉四○○）

茗味沙泉合（釋行肇〈郊居吟〉一二五）

水泉的優劣影響茶湯甚大，這在陸羽的《茶經》中已有詳細的評論。煮茶的水可細分等級，品類甚多，簡要地說以活水為佳。而園林大多有水，其中的泉溪即為活水，宜於煮茶，因此這裡我們看到諸多就地汲取泉水煮茶，且茶味便合的例子。這種就地汲取、現取現煮的情況，水最鮮最活，所煮出來的茶湯也就甘美可口。此外在王關之的《澠水燕談錄‧卷九》記述范仲淹蓋築了醴泉亭之後，從此「幽人逋客往往賦詩、鳴琴、烹茶其上」❶。可見泉水的具在，是園林吸引人喝茶的一個重要因素。但是一條自然原野中的泉溪卻不適煮茶品茗，因為沒有建築設造以提供舒適的品嘗場所。所以要等到范仲淹蓋了亭子之後才成為喝茶佳地。這更說明園林的宜於喝茶的事實。而且園林中的泉流附近往往有花木美景相映，所以還能欣賞到「自汲香泉帶落花，漫燒石鼎試新茶」（戴昺《東野農歌集‧卷五‧賞茶》）❶的優美景象，實是味覺、嗅覺、視覺上的多重享受。所以在諸多泉流著名的所在地，往

往築造亭臺以供煮茶淪茗，因而造就了許多自然山水園，其與宋代飲茶之風存在著密切的關係❶。

此外，在張伯玉《後庵試茶》詩中還描述：「巖邊啟茶鑰，溪畔滌茶器，小灶松火然，深鐺雪花沸。」（三八三）寇準《秋晚閑書》也記述：「閑收落葉煮山茶」（九〇）。顯示園林裡的溪水宜於滌洗茶具，就地拾取的松枝與落葉可以當柴火燃燒，巖邊可以煮茶賞景。所以園林也便於提供煮茶的燃料與茶具的清洗。

其次，園林中往往有廣大的土地足以栽植茶樹，這對飲茶也是一種便利。如：

徑通茶塢綠（穆脩《和毛秀才江墅幽居好十首》其三·一四五）

塢中茶候鳥啼春（胡宿《寄題齊氏山齋》一八三）

自課園中拾晚榮（陳著《本堂集·卷一五·春晚課摘茶》❶

雲供烹處碧，露餉摘時津。（宋祁《通判茹太博惠家園新茗》三一一）❷

擷亭下之茶，烹而食之。（蘇軾《東坡全集·卷三八·遺愛亭記》）❷

江墅山齋之中有茶塢以種茶，顯見它不是獨立的茶園，而是家居的園林中的一部分。摘茶時節，居住在此的主人還會親自督課採收的情形，足見主人對此的重視。剛剛才採摘下來的茶葉還帶著露水，就在雲煙深處烹煮起來，

❶ 冊一七八。
❶ 冊一三五。
❶ 冊一八五。
❷ 冊一一〇七。

478

這不僅是當令的、當日的，而且還是當下的真正新茶，其味必然新鮮甘淳。所以園林中的泉水與茶園，為飲茶過程中的兩大主角提供了最淳美最便利的條件。由此可知，園林中適宜於飲茶，宋人喜歡在園林中飲茶，實有其十分重要的外緣因素。

復次，園林因為常常位處於山明水秀幽靜之地，故常與山林寺院相毗鄰；因為園林主人多有幽趣高興，善與遊於物外的高僧相交遊，所以能夠對於茶藝多所接觸與學習。茶在中國興起，與禪師的修行有著密不可分的關係，在這傳統的延續之下，宋代的僧師也多精於茶藝，飲茶是寺院生活中不可缺少的一部分。如王安國描寫〈西湖春日〉時有「春煙寺院敲茶鼓」（六三二）的景象，顯示諸多寺院都有定時喝茶的作息。文彥博〈送彌陀實師訪積慶西堂順老〉也追述道：「聞在東林日，常烹北苑茶。」（二七七）這是寺院生活的寫照。所以僧師們多精於茶道，而他們又有與文人墨客相交遊的傳統，常常來往於園林郊居之間，對於園林中飲茶之風有著正面的促進作用。如：

僧來便學賞茶訣，白乳槍旗帶露收。（余靖〈賀孫抗員外春晝端居〉二二八）

時聞岳僧至，閒講煮茶經。（趙湘〈自樂〉七六）

試茗有僧尋（趙湘〈秋日過吳侃幽居〉七六）

鄰僧茶約煮新萌（黃庶〈春日閑居〉四五三）

高僧相對試茶間（林逋〈林間石〉一〇六）

僧人前來，可以向他學習賞茶的要訣，而自家新摘下來的茶心還帶著露水，正可以提供新嫩的品茶對象。嘗茶「訣」、煮茶「經」由僧人來指導，表示這不是隨意說說，而是十分專精深入的藝術、道境的展現。但是這樣的學

習並非嚴肅的課程，不會給人壓力，而是在輕鬆隨興、一派悠閒的心情下進行的，所以說僧人是「閒講」著煮茶經的。由此可知，在園林中與僧人煮茶品茗，有著深遠的情味，深奧的道藝，但其形態卻又是自在隨興的。而這些僧人也往往因為是這些私家園林住近的「鄰僧」，所以可以常常前來指導或參與嘗試、品評的活動。這也是宋代園林生活之所以盛行飲茶的另一個原因。

園林中飲茶有如上種種便利，造成宋代園林飲茶的盛行。在資料中我們也可以看見一些園林中有專為煮茶而設的地點。如王禹偁《移入官舍偶題四韻呈仲咸》詩有「不離鍊藥煎茶屋」（七〇）的記載；張鎡的約齋中有「煎茶磴」（《武林舊事・卷一〇上・張約齋賞心樂事》）❷；方岳《次韻宋尚書山居十五詠》有「茶巖」一景，是「便攜石鼎與俱來」（《秋崖集・卷四》）❷ 的飲茶場所。至於像更簡便的茶灶的設備就更普遍了，這情形可在第六章第四節園林組詩的表錄中看到。

有提供茶湯的泉水，有提供鮮嫩茶心的茶圃，有松枝、落葉等煮茶的柴火，有指導茶道的高僧，有飲茶的專用地點，宋代園林飲茶的風尚於焉可見一斑。

四、園林喝茶的美趣

以上所論喝茶之所以適宜於園林中進行的原因均是由外在條件的配合上立論的。除了這些便利的因素之外，還有許多較為內在本質上的原因，使得在園林中喝茶成為一件深美的事。

首先，煮茶時茶灶中的柴火燃燒，必會產生煙氣，如：

❷　冊五九〇。

❷　冊二一八二。

竹閣茶煙細（胡宿〈余山人居〉一八〇）㉓

數本當簾竹，茶煙漸欲交。（趙湘〈江秀才新居〉七六）

茶灶煙沉午睡遲（董嗣杲《廬山集·卷四·午睡》）㉔

烹茶鶴避煙（魏野〈書逸人俞太中壁〉八三）

林煙候煮茶（韓維〈徐祕校過池上見訪留五絕句〉四二九）

在的感受，也是園林中的美景：

我們看到從茶灶中升起的煙氣細細裊裊地在竹閣林間浮動，雖然就近會薰嗆到鶴禽，但是它總是生活飽足才會有的景象，所以就像陶潛〈歸園田居〉所描述的「曖曖遠人村，依依墟里煙」一樣，給人一種自足安樂而又悠閒自

茶煙漁火遙堪畫，一片人家在水西。（胡宿〈過桐廬〉一八二）

午陰閑淡茶煙外（蘇舜欽〈寄題趙叔平嘉樹亭〉三一六）

煙疏茶灶迴（司馬光〈寄題洪州慈濟師西軒〉五〇三）

林間煮茗罷，谷口蒼煙漫。（汪藻《浮溪集·卷三一·次韻吳明叟集鶴林》）㉕

仍攜二友所分茶，每到煙嵐深處點。（邵雍〈十七日錦帡山下謝城中張孫二君惠茶〉三六五）

㉓ 此詩在《全宋詩·卷四二三》中重複出現，作胡宿詩。本句則竹閣作竹徑，餘全相同。

㉔ 冊二一八九。

㉕ 冊二一二八。

茶煙堪畫，表示它是優美的、有情味的。它美在何處呢？蘇舜欽認為它因為柔細而緩緩飄動，所以在它的浮映之下的景物顯得閒淡寧靜。司馬光認為茶煙因為稀疏，帶有一點隱約虛無之感，所以看起來顯得悠遠。而邵雍則在山嵐氤氳之中鬥茶，茶煙加上嵐氣，使點茶者好似在縹緲不可及處，顯得深幽而神祕。因此，茶煙美在它的輕細疏淡，美在它的裊裊冉冉，有一種柔情款款的情態，有一分閒淡靜謐的氣氛，還點染出一種縹緲悠遠的境界。

此外，煮茶時所散發出來的香氣，也為園林增添了美感：

竹徑焙茶香（王欽若〈詠華林書院〉九三）

茶甌香沸松林火（馬雲〈訪踞湖山人仇君隱居〉六一七）

煮茶生野香（蔡襄〈題僧希元禪隱堂〉三八九）

香醫酒病痊，坐餘重有味。（趙湘〈飲茶〉七六）

碾後香彌遠（徐鉉〈和門下殿侍郎新茶二十韻〉七）

茶團一經碾碎以及烹煮之後，茶葉的香氣完全散放溶解出來，瀰漫在空氣之中，飄溢在整條竹徑之間。而茶香與山林裡的松香相混合，與其他花木山野的氣息相交融，這些都是大自然中天然生成的香氣，所以說是「生野香」，給人純樸適意之感。而這分香氣還可以醒酒提神，可以持續而坐久不褪，可以飄散廣遠。不論是原始純粹的茶香，或是混合著自然氣息的野香，都能使園林增添怡人的芬芳，增添嗅覺的美感，創造寧馨香美的境界，而且還能使這些情境推擴得更悠遠。

飲茶是味覺與嗅覺上的享受，所以對人而言，飲茶的同時還有許多活動享受的空間可發揮，園林內的豐富內

容正可以如此配合：

畫作一圖何處設，煮茶閒看建溪頭。（許申〈如歸亭〉一五二）

清談停玉麈，雅曲弄金徽……煮茗自忘歸。（梅堯臣〈中伏日陪二通判妙覺寺避暑〉一三三）

彈琴閱古畫，煮茗仍有期。（梅堯臣〈依韻和邵不疑以雨止烹茶觀畫聽琴之會〉二五七）

少年旋繞看不足，時呼野老來煎茶。（蘇轍〈方築西軒穿地得怪石〉八六九）

何日煎茶醖香酒，沙邊同聽暝猿吟。（徐鉉〈和陳洗馬山莊新泉〉九九）

煮茶、飲茶的程序繁瑣，需要有閒情逸致才行。而在此閒逸的時光裡，喝茶是隨興閒散進行的，所以還可以一面閒看著風景圖畫，可以一面清談，可以聆聽樂曲，也可以賞玩園中怪石，或是傾聽猿吟。這些活動的交織進行，讓園林活動在飲茶的基本行進形式中，同時享有視覺、聽覺、味覺、嗅覺以及神遊滌慮、哲思辯析等的美感與樂趣。李之儀在〈張氏壁記〉中敘述一群朋友在「竹影動搖，梅花凌轢」的春日美景中，「德夫燒御香，覺夫點團茶，聽美成彈〈履霜操〉，在點（鬥）茶的同時，還有這樣多方面的美感享受，無怪乎他們會有「相顧超然，似非人間」的感受（《姑溪居士前集·卷三七》）❷⑥。

由於園林中飲茶常伴隨著優美的山水風光以及多樣的雅致活動，使得整個園林中的活動充滿美趣，而飲茶之後又能幫助頭腦的清晰明覺，所以對於詩文的創作產生相當大的推促作用……

❷⑥ 冊一二○。

槐窗夢斷鳳團香，松澗分來雀嘴嘗。勾引清風發吟興，與師意思一般長。（陳著《本堂集‧卷三‧次韻如岳惠茶》）㉗

煮茗石泉上，清吟雲壑間。（梅堯臣《會善寺》二三二）

一槍試焙春尤早，三盞搜腸句更加。多謝彩牋貽雅貺，想資詩筆思無涯。（余靖《和伯恭自造新茶》二二八）

何人可作題詩伴，試茗應思謝法曹。（趙湘《蕭山李宰君北亭即事》七七）

待烹石鼎療詩臞（方岳《秋崖集‧卷六‧牛庵後古松五株》）㉘

園林中有眾多的自然物色，本身就是充滿詩情畫意的地方，本身就是詩文創作的豐富資源；但是有了茶的清滌作用，思慮更加明晰，構想更加順暢。因此在園林中飲茶，往往可以喚起源源不絕的詩情，可以條理出清楚的思緒，因而產生詩作。所以方岳在詩思枯竭的時候就等待茶湯的治療功效，等待明覺清靈的心靈去神遊園林中的美景，去醞釀無垠的情思。所以園林中喝茶可以幫助充分地領受所在天地的美與趣。

五、園林鬥茶的道藝境界

煮茶喝茶需要慢條斯理的工夫，所以是有閒者的活動。因此飲茶的本身通常展現出一派悠閒的情調：

㉗ 冊一八五。

㉘ 冊一一八二。

㉙ 煎茶了閒畫（韓淲《澗泉集‧卷四‧徐斯遠山圃》）

淹留待烹茶，初覺晝日永。（劉攽〈邠園水閣煎茶〉六〇一）

閑烹北苑茶（祖無擇〈袁州慶豐堂十閑詠〉三五九）

客至不勞閑酒食，一甌茶炷一爐香。（韓淲《澗泉集・卷二・山林》

白晝漫長，閒散無事，煮茶的精細繁瑣的程序，可以打發這長長的一天，可以「了」結這閒而無事的時間。尤其宋代新興的鬥茶法，從碾茶、煮水、注湯（第一湯到第七湯）到點茶等程序❸，十分精細繁瑣，很費時間，是長時的享受。因而煮茶飲茶可以從從容容、精精細細地進行，是十分雅致散逸的事。在香煙緩緩升燃之際，在輕鬆自在的時空裡品味香美的茶湯，眼前的每一件事物也可以深深地感覺攝受，這是愉快而美好的經驗。這是喝茶（尤其是鬥茶）在形態上的特色。

在質地上，茶的清香甘美可以醒人頭腦，清人心脾，產生一種無染的潔淨感：

喜共紫甌吟且酌，羨君瀟灑有餘清。（歐陽修〈和梅公儀嘗茶〉二九三）

蒙頂露芽春味美，湖頭月館夜吟清。煩醒滌盡沖襟爽，暫適蕭然物外情。（文彥博〈和公儀湖上烹蒙頂新茶作〉二七四）

豈特涓塵慮，晝靜清風生。（蔡襄〈即惠山煮茶〉三八七）

橋上茗杯烹白雪，枯腸搜遍俗緣消。（韋驤〈和山行迴坐臨清橋啜茶〉七三二）

❷ 冊二一八〇。

❸ 鬥茶的詳細程序可參看❶，頁一二一—一二二。

無眠耿耿不禁茶（司馬光〈其夕宿獨樂園詰朝將歸賦詩〉五一〇）

清，是茶最大的特質，能滌除塵慮俗念、煩醒睡意，讓人清清楚楚、舒暢沖虛、潔淨無染，甚至於在清明靈覺之中產生特殊的明辨、領會等能力。邵雍的〈和王平甫教授賞花處會茶韻〉詩就稱美王平甫：「太學先生善識花，得花精處卻因茶。」（三六八）原本就已經善於鑑賞花了，可是喝茶之後卻更能確切地掌握花的精要所在。可見喝茶對人的清靈作用之大。

由於飲茶形態的閒逸，飲茶效果的清靈，飲茶便被視為是修道得仙者的生活內容。如：

閒把道書尋晚逕，靜攜茶鼎洗春潮。（王禹偁〈題張處士溪居〉六三）

道從高後小林泉。謀身只置煎茶鼎。（孫僅〈詩一首〉一〇九）

煮茗款道論（釋元淨〈龍井新亭〉三八二）

紫園仙客共烹茶（文彥博〈家園花開與陳大師飲茶同賞呈伯壽正叔昌言〉二七七）

我來漫啜茶兒去，疑是神仙境界人。（李曾伯《可齋續稿前‧卷六‧登四望亭觀雪》）❸❶

學道修道者的生活是清簡寡欲的、悠閒而無所爭競的，所以我們看到這些修道學道或得道的人在園林中沒有什麼太多的物件，只有簡單的幾個必需品，茶是其中之一。他們常常靜靜地品味著茶，看著道書，論道清談，或深體著道境。如此清簡而悠閒的生活，甚至被人認為或自己感覺是神仙中人。這是飲茶的清明效果所自然得到的感受。

❸❶ 冊一一七九。

無怪乎修道者喜歡飲茶來體現、感受清簡閒淡的道之境界，也無怪乎禪僧在修禪習定的生活中喜歡以喝茶來幫助清神滌慮。

尤其到了宋代，飲茶已達到一個高度藝術化的境界，發展出鬥茶的形式，其道藝內涵十分深刻。園林中鬥茶的情形如：

府茶深點臥龍珍（趙抃《寄酬前人上巳日鑑湖即事三首》其二·三四二）

茶戰弱一水（韋驤《和南巖迥》七二九）

靜看茶戰第三湯（韋驤《八月上澣登步雲亭》七三二）

二三君子相與鬥茶於寄傲齋，予為取龍塘水烹之，而第其品。（唐庚《眉山文集·卷二·鬥茶記》）**❸❷**

且就涼軒鬥茗來（宋庠《今日棋軒風爽天休可紆步無以簿領為解兼戲成短章》二○一）

這裡所稱的茶戰、點茶均可統稱為鬥茶。鬥茶大約出現在五代，到了北宋中期逐漸盛行而風靡全國**❸❸**。它主要是經由一連串的碾茶、調膏、點茶、擊拂等程序，由這些過程的數度重複看其操作技巧之得宜、純熟與控制之精切與否，並觀察茶面湯花的色澤、均勻度以及盞沿與湯花接處的水痕等效果來決定參與鬥茶者的勝負。其中的每一步驟每一動作都要十分精細。因此在鬥茶時必須專注凝神，心境絕對平靜。劉昭瑞在《中國古代飲茶藝術》中對鬥茶的境界和精神特質有如下的評述：「試看宋代那莊嚴肅穆、一絲不苟、澄心靜慮、面壁參禪式的鬥茶，不正

❸❷ 見劉昭瑞《中國古代飲茶藝術》，頁一二一。

❸❸ 冊一一二四。

反映了在那時代所特別重視內省功夫的時代精神和心理特質嗎？」[34]他並且評定鬥茶是我國古代品茶藝術的最高表現。因此可以說鬥茶活動可以帶引人臻於道藝相融合的最高境界。

而在整個鬥茶飲茶的過程中，除了澄心定慮的修養境界和莊嚴肅穆的態度之外，神思想像的過程也十分精采：

雪乳已翻煎處腳，松風忽作瀉時聲。（蘇軾〈汲江煎茶〉八二六）

不知茶鼎沸，但覺雨聲寒。（方岳《秋崖集·卷五·煮茶》）[35]

天籟吟松塢，雲腴溢茗杯。（宋庠〈自寶應踚嶺至酒溪臨水煎茶〉一九二）

鮮香箸下雲，甘滑杯中露。（蔡襄〈即惠山煮茶〉三八七）

小墾落茶紛雪片，寒泉得火作松聲。（陸游《劍南詩稿·卷七六·池亭夏晝》）[36]

形色上，茶在調膏之後，經由注湯點拂而使茶膏與水交溶之時會產生迴旋多變的形色，看來有如雲雪飛動翻轉，引領觀者不自覺地神遊於大自然的雲飛雪飄。聲響上，滾沸的水加上傾倒時的距離、弧度所產生的音響有似於松風、雨聲，也能引領人神遊於大自然的風雨松瀑等景色之中。總之，茶的形色、音響、香味與它所自來的山水風光都能帶給人視覺、聽覺、嗅覺、味覺上的美感，還能把人的情思召喚向另一度優美的時空。而其所引發的聯想，又是大自然中最豐富多變的美麗景象。

[34] 同上，頁一一三。
[35] 冊一一八二。
[36] 冊一一六三。

六、結　論

綜觀本節所論可知，宋代園林中的喝茶鬥茶活動，其要點如下：

其一，中國喝茶的傳統發展到宋代，形成了鬥茶的精細形式，這是中國品茶文化中的最高藝術表現。

其二，宋人在文字資料中發表了喝茶最適宜在園林中進行的理論，因而造成了宋人時常在園林中喝茶的事實，並且不辭麻煩地攜帶茶茗與茶具前往各處遊園。這也顯示宋代園林中往往有煮茶的設備。

其三，園林中具備了諸多便於喝茶的條件，如溪泉活水、自產新鮮的茶葉、松枝柴火、花瓣添茶香、僧人講釋茶道等，這都助興了園林喝茶之風尚。

其四，園林喝茶可集聚各種視覺、聽覺、嗅覺、味覺及神思之美於一體，同時園林寧靜幽深的境質又能助成喝茶的閒逸優雅的情致，是宋人十分美好的園林活動經驗。

其五，喝茶之後的清明靈暢的感覺能促進詩思，幫助文學創作，也能帶領人臻於深刻的道境，因此在宋代園林中深受文人的喜愛。

其六，鬥茶過程中的沉靜專注的精神狀態，與理學家所強調的修養境地正相符合，而且鬥茶程序中的種種色澤、形貌、聲響等變化都能引發大自然山水景色的聯想和神遊。這些道藝相合的境界，使鬥茶在宋人園林活動中更形雋美深刻。

這就是為何飲茶宜於園林中進行的重要原因。園林中豐富的自然物色變化，正為茶湯的沸注變化提供了神遊遐思的資料。有時兩者之間的轉換各自增添了彼此之間可品賞遊玩的空間。那不只是自己心靈澄淨修養的結果，也是心靈藝術化的表現。所以宋人在園林中鬥茶往往追求道藝相合的最高境界。

第六章

宋代園林生活所呈現的文化意義

在前五章的論述中，一些宋代園林與園林生活的文化意義已一一展現，如第一章論及私園開放與公園眾多時，群體遊藝的文化現象與接受美學等問題於焉浮現；如論及園林理論的肯定時，園林的家族意義與家風象徵、園林與山水繪畫之間的問題也得到明確的解說；再如第二章第一節論及西湖時的城市消費奢靡之風；第二節論及郡圃時，中國士人在仕與隱之間的微妙心態等等問題，均已於該節探討。本章則特別提出文化中較為重大且特顯中國特色的部分來加以討論。

第一節
三教融合的實踐道場

一、前　言

儒釋道三教的合流在中國發生得很早，早在漢代，儒學便已發生道家化的現象；而東漢末佛教傳入，為了便於傳教，以中國固有的老莊學說或儒家思想來解釋教義而產生的「格義」便是促成三教合流的一個力量。隨著政治、社會歷史的演變，六朝及唐代這種現象不斷在發展，並以各時代不同的學術思想特色面貌在呈現。宋代雖是理學——新儒學興盛的時代，但是陽儒陰道、陽儒陰釋的批評正點出三教合流的悠久歷史發展到宋代並未消失，只是改變成一種新的面貌呈現出來而已。

三教合流的現象除了在學術、思想的領域進行也在生活中被實踐。但是對於大部分的人而言，生活只是生活，無所謂儒釋道。他們是在無明顯判別意識的情況下時而幾近儒，時而近釋道。只有對於讀書人、士大夫或僧道等

身分特殊的人而言，是有意識地在實踐其心目中認同的道。而這些人因為各自的工作與生活領域各有重心，即使他們心中包容有三教的精義，但也會因環境與身分的限制而難以實踐。如士大夫的工作是儒家理念的實踐，僧師的生活是釋教的實踐，而道士或隱者則是道家理念的實踐。

然而道術為天下裂。人們因為從不同的角度、不同的立場、不同的思想發展出不同的學說。然而工作、身分是人文劃分。在面對人文的社會時，學派的意義、身分的意義和重要性才得以突顯。而在大自然或模擬自然的世界中，這種分別就變得模糊而無意義。大自然只是順其本能地展現出規律客觀的規則、機趣，可以統而言之曰「道」。人們各自依據其所領會、所學習的一套理路來解釋「道」，似乎都可以自圓其說。亦即大自然所呈現的「道」，可以切合於各家學說，可以同時含融各家學說而不悖。

人的日常生活當然還是以人文社會為主要的舞臺。但是在中國，園林的存在，提供了日常生活以類似於大自然的環境。在園林中可以領略山水自然之美、之趣、之理則。山水悟道的傳統在中國由來已久，園林既是自然的模擬與縮移，也是悟道的所在。而這「道」是存於自然中未被「天下裂」的道，所以可以同時包含各家各派的理則。因此園林便成為儒釋道三教合流後被實踐出來的一個重要的、貼切的場所。

在宋人有關園林生活的紀錄或歌頌資料中，確實可以見到，儒釋道三教廣泛而普遍地融合被實踐在生活中。

這是一個有趣的文化現象，但是如果我們了解了園林的自然本質，就可以明白，這種現象是十分自然且合於人情、合於「道」的。

二、以修養為目的的園林觀

宋人非常注重園林的環境特質對人的身與心所產生的怡養陶冶作用，這是一個人生命修養（未必只指道德）

的重要資源，也是在潛移默化中無形而廣大的陶養，較諸學理知識的認知，其影響力更深化、更全面。

園林的環境特質從整體大處而言，其最明顯者為遠離塵囂，由山水花木組成的幽寂山林，自成一個獨立隔離的完整空間，這對居者的身心與生活將產生莫大的影響，如：

自是輪蹄外，囂塵豈易侵。（胡宿〈別墅園池〉一八一）

塵埃未到交游絕（陳堯佐〈鄭州浮波亭〉九七）

十畝名園隔世塵，山毵風義暗相親。（宋庠〈和參考丁侍郎洛下新置小園寄留臺張郎中詩三首〉其三·二○一）

是非不到耳，名利本無心。（范仲淹〈留題小隱山書室〉一六九）

一軒靜境閴無塵……誰識羲皇傲世人。（金君卿〈題公定兄滴翠亭〉四○○）

輪蹄囂塵不但指實質的聲形，也指人事的關係與紛擾。園林不但能隔離輪蹄囂塵的吵鬧與污濁，還能排拒人情世故的紛擾。居於其中的人不但身不受干擾污染，其心也將平靜清淨，沒有機關營作，那麼不論此人是高人隱士或達官富戶，都已從這環境得到整體涵泳怡養。這是地理空間的影響。另外因景物優美或氛圍氣質的影響，身心也會受到陶養，如：

寓閑曠之目，託高遠之思，滌蕩煩燃，開納和粹。（余靖《武溪集·卷五·韶亭記》）❶

目界既朗徹，心官欣自由。（郭祥正〈同陳安止登高明軒〉七六三）

❶
冊一○八九。

亭幽無俗狀，清景滌煩襟。(釋智圓〈冷泉亭〉一三四)

景幽心自適 (寇準〈雪霽池上〉八九) ❷

二．軒記》

野芳秀而香不知所從；幽鳥啼而聲不知所起。每閉戶宴坐，陶然自得，頓忘身世之累。(楊傑《無為集·卷一

優美脫俗的景色、悅耳的聲音、芬芳寧馨的香氣、清新潔淨的氣息、深幽寂靜的氣氛，都足以使人的耳目膚觸愉悅適意，滌蕩煩濁，縛累頓去，體氣和粹清暢，進而心官清寧，得以鬆放悠然。這是一連串的涵泳進程。黃裳在《閱古堂記》中明白地議論說：「堂之虛靜可以清人心，高明可以移人氣」(《演山集·卷一七》) ❸，用的是孟子「居移氣，養移體」的理論，認為居遊的環境對人的氣質情性有潛移默化的涵泳。職此，許多園林的造設如澄心軒、醒心亭 ❹ 一類的建築都是在此理念下完成的。這顯現出宋人確信園林景境對心靈滌蕩涵養所具的正面效用，並致力於此。

心靈的澄淨清明，有助於如實如理地觀照，能敏捷地體道，所謂「道向清來勝，機於靜處忘」(范師道〈題隱圃贈蔣希魯〉二七二)。因此，園林所具的怡養身心的作用也是一種有助於體道悟道的功能特質。很多資料顯示出宋人將園林視為體道悟道的重要的場所，如：

❷ 冊一〇九九。

❸ 冊一一二〇。

❹ 如丁天錫〈澄天軒〉詩（二三二六）。如曾鞏〈醒心亭記〉，《元豐類稿·卷一七》，冊一〇九八。

形骸既適則神不煩，觀聽無邪則道以明。(蘇舜欽《蘇學士集·卷一三·滄浪亭記》)❺

豈直亭也，而道之哉。(劉敞《公是集·卷三六·欣欣亭記》)❻

居易能藏氣……一瓢吾道在，涼月此忘形。(胡宿《題飲光亭》一八〇)

使君非是愛山間，道在盈虛消息間。(陳襄《常州郡齋六首》其四·四一五)

道與時相會 (徐鉉《奉和右省僕射西亭高臥作》八)

道勝堂一類的建築於焉產生❼。

園林物色隨著時間季節而有所盈虛消息，在這些變動之中便有道的存在，所以園林中的一山一水，一花一亭，豈只是山水花木亭臺而已，其中處處是道。人一旦置身其間，形體既適則神不煩，則視聽清閒無邪，則得以明道。因為園林具有這樣的助益的功能，所以在體道、悟道之餘，園林也是修道的方便場所，道室、

道原是完整的，不是哪一家哪一派學術辨析下的分裂的道，園林是自然的縮移，其所呈現的道應也是完整的、渾圓的，展現在萬事萬物之上時便是萬事萬物各各相宜的理則，而不能確指其為儒家或道家。如：

天壤之間橫陳錯布，莫非至理。雖體道者，不待窺牖而察焉畢睹。然自學者言之，則見山而悟靜壽，觀水而

❺ 冊一〇九二。

❻ 冊一〇九五。

❼ 如張鎡有《畫寒一杯輒欲酪酊因靜坐道室》詩，《南湖集·卷五》，冊一一六四。如梅堯臣有《寄題資州錢固秀才道勝堂》詩（二五八）。

知有本，風雨霜露接乎吾前，而天道至教亦昭昭焉可識也。（真德秀《西山文集・卷二五・溪山偉觀記》）❽

妙理沖融無間斷，湖邊佇立此時心。（張栻《南軒集・卷六・題城南書院三十四詠》其十四）❾

推物得真意（梅堯臣《擬水西寺東峰亭九詠・棲煙鳥》二五〇）

公沖約有清識，既以天趣得真樂……（葉適《水心集・卷一〇・北村記》）❿

方其（指景和物）交千吾前而其象無窮，觸千吾心而其意無窮，惟達者可以道會而不可以知通矣。（韓元吉《南

澗甲乙稿・卷一・萬象亭賦》）⓫

佇立於園林中觀覽豐富多變的景物，即使是風雨霜露皆可細推物理物情，則天地之間在在都是沖融妙理，在在都有真意天趣，昭昭然可辨識。其中的一點一滴無所不在的道都足以開啟人心靈的明覺，引發人思悟妙理至道。從人的角度出發來看，園林生活的悠閒自在，簡單平淡，也能助人在從容徐緩的節奏中，在直接原始的方式裡洞見、涵養。所以陳襄〈留題表兄三哥養浩亭〉詩說：「心閒生浩氣，味薄得真經。」（四一三）然而不論以物為主體或以人為主體來思考，這充滿豐富物色的園林世界確實是盈滿啟發人體道悟道的資源，那是不被割裂、不能分屬學派、具體真實而又渾圓神妙的至道。

準此，許多宋代園林建造的目的，就是以體道、修道等修養為主的，如：

人之志於道者，在乎去煩釋累，靜慮和衷，視聽動息，不汩不誘。然後以居者則安，以學者則專。自非離塵絕俗不能至於是也。(余靖《武溪集·卷一八·書譚氏東齋》)

仰太虛之無盡，俯長川之不息，則吾之德業非日新不可以言盛，非富有不足以言大，非乾乾終日不能與道為一。其登覽也，所以為進修之地，豈獨滌煩疏壅而已邪？(真德秀《西山文集·卷二五·溪山偉觀記》)

夫君子之為圃……可以觀，可以遊，可以怡神養性……內省不疚，油然而生，日新無窮者，此君子之樂也。(袁燮《絜齋集·卷一○·是亦園記》)⑫

名之曰頤，用易頤養之義也。(華鎮《雲溪居士集·卷二八·溫州永嘉鹽場頤軒記》)⑬

治齋於其居，榜之曰靜。(李復《潏水集·卷六·靜齋記》)⑭

雖然客觀地看，園林物色所體現的是整全渾圓的道，但是透過人的眼光、立場或預設的修養目的去對待這個志於道者不僅志於體道，還志於修道、行道，所以這裡強調必須用心經營其居息的環境。所謂「離塵絕俗」未必是遠離人世的深山大谷，而是如園林可以隔離塵囂輪跡者，再觀其為園林，為景區或建築命名的意義，觀其以德業日新、乾乾終日與道為一來自我惕勵；觀其以登覽之所為進修之地，便能清楚地了解宋人以修養為目的的園林觀⑮。

⑫ 冊一一五七。

⑬ 冊一一一九。

⑭ 冊一一二一。儒道兩家皆強調「靜」的修養工夫。

⑮ 所謂的修養，未必是儒家的道德修養，可以是道家心靈境界的涵養或佛家定靜、觀慧的修養。

道場，其所產生的修養實踐的意義便因人的不同而展現或儒或釋或道或三教的融合等不同。以下將分論之。

三、以儒道釋為修養依循的園林內容

有許多宋人在園林的建造與活動中對於道的確認或修養追求是以儒家義理為核心的。最常見者莫過於孔子「仁者樂山，智者樂水」的理論：

聖人常日仁者樂山，好石乃樂山之意，蓋所謂靜而壽者。(孔傳〈雲林石譜原序〉) ❶

然而寓吾仁智之所樂，凡十有五。(黃裳《演山集·卷一四·東湖三樂堂記》)

究其本始，則亦自孔氏智者樂水、仁者樂山之訓。(姚勉《雪坡集·卷三六·仁智堂記》) ❶

天借使君仁智地，此來山水更相親。(宋祁〈步藥北園〉二一二)

動智靜仁須有得，欄干莫只等閒憑。(姚勉《雪坡集·卷一四·溪山堂翫月》)

基於這種山水比德傳統的認可與追求而造設了園林的亭堂山石，因此他們自期能常常親近山水，每一次的憑欄都能有所心得，增進自己在道德方面的修養。葉適便稱孔子這種仁智之樂或嘆逝水如斯、登泰山小天下等的體會與反思，是一種所謂的「游觀之術」(《水心集·卷九·沈氏萱竹堂記》)，必須將此心得實踐融注到自己的生命中，所謂「天壤間一卉一木無非造化生生之妙，而吾之寓目於此，所以養吾胸中之仁，使盎然常有生意」(真德秀《西

❶ 冊二一八四。
❶ 冊八四四。

山文集‧卷二六‧觀蒔園記》。這是藉山水園林來修養仁智德性。

其次還有一些儒家義理的修行見於園林者，如：

築齋於松竹間，以為修身窮理之地。名之曰浩然，取孟子浩然之氣之義。（陳文蔚《克齋集‧卷一〇‧浩然齋記》）[18]

園東鄉，中為志堂，序分十舍：曰求仁，曰立義，曰復禮，曰崇仁……（魏了翁《鶴山集‧卷四八‧北園記》）[19]

採元子惡圓之意，扁之曰愛方。（方大琮《鐵庵集‧卷二九‧愛方亭記》）[20]

周旋其間，考德問業，忘其為貧。（袁燮《絜齋集‧卷一〇‧秀野園記》）

稚圭貧亦樂，一部奏池蛙。（文同〈晴步西園〉四四四）

所謂浩然正氣、求仁、立義、復禮、方正、安貧樂道等均是孔孟義理的要點，也是德性節操修養的著力處。這些都顯示有些宋人以園林為道德修養的實踐道場的儒家傾向。

最能充分顯現園林在儒家的義理實踐方面的意義的，莫過於郡圃等地方性公共園林。在本書第二章第二節論及郡圃時曾討論到郡圃以及地方公園的興盛與治政大義有密切關係。宋人所強調的郡圃功能如「與民同樂」的孟子主張，使民知國泰民安、太平富足而感恩聖君，紀念地方官吏的甘棠德澤，招待地方賢達以協調地方事務……

[18] 冊二一七一。
[19] 冊二一七二。
[20] 冊二一七八。

凡此均使園林成為實踐並發揚儒家政治理念的重要場所。

此外，宋人所賦予園林的家風聲譽及教化任務，如「當須化閭里，庶使禮義臻」（梅堯臣〈寄題蘇子美滄浪亭〉二四八）的期許，如「愛其人，化其善，自一家而邢一鄉，由一鄉而推之無遠邇」（歐陽修《文忠集·卷四○·海陵許氏南園記》）㉑的讚揚，也都使園林在無形中實踐著儒家理想的教化境地，這些都是宋代園林中儒家義理的修持與實踐情況。

在道家方面，一般說來，與園林的關係更密切。王振復在《中華古代文化中的建築美》一書中說：「一般而言，園林建築，尤其文人園林建築，偏重於受到傳統道家情思的濡染。」㉒而宋人園林也深受道家影響。首先是在園林建築的取名或立意上往往以道家學說的某個精義為依據，如：

莊子曰：樂全之謂得志。（鄒浩《道鄉集·卷二六·得志軒記》）㉓

因高構宇，名之曰適南，蓋取莊周大鵬圖南之義。（陸佃《陶山集·卷一一·適南亭記》）㉔

而取莊子所謂注焉而不盈，酌焉而不竭，不知其所由來，夫是之謂葆光。（黃裳《演山集·卷一六·葆光閣記》）

吾之東籬又小國寡民之細者歟。（陸游《渭南文集·卷二○·東籬記》）㉕

㉑ 冊一一○二。

㉒ 見王振復《中華古代文化中的建築美》，頁八七。

㉓ 冊一一二一。

㉔ 冊一一一七。

㉕ 冊一一六三。

滿堂虛白琴三弄（鄭俠《題頤軒》八九二）

以莊老學說中的某個要點或詞義來為園林的景點命名或作比附譬喻，顯現出主人對於此景此境所觸發或所助成的居息境界及心靈涵養有強烈的期許，期許園居能夠樂全自得，能如大鵬適南、逍遙無待，能不盈不竭，能如小國之簡淡不擾，能虛室生白……這樣的期許正意謂著主人的園林生活是以這一類的道家理想為其修養追求的目標。

在生活的實境中，園林的貼近自然以及幽遠意境，很容易幫助人契入道家的境界，如：

休論真假意，同是到忘荃。（宋祁《李國博齋中小山作》二二四）

獨觀物性得，鵬海均牛涔。（韓維《和原甫盆池種蒲畜小魚》四二〇）

盤踞而獨坐，寂然而言忘，兀然而形忘，杳杳為天遊。（黃裳《演山集・卷一七・默室後圃記》）

非得蕭散之地、休偃之樂，則何以胖勤體、旺勞神、彷徉日出、專氣闐實，入寥天之域哉？（宋祁《景文集・卷四六・西齋休偃記》）

從容夷猶，逍遙永日……而相忘於沆瀣。（真德秀《西山文集・卷一・魚計亭後賦》）❷

忘荃、齊物、坐忘、入寥天之域、逍遙遊等均是莊子學說中的至高境界，是得道的自然表現，而這樣的自由境地是園林居息遊賞時，鬆放悠閒、忘我賞物的態度所容易契入的，這是從修養的實踐中所體會的道家境界。

道家除了心靈境界的涵養之外，流轉為道教則又有實際形質的鍛鍊。其展現在園林生活中，最常見者為種藥、

❷ 冊一〇八八。

採藥的活動，如：

治地惟種藥（司馬光〈酬趙少卿藥園見贈〉五〇一）

山裡藥多人不識，夫君移植更標名。（邵雍〈和王安之小園五題・藥軒〉三七九）

藥齋居中，用藥之書聚焉；藥軒在北，治藥之器具焉。（楊傑《無為集・卷一九・華藥圃記》）

為愛盤餐有藥苗（王禹偁〈題張處士溪居〉六三）

丸藥趁晴明（文同〈山堂偶書〉四四四）

這裡可以看到種藥、標名的工作，並配合藥書的閱讀、指導來治藥，有的煎煮成盤中餐，有的搓製成丸。雖不乏以此為經濟來源，但也可看出許多是自製自用的居家配備。所以可看到園林行藥的描寫，如「行藥來溪上，園秋損物華」（宋祁〈行藥〉二一〇），如「行藥歸來即杜門」（林逋〈隱居秋日〉一〇六）。生病自然須服藥，這是一般人的普遍行為，並非哪一學派所專有。但是在平常的日子中以種藥、理藥、製藥為事，則有養生的目的。養生是道家的功課，也可以算是道家學說的修養實踐。

道教養生的目的是求長生或登仙，不論其是否能夠達成，但宋人延續唐人傳統，視園林為仙境的觀念（見第三節），也間接地顯示受道教影響的痕跡。至於像「餘年默數能多少，盡付黃庭兩卷經」（陸游《劍南詩稿・卷六三・小亭》）❷❼這樣的生活內容，或是「道服對談」（魏泰《東軒筆錄・卷三》）❷❽這樣的服裝打扮，則更直接地展

❷❼ 冊一一六三。

❷❽ 冊一〇三七。

現出道家生活形態，也是實踐道家修養的一種表現。

至於受佛家的影響者，最典型也最全面的應是寺院園林。為了修行的需要，印度原始佛教已開展出叢林制度，而佛經所描述的佛所也多是園林之地，因而佛教寺院多設立於山林泉石之間，即使在城邑中也營設得有如山林一般（如《洛陽伽藍記》所述者）。這類園林在布置方面雖然遵循一些傳統的美則，但也處處點示著佛教的主題。

至於一般的公共園林或私家園林也有佛教主題的景區或命名。如釋元淨〈龍井十題〉之中有潮音堂、薩埵石（三八二）。西湖有放生池一景。如李公麟的龍眠山莊有墨禪堂、觀音岩、雨花岩、寶華岩等景（蘇轍〈題李公麟山莊圖〉八六四）。如有園林取名為南禪別墅（宋祁〈和鑑宗遊南禪別墅〉二〇九）或精舍者。這些都顯示佛教對園林的影響或是主人以園林為佛義修行的場所的期許。

若以佛教的義理來看，塵境的清淨隔離是收攝根、心的第一步。所以園林是適於修行者清淨與修定的場所。若已得定慧，則遊宴玩樂均是法喜所在。故周密《武林舊事・卷一〇上・張約齋賞心樂事序》中便有這樣的體會：「蓋光明藏中孰非游戲。若心常清淨，離諸取著，於有差別境中而能常入無差別定，則淫房酒肆遍歷道場，鼓樂音聲皆談般若。」❷⑨ 這樣的境界與道家有其相會通之處，是大自在。這是佛教在園林中被體踐的成果。

四、三教融合實踐的道場

在宋代更多的資料顯現出文人的園林生活是融通了三教的思想內容在實踐的。

首先，從仕宦的士大夫這一類儒家人物（外王及治國平天下的實踐者）的立場來看，他們的生活中也普遍地富於園林經驗，而其園林生活的內容充滿了道釋的成分。

❷⑨ 冊五九〇。

儒家人物在表現出道家內容的部分，有的是外在形態上的趨近，如：

閑作道家裝（祖無擇《袁州慶豐堂十閑詠》三五九）

玄霜仙帽紫霓裳（文同《寄永興吳龍圖給事》四四三）

朝迴多著道衣遊（李至《奉和小園獨坐偶賦所懷》五二）

張文懿既致政而安健如少年，一日西京看花回，道帽道服……（王鞏《聞見近錄》）❸⓪

也作幽齋著道裝（王禹偁《書齋》六六）

州郡太守、龍圖給事、朝廷官員以及致政退休者，他們同樣是參與治政事務的儒家人物，但在郡圃公園的上班時間、自家私園的退朝時間或是出遊名園的退休餘暇裡，卻穿著道服道帽。這樣的服飾裝扮顯示出他們生活中道家人物的身分與追求。至於閱讀的書籍是道帙與儒經如「道帙儒經各有房」（宋庠《初歸咸寧宅坐北齋作二首》其二·二〇〇），也顯示他們在義理思想上兼攝儒道兩家的事實。

儒家人物穿著道家服飾，這樣趣味的畫面猶如朱熹字晦庵、遯翁，黃庭堅號山谷道人一般，雖然都只是外在形式之外，卻顯現出他們心內對道家生活意境的追求與嚮往。

在生活的實際體踐領受上，儒家人物對道家境界也頗有深刻的心得，如：

故魏國忠獻韓公，作堂於私第之池上……齊得喪、忘禍福、混貴賤、等賢愚，同乎萬物而與造物者遊。（蘇軾

❸⓪ 冊一〇三七。

《東坡全集‧卷三六‧醉白堂記》[31]

歸教子弟以官學……築亭高原以望玉筍諸山，用其所以齋心服形者。（黃庭堅《山谷集‧卷一‧休亭賦序》）[32]

實主高談勝，心冥外物齋。（歐陽修《張主簿東齋》二九一）

上師聖人，下友群賢，窺仁義之原，探禮樂之緒……踽踽焉，洋洋焉不知天壤之間復有何樂可以代此也。（司馬光《傳家集‧卷七一‧獨樂園記》）[33]

靜味丹經金鑰匙（張方平《涼軒秋意》三〇七）[34]

韓琦的世功蹟業輝煌，是成功的儒家典型，但是他的園林經驗卻是道家最高的渾忘化境。又如歸教子弟以官學內容和追求的長者，卻又以齋心服形為事。而主簿於其宦舍中，能臻冥心齊物的境界。司馬光則窺仁義禮樂的同時，與天宇合一無間，悠遊逍遙。至於在公署中靜味丹經金鑰匙，則是公園中的實際道家修煉。這些都是儒家人物在道家形態與境界上的修養實踐。

其次是儒家人物在生活中存有佛教內容的現象，如：

梁谿居士既謫居沙陽，官廨陋甚……青松翠竹，花園荷池，牆壁瓦礫，皆足以助發實相。（李綱《梁谿集‧卷一

[31] 冊一一〇七。

[32] 冊一一一三。

[33] 冊一〇九四。

[34] 案此涼軒，實為秦州公署內之建築，仍屬郡圃以及地方官吏的活動。

三二‧寓軒記》㉟

草堂之後有華嚴庵……余于此圃，朝則誦義文之《易》、孔氏之《春秋》，索詩書之精微，明禮樂之度數。（朱長文《樂圃餘稿‧卷六‧樂圃記》㊱

野僧留話幾侵鐘（胡宿《寄題徐都官吳下園亭》一八二）

植杖焚香貝葉經（趙抃《題中隱堂二首》其二‧三四三）㊱

下山居士無歸意，卻借吳儂作醉鄉。（蔣堂《過葉道卿侍讀小園》一五〇）

李綱既然謫官沙陽，居於官廨，應是儒家人物。但看他的《請立志以成中興疏》一文便可清楚見到他積極治世建國的態度。然而他卻自號梁谿居士；而葉道卿身為侍讀卻自號下山居士。居士，是佛教對在家修行者的稱呼，則在官廨中以居士的身分居息，洞悉實相，是儒家人物兼具佛教義理的實踐與修證。其他如朱長文在樂圃修習禮樂詩書，卻又特設華嚴庵的佛教道場，趙抃所題的中隱堂，既是儒家的治政兼融隱逸避世的道家傾向，又含括了焚香誦經等佛教活動。；至於士大夫與僧師的長談，應也包含了佛理的修證經驗，這些描寫都明顯地反映了士大夫一類的儒家人物在生活的實際內容上是體踐著佛教的義理與修行的。

為什麼在出處進退的選擇上看似相矛盾的儒與道或儒與釋能夠在以儒家為主要選擇的士大夫身上兼融呢？這主要還是因為園林提供了這些士大夫一個貼近自然、寧謐無塵的清淨環境，使其在繁雜紛擾的人世事務中也能享有切近出世的生活氛圍，進而幫助他們超越有形的形跡而契入道釋的意境精神。

㉟ 冊一一二六。

㊱ 冊二一一九。

以私家園林而言，公退之餘的生活可以完全鬆放悠遊於自家園中，如文同「歸來換野服」（《此樂》四四七）

般無所拘泥。尤其是退休，更是全面的解脫與自在，鬆動輕靈的心境更易切近道家情懷。所以韓琦〈題致政趙剛

大卿宴息堂〉詩敘寫趙剛致政後的生活是「家園休息敞虛堂，直造希夷境外鄉」（三三九）。而韋驤〈和信臣遊簡

夫太丞申園〉詩說：「洞門流水地仙家，棄祿歸來餌曉霞。」（七二九）至於退歸陽翟的張昇則於紫虛谷「焚香讀

華嚴」（吳處厚《青箱雜記‧卷八》）❸，其所呈現的是士大夫在褪去官職身分時的道釋情懷。

至於像郡圃這一類地方政府辦公所在的公共園林，則更能助成三教的融通。本書於第二章第二節已引例證析

論宋代士大夫往往視郡圃為吏隱之地，可以在從事治務的同時享有山林泉壑的幽趣與悠閒清淨、簡樸無機的隱士

生活。故而郡圃中的建築物每每取名為吏隱或中隱堂。這些充分展現儒家人物生活的道家形態和情調。

又因為郡圃中清閒悠遊的情調，宋人也常常強調為官者有如神仙，稱讚「主人便是神仙侶，莫作尋常太守

看」，頌揚「神仙官職水雲鄉」。故而不論其客觀真實性如何，士大夫們的生活觀念中確實滲入了道家理想的追求

和嚮往，並用心在生活形態和情調上趨近這個嚮往。

而儒家人物與道釋連繫形成三教融合的情形則如：

位廊廟而趣山林，何害其為仕，身江湖而心魏闕，何害其為隱……與浮屠氏之徒論外形骸、齊死生之說，其

與坐樹灌泉、采山釣水，樂有異乎？（姚勉《雪坡集‧卷三五‧盤隱記》）

東寺為報上嚴先之地……亦庵神居植福，以資靜業也。約齋書處觀書，以助老學也。（周密《武林舊事‧卷一〇

上‧張約齋賞心樂事序》）

❸
冊六四五。

僕守官臨安……思得閒靜處與道人、納子輩或園坐談笑，或……（曹勛《松隱集‧卷三一‧清隱庵記》）[38]

以尚書司門員外郎致仕，間與浮圖、隱者出游，洛陽名園山水無不至也。（《宋史‧卷二八六‧王曙傳》）[38]

七十請老，以三品歸第……其東日三經堂，以藏儒道釋氏之書。（范純仁《范忠宣集‧卷一〇‧薛氏樂安莊園亭記》）[39]

這裡我們看到了儒家人物不僅於園居生活中廣讀儒道釋三經，而且與僧衲、道人連袂而遊而談笑，談笑的內容當廣涉三家義理，所以可與浮屠氏之徒論外形骸、齊死生的道家之說，也可與道人隱者論清淨、菩提等佛教之說。

可以看出不論是儒家人物、道家人物或佛教人物，他們在園林活動的自在逍遙中，思想與生活均無所定執於某一家，而是融會貫通為一。因為三仕中朝的張約齋可以「仕雖多，不使勝閒日」，而其實踐的道場便是南湖園，可以於其中娛宴賓親，敦睦天倫親情，也能報上嚴先，同時還植福資靜業，兼又助老學。他就在這優美廣大的園林道場中實踐其三教並兼的修養活動。

最後再來看看宋代著名的理學（新儒學），其人物與場地所表現的三教融通例證，如黃夷簡《詠華林書院》詩：「茶煮玉泉僧至日……地仙蹤跡少人知。」（一九）宋祁《寄題元華書齋》詩：「斧爛仙棋路，花飛佛雨天。」（二一一）其中有僧佛的活動，有仙道的比附，有佛境的描繪。再如著名的理學家邵雍，不僅有悠遊的園林經驗，還為其園居取名：「道德坊中舊散仙，洞號長生宜有主。」（《天津弊居蒙諸公共為成買作詩以謝》三七三）而朱熹的武彞精舍，不僅取用「精舍」之名，而且其中尚有隱求堂：「學子可憐生，遠來參老子。」（楊萬里《誠

[39] 冊一一二九。

[38] 冊一一〇四。

齋集・卷二八・寄題朱元晦武彝精舍十二詠》❹這些均可看出道釋內容在理學家的生活中被體踐與追求的情形。

再以道家人物的立場來看，園林的本質是屬於道家形態的。梁莊愛在論「臺」這種建築時就認為「中國園林

最初的意圖或功能是給人們提供一處逃避現實與塵世的聖地」，但因為臺的向外遠眺功能，卻又將儒家的思想內容

引入了「這一道家的避塵聖地之中」❹。既然園林提供的避世功能是切近於道家的，則隱於園林的高人處士基本

上可算是道家人物。他們在日常的行徑上也以道家人物自居，像林逋就「肩搭道衣歸」孤山（《湖山小隱》一〇

五），而寇準筆下的隱士也是「閑稱林泉掛道衣」（《和趙漬監丞贈隱士》九〇）。這些人或像林逋、魏野般是基於

喜愛和選擇而隱居林泉，但魏野、种放等人曾多次接受皇帝的召見，居於宮廷；林逋「高僧相對試茶間」（《林間

石〉一〇六）；种放隱終南山而「以講習為業」（《宋史・卷四五七・隱逸傳》），再如孫明復「四舉而不得一官，

鬢髮皆皓白，乃退而築居於泰山之陽，聚徒著書，種竹樹果，蓋有所待也」（石介《徂徠集・卷九・明隱》）❹。

這些道家人物在園林生活中或者還企盼著儒家身分，或者還與儒家、佛教人物之間相往返相應答，在其溝通應對

之間必然涉及三教思想和實踐的混雜融合。

再以佛教人物的立場來看，僧師與士大夫、道人頻繁的交往遊宴、詩文贈答，寺院優美的園景及對牡丹等花

卉精心的栽植等常吸引眾多的士大夫或一般民眾的遊觀，乃至闐咽終日；士子讀書寺院山林的風氣等，使佛教人

物因園林活動而與俗世、政教和道家之間密切結合，僧師「餌藥覺身輕」（釋智圓《閑居書事》一四〇），與士大

夫論外形骸、齊死生之說等有意思的現象於焉產生。

❹ 冊一一六〇。

❹ 見梁莊愛論、鄭薇露譯〈仇英對司馬光獨樂園的描繪以及中國園林裡的意涵〉，《藝術學》第三期，頁四五。

❹ 冊一〇九〇。

朱翌有一首〈園中即事〉詩，很清楚明白地揭示了他在園林中的三教融合的事實，他說：「出山道士在家僧，晚誦儒書早佛經。」《灊山集‧卷二》❹ 既稱自己是道士同時也是僧人，但是其早晚課卻又是儒書與佛經。這樣自覺的表白，顯示他是故意要強調園居生活的兼融特性，也表示這種三教融合的理念與實踐是宋代文人所刻意追求並加以強調、引以為榮的。

這些現象其實肇因於儒道釋三教在中國早有合流的傳統，而其義理本質也多有可以會通之處。再加上人是多元多面的，生活是雜瑣具體的，本可在不同的面向取擇或者用不同家派的思想來加以實踐。正因為園林的契近自然、契近全整的道的特質，故而成為三教融通結合並加以實踐的場所。

五、結　論

根據本節所論可知，宋代園林成為三教融合實踐的道場，其要點如下：

其一，由於園林是大自然的模擬與縮移，因此它和大自然一樣，無所不在地存有整全的、不被分裂的「道」。

其二，由於園林幽寂清淨的境質，使其成為滌煩濁、清人心的重要境緣。因此宋人對於園林表現出強烈的修養目的與意圖。

其三，基於以上兩點，宋人認園林是體道、悟道及修道的最佳道場。而其所謂的「道」，則兼融了儒道釋三教的內涵。許多園林景色所呈現出的理則，均可以融貫會通於三教義理之中。

其四，不論是儒家人物、道教人物或佛家人物，其在園林遊賞居息的活動中均常常融通了三教的思想，並且具體實踐著三教融通的修養內容。

❹
冊一二三二。

其五，郡圃這種儒家身分的園林，加上園林切近於道家特色的本質，使郡圃成為三教融通實踐的典型場地。

其六，書院園林及理學家、士大夫等的私園生活，也很能充分展現三教融通實踐的宋園現象。

其七，這種以園林為三教兼融的實踐道場的觀念，不但被宋人在具體生活中實踐著，而且還被文人刻意地強調，引以為榮。顯示這種園林認知與事實在宋代文人的園林生活中正被有意識地推廣。

第二節
自然與人文的調節融合

一、前　言

園林產生的初衷是緣於人類對自然的喜愛孺慕之情，希望能生活在大自然的懷抱中。但是在人的社會中、在人的活動需求為前提的態勢下，山林生活有其種種的困難與不便。因而只好在人的活動空間中，設法建造模擬、近似於自然的生活環境，因而成就了城市園林。這是融合自然到人文的環境中。相對地，多數隱逸的高人，是生活在山林藪澤之間，從人本的立場建構了遮雨蔽日、舒適身心的建築，鋪設了便於遊觀的動線與觀景點，因而成就了自然山水園。這是融合人文到自然的環境中。

再從人的活動來看。一切人為的活動當然都是人文的。尤其很多文人在園林中所從事的人文活動都非常優雅又富於藝術特色，是十分典型的人文活動。但是細加檢討，則可以發現這些富於人文色彩的活動均有其相當程度的與自然相結合相呼應的內容，多含有大自然神思神遊的轉換程序，使整個人文活動在進行的過程中產生與自然充分融合轉化的現象。

相對地，在很多欣賞自然景色、創作自然景色的活動中，文人往往加入非常豐富的想像情意、象徵的傳統或德性的比附，使得一些貼近自然的活動充滿了人文的精神與色彩。

本節將就園林特有的建築設計藝術，與文人們在園林中活動所富含的特殊豐富的精神意義來探討宋代園林在

自然和人文的融合方面所呈現的現象及所含具的意義。

二、造園藝術的天人調和觀

（一）以自然為造園最高準則

園林的初衷既然是造設一個擬近於自然的環境，那麼，其一切造設當然均需以符合自然法則為大前提。杜順寶在《中國園林》書中就說：「中國古典園林在對客觀自然的關係上，其共同的美學定性是『有若自然』、『假中有真』。」 ❶

以園林五大要素為例，山石是要創造山林內容。雖然大部分的園林空間無法容納一座自然的大山，而只能以人工方法堆疊出尺寸較小的假山。但是在堆疊的原則上一定依循真山的態勢，而且配置以藤蘿草樹，縈以曲澗泉流，使其宛然如山林幽谷。基於這種尊重自然、依歸自然的疊山原則，因此即使連盆山這種秀珍的小山水也能營造出「氣爽變衡霍，聲幽激瀟湘」（劉攽《奉和府公新作盆山激水若泉見招十二韻》四七一）、「前為嵩華高，側構衡霍秀」（劉攽《作假山》六〇三）的效果。這是用人為的力量創造自然山景 ❷。

再如水景。靜態的湖池，多半不採用西方的幾何形狀，而是熱愛自然的「曲池」。其池岸的曲折彎轉完全是自然隨興的，所謂的「因洿以為池。不方不圓，任其地形；不甃不築，全其自然」（歐陽修《文忠集・卷六三・養魚記》） ❸，看來猶如自然天成的池沼。至於動態的泉澗，不僅用竹筒接引水流，而且以埋伏水管、轉輪機關等方法

❶ 見杜順寶《中國園林》，頁七二一。

❷ 山景營造的詳細內容，可參看第三章第一節。

❸ 冊一一〇二。

讓水流在山石之間蜿蜒，噴湧激躍，猶如大自然山林中的泉澗湍瀑般精采生動。這是用人的力量創造自然水景❹。

再如花木。花木本身是自然的產物，但在園林中則多半需要人去栽植、養護、整理。宋代的園林花木多力求森茂蓊密、蒼古幽深，使人產生山林之想。此外，在花木的布局安排方面，也儘量依循其在自然生長的狀態下所應有的姿態，所以李昉種竹就聲明強調：「何須一一依行種」（〈修竹百竿纔欣種植……〉一二三）。若是依照行列來排植，那樹木就會像是排隊一般整齊、駢板、機械又滑稽了。所以錯落安置，使自然又富美感。這是用人的力量來製造花木美景❺。

至於建築，算是園林要素中的人文作品，它完完全全是人為創造出來的產物，非大自然界原有的；它完完全全是以人為主體本位而出發的產物，其本質原就不是自然的。但是它的存在卻非常重要：它的有無決定著山林野澤與自然山水園的分別。；它的存在使園林成為可居息可遊賞的人的生活空間。儘管如此，園林建築的造設仍然力求合於自然。首先是將建築置設在花木叢翠之中，使其深藏幽隱，那麼這人為的、堅硬的建築體就被含容消融在自然花木之中了。建築就大大減少了人為感，而增加了自然感，與整個園林協調融合。其次是建築物本身的形製力求通透虛明，避免重大體積的牆面，而使園林空間得到充分的交流應對，建築便消融到整個園林景致中了。這是人文建築化、自然化的追求❻。

在空間布局方面，一切藝術化的手法、美學上的考量都是尊崇自然原則而進行的。如動線曲折宛轉雖有優美戲劇性的精采效果，但也基於曲折彎弧的線條是自然景物也是山林動線所具的線條特色，是符合自然的原則而考

❹ 建築設計的詳細內容，可參看第三章第四節。

❺ 花木栽植的詳細內容，可參看第三章第三節。

❻ 水景營造的詳細內容，可參看第三章第二節。

量而形成的。其次是因隨的原則。雖然空間的布局是設計者的心匠所在，但是仍然儘量避免大費周章，太過露顯人為痕跡，故而一切造設採取因隨原則，隨地勢高下而為山池亭榭，不僅事半功倍，而且「隨宜得形勝」（蔣堂〈飛來山〉一五○）。充分實踐尊重自然、依循自然的造園觀[7]。

就整體的造園觀念而言，儘量保持或再現自然風貌，儘量減少人為力量的加入，應是宋人努力實踐的。所以：

石不移而自具，水不引而自環，山不邀而自獻。松竹梅桂、若蘭與草木等皆不植而自有。莫之為而為者，非天也乎？天固遺之，人固闕之。是孤此奇觀，盍修治而呈露之。況事人力不加多乎？（姚勉《雪坡集·卷三五·靈源天境記》）[8]

嚴崿倐天成，風煙若神援。（劉攽〈作假山〉六○三）

亂石更成山（劉攽〈幽山〉六○六）

萬松當籬落（楊萬里《誠齋集·卷七·晚步南溪弄水》）[9]

架松為簷（周應合《景定建康志·卷二一·涼館》）[10]

姚勉認為上天自然生成了很多優美、傑出的佳景條件，這些都等待人為力量的開發挖掘，人只要用少量的力氣去

[7] 空間布局的詳細內容，可參看第三章第五節。
[8] 冊一一八四。
[9] 冊一一六○。
[10] 冊四八九。

略加修治，這些美景就能輕易地呈露出來。這不僅適用於自然山水園，同時也是城市園林造設的法則——點化——

簡單的幾個關鍵性的造設，就能畫龍點睛地展現園林山水之美。所以即使是堆造的假山，也能宛似天成神援，也

能亂石成山。所以可栽松為籬，架松成廡。充分地運用自然資源，使更合於自然天成。

因為尊崇自然，所以也就追求樸素質實，如：

藩籬縈迴，窗戶簡素……幽情野態，如在世外。（曾協《雲莊集·卷四·強衍之愚庵記》）⑪

《余於洛城建春門內……結茅構宇，務實去華，野意山情，頗以自適，故作是詩》（文彥博·二七七）

臺頭結宇尚簡朴（韓琦《休逸臺》三一九）

棟宇朴野……池上寂然有野思。（宋庠《東園池上書所見》注·二〇〇）

茅茨覆采椽，樸拙亦可喜。（薛季宣《浪語集·卷六·新作殊亭》）⑫

簡單樸素，則少有人力的加入，比較接近自然天成的原貌，也就比較能再現自然野澤的景態，幽情野態，仿如世

外。所以說樸拙是可喜的。這是尊重自然原則所產生的風格與特殊美感。尤有甚者，是由樸野轉生出對荒蕪偏僻

的追求。如：

儘荒臺榭景縈真（邵雍《洛下園池》三六七）

⑪ 冊一一四〇。
⑫ 冊一一五九。

籜任樹枝礙，階從草色侵。不肯一鋤斫，恐傷春風心。（許棐《梅屋集‧題常宜仲草堂》）[13]

遶僻有莎荒（李至《至啟休沐之中靜專一室……》五三）

果落方知熟，莎長不忍除。（司馬光《奉和大夫同年張兄會南園詩》五一〇）

荒蕪的臺榭或任其生長而不加鋤斫的花木，都是儘量維持自然原貌而避免人為的干擾。這是園林追求自然天成的敬重和遵循。

極端表現。大部分的園林雖沒有如此極端強烈的維護自然手法，但也都一致地表現出對於自然天成的一個然而園林再怎麼注重自然天成，它終究是人文的產物。

（二）以人力心匠來再現自然

園林不同於一般的自然山林，乃在於其有人為造設的成分，能在既有的自然內含中略加點化而頓生精采，故而園林所努力遵循的自然，仍舊是人文的自然。以「因隨」這個最注重自然的造園法則而言，它還是人文努力後的實踐。如：

解選幽棲地，園居壓野開。（宋庠《過留臺吳侍郎新葺菜市小園》一九四）

擇地為亭智思全（韋驤《丁承受放目亭》七三三）

勝概本天成，增營智亦精。（韋驤《橫翠亭》七三三）

山林泉石之勝必待賢者而後出。（劉攽《彭城集‧卷三二‧寄老庵記》）[14]

[13] 冊一一八三。

[14] 冊一〇九六。

在展開所有的造園工作之先，一定要經過選地、相地的程序。怎樣去選擇形勝幽美的靈秀佳地，怎樣充分地了解掌握園地形勢，這是影響園林藝術成就的第一個重要起步。而這個選地、相地的工夫是由人的智思來決定的。雖然勝概本自天成，但是關鍵性的點化增營卻更能發揮其勝概，這是智思精妙的結果。所以宋人認為山林泉石之勝必待賢者而後出，必待智者而後顯。這表示園林美景依恃著人文力量才突顯出來。以人文力量去造設自然景致，這顯現園林是自然與人文充分融和調節後的產物。

就整個造園設計工作而看，亦復如此。如：

心營目顧，因高就下。（張嶔《紫微集・卷三一・崇山崖園亭記》）❶❻

亭臺花木皆出其目營心匠（李格非《洛陽名園記・富鄭公園》）❶❼

旋作園廬指顧成（陸游《劍南詩稿・卷一・家園小酌》）❶❽

只知造化隨人力（馮山〈戲題辛叔儀花園〉七四五）

則茲境也未必不待我而顯，又烏知僕之意不出於造化之所使耶……因高而基之，就下而鑿之。（宗澤《宗忠簡集・卷三・賢樂堂記》）❶❺

❶❺ 冊一一二五。
❶❻ 冊一一三一。
❶❼ 冊五八七。
❶❽ 冊一一六二。

物色隨心匠（吳中復〈西園十詠·方物亭〉三八二）

一切的自然原則與前提都是在人的心營目顧、目營心匠中指顧而成。也就是說，它不僅經由感官的觀察、了解，還經由人心的縝密精微的思索、設計，是意匠巧思的努力結果。這也就是說，園林擬近於自然的效果，是人為努力出來的。這裡清楚地說明了園林是人文與自然調節、合作、相互融合的產物。

再就上論的園林要素而言，雖然其最高的理想是自然逼真，但是營造的過程中卻也是人力在促成的。所以在疊山方面，晁迴說：「覆簣由心匠，多奇勢逼真。」（《假山》五五）吳龍翰說：「虛岩人力成」（《古梅遺稿·卷一·嘉禾沈園》[19] 。經過多方心匠巧思才能將石材堆疊成逼真奇山，這是以人力來再現自然。

再以花木為例。花木雖然是自然植物，但是在園林中的花木卻是需要人為的養護整理，所以李至說「竹枝宜靜應分洗」（《早春寄獻僕射相公》五二）。另外，在宋代十分進步的花木改良、創品技術，則充分地展現人為力量的強大：所謂的「奪胎移造化」（洪适《盤洲文集·卷六·觀園人接花》[20] ，所謂的「迴得東皇造化工」（范仲淹〈和葛閎寺丞接花歌〉一六五），使得花色花品產生繁複多樣的變化。而且在花期和花的品質方面，也藉由人工技術加以改良，如陶穀《清異錄·卷上·百花門》中介紹了「抬舉牡丹法」，在九月就用碾碎的硫黃拌細土包掩花根，使其土脈溫暖，立春即能提早開花。並用淘汰法使唯一的花蕊肥大如碗[21] 。這些都是用精良的人為力量去改變自然，卻也成就了更多姿采的自然。

[19] 冊一八八。
[20] 冊一五八。
[21] 冊一〇四七。

再如建築。這人為建構的空間雖極力地予以園林化的設計，以達成與整體園林的統一協調；雖然其存在是為觀賞自然美景而設的。但這些建築本身也被視為景色之一而加以欣賞觀覽。因此韓琦認為在萬竿竹林裡「為堂於其中，一境遂清絕」（〈虛心堂會陳龍圖〉三二○），而郭熙的山水畫理論也認為水「得亭榭而明快」（《林泉高致集·山水訓》）**㉒**，他們認為自然的山水美景加上人文的建築造形，才能相互輝映，相得益彰。所以胡寅說，在永州澹山巖上蓋了一座亭子，「然後斯巖之美全矣」（《斐然集·卷二○·永州澹山巖局記》）**㉓**。可見宋人認為圓滿的園林應是自然景觀與人文景觀兼備，因為人文景觀具含著人的情感和生命內容，很能觸動人心。從這個角度來看，園林是自然與人文配合得宜所成就的圓滿空間。

其次，因為園林特殊的空間結構，使其產生了調節氣候的功能，如：

臺高而安，深而明，夏涼而冬溫。（蘇軾《東坡全集·卷三六·超然臺記》）**㉔**

便齋曲房，兩宜寒暑。（黃庭堅《山谷集·卷一七·北京通判廳賢樂堂記》）**㉕**

園有花石奇詭之觀，居有臺館溫涼之適。（葉適《水心集·卷一一·櫟齋藏書記》）**㉖**

構軒涼愈清（陳庸〈涼軒〉四○八）

㉒ 冊八一二。

㉓ 冊一一三七。

㉔ 冊一一○七。

㉕ 冊一一一三。

㉖ 冊一一六四。

三、園林活動的天人融合境界

然而簡單地說，園林既是用人力去營造山水自然，其兼融自然與人文的本質就十分明顯了。

充分展現出其融合自然與人文的特質。

以上種種分析，都說明了宋代園林在造設營置的工程中以人為去成就園林，兼攝自然美景與人文情思的現象，

融合，也是吏隱、中隱等特殊形態能藉園林而成就的重要原因。

淨怡然之樂，又可以擁有文明機能的齊全之便。開門則跬步市朝之上，閉門則俯仰山林之下。這是人文與自然的

其次，因為園林是縮移的山水，人們可以在繁華喧攘的都市城邑中建造園林，因此既可以享有山林煙雲的清

然山水之外也充滿了人文藝術的趣味。

「小」，使用的典型化、集中性象徵性的手法，使園林的內容揉合了自然成分與人文情思。這些都使園林景色在自

是刻寫詩句成聯，使其也成為園林中可資賞玩的景致，而其內容則是人文的情感興味、神思。另一個宋園特色

再如第四章第二節論及宋代造園藝術特色之一是題寫扁榜，往往為一個景區建築命名，題寫揭掛為扁額，或

仍然是依據並掌握了自然環境的特質和條件在進行的。

改變其範圍內的氣候，達到冬溫夏涼、兩宜寒暑的怡人境況。這是用人為力量來改變自然境質。然而這人為力量

四季的天候本是依循著一定法則在變化，是十分自然的。但是經由園林中建築物與花木水景的適當配置可以調節、

高松陰堤三伏涼（張栻《南軒集·卷四·六月二十六日秀青亭初成與客同集》）❷

❷ 冊二一六七。

園林的造設一方面在再現自然，一方面卻是為了提供人們活動的自然空間。亦即園林的存在是為了人文的目的。

人在園林中活動，尤其文人在園林中嗜愛進行某些活動，其間園林不僅扮演舞臺背景，它的種種特質還會在無形中影響進行的活動，造成自然與人文之間交流相應的現象。

（一）自然變化人文

自然對人文的影響，從最基本生理開始，而後漸漸浸染到心靈層次。首先生理方面受園林影響的如：

廊廡悉舒明，瞻望快耳目。（韓琦〈善養堂〉三二〇）

松聲工醒酒（司馬光〈清燕亭〉五〇五）

澄光秀氣，歙入几席，令人肺肝醒然。（真德秀《西山文集·卷二五·溪山偉觀記》）❷❽

登斯亭以向坐，則又志意舒徐，氣血和平。（陳師道《後山集·忘歸亭記》）❷❾

是足以朝游而夕嬉也，是足以心休而身逸也。（張侃《拙軒集·卷六·四并亭記》）❸⓿

園林優美的景色可以快人耳目，使感官愉悅舒適。清幽潔淨的境質可以使人全身清暢振作，氣自和平，從而感覺全身安逸順愜。其中尤其是園林清涼的特質：「亭臺清涼水竹淨」（文同〈夏日湖亭試筆〉四四五），「綠荷紅芰水

❷❽ 冊一一七四。

❷❾ 冊一一一四。

❸⓿ 冊一一八一。

風清」（韓維〈湖上招曼叔〉四三○），使人置身其中深感「盡日清虛全卻暑」（蔡襄〈和吳省副北軒湖山之什〉三九二）。這種種都顯示園林境質對人產生的最直接、最基本的影響是生理的怡然舒適。

由生理的變化進一步會影響到心理層面，如：

目界既朗徹，心官欣自由。（郭祥正〈同陳安止登高明軒〉七六三）

南榭薰風偏解慍，北階萱草更忘憂。（楊億〈王寺丞借西第避暑因有寄贈〉一一七）

眺聽之際，可以釋幽鬱，可以道和粹。（祖無擇《龍學文集‧卷七‧袁州東湖記》）[31]

堂之虛靜可以清人心，高明可以移人氣。（黃裳《演山集‧卷一七‧閱古堂記》）[32]

茂林修竹、奇葩異草，可以舒憂隘而快窺臨者。（葛勝仲《丹陽集‧卷八‧錢氏遂初亭記》）[33]

感官的怡悅愉快，氣血的和平清暢，可以滌除憂煩幽鬱，可以化解慍怒憤恚，而後心靈清明和粹，自在逍遙。至此就使人整體身心、整個生命受到滌盪澄汰。這樣，園林環境就不只怡悅人的身體感官，還能改善人的心靈、陶冶人的性情。在一次又一次的怡悅、滌盪經驗之後，人的生活態度、人生也會有所變化：

吾甘老此境，無暇事機關。（蘇舜欽〈滄浪亭〉三二六）

[31] 冊一○九八。
[32] 冊一一二○。
[33] 冊一一二七。

園林的愉快舒暢、輕鬆自在使人對於凡塵俗世中汲汲營營、處心積慮的機關布排感到疲憊懼怕，而一心想在清淨簡單的園林中享其逸樂，與群鷗遊玩。這種「拙謀身」的「鈍人」（宋庠〈溪齋春日〉一九六）最愛「山林終日掩柴門」（韓淲《澗泉集‧卷二一‧山林》）❸，全然沉浸於其園林生活，甘老於此境，一生輕安自在。這是園林境質對人生選擇、人生態度的重大影響。可見自然對人文移化之深遠。

此外，上一節曾論及園林幾近於自然的內容，使其富於物事理則，富於整全未分裂的道，致使人於其中可以得到各種領受、體悟，進而修養情性、提升心靈境界。這當中便是自然深深移化人文的歷程，也是自然與人文得到感應、融和的歷程。

再者，園林中豐富多樣的物色景致，常常會觸動人心，生發各種感興，如：

此心機息轉，只好弄群鷗。（宋庠〈初憩河陽郡齋三首〉其二‧一九二）

機忘更何事，魚鳥亦留連。（宋祁〈集江瀆池亭〉二○八）

群鷗只在輕舟畔，知我無心自不飛。（韓琦〈狎鷗亭〉三三○）

野性群麋鹿，忘機狎鷗鶹。（王禹偁〈遊虎丘〉六二）

攀花弄草興常新（王安石〈窺園〉五六四）

偶來憑檻見奇峰，便有江湖秋思起。（蘇頌〈省中早出與同僚過譚文思西軒詠太湖石〉五二二）

我嗟不及群魚樂，虛作人間半世人。（蘇舜欽〈滄浪觀魚〉三二六）

❸ 冊二一八○。

才看如粟吐花床，已想江南萬里香。（韓維〈晏相公西園雪後栽梅三首〉其二·四二九）

茂草與斜陽，脈脈情多少。（陳堯佐〈閑步過芳菲園〉九七）

人在觀物之際，除了情感的投射之外，常常會從物身上反射回自身，或興感或反省。因此在攀花弄草、憑軒賞峰、俯觀魚戲等情境時，各種身世的感興、景境的想望或自處的道理便油然生起，而且常起變換。然而不論其感興的內容如何，這些都是由園林自然引生人文變化。而在所有的感興之中，常見的內容是無常的歲月感傷，如：

園林猶有前朝木，冠蓋難尋故主花。（程師孟〈次韻元厚之少保留朱伯元祕校園亭三首〉其三·三五四）

湖上四時看不足，惟有人生飄若浮。（蘇軾〈和蔡準郎中見邀遊西湖三首〉其一·七九〇）

頭上光陰瞥爾過，昨日少年今老大。（張詠〈書園吏申花開榜子〉四八）

風月猶疑慘，園林頓覺空。（魏野〈悼鶴〉八二）

莫歎朝開還暮落，人生榮辱事皆然。（釋智圓〈栽花〉一四一）

自然與人為相較之下，人為的一切事況都顯得短暫易變，自然則較為長久（變中有不變，如四季遞嬗卻規律）。因而常常有主人更換或物故而園林卻依舊如常的現象發生，使人有景物依舊，人事已非的傷慨，使人有光陰似箭、老大難從頭的悲感。在空間上園林的位置不改，可是人的蹤跡飄泊奔走，所以也會興起人生飄浮流浪的感慨。以上是自其不變者而觀之。若自其變者而觀之，則花朵的朝開暮落，四季景色的轉變等瞬息萬變的物象，莫不是衍生人事感慨的資源。凡此種種均是自然對人文情意、心思的影響變化。

（二）以人文巧思融和自然

人在園林中活動，尤其是文人在園林中活動，其內容多半涉及人文。尤其是文字記載上的園林活動更是洋溢著典雅優美的人文色彩。文人們喜歡在園林環境中從事這些雅致活動，表現的不僅是空間關係上自然與人文的結合具在，而且在精神內涵上也充分地呈現出以人文巧思融和自然的深雋意境。

第一章第四節論及園林豐富且多變的物色是引發詩情吟思的最佳觸媒，所以有「五畝園林都是詩」、「天供好景助詩豪」的詩句出現。寫作詩歌、吟詠詩歌是極典型化、藝術化的人文活動，充滿了人的情感、想法，展現了文字的技巧，成就了想像、神思的奇妙……。但是細讀作品可以了解到，這些情感、構思多半是藉著自然物色來表達的，如：

好景盡將詩記錄（邵雍〈安樂窩中吟〉三七〇）

林泉好處將詩買（邵雍〈歲暮自貽〉三六八）

鷗分江色獻詩材（吳泳《鶴林集·卷三·湖亭酌王史君紀事并呈看花諸君子》）❸❺

風光未忍輕拋擲，聊付詩囊與酒卮。（陸游《劍南詩稿·卷七〇·初春幽居》）❸❻

一首詩吟一種花（史彌寧《友林乙稿·再賦晏子直百花林》）❸❼

❸❺ 冊一一七六。

❸❻ 冊一一六三。

❸❼ 冊一一七八。

風光好景感動人心，不忍輕易將其拋擲，希望能長久保留、廣遠看分享，於是用詩加以記錄，將好景收付詩歌之中，用詩歌來買取翔鷗江色等林泉詩材。可見這些詩歌作品中呈現了豐富的園林物色，藉物色來表意，物象與情意交融為一，物境與情意交融渾然，就成就了意境悠遠的佳作，所以「詩參化匠自天成」（強至《依韻和判府司徒侍中雪霽登休逸臺》五九五），「不費思量句有神」（陳文蔚《克齋集·卷一六·壬申春社前一日晚步欣欣園》）❸。這是宋人園林活動中自然與人文融合的典型內容之一。

其次是在園林中彈琴。音樂，也是非常典型化、藝術化的人文活動，在宋人的園林活動中十分時興：

泉響置琴聽（郭祥正《和石聲叔留題君儀基石亭》七六九）

拂琴驚水鳥（歐陽修《普明院避暑》三○一）

臨流鼓瑤琴（林景熙《霽山文集·卷二·納涼過林氏居》❸

我來踞石弄琴瑟（蘇舜欽《和子履雍家園》三二一）

〈九月十五日觀月、聽琴西湖示坐客〉（蘇軾·八一七）

這裡所謂的琴，多是指琴瑟一類的古琴，古琴音樂非常疏淡沖虛，在唐代胡樂大量傳入之際已經沒落，所以它不是流行音樂，而是文人之間古雅的藝術。文人們喜歡在園林中彈琴，認為「有琴方是樂，無竹不成家」（王禹偁〈閑居〉六五），並不單單因為園林的幽靜宜於彈奏，還有更內在的原因：

❸ 冊二一七一。

❸ 冊二一八八。

攜琴秀野彈流水（文同《邛州東園晚興》四三八）

靜彈流水曲（文彥博《古寺清秋日》二七三）

攜琴譜澗泉（姚勉《冷泉亭》一〇三）

調琴和澗流（穆脩《和毛秀才江墅幽居好十首》其五・一四五）

倚琴誰共聽流泉（蘇頌《次韻葛大卿題江氏寒光閣》五二六）

在中國有大量的琴曲在描寫山水自然界的景色，其中尤以流水及松風之聲是最典型的彈奏題材，因此，這裡可以看到很多在園林裡彈奏流水澗泉的琴曲。這就產生有趣的情境：手中彈瀉出流水聲，身旁則縈迴著泉澗的流水聲，二者交相應和，因此，後二則詩句中的澗流、流泉一語雙關，顯現出自然與人文的泉澗流水同時流瀉和聲。上一段引詩中可發現園林彈琴常是在臨流、泉響、有水鳥之處，其原因就在這裡。

其次是琴曲所描寫的松竹聲：「高風動長松，蕭瑟清我心。」（劉攽《澄心寺後閣彈琴》六〇二）「時引驚猿撼竹軒」（蘇軾《次韻子由彈琴》七八七）。「清風蕭蕭生，脩竹搖晚翠。」（梅堯臣《贈琴僧知白》二四〇）這是以人文方式來再現松竹搖動之聲，使人經由其模擬近似的聲音去想像山林風動的景況，去感受清寂冷風襲人的感覺，使置身所在的園林與想像中的山林得到冥和、共鳴。因此李之儀「聽美成彈〈履霜操〉，相顧超然，似非人間」（《姑溪居士前集・卷三七・張氏壁記》）❹。這是人文與自然冥和的渾然超然境界。

其次，文人也常在園林宴集清談，其熱衷投入的情況往往是「終日清談」（范祖禹《吏部彭侍郎召會馮少師園亭即席賦詩》八八八）。清談是人的思理、才辯的表現，也是非常人文化的活動，文人們也喜歡在園林中進行：

❹ 冊一二〇。

且將清話對檀樂（曾鞏《招澤甫竹亭閑話》四六一）

異花間崇梅……疊疊物外談。（孫甫《和運司園亭·西園》二〇三）

被除名利開清論（韓維《和晏相公小園靜話》四二九）

賓主高談勝，心冥外物齊。（歐陽修《張主簿東齋》二九一）

為談笑以寓道情之至樂（黃裳《演山集·卷一七·默室後圃記》）

園林談話有很多種，有近似魏晉名士的清談，有日常生活的閒談，也有輕鬆幽默的談笑。不論哪一種，對大部分的文人而言，其談話的內容總是撇除名利塵俗之事，是超乎物外的、是寓道冥齊的清話。園林隔塵僻靜的環境適合這樣的內容，其清幽明淨的特質有助於思考，其富含物性物理的道境也提供清談的佐證資源。而其對談的內容也多涉及人與自然的對應之道和經驗。這也是自然與人文結合的一種園林活動。

其次，在第五章第三節曾論及宋人新興的園林鬥茶活動。茶，雖是自然產物，但經由人工處理，長期改創出一套優雅的鬥賽形式，它就成為非常藝術化的人文活動。園林中煮茶，可以就近汲取清泉，可以拾取柴火，還可以在品味的同時眼觀耳聞美景。而在鬥茶階段，碾茶、點水、攪觸等程序中所產生的色澤、形態、聲音上的變化，還會引發「洶洶乎如澗松之發清吹，皓皓乎如春空之行白雲」（黃庭堅《山谷集·卷一·煎茶賦》）；「蟹眼已過魚眼生，颼颼欲作松風鳴」（蘇軾《試院煎茶》七九一）；「但覺雨聲寒」（方岳《秋崖集·卷五·煮茶》）❹ 等等的聯想。這種神思遐想使參與者浸淫在自然與人文交融互應的神奇境界中。

文人在園林中的活動，與園林物色最直接的對應關係應是遊賞活動。在面對豐富的自然景物時，文人們仍然

❹ 冊二一八二。

發揮了充分的人文精神：

鳴蛙送鼓吹，好鳥來笙竽。（潘興嗣〈逍遙亭〉五三四）

松韻笙竽徑，雲容水墨天。（胡宿〈山居〉一八〇）

容來鳥鳥皆知樂（宋祁〈題翠樾亭〉二二三）

啼鳥鳴蛙常與人意相值（黃庭堅《山谷別集‧卷四‧張仲吉綠陰堂記》）

冰雪相看人更好，竹君梅友歲寒心。（姚勉《雪坡集‧卷一四‧題百花林書堂》）

蛙鳴聽來猶似鼓吹，好鳥、松韻有如笙竽妙音，雲容變化正是一幅染演生動的水墨畫。欣賞中的自然景物不僅有可愛的形相姿容和音聲，而且與人文藝術神似，想像的加入，使賞玩園景變得意趣盎然。此外，魚鳥蛙木等生命與遊人之間產生「情往似贈，興來如答」的感應共鳴，這是情感的加入使賞玩園景變得情意深雋。而性情德品的賦予，又使園景充滿可敬可感的啟示。這些遊觀經驗都證明宋代文人「遊觀須作意」（蘇轍〈次韻李簡夫秋園〉八五一）、「風景只隨人意好」（孔武仲〈西園獨步二首〉其二‧八八三）的園林理論。而這些想像、移情、比德的賞景態度，使自然景物充滿人文內含和意趣，這正是天人融合冥一的藝術化境界。

四、結 論

縱觀本節所論可知，宋代園林在造園與遊園方面所含具的天人融合的意義，其要點如下：

其一，園林是用人文巧思的力量以再現自然美景，故而在本質上園林即是自然與人文結合交融的產物。

其二，宋人造園所依循的最高法則即是合於自然。在造園五大要素的營設上或整體園林風格上都力求自然天成。

其三，而所有力求自然的目標都是用人為的意匠巧思去設計營造。所以整個造園的過程正是人文與自然調節融合的過程。

其四，園林雖是再現的自然，但因其所有造設都是為提供人的活動而存在，所以以人為主體的思考模式於焉產生。建築的收納美景、調節氣溫使其怡人舒適、題名刻詩以助人品玩的設計，呈現出園林以自然為最高準則，以人本為主體考量的特色。

其五，園林對人可以產生重大影響，從生理的清醒暢逸，到心靈的滌蕩清淨，到人生態度選擇的改換，均使人文接受自然莫大的潛移默化。

其六，園林中許多典型的人文活動如作詩、彈聽琴、清談、鬥茶等，在其活動的過程和內容上都與自然有密切關係，或借重自然物色，或移情再現物色，或思辯自然與人的關係，或以想像神遊自然，都能產生自然與人文交融互應的神妙境界。

其七，宋人注重遊觀活動中人文精神的作用，以想像、情感和比德的賞景態度去對應自然景物，使其充滿人文內含和意趣，進而臻於天人融合的藝術化境界。

第三節 樂園的象徵與實現

一、前言

現實生活受到種種客觀條件的影響，而有其限制、困難、缺憾和妥協，致使大部分的人只能將其心中理想的生活境地藏置於內心深處，或加以某種程度的幻想，成為最圓滿的世界，以滋潤並慰藉在現實生活中奮鬥的心靈。這是樂園。

在中國，樂園嚮往的發生很早。從神話傳說中的黃帝玄圃❶、鸞鳥自歌、鳳鳥自舞、有永吃不盡的「視肉」的開明、沃野❷開始，就顯現初民心中已嚮往某個幸福圓滿的、快樂無憂的、自給自足的園地。而《詩經・衛風・碩鼠》所歌的：「逝將去女，適彼樂土。」就是受到重稅壓榨的人民不堪生活痛苦，轉而想像並嚮往一塊自由逍遙的樂土。這些樂園雖然難以在現實生活世界中完全實現，卻一直是人們希望的所在，滋潤安慰著困苦失落的人心，支持著生活的進行。

對大部分的人而言，其心目中的樂園因其身分的差別、欠缺感的不同、追求的理想不一也就各有不同的理想模式。但是對每一個人而言，生活的富足無缺是共同的基本希望，而長生不死該是最大的希求和嚮往，因而仙境就成為東漢以後最普見的樂園嚮往。

❶ 參見《山海經》的〈西次三經〉、〈海內西經〉與《淮南子・墜形篇》。

❷ 參見《山海經》的〈海內西經〉與〈大荒西經〉。

儘管樂園理想在現實生活中很難圓滿地被實現，但是人們還是盡其力之所能，在其平常的生活中去創造美好的生活環境，園林就是其成績之一。園林不僅是滿足人們對山水自然的孺慕之情，同時也是樂園的象徵。仙字由山、人構成，想像中的神仙也多住在幽深神祕的山林之中，因此，園林環境的造設特色本已很貼近於這種仙境樂園。而事實上，中國園林從最早神話傳說中的黃帝玄圃到文惠太子的玄圃園、秦代在園林中堆造海上仙山、漢代園林的海上仙島、仙人❸，及至唐代桃花源的比附、西方淨土的象徵等❹，整個園林的發展都與仙境的模擬或創造有著密切的關係，整個園林史也都在肩負並實現其樂園象徵的責任。

宋代園林也繼承了這個悠遠的傳統，在在地在文字資料中表達這種園林觀，使宋代園林在中國的樂園文化中仍深具意義。本節將先呈現這種象徵的事況現象，再分析其內容特色，而後討論中國文化中理想的生活環境品質。

二、宋人的園林仙境觀

在宋代的園林文字資料中，仍處處顯現出，視園林為仙境的看法，如：

南紀仙鄉景最佳，林泉幽致有儒家。（姚祕《題義門胡氏華林書院》一七）

選勝共詣金仙宮（毛漸《此君亭歌》八四三）

樓臺高下滿仙風（蘇頌《次韻蔣穎叔游西湖入南屏山》五二六）

萬景併歸閑日月，一身常寄小蓬瀛。（韓琦《留題相州王琰推官園亭》三三〇）

❸ 參見《詩情與幽境──唐代文人的園林生活》第一章第一節。

❹ 參見同❸第六章第二節。

書院園林視為仙鄉，竹亭稱為仙宮，西湖眾多的園林組群說是充滿仙風，以小蓬瀛比附園亭，將小石峰神思為蓬島仙山，這些都顯示宋人樂園象徵的園林觀。尤其書院既被當作儒家教育的場地，卻又被視為仙鄉，可見這種園林觀的普遍。這種觀念在宋人並不止是一種歌頌或嚮往，可能還被視為是真實的實現，如：

> 只尺是蓬瀛（徐鹿卿《清正存稿・卷六・小英石峰》❺

> 地仙蹤跡少人知（黃夷簡《詠華林書院》一九）

> 洞門流水地仙家（韋驤《和信臣遊簡夫太丞申園》七二九）

> 誰肯同來作地仙（歐陽修《幽谷種花洗山》三○一）

> 更有田園即世仙（蘇頌《龍舒太守楊郎中示及諸公題詠洛陽新居見邀同作輒依安樂先生首唱元韻繼和》五二八）

在葛洪《抱朴子・內篇・論仙卷第二》曾引《仙經》說：「上士舉形昇虛，謂之天仙；中士遊於名山，謂之地仙；下士先死後蛻，謂之尸解仙。」遊於名山，逍遙閒適者即可謂為地仙。這一品仙人不必在形質上有任何特異的變化，是一般人比較容易臻至的境地。而園林勝景有似山林，遊園有似遊於名山，因此有直接稱園林為地仙家者。或者如蘇頌所說的更明白，擁有田園宅居即是世仙——現實俗世中的仙人，一點也不玄虛神奇，而是實實在在享有園居之樂的人。

基於園林仙境的比附，許多園林在造景或景區的命名上就直接表達出這樣的看法，如有：

❺ 冊一一七八。

《會仙巖》（陶弼·四○○）

《望僊亭》（梅堯臣·二四二）

九仙臺（徐鉉《送孟賓于員外還新淦》八）

仙人洲（楊億《建溪十詠》一一八）

披仙閣（楊萬里《誠齋集·卷二五·郡圃曉步因登披仙閣》）❻

聚仙、奕仙（牟巘《陵陽集·卷五·題束季博山園二十韻》）❼

既然園林是仙境，那麼居住在園林的主人便是神仙……

此外，在許多郡圃等地方公園方面，也有被視為仙境的情況，不但郡圃是仙府、仙家、小蓬萊，而且官職是神仙官職，地方長官是神仙侶❽。這正證明視園林為仙境樂園的象徵與實現的觀念在宋代是多麼普及，連最最入世的治政之地也不例外。

林亭縹緲仙翁樂（陳文蔚《克齋集·卷一六·題趙守飛霞亭》）❾

❻ 冊一六○。

❼ 冊一八八。

❽ 韓琦《再代（郡園）答》詩：「已葺吾園似仙府」（三三三）。余靖《和伯恭自造新茶》詩：「郡庭無事即仙家」（二二八）。李覯《宜春臺》詩：「謫官誰住小蓬萊」（三五○）。章得象《王光亭》詩：「神仙官職水雲鄉」（一四三）。趙抃《次韻程給事會稽八詠·鑑湖》詩：「主人便是神仙侶，莫作尋常太守看」（三四三）。

仙翁晚歸來（姚勉《雪坡集・卷一六・王君猷花圃八絕・鑑池》）

試問仙翁為阿誰（陳淳《北溪大全集・卷二・詠陳世良天開圖畫之閣》）❿

環仙翁之居皆山也（謝逸《溪堂集・卷七・小隱園記》）⓫

野亭何處訪仙翁（馮山〈寄題合江知縣楊壽祺著作野亭〉七四五）⓬

可以說是神仙了。下面的形容可以進一步說明園主為仙的看法有其內在原因：

神仙該是無憂無慮，得意自在者。稱園主為仙翁不單是因為園林猶如仙境，也因園林中的生活確實容易使人遠離塵擾、除去機心俗慮，過得悠閒清淨，是真正的快樂者。從「快樂似神仙」這樣的感受和心境來說，他們的確也

閒如雲鶴散如仙……道從高後小林泉。（孫僅〈詩一首〉一〇九）

道德坊中舊散仙……窩名安樂豈無權。（邵雍〈天津弊居蒙諸公共為成買作詩以謝〉三七三）

尊前垂釣似仙翁（呂希純〈王氏亭池〉八四三）

偶到上方憑檻久……怳如員嶠躡雲飛。（蘇頌〈次韻奉酬通判姚郎中宴望湖樓過昭慶院暮歸偶作〉五二七）

只憂火解神仙骨，賴有泉聲發素琴。（劉筠〈苦熱〉一一二）

⓬ 冊二一二二。

⓫ 冊二一六八。

❿ 冊二一八四。

❾ 冊二一七一。

在一般的印象中，仙人沒有工作的壓力，沒有壽命時間的限制，所以其舉措都非常從容安適，可以徐緩行事。因此，閒散的園居生活有如仙人，邵雍乾脆直稱自己是散仙。閒散，故而可以從事垂釣等耗時從容的活動。此外，登上高亭遠眺，雲飛嵐漫等變化也讓人有騰雲駕飛的仙感。而園林清涼的境質使人冷靜平定，恬然沖淡，心似神仙。因為這些原因，更促成了園林的樂園仙境觀。

在樂園象徵的傳統中，陶潛的《桃花源記》一文中所創造出來的桃花源，是優美而令人神往的一個。從此，桃花源就成為中國人心目中理想的樂土代表。唐代已經出現過很多以桃源比擬園林的說法，宋代依然延續著：

請君更種桃千樹，準擬漁郎來問津。(裘萬頃《竹齋詩集‧卷二‧題小桃源》)❸

疊石連山麓，栽桃擬洞天。(趙汝鐩《野谷詩稿‧卷五‧劉幹東園》)❹

移舟更尋勝，遠見小桃花。(張方平《初春遊李太尉宅東池》三○七)

我欲千樹桃……奪取武陵春。(釋智圓《孤山種桃》一三九)

桃源徑 (林旦《余至象山得邑西山谷佳處……離為十詠》七四八)

這裡可看出以桃源取名，其意在於表達其園林也如桃花源裡的世界：自足、和樂、無爭、寧靜、優美。有些詩文比較間接地表達這種桃源比擬，如「水浮花出人間去」(歐陽修《寄題景純學士藏春塢新居》三○三)，如「一條水引閒花出」(釋延壽《山居詩》二)，落英繽紛地隨著流水流出園居去到人間，顯示那落花所自來的是非人間的

❸ 冊二一七五。

❹ 冊二一六九。

三、園林所呈現的樂園內涵

園林所含具的樂園象徵，雖然有其悠久的傳統，可追溯自神話時期的黃帝玄圃。但是它的發生並非是偶然的，也不是盲目地繼承，而是有其本質上的原因。在園林山水的居遊經驗中（包括早期帝王苑囿的田獵宴饗活動），人們體驗領受了其中的快樂歡悅，如文同所說的：「向晚雙親共諸子，相將來此樂無涯。」（〈邛州東園晚興〉四三八）究竟是什麼因素讓園林能夠帶來無涯的歡樂呢？優美的風景、安適的建築、家族團聚的場所、悠閒的生活步調、無污染無俗擾的獨立空間等都足以讓人安樂。此外，還有一些近似於樂園的實質內容值得討論強調的。

首先，一般說來快樂的生活應是在物質無缺的基礎之上建立的。園林就具有這樣的基礎功能：

列侯生計在，千戶橘含霜。（胡宿〈和人山居〉一八〇）

吳中士大夫園圃多種橙橘者（洪邁《夷堅志乙‧卷五‧一年好處》[15]

果樹嫌繁更擘栽（李至〈早春寄獻僕射相公〉五二）

摘果衣霑露（文同〈庶先北谷〉四三四）

葉深時墜果（司馬光〈和復古小園書事〉五一〇）

[15] 冊一〇四七。

隱密之地，那該是像桃源一般的奇異世界。當然，引領武陵漁夫進入桃源的是那成林的桃花，因此，在園林中栽種桃樹就成為桃源象徵的重要標幟。這樣的模擬，表現出園主對其園林成為樂園象徵的期待與努力，而且是付出實際的行動去經營一座樂園。

園林的寬廣空間可以栽植成千上萬的花木，許多觀賞性花木具有經濟生產的效益，如桃、李、梅、杏、蓮、竹等。即或如橙橘等果樹雖不特別具有綽約美感，但其成林蒼森的形態仍能創造幽深境質。不論是何者，它們的確為園林帶來頗多經濟助益，或自食自足，或販售得利。此外，園林還可以生產更多食物，如：

鮮鱗香稻，濁醪黃雞，無待城市。山木之實，水草之滋，終歲不乏。(華鎮《雲溪居士集·卷二八·溫州永嘉鹽場頤軒記》) ⑯

果蔬可以飽鄰里，魚鱉筍茹可以餽四方之賓客。(蘇軾《東坡全集·卷三六·靈壁張氏園亭記》) ⑰

種秫以備酒材，畜魚以供膳羞，果蔬薪樵，取足於畛域之內。(曾協《雲莊集·卷四·大愚堂記》) ⑱

前種桃李盧橘楊梅之屬，遲之數年，可以饋賓客及鄰里。雜種戎葵、枸杞四時之蔬，地黃、荊芥閒居適用之物。(吳儆《竹洲集·卷一○·竹洲記》) ⑲

更擬種胡麻 (王禹偁〈閑居〉六五)

園林內可以種植蔬菜、稻秫、胡麻、各種果類、藥材，可以畜養魚鮮、雞鴨、龜屬，可以釀酒，可以取薪。幾乎是山珍海味，從生產到烹煮之所需，均一應俱全，終歲不乏。這麼一來，飲食方面已然是自給自足，毋需仰賴外

⑯ 冊二一九。
⑰ 冊二一○七。
⑱ 冊二一四○。
⑲ 冊二一四二。

來供應，這為園林獨立不受塵擾的空間特質提供了基礎，也表示園林在經濟上無憂無慮。而且園林生產不僅能自

給自足，還可以飽鄰里，餽賓客，這也可以在互換有無或販售中增添所得。

在所有園林生產中，竹的經濟效益最大。不但可以生產竹筍，其竹竿在建築、工具上所提供的功能甚多[20]。

而且竹子的生長速度很快，在形色、聲觸、象喻等方面具有多重美感。所以在中國園林裡，竹子的栽種最多也最

常見。

由上所論可知，宋代園林所以被視為樂園，其最基本的原因是園林有豐富多樣的物產，提供了物質方面的自

足。這是第一步的樂。

其次，是園林景色的優美除了能令人愉快之外，景色本身也往往充滿快樂的情態和氣氛，其最典型的是魚鳥：

自歌自笑遊魚樂，時去時來白鳥雙。（劉宰《漫塘集·卷二·寄題戴氏別墅》[21]

觀魚亭檻俯臨流……吾心大欲同斯樂。（韓琦《觀魚軒》三三〇）

鑿沼觀魚樂（陳襄《留題表兄三哥養浩亭》四一三）

山鳥自呼魚自樂（張栻《南軒集·卷六·題城南書院三十四詠》[22]

時時觀魚之泗，聞鳥之囀，竊感魚鳥之樂，幾動林壑之戀。（祖無擇《龍學文集·卷七·申申堂記》）[23]

⑳　冊一〇九八。

㉑　冊一一六七。

㉒　冊一一七〇。

㉓　如可以蓋竹屋、竹橋、竹籬。可以做竹筒、竹筧、筆筒。可以編竹椅、竹桌、竹帽……。

園林多花木、水景。花木叢密自然會引來鳥族棲息；水景可添增動態生命力，可以畜養魚龜。鳥類可以飛翔跳動，來去自如，給人自由活潑的感覺；可以啼叫鳴唱，給人快樂無憂的感覺。魚則因悠游於水中，流暢柔滑的擺動線條，無往而不自得的樣子。加以牠們「浪輕魚喜擲」（宋祁《公園》二一〇）、「魚戲上圓荷」（王禹偁《池上作》六七）的頑皮嬉戲的形容，所以莊子時代就有魚樂的討論。這些生命形象帶給園林快樂活潑的氣氛，而遊居於其間的人也浸染感受到這分歡樂。

此外，樂園與世無爭的特質，也可以在魚鳥的身上得到展現：

機忘更何事，魚鳥亦留連。（宋祁《集江讀池亭》二〇八）

跡與豺狼遠，心隨魚鳥閒。（蘇舜欽《滄浪亭》三一六）

魚戲應同樂，鷗閒亦自來。（余靖《留題澄虛亭》三二七）

此心機息轉，只好弄群鷗。（宋庠《初憩河陽郡齋三首》其二・一九二）

群鷗只在輕舟畔，知我無心自不飛。（韓琦《狎鷗亭》三三〇）

魚鳥無憂無慮、活潑頑皮，也就帶有天真無邪的氣味。牠們純真原樸的生命，比較容易感應人心的機巧或純摯，所以清淨不染、與世無爭、悠閒自得的形象特徵就經由魚鳥尤其是群鷗舞戲的畫面得到彰顯。這也是樂園形象之一。

再者，在群鳥當中，還有鶴鳥一類典型的園鳥也很能展現園林的樂園特質，而大受園林主人的喜愛和歡迎：

鶴鳥羽毛潔白，體態頎長清瘦，本就予人清高潔淨、仙風道骨之感。而牠的動作徐緩，也就給人從容閒雅、文靜沉著之感。牠的寂靜敏銳，連露滴之聲都能驚醒，牠的園林唳鳴之音清亮，牠的舞姿輕盈優美。這種種視覺、聽覺及氣質上的特色都使人深喜養鶴，為園林增添美景和氣氛。然而最重要的，還是鶴的象徵意涵：

> 琴鶴亦長閒　（寇準〈巴東縣齋秋書〉九〇）
>
> 竹靜鶴同孤　（施樞《芸隱倦游稿・高園》）❷
>
> 重露驚棲鶴　（宋祁〈夕坐〉二一〇）
>
> 孤標只好和松畫，清唳偏宜帶月聞。（韓琦〈謝丹陽李公素學士惠鶴〉三三二）
>
> 舞鶴迎人作好音　（韓元吉《南澗甲乙稿・卷四・韓子師讀書堂置酒見留》）❷
>
> 庭鶴壽而閒　（蔣堂〈溪館二首〉其一・一五〇）
>
> 風弦靜舞千齡鶴　（韋驤〈和信臣遊簡夫太丞申園〉七二九）
>
> 仙翁好鶴非徒爾　（真德秀《西山文集・卷一・舞鶴亭歌》）❷
>
> 仙鶴舞隨人擊筑　（劉過《龍洲集・卷六・遊北野》）❷

❷　冊一一八二。

❷　冊一一六五。

❷　冊一一七四。

❷　冊一一七二。

因為鶴的壽命長，再加上華亭仙鶴的典故，使其很早就成為仙者象徵。而且牠潔白清高、閒雲野鶴的形象也成為高人隱士的象徵。所以林逋以鶴為子，蘇軾〈放鶴亭記〉與〈後赤壁賦〉中對鶴多所欽羨仰慕。因為這些象徵，使園林也充滿了與世無爭、潔淨清高、閒雅自得的仙境氣象。

以上是園林景物的樂園特徵。以下再從人的園林活動來看。弈棋是常見的一項：

遠寄仙禽至洛城（文彥博〈梅公儀見寄華亭鶴一隻〉二七四）

一局閑棋留野客（邵雍〈後園即事三首〉其二·三六五）

竹下閑棋局（梅堯臣〈吳正仲同諸賓泛舟歸池上〉二五五）

山客對棋閑覓劫（胡宿〈寄題徐都官吳下園亭〉一八二）

人閑與世遠……獨收萬慮心，於此一枰競。（歐陽修〈新開棋軒呈元珍表臣〉二九七）

影侵棋局助清歡（王禹偁〈官舍竹〉六五）

下棋需要長久的時間，需要放下塵俗萬慮，以極專注清明之心來進行，所以是閒情逸致的，是盈溢清歡的活動。在園中竹下行棋對弈，是閒逸人士才能享有的，表示他們沒有俗擾，沒有生活壓力，可以自由自在隨興生活，這也是樂園的景象。尤其是棋戲也具有神仙象徵意義：

斧爛仙棋路（宋祁〈寄題元華書齋〉二一二）

爛柯應有著棋人（裘萬頃《竹齋詩集‧卷二‧題小桃源》）

恰似仙翁一局棋（錢昭度《詠方池》五四）

棋仙俱自負（趙汝鐩《野谷詩稿‧卷三‧遊劉園分韻得峽字》）

王國良先生曾說：「觀棋傳說源自古仙人博戲之傳統。蓋棋局雖小，棋戲已成為神仙洞徹世事之象徵。」[28]而其傳說故事可見於南朝宋劉敬叔《異苑》卷五所載：「昔有人乘馬山行，遙望岫裡有二老翁相對樗蒲，遂下馬造焉。以策柱地而觀之，自謂俄頃。視其馬鞭，摧然已爛……」可見在山洞中下棋的是兩位仙翁。因此這裡說下的棋是仙棋，下棋者是仙翁、棋仙。由此可知園林下棋也是樂園象徵的內涵。

此外，園中喝茶不僅是閒逸活動，也能藉茶消俗骨而成為神仙之人（詳見第五章第三節）。其他如飲酒的飄然、垂釣的閒定、晝眠的散逸、遊賞的快樂……這些多方多樣的快樂自得的活動，也多是樂園形象的呈現。

四、園林所含具的樂園境質

除了園林內容與活動含具有樂園的特質之外，園林的環境品質本身也在在地表現出樂園性質。首先，因為樂園完全獨立的空間，使其與一般的塵世產生某種程度的隔離，如：

澄波橋北多嫌遠，少有交朋到我居。（李昉〈昉著炙數朝廢吟累……〉一二）

院僻簾深晝景虛（蘇舜欽〈夏中〉三一四）

28 見王國良《魏晉南北朝志怪小說研究》，頁二七一。

閑眠盡日無人到 （王安石《竹裡》五六四）

小院地偏人不到 （司馬光《夏日西齋書事》五○二）

雖不丘壑，如隱薜蘿。（黃仲元《四如集·卷二·意足亭記》）㉙

對於建在風景優美的山林中的園林而言，由於其距離城邑市集較遠，人跡罕至，自然與塵世間產生隔絕。至於在城郊或朝市之中的園林，雖不是在丘壑之間，卻也因其牆圍的分隔，花木重重環繞覆蔭，而與外面的世界保持著相當的隔離狀態，彷如隱蔽於薜蘿之內一般，無人到臨。這樣完全獨立的空間，使園林自成一個世界。

其次，園林內部在空間布局的安排上力求幽深，這也是中國園林重要的境質。宋代資料中，常可看到園林稱為幽圃、幽樓：

架泉礱石搆幽樓 （李昭述《書用師庵》一五三）

小庭幽圃絕清佳 （文同《北齋雨後》四四四）

遠亭怪石小山幽 （楊萬里《誠齋集·卷八·禱雨報恩因到翠園》）

山石也稱幽：

薜荔攀緣怪石幽 （李至《奉和小園獨步偶賦所懷》五二一）

㉙ 冊二一八八。

水景也稱幽：

促促開幽沼　（文同〈幽沼〉四三九）

幽池明可鑑　（韓維〈崔象之過西軒以詩見貺依韻答賦〉四一八）

建築物也稱幽：

幽亭恣盤礡　（衛宗武《秋聲集・卷一・賞桂》**30**）

亭幽路鬱紆　（王舉正〈奉集東園賦得葉字〉一七○）

還有幽徑、幽景等，幾乎園林中的景物多無所不幽了。所謂幽，即是曲深，宛轉雋永。依前所論，園林造景在花木方面力求茂密陰森，可以使園林顯得深邃；在建築方面，常常遮映在花木的圍繞深處，可以顯得隱密；在動線方面喜歡曲折逶迤，可使園林空間顯得深不可測。這些都使園林深具幽邃雋永的情味，成為一般人不容易進入不容易覽盡的神祕空間。園林的超塵出世，迥別於人間的特性於焉顯見。

幽深的特質能夠為園林增添美感和趣味，對遊居者而言，「幽深有佳趣」（梅堯臣〈留題希深美檜亭〉二二三），「小亭新構藏幽趣」（焦千之〈硯池〉六八九），這種趣味使他們一再沉醉於此，縱使「費日試幽尋」（劉攽〈泛舟西湖〉六○六），依然能夠「樂幽事」（韓維〈和原甫盆池種蒲蓮畜小魚〉四二○）。這種快樂的生活內容，

30 冊二一八七。

以及神祕難入的幽深空間，都使園林近似於傳說中的樂園。

由於與俗世隔離，由於幽深難入的空間特質，遂使園林具有潔淨的品質：

> 喬松翠竹絕纖埃（張宗永〈題陳相別業〉三五四）
>
> 高齋新境斷纖塵（宋庠〈次韻和運使王密學新葺西亭移花之作〉二○一）
>
> 紅塵不到綠陰濃（劉宰《漫塘集·卷一·題子登姪環綠齋》）
>
> 塵埃未到交游絕（陳堯佐〈鄭州浮波亭〉九七）
>
> 自是輪蹄外，囂塵豈易侵。（胡宿〈別墅園池〉一八一）

既然與俗世隔離，自然塵埃囂鬧均不易進入，不易受到外界的污濁所染，成為一片潔淨的世界。這種情形在劉延世的《孫公談圃·卷中》裡亦有記載：孫莘老等人曾在京師拜訪一園，「入一小巷中，行數步至一門，陋甚；又數步至大門，特壯麗。造廳下馬……因曰：今日風埃。主人曰：此中不覺。」 ❸ 園林躲在小巷中，外面用一非常簡陋的小門來障眼，其實內中卻非常美麗。「雜花盛開，雕欄畫楯，樓觀甚麗」，以至於遊京師花最盛處的孫莘老讚嘆說：「平生看花，只此一處。」可知這是一座相當幽深莫測的園林，故而當京城一片風吹塵飛之時，居中卻絲毫不覺，完全自成一個不受干擾的世界，可以保有潔淨。

潔淨是樂園的特質。樂園當然與俗世不同，俗世往往是紛擾的、勞苦的、風塵僕僕的、滄桑的、濁垢的。與此相對地，樂園自是安逸而純淨的。這也是為什麼桃花源不輕易讓俗人進入的原因。

❸ 冊一○三七。

偏僻幽深的環境自然是安靜的，沒有囂鬧之音的：

樓月靜纖纖（宋祁《公會亭》二〇九）

窗靜蜂迷出（蘇舜欽《靜勝堂夏日呈王尉》三一四）

一徑靜中深（王周《和程刑部三首‧碧鮮亭》一五四）

檻邊生靜意（梅堯臣《澄虛閣》二五〇）

公館靜寥寥，園亭景物饒。（文同《彭山縣君居》四三八）

沒有外來的人事、瑣務的干擾，沒有塵世聲音的侵入，園林自然寂靜安寧，一條曲徑通幽，一口明淨窗洞，一片檻邊水色都是幽靜小景。因為沒有俗擾，所以園地常見苔蘚蹤跡，苔蘚的存在便意味著寂靜，所謂「地靜苔過竹」（趙湘《暮春郊園雨霽》七六），「掃徑綠苔靜」（歐陽修《暇日雨後綠竹堂獨居兼簡府中諸僚》二九六）。此外，園林中充滿的潺湲泉響、蕭蕭竹聲和鳥啼蟲鳴等各種自然天籟，都一再地襯映著園林背景的靜謐。

寧靜的環境使人心獲得平靜，所以祖無擇《袁州慶豐堂十閑詠》說：「跡靜心還靜」（三五九），而歐陽修《非非堂記》也說：「以其靜也，閉目澄心，覽今照古，慮無所不至焉。」（《文忠集‧卷六三》）[32]心靜可以安閒深定，可以通觀洞徹，這是神仙人物的特質。此外定靜寧謐可使人專注凝神，深得情味，所以「靜中情味世無雙」（蘇舜欽《滄浪靜吟》三一六），「靜賞興無盡」（文彥博《次韻和公儀月夕游南湖》二七四）。這種深得靜賞三昧的樂趣與喜悅，是園林的樂園境質之一。

[32] 冊二〇二。

園林的另一個重要的環境品質是清，而清的境質與涼有深切關係。園林因為多花木，可以遮除暑日，帶來陰森，所以可以得到「翛然萬木涼」（梅堯臣〈依韻和希深新秋會東堂〉二三四）的效果，其中尤以松的寒氣、竹的涼氣作用最大。而且這些樹木可以搖擺生風，而有「涼風來松梢」（邵雍〈燕堂暑飲〉三六三）、「涼風萬葉翻」（劉攽〈靈壁張氏園亭二首〉其一‧六〇九）的清涼景象。加上園內的寒泉、寒池，虛透通風的建築如涼亭、涼軒、涼堂等的配合，都使園林涵泳在一片清涼爽暢之中。所以楊萬里〈新暑追涼〉詩大加讚嘆：「滿園無數好亭子，一夏不知何許涼。」（《誠齋集‧卷二五》）而劉述則在〈涵碧亭〉中享受涼氣，以至於到達「不知天上有炎曦」（二六七）的忘我境地。

涼就不至於燥，就會清。所以園林景色通常是充滿清氣的，如：

泉石與松竹，聲影交相清。（文彥博〈題史館兵部傅君草堂〉二七三）

閒軒納清景（范純仁〈簽判李太博靜勝軒二首〉其一‧六二二）

清絕倚禪扃（張詠〈登崇陽縣美美亭〉四九）

園林風物尚清和（韓琦〈首夏西亭〉三三七）

林泉清可佳（歐陽修〈普明院避暑〉三〇一）

清，有清潔、清爽、清涼、清明之意。園林中的山石可以清氣醒人（尤其太湖石），水是寒涼清冽的，樹本是清涼陰森的，建築是清虛的，所以整個園林景色清絕和暢，籠浸在一片清氣之中。清氣不但可以使人身體安適輕逸，是最怡悅身體的狀況；而且清的境質可以使人心收斂、沉澱，而不浮躁、渙散，保持清醒明覺的狀態：

對此已清神（晁迥〈假山〉五五）

潺潺朝暮入神清（趙抃〈新到睦州五首‧玉泉亭〉三四三）

心為水涼開（韓琦〈郡圃初夏〉三二三）

令人到此骨毛清（邵雍〈依韻和陳成伯著作史館園會上作〉三六六）

閒軒唯對竹清修（劉克莊《後村集‧寄題趙廣文南墅》）❸❸

置身在這樣的清境之中，人會從毛、骨到心、神都為之清暢提振，彷彿所有的俗骨塵慮都得到大清掃。這樣一種去濁入清的歷程也是一種修養。這裡提到潺湲的泉聲、清涼的水質，使人心開神清，有似於六朝遊歷仙境小說中那些由凡俗進入聖地的重要關鍵常常在通過水的洗禮一般❸❹。總之，清涼的境質使人通體舒暢怡然，使心神清明靈覺，這都使園林趨近於樂園狀態，使人趨近於神仙境界。

五、結　論

綜合本節所論可知，宋代園林作為樂園的象徵與實現，其要點如下：

其一，以園林作為樂園的象徵與實現，在中國已有悠久的傳統，宋代繼續傳承這個傳統的園林觀。

其二，在所有樂園傳說中，宋代園林最普遍採用仙境的說法，視園林為神仙境域，連最為入世的郡圃亦籠罩在這種觀念中。

❸❸　冊一一八〇。

❸❹　參見李豐〈六朝道教洞天說與遊歷仙境小說〉，刊《小說戲曲研究》第一集。

其三，在所有樂園傳說中，宋園也常採用桃花源的象徵，希冀其園林能如桃花源般和樂、自足。而且也在實際的造園行動中去模擬桃花源。

其四，園林在其內涵上也充滿了樂園實質：豐富自足的經濟生產，快樂嬉戲的魚鳥，長壽悠閒的仙鶴，弈棋閒遊的逍遙活動……。

其五，園林在其環境品質上也充滿了樂園特質：僻遠的地點，與俗世隔離的獨立空間，幽深莫測的神祕布局，潔淨無染的、安詳靜寧的、清涼醒神的環境……。

其六，視園林為樂園的傳統雖然起源很早，但是其幻想、比附、期待的色彩較濃。但是到了唐宋，從其園林的內涵、境質與活動境界來看，則已是在實際上趨近於理想樂園了。

第四節

對文學創作的多元影響

一、前　言——園林有豐富的創作資源

從第一章第四節所論可以了解，因為宋代文人認識園林對詩歌創作不但提供豐富變化的物色以觸發詩思、充沛意象，而且還能以其詩情畫意的造境提升詩歌的藝術成就。可以說園林對詩歌的質與量都有相當大的助益。對注重詩歌造詣、而且作詩普遍深植生活中成為相當生活化的表達方式的宋代文人而言，在園林中，不論居住、休息、遊樂、欣賞或是交遊、宴集，往往伴隨著作詩的活動內容。綜觀宋代文人的園林活動，詩歌創作可以說是非常重要而且普遍的一項。

下面的描寫可以呈現出宋代文人園林活動中作詩的一面：

余遊於斯，吟於斯，見賓於斯，而不能去也。(周應合《景定建康志·卷二一·使華堂·戴楫記》)❶

結茅為庵於其所居會隱之園……或奕棋、投壺、飲酒、賦詩。(范祖禹《范太史集·卷三六·和樂庵記》)❷

設席芳洲詠落霞(文同《邛州東園晚興》四三八)❸

❶　冊四八九。

❷　冊二一○○。

韋編卷罷短長吟 （張栻《南軒集‧卷六‧題城南書院三十四詠》）❹

不離鍊藥煎茶屋，便坐吟詩看雪廳。（王禹偁《移入官舍偶題四韻呈仲咸》七〇）

在兩篇記文中同樣記述園林主人在園林中活動的內容，顯示賦詩吟詠是園主生活中非常重要的部分，也是園林活動中常常進行的部分。而文同為了吟詠落霞而設席於芳洲亭中，讓自己在舒適鬆放的情態下從容精緻地構思創作，也表示他對賦詠的重視。張栻所在的書院園林雖然以讀書考經為主，但還是會在讀罷《易經》之後有所感地吟詠。至於王禹偁這位著名的文人更是在他的郡圃官舍中得以悠閒吟詠。他用「不……便……」的句式來表達品茶與賦詠這兩件事在他郡圃生活中的重要性與頻繁性。

對於敏感的、或是以詩歌創作為重的文人而言，園林中幾乎無不可吟創的物事。春天時候的賞花，就有韋驤《和劉守以詩約賞牡丹》（七三三）一類的詩作與唱和。軒前簡單幾竿竹，也可以引發詩思，像梅堯臣就有「誰與哦其間，風窗數竿竹」（《答韓六玉汝戲題西軒》二四七）的詩句。又如在郡庭野圃之間鬥茶，會有「三盞搜腸句更加」、「想資詩筆思無涯」（余靖《和伯恭自造新茶》二三八）的美妙經驗。秋天的時候，戴昺在《項宜父涉趣園》中有「秋來饒景物，斟酌費詩材」（《東野農歌集‧卷三》）❺的忙碌經驗。在魏泰的《東軒筆錄‧卷十一》中記載著晏殊與歐陽修、陸經三人在其西園中即席賦詠大雪的事❻，這是寂聊冬景的詠歌。由此可以了解園林之所

❸ 作者於詩末自注：芳洲為園中亭名。
❹ 冊一六七。
❺ 冊一七八。
❻ 冊一〇三七。

以較其他地方更宜於作詩，在於它能明顯地展現季節時間與天氣等的變化，而將生命的流動與軌跡的感興引發出來，而且較諸同具上述優點的大自然又更接近人文的生活和需求。所以文人在園林中便常常有詩歌創作的活動與作品產生。

二、園林賦詠對人與園產生的意義

園林中賦詩除了表現、磨練詩才等文藝成就之外，作為園林活動，它還含帶著表現人與園林的意義。對人而言，它表現出文人園林生活的閒逸自在，如：

消遣簡中閒日月，賦詩應不送春歸。（陳文蔚《克齋集·卷一六·題趙守飛霞亭》）❼

閒暇猶吟送老詩（呂陶《郡齋春暮》六六六）

作詩遣閒愁，一笑無留觴。（陸游《劍南詩稿·卷六六·園中作》）❽

逍遙成詠歌，吏隱欣得地。（楊傑《至游堂》六七三）

消遣簡中閒日月，賦詩應不送春歸。由於太過閒暇了，甚至閒到愁悶了，要將這過於閒暇無事的時間排遣掉，便選擇了吟詠賦詩。這一方面當然因為掌握園林宜於作詩的特質而加以善用，另一方面卻也因為作詩在構思、吟哦、遣字和修改等等過程中將耗費相當多的時間。作者不僅要注意用字的穩妥、情意的動人、造境的深遠、意象的鮮明精確，還得斟酌音韻的優美悅耳，

❼ 冊一一七一。

❽ 冊一一六三。

所以在字斟音酌的思量中，花費很多時間。因此是消遣閒暇日月和閒愁的方法。然而閒暇更表示悠然逍遙。因為悠然自在，因為逍遙放鬆，所以可以將時間歲月放在賦詠上面，而不急於迅速求得成果。因此詩人在詩中記述的吟詠情態喜歡表達出閒的意味，如：

靜吟閒步岸華陽（林逋〈酬畫師西湖春望〉一〇七）

閒醉閒吟聊自得，漸無魂夢憶歸山。（張詠〈吳宮石〉五〇）

公退資清興，閒吟倚檻裁。（穆脩〈魯從事清暉閣〉一四五）

雨霽輕埃息，閒吟面曲池。（祖無擇〈袁州慶豐堂十閒詠〉三五九）

靜吟、閒吟的描述、表達的不僅是一種事況，更還是一種心境，一種悠閒寧謐的心境，它的意義在於（文）人而不是事。表示文人整個地投入園林的懷抱中，沉醉於美景裡，不追求塵世中所寶貴的事物，也不再憶念眷愛家園故鄉，整個生命已經完全歸屬於園林，已完全契入園林超然的情境。所以韓維〈寄題蘇子美滄浪亭〉詩中欣羨且讚嘆蘇舜欽「歲華全得屬文章」（四二四），王禹偁的〈閒居〉生活是「吟裡銷春色」（六五），孟貫〈早秋吟眺〉時，「好雲吟裡還」（一五）❾，都顯示吟詠賦詩的同時消逝了美好的歲月，但卻絲毫沒有悲傷感慨的愁情產生。因為唯其如此，才更能展現文人園林生活的心境之自在逍遙與超拔。

下面一些詩句能夠更清楚地表示出園林吟詠所含帶的心境意義：

❾ 詩題雖不見園林意涵，但詩未有「園林懶閉關」之句。

調吟詩創作的部分，如：

吟餘清興杳無際（呂夷簡〈憶越州〉一四六）❿

清吟雲壑間（梅堯臣〈會善寺〉二三二）

吟臥欲忘機（蘇舜欽〈靜勝堂夏日呈王尉〉三一四）

高吟幽賞無羈束，始覺趨時事事非。（寇準〈和趙灒監丞贈隱士〉九〇）

吟狂不覺驚幽鷺（張詠〈新移蓼花〉五〇）

正因為園林吟詠時常寓含著作者心境的清遠悠閒，因此許多地方官吏喜歡在園林（尤其是郡圃）的活動中強

心，可以清明朗淨，可以毫無羈束地奔放情思和感受，而所賦詠出來的詩句自然就高卓清逸。

吟狂、高吟、吟臥、清吟等詞都展現出吟詠的情態是舒放縱逸的。因為園林的幽靜，使人在賞玩之際忘掉塵念機

兩衙簿領外，盡日吟望時。（王禹偁〈北樓感事〉六一）

吏隱聊自寬。孤吟刻幽石。（王禹偁〈揚州池亭即事〉六二）

日午亭中無事，使君來此吟詩。（文同〈郡齋水閣閑書〉四四六）

看畫亭中默坐，吟詩岸上微行。人謂偷閑太守，自謂竊祿先生。（文同〈郡齋水閣閑書・自詠〉四四六）❶

公退客去，惟看書賦詩以為燕息之事。（祖無擇《龍學文集・卷七・申申堂記》）

❿ 此詩題雖不見園林意涵，但詩中有「賀監湖邊山斗高，水軒水塢頻抽毫」之句。

❶ 冊一〇九八。

除了例行的公文處理之外，似乎並無多少公事，因而可以時常到園中漫步、眺望、吟創詩歌。對於不得意的文人

而言，便以這種閒暇悠遊充當隱逸生活而自我慰解，像文同則是幽默自嘲是偷閒竊祿。他們同樣都是以園林賦詠

所含具的閒逸情調來抒發為吏生活的情感。而祖無擇的園林賦詠是公退客去之後的宴息生活，也是以賦詠為放鬆

自在的活動。可見這一類為官者的園林賦詠仍然借重其悠閒清逸、自得超越的特質來紓解官宦生涯易有的困頓

和濁污感。所以園林賦詠對文人所涵具的意義更多時候是心靈境界的展現與自得。

至於在園林中作詩所含具的園林方面的意義則是對造景造境的助益。除了在宋代興起的園林景點的題扁之外，

在園中題詩情形也非常普遍，這便增添了園林可賞玩的內容：

題詩翠壁稱通客（徐鉉《送孟賓于員外還新淦》八）

壁有謝公題好句（程師孟《次韻元厚之少保留題朱伯元祕校園亭三首》其二‧三五四）

水邊臺榭許題詩（趙湘《寄蘭江鞫評事》七七）

新詩許我題（釋惟鳳《留題河中柴給事望雲亭》一二五）

題詩湖上舟（韓維《送戴處士還盧州》四二三）

這些題詩或題寫於牆壁上，或寫於臺榭亭閣的楹柱上，有時就在泛舟湖上時隨筆題寫於舟板。這些題詩應該或多

或少對園中景物有所描寫，而詩歌意境的深化經營也會使園林的景境得到優美的詩化，算是對園林做了一次造境。

所以園林主人往往准許遊者題詩，從文彥博一首詩的標題為〈僕射侍中賈榮過潩上小園兼題嘉句謹成五十六言仰

謝賁飾〉（二七五），可以了解到名人大家稱美園林景色的題詩是備受園主歡迎的，文彥博不但欣喜，而且深為感

謝。從「賁飾」兩個字可以知道這些題詩已被視為園中的景物，可謂對園林具有造景的功用。

因為題詩可以為園林造景、造境，所以有時園主還特意開設題詩的地方，或以題詩為一個景點的特色，如：

郡齋欲立題詩石（田錫〈池上〉四二）

聯亭賦詩題，刻石留翠籠。（孫甫〈和運司園亭‧西園〉二〇三）

又罄三石，來言曰：其一求文，以記其事，其二請書兩公詩，與記俱傳也。（晁補之《雞肋集‧卷三〇‧金鄉張氏重修園亭記》）⓬

作詩牓門戶（陳舜俞〈東臺〉四〇二）

王公詩版砌虹梁（張孝隆〈題義門胡氏華林書院〉一七）

立一塊（些）石頭專為題詩之用，既供遊人題詠，應不限一人題或每人一首，所以可以想見石頭之大或多（當時已有所謂石林），被題詠的作品之多。那麼這題詩石可以讓人佇足良久，品玩欣賞多時，已經是園林中一個可賞玩的景點。文同在〈興元府園亭雜詠〉十四首詩中描述到〈照筠壇〉這個景是「中惟一詩石，獨坐擁寒玉」（四四四），在翠綠竹叢的環繞之下，只有一塊詩石獨坐其中，這就構成了興元府園亭十四景中的一個景點，由此可知當中那塊詩石應是整個景點的重心所在，是供人遊賞的焦點。這是園林題詠可以造景的部分，而詩中的情境可以幫助觀者領略所置身的景境之美，故又有造境之益。有時候一次宴集的聯句或探題所得，以及對從前名家的留題加以刻石表示出主人的珍視，而這些題詠刻石所成的景還具有紀念意義，對欣賞的人而言，其所展現的景境當含帶

⓬ 冊二一八。

了時間的內容。此外將題詩刻於拱形橋梁上或門首兩旁，也都使該景增添了詩情與書藝的美感。所以園林中賦詠對園林所產生的意義是助於造景與造境。

三、園林賦詩的多種形態

園林中賦詩的形態非常多，亦即文人在園林中有多種不同的情況都會使他們提筆賦詠。首先是為宴集場合中的應酬需要而作。其中最特殊的情形應是帝王在皇家園囿中賜宴遊賞的應制活動，這在《宋史》的各本紀中以及《全宋詩》中均可多處見到記載與作品❸。然而就一般文人而言，最普遍最常態的宴集還是朋友、同僚之間的酬唱。其中規定比較嚴格的是探題、分韻、聯句一類，如：

歐陽修有〈來燕堂與趙叔平王禹玉原叔韓子華聯句〉（二九九）❹

趙汝鐩有〈遊劉園分韻得峽字〉詩（《野谷詩稿·卷三》）

韓維有〈北園坐上探題得新杏〉詩（四二四）

不論是限定題目或韻部，乃至多人輪流接續詩句，都是在既定的限制之下創作，對於文人才力的考驗性很大，因而競爭、比較或展現才華的意味就變得很強。所以趙汝鐩在〈范園避暑〉詩中說：「醉客競賡詩」（《野谷詩稿·

❸ 又如歐陽修《歸田錄》中記載：真宗朝，歲歲賞花釣魚，群臣應制。見冊一一〇三。而《全宋詩》中〈上巳至玉津園賜宴〉一類的應制作品亦常見。

❹ 冊一一七五。

卷五》），直接用一個「競」字來說明其性質和文人賦詠時的心態。

宴集當中也有比較寬鬆或隨興的賦詠酬唱，如：

范祖禹有《吏部彭侍郎召會馮少師園亭即席賦詩》（八八八）

楊儀有《春集東園詩》（二六二）

韓維有《同辛楊遊李氏園隨意各賦古律詩一首》（四二三）

與的。此外更為隨興的情形則是在眾人唱和之餘，個人的賦詠，如：

這是在宴席座上即席隨興的賦詠，雖有體裁的限制，但題目、內容和用韻都很自由，這應該是每一個在座者都參

徐鉉《奉和右省僕射西亭高臥作》有「賦詩貼座客」之句（八）

朱長文有《雪夕林亭小酌因成拙詩四十韻以貼坐客昔……》（八四五）

蘇軾有《九月十五日觀月聽琴西湖示坐客》詩（八一七）

宋庠有《立春日置酒郡齋因追感三為郡六迎春矣呈坐客》詩（一九八）

宴集的應制酬唱或者受限於題、韻，或者礙於所即之事，有時難免無法盡抒所懷，因此在規定的賦詠之餘，完全依據自己當時的情思感懷而書寫詩作，然後再傳遞示眾。這其中分享共鳴的意味比較多，而競爭誇才的意味則比較淡。

以上所論是宴集場合中群體酬唱的各種形態，下面尚有個人單獨的賦詠，如：

孤吟時有得（蔡襄〈題僧希元禪隱堂〉三八九）

孤吟夜倚琴邊月（趙湘〈贈蘭江鞠明府〉七七）

知君獨吟苦（梅堯臣〈河南張應之東齋〉二三四）

何人可作題詩伴（趙湘〈蕭山李宰君北亭即事〉七七）

孤吟獨吟的形態沒有探題分韻等的限制，沒有競賽角力的壓力，也沒有人情世故的顧慮，可全心觀照、檢視自己內在的情感，完全依照當時內心的感情而寫，所以是抒發而且較貼切於文人真實情感的。所以在第一章第四節中我們看到像陸游等人一樣為了詩情的引發、為了磨練、提升詩藝而特別進入園林中的，都是單獨前行的。然而孤吟獨吟終究是比較寂寥，也容易興起感慨傷懷，尤其是一些以作詩為遊園林的主要目的的人，在百般苦思中更易興感悲傷情感。所以這一類形態所寫的詩就不像宴集詩作那般熱鬧活潑、快樂、歡欣。

其次是在夜晚吟賦的情形，如：

醉殘紅日夜吟多（譚用之〈幽居寄李祕書〉三）

月亭詩作客（文同〈庶先北谷〉四三四）

任琴歌酒賦，夜以繼日。（李覯《盱江集·卷二三·虔州柏林溫氏書樓記》）⑮

⑮ 冊一〇九五。

曉色欲來猶賦詩（趙湘〈宿成秀才水閣〉七七）

苦吟終夜月（釋智圓〈題湖上僧房〉一四二）

在夜裡吟賦詩歌可以描寫夜園獨特的寧謐幽寂的情境，其情境又與月色之幽冷孤絕相加強。園林中以欣賞月色為主而設計的景點如月臺、月亭、月榭等很多，是宜於夜吟的場所，因此文同說來到月亭作客的其實是詩，而不是人。由此可知園林之宜於夜吟。所以在園林中賦詩就往往是日夜相繼不斷，即使終夜不眠，還是會在曉色拂現時繼續吟賦下去。由於夜園的幽寂，基本上不適合群集的宴遊酬唱，因此夜吟通常是個人幽居的活動。很多個人琢磨詩才的練習就充分利用這寂靜無擾的夜晚來用功，在仔細推敲琢磨的工夫中苦吟終夜。這種形態自然是迥別於白日，更與宴集酬唱是天壤之別。

在園林中反覆琢磨、練習賦詩的情形也是常見的，如：

若論此時吟思苦，縱磨鐵硯也成凹。（陸游《劍南詩稿‧卷七〇‧小園春思》）⑯

自改舊詩殊未穩（許棐《梅屋集‧招高菊澗時在郡齋》）⑰

久欲留詩去，慚無綺靡才。（余靖〈留題澄虛亭〉二二七）

（晏殊）步遊池上，時春晚，有落花，晏公云：每得句或彌年不能對。（吳曾《能改齋漫錄》）⑱

⑯ 冊一一六三。
⑰ 冊一一八二。
⑱ 冊八五〇。

勳名事事皆堪避，只有詩情未肯降。（諸葛廣〈歸休亭〉一七五）

在第一章第四節已論及宋代很多文人將園林視為賦詩的重要創作資源與觸媒，常常以吟創為其遊園的首要目的。因此在園林中努力構思，仔細琢磨推敲，連陸游、晏殊等詩詞名家都有鐵硯磨凹、彌年不能對的苦思窘境，更何況一般的文人。這其中當然也有精益求精追求完善的心態，故而修改、自覺不穩妥、慚無華才等的執著情況便出現了。因為文人在乎文學成績，因為倚重園林的創作助力，因而即或連勳名已棄，亦對作詩執著不已。因而造成了園林苦思的賦詠形態。

不論是群體的宴集或是個人遊賞幽居，賦詠詩歌的活動大多伴以飲酒的形態，如：

每與風月期，可無詩酒助。（范仲淹〈絳州園池〉一六五）

閒醉閒吟聊自得（張詠〈吳宮石〉五〇）

老倚芳樽從外誚，且將吟嘯代經綸。（宋庠〈後園新水初滿坐高明臺遠眺〉一九八）

縱橫興來筆，欹側醉中冠。（司馬光〈何秀才郊園五首〉其三．四九八）

飲酣落筆歌綠水（王益柔〈遙題錢公輔眾樂亭〉四〇八）

面對風月佳景，詩與酒可以助興。因為與風月相期本是來自一分雅興，這分雅興若得到助長滋潤將會使園林遊賞活動更富趣味。而詩（意象、意境）是最與風月相應相契的，酒又是幫助文人放鬆身心、馳騁情思的文學催化劑。因此園林中賦詠往往伴以飲酒的形態。上面的資料可以看到醉中吟詠的閒情、狂態，故而酣醉中賦詩也就能夠縱

橫奇筆。個人的賦詠如此，宴集的場面更是詩酒相隨，上引的「醉客競賡詩」、「半酣索分吟」等描述即是。由上所論顯現出園林賦詠與一般文藝創作構思的歷程一樣，都仍然以酒來幫助神思。詩酒相助可謂中國文學傳統的典型形態。

宋代文人在園林中賦詠的形態也受當時鬥茶風尚的影響，而可見到茶詩相伴的情形，如：

橋上茗杯烹白雪，枯腸搜遍俗緣消。（韋驤〈和山行迴坐臨清橋啜茶〉七三二）

（郡亭）三盞搜腸句更加⋯⋯想資詩筆思無涯。（余靖〈和伯恭自造新茶〉二二八）

煮茗林間寺，題詩湖上舟。（韓維〈送戴處士還盧州〉四二三）

煮茗石泉上，清吟雲壑間。（梅堯臣〈會善寺〉二三一）

鬥茶、品茶似乎沒有飲酒那般飄逸酣暢，有助於神思妙想，但是宋人喜歡品茗後清明覺醒的精神狀態，在無俗塵垢蔽後思想的敏捷精利也有助於詩思吟情的流暢。茶的清滌作用在宋人看來也能使人清極而逸，因此歐陽修〈和梅公儀嘗茶〉詩說：「喜共紫甌吟且酌，羨君瀟灑有餘清。」（二九三）表示茶也是宋代文人賦詠時常常伴隨出現的形態。這較諸詩酒相助為傳統典型形態而言，是宋代較為特殊的園林賦詠形態。

有時候文人在園林中雖是獨自賦詠，卻是為了應酬，如：

隔雲時復寄佳篇。（伍喬〈僻居酬友人〉一四）

〈歲暮值雪山齋焚香獨坐命童取雪烹茗⋯⋯乃為詩兼簡居士公濟彼上人沖晦〉（釋契嵩‧二八一）

和詩防積壓（文同《山堂偶書》四四四）

偷閒旋要償詩債（李昉《宿雨初晴春風頓至小園獨步……》一二）

在獨處時，對境有所感興而發為吟詠，同時又希望與友人共享共鳴，因此也時有寄詩往返的情形。這種寄答的行為使得賦詠成為應酬，也成為人際交往中的一種負擔。只要一得空，坐對著優美景色就要趕緊寫作唱和，以防和詩積壓，成為詩債。所以這種看似幽靜獨處的賦詠形態事實上是出自與人世交往的外加需要，有著濃厚的應酬色彩。

四、園林產生的題詠形式及其意義

由於園林與詩歌之間存在著密切的互動關係，園林可觸發詩情，詩歌的題寫又可成為園林中彰顯意境的景物。

為了增添充滿詩情畫意的景觀，園林主人除了自己的賦詠或開放供遊人題寫之外，還會主動地向一些名家求取詩作，縱使這些名家並未曾遊過其園亦然。如蘇軾有一首詩題目記述道：《莘老葺天慶觀小園有亭北向道士山宗說乞名與詩》（七九一），文同有詩題為《富春山人為予道其所獲石於江中者狀甚怪偉欲予作詩言若可得持歸刻其上當相與傳無窮，余夜坐平雲閣是時山月清凜啼蟲正苦，余因此景物索筆硯為山人賦之》（四四一），戴昺有詩題為《夏曼卿作新樓扁曰瀟湘片景來求拙畫且索詩》（《東野農歌集·卷三》）[19]，從其詳細的敘述中可知他們受到要求為某園某景而賦詩，縱或未曾親臨親見，也可以對著自己眼前的景物或主人捎來的圖畫[20]加以自己的想像，便可

[19] 冊二一七八。

[20] 宋代的記文中常可見到園林主人提供一幅園林繪畫便求取名家題記的事情。

寫下詩作，供給園林作為提高身價、增益詩景詩境之用。

與此相類似的情形是「寄題」之詩的產生，如：

胡宿有〈寄題徐都官吳下園亭〉（一八二）

蘇舜欽有〈寄題趙叔平嘉樹亭〉（三一六）

韓維有〈寄題周著作江山縣西亭〉（四二四）

張栻有〈寄題周功父溪園三詠〉（《南軒集‧卷五》）㉑

韓淲有〈寄題熊氏得要亭〉（《澗泉集‧卷二》）㉒

若是親臨其園而有所創作，應可當即題於其中。現在卻用寄題的方式，表示詩作寫成之際，人並不在園林裡。這有兩種情形，一種情形是確實親遊園林之後，依其記憶所寫成的；一種情形則是完全不曾親臨其園，只是依照傳聞的記述或他過去的遊園經驗或一般的園林模式的想當然耳的描寫。像韓淲所寄題的得要亭詩就說：「未踏得要亭，先寫得要詩。」既然未踏上得要亭，怎寫得出得要亭詩呢？但他還是寫了。是依照他心中理想的園亭形式來讚詠的。而張栻所寄題的溪園也是：「未識主人面，先為溪上園。」他是連主人都不認識的，那麼應也是未曾遊過，卻也題詠了三首詩，可能是應要求而寫的。其依據除了是「聞說亭花好，居然似蜀鄉」的聞說之外，也有自己的想像和想當然耳，其中從聽聞而來的——包括他人的轉述或主人捎來書信、派來使者的描述的情形頗為常見，

㉑ 冊一一六七。

㉒ 冊一一八○。

除上述張杖詩外，尚如：

聞君買宅洞庭旁（韓維〈寄題蘇子美滄浪亭〉四二四）

聞君有佳尚，買勝不論錢。（韓維〈寄題劉仲更澤州家園〉四二四）

聞說西齋水，潺湲過畫楹。（宋庠〈寄題奉寧樞密直諫議新葺漱玉齋〉一九〇）

這種依據聽聞的描述而寄題的詩歌必然還須加入作者大量的想像和園林見解。而魏了翁〈寄題雅州胥園〉詩則又有「未識胥園面，詩卷自畫圖」（《鶴山集‧卷一》）❷的圖畫參考，宋代文集題記類作品中有很多都是參考園林主人提供的圖畫寫成的。凡此都顯示出宋代文人有依其園林常識與理想而題詠出文學作品的習尚。

這類寄題形式的園林題詠透露出三個訊息：其一，園林主人十分珍視園林的題詩，尤其是名家或有聲望者的作品，往往主動攜圖前去求詩，故而造成許多未親臨園林卻有題詠之作的情形。其二，諸多文人可以在未臨其園的情形下就加以歌詠並寄題，這表示在宋人心目中的成功的園林模式已形成，也就是園林藝術化的美則已經在宋人心中形成，所以文人依照這些園林藝術化的美則來描寫各景就能寫成一首充滿優美情境的詩歌。一些園林就在這些文人的筆下顯得意境幽深、趣味盎然，園林主人因而將之立為園中佳景。總之，中國園林發展到宋代，一些造園的原理原則已臻於成熟，且廣為宋人的生活常識了。其三，當像韓維〈和宋中散寄題景仁新池〉（四二六）這類由寄題之作而輾轉產生朋友之間的唱和作品的情況發生時，和詩中對園林的描寫更是幾乎完全由其想像與園林理想來構思的，那麼上述第二點所論的意義將更為明顯且普遍。

❷ 冊二一七二。

園林賦詠產生的另一種形式是大量的遊賞組詩。以下茲先將組詩錄列出來，再行討論其意義：

〈武林山十詠〉：飛來筆、蓮花峰、呼猿洞、龍泓洞、煉丹井、冷泉亭、靈隱寺、水臺盤、翻經臺、高峰塔。（梅詢・九九）

〈五泄山三學院十題〉：五泄、西源、夾巖、龍井、石鼓、石門、石屏、俱肢巖、禱雨潭、摘星巖。（釋咸潤・一〇九）

〈建溪十詠〉：武夷山、北苑焙、朗山寺、陸羽井、梨山廟、勤公亭、大中塔、仙人州、延平津、毛竹洞。（楊億・一一八）

〈南山十詠〉：鳴絃峰、薰風亭、涵暉谷、凌煙嶂、宣聖廟、沂風亭、來學亭、集儒閣、讀易堂、□書院[24]。（劉仲堪・一四六）

〈四明十題〉：雪竇山、龍隱潭、含珠林、偃蓋亭、雲外庵、石筍峰、宴坐巖、三層瀑、丹山洞、師子巖。（釋雲穎・一七〇）

〈和運司園亭〉：潺玉亭、茅庵、水閣、小亭。（孫甫・二〇三）

〈壽州十詠〉：熙熙閣、白蓮堂、春暉亭、式燕亭、秋香亭、狎鷗亭、齊雲亭、望仙亭、清漣亭、美陰亭。（宋祁・二〇四）

〈和延州經略龐龍圖八詠〉：迎薰亭、供兵磑、延利渠、柳湖、飛蓋園、綠雲軒、翠漪亭、禊堂。（宋祁・二一一）

[24] 《全宋詩・卷一四六》，此詩題目缺一字，作〈□書院〉。

〈賦成中丞臨川侍郎西園雜題十首〉‥雙假山、煙竹、牡丹、酴醾架、柳、射棚、柏樹、小池、李樹、小桃。(宋

祁‧二二四)

〈縣齋十詠〉‥思齊樓、永益池、惟勤閣、藏書閣、習射亭、古植槐、載榮桐、小庭松、波紋石、石席。(寧參‧

二二六)

〈和壽州宋待制九題〉‥熙熙閣、春暉亭、白蓮堂、式宴亭、秋香亭、狎鷗亭、齊雲亭、美蔭亭、望僊亭。(梅堯

臣‧二四三)

〈和資政侍郎湖亭雜詠絕句十首〉‥遠山、蓮堂、漁潭、稻畦、苔徑、流泉、小橋、漁艇、採菱、汀鷺。(梅堯

臣‧二四七)

〈和石昌言學士官舍十題〉‥病竹、石榴花、薏苡、石蘭、萱草、葵花、蔬畦、水紅、甘菊、蘭。(梅堯臣‧二

四九)

〈擬水西寺東峰亭九詠〉‥垂澗籐、嶺上雲、林中翠、棲煙鳥、古壁苔、幽徑石、陰崖竹、臨軒桂、寒溪草。(梅

堯臣‧二五〇)

〈和普公賦東園十題〉‥擷芳亭、清心堂、石筍、待月亭、虛白堂、假山、書齋、小池、紫竹、山茶。(梅堯臣‧

二五三)

〈和曇穎師四明十題〉‥同前〈四明十題〉。(梅堯臣‧二五四)

〈依韻和劉原甫舍人揚州五題〉‥時會堂、竹西亭、春貢亭、蒙谷、崑丘。(梅堯臣‧二五九)

〈嵩山十二首〉‥公路澗、拜馬澗、二室道、自峻極中院步登太室中峰、玉女窗、玉女擣衣石、天門、天門泉、

天池、三醉石、峻極寺、中峰。(歐陽修‧二六六)

〈閱古堂八詠〉…牡丹、芍藥、垂柳、疊石、藥圃、溝泉、小檜、芭蕉。（韓琦・三二二）

〈中書東廳十詠〉…迎春、牡丹、夜舍、四季、綠篠、芎藭、山芋、盆池、假山、馴鵲。（韓琦・三二六）

〈長安府舍十詠〉…流泉、涼樹、北塘、雙石、月臺、池亭、山樓、流杯、石林、竹徑。（韓琦・三二八）

〈次韻毛維瞻白雪莊三詠〉…掬泉軒、平溪堂、眺望臺。（趙抃・三四二）

〈新到睦州五首〉…觀風閣、賞春亭、高峰塔、玉泉亭、烏龍山。（趙抃・三四三）

〈杭州八詠〉…有美堂、中和堂、清暑堂、虛白堂、巽亭、望海樓、望湖樓、介亭。（趙抃・三四三）

〈次韻程給事會稽八詠〉…鑑湖、望海亭、望秦樓、拂雲亭、邃亭、妙庭庵、禹穴、戒珠寺。（趙抃・三四三）

〈退居十詠〉…高齋、水月閣、放魚、雙松、竹軒、柳軒、歸歟亭、濯纓亭、負郭田、望南山。（趙抃・三四三）

〈和育王十二題〉…金沙池、佛跡峰、七佛石、袈裟石、明月臺、石屏風、靈鰻井、供奉泉、育王塔、八角殿、晉年松、重臺蓮。（李覯・三四八）

〈共城十吟〉…春郊閒居、春郊閑步、春郊芳草、春郊花開、春郊寒食、春郊晚望、春郊雨中、春郊雨後、春郊舊酒、春郊花落。（邵雍・三八一）[25]

〈西園十詠〉…西樓、翠柏亭、圓通庵、眾熙亭、琴壇、流杯亭、喬栴亭、竹洞、錦亭、方物亭。（吳中復・三八二）

〈龍井十題〉…風篁嶺、龍井亭、歸隱橋、潮音堂、坤泉、訥齋、寂室、照閣、獅子峰、薩埵石。（釋元淨・三八二）

〈閬州東園十詠〉…錦屏閣、清風臺、四照亭、柳橋、曲池、明月臺、三角亭、花塢、藥欄、郎中庵。（文同・四八二）

[25] 此詩序中邵雍說明所寫乃其數十畝家園。故所謂春郊，實乃其位於衛之西郊的園林。

〈寄題杭州通判胡學士官居詩四首〉…鳳咮堂、濺玉齋、方庵、月岩齋。(文同・四四〇)

〈郡齋水閣閑書〉…湖上、獨坐、湖橋、推琴、靜觀、亭館、流水、報國、聞道、相如、彭澤、憑几、衰後、自悟、鷺鷥、蓮子、采蓮、翡翠、朱槿、青鶴、車軒、偶書、北岸、自詠、再贈鷺鷥、閑書。

(三五)

〈李堅甫淨居雜題一十三首〉…靜居、靜叟、琴室、棋室、書齋、畫齋、春軒、秋軒、竹軒、檜軒、水亭、退庵、北堂。(文同・四四七)

(文同・四四六)

〈和柳子玉官舍十首〉…心適堂、思山齋、小池、新泉、竹塢、土榻、怪石、茴香、蜜蜂、芭蕉。(黃庶・四

(五三)

〈奉和經略龐龍圖延州南城八詠〉…迎薰亭、供兵磑、柳湖、飛蓋園、翠漪亭、延利渠、綠雲軒、襖堂。(司馬

光・四九八)

〈和邵不疑校理蒲州十詩〉…飲亭、涌泉石、翠樓、碧樓、靜齋、槐軒、涼□❷ 芙蕖軒、惜花亭、竹軒。(司馬

光・四九八)

〈和昌言官舍十題〉…石榴花、薏苡、石蘭、萱草、蜀葵、畦蔬、水紅、甘菊、蘭、病竹。(司馬光・四九八)

〈和利州鮮于轉運公居八詠〉…桐軒、竹軒、柏軒、巽堂、山齋、閒燕亭、會景亭、寶峰亭。(司馬光・五〇一)

〈洋州三十景〉…冰池、書軒、披錦亭、橫湖、湖橋、望雲樓、待月亭、二樂軒、儻泉亭、吏隱亭、霜筠亭、無言亭、露香亭、涵虛亭、過溪亭、襖亭、菡萏亭、野人廬、此君庵、金橙徑、茶蘼洞、南園、

❷《全宋詩》此處缺字。

〈補和王深甫潁川西湖四篇〉……甘棠湖、宜遠橋、竹間亭、明月舫。(蘇頌・五一二)

北園、竹塢、荻浦、蓼嶼、寒蘆港、天漢臺、溪花亭、篔簹谷。(鮮于侁・五一三)

〈和梁簽判潁州西湖十三題〉……涵春圃、射堂、碧瀾堂、野翠堂、西湖、飛蓋橋、臨勝閣、清風亭、擷芳亭、四望亭、去思堂、西溪、女郎臺。(蘇頌・五一五)

〈踞湖山六題〉……踞湖山、芳桂塢、飛泉塢、修竹塢、丹霞塢、白雲塢。(馬雲・六一七)

〈寄題洋川與可學士公園十七首〉……湖橋、橫湖、荻浦、蓼嶼、涵虛亭、儻泉亭、露香亭、溪光亭、過溪亭、禊亭、菡萏軒、書軒、茶靡洞、篔簹谷、寒蘆港、野人廬、金橙徑。(呂陶・六七〇)

〈和運司園亭〉……西園、玉谿堂、雪峰樓、海棠軒、月臺、翠錦亭、潺玉亭、茅庵、水閣、小亭。(豐稷・七〇)

〈琅邪三十二詠〉……琅邪山門、長松逕、淨鏡亭、翠微亭、白雲亭、醉翁亭、薛老橋、遜泉、班春亭、石流渠、琅邪山、迴馬嶺、開化寺、御書閣、陽冰篆、庶子泉、白龍泉、酴醾軒、寂樂亭、招隱堂、歸雲洞、清風亭、大曆井、千佛塔、石庵、曉光亭、了了堂、望日臺、石屏風、會峰亭、法華池、東峰亭。(韋驤・七三二)

〈利州漕宇八景〉……會景亭、巽堂、桐軒、柏軒、竹軒、山齋、閒讌亭、寶峰亭。(馮山・七三五)

〈閬中蒲氏園亭十詠〉……方湖、清蟾橋、芙蓉溪、蓮池、朝真臺、白蓮堂、涵碧亭、魚池、稻畦、草庵。(馮山・七四一)

〈和文與可洋川園池三十首〉……湖橋、橫湖、書軒、冰池、竹塢、荻蒲、蓼嶼、望雲樓、天漢臺、待月臺、二樂

〈成都運司西園亭詩〉…西園、玉溪堂、雪峰樓、海棠軒、月臺、翠錦亭、潺玉亭、茅庵、水閣、小亭。(許將・樹、儻泉亭、吏隱亭、霜筠亭、無言亭、露香亭、涵虛亭、溪光亭、過溪亭、披錦亭、禊亭、菡萏亭、荼蘼洞、篔簹谷、寒蘆港、野人廬、此君庵、金橙徑、南園、北園。(蘇軾・七九七。蘇轍亦有和詩・八五四)

〈成都運司園亭十首〉…同上。(楊怡・八四一)八四〇)

〈蘇學十題〉…泮池、玲瓏石、百幹黃楊、公堂槐、辛夷、石楠、多幹柏、並秀檜、新松、泮山。(朱長文・八四五)

〈遊李少師園小題〉…松島、茨池、笛竹、鶴、水輪、竹徑、蓮池、月桂、雁翅柏、茅庵。(范祖禹・八八六)

〈和劉珵西湖十洲〉…花嶼、芳草洲、柳汀、竹嶼、煙嶼、芙蓉洲、菊花洲、月島、雪汀、松島。(舒亶・八八九)

〈東湖留題〉…雲門館、鷺下亭、釣璜臺、駐興橋、步虛橋、鴛鴦渚、鴻雁渚、瓢鷗亭、綠巖亭、歌豐堂、醉歸亭、水鑑亭、竹林齋、湘江亭、桃溪庵。(同上卷四)

〈雙源六題〉…水閣、釣磯、澄心堂、濯纓堂、重蓮軒、日休亭。(黃裳《演山集・卷三》)㉗

〈王立之園亭七詠〉…頓有亭、漱醉亭、大衺軒、泠然齋、介庵、載酒堂、永日亭。(謝逸《溪堂集・卷一》)㉘

〈蒲中雜詠〉…安民堂、吏隱堂、進思閣、頒樂堂、賞心亭、紅雲閣、名闥堂、逍遙樓、白樓、文瑞堂、建安堂、

㉗ 冊一二二〇。

㉘ 冊一二二一。

必種軒、河山閣、種學軒、精思軒、竹軒、北閣、鶴雀樓、披風亭、碇齋、臨川亭、河西亭、行
慶關、鐵佛寺、李園、淙玉亭、逍遙亭、此君亭、御波亭、王母觀、面山堂、涵虛閣、南軒。（趙
鼎《忠正德文集・卷六》

〈邵公濟求泰定山房十詩〉：下馬橋、邵公泉、褒勸堂、松門、采薇洞、盡山亭、懷伊亭、柳陌、桃溪、竹溪。
（蘇籀《雙溪集・卷三》❷❾）

〈題呂節夫園亭十一首〉：雲林堂、半隱寮、歲寒坡、朝陽臺、眾芳閣、藤洞、學圃亭、卷書閣、舒嘯軒、越香
堂、容安軒。（周紫芝《太倉稊米集・卷一三》❸⓿）

〈次韻楊少輔山居六詠〉：疊山、鑿池、栽松、洗竹、澆竹、薙草。（史浩《鄮峰真隱漫錄・卷一》❸❶）

〈次韻張漢卿夢庵十八詠〉：夢庵、勤齋、妙用寮、玉沼、碧溪庵、山房、喜老堂、宴默庵、眾香堂、禪窟、隱
山巖、霞外、駐屐、月林、積翠、醉宜、澄漪、聽松。（同上卷二）

〈題劉平甫定庵五詠〉：定庵、巢雲、山臺、井泉、壽穴。（朱熹《晦庵集・卷六》❸❸）

〈次呂季克東堂九詠〉：野堂小隱、敬義堂、方拙寮、吟哦室、愛蓮、月臺、菜畦、海棠屏、橘堤。（同上卷八）

〈東陽郭希呂山園十詠〉：清曠亭、桂壑、月峽、小爛柯、傾月、閟雲關、玉泉、飛雲、壺天閣、石井。（陳傅良

❷❾ 冊一二八。
❸⓿ 冊一三六。
❸❶ 冊一四一。
❸❷ 同上。
❸❸ 冊一一四三。

《止齋集·卷四》

〈和沈仲一北湖十詠〉：北湖、豫章閣、仰止亭、藥房、穆波亭、粹白堂、遲客臺、萱竹堂、楚頌亭、宜雨亭。❸❹（同上卷七）

〈州宅雜詠〉：甘露堂、萬卷堂、瑞白堂、詩史堂、易治堂、細香堂、靜暉樓、制勝樓、穿楊亭、無隱、跳珠、土洞、柏、荔、柑、竹。（王十朋《梅溪後集·卷一三》）❸❺

〈鹿伯可郎中園池雜詠〉：見一堂、止室、小東山、桂堂、雲龕、柑隅、桃蹊、月沼、星潭、三友徑、竹塢、梅坡、松嶺。（樓鑰《攻媿集·卷八》）❸❻

〈呂待制所居八詠〉：半隱、舒嘯、緩步、月臺、藤洞、歲寒、朝陽、醉松。（王炎《雙溪類稿·卷二》）❸❼

〈和馬宜州卜居七首〉：卜居、足堂、復齋、退圃、欣欣亭、冰雪軒、白蓮池。（同上卷五）

〈張德夫園亭八詠〉：梅隱、山堂、玉椽、漁村、兼遠、橘渚、山椒、可瑩。（同上卷六）

〈山居二十詠〉：山居、竹坡、芝樹、樵徑、茶丘、栗嶺、茅軒、蜂廬、情話齋、榴花城、錦被堆、賴桐、雙魚、薔薇、迎春、長生草、雲松關、山樊、躑躅峰、野草。（洪适《盤洲文集·卷九》）❸❽

〈幽居三詠〉：釣雪舟、雪臥廬、誠齋。（楊萬里《誠齋集·卷四》）❸❾

❸❽ 冊一五〇。
❸❼ 冊一五一。
❸❻ 冊一五二。
❸❺ 冊一五五。
❸❹ 冊一五八。

〈寄題俞叔奇國博郎中園亭二十六詠〉…亦好園、罄湖、釣磯、蘆葦林、亦好亭、橫枝、清淺池、荼蘼洞、小山、花屏、紫君林、方池、野橋、菊徑、藥畦、弄月亭、花嶼、柳堤、曲水、水簾、水樂、竹巖、埜塘、愛山堂、海棠塢、月山。(同上卷二一)

〈寄題朱元晦武彝精舍十二詠〉…精舍、仁智堂、隱求堂、止宿寮、石門塢、觀善齋、寒棲館、晚對亭、鐵笛亭、釣磯、茶灶、漁艇。(同上卷二八)

〈寄題萬元亨舍人園亭七景〉…意山、蒲魚港、溪雲、閒世界、也賢、倚茗、綿隱堂。(同上卷三七)

〈城南雜詠二十首〉…納湖、東渚、詠歸橋、船齋、麗澤、蘭澗、山齋、書樓、蒙軒、石瀨、卷雲亭、柳堤、月榭、濯清亭、西嶼、琮琤谷、梅堤、聽雨舫、采菱舟、南阜。(張栻《南軒集·卷七》)❹⓪

〈重慶閫治十詠〉…華明堂、尊安堂、一廉堂、集思堂、生意堂、龍虎屏、友石、吟嘯、橫丹、六角亭。(李曾伯《可齋續稿後·卷一○》)❹①

〈山居十六詠〉…入山林處、幽谷、便是山、石梯、清樾、雪林、小山、桃李蹊、歸來館、著圖書所、草堂、錦巢、寒泓、飯牛庵、秋厓、田園居。(方岳《秋崖集·卷一》)❹②

〈次韻宋尚書山居〉…日涉園、虛靜堂、息齋、見南山亭、賦梅堂、踔然堂、亦樂堂、醉陶軒。(方岳《秋崖集·卷四》)

❸⑨ 冊一一六○。
❹⓪ 冊一一六七。
❹① 冊一一七九。
❹② 冊一一八二。

〈山居七詠〉：經史閣、省齋、中隱洞、丹桂軒、乳泉、瑞萱堂、湛然亭。（同上）

〈王君猷花圃八絕〉：海棠城、薇香洞、若春、花谷、橘隱、臨清橋、山扉、鑑池。（姚勉《雪坡集‧卷一六》）

〈題束季博山園二十韻〉：垂柳、瑞雪、東墅、枇杷塢、西崦、綠繞、第一溪、桃源、小谷簾、南澗、釣臺、石橋、山亭、安樂窩、寒湫、雲關、蒼蔔林、梅岩、聚仙、弈仙。（牟巘《陵陽集‧卷五》[44]

根據上列各組園林組詩，可以了解到在園林方面具有如下的意義：

其一，所產生的園林組詩大約有兩種類型：一種是以一座園林內的各個景點為單元，一個景點吟作一首詩，如吳中復的《西園十詠》。另一種是以一個大地區內的各個園林或景點為單元，有許多是屬於開放性、無明確範圍分界線的自然山水式園林，如梅詢的《武林山十詠》。

其二，一組組詩吟詠一座園林的情形，顯示出園林的設計已經發展到主題式分區造景的階段。而分區的主題或以景物為主，如最後一例的枇杷塢、梅岩等；或以功能為主，如釣臺、弈仙等。

其三，一組組詩吟詠一個大區域內的諸園諸景的情形，顯示出區域性園林組群的形成，如武林山內以西湖為中心所形成的難以數計的園林。也顯示在宋人心目中，一個地區中園林勝地的典型性代表已在逐漸形成中。而且也告示著開放形態的公共園林組群已在宋代形成，並且逐漸興盛。

其四，從一些相唱和的組詩中可以見到同樣的景點在稱名上略有出入，這除了傳抄的筆誤之外，尚可見宋人

[43] 冊二一八四。

[44] 冊二一八八。

對建築形製的認定不嚴的情形。如同為洋州三十景之一，蘇軾稱為二樂榭，鮮于侁卻稱為二樂軒。顯示出軒、榭、亭、閣之類的建築在形製與名稱所具的關係十分鬆動。

而其在文學方面所含具的意義是：

其一，組詩的形式在六朝雖然非常常見，但是在唐代已有減少趨勢，宋代因園林景區的形成，使其題詠也因景區的兼具個別性與整體性而適於用組詩表達，使組詩在園林賦詠中成為常見的作品形式。

其二，由於園林各景之間雖有承接轉換的關係卻無必然的先後關係，因此園林組詩各首之間比較不具嚴密的接續關係，因此每一首詩均各有其小子題，正顯示其各有自己的主題，並沒有情感上的連貫，只是同一園林標題下並在的詩作而已。

其三，這類組詩透露出以創作為強烈目的的事實。它是依據既有的景，一個個賦詠，而非發自內心不可抑遏的自然感興。像曹植〈贈白馬王彪〉組詩是依其離開京城的時間、路程來抒發心中情感，各首之間緊密不可分割，情感也是連貫奔瀉而下。又如陶潛〈歸園田居〉也是由自己年少、誤落塵網，依序寫到退隱、結廬、隱居生活，完全是生活經歷的自然反映，在情感上各首之間有其承接的必然性。而園林組詩因缺乏有機的結構，而使情感的流動較難連貫，是為了既定的創作目的而賦詠。

其四，園林組詩的遺留也告示著文字作品比起空間結構藝術更能承受時間的沖汰。所以像《武林舊事·卷一〇上》所載的〈張約齋賞心樂事序〉中提及張鎡為南湖園內各個景點「各賦小詩，總八十餘首。」[45] 如今南湖園已不復存在，而《南湖集》中對各景的記述卻仍存留至今。這應該也是園林主人致力於各種方式的詩歌題詠的原因之一。

[45] 冊四八五。

五、結　論

綜觀本節所論可知，園林對賦詠活動的意義、形態及作品形式的影響，其要點如下：

其一，文人喜歡描述園林中賦詠的情態，以展現其悠遊自得、閒逸超拔的心境。因此園林賦詠對人所涵具的意義在於心靈境界的展現。

其二，園林賦詠不但可使園林景色得到詩化的境界，又可用題寫刻銘的方式成為園林中特有的景致。因此園林賦詠對園林所涵具的意義在助於造境與造景。

其三，園林賦詠的形態甚多，有宴集上的探題、分韻、聯句等唱和形態，亦有宴集中隨興詠作的自我抒發與呈獻分享。此外尚有個人單獨的吟賦、夜吟、苦吟。

其四，園林賦詠時常伴隨飲酒、品茶等活動。詩酒相伴是中國文學固有的傳統，以酒起神思，以詩佐酒。至於詩茶相伴則在宋代鬥茶風尚的興盛中漸多，以茶清神後，助於構思。

其五，由於園林賦詠的盛行及園主對題詩造景造境的喜愛與注重，因而產生很多寄題形式的作品。作者雖未曾親臨某園卻能賦詠，顯示宋代一般文人已擁有豐富的園林經驗，而且造園美則已普遍在一般文人的常識中了。

其六，園林賦詠產生非常多的組詩形式，其在園林與文學方面具有諸多意義，可見第四目所條列的要點。

餘　論：唐宋園林的比較——宋代園林的承先啟後

由於本書的各節在文末結束之前多有條列式的結論，將各節問題做了簡要的歸納條理，因此此處不再重複；而轉以餘論的方式將宋代園林與唐代做一個簡要的比較，藉此彰顯出宋代園林有哪些是繼承舊有的傳統與成就，有哪些是新的創發與進展。從而能明瞭宋代在中國園林史上承先啟後的情形，確定其在歷史上的地位。

一、承　先

誠如第一章第一節所錄示的，唐代的園林不但已逐漸興盛和普遍，而且在長期發展的基礎上以及文人大量的參與，其園林的造設成就已相當成熟，其園林活動的內容也已相當豐富。因此，宋代園林在傳統的繼承上非常地多，可歸納為如下的要點：

其一，在山石造景方面，宋代繼承唐代以石山為主的疊山風氣。太湖石在中晚唐開始受到重視，宋代承此更加發展石景。

唐代在石山或單個立石之上加以各種水木的柔化裝飾，在宋代也得到繼承和發揚。

其二，在水景方面，宋代繼承唐代對水景的重視，把水當作園林最重要的元素，而以「水竹」、「園池」等名來稱喚園林。

在水的動態與靜態景觀方面的造設，水岸設計方面，均承襲了唐代既有的成就。

其三，在花木方面，宋園承繼了唐代既有的審美觀，不但賞其形色姿態，也愛其性質、德性上的象徵意涵。傳統所注重的竹、松、柳、荷蓮、梅、牡丹等花木，在宋代依然不減其重要性。

其四，在建築方面，宋園繼承唐代在形製上通透明朗的特色，並注重建築四周花木掩映隱蔽的效果，以達建築園林化的要求。此外，也依然以亭子為園林的主要建築。

其五，在空間布局方面，宋園依然承繼了唐代既有的動線曲折以增幽深，消泯輪廓線及借景手法，以增添空間感等做法。大抵上幽與曠兩宜的空間原則繼續被發揚。

其六，在園林活動方面，宋代文人延續著唐代既有的賦詠、彈琴、飲酒、讀書、談議、下棋、垂釣等活動傳統，既展現優雅風韻的傳統，也隱寓著與世無爭的隱逸心志。

其七，宋代文人依然繼續著唐代視園林為吏隱兼得的最圓滿場所，這在郡圃一類官舍公園中表現得最為明顯。

其八，視園林為修養身性、體踐至道的道場，以及視園林為樂園的理想的實現等園林觀，在唐宋兩代均十分盛行。

二、啟　後

雖然宋代園林繼承了上列這麼多的園林傳統和成就，但是在浩浩的歷史長河不斷地推浪前進的歷程中，宋代園林確實也踏在前代成就的基礎之上，創造了許多新的成績，使園林藝術推向一個巔峰境界。這些成就不但奠定了宋代在園林史上的重要地位，而且還創造了宋代園林的特色，開啟了明清兩代的園林成就。其要點可歸納如下：

其一，宋代園林突破了唐代（及其以前）以北方為重心的區域限制。

餘 論：
唐宋園林的比較 —— 宋代園林的承先啟後

唐代及其以前的園林多半集中在中原地區，尤其以長安與洛陽兩地最為集中。也就是此期的園林發展受到政治權力的影響很大，因而發生了明顯的地域困限與失衡。

宋代因為商業的發達，江南地區出現很多繁榮的城市，再加上南宋偏安，遂使得吳興、杭州、揚州乃至四川等地的園林大大地興盛起來，許多著名的園林都在此地出現❷。

這不但使宋代園林在地域上真正地達到興盛與普及，也使江南園林日後在中國園林史上創造輝煌且重要的成就。

其二，宋代園林較諸唐代，大量地開發創設了公共園林，使各地人民能充分地享受遊賞樂趣。

唐代只有一個著名的大型公共園林，那就是曲江（樂遊園）。但是曲江位處於京城長安城內，雖為長安城的皇族、公卿士大夫乃至販夫走卒提供了遊樂場所，卻僅只限於這個角落，未能在地域上面開展以普遍影響眾多的人民生活。

宋代則在各州縣廣設有公園，由地方政府負責開發、整修和維護。地方首長每每以此為平治久安、民生康樂的象徵，視此為政績樂民的表現，而勤於造設或增建。使得地方性公共園林大增，各地一般的民眾得以頻繁地遊園。

西湖是宋代最著名的巨型公共園林（組群）。

其三，宋代出現很多小園，風格更為秀麗、精巧、富於變化。

❶ 戰國吳越與南朝金陵雖然也出現過一些帝王苑囿，但是均非常短暫且未能普及與民同樂。所以並未影響民風，也未促成園林的興盛。

❷ 宋代的《武林舊事》、《夢粱錄》一類的筆記叢談的載籍中有很多的江南園林資料，可參閱。

583

唐代園林比較富於宏偉剛健的風格。雖然在一些文人的理念中已注意精巧、藝術境界的追求，但仍較為分散地被含容在園林中，而沒有集中普遍地設計實踐，也還沒醞釀成一個明確的理念。宋代則在實踐上創造很多小園，而且在理念上已明確刻意地讚揚小園的藝術成就與遊觀時的神思逸趣，認定小園是「道」高的表現。

在技術方面，宋園不但加強借景手法與曲折動線來創造小園的趣味空間，而且注意比例配置和態「勢」的完成，來創造神遊的恢宏空間。可以說小園的興盛使宋園臻於藝術化的頂峰。

其四，宋代園林廣泛地出現主題性景區的設計。

在唐代，只有王維輞川二十景與盧鴻一嵩山草堂十景兩座園林出現過這種主題分區的設計，所以還只是個萌芽的階段。

宋代是園林開始盛行主題分區的重要時代。其主題大約可分景色主題、功能主題和修養主題三類。

這些主題性景區以人為主體的共同特色。

這些主題性景區在造景上，多半採取以某一建築為中心的方式，在建築四周配置以特質相應的造景。顯現出這使得園林所提供的遊賞、居息等功能得以與造景充分配合，使園林活動能夠與所在景區的環境特質適切呼應交流。

其五，宋代園林流行題寫扁榜和詩聯，使園林藝術與書法藝術、詩歌情境產生融合。

在唐代，詩歌受到園林意境的啟發與影響很大，園林幫助促成了唐詩創作上的輝煌成就，但詩歌的興榮還來不及對園林產生啟發。

宋代園林不僅在造景造境上得到很多詩歌的啟發，而且特別選用著名詩句命名，加以題榜於景區之中，而且

常刻寫詩聯於楹柱間，或集聚詩石以成特殊景區。這不但深化了園景的詩情意境，也為園林增添了書法藝術的欣賞內容。

這使園林成為多種藝術綜合且交融呈現的深刻作品。

其六，宋人在遊賞園林的時間分布上，突破了季節限制，呈現四季皆遊的常態。

唐代的園林活動雖有其盛況，但明顯地受制於季節：春夏兩季為遊春、納涼的遊園盛季，秋冬則蕭條冷清，遊園甚少，園林呈現閉鎖狀態。這正和唐人熱情活潑的文化風格相應。

宋代不僅在春天熱情探春，夏天避暑納涼，秋冬兩季仍然對秋園、冬園充滿愛賞，並在造園上注重四季景色花木的配置，使園林的四季各有可觀的特色。

尤其宋人特別表現出對冬雪的讚嘆，這正和宋人收斂、沉靜、理學盛行的文化風格相應。

其七，宋代園林出現十分通俗化的百戲和買賣活動。

唐代園林開始興盛，其活動多半仍集中地出現在文人的生活圈中，故仍局限為賦詠、彈琴、飲酒、讀書、談議、下棋、垂釣等優雅風韻之事。

宋代因園林進一步興盛普及，且地方性公園眾多，一般的市井平民都得以充分地參與園林活動，因此使園林活動加入了十分通俗化的內容：玩樂、嬉戲、投壺、球賽、水戲、鞦韆、鬥草、拋堶、弄禽、買賣等熱鬧喧嘩之事，致使園林的優美景色消褪成無意義的空間背景。

活動的通俗化乃是宋代公共園林興盛普及下的必然發展。

其八，宋代建立了更多更完整的園林理論。

唐代由於園林經驗多半感發為詩歌創作，文人對園林參與所產生的美感經驗和園林見解只能寫意式、隨興式、

分散式地偶見於詩句之中。

宋代各類筆記叢談可以較主題式地表達園林意見，而其詩歌多為說明式的理念表達，也較能明白地、有意識地說述其園林理念。

其九，宋代園林在花石的造詣上達到登峰造極的境界。

宋人不但條理出更多更具體的造園美則，而且在涵泳功能、家族意義和造園才能方面也多有理論建立。

唐代雖已注重假山的疊造，而且白居易也嗜愛太湖石，另外在牡丹的改良上也有成就，但這些都在起步階段。宋代由於徽宗設立花石綱，花石的搜集、裝設變得十分精巧。宋人不但酷愛各種有特色的石頭，採石、運石、疊石的技術精進，而且以單石立山或作成精采盆山的情形大增，使石頭的藝術價值獲得充分開發。米芾為石顛的典故是一個著名的典型。

在花木的接枝創造新品種方面，宋人也有優異的成績。宋代出現了很多花譜、石譜之類的專書，是這種藝術成績的後續成果。此外，酴醾與海棠也成為宋園中新興的寵景。

其十，船形建築與飛簷的新興。

在園林建築方面，宋代雖然大多承襲唐代既有的建築體式，但卻出現了很多舫齋、艤軒一類的建築形式。將船形的建築蓋設在水面上，隨著水波上下浮動，猶如舟船。這種新興的建築形製充分呈現宋代園林建築精巧的特色。

此外在建築的屋角大量出現揚起如飛翅的形式，使園林建築充分展現靈動秀逸的風韻。

其十一，宋園已出現頗多以水為動線、為中心的空間布局。

雖然宋代和唐代都一樣地看重水在園林中的重要地位，但是宋代更精巧地發展出以水為中心的園林結構原

則：在動態的泉溪方面，用人工控引的水道以貫串起每一個重要的景區，使流水成為園林遊賞的動線。在靜態的水池方面，則由沿水岸立石山、造亭榭的向心方式來挽攝各景。

其十二，藏書園林與書院園林的興起。

由於宋代藏書風氣的盛行，結合上幽靜山林讀書的傳統風氣，使宋代產生很多典藏豐富的藏書園林。同時因為書院教育的發達，書院園林的興起也為讀書的年輕文士提供了園林經驗。

參考書目

一、

《全宋詩》 一至十五冊　北大古籍研究所編，北京大學出版社

二、古籍部分

1. 《騎省集》　宋・徐鉉，《四庫》冊一〇八五

2. 《河東集》　宋・柳開，冊一〇八五

3. 《咸平集》　宋・田錫，冊一〇八五

4. 《逍遙集》　宋・潘閬，冊一〇八五

5. 《乖崖集》　宋・張詠，冊一〇八五

6. 《忠愍集》　宋・寇準，冊一〇八五

7. 《小畜集》　宋・王禹偁，冊一〇八六

8. 《南陽集》　宋・趙湘，冊一〇八六

9. 《武夷新集》　宋・楊億，冊一〇八六

10. 《林和靖集》　宋・林逋，冊一〇八六

11. 《穆參軍集》　宋・穆脩，冊一〇八七

12. 《元獻遺文》　宋・晏殊，冊一〇八七

13. 《文莊集》　宋・夏竦，冊一〇八七

14. 《春卿遺稿》　宋・蔣堂，冊一〇八七

15. 《東觀集》　宋・魏野，冊一〇八七

16. 《元憲集》　宋・宋庠，冊一〇八七

17. 《景文集》　宋・宋祁，冊一〇八八

18. 《文恭集》　宋・胡宿，冊一〇八八

19. 《武溪集》　宋・余靖，冊一〇八八

20. 《安陽集》　宋・韓琦，冊一〇八九

21. 《范文正集》　宋・范仲淹，冊一〇八九

22. 《河南集》　宋・尹洙，冊一〇九〇

23. 《孫明復小集》　宋・孫復，冊一〇九〇

24. 《徂徠集》　宋・石介，冊一〇九〇

25. 《端明集》　宋・蔡襄，冊一〇九〇

26. 《祠部集》　宋・強至，冊一〇九一

27. 《鐔津集》　宋・釋契嵩，冊一〇九一

28. 《祖英集》　宋・釋重顯，冊一〇九一

29. 《蘇學士集》　宋・蘇舜欽，冊一〇九二

30. 《蘇魏公文集》　宋・蘇頌，冊一〇九二

31. 《伐檀集》　宋・黃庶，冊一〇九二

32. 《華陽集》　宋・王珪，冊一〇九三

33. 《古靈集》　宋・陳襄，冊一〇九三

34. 《傳家集》　宋・司馬光，冊一〇九四

35. 《清獻集》　宋・趙抃，冊一〇九四

36. 《盱江集》　宋・李覯，冊一〇九五

37. 《金氏文集》　宋·金君卿，冊一〇九五
38. 《公是集》　宋·劉敞，冊一〇九五
39. 《彭城集》　宋·劉攽，冊一〇九六
40. 《邕州小集》　宋·陶弼，冊一〇九六
41. 《都官集》　宋·陳舜俞，冊一〇九六
42. 《丹淵集》　宋·文同，冊一〇九六
43. 《西溪集》　宋·沈遘，冊一〇九七
44. 《郇溪集》　宋·鄭獬，冊一〇九七
45. 《錢塘集》　宋·韋驤，冊一〇九七
46. 《淨德集》　宋·呂陶，冊一〇九八
47. 《安岳集》　宋·馮山，冊一〇九八
48. 《元豐類稿》　宋·曾鞏，冊一〇九八
49. 《龍學文集》　宋·祖無擇，冊一〇九八
50. 《宛陵集》　宋·梅堯臣，冊一〇九九
51. 《忠肅集》　宋·劉摯，冊一〇九九
52. 《無為集》　宋·楊傑，冊一〇九九
53. 《王魏公集》　宋·王安禮，冊一一〇〇
54. 《范太史集》　宋·范祖禹，冊一一〇〇
55. 《潞公文集》　宋·文彥博，冊一一〇〇
56. 《擊壤集》　宋·邵雍，冊一一〇一
57. 《鄱陽集》　宋·彭汝礪，冊一一〇一
58. 《曲阜集》　宋·曾肇，冊一一〇一

59. 《周元公集》　宋·周惇頤，冊一一〇一
60. 《南陽集》　宋·韓維，冊一一〇一
61. 《節孝集》　宋·徐積，冊一一〇二
62. 《文忠集》　宋·歐陽修，冊一一〇二、一一〇三
63. 《歐陽文粹》　宋·歐陽修，冊一一〇三
64. 《樂全集》　宋·張方平，冊一一〇四
65. 《范忠宣集》　宋·范純仁，冊一一〇四
66. 《嘉祐集》　宋·蘇洵，冊一一〇四
67. 《臨川文集》　宋·王安石，冊一一〇五
68. 《王荊公詩注》　宋·李壁，冊一一〇六
69. 《廣陵集》　宋·王令，冊一一〇六
70. 《東坡全集》　宋·蘇軾，冊一一〇七、一一〇八
71. 《欒城集》　宋·蘇轍，冊一一一二
72. 《山谷集》　宋·黃庭堅，冊一一一三
73. 《後山集》　宋·陳師道，冊一一一四
74. 《柯山集》　宋·張耒，冊一一一五
75. 《淮海集》　宋·秦觀，冊一一一五
76. 《濟南集》　宋·李廌，冊一一一五
77. 《參寥子詩集》　宋·釋道潛，冊一一一六
78. 《寶晉英光集》　宋·米芾，冊一一一六
79. 《石門文字禪》　宋·釋惠洪，冊一一一六
80. 《青山集》　宋·郭祥正，冊一一一六

81. 《青山續集》 宋‧郭祥正，冊一一六
82. 《畫墁集》 宋‧張舜民，冊一一七
83. 《陶山集》 宋‧陸佃，冊一一七
84. 《倚松詩集》 宋‧饒節，冊一一七
85. 《長興集》 宋‧沈括，冊一一七
86. 《西塘集》 宋‧鄭俠，冊一一七
87. 《雲巢編》 宋‧沈遼，冊一一七
88. 《景迂生集》 宋‧晁說之，冊一一八
89. 《雞肋集》 宋‧晁補之，冊一一八
90. 《樂圃餘稿》 宋‧朱長文，冊一一九
91. 《龍雲集》 宋‧劉弇，冊一一九
92. 《雲溪居士集》 宋‧華鎮，冊一一九
93. 《演山集》 宋‧黃裳，冊一二〇
94. 《姑溪居士前集》 宋‧李之儀，冊一二〇
95. 《姑溪居士後集》 宋‧李之儀，冊一二〇
96. 《潏水集》 宋‧李復，冊一二一
97. 《道鄉集》 宋‧鄒浩，冊一二一
98. 《學易集》 宋‧劉跂，冊一二一
99. 《游鷹山集》 宋‧游酢，冊一二一
100. 《西臺集》 宋‧畢仲游，冊一二二
101. 《樂靜集》 宋‧李昭玘，冊一二二
102. 《北湖集》 宋‧吳則禮，冊一二二

103. 《溪堂集》 宋‧謝逸，冊一二二
104. 《竹友集》 宋‧謝過，冊一二三
105. 《日涉園集》 宋‧李彭，冊一二三
106. 《灌園集》 宋‧呂南公，冊一二三
107. 《慶湖遺老詩集》 宋‧賀鑄，冊一二三
108. 《摛文堂集》 宋‧慕容彥逢，冊一二三
109. 《襄陵文集》 宋‧許翰，冊一二三
110. 《浮沚集》 宋‧周行己，冊一二三
111. 《東堂集》 宋‧毛滂，冊一二三
112. 《給事集》 宋‧劉安上，冊一二四
113. 《劉左史集》 宋‧劉安節，冊一二四
114. 《竹隱畸士集》 宋‧趙鼎臣，冊一二四
115. 《眉山集》 宋‧唐庚，冊一二四
116. 《洪龜父集》 宋‧洪朋，冊一二四
117. 《跨鼇集》 宋‧李新，冊一二四
118. 《忠愍集》 宋‧李若水，冊一二四
119. 《忠肅集》 宋‧傅察，冊一二四
120. 《宗忠簡集》 宋‧宗澤，冊一二五
121. 《龜山集》 宋‧楊時，冊一二五
122. 《梁谿集》 宋‧李綱，冊一二五、一二六
123. 《初寮集》 宋‧王安中，冊一二七
124. 《橫塘集》 宋‧許景衡，冊一二七

125. 《西渡集》 宋・洪炎，冊一一二七

126. 《老圃集》 宋・洪芻，冊一一二七

127. 《丹陽集》 宋・葛勝仲，冊一一二七

128. 《毘陵集》 宋・張守，冊一一二七

129. 《浮溪集》 宋・汪藻，冊一一二八

130. 《浮溪文粹》 宋・汪藻，冊一一二八

131. 《莊簡集》 宋・李光，冊一一二八

132. 《忠正德文集》 宋・趙鼎，冊一一二八

133. 《東窗集》 宋・張擴，冊一一二九

134. 《忠惠集》 宋・翟汝文，冊一一二九

135. 《松隱集》 宋・曹勛，冊一一二九

136. 《建康集》 宋・葉夢得，冊一一二九

137. 《簡齋集》 宋・陳與義，冊一一二九

138. 《北山集》 宋・程俱，冊一一三〇

139. 《檆居士集》 宋・劉才邵，冊一一三〇

140. 《筠谿集》 宋・李彌遜，冊一一三〇

141. 《華陽集》 宋・張綱，冊一一三一

142. 《忠穆集》 宋・呂頤浩，冊一一三一

143. 《紫微集》 宋・張嵲，冊一一三一

144. 《茗溪集》 宋・劉一止，冊一一三一

145. 《東牟集》 宋・王洋，冊一一三二

146. 《相山集》 宋・王之道，冊一一三二

147. 《三餘集》 宋・黃彥平，冊一一三二

148. 《大隱集》 宋・李正民，冊一一三三

149. 《龜谿集》 宋・沈與求，冊一一三三

150. 《栟櫚集》 宋・鄧肅，冊一一三三

151. 《默成文集》 宋・潘良貴，冊一一三三

152. 《鄱陽集》 宋・洪皓，冊一一三三

153. 《韋齋集》 宋・朱松，冊一一三三

154. 《澹齋集》 宋・李流謙，冊一一三三

155. 《陵陽集》 宋・韓駒，冊一一三三

156. 《灊山集》 宋・朱翌，冊一一三三

157. 《雲溪集》 宋・郭印，冊一一三四

158. 《盧溪文集》 宋・王庭珪，冊一一三四

159. 《屏山集》 宋・劉子翬，冊一一三四

160. 《北海集》 宋・綦崇禮，冊一一三四

161. 《鴻慶居士集》 宋・孫覿，冊一一三五

162. 《內簡尺牘》 宋・孫覿，冊一一三五

163. 《崧庵集》 宋・李處權，冊一一三五

164. 《豫章文集》 宋・羅從彥，冊一一三五

165. 《藏海居士集》 宋・吳可，冊一一三五

166. 《和靖集》 宋・尹焞，冊一一三六

167. 《王著作集》 宋・王蘋，冊一一三六

168. 《郴江百詠》 宋・阮閱，冊一一三六

169. 《雙溪集》　宋·蘇籀，冊一一三六
170. 《少陽集》　宋·陳東，冊一一三六
171. 《歐陽修撰集》　宋·歐陽澈，冊一一三六
172. 《東溪集》　宋·高登，冊一一三六
173. 《岳武穆遺文》　宋·岳飛，冊一一三六
174. 《茶山集》　宋·曾幾，冊一一三六
175. 《雪溪集》　宋·王銍，冊一一三六
176. 《蘆川歸來集》　宋·張元幹，冊一一三六
177. 《東萊詩集》　宋·呂本中，冊一一三六
178. 《澹庵文集》　宋·胡銓，冊一一三七
179. 《五峰集》　宋·胡宏，冊一一三七
180. 《斐然集》　宋·胡寅，冊一一三七
181. 《大隱居士詩集》　宋·鄧深，冊一一三七
182. 《浮山集》　宋·仲并，冊一一三七
183. 《北山集》　宋·鄭剛中，冊一一三八
184. 《橫浦集》　宋·張九成，冊一一三八
185. 《湖山集》　宋·吳芾，冊一一三八
186. 《文定集》　宋·汪應辰，冊一一三八
187. 《縉雲文集》　宋·馮時行，冊一一三九
188. 《嵩山集》　宋·晁公遡，冊一一三九
189. 《默堂集》　宋·陳淵，冊一一三九
190. 《知稼翁集》　宋·黃公度，冊一一三九

191. 《唯室集》　宋·陳長方，冊一一三九
192. 《漢濱集》　宋·王之望，冊一一三九
193. 《香溪集》　宋·范浚，冊一一四○
194. 《鄭忠肅奏議遺集》　宋·鄭興裔，冊一一四○
195. 《雲莊集》　宋·曾協，冊一一四○
196. 《竹軒雜著》　宋·林季仲，冊一一四○
197. 《拙齋文集》　宋·林之奇，冊一一四○
198. 《于湖集》　宋·張孝祥，冊一一四○
199. 《太倉稊米集》　宋·周紫芝，冊一一四一
200. 《夾漈遺稿》　宋·鄭樵，冊一一四一
201. 《鄮峰真隱漫錄》　宋·史浩，冊一一四一
202. 《海陵集》　宋·周麟之，冊一一四二
203. 《燕堂詩稿》　宋·趙公豫，冊一一四二
204. 《竹洲集》　宋·吳儆，冊一一四二
205. 《高峰文集》　宋·廖剛，冊一一四二
206. 《羅鄂州小集》　宋·羅願，冊一一四二
207. 《艾軒集》　宋·林光朝，冊一一四二
208. 《晦庵集》　宋·朱熹，冊一一四三—一一四六
209. 《文忠集》　宋·周必大，冊一一四七—一一四九
210. 《雪山集》　宋·王質，冊一一四九
211. 《梁谿遺稿》　宋·尤袤，冊一一四九
212. 《方舟集》　宋·李石，冊一一四九

213. 《網山集》 宋·林亦之，冊一一四九

214. 《東萊集》 宋·呂祖謙，冊一一五〇

215. 《止齋集》 宋·陳傅良，冊一一五〇

216. 《格齋四六》 宋·王子俊，冊一一五一

217. 《梅溪集》 宋·王十朋，冊一一五一

218. 《香山集》 宋·喻良能，冊一一五一

219. 《隱蒙集》 宋·陳棣，冊一一五一

220. 《宮教集》 宋·崔敦禮，冊一一五一

221. 《倪石陵書》 宋·倪朴，冊一一五二

222. 《樂軒集》 宋·陳藻，冊一一五二

223. 《定庵類稿》 宋·衛博，冊一一五二

224. 《澹媿集》 宋·李呂，冊一一五二

225. 《攻媿集》 宋·樓鑰，冊一一五二、一一五三

226. 《尊白堂集》 宋·虞儔，冊一一五四

227. 《東塘集》 宋·袁說友，冊一一五四

228. 《涉齋集》 宋·許綸，冊一一五四

229. 《義豐集》 宋·王阮，冊一一五四

230. 《蠹齋鉛刀集》 宋·周孚，冊一一五四

231. 《乾道稿》 宋·趙蕃，冊一一五五

232. 《雙溪類稿》 宋·王炎，冊一一五五

233. 《止堂集》 宋·彭龜年，冊一一五五

234. 《緣督集》 宋·曾丰，冊一一五六

235. 《象山集》 宋·陸九淵，冊一一五六

236. 《慈湖遺書》 宋·楊簡，冊一一五六

237. 《絜齋集》 宋·袁燮，冊一一五七

238. 《雲莊集》 宋·劉爚，冊一一五七

239. 《舒文靖集》 宋·舒璘，冊一一五七

240. 《定齋集》 宋·蔡戡，冊一一五七

241. 《九華集》 宋·員興宗，冊一一五八

242. 《野處類稿》 宋·洪邁，冊一一五八

243. 《盤洲文集》 宋·洪适，冊一一五八

244. 《應齋雜著》 宋·趙善括，冊一一五九

245. 《芸庵類稿》 宋·李洪，冊一一五九

246. 《浪語集》 宋·薛季宣，冊一一五九

247. 《石湖詩集》 宋·范成大，冊一一五九

248. 《誠齋集》 宋·楊萬里，冊一一六〇、一一六一

249. 《劍南詩稿》 宋·陸游，冊一一六二、一一六三

250. 《渭南文集》 宋·陸游，冊一一六三

251. 《放翁詩選》 宋·陸游，冊一一六三

252. 《金陵百詠》 宋·曾極，冊一一六四

253. 《頤庵居士集》 宋·劉應時，冊一一六四

254. 《水心集》 宋·葉適，冊一一六四

255. 《南湖集》 宋·張鎡，冊一一六四

256. 《南澗甲乙稿》 宋·韓元吉，冊一一六五

257. 《自鳴集》　宋・章甫，冊一一六五
258. 《客亭類稿》　宋・楊冠卿，冊一一六五
259. 《石屏詩集》　宋・戴復古，冊一一六五
260. 《蓮峰集》　宋・史堯弼，冊一一六五
261. 《江湖長翁集》　宋・陳造，冊一一六六
262. 《燭湖集》　宋・孫應時，冊一一六六
263. 《昌谷集》　宋・曹彥約，冊一一六六
264. 《省齋集》　宋・廖行之，冊一一六七
265. 《南軒集》　宋・張栻，冊一一六七
266. 《勉齋集》　宋・黃榦，冊一一六八
267. 《北溪大全集》　宋・陳淳，冊一一六八
268. 《山房集》　宋・周南，冊一一六九
269. 《橘山四六》　宋・李廷忠，冊一一六九
270. 《竹齋詩集》　宋・裘萬頃，冊一一六九
271. 《後樂集》　宋・衛涇，冊一一六九
272. 《華亭百詠》　宋・許尚，冊一一七〇
273. 《梅山續稿》　宋・姜特立，冊一一七〇
274. 《菊澗集》　宋・高翥，冊一一七〇
275. 《性善堂稿》　宋・度正，冊一一七〇
276. 《漫塘集》　宋・劉宰，冊一一七一
277. 《克齋集》　宋・陳文蔚，冊一一七一
278. 《芳蘭軒集》　宋・徐照，冊一一七一

279. 《二薇亭詩集》　宋・徐璣，冊一一七一
280. 《西巖集》　宋・翁卷，冊一一七一
281. 《清苑齋詩集》　宋・趙師秀，冊一一七一
282. 《瓜廬集》　宋・薛師石，冊一一七一
283. 《洺水集》　宋・程珌，冊一一七一
284. 《龍川集》　宋・陳亮，冊一一七一
285. 《龍洲集》　宋・劉過，冊一一七二
286. 《鶴山集》　宋・魏了翁，冊一一七二、一一七三
287. 《西山文集》　宋・真德秀，冊一一七四
288. 《方泉詩集》　宋・周文璞，冊一一七五
289. 《東山詩選》　宋・葛紹體，冊一一七五
290. 《白石道人詩集》　宋・姜夔，冊一一七五
291. 《野谷詩稿》　宋・趙汝鐩，冊一一七五
292. 《平齋集》　宋・洪咨夔，冊一一七五
293. 《蒙齋集》　宋・袁甫，冊一一七五
294. 《康範詩集》　宋・汪焯，冊一一七五
295. 《清獻集》　宋・杜範，冊一一七五
296. 《鶴林集》　宋・吳泳，冊一一七六
297. 《東澗集》　宋・許應龍，冊一一七六
298. 《方是閒居士小稿》　宋・劉學箕，冊一一七六
299. 《翠微南征錄》　宋・華岳，冊一一七六
300. 《浣川集》　宋・戴栩，冊一一七六

301.《漁墅類稿》 宋·陳元晉，冊一一七六

302.《安晚堂集》 宋·鄭清之，冊一一七六

303.《滄洲塵缶編》 宋·程公許，冊一一七六

304.《篔窗集》 宋·陳耆卿，冊一一七七

305.《友林乙稿》 宋·史彌寧，冊一一七七

306.《方壺存稿》 宋·汪莘，冊一一七七

307.《鐵庵集》 宋·方大琮，冊一一七七

308.《默齋遺稿》 宋·游九言，冊一一七七

309.《履齋遺稿》 宋·吳潛，冊一一七八

310.《矓軒集》 宋·王邁，冊一一七八

311.《東野農歌集》 宋·戴昺，冊一一七八

312.《敝帚稿略》 宋·包恢，冊一一七八

313.《清正存稿》 宋·徐鹿卿，冊一一七八

314.《寒松閣集》 宋·詹初，冊一一七九

315.《滄浪集》 宋·嚴羽，冊一一七九

316.《泠然齋詩集》 宋·蘇泂，冊一一七九

317.《可齋雜稿》 宋·李曾伯，冊一一七九

318.《後村集》 宋·劉克莊，冊一一八〇

319.《澗泉集》 宋·韓淲，冊一一八〇

320.《矩山存稿》 宋·徐經孫，冊一一八一

321.《雪窗集》 宋·孫夢觀，冊一一八一

322.《文溪集》 宋·李昴英，冊一一八一

323.《庸齋集》 宋·趙汝騰，冊一一八一

324.《彝齋文編》 宋·趙孟堅，冊一一八一

325.《張氏拙軒集》 宋·張侃，冊一一八一

326.《玉楮集》 宋·岳珂，冊一一八一

327.《靈巖集》 宋·唐士恥，冊一一八一

328.《楳埜集》 宋·徐元杰，冊一一八一

329.《恥堂存稿》 宋·高斯得，冊一一八二

330.《秋崖集》 宋·方岳，冊一一八二

331.《芸隱倦游稿》 宋·施樞，冊一一八二

332.《蒙川遺稿》 宋·劉黻，冊一一八二

333.《雪磯叢稿》 宋·樂雷發，冊一一八二

334.《西塍集》 宋·宋伯仁，冊一一八三

335.《北澗集》 宋·釋居簡，冊一一八三

336.《梅屋集》 宋·許棐，冊一一八三

337.《字溪集》 宋·陽枋，冊一一八三

338.《勿齋集》 宋·楊至質，冊一一八三

339.《巽齋文集》 宋·歐陽守道，冊一一八三

340.《雪坡集》 宋·姚勉，冊一一八四

341.《文山集》 宋·文天祥，冊一一八四

342.《疊山集》 宋·謝枋得，冊一一八四

343.《本堂集》 宋·陳著，冊一一八五

344.《端平詩雋》 宋·周弼，冊一一八五

345.《竹溪鬳齋十一稿續集》　宋・林希逸，冊一一八五

346.《魯齋集》　宋・王柏，冊一一八六

347.《潛山集》　宋・釋文珦，冊一一八六

348.《須溪集》　宋・劉辰翁，冊一一八六

349.《須溪四景詩集》　宋・劉辰翁，冊一一八六

350.《葦航漫遊稿》　宋・胡仲弓，冊一一八六

351.《蘭皐集》　宋・吳錫疇，冊一一八六

352.《雲泉集》　宋・薛嵎，冊一一八六

353.《嘉禾百詠》　宋・張堯同，冊一一八六

354.《柳塘外集》　宋・釋道璨，冊一一八六

355.《碧梧玩芳集》　宋・馬廷鸞，冊一一八七

356.《四明文獻集》　宋・王應麟，冊一一八七

357.《覆瓿集》　宋・趙必瓙，冊一一八七

358.《閬風集》　宋・舒岳祥，冊一一八七

359.《北遊集》　宋・汪夢斗，冊一一八七

360.《秋堂集》　宋・柴望，冊一一八七

361.《蛟峰文集》　宋・方逢辰，冊一一八七

362.《秋聲集》　宋・衛宗武，冊一一八七

363.《陵陽集》　宋・牟巘，冊一一八八

364.《湖山類稿》　宋・汪元量，冊一一八八

365.《晞髮集》　宋・謝翱，冊一一八八

366.《潛齋集》　宋・何夢桂，冊一一八八

367.《梅巖文集》　宋・胡次焱，冊一一八八

368.《四如集》　宋・黃仲元，冊一一八八

369.《霽山文集》　宋・林景熙，冊一一八八

370.《勿軒集》　宋・熊禾，冊一一八八

371.《古梅遺稿》　宋・吳龍翰，冊一一八八

372.《佩韋齋集》　宋・俞德鄰，冊一一八九

373.《廬山集》　宋・董嗣杲，冊一一八九

374.《西湖百詠》　宋・董嗣杲，冊一一八九

375.《則堂集》　宋・家鉉翁，冊一一八九

376.《富山遺稿》　宋・方夔，冊一一八九

377.《真山民集》　宋・真桂芳，冊一一八九

378.《百正集》　宋・連文鳳，冊一一八九

379.《月洞吟》　宋・王鎡，冊一一八九

380.《伯牙琴》　宋・鄧牧，冊一一八九

381.《存雅堂遺稿》　宋・方鳳，冊一一八九

382.《吾汶稿》　宋・王炎午，冊一一八九

383.《在軒集》　宋・黃公紹，冊一一八九

384.《紫巖詩選》　宋・于石，冊一一八九

385.《九華詩集》　宋・陳巖，冊一一八九

386.《寧極齋稿》　宋・陳深，冊一一八九

387.《自堂存稿》　宋・陳杰，冊一一八九

388.《仁山文集》　宋・金履祥，冊一一八九

389. 《心泉學詩稿》 宋‧蒲壽宬，冊一一八八

390. 《方輿勝覽》 宋‧祝穆，冊四七一

391. 《吳郡圖經續記》 宋‧朱長文，冊四八四

392. 《淳熙三山志》 宋‧梁克家，冊四八四

393. 《吳郡志》 宋‧范成大，冊四八五

394. 《新安志》 宋‧羅願，冊四八五

395. 《會稽志》 宋‧施宿，冊四八六

396. 《赤城志》 宋‧陳耆卿，冊四八六

397. 《寶慶四明續志》 宋‧羅濬，冊四八七

398. 《景定建康志》 宋‧周應合，冊四八八、四八九

399. 《咸淳臨安志》 宋‧潛說友，冊四九〇

400. 《廬山記》 宋‧陳舜俞，冊五八五

401. 《赤松山志》 宋‧倪守約，冊五八五

402. 《洛陽名園記》 宋‧李格非，冊五八七

403. 《雍錄》 宋‧程大昌，冊五八七

404. 《岳陽風土記》 宋‧范致明，冊五八九

405. 《東京夢華錄》 宋‧孟元老，冊五八九

406. 《中吳紀聞》 宋‧龔明之，冊五八九

407. 《都城紀勝》 宋‧耐得翁，冊五九〇

408. 《夢粱錄》 宋‧吳自牧，冊五九〇

409. 《武林舊事》 宋‧周密，冊五九〇

410. 《遊城南記》 宋‧張禮，冊五九三

411. 《宋朝名畫評》 宋‧劉道醇，冊八一二

412. 《林泉高致集》 宋‧郭熙，冊八一二

413. 《宣和畫譜》 宋‧不著撰人，冊八一三

414. 《雲林石譜》 宋‧杜綰，冊八四三

415. 《品茶要錄》 宋‧黃儒，冊八四四

416. 《東溪試茶錄》 宋‧宋子安，冊八四四

417. 《洛陽牡丹記》 宋‧歐陽修，冊八四五

418. 《能改齋漫錄》 宋‧吳曾，冊八五〇

419. 《雲谷雜紀》 宋‧張淏，冊八五〇

420. 《容齋隨筆》 宋‧洪邁，冊八五一

421. 《芥隱筆記》 宋‧龔頤正，冊八五二

422. 《王氏談錄》 宋‧王欽臣，冊八六二

423. 《夢溪筆談》 宋‧沈括，冊八六二

424. 《東坡志林》 宋‧蘇軾，冊八六三

425. 《冷齋夜話》 宋‧釋惠洪，冊八六三

426. 《曲洧舊聞》 宋‧朱弁，冊八六三

427. 《避暑錄話》 宋‧葉夢得，冊八六三

428. 《卻埽編》 宋‧徐度，冊八六三

429. 《五總志》 宋‧吳坰，冊八六三

430. 《老學庵筆記》 宋‧陸游，冊八六五

431. 《貴耳集》 宋‧張端義，冊八六五

432. 《齊東野語》 宋‧周密，冊八六五

433. 《涑水記聞》 宋·司馬光，冊一○三六
434. 《澠水燕談錄》 宋·王闢之，冊一○三六
435. 《歸田錄》 宋·歐陽修，冊一○三六
436. 《青箱雜記》 宋·吳處厚，冊一○三六
437. 《孫公談圃》 宋·孫升，冊一○三七
438. 《畫墁錄》 宋·張舜民，冊一○三七
439. 《聞見近錄》 宋·王鞏，冊一○三七
440. 《湘山野錄》 宋·釋文瑩，冊一○三七
441. 《侯鯖錄》 宋·趙令畤，冊一○三七
442. 《東軒筆錄》 宋·魏泰，冊一○三七
443. 《泊宅編》 宋·方勺，冊一○三七
444. 《鐵圍山叢談》 宋·蔡絛，冊一○三七
445. 《墨客揮犀》 宋·彭乘，冊一○三七
446. 《萍洲可談》 宋·朱彧，冊一○三八
447. 《玉照新志》 宋·王明清，冊一○三八
448. 《聞見錄》 宋·邵伯溫，冊一○三八
449. 《聞見後錄》 宋·邵博，冊一○三八
450. 《四朝聞見錄》 宋·葉紹翁，冊一○三九
451. 《癸辛雜識》 宋·周密，冊一○四○
452. 《茅亭客話》 宋·黃休復，冊一○四二
453. 《西湖遊覽志》 明·田汝成，冊五八五
454. 《西湖志纂》 清·梁詩正等，冊五八六
455. 《汴京遺蹟志》 明·李濂，冊五八七
456. 《武林梵志》 明·吳之鯨，冊五八八
457. 《增補武林舊事》 明·朱廷煥，冊五九○
458. 《歲華紀麗譜》 元·費著，冊五九○
459. 《吳中舊事》 元·陸友仁，冊五九○
460. 《何氏語林》 明·何良俊，冊一○四一
461. 《宋史》 元·脫脫等，鼎文，民國六十九年再版

三、現代研究專著

1. 《山水與古典》 林文月，純文學，民國六十五年初版
2. 《中國建築史》 樂嘉藻，華世，民國六十六年臺一版
3. 《崑崙文化與不死觀念》 杜而未，學生，民國六十六年初版
4. 《中國的建築藝術》 張紹載，東大，民國六十八年初版
5. 《山海經神話系統》 杜而未，學生，民國六十九年三版
6. 《理想與現實·中國文化新論思想篇一》 黃俊傑，聯經，民國七十一年初版
7. 《天道與人道·中國文化新論思想篇二》 黃俊傑，聯經，民國七十一年初版
8. 《敬天與親人·中國文化新論宗教禮俗篇》 藍吉富、劉增貴，聯經，民國七十一年初版

9. 《抒情的境界·中國文化新論文學篇一》 蔡英俊，聯經，民國七十一年初版

10. 《美感與造型·中國文化新論藝術篇》 郭繼生，聯經，民國七十一年初版

11. 《宋人軼事彙編》 丁傳靖，源流，民國七十一年初版

12. 《美的歷程》 李澤厚，蒲公英，民國七十一年初版

13. 《中國庭園建築》 程兆熊，明文，民國七十三年初版

14. 《論中國觀賞樹木——中國樹木與性情之教》 程兆熊，明文，民國七十三年初版

15. 《論中國之花卉——中國花卉與性情之教》 程兆熊，明文，民國七十三年初版

16. 《魏晉南北朝志怪小說研究》 王國良，文史哲，民國七十三年初版

17. 《禪與老莊》 吳怡，三民，民國七十四年五版

18. 《中國園林建築研究》 馮鍾平，丹青，民國七十四年臺一版

19. 《中國造園藝術泛論》 馬千英，詹氏，民國七十四年未著版次

20. 《中國古代音樂史稿》 楊蔭瀏，丹青，民國七十四年臺一版

21. 《中國古代神話》 玄珠等，里仁，民國七十四年初版

22. 《中國道教思想史綱》 第一卷 卿希泰，木鐸，民國七

23. 《中國造園史》 張家驥，黑龍江人民，一九八六年未著版次

24. 《中國山水詩研究》 王國瓔，聯經，民國七十五年初版

25. 《中國歷史大事年表》 華世編輯部，華世，一九八六年初版

26. 《山水與美學》 伍蠡甫，丹青，民國七十六年臺一版

27. 《園林名畫特展圖錄》 國立故宮博物院編輯委員會，故宮，民國七十六年初版

28. 《中國藝術精神》 徐復觀，學生，民國七十七年初版

29. 《中國庭園與文人思想》 黃長美，明文，民國七十七年三版

30. 《中國園林》 杜順寶，淑馨，民國七十七年未著版次

31. 《晚明小品與明季文人生活》 陳萬益，大安，民國七十七年初版

32. 《中國古典園林分析》 彭一剛，博遠，民國七十八年初版

33. 《中國詩歌藝術研究》 袁行霈，五南，民國七十八年臺初版

34. 《中國古代飲茶藝術》 劉昭瑞，文津，民國七十八年臺初版

35.《中國古代節日風俗》　鄭興文、韓養民，博遠，民國七十八年初版

36.《中國園林美學》　金學智，江蘇文藝，一九九○年第一版

37.《水在中國造園上之運用》　林俊寬，地景，民國七十九年初版

38.《宋史研究論叢》　漆俠，河北大學，一九九○年第一版

39.《詩情與幽境——唐代文人的園林生活》　侯迺慧，東大，民國八十年初版

40.《古琴音樂藝術》　葉明媚，香港商務，一九九一年第一版

41.《中國民俗文化》　直江廣治，上海古籍，一九九一年第一版

42.《園林美學》　劉天華，地景，民國八十一年初版

43.《宋代的隱士與文學》　劉文剛，四川大學，一九九二年第一版

44.《書院與中國文化》　丁鋼、劉琪，上海教育，一九九二年第一版

45.《宋代文化史》　姚瀛艇，河南大學，一九九二年第一版

46.《中國古代園林》　耿劉同，臺灣商務，一九九三年初版

47.《中國古代建築》　樓慶西，臺灣商務，一九九三年初版

48.《中華古代文化中的建築美》　王振復，博遠，民國八十二年初版

49.《歲時佳節記趣》　殷登國，世界文物，民國八十二年二版

50.《坊牆倒塌以後——宋代城市生活長卷》　李春棠，湖南，一九九三年第一版

51.《中國古代棋藝》　徐家亮，臺灣商務，一九九三年初版

52.《中國古代雜技》　劉蔭柏，臺灣商務，一九九三年初版

53.《兩宋黨爭與文學》　慶振軒，敦煌文藝，一九九三年第一版

54.《唐宋飲食文化初探》　陳偉明，中國商業，一九九三年第一版

55.《中國傳統園林與堆山疊石》　潘家平，田園城市，民國八十三年初版

56.《中國游戲文化：鬥草藏鉤》　顧鳴塘，上海古籍，一九九四年第一版

57.《宋代法制研究》　趙曉耕，中國政法大學，一九九四年第一版

四、論文

1. 〈茶與唐宋思想界的關係〉 程光裕，《大陸雜誌》第二十卷第十、十一期，民國四十九年

2. 《中國造園與中國山水畫相關之研究》 陳瑞源，臺大園藝所碩士論文，民國六十一年

3. 《從假山論中國庭園藝術》 黃文王，臺大園藝所碩士論文，民國六十五年

4. 《魏晉南北朝文士與道教之關係》 李豐楙，政大中文所博士論文，民國六十七年

5. 《中國文人庭之研究》 李莉玲，文大實計所碩士論文，民國六十七年

6. 〈中國哲學中自然宇宙觀之特質〉 唐君毅，《中西哲學思想之比較研究集》，宗青圖書，民國六十七年初版

7. 《竹在中國造園上運用之研究》 林俊寬，文大實計所碩士論文，民國六十九年

8. 〈古琴藝術的再認識〉 梁銘越，《中央日報》副刊，民國六十九年三月十八－二十一日

9. 《中國庭園中相地與借景之研究》 曾錦煌，文大實計所碩士論文，民國七十一年

10. 《中國士人仕與隱的研究》 陳英姬，師大國文所碩士論文，民國七十一年

11. 〈中國建築中文人生活的趣觀〉 陳澤修，《逢甲建築》

12. 〈詩畫的空間與園林〉 漢寶德，《聯合報》副刊，民國七十八年七月二十九、三十日

13. 〈仇英對司馬光獨樂園的描繪以及中國園林裡的意涵〉 梁莊愛論著，鄭薇露譯，《藝術學》第三期，民國七十八年

14. 《元明時期的園林建築研究》 蓋瑞忠，《嘉義師院學報》第五期，民國八十年

15. 《中國園林文化的道家境界》 王振復，《學術月刊》一九九三年第九期

16. 〈論北宋時期之崇道及其對官員的影響〉 朱雲鵬，《中州學刊》一九九三年第四期

17. 〈論宋代山水詩的繪畫意趣〉 陶文鵬，《中國社會科學》一九九四年第二期

五、參考網站

相關園林之美圖片欣賞，請上作者個人網站

http://web.ntpu.edu.tw/~lamachengno/

文苑叢書

■ 唐人小說——閑觀傳奇話古今

本書共分為五個單元，收錄十四篇唐人小說，各篇均有導讀、正文、眉批、注釋、譯文、析評、問題與討論等七個部分，作為基本閱讀、研習的依據。本書的內容編排，特別重視即知即用，除了多向互動的學習觀點，引導讀者思考，更有個別獨立的章旨討論、網絡串聯的單元分析表，可激發閱讀興趣、效益，讀者不妨多加留意。

柯金木／編著

■ 莊子及其文學

本書集作者歷年來研究《莊子》的論文共九篇，將《莊子》一書中的理論與文學內容相互印證，以見《莊子》在文學上的價值與影響，為研究者提供一批評的識見與線索。而對於眾說紛紜的向秀、郭象《莊子》注相關問題，作者也綜合各家研究者的意見作一客觀的評論，並指引出研究《莊子》注的新途徑。此書以宏觀角度重新檢視莊子學，在浩瀚研究典籍中汲取養分，足以作為研究莊子學說思想及文學的最佳參考書籍。

黃錦鋐／著

■ 文學欣賞的新途徑

本書收錄的近二十篇論述，包含詩歌、詞、賦、平話小說等作品的欣賞，或是他對於文學批評、寫作的看法。篇篇嚴謹精確，且慧眼獨具，筆法深入淺出，推論之來龍去脈一目了然，將可引導對文學評論有興趣的讀者，從不同角度深入鑽研，更全面的細品文學況味。

李辰冬／著

■紅樓夢新論：閒枕脂評夢紅樓

王關仕／著

內容分成三輯。輯一，析論《紅樓夢》人物，詮釋字、詞，解讀詩、聯。輯二，證實原作者、第一位批書者、書中唯一男主角，其實是同一人；證成曹雪芹是加工者，除分回定目外，補入了大量詩作，以及少許原刪除或缺佚的文字。輯三，各本校勘、己卯本過錄年代，多有前人所未及之見。

綜觀此書，評論無偏無黨，舉證明確；鉤沉發微，旁徵博引。開啟了《紅樓夢》研究的新筆法。將引導廣大讀者，進入《紅樓夢》的深境界。

國家圖書館出版品預行編目資料

宋代園林及其生活文化／侯迺慧著.--二版一刷.
--臺北市：三民，2020
面；　公分.--（文苑叢書）

ISBN 978-957-14-6693-4　（平裝）
1. 園林藝術 2. 生活史 3. 宋代

929.92　　　　　　　　　　　　108013051

宋代園林及其生活文化

作　　者	侯迺慧
發 行 人	劉振強
出 版 者	三民書局股份有限公司
地　　址	臺北市復興北路 386 號 (復北門市) 臺北市重慶南路一段 61 號 (重南門市)
電　　話	(02)25006600
網　　址	三民網路書店 https://www.sanmin.com.tw
出版日期	初版一刷 2010 年 3 月 二版一刷 2020 年 7 月
書籍編號	S821060
I S B N	978-957-14-6693-4

三民書局